글짜씨 15: 안상수

한국타이포그라피학회 저널
안그라픽스, 2017

LetterSeed 15: Ahn Sangsoo

The Journal of the Korean Society of Typography
Ahn Graphics, 2017

한국타이포그라피학회는 글자와
타이포그래피를 연구하기 위해 2008년에
창립되었다. 《글짜씨》는 학회에서 2009년
12월부터 발간한 타이포그래피 저널이다.

The Korean Society of Typography was
established in 2008. Its initial intent was
to understand the concept of Letters and
Typography. «LetterSeed» is a journal of
Typography that has been published since
December 2009.

info@koreantypography.org
http://koreantypography.org

«글짜씨»가 어느덧 열다섯 번째입니다.
2009년 12월, 첫 호를 시작으로 매해 두 번씩
나왔으니 8년의 시간을 지나온 셈입니다. 그동안
«글짜씨»는 '다국어 타이포그래피' '도시와
타이포그래피' '기술과 타이포그래피' '브랜딩과
타이포그래피' 등 타이포그래피 생태계 전반에
걸친 연구를 계속해왔습니다.

글자와 타이포그래피라는 한정된 분야에서
이처럼 다양한 논의를 집중적으로 전개한
연구논문집은 국내에선 «글짜씨»가 유일할
것입니다. 이런 뜻에서 «글짜씨»가 갖는 역할과
의미가 크다고 할 수 있습니다.

이번 호는 한글 글자체 연구에 오로지한
디자이너 안상수가 주제입니다. 잡지 아트
디렉터, 글자체 디자이너, 시각 디자인과 교수,
파주타이포그라피학교(PaTI)의 설립자 등
저마다 만난 시기와 접촉면에 따라 단편적으로
알고 있었던 안.상.수.를 이번 호의 «글짜씨»에서
입체적으로 만나볼 수 있기를 기대합니다.

이 책이 나오기까지 수고하신 여러분께 감사의
마음을 전합니다.

유정미

This is the fifteenth volume of «LetterSeed».
The first volume was published in December
2009, and is released twice every year, which
adds up to eight years in total. «LetterSeed»
continues research on the overall ecosystem of
typography, including continues 'Multilingual
Typography' 'City and Typography'
'Technology and Typography' 'Branding and
Typography' and many more. «LetterSeed»
is the exclusive domestic research-paper
journal focused on various discussions of
the letter and typography. In such sense, the
role and significance of «LetterSeed» is large.
The theme of this volume is designer Ahn
Sangsoo, who is dedicated to Hangeul type
research. We had known him fragmentarily
based on the many roles he has played:
Ahn Sangsoo as a magazine art director,
a type designer, a visual communication
professor, the founder of the Paju
Typography Institute(PaTI) and more. I hope
«LetterSeed 15» would offer the opportunity
to meet Ahn.sang.soo in more depth. I am
grateful to all those contributed to this issue.

Yu Jeongmi

차례

Contents

일러두기
본문에서 외국 사람이나 단체 이름,
전문용어는 국립국어원 외래어 표기법과
《타이포그래피 사전》을 참고해 표기했습니다.
책, 정기간행물에는 기예메(« »)를, 논문, 글의
제목, 전시명, 작품명에는 화살괄호(‹ ›)를
사용했습니다. 본문에 나오는 11개의 전재는
최대한 원문을 살려 게재했습니다.

Notes
The names of foreign individuals, titles of
foreign organizations, and imported technical
terms were written following the orthographic
rules for loanwords by the National Institute
of Korean Language and «Dictionary of
Typography». Guillemets (« ») were used for
the title of books and periodicals, and angle
brackets (‹ ›) were used for dissertations
and the title of papers, exhibitions, and
works. The 11 reprints in the book follow
closely the original.

낮설고 익숙한 《보고서\보고서》

김병조
예일대학교, 미국

주제어.
보고서\보고서, 안상수, 잡지,
미감, 타이포그래피

투고: 2017년 6월 8일
심사: 2017년 6월 9–12일
게재 확정: 2017년 6월 30일

Unfamiliar, yet Familiar
«bogoseo\bogoseo»

Kim Byungjo
Yale University, USA

Keywords.
Bogoseo\bogoseo,
Ahn Sangsoo, Magazine,
Aesthetics, Typography

Received: 8 June 2017
Reviewed: 9–12 June 2017
Accepted: 30 June 2017

초록

본 연구는 한국의 그래픽 디자이너 안상수가 1988년부터 2000년까지 기획,
아트 디렉션한 문화 잡지 «보고서\보고서»에서 나타나는 그의 과거를 향하는
파괴적 미감과 종합적 활동 방식의 역사적 맥락과 의의에 대해 논구한다.
　　먼저 «보고서\보고서»에 관한 우리의 경험을 검토하기 위해 발행일, 판형,
차례, 판권 등 객관적 정보를 수집, 정리한다. 각 호의 조형 감각을 면밀히 분석하여
안상수만의 파괴적 아름다움, 과거를 향하는 시간 감각을 탐구한다. 그리고
그 배경으로 컴퓨터의 빠른 도입과 문자의 과거에 대한 탐구, 그리고 그것을
포괄하는 그의 토착성에 대해 논의한다. 그런 다음, «보고서\보고서»에서 기획부터
편집, 디자인, 출판까지 아우르는 안상수의 종합적 활동의 개인적, 사회적 맥락과
역사적 의의에 관해 논의한다.
　　«보고서\보고서»와 안상수에 대한 본격적인 평가는 미래에 이뤄질 것이다.
본 연구가 그 작업에, 나아가 1980–1990년대 활약한 앞선 세대에 대한 연구에
도움이 되기를 바란다.

Abstract

This study discusses the destructive aesthetics oriented toward the past
found in «bogoseo\bogoseo», the culture magazine created by Korean graphic
designer Ahn Sangsoo from 1988 until 2000, as well as the historical context
and meaning of his comprehensive activity.
　　First, in order to verify our experience about «bogoseo\bogoseo»,
objective information on the issues such as published date, format, contents,
publication rights were collected and arranged. By analyzing in detail each
issue's formative sense, we explore the destructive beauty and time sense
oriented toward the past, proper to Ahn Sangsoo. Early of the computer and
studies on the history of letters, and the embrace of Korean aesthetics in
his style will be discussed as well, as the scope of Ahn's legacy. Finally, the
comprehensive activity shown in «bogoseo\bogoseo», comprised of planning,
editing, designing, and publishing, will be dealt with in terms of his personal
and social context and of its historical importance.
　　«bogoseo\bogoseo» and Ahn Sangsoo will be evaluated extensively in the
future. I hope this study would be helpful for studies on the former generation
of designers who were active in the 1980–1990s in Korea.

1. 서론

«보고서\보고서» (이하 «보고서»)는 왜 낯선가. 안상수[1]가 기획, 아트 디렉션, 발행한 «보고서»는 1980–1990년대 선구적 한글 타이포그래피 작품으로 평가되고 있다. 전위적, 실험적 같은 수사만 바뀔 뿐 한글 타이포그래피 영역의 성과로 묘사되는 것이다. 그런데 «보고서»는 지금 보아도 어딘가 낯설다. 이 낯섦은 이 잡지가 우리에게 주는 자극이 한글 타이포그래피라는 기술적 범주를 벗어남을 의미한다. 20–30년 전 발행된 이 작품이 2017년의 타이포그래퍼에게 낯설 수 없기 때문이다. 본 연구는 이 낯선 감각에서 출발해 안상수 고유의 미감이 형성된 배경을 추적한다.

다른 한편으로, «보고서»는 익숙하다. 잡지의 판권을 보면, 안상수는 기획자(편집 위원), 저자, 아트 디렉터, 발행인이었다. 콘텐츠 생산을 주도하는 이러한 활동 방식은 기획부터 집필, 번역, 편집, 디자인, 유통, 비평까지 전방위로 활약하는 동시대 그래픽 디자이너의 활동과 유사하다. 그래픽 디자인이 제품 생산과 광고의 한 단계로 인식되던 1980년대에 그렇게 활동하게 된 배경과 역사적 의의가 본 연구의 두 번째 논점이다.

맨 먼저 우리의 경험을 의심하는 작업이 필요하다. «보고서»는 12년 동안 열일곱 권 발간됐다. 안상수와 발행처인 안그라픽스도 전 권을 보유하고 있지 않고, 보관 상태도 좋지 않다. «보고서»에 관한 정보와 우리의 인식이 일부 호에 한정되거나 왜곡되었을 가능성이 크다. 편견에서 벗어나고 논의를 구체화하기

1. Introduction

Why does «bogoseo\bogoseo» (hereafter referred to as «bogoseo») seem unfamiliar? «bogoseo» is known as the pioneering Hangeul typography work in the 1980–1990s, of which Ahn Sangsoo[1] was the editor, art director, publisher. It is described as an achievement in the field of Hangeul typography, and is described with alternating adjectives such 'avant-garde' 'experimental'. However, «bogoseo» is still somewhat unfamiliar even now. This unfamiliarity signifies that the visual qualities of this magazine goes beyond the technical scope of Hangeul typography. A magazine published 20–30 years ago cannot seem unfamiliar in the context of typography in 2017. Starting from these visual qualities this study traces back the background history and element in which Ahn Sangsoo's unique aesthetics formed.

On the other hand, «bogoseo» is familiar. If you check the magazine's publication rights, Ahn Sangsoo is the organizer (editor), author, art director, and publisher. His style of taking the lead in creating content resembles the contemporary graphic designers' multi-tasking activities, from planning, translation, editing, to design, distribution, and critique. In the 1980s, graphic design was perceived as merely one of the steps to make a product and its advertisement, but Ahn had worked in more comprehensive manner. This study's second discussion point is the background and historical meaning of Ahn's creative style.

First of all, it is imperative that we doubt our own experience. 17 issues of «bogoseo» have been published for 12 years. Ahn Sangsoo and the publishing

1. 1952년생. 그래픽 디자이너, 파주타이포그래피학교의 교장, 서울디자인재단 이사장. 1985년 안그라픽스를 설립하고, 같은 해에 안상수체를 발표했다. 1990년 홍익대학교 교수로 임용되면서, 안그라픽스 대표이사에서 물러나 상임 이사, 디자인 고문으로 일했다. 2012년 홍익대학교에서 퇴임하고 2013년 파주타이포그래피학교를 설립했다.

1. Born in 1952. Director of Paju Typography Institute, Chairman of the Board of Seoul Design Foundation. In February 1985, he established Ahn Graphics, and in the same year, he announced his font Ahn Sangsoo. When he was appointed as professor at Hongik University in 1990, Ahn resigned from the CEO position and worked as executive director, and design consultant. On 2012, he resigned from Hongik University, and founded Paju Typography Institute in 2013.

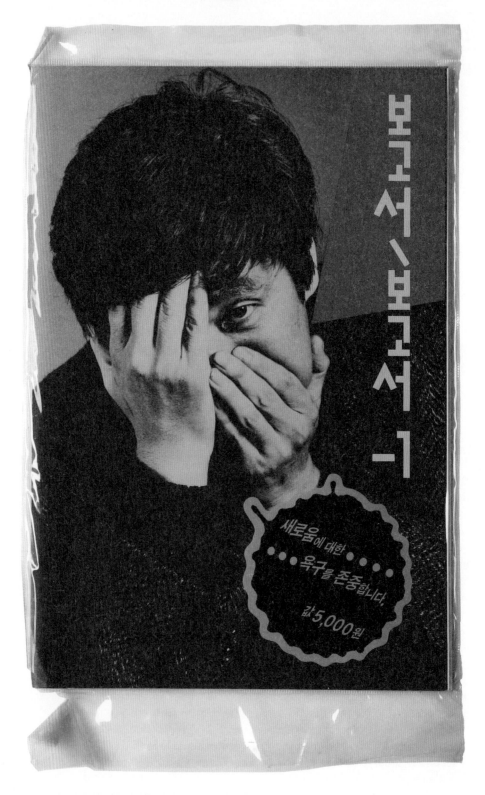

[1] 안상수, 《보고서\보고서》 창간호 표지, 1988년 7월 1일.
 Ahn Sangsoo, «bogoseo\bogoseo» cover of the first issue, 1 July 1988.

위해 발행일, 차례, 참여자, 판형, 표지 등을 자세히 기록하고 정리한다. 이것은 후속
연구의 초석이 되기도 할 것이다. 그런 다음, «보고서»에서 선보인 안상수의 미감과
활동 방식이 형성된 개인적, 사회적 배경을 추적한다. 이 두 가지 논점에 관한
연구 방법은 크게 다르지 않다. 시대적 해석은 연구자의 몫이지만, 개인적 배경은
안상수의 발언에 기반을 둔다. 2017년 5월 30일 그의 작업실 날개집에서 가졌던
대화[2]와 한국문화예술위원회의 구술 녹취록[3], 작품집, 그가 제공한 «보고서» 제작
파일이 주 연구 자료이다.

　　공감각적 대상을 텍스트로 기록하는 데에는 정보의 왜곡이 불가피하다.
본 연구는 타이포그래피의 정보 왜곡에 관해 연구자와 해석자 사이의 암묵적
합의를 전제한다. 그 합의란 타이포그래피 표현이 텍스트가 지시하는 대상에
변화를 가져오지 않으면 그 표현은 삭제될 수 있다는 것이다. 예를 들어, 'ahn.sang-
soo'와 'Ahn Sangsoo'는 같다고 본다. 따라서 본 연구에서 «보고서»에 사용된
소문자 전용, 온점의 띄어쓰기 대체 같은 표현을 생략하고 일반적 표기법을 따른다.
단, 제목에 한하여 소문자 전용처럼 글리프를 사용한 표현은 보존한다. 대다수
출판물에서 «보고서» 제목에 사용된 역슬래시를 슬래시로 표기하는데, 원 제목
그대로 표기한다. 또한 −1부터 나아가는 호 번호도 그대로 표기한다. 각 호를
가리킬 때는 '−1호'처럼 표기하며, 부제목을 함께 적을 때에는 «보고서 −10:
가가가»로 표기한다.

2. 김병조, 안상수, «보고서\보고서» 전에, 본 연구에서 출처가
표기되지 않은 정보는 이 대화에서 가져온 것이다.
3. 안상수, «2015년도 한국 근현대예술사 구술채록연구 시리즈 252: 안상수».

company Ahn Graphics do not currently possess all of these issues, and the
ones they have preserved are not in a good state. It is quite possible that
information on «bogoseo» and our perception could have been limited to
certain issues, or distorted. To be unbiased and to narrow down the discussion,
the issues would be documented in detail according to their published date,
contents, participants, size, cover, etc. This could also be the cornerstone of
future studies. Secondly, I will trace personal, social background in which
Ahn's aesthetics and style presented in «bogoseo» have been formed. These
two points share similar approach of study. The understanding of a certain
era is the researcher's realm, but personal stories are based on Ahn Sangsoo's
statements. Main materials for this study are comprised of the conversation[2]
I had with Ahn in his studio Nalgaejip on 30 May 2017, audio recordings of
Arts Council Korea[3], Ahn's books, the computer files for creating «bogoseo»
which Ahn had provided.

　　Distortion of information is bound to take place when we document a
synaesthetic object into text. This study assumes tacit agreement between
the researcher and the reader on the issue of distorted information. Such
agreement signifies that typographic expression not entailing any change
to the object which the text is indicating, can be omitted. For example, 'ahn.
sang-soo' and 'Ahn Sangsoo' are deemed the same. Therefore, for this study,
expressions such as exclusive use of lower-case and substitute of spacing
words with periods used in «bogoseo» will be omitted and general rule of
orthography will be abided by. Exception being the titles, where expressions of

2. Ahn Sangsoo, Kim Byungjo, "Before the «bogoseo\bogoseo»." Information
provided in this study which has no reference is based on this conversation.
3. Ahn Sangsoo, «2015 Korean Modern Art History Interview
Dictation Series 252: Ahn Sangsoo».

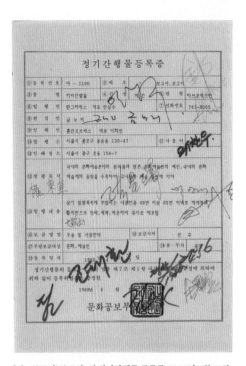

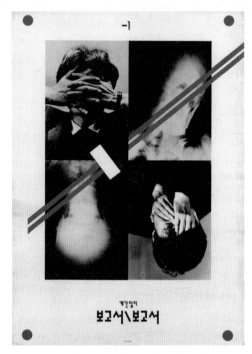

[2] «보고서\보고서»의 정기간행물 등록증, 1988년 4월 13일.
　　The certificate of registration of publication for
　　«bogoseo\bogoseo», 13 April 1988.

[3] 안상수, «보고서\보고서» 창간 포스터, 1988년.
　　Ahn Sangsoo, the poster for launching «bogoseo\bogoseo», 1988.

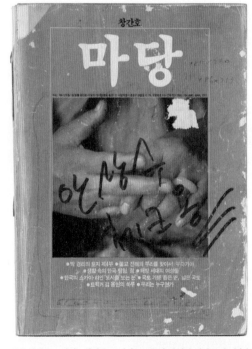

[4] 안상수, «마당» 창간호 표지와 197쪽에 게재된 김광규의 시 '반달곰에게', 1981년 9월 1일.
　　Ahn Sangsoo, «Madang» cover of the first issue and the poem on p. 197
　　by Kim Kwangkyu, titled 'To Black Bear', 1 September 1981.

2. 창간부터 폐간까지

«보고서»는 1988년 4월 13일 문화공보부(현 문화체육관광부) 매체국 신문과에 '보고서, 보고서'라는 제목으로 등록, 같은 해 7월 1일에 창간되어 2000년까지 안그라픽스에서 발행된 잡지이다. 안그라픽스의 설립자이자 홍익대학교 교수였던 그래픽 디자이너 안상수와 조각가 금누리[4]가 공동 기획했다. 처음에는 계간지로 기획됐으나 실제로 그렇게 발행된 적은 없는, 사실상 비정기 잡지였다.[5] [1-3] 간행물 등록증에 기록된 «보고서»의 창간 목적은 국내외 문화 예술 분야의 창작품과 평론, 문화예술인의 제언, 업계 동향을 수록해 한국 문화 예술 발전에 기여하는 것이다. 작품의 주 내용은 대체로 문화계의 전위적 인물과의 인터뷰와 그들의 작품이었다. 그러나 예외적으로 «보고서 -7: 기호.언어.예술.책»과 «보고서 -8: ㄱㅇ»은 전시 도록으로 만들어졌고, 9호는 하루 동안 만든 안상수와 금누리의 작품으로만 구성됐다.

　　«보고서»를 창간한 안상수의 동기는 창의적 표현 욕구와 역사적, 국제적 활동에 대한 의식이었다고 한다. 그는 1981년부터 1985년까지 잡지 «마당»을 디자인했는데, 회사의 자금난 때문에 타이포그래피에 관한 영업부와 편집부의 제약이 점차 심해져 자유롭게 디자인하고 싶은 욕구가 커졌다고 한다.[4] 1984년 겨울 «마당»을 떠난 뒤 안그라픽스를 설립한 그는 자신과 회사에 대한 역사적 역할을 의식했고, 1985년 37회 프랑크푸르트 도서전과 1988년 서울 올림픽을 계기로 한국에도 국제적 눈높이에 맞는 잡지가 필요하다고 판단했다고 한다.[6]

4. 1951년생. 조각가. 국민대학교 금속공예과 명예교수. 홍익대학교 제학 시절 학술지 «홍익미술»의 조소과 편집위원으로 활동하면서 안상수를 만났다. 1977년 «꾸밈»의 편집장으로 아트 디렉터 안상수와 함께 일했고, 1988년 안상수와 함께 인터넷 카페 '일렉트로닉 카페'를 열었다.

5. 안그라픽스, «안그라픽스 30년», 328.

6. 앞의 책, 158-160.

using glyph such as exclusive use of lower-case will be preserved. Many other publications referring to «bogoseo» mark the backslash used in the title with a slash, but the original title with backslash is noted in this study. Furthermore, the issue numbers beginning from −1 is maintained as well. Every issue is marked as 'no. −1', and when the sub-title is also written, it is noted as «bogoseo −10: gagaga».

2. From Launch to Discontinuance

«bogoseo» was registered on 13 April 1988 at the Department of Media, Division of Journal of the Ministry of Culture, Sport and Tourism, with the title 'bogoseo, bogoseo' and was launched on 1 July 1988. It was published until 2000 by Ahn Graphics. Graphic designer Ahn Sangsoo (Founder of Ahn Graphics and professor at Hongik University) and sculptor Gum Nuri[4] were the two masterminds of the project. Initially it was planned as a quarterly, but it was never published as one and was in fact a non-periodical.[5] [1-3] On the certificate of registration for publications, the objective of launching «bogoseo» was to contribute in the progress of Korean culture and art by documenting creations and critiques of Korean and International culture and art, as well as proposals by artists or people working in the art/culture field, and trends in the related industry. The main focus of the magazine was generally on the interviews with pioneering figures in the cultural field and their works. The only exceptions were «bogoseo −7: sign.language.art.book» and «bogoseo −8: ㄱㅇ» which were published as exhibition catalogues, and

4. Born in 1951. Sculptor, Professor Emeritus at the Department of Metalwork and Jewelry, Kookmin University. When Gum was a student at Hongik University, he worked as editor (sculpture division) for the academic journal «Hongik Art» and he met Ahn Sangsoo. In 1977, Gum was editor-in-chief for «GGumim» and worked with Ahn who was art director for the project. In 1988, Gum and Ahn opened an Internet café 'Electronic Café' in Seoul.

5. Ahn Graphics, «Ahn Graphics 30 Years», 328.

안상수는 «보고서»를 언제나 새롭게 기획, 디자인했기 때문에 별도의 리뉴얼
작업은 없었다고 밝혔다. 그러나 판형과 콘텐츠, 디자인을 보면 «보고서»는 크게
세 시기로 구분된다. −1호부터 −4호까지(1988년 7월부터 1990년 3월), 초기에는
타블로이드 판형(254×374mm)에 중철 제본으로 제작되었고, 인터뷰 기록으로
구성되어 전형적인 간행물 형식을 갖추고 있다. −5호부터 −9호까지(1990년
8월부터 1994년 10월까지), 중기에는 판형이 제각기 다르고, 잡지와 단행본이
혼합된 무크지로 기획되어 안상수와 금누리의 개인 작품 성격이 강하다. 약 2년
동안 휴간한 뒤 발행된 −10호부터 −17호까지(1997년 3월부터 2000년
8월까지), 후기에는 인터뷰와 편집, 디자인을 안그라픽스가 아닌 안상수의 개인
연구실 날개집[7]에서 맡는다. −9호와 같은 A4 판형으로 제작되었으나 각 호에
부제목이 있으며, 초기처럼 정식 간행물의 형식을 다시 갖추었고, 크게 바뀐
디자인 양식이 지속된다. 후기 «보고서»는 −15호(1998)까지 연 3회 안정적으로
발행됐고, −16호와 −17호는 각각 1999년과 2000년에 발행됐다.[5−9]

　　«보고서»를 폐간한 특별한 계기는 없었다고 한다. 안상수와 금누리는 −18호를
마지막 호로 기획했고, 인터뷰까지 진행했으나 일이 잘 진척되지 않았다고
한다. 1년 이상 프로젝트가 정체되는 것을 보고 안상수는 그만할 때가 되었다고
판단했다고 한다. −10호부터 편집과 디자인을 진행한 날개집의 규모를 고려하면
2000년 ICOGRADA 서울 총회, 2001년 제1회 타이포잔치를 준비하느라 날개집에
여력이 없었을 것이다.

7. 안상수의 개인 연구실. 1990년 중반 안상수가 홍익대학교 홍보부장 보직을 받으면서 서울시 마포구 상수동에 만들었다. 홍익대 제학생들이 연구원으로 일했고, 주로 안상수의 개인 프로젝트를 진행했으나, 대규모 프로젝트는 안그라픽스와 협력하기도 했다.

no. −9 issue was solely composed of works created by Ahn Sangsoo and Gum
Nuri on a single day.

　　Ahn's motivation of launching «bogoseo» was based on his aspiration of
creative expression and his recognition of the need to act internationally with
historical significance. From 1981 until 1985, Ahn worked as designer for the
magazine «Madang». As the publishing company had to severely limit the
sales and editing resources for typographic issues due to financial restraint,
Ahn developed a growing longing to design in total freedom.[4] After he left
«Madang» in winter 1984, Ahn established Ahn Graphics and became aware
of the role the company and himself had to play. Ahn said he had believed
there is a need to launch a magazine in Korea recognizable on the international
level, especially after having visited the 37th Frankfurt Book Fair in 1985 and
experienced the Seoul Olympics in 1988.[6]

　　Ahn revealed that there were no renewal projects for «bogoseo» since
it was always designed in a new form with fresh planning for each issue.
However, when we study the format, content, and design, «bogoseo» falls
into 3 categories of era. From no. −1 to no. −4 issues (July 1988–March
1990), the early tabloid format (254 × 374 mm) was bound with saddle-
stitching, and they were comprised of interviews in the form of a typical
publication. From no. −5 to no. −9 issues (August 1990–October 1994) of
the middle era, the formats vary, published as mook style, a cross between
magazine and book, strongly reflecting the personal styles of Ahn Sangsoo
and Gum Nuri. After about 2 years of suspension, no. −10 to no. −17 issues

6. Ibid, 158−160.

3. 과거를 향하는 파괴적 미감

«보고서»는 지금 보아도 낯설다. 안상수로부터 두 세대 뒤에 활동하고 있는 내가 받는 이 자극을 설명하려면 다른 무엇인가가 필요하다.

　　초기 «보고서»를 보면 지면을 크게 자르는 감각을 경험할 수 있다. −1호는 한국 최초로 본문에 경사체를 사용했고, 사진은 대상을 아름답게 꾸미지 않고 민낯을 그대로 드러낸 듯하다. 표지 안쪽에 사용된 안상수와 금누리의 장기를 촬영한 X-레이 이미지는 인간도 동물이라는 사실을 드러내기 위해 사용했다고 한다. −2호는 −1호보다 좀 더 치밀하게 조판되었고, 좁은 단과 극적으로 자른 사진을 결합해 뛰어난 리듬감을 선보인다. −3호는 앞선 두 호의 표현을 좀 더 과감하게 사용하면서 텍스트 겹치기 같은 극단적 표현을 시도했다. 이렇듯 초기 «보고서»는 내용 구성이나 조직은 기성 잡지의 틀을 가져오면서, 지면을 자르는 조형 감각으로 한국의 경직된 편집 디자인 관습에 대항하는 모습이다.

　　중기 «보고서»는 안상수와 금누리가 자신들의 스타일과 방법론을 구축하는 데 주력한 것으로 보인다. −5호에서 안상수는 처음으로 이상체를 책 전체에 사용했는데, 여기에서 목격할 수 있는 감각은 지면을 분할하는 것이 아니라 파편화된 글자를 지면에 흩뿌리는 것이다. 초기에도 안상수체를 사용했지만, 그것은 기하학적인 글자체를 사용하는 감각이지, 글자를 해체하는 감각이 아니었다. −6호는 초기 «보고서»와 −5호의 방법론을 조합한 과도기적 단계로 보인다. 글자의 요소를 조형 단위로 적극적으로 사용하기 시작했고, 텍스트를

(March 1997−August 2000) were published in the late era. The interviews, editing, and design were done not by Ahn Graphics but by Ahn's private studio Nalgaejip.[7] They were made into A4 format, same as the no. −9 issue, but each issue had a sub-title and they were in the form of a typical publication again, like in the early era. The big change in design form is maintained. The late era «bogoseo» was published annually for three years on a stable basis until no. −15 (1998), and no. −16 and no. −17 were published respectively in 1999 and 2000. [5−9]

　　Ahn mentioned that there were no special reasons behind the discontinuance of publishing «bogoseo». Ahn and Gum had planned no. −18 as their final issue and had even done all the interviews but somehow there was no progress. When Ahn realized that the project stayed sluggish for more than a year, he decided that it was time to stop. When considering Nalgaejip's work load of editing and designing since the no. −10 issue, and the simultaneous preparation of the 2000 ICOGRADA General Assembly in Seoul and the 2001 Seoul Typography Biennale(Typojanchi), the studio must have had no energy left.

3. Destructive Aesthetics Plunging into the Past

«bogoseo» looks still quite unfamiliar even now. In order to explain the reaction I have, as a designer two generations post-Ahn's era, there is some other explanation required.

　　When viewing the early «bogoseo», you can experience the sense of

7. Ahn Sangsoo's private studio. It was established in Sangsudong, Mapogu, Seoul, when Ahn was appointed as the director of communications in the mid 1990s at Hongik University. Students of Hongik University worked in the studio as researchers, mainly working on Ahn's personal projects, as well as on large projects in cooperation with Ahn Graphics.

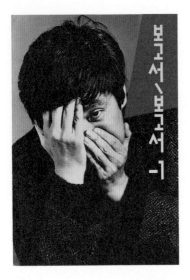
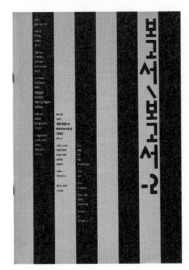

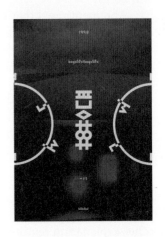

[5] 안상수, «보고서\보고서»의 앞표지, 1988–2000년.
Ahn Sangsoo, the front cover of «bogoseo\bogoseo», 1988–2000.

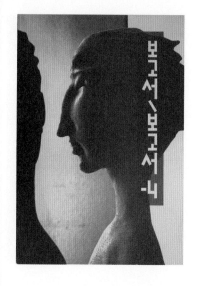

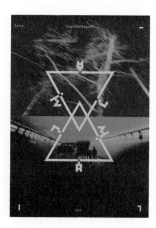

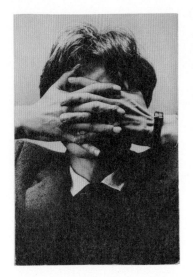

[6] 안상수, «보고서\보고서»의 뒤표지, 1988–2000년.
　　Ahn Sangsoo, the back cover of «bogoseo\bogoseo», 1988–2000.

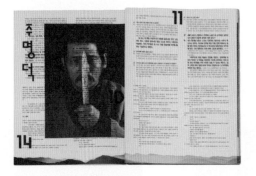

[7] 안상수, 《보고서\보고서》의 내지, 1988–2000년.
 Ahn Sangsoo, «bogoseo\bogoseo» spread pages, 1988–2000.

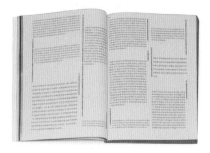

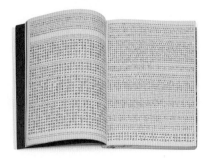

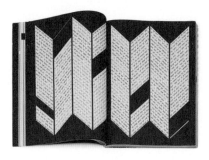

호수	부제목	편집과 디자인	발행	판형	쪽수	표지
−1		안그라픽스	1988-07-01	254×374mm	64	안상수.얼굴
−2		안그라픽스	1989-03-15	254×374mm	64	세로줄
−3		안그라픽스	1989-11-01	254×374mm	64	빨간.암호
−4		안그라픽스	1990-03-03	254×374mm	?	얼굴.조각
−5	썬데이서울	안그라픽스	1990-08-01	211×241mm	160	썬데이서울
−6		안그라픽스	1991-07-01	211×241mm	189	인민폐표지
−7	기호.언어.책.예술	안그라픽스	1993-05-11	150×210mm	325	기호.언어.책.예술
−8	ㄱㅇ	안그라픽스	1993-09-23	150×210mm	126	나의.내장
−9	19940609	안그라픽스	1994-10-22	210×297mm	126	1994.06.09.그날.하루.
−10	가가가	날개집	1997-02-01	210×297mm	172	당인리.굴뚝
−11	나나나	날개집	1997	210×297mm	189	해변의.폭탄.고기
−12	다다다	날개집	1997	210×297mm	184	금빛.쌀
−13	라라라	날개집	1998	210×297mm	189	미스코리아
−14	마마마	날개집	1998	210×297mm	165	푸른.얼굴들
−15	바바바	날개집	1998	210×297mm	128	누님의.죽음
−16	사사사	날개집	1999	210×297mm	189	에투와투아
−17	아아아	날개집	2000	210×297mm	180	서울역.태극기

No.	Sub Title	Editing & Design	Published	Size	Pages	Cover
−1		Ahn Graphics	1988-07-01	254×374mm	64	ahn's.face
−2		Ahn Graphics	1989-03-15	254×374mm	64	vertical.stripes
−3		Ahn Graphics	1989-11-01	254×374mm	64	red.code
−4		Ahn Graphics	1990-03-03	254×374mm	?	face.sculpture
−5	sunday.seoul	Ahn Graphics	1990-08-01	211×241mm	160	sunday.seoul
−6		Ahn Graphics	1991-07-01	211×241mm	189	chinese.currency
−7	sign.language.book.art	Ahn Graphics	1993-05-11	150×210mm	325	language.sing.book.art
−8	ㄱㅇ	Ahn Graphics	1993-09-23	150×210mm	126	my.organs
−9	19940609	Ahn Graphics	1994-10-22	210×297mm	126	1994.06.09.a.day.
−10	gagaga	Nalgaejip	1997-02-01	210×297mm	172	danginri.chimney
−11	nanana	Nalgaejip	1997	210×297mm	189	dead.fishes.in.the.seashore
−12	dadada	Nalgaejip	1997	210×297mm	184	golden.rice
−13	rarara	Nalgaejip	1998	210×297mm	189	miss.korea
−14	mamama	Nalgaejip	1998	210×297mm	165	blue.faces
−15	bababa	Nalgaejip	1998	210×297mm	128	sister's.death
−16	sasasa	Nalgaejip	1999	210×297mm	189	etuatua
−17	a.a.a	Nalgaejip	2000	210×297mm	180	seoul.railroad.station

[8] «보고서\보고서»의 호별 정보.
 Information on each issue of «bogoseo\bogoseo».

[9] «보고서\보고서»의 차례.
 Contents of «bogoseo\bogoseo».

60 박재홍	84 유병학	108 임연숙	**−16**
61 박택근	85 유진상	109 장영규	4 보고서\보고서 −16 선언
62 박항률	86 유한짐	110 장영철	8 김영하
63 배병우	87 윤인식	111 저자	28 조영제
64 배천범	88 이건용	112 전숙희	48 이건용
65 성능경	89 이규정	113 정덕영	68 홍성민
66 송수남	90 이동기	114 정미경	88 송번수
67 숨결새벌	91 이문재	115 정서영	108 배용균
68 승효상	92 이병복	116 정영웅	130 쥬빙
69 신명은	93 이상윤	117 조미희	142 볼프강 바인가르트
70 신현림	94 이상은	118 주명덕	154 이용제
71 신혜정	95 이성표	119 지석철	162 이동기
72 심광현	96 이세영	120 천상현	172 김윤
73 심완섭	97 이윤주	121 최정화	
74 안규철	98 이윰	122 최준석	**−17**
75 안병학	99 이은재	123 허진	4 보고서\보고서 −17 선언
76 안삼열	100 이일훈	124 현관욱	6 민현식
77 안상수	101 이재구	125 홍성도	28 마광수
78 양성욱	102 이재용	126 홍성택	50 안은미
79 양주혜	103 이재철	127 홍수자	68 트위스트김
80 양진하	104 이정진	128 홍신자	86 원일
81 엄정호	105 이종빈		104 김창열
82 여태명	106 이준영		128 펙카 쉬리야라
83 왕슈	107 임동창		138 로만 칼라루스
			148 김동욱
			166 김수정

74 Ahn Kyuchul	106 Lee junyeong	**−16**	**−17**
75 Ahn Byunghak	107 Lim Dongchang	4 sasasa Manifesto	4 a.a.a Manifesto
76 Ahn Samyeol	108 Lim Yeonsuk	8 Kim Youngha	6 Min Hyunsik
77 Ahn Sangsoo	109 Jang younggyu	28 Cho Youngjae	28 Ma Kwangsoo
78 Yang Seonguk	110 Jang Youngchol	48 Lee Geonyong	50 Ahn Eun Me
79 Yang Juhae	111 Juja	68 Hong Sungmin	68 Twist Kim
80 Yang Jinha	112 Chun Suki	88 Song Burnsoo	86 Won Il
81 Ohm Jungho	113 Jung Dukyoung	108 Bae Yongkyun	104 Kim Tschangyeul
82 Yeo Taemyung	114 Jung Mikyung	130 Xu Bing	128 Pekka Syrjälä
83 Wang Xu	115 Chung Seoyoung	142 Wolfgang Weingart	138 Roman Kalarus
84 Yoo Byunghak	116 Cheong Yeongwoong	154 Lee Yongje	148 Kim Dongwook
85 Yoo Jinsang	117 Cho Mihee	162 Lee Donggi	166 Kim Soojeong
86 Yoo Hanjim	118 Joo Myungduck	172 Kim Yoon	
87 Yoon Insik	119 Ji Sukchul		
88 Lee Kunyong	120 Choun Sanghyun		
89 Lee Kyujeong	121 Choi Jeongwha		
90 Lee Dongki	122 Choi Junseok		
91 Lee Moonjae	123 Huh Jin		
92 Lee byungbok	124 Hyun Kwanwook		
93 Lee Sangyoon	125 Hong Sungdo		
94 Lee Sangeun	126 Hong Sungtaek		
95 Lee Sungpyo	127 Hong Sooja		
96 Lee Seyoung	128 Hong Sincha		
97 Lee Yoonjoo			
98 I um			
99 Lee Eunjae			
100 E Ilhoon			
101 Lee Jaegoo			
102 Rhee Jaeyong			
103 Lee Jay			
104 Lee Jungjin			
105 Lee Jongbin			

시점 가까이 가져오거나, 멀리 밀어내는 깊이의 감각도 엿보인다. «보고서 −7: 기호.언어.책.예술»은 같은 세목의 전시 도록으로 제작되었는데, 극단적으로 좁은 글줄 사이와 본문에 사용된 경사체 등 일부 장치만 남기고 이전 호에서 사용한 강한 디자인 양식을 대부분 걷어냈다. 이것은 안상수의 문자도 작품을 하나의 원고로 넣기 위해 주변을 중화시킨 전략으로 보인다. 안상수와 금누리의 전시 도록으로 제작된 «보고서 −8: ㄱ ㅇ»에서 안상수는 자신의 디자인 논리를 설명했다. 따라서 이 호는 중기 «보고서»의 해설서처럼 보이기도 한다. 하루 동안 안상수와 금누리가 만든 작품으로 구성된 «보고서 −9: 1994 06 09»는 인쇄된 텍스트를 잘라서 만들었는데, 디자인보다 예술적 퍼포먼스로서의 출판에 주목한 것 같다.

　　후기 «보고서»는 2년의 휴간 뒤에 발행됐는데, 내용이나 조직이 초기처럼 다시 정식 간행물에 가까워졌다. 디자인은 훨씬 전위적으로 바뀌었는데, 그 태도는 마치 한글 조판의 모든 가능성을 검토하겠다는 것처럼 도전적이다. «보고서 −10: 가가가»는 문장부호를 변칙적으로 사용하고, 내용에 따라 글자 크기나 기준선 등을 바꾸는데, 그 전체 감각은 중기처럼 글자를 파괴하는 것이 아니라 글자 덩어리, 텍스트를 파괴하는 것이다. 또한 매우 평면적이며, 지면을 분할하지 않고 지면 속에서 구조체로서 텍스트를 다루고 있으며, 이 감각은 마지막 호까지 유지된다. «보고서 −11: 나나나»와 «보고서 −12: 다다다»는 조판이 조금 더 정교하지만, 조형 감각은 −10호와 크게 다르지 않다. «보고서 −13: 라라라»는 −5호처럼 전체 텍스트를 하나의 깊이, 다시 말해 동일한 위계에서 다룬다. 결과적으로 텍스트가

dividing space. no. −1 issue used oblique in the body text, for the first time in Korea, and photos seemed to reveal the object as is, not in a glorified manner. The inner pages of the cover portrayed X-ray images of Ahn's and Gum's body to convey the message that humans are animals, too. no. −2 was more meticulously typeset than no. −1, and narrow columns and dramatically cut photos were well combined to create an excellent rhythm. no. −3 became bolder than the two former issues' expression, and even attempted overlapping texts, a radical expression. As such, early «bogoseo» inherited the existing frame of previous magazines in the composition of content or structure, but clearly defied the rigid customary editing design habits in Korea with the formative sense of dividing the paper's space.

　　Mid-era «bogoseo» seemed to have focused on establishing the personal style and methodology of Ahn Sangsoo and Gum Nuri. In no. −5, it was the first time that Ahn used his Leesang font for the entire pages, and we can witness his sense of scattering the fragmented letters on the page, not of dividing the page. Ahn had used this font in the early period as well, but it was about using the geometrical font, not about deconstructing the letters. no. −6 appears to be in a transition period since it combines the early «bogoseo» and the methodology of no. −5 issue. Ahn began using the element of letters as formative unit in an active manner, as in close-up on the text to bring it up close to the viewpoint, or pushing it away to give depth. «bogoseo −7: sign. language.book.art» was made as an eponymous exhibition catalogue, without the strong design features of the previous issue, leaving only certain device

만드는 회색의 평면이 강조되었다. −10부터 −12호까지가 텍스트를 잘게 해체하는
감각이었다면, 이 호는 텍스트를 크게 자르는 감각이다. «보고서 −14: 마마마»와
«보고서 −15: 바바바»는 기본적으로 후기 «보고서»의 디자인 기조를 유지하면서,
초기에 나타난 지면을 분할하는 감각을 다시 선보인다. «보고서 −16: 사사사»는
3차원적 표현을 시도했는데, 그 단위는 역시 평면적 텍스트이다. 마지막 호,
«보고서 −17: 아아아»에서 안상수는 정제된 디자인을 선보인다. 이전 호에 비해
문장부호의 장식적 사용과 내용에 따른 타이포그래피적 변주 모두 자제했다.

　　«보고서»를 관통하는 미감은 기계적, 파괴적, 그리고 평면적이다. 파괴의
대상이 글자, 지면, 텍스트로 바뀔 뿐 날카로운 해체의 감각은 일관되게 나타난다.
포스터 ‹강태환 자유 음악 콘서트›(1995), ‹죽산국제예술제›(1995−2008),
문학 잡지 «자음과모음»(2008−2016) 등은 이 맥락에 있는 작품이다. 또한
«보고서»에서 우리는 과거로 회귀하는 시간 감각을 경험할 수 있다. 그가
사용한 사진은 과거를 현재로 당기는 일반적인 사진과 달리, 고정된 과거를 더
과거로 밀어내는 듯하다. «보고서»에 실린 문자도는 현대적 형태를 띠고 있지만,
현재에서 과거를 가리키고 있다. 이 시간 감각은 «젊은 예술가들의 여행»(1998),
‹홀려라›(2017)에서 더욱 잘 드러난다. 해체적 미감과 회귀하는 시간 감각이
결합된 «보고서»는 전반적으로 동적이며, 이 특징은 안상수의 모든 작품에서
공통적으로 나타난다.

　　«보고서»를 만들 당시 안상수는 앤디 워홀이 1969년 창간한 잡지 «인터뷰»를

such as the radically narrow line spacing and oblique in the body text. This
seems to have been a strategy to neutralize the surroundings to include Ahn's
'Munjado (letter works)' as one of the manuscripts. In «bogoseo −8: ㄱㅇ»
which was made as Ahn and Gum's exhibition catalogue, Ahn accounts for his
design logic. Therefore, this particular issue appears to be a handbook for mid-
era «bogoseo». «bogoseo −9: 1994 06 09» which consisted of works created
by Ahn Sangsoo and Gum Nuri on a single day, brought the materialized text
back to 2dimension. In my opinion, this issue concentrated on publication as
artistic performance, rather than design.

　　Late-era «bogoseo» was issued after 2 years of suspension, with content
and structure back to regular publications like in the early days. The design
had become all the more avant-garde, with a rather provocative attitude as if
to examine all the possibilities of Hangeul typesetting. «bogoseo −10: gagaga»
used punctuation marks in an unconventional manner, and transformed the
font size or base line according to content. The overall sense was not about
destroying letters like in the mid-era, but about destroying the mass of letters
and text. It is also very flat, there is no division of space, and text is solidified
as structure on the page. This sense of style is maintained until the very last
issue. «bogoseo −11: nanana» and «bogoseo −12: dadada» have been slightly
more elaborate in typesetting, but the formative sense is not very different
from no. −10 issue. «bogoseo −13: rarara» deals the entire texts on the
same level, like in the no. −5 issue. The flat grey surface made by the text is
naturally emphasized. Whereas no. −10 to no. −12 issues displayed the sense

즐겨 보았고 다다, 미래파, 플럭서스의 작가들을 좋아했지만, 직접적으로 참고한 작품이나 작가는 없었다고 한다.[8] 대신 그가 자신의 미적 기반으로 밝힌 것은 다음 두 가지다.

첫째는 컴퓨터의 빠른 도입이다. 수작업을 선호하지 않았던 그는 1980년대 중반 8비트 컴퓨터부터 사용하기 시작했고, 안상수체를 캐드 2.1버전으로 만들었다. 또한 안그라픽스에서 한국 최초로 DTP 출판을 시도했으며, 전자카페를 열고, PC통신에서 많은 활동을 했다. 그렇게 일찍 컴퓨터를 사용한 덕분에 수작업을 주로 했던 동료들과는 다른 조형 감각을 갖게 되었다고 한다. 컴퓨터의 시끄러운 기계음, 저해상도 디스플레이의 픽셀화된 이미지, 작은 색공간, 인간의 육체적 흔적이 사라진 레이저 출력 등이 시각적으로 번역된 모습은 픽셀화되고 평면적이며, 차갑고, 희망과 불안이 뒤섞인 모습으로 나타났다. 보고서의 중심이 되는 안상수체의 조형도 이 맥락에서 이해된다. 글자를 손이 아니라 캐드로 그리는 과정에서 인간이 흉내낼 수 없는 벡터의 조형 감각을 체득할 수 있었을 것이다.

두 번째는 문자의 과거에 대한 탐구이다. 그의 작품에는 부적을 떠올리게 하는 주술적인 면이 있다. 이것은 문자의 과거에 대한 그의 오랜 연구에서 비롯된 것이다. 그는 글자의 형태 층위 아래에 잠재된 주술성을 탐구해왔고, 부적처럼 사람들이 그의 작품에서 어떤 힘을 느끼길 바랐다. 다시 말해 그는 글자의 학술적 연구를 기반으로 글자의 형태가 갖고 있는 심리적 가능성을 담구해왔으며, 여기에서 체득된 미적 감각이 그의 작품 전반에 반영된 것이다. 다만 그의 작품이나 논문,

8. 안상수, «2015년도 한국 근현대예술사 구술채록연구 시리즈 252 안상수», 116–124.

of deconstructing the text in thin strips, showing us how to slash the text in big scale. «bogoseo −14: mamama» and «bogoseo −15: bababa» basically maintain the late-era design concept of «bogoseo», while summoning the early-era sense of dividing space again. «bogoseo −16: sasasa» attempted a 3-dimensional expression of which the unit was flat text. Finally, the last issue «bogoseo −17: a.a.a» presented Ahn's refined design. Compared to previous issues, decorative use of punctuation marks and variation in typography according to content were all subdued.

The transpiercing aesthetics of all issues of «bogoseo» is mechanical, destructive, and flat. The object of destruction varies from letters, page, to text, but the acute sense of deconstruction is consistently displayed. «Kang Taehwan Free Music Concert» (1995), «Juksan International Art Festival» (1995−2008), cultural magazine «Jaeum and Moeum» (2008−2016), etc. are works in the same vein. Furthermore, in «bogoseo» we can experience the sense of time, going back in the past. The photos Ahn had used were not the usual ones which the past into the present. They seemed to be of the fixed past, being pushed further into the past. The letters shown in «bogoseo» has a modern form, but they indicate the past from the present. This kind of sense in time is well portrayed in «A Journey of Young Artists» (1998), ‹hollyeora (be immersed)› (2017). With deconstructive aesthetics combined with recurrent sense of time, «bogoseo» is generally dynamic, and this charateristic is prevalent in all of Ahn Sangsoo's works.

During the time Ahn had created «bogoseo», he enjoyed reading the

기고문 등을 보았을 때 이것은 중기와 후기 «보고서»에 해당되며, 초기에는
컴퓨터의 영향이 강했던 것으로 보인다.

이러한 미적 배경을 포괄하는 것은 안상수의 토착성이다. 그는 자신이 언제
어디에 살고 있는지 의식하고, 주변을 관찰하며, 그 장소를 자신의 정체성으로
흡수해왔다. 그는 늘 자신이 살고 있는 지역의 역사와 아름다움을 추적하고, 그것을
꾸미지 않고 드러내려고 노력했다. 그가 자신의 미적 배경으로 밝힌 컴퓨터, 문자의
과거도 그가 어디에서 무엇을 하는 사람인지 의식한 결과라고 생각한다. 나아가
«보고서»에서 목격할 수 있는 어둠과 불안함, 그리고 저항적 분위기도 1인당 GDP
6,000달러를 향해 달리던, 동시에 가장 치열한 민주화 운동이 벌어진 1980년대
한국 사회, 그리고 온 시민이 힘을 쏟은 1988년 서울 올림픽, 비주류 예술가들의
불안정한 삶, 21세기를 향한 희망과 불안함이 복합적으로 반영된 것으로 보인다.

4. 종합적 활동

«보고서»의 판권을 보면 안상수는 기획자, 저자, 아트 디렉터, 발행인이었다.
다른 스태프도 그의 직원이거나 연구원이었기 때문에 사실상 그가 제작 과정을
총괄했다.[10] 콘텐츠 생산을 주도하는 그의 종합적 활동은 안그라픽스에서
출판된 «서울 시티 가이드»(1986), «한국전통문양집» 1–12권(1986–
1996), «나나 프로젝트»(2004–2012), «라라 프로젝트»(2006), «궁궐의
안내판이 바뀐 사연»(2008) 등에서 공통적으로 나타난다. 또한 그는 그러한

magazine «Interview», founded by Andy Warhol in 1969, and he was fond
of Dadaists and Fluxus artists. However, Ahn mentioned that there were no
work or artist that he was inspired from directly.[8] Instead, he revealed that his
aesthetic foundation lies on the following two points.

First, the early adaptation to computer technology. As Ahn had not
preferred manual work, he had begun using the 8-bit computer in the mid
1980s. He created the Ahnsangsoo font as CAD 2.1 version. Additionally, Ahn
Graphics was the first in Korea to attempt DTP publication. Ahn also opened
an Internet café and was active in PC communication. As he was an early
adopter of computers, he could develop a somewhat different formative sense
compared with his colleagues who still worked mostly manually. The noisy
machine sound of the computer, pixelated image of low resolution display,
small color space, laser print where human corporal trace has disappeared, etc.
were visually translated into pixelated, flat, cold images with a hint of hope
and anxiety mixed together. The Ahnsangsoo font which is the main font
of «bogoseo» can be understood in this formative context. In the process of
drawing letters with CAD, not hands, Ahn would have obtained the formative
sense of vector which humans cannot imitate.

The second point is the study on the past of letters. Ahn's works have a
certain shamanistic aspect, conjuring up some kind of talisman. This is due to
his long term study on the past of letters. Ahn has been exploring the magical
power latent under the different levels of letter forms. He wishes people
could feel a certain power through his work like a talisman. That is, he had

8. Ahn Sangsoo, «2015 Oral History of Korean Modern and Contemporary Art Series 252: Ahn Sangsoo», 116–124.

—1
기획: 금누리 + 안상수
편집: 정영림, 이윤희, 안정인
디자인: 홍성택, 박영미, 이재구
사진: 최영돈, 유재학
편집인: 금누리
발행인: 안상수
발행처: 안 그라픽스
　　110-510 서울시 종로구
　　동승동 130-47
　　1988년 7월 1일 펴냄
인쇄: 영 인쇄
인쇄인: 이세용
등록일: 19880413
등록 번호: 마-1100
값: 5,000원

—2
편집인: 금누리
편집장: 김영주
편집: 안정인, 김진희, 김은조
선임 디자이너: 박영미
디자인: 권동규, 이세영
사진: 최온성, 유재학
기획 부장: 김옥철
광고, 영업: 이용승

회계: 문경여
1989년 3월 15일 펴냄
인쇄: 영인쇄
등록일: 19880413
등록 번호: 마-1100
발행처: 안그라픽스
　　110-510 서울시 종로구
　　동승동 130-47
발행인: 안상수
값: 5,000원

—3
편집인: 금누리
편집장: 김영주
편집: 안정인, 김진희,
　　김명규, 김은조
수석 디자이너: 박영미
디자인: 이세영, 김창욱,
　　유경선, 이은주
사진: 최온성
기획 부장: 김옥철
광고, 영업: 이용승
1989년 11월 1일 펴냄
인쇄: 새글
등록일: 1988년 4월 13일
등록 번호: 마-1100

발행처: 안그라픽스
　　110-510 서울시 종로구
　　동승동 130-47
발행인: 안상수
값: 5,000원

—4
책 없음

—5
편집인: 금누리
편집장: 김영주
편집: 안정인, 김명규
수석 디자이너: 신경영
디자인: 이현주
컴퓨터 디자이너: 김강정
사진: 현관욱
기획: 김옥철
광고, 영업: 이용승
1990년 8월 10일 펴냄
인쇄: 영창프로세스
등록일: 1988년 4월 13일
등록 번호: 마-1100

발행처: 안그라픽스
　　110-510 서울시 종로구
　　동숭동 1-34
값: 5,000원

—6
발행인: 안상수
편집인: 금누리
편집장: 김영주
편집: 안정인, 김명규, 황유정
디자인: 박영미, 임영한, 신경영,
　　이세영, 김창욱, 김은정,
　　이윤주, 문혜원
기획이사: 김옥철
영업차장: 이희선
영업: 김한석, 김건웅
광고: 이용승, 김은영
1991년 7월 1일 펴냄
등록일: 1988년 4월 13일
등록 번호: 마-1100
인쇄: 한영문화사
발행처: 안그라픽스
　　110-510 서울시 종로구
　　동숭동 1-34
값: 5,000원

—1
Directors: Gum Nuri +
　　Ahn Sangsoo
Editors: Jeong Yeongrim*,
　　Lee Yunhui*, Ahn Jeongin*
Designers: Hong Sungtaek*,
　　Park Yeongmi*, Lee Jaegoo
Photographers: Choi Yeongdon*,
　　Yoo Jaehak*
Executive Editor: Gum Nuri
Publisher: Ahn Sangsoo
Publishing and Distributing:
　　Ahn Graphics
　　130-47 Dongsungdong,
　　Jongno-gu, Seoul 110-510
Published in 1 July 1988
Printing: Young Printing
Printer: Lee Seyong*
Registration Date: 13 April 1988
Registration Number: Ma-1100
Price: 5,000won

—2
Executive Editor: Gum Nuri
Editor in Chief: Kim Youngjoo
Editors: Ahn Jeongin*,
　　Kim Jinhui*, Kim Eunjo
Senior Designer: Park Yeongmi*
Designers: Kwon Donggyu*,
　　Lee Seyoung

Photographer: Choi Onseong*,
　　Yoo Jaehak*
Coordinater: Kim Okchyul
Advertising Sales
Department: Lee Yongseong
Accounting Department:
　　Moon Gyeongyeo*
Published in 15 March 15, 1989
Printing: Young Printing
Registration Date: 13 April 1988
Registration Number: Ma-1100
Publishing and Distributing:
　　Ahn Graphics
　　130-47 Dongsungdong,
　　Jongno-gu, Seoul 110-510
Publisher: Ahn Sangsoo
Price: 5,000 won

—3
Executive Editors: Gum Nuri
Editor in Chief: Kim Youngjoo
Editors: Ahn Jeongin*,
　　Kim Jinhui*,
　　Kim Myunggyu*,
　　Kim Eunjo
Senior Designer: Park Yeongmi*
Designers: Lee Seyoung,
　　Kim Changuk*,
　　Yoo Gyeongseon*,
　　Lee Eunju*

Photographer: Choi Onseong*
Coordinater: Kim Okchyul
Advertising Sales Department:
　　Lee Yongseong
Published in 1 November 1989
Printing: Saegeul*
Registration Date: 13 April 1988
Registration Number: Ma-1100
Publishing and Distributing:
　　Ahn Graphics
　　130-47 Dongsungdong,
　　Jongno-gu, Seoul 110-510
Publisher: Ahn Sangsoo
Price: 5,000 won

—4
NA

—5
Executive Editors: Gum Nuri
Editor in Chief: Kim Youngjoo
Editing: Ahn Jeongin*,
　　Kim Myunggyu*
Senior Designer:
　　Shin Gyeongyeong*
Designer: Lee Hyeonju*
Computer Designer:
　　Kim Gangjeong*
Photographer: Hyun Kwanwook
Coordinater: Kim Okchyul

Advertising Sales: Lee Yongseong
Published in 10 August 1990
Printing: Youngchang Process
Registration Date: 13 April 1988
Registration Number: Ma-1100
Publishing and Distributing:
　　Ahn Graphics
　　1-34 Dongsungdong,
　　Jongno-gu, Seoul 110-510
Price: 5,000 won

—6
Publisher: Ahn Sangsoo
Executive Editors: Gum Nuri
Editor in Chief: Kim Youngjoo
Editing: Ahn Jeongin*,
　　Kim Myunggyu*,
　　Hwang Yujeong*
Designers: Park Yeongmi*,
　　Im Yeonghan*,
　　Shin Gyeongyeong*,
　　Lee Seyoung, Kim Changuk*,
　　Kim Eunjeong*, Lee Yoonjoo,
　　Moon Hyewon*
Coordinater: Kim Okchul
Sales Manager: Lee Heesun
Sales: Kim Hanseok*,
　　Kim Geonung*
Advertising Sales Dept.:
　　Lee Yongseong

[10] «보고서\보고서»의 판권.
　　Reference of publication rights of «bogoseo\bogoseo».

−7
지은이: 강홍구, 류병학, 박기원,
　　　박영택, 박정제, 배준성,
　　　서숙진, 안상수, 이동기,
　　　이상윤, 한수정, 홍수자
기획: 박영택
책 만든이: 안상수
디자인 도움: 민병걸, 문지숙
발행인: 김옥철
발행: 안그라픽스
　　　110-510 서울시 종로구
　　　동숭동 1-34
등록 번호: 2-236
인쇄: 영창프로세스
1993년 5월 1일 찍음
1993년 5월 11일 펴냄
값: 10,000원
이 책은 1993년 5월
　　　금호미술관에서 열린
　　　'기호.언어.책.예술'전의
　　　전시 도록으로
　　　출판된 것입니다.

−8
차례 없음

−9
지은이: 안상수, 금누리
작업: 임정혜, 김태현
번역: 임욱
발행인: 김옥철
발행: 안그라픽스
　　　136-012 서울 성북구
　　　성북2동 260-88
등록 번호: 2-236
인쇄: 한영문화사
1994년 10월 15일 찍음
1994년 10월 22일 펴냄
ISBN 89-7059-026-9

−10
편집인: 금누리, 안상수
편집위원: 이불, 윤인식,
　　　유진상, 유한짐
편집장: 문지숙
편집: 안영이
아트 디렉터: 안상수
포토 디렉터: 배병우
디자이너: 류지혜, 이은재
디자인 도움: 고태영, 김상만,
　　　김신혁, 임정혜, 장영철, 최준석
사진 도움: 김순신, 김재경,

윤형문, 이상윤, 이재용,
이재철, 홍일, 고이치 하야카와,
겐파치, 후지모토,
모토이 오쿠무라,
이치로 오타니, 숙 스튜디오
인터뷰 도움: 김두섭, 김형태,
　　　신명은, 김유선, 민현식,
　　　박재천, 이일훈, 이준영
글 도움: 김청구, 정혜정
발행인: 김옥철
발행처: 안그라픽스
　　　136-012 서울 성북구
　　　성북2동 260-88
광고팀: 이용승
편집실: 날개집
　　　120-600 서울
　　　서대문우체국 사서함 41
인쇄: 한영문화사
제본: 영신사
종이: 페이퍼 플라자
부정기 잡지:
　　　1997년 2월 1일 펴냄
값: 1997년 10,000원 /
　　　1998년 15,000원 /
　　　1999년 20,000원
ISBN 89-7059-059-5

−11
편집인: 안상수, 금누리
편집위원: 이불, 윤인식, 유진상,
　　　유한짐, 김기철
편집장: 문지숙
편집: 안영이
아트 디렉터: 안상수
포토 디렉터: 배병우
디자인: 류지혜, 이은재
사진: 이재용, 이규정, 정영웅
인터뷰 도움: 김대우, 김미영,
　　　김용대, 송희원, 이상은,
　　　이정진, 조윤정, 이희선
디자인 도움: 고흥, 김상도, 김신혁,
　　　박서경, 박택근, 안병학,
　　　임정혜, 천상현, 최준석
사진 도움: 구본창, 김대수, 김우일,
　　　김장섭, 산스튜디오, 신현림,
　　　황진, 홍성도, 시게오 아자이,
　　　에릭 구테비츠
자료 도움: 박항률, 조민, 오종은
그림: 강동석, 김성남
글: 김지훈, 박영택
발행인: 김옥철
발행처: 안그라픽스
　　　136-012 서울 성북구

Published in 1 July 1991
Registration Date: 13 April 1988
Registration Number: Ma-1100
Printing: Hanyoungmunhwasa
Publishing and Distributing:
　　　Ahn Graphics
　　　1-34 Dongsungdong,
　　　Jongno-gu, Seoul 110-510
Price: 5,000 won

−7
Authors: Kang Honggoo,
　　　Ryu Byeonghak*,
　　　Park Giwon*,
　　　Bahk Youngtaik,
　　　Park Jeongje*, Bae Joonsung,
　　　Seo Sukjin*, Ahn Sangsoo,
　　　Lee Dongki, Lee Sangyoon,
　　　Han Sujeong*, Hong Sooja
Coordinater: Bahk Youngtaik
Desinger: Ahn Sangsoo
Contributing Designers:
　　　Min Byunggeol, Moon Jisook
Publisher: Kim Okchul
Publishing and Distributing:
　　　Ahn Graphics
　　　1-34 Dongsungdong,
　　　Jongno-gu, Seoul 110-510
Registration Number: 2-236
Printing: Youngchang Process

Printed in 1 May 1993
Published in 11 May 1993
Price: 5,000 won
* This book was published for the
　　　exhibition 'symbols.
　　　language.book.art' held at the
　　　Kumho Museum of Art
　　　in May 1993.
* «bogoseo\bogoseo» −7

−8
No Colophon

−9
Authors: Ahn Sangsoo, Gum Nuri
Designers: Leem Jeonghye,
　　　Kim Taeheon*
Translation: Lim Uk*
Publisher: Kim Okchul
Publishing and Distributing:
　　　Ahn Graphics Ltd.
　　　260-88 Sungbuk 2dong,
　　　Sungbuk, Seoul 136-012,
　　　Korea
Registration Number: 2-236
Printing: Hanyoungmunhwasa
Printed in October 15, 1994
Published in October 22, 1994
ISBN 89-7059-026-9

−10
Executive Editors: Gum Nuri,
　　　Ahn Sangsoo
Contributing Editors: Lee Bul,
　　　Yoon Insik, Yoo Jinsang,
　　　Yoo Hanjim
Editor in Chief: Moon Jisook
Editor: Ahn Youngyi
Art Director: Ahn Sangsoo
Photo Director: Bae Bienu
Designers: Ry Chihye,
　　　Lee Eunjae
Contributing Designers:
　　　Koh Taeyoung,
　　　Kym Ssangman,
　　　Kim Sinhyouk,
　　　Leem Jeonghye,
　　　Jang Youngchul,
　　　Choi Junseok
Contributing Photographers:
　　　Kim Soonshin,
　　　Kim Jaekyung,
　　　Yoon Hungmoon,
　　　Lee Sangyoon,
　　　Rhee Jaeyoung,
　　　Lee J-chol, Hong Il,
　　　Koichi Hayakawa,
　　　Kenpachi Fujimoto,
　　　Motoi Okumura, Ichiro Otani,
　　　Suk Studio

Contributing Interviewers:
　　　Kim Doosup, Kim Hyungtae,
　　　Shin MyeongEun,
　　　Kim Yousun, Min Hyungsik,
　　　Park Jechun, Lee Ilhoon,
　　　Lee Yunyeong
Contributing Writers:
　　　Kim Cheonggoo,
　　　Jung Hyejung
Publisher: Kim Okchul
Publishing and Distributing:
　　　Ahn Graphics Ltd.
　　　260-88 Sungbuk 2dong,
　　　Sungbuk, Seoul 136-012,
　　　Korea
Advertising Sales Dept.:
　　　Lee Yongseong
Editorial Office: Nalgaejip
　　　Sodaemun P.O. Box 41, Seoul
　　　120-600, Korea
Printing: Hanyoungmunhwasa
Binding: Youngshinsa
Paper: Paper Plaza
Artmook: Published in
　　　1 February 1997
Price: 1997 10,000 KRW /
　　　1998 15,000 KRW /
　　　1999 20,000 KRW
ISBN 89-7059-059-5

성북2동 260-88
광고팀: 이용승
등록 번호: 2-236
등록 날짜: 1975년 7월 7일
편집, 제작: 날개집
　　120-600 서울 서대문우체국
　　사서함 41
인쇄: 한영문화사
제본: 영신사
분해, 출력: 삼화칼라
종이: 페이퍼 플라자
부정기 잡지:
　　보고서\보고서. -11. 나나나
값 1997년 10,000원 /
　　1998년 15,000원 /
　　1999년 20,000원
ISBN 89-7059-066-8

－12
편집인: 금누리, 안상수
편집위원: 이불, 윤인식,
　　유진상, 유한짐, 김기철
편집장: 문지숙
편집: 안영이
아트 디렉터: 안상수
포토 디렉터: 배병우

디자인: 신혜정
사진: 이재용, 이규정, 정영웅
인터뷰 도움: 김동식, 김두섭,
　　김상철, 김선정, 김현필,
　　박항률, 심광현, 안치운,
　　임연숙
디자인 도움: 고강철, 김소연,
　　박장희, 고홍, 류지혜, 박태희,
　　손현지, 정영웅, 천상현,
　　최준석, 한창호
자료 도움: 김동섭, 김세진,
　　문학과 지성사, 승효상,
　　윤평구, 학전
그림, 설치: 강수미, 김기수
발행인: 김옥철
발행처: 안그라픽스
　　136-012 서울 성북구
　　성북2동 260-88
광고팀: 이용승
등록 번호: 2-236
등록 날짜: 1975년 7월 7일
편집, 제작: 날개집
　　120-600 서울 서대문우체국
　　사서함 41
인쇄: 한영문화사
제본: 영신사

분해, 출력: 삼화칼라
종이: 문원지업사
부정기 잡지: 보고서\보고서.
　　-12. 다다다
값 1997년 10,000원 /
　　1998년 15,000원 /
　　1999년 20,000원
ISBN 89-7059-071-4

－13
편집인: 안상수, 금누리
편집위원: 이불, 윤인식,
　　유진상, 유한짐, 김기철
편집장: 문지숙
편집: 심세중
아트 디렉터: 안상수
포토 디렉터: 배병우
디자인: 신혜정, 고태영
사진: 이재용
인터뷰 도움: 고낙범, 박찬경,
　　윤중강, 이동국, 이문재,
　　최현무, 이민정, 이준영, 전사섭
디자인 도움: 고홍, 김미정, 김상욱,
　　김신혁, 류지혜, 박재홍,
　　안병학, 안삼열, 양성욱,
　　양진하, 최준석, 한창호

그림 사진: 김수현, 김석란, 김태정,
　　라펠레리, 로타 슈네프, 박서보,
　　엄정호, 한국일보사
편집 도움: 공진구, 안영이, 황일빈
발행인: 김옥철
발행처: 안그라픽스
　　136-012 서울 성북구
　　성북2동 260-88
광고팀: 류기영
등록 번호: 2-236
등록 날짜: 1975년 7월 7일
편집, 제작: 날개집
　　120-600 서울 서대문우체국
　　사서함 41
인쇄: 한영문화사
제본: 영신사
분해, 출력: 삼화칼라
종이: 페이퍼 플라자
부정기 잡지: 보고서\보고서.
　　-13. 라라라
값 1998년 10,000원 /
　　1999년 15,000원 /
　　2000년 20,000원
ISBN 89-7059-076-5

－11
Executive Editors: Ahn Sangsoo,
　　Gum Nuri
Contributing Editors: Lee Bul,
　　Yoon Insik, Yoo Jinsang,
　　Yoo Hanjim, Kim Kichul
Editor in Chief: Moon Jisook
Editor: Ahn Youngyi
Art Director: Ahn Sangsoo
Photo Director: Bae Bienu
Designers: Ry Chihye, Lee Eunjae
Photographer: Rhee Jaeyong,
　　Lee Kyujeong,
　　Cheong Yeongwoong
Contributing Interviewers:
　　Kim Daewoo, Kim Meeyoung,
　　Kim Yongdae, Song Heewon,
　　Lee SangEun, Lee Jungjin,
　　Cho Yoonjung, Lee Heesun
Contributing Designers:
　　Ko Hong, Kim Sangdo,
　　Kim Sinhyouk,
　　Park Seokyung,
　　Park Taekkeun,
　　Ahn Byunghak,
　　Leem Jeonghye,
　　Choun Sanghyun,
　　Choi Junseok
Contributing Photographers:
　　Koo Bohn-chang,
　　Kim Daesoo,
　　Kim Wooil, Kim Jangsup,
　　San Studio, Shin Hyunnlim,

Hwang Jin, Hong Sungdo,
Sigeo Aazai, Eric Gutteiewitx
Photographic Courtesy of
　　Park Hangryul, Cho Min,
　　Oh JongEun
Contributing Artists:
　　Kang Dongsug, Kim Sungnam
Contributing Writers:
　　Kim Henry,
　　Bahk Youngtaik
Publisher: Kim Okchul
Publishing and Distributing:
　　Ahn Graphics Ltd.
　　260-88 Sungbuk 2dong,
　　Sungbuk, Seoul 136-012,
　　Korea
Advertising Sales Dept.:
　　Lee Yongseong
Registration Number: 2-236
Date of Registration: 7 July 1975
Editorial Office: Nalgaejip
　　Sodaemun P.O. Box 41,
　　Seoul 120-600, Korea
Printing: Hanyoungmunhwasa
Binding: Youngshinsa
Color Separation: Samhwa Color
Paper: Paper Plaza
artmook: bogoseo\bogoseo.
　　-11. nanana
Price: 1997 10,000 KRW /
　　1998 15,000 KRW /
　　1999 20,000 KRW
　　ISBN 89-7059-066-8

－12
Executive Editors: Gum Nuri,
　　Ahn Sangsoo
Contributing Editors:
　　Lee Bul, Yoon Insik,
　　Yoo Jinsang, Yoo Hanjim,
　　Kim Kichul
Editor in Chief: Moon Jisook
Editor: Ahn Youngyi
Art Director: Ahn Sangsoo
Photo Director: Bae Bienu
Designers: Shin Hyejung
Photographer: Rhee Jaeyong,
　　Lee Kyujeong,
　　Cheong Yeongwoong
Contributing Interviewers:
　　Kim Dongshik,
　　Kim Doosup, Kim Sangchul,
　　Kim Sunjung,
　　Kim Hyunpil,
　　Park Hangryul,
　　Shim Kwanghyun,
　　Ahn Chiwoon, Lim Yeonsuk
Contributing Designers:
　　Ko Kangchul, Kim Soyeon,
　　Park Janghee, Ko Hong,
　　Ryu Chihye, Park Taehee,
　　Son Hyunjee,
　　Cheong Yeongwoong,
　　Choun Sanghyun,
　　Choi Junseok, Hang Changho
Photographic Courtesy of
　　Kim Dongsup, Kim Sejin,

Moonhakkwa Jisungsa,
Seung Hsang,
Yoon Pyonggu, Hakchön
Contributing Artists:
　　Kang Sumi, Kim Ki-soo
Publisher: Kim Okchul
Publishing and Distributing:
　　Ahn Graphics Ltd.
　　260-88 Sungbuk 2dong,
　　Sungbuk, Seoul 136-012,
　　Korea
Advertising Sales Department:
　　Lee Yongseong
Registration Number: 2-236
Date of Registration: 7 July 1975
Editorial Office: Nalgaejip
　　Sodaemun P.O. Box 41,
　　Seoul 120-600, Korea
Printing: Hanyoungmunhwasa
Binding: Youngshinsa
Color Separation: Samhwa Color
Paper: Moonwon
artmook: bogoseo\bogoseo.
　　-12. dadada
Price: 1997 10,000 KRW /
　　1998 15,000 KRW /
　　1999 20,000 KRW
ISBN 89-7059-071-4

－13
Executive Editors: Ahn Sangsoo,
　　Gum Nuri
Contributing Editors: Lee Bul

−14
편집인: 금누리, 안상수
편집위원: 승효상, 이불, 윤인식,
　　　유한짐, 김기철
아트 디렉터: 안상수
디자인: 고태영, 신혜정
포토 디렉터: 배병우
사진: 이규정, 이재용
인터뷰 도움: 고낙범, 김수진,
　　　김연주, 김원방, 김현숙,
　　　김현진, 김형태, 명선식,
　　　박원재, 배준성,
　　　테루토 소에지마, 이융,
　　　정서영, 최두은
디자인 도움: 김미정, 김신혁,
　　　민병걸, 박민수, 박택근,
　　　손익원, 송숙영, 안삼열
편집 도움: 함영준
발행인: 김옥철
발행처: 안그라픽스
　　　136-012 서울 성북구
　　　성북2동 260-88
광고: 류기영
등록 번호: 2-236
등록 날짜: 1975년 7월 7일
창간호 발행 날짜: 1988년 7월 1일

편집, 제작: 날개집
　　　121-160 서울 마포구
　　　상수동 353-8 3층
인쇄: 한영문화사
제본: 영신사
분해, 출력: 삼화칼라
종이: 페이퍼 플라자
부정기 잡지: 보고서\보고서
　　　−14 마마마
값: 1998년 10,000원 /
　　　1999년 15,000원 /
　　　2000년 20,000원
ISBN 89-7059-091-9

−15
편집인: 안상수, 금누리
편집위원: 승효상, 이불,
　　　윤인식, 유진상, 유한짐, 김기철
편집: 심세중, 최두은, 함영준
아트 디렉터: 안상수
포토 디렉터: 배병우
디자인: 신혜정, 고태영
디자인 도움: 김미정, 손익원
사진: 박준규
발행인: 김옥철
발행처: 안그라픽스

136-012 서울 성북구
　　　성북2동 260-88
광고: 류기영
등록 번호: 2-236
등록 날짜: 1975년 7월 7일
창간호 발행 날짜: 1988년 7월 1일
편집, 제작: 날개집
　　　121-160 서울 마포구
　　　상수동 353-8 3층
인쇄: 한영문화사
제본: 영신사
분해, 출력: 삼화칼라
종이: 중원 페이퍼
부정기 잡지: 보고서\보고서
　　　−15 바바바
값: 1998년 10,000원 /
　　　1999년 15,000원 /
　　　2000년 20,000원
ISBN 89-7059-095-1

−16
편집인: 금누리, 안상수
편집위원: 승효상, 유진상,
　　　유한짐, 김기철, 민병걸
아트 디렉터: 안상수
포토 디렉터: 배병우

디자인: 신혜정, 김민지
인터뷰 도움: 강성원, 구정아,
　　　김유선, 왕기원, 윤인식,
　　　윤호섭, 이소영, 전미정
디자인 도움: 김상욱, 김신혁,
　　　류지혜, 박민수, 박선용,
　　　박우혁, 안삼열
편집 도움: 안영이
사진: 이재용
발행인: 김옥철
발행처: 안그라픽스
　　　136-012 서울 성북구
　　　성북2동 260-88
광고: 류기영
등록 번호: 2-236
등록 날짜: 1975년 7월 7일
창간호 발행 날짜: 1988년 7월 1일
인쇄: 경일문화사
분해, 출력: 삼화칼라
부정기 잡지: 보고서\보고서
　　　−16 사사사
값: 1999년 10,000원 /
　　　2000년 15,000원 /
　　　2001년 20,000원
ISBN 89-7059-106-0

Yoon Insik, Yoo Jinsang,
　　Yoo Hanjim, Kim Kichul
Editor in Chief: Moon Jisook
Editor: Shim Sejoong
Art Director: Ahn Sangsoo
Photo Director: Bae Bienu
Designers: Shin Hyejung,
　　Koh Taeyoung
Photographer: Rhee Jaeyong
Contributing Interviewers:
　　Koh Nakbeom,
　　Park Chankyong,
　　Yoon Jungkang,
　　Lee Dongkook, Lee Moonjae,
　　Ch'oe Yun, Lee Minjung,
　　Lee Junyeong, Jeon Saseop
Contributing Designers:
　　Ko Hong, Kim Mijung,
　　Kim Sanguck,
　　Kim Sinhyouk, Ryu Chihye,
　　Park Jaehong,
　　Ahn Byunghak,
　　Ahn Sam-reol,
　　Yang Seonguk, Yang Jinha,
　　Choi Junseok, Han Changho
Photographic Courtesy of
　　Kim Soohyun, Kim Seogran,
　　Lapellerie, Lothar Schnepf,
　　Park Seobo, the Hankuk Ilbo
Contributing Artists:
　　Kim Taejeong, Ohm Jungho
Contributing Tape Transcribers:
　　Kong Jingoo, Ahn Youngyi,

Hwang Il-bin
Publisher: Kim Okchyul
Publishing and Distributing:
　　Ahn Graphics Ltd.
　　260-88 Sungbuk 2dong,
　　Sungbuk, Seoul 136-012,
　　Korea
Advertising Sales Dept.:
　　Ryu Kiyoung
Registration Number: 2-236
Date of Registration: 7 July 1975
Editorial Office: Nalgaejip
　　Sodaemun P.O. Box 41,
　　Seoul 120-600, Korea
Printing: Hanyoungmunhwasa
Binding: Youngshinsa
Color Separation: Samhwa Color
Paper: Paper Plaza
artmook: bogoseo\bogoseo.
　　−13. rarara
Price: 1998 10,000 KRW /
　　1999 15,000 KRW /
　　2000 20,000 KRW
ISBN 89-7059-076-5

−14
Executive Editors: Gum Nuri,
　　Ahn Sangsoo
Contributing Editors:
　　Seung Hsang, Lee Bul,
　　Yoon Insik, Yoo Hanjim,
　　Kim Kichul
Art Director: Ahn Sangsoo

Designers: Koh Taeyoung,
　　Shin Hyejung
Photo Director: Bae Bienu
Photographer, Lee Kyujeong,
　　Rhee Jaeyong
Contributing Interviewers:
　　Koh Nakbeom,
　　Kim Soo-jin, Kim Youngjoo,
　　Kim Wonbang,
　　Kim Hyunsook,
　　Kim Hyunjin, Kim Hyungtae,
　　Myeong Sunsik,
　　Park Youngjae,
　　Bae Joonsung,
　　Teruto Soejima, Rhee Yoom,
　　Chung Seoyoung,
　　Choi Dooeun
Contributing Designers:
　　Kim Mijung, Kim Sinhyouk,
　　Min Byunggeol,
　　Park Minsoo, Park Taekkeun,
　　Sohn Ikeon,
　　Song Sookyoung,
　　Ahn Samyeol
Contributing Tape Transcribers:
　　Ham Youngjune
Publisher: Kim Okchul
Publishing and Distributing:
　　Ahn Graphics Ltd.
　　260-88 Sungbuk 2dong,
　　Sungbuk, Seoul 136-012,
　　Korea
Advertising Sales Dept.:

Ryu Kiyoung
Registration Number: 2-236
Date of Registration: 7 July 1975
Date of First Publication:
　　July 1, 1988
Editorial Office: Nalgaejip
　　3F, 353-8 Sangsu-dong
　　Mapo-gu, Seoul 121-160,
　　Korea
Printing: Hanyoungmunhwasa
Binding: Youngshinsa
Color Separation: Samhwa Color
Paper: Paper Plaza
artmook: bogoseo\bogoseo.
　　−14. mamama
Price: 1998 10,000 KRW /
　　1999 15,000 KRW /
　　2000 20,000 KRW
ISBN 89-7059-091-9

−15
Executive Editors: Ahn Sangsoo,
　　Gum Nuri
Contributing Editors:
　　Seung Hsang, Lee Bul,
　　Yoon Insik, Yoo Jinsang,
　　Yoo Hanjim, Kim Kichul
Editor: Shin Sejoong,
　　Choi Dooeun,
　　Han Youngjune
Art Director: Ahn Sangsoo
Photo Director: Bae Bienu
Designers: Shin Hyejeoung,

−17

편집인: 안상수, 금누리
편집위원: 승효상, 유진상, 유한짐,
　　　김기철, 민병걸
아트 디렉터: 안상수
디자인: 신혜정
포토 디렉터: 배병우
사진: 이재용
인터뷰 도움: 김문생, 김유선,
　　　김현직, 노형석, 왕기원,
　　　이종호, 이형주, 전동열,
　　　제환정, 홍혜연
디자인 도움: 김미정, 김민지,
　　　류지혜, 송숙영, 안병학,
　　　예병억, 오성훈, 정병철,
편집 도움: 안영이
발행인: 김옥철
발행처: 안그라픽스
　　　136-012 서울 성북구
　　　성북2동 260-88
광고: 류기영
등록 번호: 2-236
등록 날짜: 1975년 7월 7일
편집, 제작: 날개집
　　　121-160 서울 마포구

상수동 353-8 3층
부정기 잡지: 보고서\보고서
　−17 아아아
값: 2000년 10,000원 /
　　2001년 15,000원 /
　　2002년 20,000원
ISBN 89-7059-125-7

Koh Taeyoung
Contributing Designers:
　Kim Mijung, Sohn Ik-weon
Contributing artists:
　Park Joonkyu
Publisher: Kim Okchul
Publishing and Distributing:
　Ahn Graphics Ltd.
260-88 Sungbuk 2dong,
　Sungbuk, Seoul 136-012,
　Korea
Advertising Sales Dept.:
　Ryu Kiyoung
Registration Number: 2-236
Date of Registration: 7 July 1975
Date of First Publication:
　1 July 1988
Editorial Office: Nalgaejip
　3F, 353-8 Sangsu-dong
　Mapo-gu, Seoul 121-160,
　Korea
Printing: Hanyoungmunhwasa
Binding: Youngshinsa
Color Separation: Samhwa Color
Paper: Chungwon Paper
artmook: bogoseo\bogoseo.
　−15. bababa
Price: 1998 10,000 KRW /
　1999 15,000 KRW /
　2000 20,000 KRW
ISBN 89-7059-095-1

−16
Executive Editors: Gum Nuri,
　Ahn Sangsoo
Contributing Editors:
　Seung Hsang, Yoo Jinsang,
　Yoo Hanjim, Kim Kichul,
　Min Byunggeol
Art Director: Ahn Sangsoo
Photo Director: Bae Bienu
Designers: Shin Hyejung,
　Kim Minji
Contributing Interviewers:
　Kang Sungwon, Koo Jeonga,
　Kim Yousun, Wang Kiwon,
　Yoon Insik, Yoon Hoseob,
　Lee Soyoung, Jeon Mijung
Contributing Designers:
　Kim Sanguck, Kim Sinhyouk,
　Ryu Chihye, Park Minsoo,
　Park Sunyong,
　Park Woohyuk,
　Ahn Samyeol
Contributing Tape Transcribers:
　Ahn Youngyi
Contributing artists:
　Rhee Jaeyong
Publisher: Kim Okchul
Publishing and Distributing:
　Ahn Graphics Ltd.
　260-88 Sungbuk 2dong,
　Sungbuk, Seoul 136-012,
　Korea
Advertising Sales Department:

Ryu Kiyoung
Registration Number: 2-236
Date of Registration: 7 July 1975
Date of First Publication:
　1 July 1988
Printing: Kyungilmunhwasa
Color Separation: Samhwa Color
artmook: bogoseo\bogoseo.
　−16. sasasa
Price: 1999 10,000 KRW /
　2000 15,000 KRW /
　2001 20,000 KRW
ISBN 89-7059-106-0

−17
Executive Editors: Ahn Sangsoo,
　Gum Nuri
Contributing Editors:
　Seung Hsang, Yoo Jinsang,
　Yoo Hanjim, Kim Kichul,
　Min Byunggeol
Art Director: Ahn Sangsoo
Designers: Shin Hyejung
Photo Director: Bae Bienu
Contributing Artists:
　Rhee Jaeyong
Contributing Interviewers:
　Kim Moons, Kim Yousun,
　Kim Hyunjik, Roh Hyungsuk,
　Wang Kiwon, Yi Jongho,
　Lee Hyeongjoo,
　Jeon Dongyoul,
　Jae Hwanjung, Hong Haiyun

Contributing Designers:
　Kim Mijung, Kim Minji,
　Ryu Chihye, Song Sookyoung,
　Ahn Byunghak,
　Yea Byungouk, Oh Sunghoon,
　Jeong Byungchul
Contributing Tape Transcribers:
　Ahn Youngyi
Publisher: Kim Okchul
Publishing and Distributing:
　Ahn Graphics Ltd.
　260-88 Sungbuk 2dong,
　Sungbuk, Seoul 136-012,
　Korea
Advertising Sales Dept.:
　Ryu Kiyoung
Registration Number: 2-236
Date of Registration: 7 July 1975
Editorial Office: Nalgaejip
　3F, 353-8 Sangsu-dong
　Mapo-gu, Seoul 121-160,
　Korea
artmook: bogoseo\bogoseo.
　−17 a.a.a
Price: 2000 10,000 KRW /
　2001 15,000 KRW /
　2002 20,000 KRW
ISBN 89-7059-125-7

방법론을 교육에 적용하여 홍익대학교 시각 디자인과에서 «higg»(1991–
1999), «soon»(1993–2003), «d»(1992–2001), «ㅎㅇㅅㄷ»(2006–2011),
«acp»(1991–2003), «한글꼴 디자인»(1995–1998)을 출판했다.[9]

　　종합적 활동은 그래픽 디자인을 제품 생산 과정의 일부 또는 홍보 수단으로
여기던 1980년대에는 낯선 것이었다. 안상수는 인터뷰에서 초창기 안그라픽스는
소규모 디자인 스튜디오였기 때문에 디자이너들이 여러 일을 맡을 수밖에 없었고,
«보고서»는 새로운 일이었기 때문에 직접 하나하나 챙길 수밖에 없었다고 한다.
또한 디자이너의 출판 활동은 그래픽 디자이너 황부용[10]이 먼저 제시한 것이라고
한다. 서울 올림픽 픽토그램으로 알려져 있는 황부용은 1977년부터 1980년까지
월간 «디자인»의 아트 디렉터로 활동했는데, 이후 그는 스튜디오를 설립,
디자이너를 대상으로 한 책을 직접 출판하여 많은 그래픽 디자이너들에게 영향을
주었다고 한다.

　　안상수의 활동은 2000년 ICOGRADA 서울 총회, 2001년 제1회 타이포잔치,
2002년 개인전 «한글.상상»을 거치며 절정에 이르고, «보고서»도 1980–
1990년대 한국 그래픽 디자인의 대표 프로젝트로 평가되었다. «보고서»를
중심으로 선보인 안상수의 궤적이 다음 세대에 큰 영향을 끼치는 것은 당연했고,
실제로 «보고서» 이후 디자이너들의 출판 활동이 활발해졌다. 1990년대 후반부터
디자인 에이전시들이 출판 사업을 시작했고, 많은 디자인 학과에서 강의, 세미나,
워크숍 결과물을 책으로 출판하기 시작했다. 2010년대에는 소규모 스튜디오의

9. «higg»: 안상수의 박효신이 지도한 홍익대학교 시각 디자인과 4학년 편집 디자인 스튜디오의
결과물. «soon»: 안상수, 박효신, 한창호가 지도한 4학년 편집 디자인 스튜디오의 결과물.
«d»: 안상수가 지도한 3학년 편집 디자인 스튜디오의 결과물. «ㅎㅇㅅㄷ»: 안상수, 안병학, 김상욱,
최준석, 김성도, 한창호, 문장현, 오경근, 성기원이 지도한 3학년 편집 디자인 스튜디오의 결과물.
«acp»: 안상수, 김주성과 구자은이 제오스그래픽가 공동 기획, 지도한 2학년 타이포그래피
수업의 결과물. «한글꼴 디자인»: 안상수와 한재준이 지도한 1학년 타이포그래피 수업의 결과물.

studied the psychological ability possessed by letter forms, based on academic
research. Such studies allowed him to obtain a certain aesthetic sense which is
generally reflected in his work. But his works, papers, other writings seem to
reflect the mid and late-era of «bogoseo», and in the early days, the influence
of computer seems to have been critical.

　　The feature embracing all these aesthetic background would be Ahn
Sangsoo's native character. He is conscious of when and where he is living, he
observes his surroundings, and has embraced 'the place' as his own identity.
He has always traced the history and beauty of the region he lives in, and
strived to portray them without any embellishment. In my opinion, the
computer and the past of letters that Ahn had admitted of being his aesthetic
background, resulted from his constant awareness of what he is doing, and
where he is. Furthermore, the darkness and anxiety that could be witnessed
in «bogoseo», and the defiant atmosphere, seem to reflect the Korean society
in the 1980s when Koreans were working hard to achieve $6,000 per capita
GDP, and the movement for democracy was at its peak. It also seemed to
reflect the 1988 Seoul Olympics for which all citizens worked together to
host, the unstable life of underground artists, and hope and restlessness upon
the coming 21st century.

4. Comprehensive Activity
If you check the publication rights of «bogoseo», Ahn Sangsoo is the organizer
(editor), author, art director, and publisher. As other staff members were

독립 출판이 융성하고, 디자이너가 기획, 집필, 편집, 디자인, 출판에 관여하는
간행물이 다수 창간되었다.[11]

이러한 변화의 출발점에 «보고서»만 있는 것은 당연히 아니다. 역사적 변화
뒤에는 기록되지 못한 무수한 익명의 시도들이 있었다. 특히 2010년대 독립 출판의
흐름에 «보고서»가 직접적인 영향을 끼쳤다고 보기 어렵다. 독립 출판은 소규모
디자인 스튜디오와 소규모 서점의 설립, 네덜란드 디자인의 유입, 독립 출판 박람회
언리미티드 에디션의 시작(2009)[12], 한국의 디자인 전공자 과잉 공급[13], 경제
양극화, 디지털 기기의 소형화, 통신 기술의 발달 등 여러 맥락의 교차점에서 일어난
현상이다. 그러나 «보고서»를 통해 선보인 안상수의 종합적 활동이 후배 세대에게
하나의 활동 모형이었고, 그것이 다음 세대의 기반이 된 것만은 분명하다.

«보고서» 내부로 돌아오면, 안상수의 종합적 활동이 타이포그래피 실험과
상충하는 면이 있다. 상업 잡지의 관습에서 멀어지는 과정을 엿볼 수 있는
초기 «보고서»는 읽기 어렵지 않지만, 날개집에서 편집과 디자인을 맡은 후기
«보고서»는 읽기가 매우 어렵다. 사실상 인터뷰 내용이나 편집자의 기술을
확인하기 불가능하다. 텍스트의 형태적 차원이 언어적 차원을 압도한 것이다.
다르게 말하면, 안상수는 종합적 활동을 펼쳤지만, 그 가운데 아트 디렉터라는
정체성이 다른 모든 정체성을 잠식한 것이다. 그러나 이것이 이 잡지의 한계는
아니다. 역사적 평가는 그 시대의 맥락에서 이루어져야 한다. 1980−1990년대 한국
사회는 텍스트를 본다는 것에 대한 이해가 낮았고, 고전적 타이포그래피 관습이

10. 그래픽 디자이너, 예술가. 1951년생. 서울대학교 응용미술학과와 같은 학교 대학원을 졸업했다. 명지대학교에 부임했으나 사임을 위해 7년 간 퇴임했었다. 1977년부터 1980년까지 월간 «디자인»의 아트 디렉터로 일했고, 1986년 디자이너 서울 이상인 계인인 1988년 서울 올림픽의 픽토그램을 디자인했다.

11. 2000년대 후반부터 한국에서는 종합적 활동을 펼치는 그래픽 디자이너가 많아진다. 예를 들어, «DT»(2005−2014), «디자인플럭스 저널»(2008), «D+»(2009−2010), «도미노»(2011−2016),

his employees or researchers, Ahn had been de facto in charge of the whole
publication. [10] His comprehensive activity which took the lead in content
production is found commonly in the books published by Ahn Graphics
such as «Seoul City Guide» (1986), «Asian Art Motifs from Korea» vol. 1−12
(1986−1996), «nana project» (2004−2012), «rara project» (2006), «Historical
Markers» (2008). Ahn had also applied his methodology to education and
published «higg» (1991−1999), «soon» (1993−2003), «d» (1992−2001),
«ㅎㅇㅅㄷ» (2006−2011), «acp» (1991−2003), «Hangeulggol Design»
(1995−1998) at the Department of Visual Design, Hongik University.[9]

Comprehensive activity was deemed unfamiliar in the 1980s when
graphic design was considered only as a part of the production process of
a product or a means to promote it. In the interview, Ahn said since Ahn
Graphics in the early days was a small design studio, the designers had to
be polyvalent, juggling all kinds of tasks. Among them, «bogoseo» was a
new task, so Ahn had to be in charge of every step of the way. He added that
the notion of publication by designer was first proposed by graphic designer
Hwang Buyong.[10] Well known for his Seoul Olympics pictogram, Hwang had
worked as art director for the magazine «Monthly Design» from 1977 until
1980. Afterwards, he founded a studio and published books for designers and
had influenced many graphic designers.

Professionally speaking, Ahn Sangsoo reached his peak during the
2000 ICOGRADA Seoul General Assembly, 2001 1st Typojanchi, 2002 solo
exhibition «Hangeul.imagination», and «bogoseo» was appraised as the major

9. «higg»: Output of senior editorial design studio at Department of Visual Communication Design, Hongik University, supervised by Ahn Sangsoo and Park Hyoshin. «soon»: Output of senior editorial design studio, supervised by Ahn Sangsoo, Park Hyoshin and Han Changho. «d»: Output of junior editorial design studio, supervised by Ahn Sangsoo, Ahn Byunghak, Kim Sang, Choi Junseok, Kim Sangdo, Han Changho, Moon Janghyun, Oh Jinkyung, and Sung Kiwon. «acp»: Output of sophomore typography class, co-organized and supervised by Ahn

표현을 억누르고 있었기 때문에 안상수의 전위적 타이포그래피는 시대적으로
필요한 선택이었다. 동시대 그래픽 디자이너들이 누리고 있는 표현의 범위는 그런
극단적 도전이 관습을 밀어내고 만들어낸 자리이다.

5. 결론

«보고서»가 창간된 지 약 30년이 지났다. 이 잡지는 한글 타이포그래피 역사에서
큰 변곡점이었지만, 지금 보면 투박하기도 하고, 무모해 보이기도 한다. 사실
본 연구에서 밝힌 안상수의 미적 배경도 나에게는 크게 와 닿지 않는다. 오늘날
컴퓨터는 나의 손을 떠나지 않는 삶의 일부이며, 초고해상도 디지털 기기가
제공하는 감각은 실제 세계의 그것보다 더 사실적이다. 캐드로 디자인된
안상수체의 기하학적 형태도 더 이상 낯설지 않다. 그가 작업의 소재로 삼고 있는
문자의 과거도 동시대 그래픽 디자이너에게 상식적이고, 한편으로는 지나치게
관념적으로 보인다. 또한 «보고서»를 둘러싼 안상수의 종합적 활동도 기대
감소의 시대를 살아가는 동시대 그래픽 디자이너의 일반적 생존 방식이 되어 이제
특별하지 않다.

　　　그러나 «보고서»의 미감은 여전히 흥미롭다. «보고서»는 이제 동시대의
미감으로부터 조금 멀리 있지만, 과거를 향하는 그 파괴직 동력은 지금 보아도
독창적이다. 1988년부터 2000년까지 호를 거듭하면서 해체의 대상을 바꿔가며
조형 감각을 발전시키는 모습은 모범적이다. 그리고 그 모습은 한국 그래픽 디자인

12. 2009년 시작된 서울의 독립 출판 페어. 서울의 서점 유어마인드에서 기획했으며, 2016년 8회에 16,000명이 방문했다.

13. 한국디자인진흥원, «디자인 전략 2020 보고서» 참조.

project of Korean graphic design in the 1980–1990s. Ahn's trajectory based
on «bogoseo» was obviously a great influence on the next generation, and
in effect, designers' publication became popular ever since «bogoseo». From
the late 1990s, design agencies began the publishing business, and many
university departments of design also began publishing lectures, seminars,
workshop notes into books. In the 2010s, small-scale studios were successful
with independent publication, and there were numerous publications
newly launched, of which the designer was planning, writing, editing, and
designing.[11]

　　　At the origin of such change, obviously it is not only «bogoseo» which
played the role of guiding light. Behind historical change, there are countless
anonymous attempts which could not be documented. Especially, it is
difficult to say that «bogoseo» was the direct influence on the increasing
flow of independent publication in the 2010s. Independent publication is a
phenomenon that occurred at the crossroads of various factors; small design
studios and small bookstores in increase, the introduction of Dutch design,
the launch of independent book fair Unlimited Edition (2009)[12], over-supply
of Korean design majors[13], economic polarization, miniaturization of digital
device, and development of communication technology, etc. But in the end,
Ahn Sangsoo's comprehensive style shown via «bogoseo» was a model for
the next generation, and it certainly became a basis on which the younger
generation began their activities.

　　　Coming back to our discussion of «bogoseo», Ahn's comprehensive

10. Sangsoo, Kim Joosung, and Cooper Union's James Craig, «Hangeulgol Design»; Output of freshman typography class, supervised by Ahn Sangsoo and Han Jaejoon. Korean graphic designer, artist. Born in 1951. Graduated from Department of Visual Design, Seoul National University and its Graduate School. Hwang worked as professor at Myongji University, resigned after 7 years for his own business plans. From 1977 to 1980, he worked as art director for the monthly magazine «Monthly Design», and he designed the pictograms for 1986 Seoul Asian Games and 1988 Seoul Olympics.

역사의 한 단면이기도 하다. 그가 제시한 종합적 활동은 이제 일반화되었지만
한국 그래픽 디자인을 가속시킨 동시대 그래픽 디자이너들 활동의 초기 형태로서
역사적 가치가 있다. 우리가 그로부터 이어나갈 것은 온 힘을 다해 관습에 대항하는
실천력이라고 생각한다.

　　«보고서»와 안상수에 대한 본격적인 평가는 미래에 이뤄질 것이다. 본 연구가
그 작업에, 나아가 1980–1990년대 활약한 앞선 세대에 대한 연구에 도움이
되기를 바란다. 앞선 세대의 업적에 관한 정확한 평가는 다음 세대의 기반이
될 테니까 말이다.

activity seems to be at odds with typographic experiments in some aspects.
The early «bogoseo» which displays the process of distancing from the
customs of commercial magazines, is not difficult to read, but the late-era
«bogoseo» which is edited and designed by Nalgaejip highly lacks readability.
In fact, it is impossible to verify the interview content or the editor's voice.
The morphological level of the text had overwhelmed the linguistic level.
That is, Ahn Sangsoo had been active synthetically, but his identity as art
director had encroached on all the other identities. But this is not the limit
of this magazine. Historical assessment should be made in the context of the
time. The Korean society in the 1980–1990s lacked the ability to understand
what viewing a text is, and classic typographical customs were restricting
expression. Therefore, Ahn's avant-garde typography was a required choice of
the epoch. The scope of expression that we, contemporary graphic designers,
take for granted nowadays, is what radical challenge had achieved by pushing
away old habits.

5. Conclusion
It has been 30 years since «bogoseo» was first published. This magazine
marked the inflection point in the Korean history of typography, but it looks
rather crude and even reckless, from the present perspective. In fact, what Ahn
Sangsoo had explained as his aesthetic background did not quite appeal to me.
Today's computer is basically a part of my life since my hands are constantly
on it, and ultra high resolution digital device provides me with even more

11. Since the late 2000s, the number of graphic designers active in various fields have increased in Korea. For example, in publications such as «DT» (2005–2014), «Designflux Journal» (2008), «D+» (2009–2010), «Domino» (2011–2016), «Graphic» (2007–present), the graphic designer is in charge of multi-tasks; to organize, write, edit, translate and publish. There were also such cases in the past, but the other tasks were rather subsidiary to graphic design. But in the late 2000s, these other tasks were done within the scope of graphic design, and this is the clear difference from the past.

참고 문헌

김병조, 안상수. ‹안녕 얀 치홀트, 안녕 치홀트›. «글짜씨» 제6권, 2호
 (2014년 12월): 207–222.
김형진, 최성민. «그래픽 디자인, 2005–2015, 서울: 299개 어휘».
 서울: 작업실 유령, 2016.
세이분도 신코샤. «Idea: 한국 그래픽 디자인 특집» 337호 (2004년 11월).
안그라픽스. «안그라픽스 30년». 파주: 안그라픽스, 2015.
안상수. «2015년도 한국 근현대예술사 구술채록연구 시리즈 252: 안상수».
 김종균 기획. 서울: 한국문화예술위원회, 2015.
안상수. «구텐베르크 갤럭시: 세종과 구텐베르크 사이에서».
 라이프치히: 라이프치히 그래픽서적예술대학, 2012.
안상수. «디자인 앤드 디자이너 35: 안상수». 파리: 피라미드, 2005.
안상수. «바바 프로젝트 3: 안상수». 파주: 안그라픽스, 2008.
안상수. «안상수». 청두: 사천미술출판사, 2006.
진중권. «진중권이 만난 예술가의 비밀». 파주: 창비, 2015.

번역. 김솔히

realistic sensation than the actual world does. The geometrical shapes of Ahnsangsoo font designed with CAD is no longer unfamiliar. His theme of delving into the past of letters has become a common theme for contemporary graphic designers, and on the other hand, it appears rather overly ideological. Furthermore, Ahn's comprehensive activity around «bogoseo» has become the norm of survival for contemporary graphic designers, so it does not seem special anymore.

However, the aesthetics of «bogoseo» is still interesting. «bogoseo» is now slightly off the contemporary aesthetic track, but its destructive energy toward the past is original even now. Changing the object of deconstruction, the issues from 1988 until 2000 are exemplary in developing the formative sense. And this aspect is also a slice of Korean history of graphic design. The comprehensive style that Ahn had proposed is now generalized. Such early form of contemporary graphic designers' working style has historical value in that Korean graphic design made great progress in a relatively short-term period. What we shall succeed to is actual defiance against customary hindrances.

Extensive assessments on «bogoseo» and Ahn Sangsoo will be made in the future. I hope this study would be helpful in such work, as well as for studies on the former generation who were active in the 1980–1990s in Korea. I believe the precise assessment on the former generation's works would become the basis for the next generation to work on.

12. Unlimited Edition: Independent publication book fair in Seoul since 2009. Bookstore based in Seoul 'Your Mind' is the organizer of the fair and its 2016 8th edition had 16,000 visitors.
13. Korea Institute of Design Promotion, «Design Strategy 2020 reort», 2013.

Bibliography

Ahn Graphics. «Ahn Graphics 30 Years». Paju: Ahn Graphics, 2015.
Ahn Sangsoo. «2015 Korean Modern Art History Interview Dictation Series
 252: Ahn Sangsoo». ed. Kim Jongkyun. Seoul: Arts Council Korea, 2015.
Ahn Sangsoo. «Ahn Sangsoo». Chengdu: Sacheon Art Publisher, 2006.
Ahn Sangsoo. «baba project 3: Ahn Sangsoo». Paju: Ahn Graphics, 2008.
Ahn Sangsoo. «Design & Designer 35: Ahn Sangsoo». Paris: Pyramid, 2015.
Ahn Sangsoo. «Gutenberg Galaxie: Zwischen Sejong und Gutenberg».
 Leipzig: Hochschule für Grafik und Buchkunst Leipzig, 2012.
Ahn Sangsoo, Kim Byungjo. ‹Hello Tschichold, Bye Tschichold›. «LetterSeed»
 vol. 6 no. 2. (December 2014): 207–222.
Jin Joonggwon. «The secrets of the artists Jin Joonggwon met».
 Seoul: Changbi, 2015.
Kim Hyungjin, Choi Sungmin. «Graphic Design, 2005~2015,
 Seoul: 299 Terms». Seoul: Workroom Specter, 2016.
Seibundo shinkosha. «Idea: graphic design in Korea issue» no. 337
 (November 2004).

Translation. Kim Solha

안상수체의 확장성

노민지
ag 타이포그라피연구소, 한국

주제어.
타이포그래피, 안상수체,
한글 디자인, 탈네모틀 글자체

투고: 2017년 6월 3일
심사: 2017년 6월 4–11일
게재 확정: 2017년 6월 30일

The Expandability of Ahnsangsoo Font

Noh Minji
ag Typography Lab, Korea

Keywords.
Typography,
Ahnsangsoo Font,
Hangeul Design,
De-square Frame Font

Received: 3 June 2017
Reviewed: 4–11 June 2017
Accepted: 30 June 2017

초록

이 글은 1985년 발표된 안상수체가 지난 30여 년 동안 다양한 실험과 그 과정을
통해 확장을 시도한 결과를 분석한 것이다. 안상수체는 훈민정음의 창제 원리에
근거하여 설계된 간결하고 기하학적인 탈네모틀 글자체이다. 기존의 네모틀에서
벗어난 탈네모틀 한글꼴의 실험으로 시작된 안상수체는 지속적으로 다양한
실험을 통해 다방면으로 확장했다. 연구자는 이에 대한 과정을 글자 가족의 파생,
배열의 해체, 모듈 실험, 기술의 발전으로 나누어 확장 방법에 대해 분석했다.
연구의 범위는 안상수체를 설계한 안상수의 실험 결과를 토대로 설정했는데, 이는
디자인을 생산하는 사람의 관점에서 논지를 풀어내고자 함이다. 하나의 디자인이
이토록 확장하고 오랫동안 사용되는 경우는 드물다. 안상수체의 지난 30여 년의
다양한 확장 과정은 디자인에 대한 태도와 지속 가능성에 대한 하나의 예시가
될 것이다. 이를 바탕으로 글자 실험에 대한 가능성과 확장성에 대한 논의가
다양해지길 기대한다.

Abstract

This paper analyzes the results of the endeavors to expand the Ahnsangsoo
font through various experiments and processes for the last thirty-years.
Ahnsangsoo font is a simple and geometric typeface based on the production
principle of Hunminjeongeum. This font, which was first designed as
an experiment for a Hangeul typeface that was is not restricted by the
traditional square-frame, expanded to numerous areas through continuous
and multiple experiments. I analyzed the expansion process of Ahnsangsoo
font by reflecting on the derivation of the letter family, deconstruction of the
arrangement, module experiment, and the technological development. The
scope of the study is based on the results of the designer Ahn Sangsoo's own
experiments. This is to maintain the perspective of the producer throughout
this study. It is rare for a deigns to be extended to such an extent and used for
such a long time as Ahnsangsoo font. The expansion process of Ahnsangsoo
font is a good example for understanding proper attitude towards design
and its sustainability. I hope my analysis of this paper to encourage diverse
discussions on the potential and extensibility of the font.

1. 서론
1.1 연구 배경과 목적
시각 디자인 영역에서 하나의 결과물이 오랫동안 쓰이는 범위는 매우 한정적이다.
1985년 발표한 안상수체는 30여 년 동안 다양한 방법으로 확장을 시도했다.
이 확장은 만든 이의 다양한 실험 속에서 지속되었고, 나아가 일상으로 파고들어
다양한 가능성을 열기도 했다. 이 연구는 안상수체의 조형적 특징과 의미를
재조명하고, 다양한 방법으로 확장해나가는 과정을 분석한다. 또한 이 분석을 통해
디자인을 생산하는 사람의 입장에서 지속가능한 디자인에 대해 논구하고자 한다.

1.2. 연구 범위와 방법
이 연구는 안상수체를 설계한 안상수의 다양한 실험 결과를 중심으로 범위를
설정한다. 이에 따라 안상수체의 조형적 의미를 살피고, 이후 글자 가족 파생,
배열의 해체, 모듈 실험, 기술의 발전으로 나누어 분석한다. 그리고 이 모든 과정을
표[1]로 정리하여 지속가능한 디자인에 대한 예시를 제시하고자 한다.

2. 안상수체의 의미
안상수체는 1985년 디자이너 안상수가 설계한 글자체로, 같은 해 12월 제3회
‹홍익시각디자이너협회 회원전› 포스터에 처음 등장한다. 이후 1986년 1월
《과학동아》 창간호에서 많은 사람에게 알려지게 되는데, 이 글꼴은 당시 다소

1. Introduction
1.1. Background and Purpose of the Study
In the field of visual design, the range that one design is used for an extended
period of time is quite limited. The Ahnsangsoo font, released in 1985, for the
last thirty years made continuous efforts to expand its usage in various ways.
These efforts for expansion continued in the developer's multiple different
experiments, and succeeded in opening up a variety of possibilities. This
study examines the formative features and meanings of the Ahnsangsoo font
and analyzes its various expanding processes. With this analysis, my paper
also discusses the theme of sustainable design especially from the perspective
of the designer.

1.2. Scope of the Study and Methodology
This study sets its range as centering on the various experimental results
performed by the font designer Ahn Sangsoo. Accordingly, this study first
examines the formative meaning of the font, and then further analyzes
the derivation of its font family, disassembly of the arrangement, module
experiment, and technological development. This process is summarized in
Table [1] as an example of sustainable design.

2. The Meaning of Ahnsangsoo font
The Ahnsangsoo font is a Hangeul typeface designed by Ahn Sangsoo in 1985.
It first appeared in the exhibition poster of the ‹Hongik Association of Visual

<hr>

1. 글자 가족의 파생 Derivation of font family
4. 기술의 발달 Technological development

2. 배열의 해체 Disassembly of
　　the arrangement

3. 모듈의 실험 Module experiment

<hr>

1909
주시경의 풀어쓰기 ‹국문연구›
Phonemic writing system by Joo Sikyung
‹Researches on Korean Texts›

1937
최현배의 풀어쓰기 ‹한글› 5권 5호
Phonemic writing system by Choi Hyunbae
‹Hangeul› vol. 5 no. 5

1985
안상수체 / 오토캐드 사용
Ahnsangsoo font / Using AutoCAD

1989
장봉선의 풀어쓰기 ‹한글풀어쓰기 교본›
‹Textbook for Hangeul phonemic writing
system› by Chang Bongsun

도0해무ㄹ과 배ㄱ두사ㄴ이
마르고 다ㅇㅎ도로ㄱ

1991
폰토그라퍼 사용 / 3종 파생
Using Fontographer /
Derivation of three kinds

학학학

1993
조정보의 풀어쓰기 ‹한글정보› 제5호
Phonemic writing system by Cho Jungbo
‹Hangeul Information› no. 5

1992
이상체 Leesang font

1992
미르체 Myrrh font

1993
마노체 Mano font

2006
폰트랩 사용 Using Fontlab

학학학

2007
마노체 3종 파생
Mano font, Derivation of three ki

2012
5종 파생 / 그룹커닝 사용
Derivation of five kinds /
Using group kerning

학학학학학

2014
마노체 5종 파생
Mano font, Derivation of five kin

2013
둥근안상수체 Ahnsangsoo font rounded

학학학학학

2013
이상체 5종 파생
Leesang font, Derivation of five kinds

2015
미르체 6종 파생
Myrrh font, Derivation of six kinds

[1] 안상수체의 확장 분포도.
　　Distribution chart of the Ahnsangsoo font expansion.

1. 《동아일보》 1997년 11월 15일 기사
2. 《조선일보》 2017년 3월 29일 기사

파격적인 형태로 인식된 듯하다. 처음 만들었을 때는 "이런 것도 글자냐"고 핀잔을
받기도 했다는데,[1] 이는 한글 글자체는 당연히 네모틀에 잘 맞춰서 설계해야 한다는
개념을 탈피한 시도였기 때문이다. 물론 네모틀에서 벗어난 글자체에 대한 실험은
이전에도 있었다. 그러나 글자체 설계 실험이 이토록 대중화된 것은 안상수체가
유일한 듯하다. 안상수체의 파격적이라고 할 만큼의 간결함은 훈민정음 창제
원리에 근거한다.[2] 훈민정음은 닿자와 홀자 24개만 설계해 형태를 변형하지 않고
모든 경우에 사용하는 가장 간결하고 기하학적인 형태이다. 수직선, 수평선, 사선,
정원으로 구성된 24자의 낱자를 기본 형태로 삼아 쌍닿자, 이중홀자 등을 조합했다.
이를 근거로 안상수체는 첫닿자와 받침의 형태를 같이 쓰고, 홀자의 위치를
가운데로 맞추어 아주 단순한 구조로 글자체를 설계했고, 첫닿자 19자, 홀자 21자,
받침 27자를 조합하는 방식으로 손쉽게 11,172자를 만들어냈다.[2] 이는 네모틀
글자체에서 글자마다 형태, 크기, 위치를 변형하여 11,172자를 각각 설계해야
했던 관습에서 벗어난 새롭고도 익숙한 접근법이었다. 이러한 이유로 안상수체는
자연스레 네모틀에서 벗어난 탈네모틀 글자체의 대표 주자가 되었고, 이후 다양한
방법으로 확장을 시도한다.

1. «DongA Ilbo» Article on November 15th, 1997.
2. «Chosun Ilbo» Article on March 29th, 2017.

Designers› in December the same year. It became widely known to the public
as being used in the first issue of «Kwahak DongA» in January 1986. At that
time this font was considered to be somewhat unconventional, as sometimes
receiving sarcastic questions such as "Is this really a letter?"[1] It was because
this font was an attempt to break away from the convention that a Hangeul
font should be designed to fit well within the square frame. Surely there were
previous experiments with similar goals. However, Ahnsangsoo font perhaps
was the only design experiment that became so popular to the public. The
seemingly unconventional simplicity of Ahnsangsoo font is based on the
production principles of Hunminjeongeum.[2] Hunminjeongeum has the most
simplistic and geometric form as using twenty-four consonant and vowel
universally without modifying their forms. Twenty-four phoneme of vertical
lines, horizontal lines, oblique lines, and circles, form the basis of the font.
Then the letters are created by combining the basic forms into twin consonant,
double vowel, etc. Based on this combination principle, Ahnsangsoo font has
a simple structure as using the same forms for first consonant and ending
consonant and aligning the position of vowel to the center. It then easily
creates 11,172 letters by combining 19 first consonant, 21 vowel, and 27 ending
consonant. [2] This was both a new and familiar approach that deviated from
the convention of designing 11,172 letters individually by modifying the shape,
size, and position of each letter in the square-frame fonts. For this reason
Ahnsangsoo font naturally became the representative of Hangeul fonts which
are out of the square frame, and began its attempts to expand in various ways.

1. 닿자 Consonant
2. 홀자 Vowel
3. 받침 Final consonant

가로모임꼴 민글자
Min letter of horizontal combination

세로모임꼴 민글자
Min letter of vertical combination

섞임모임꼴 민글자
Min letter of mixed combination

가로모임꼴 받침글자
Final consonant letter of horizontal combination

세로모임꼴 받침글자
Final consonant letter of vertical combination

섞임모임꼴 받침글자
Final consonant letter of mixed combination

[2] 안상수체 조합 구조.
 Combination structure of Ahnsangsoo font.

3. 안상수체의 확장
3.1. 글자 가족의 파생
안상수체의 첫 번째 확장은 글자 가족을 파생한 것이다. 1985년 처음 만들어진 안상수체는 1991년 한글, 로마자, 숫자, 문장부호 등을 갖추어 한 벌의 글자체로 완성했다. 한 가지 굵기였던 안상수체는 굵기가 가는 형태와 굵은 형태의 가족을 만들어 3종의 굵기 체계를 갖추게 되었다. 이후 2006년에는 로마자와 숫자의 형태를 바꾸었고, 2012년에는 아주 가는 굵기와 아주 굵은 굵기를 추가로 파생하여 총 5종의 안상수체를 만들었다. 또한 2013년에는 안상수체의 획을 둥글게 하여 새로운 표정의 '둥근 안상수체' 가족을 설계했다. 이 둥근 안상수체는 다시 굵기에 따라 5종의 가족을 갖는다.[1-1]

3.2. 배열의 해체
안상수체는 낱글자의 배열을 달리하여 풀어쓰기 방식으로 해체를 시도했는데, 이것이 '이상체'이다. 이상체는 근대 소설가이자 시인인 '이상'[3]의 전위적이고 초현실주의적인 작품에서 영감을 받아 설계한 글자체로 1991년 문화부 주최 ⟨한글전⟩을 통해 발표되었다.[4] 모아쓰기를 기본 원칙으로 하는 한글의 개념을 탈피한 새로운 시도라고 할 수 있다. 물론 1900년대 초반 주시경, 최현배 등의 풀어쓰기 실험이 있었지만, 그야말로 실험에 그치는 단계였다. 비슷한 시기 장봉선, 조정보의 풀어쓰기 실험 또한 이상체만큼 확산되지는 못했다.[1-2]

3. 이상본명 김해경, 1910–1937)은 난해한 작품들을 많이 발표한 시인 겸 소설가이다. 「날개」를 발표하여 큰 화제를 일으켰고 같은 해에 「동해(童骸)」, 「봉별기(逢別記)」 등을 발표했다. (출처: 두산백과: http://www.doopedia.co.kr)
4. 안그라픽스, 《이상2013 글꼴모기집》, 2014

3. Expansion of Ahnsangsoo Font
3.1. Expansion of the Letter Family
The first extension of Ahnsangsoo font was expanding the letter family. First developed in 1985, this font was completed in 1991 as a complete set of letters including Hangeul, Roman letters, numbers, and punctuation marks. Beginning as a font with one thickness, it later expanded to a font family of three thicknesses, including letters with thinner and thicker lines. Later in 2006 the forms of Roman letters and numbers were modified, and in 2012 letters with very thick and thin lines were further drawn, thus forming the Ahnsangsoo font family with five different typefaces. In addition, in 2013, a family called "Round Ahnsangsoo font" was also created by rounding the strokes of the letters. This round type of font again forms a family of five according to the thickness. [1-1]

3.2. Deconstruction of the Arrangement
Ahnsangsoo font tried to deconstruct itself by changing the arrangement of the phonemes, which resulted in the development of Leesang font. Leesang font was inspired by the avant-garde and surrealist works of the modern novelist and poet Lee Sang.[3] It was first published to the public in the Hangeul Exhibition held by the Ministry of Culture in 1991.[4] This font reflected the new attempt to break away from the conventional concept of Hangeul with the basic principle of syllable based writing. Although there were experiments for the phonemic writing system done by Joo Sikyung and Choi Hyunbae in early

3. Lee Sang (Original name: Kim Haekyung, 1910–1937) was a novelist and poet who published many abstruse works. His work «Nalgaes» brought a big sensation, and in the same year he also published «Dong Hae (童骸)» and «Bong Byul Ki (逢別記)». (Source: Doosan Encyclopedia http://www.doopedia.co.kr)
4. Ahn Graphics, « Compilation of 2013 Leesang font », 2014.

[3] 미르체 모듈 방식.
The modular method of Myrrh font.

[4] 마노체 모듈 방식.
The modular method of Mano font.

3.3. 모듈 실험[5]

안상수체의 단순한 구조와 배열을 모티브로 하여 한 단계 더 나아가 한글에 다양한 모듈을 적용하여 글자 체계의 확장을 시도하기도 했다. 1992년 정사각형 모듈을 이용해 '미르체'를 발표했는데, 길이가 같은 정사각형 모듈을 조립하여 모듈을 쌓거나 변형한 형태로 한글의 모든 닿자와 홀자를 만들어내는 방식[6]이다.[3] 또한 2015년에 판올림한 미르체는 또다시 평면과 입체 같은 공간 개념을 적용해 새로운 형태의 글자 가족 확장을 시도했다. 평면 구조를 갖는 것 중에는 미로 모양을 적용하거나, 줄기의 시작과 끝을 열어놓거나, 외곽선만 남겨놓은 것이 있고, 입체 구조를 갖는 것 중에는 낱자의 모듈을 직육면체로 변경하기도 하고, 그것의 속을 비운 것이 있다.[1-3]

미르체가 면을 이용한 모듈 방식이라면, 마노체는 선을 이용한 모듈 방식이라고 할 수 있다. 1993년 발표한 마노체는 일정한 길이와 굵기의 선과 원이 반복되는 비례 규칙을 갖는다. 이 과정을 반복하면서 모든 닿자와 홀자를 만들어낸다.[4]

3.4. 기술의 발달

1985년 안상수체가 처음 만들어졌을 때 사용한 프로그램은 건축 설계에 주로 사용하던 '오토캐드'라는 프로그램이다. 우리에게 익숙한 [1-1]의 설계 그래픽은 당시 오토캐드에서 설계된 모습이다. 이후 1991년 '폰토그라퍼'라는

5. 모듈은 본래 건축 분야에서 쓰는 말로, 건축물을 설계하거나 조립할 때 적용하는 기본 치수나 단위를 지칭한다. (안그라픽스, 《타이포그래피 사전》, 2000)
6. 안그라픽스, 《미르체2015 글꼴보기집》, 2015.

1990, they remained at the level of experiment. Around the same time Chang Bongsun and Cho Jungbo also initiated experiments for phonemic writing system, but their fonts did not spread as Leesang font. [1-2]

3.3. Module Experiment[5]

Ahnsangsoo font, as taking the simplistic structure and arrangement for its production principles, further attempted for the extension of the letter system by applying various modules to Hangeul. In 1992 the Myrrh font was published, which generates all the consonant and vowel of Hangeul by first assembling the square modules of the same length and then stacking or modifying them.[6] [3] Moreover, the upgraded version of Myrrh font in 2015 extended the letter family with new forms by applying the concepts of plane and stereoscopic space. The letters with plane structure include those applying a maze shape, opening the beginning and end of the stem, or leaving the outline only. Among those having a three-dimensional structure, some change the module of phoneme into a rectangular, while others empties the inner space of the letter. [1-3]

If the Myrrh font takes a modular method using the surface, the Mano font is a modular method using a line. Mano font, published in 1993, has the proportional rule in which the lines and circles of constant length and thickness are repeated. As repeating this process the font produces all consonant and vowel. [4]

5. "Module" is a term originally used in the field of architecture to refer to the basic dimensions or units used in designing or assembling buildings. (Source: Ahn Graphics, «The Dictionary of Typography», 2000)
6. Ahn Graphics, «Compilation of 2015 Myrrh Font», 2015.

Group 1 Group 2 Group 3 Group 4 Group 5 Group 6 Group 7

Group 8-1 Group 8-2 Group 8-3 Group 8-4 Group 9-1 Group 9-2 Group 9-3

Kerning

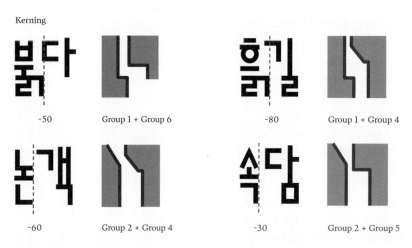

-50 Group 1 + Group 6 -80 Group 1 + Group 4

-60 Group 2 + Group 4 -30 Group 2 + Group 5

[5] 안상수체의 한글 그룹 커닝.
The Hangeul Group Kerning of Ahnsangsoo font.

폰트 설계 프로그램을 통해 영문, 기호 등을 새로 만들어 한 벌의 폰트로
완성되었다. 2012년에 판올림한 안상수체는 '폰트랩'이라는 조금 더 발전한 형태의
글꼴 설계 프로그램을 통해 국내 최초로 '한글 그룹 커닝'이라는 기술을 적용했다.
탈네모틀 글자의 특성상 불규칙하게 형성되는 글자 사이를 고르게 하도록 낱글자의
바깥 형태가 비슷한 것끼리 그룹으로 묶어서 분류하고, 각 그룹 사이에 커닝 값을
적용했다. 바깥 형태가 비슷한 그룹은 14가지로 분류했고, 글자 사이의 공간 조정이
필요한 커닝 짝을 107가지 설정했다. 모든 경우의 수를 합치면 133만여 개의 커닝
값이 적용된 셈이다.[5] 이 기술은 '한글 커닝 방법 및 그 프로그램이 기록된 기록
매체'라는 이름으로 특허청에 등록되어 있다.(등록번호: 10-1254729)

4. 결론
혹자는 안상수체는 안상수가 사용해야만 의미가 있다고 말한다. 물론 다양한
영역에서 활동하면서 안상수체를 이용해 수많은 작품을 만들어낸 배경이 있겠지만,
작품으로서의 안상수체가 아닌 일상에서 안상수체는 이미 우리 생활 속에
깊숙이 스며들어 있다. 1991년 한글과컴퓨터의 아래아한글 프로그램에 번들로
탑재되면서부터 많은 사람이 사용하기 시작했는데, 이후 거리의 수많은 간판,
안내판, 책 표지 등에서 쉽게 안상수체를 만나볼 수 있게 되었다. 그야말로 사용자가
개인에서 대중으로 확장된 셈이다. 시각 디자인 분야에서 이토록 오랫동안 다양한
곳에 쓰일 수 있는 것은 '글자체'가 유일하지 않을까 싶다. 1500년경에 만들어진

3.4. Technological Development
When Ahnsangsoo font was first created in 1985, the program used for its
development was the 'AutoCAD' which was mainly used for architectural
designs. The familiar poster [1-1] is designed by using this program. Later in
1991, by using the font design program called fontographer, a set of font was
further completed as including English letters and symbols. The upgraded
version of Ahnsangsoo font in 2012 used the technology of 'Hangeul Group
Kerning' for the first time in Korea by utilizing a more developed font design
program called 'Font Lab'. Because of the nature of de-square frame letters,
the phoneme with similar outer shapes were categorized together as a group
and kernings were applied between each group. There were 14 groups with
similar outer shapes, and 107 kerning pairs were set up for those requiring
space adjustment between the letters. All combined, roughly 1.33 million
kerning values were applied. [5] This technology is registered at the Korean
Intellectual Property Office under the name 'Korean kerning method and
Recording medium on which the program is recorded'. (Registration number:
10-1254729).

4. Conclusion
Some say that Ahnsangsoo font is meaningful only when the original designer
Ahn Sangsoo himself uses it. Surely there is the background that the designer
produced numerous works using the Ahnsangsoo font in various areas. The
Ahnsangsoo font, however, not as a designed art work but as a product for

프랑스의 개러몬드는 500여 년이 지난 지금까지도 세계에서 가장 유명하고 많이 쓰이는 글자체 중 하나이다. 이는 디자인하는 것을 일회성에 두지 않고 필요에 따라 혹은 굳이 필요하지 않음에도 끊임없이 확장하여 지속할 수 있게 한 것에 이유가 있을 것이다. 안상수체 또한 30여 년 전 처음 만들어진 이후 다양한 방식으로 확장했고 확산했다. 이 확장과 확산은 자유로웠고, 이 자유는 자연스레 또 다른 가능성을 열기도 했다. 늘 새로운 것이 아니라 기존의 것을 고치고 다듬어 나가는 것, 시대의 변화에 따라 능동적으로 대응하는 것 등 안상수체의 태도는 디자인의 지속 가능성에 대한 하나의 예시가 될 것이다. 이를 바탕으로 글꼴의 영역뿐 아니라 다양한 디자인 영역에서 디자인의 지속 가능성과 확장성에 대한 논의가 활발히 이루어지길 기대한다.

everyday use, has penetrated deeply into our lives. Many people started using this font since it was bundled with the Hangeul program of Hangeul and Computer in 1991. It became easy to see Ahnsangsoo font used in numerous street signs, instructions, and book covers. Indeed, the user pool has expanded from an individual to the public. In the field of visual design, font is perhaps the only product that can be used for such a long time in various places. The French font Garamond designed around 1500, for instance, is one of the most popular and widely-used fonts in the world, even after more than 500 years from its production. The reason behind this success seems to be the fact that this font was not designed for a single use but for continuous expansion according to the users' needs or even when there is no particular need. Similarly, Ahnsangsoo font expanded and spread in various ways ever since it was first created about thirty years ago. The expansion and proliferation of this font was unbridled, and the freedom for expansion naturally opened up other possibilities. The characteristic of Ahnsangsoo font, which does not always pursue something new but continuously improving and refining the existing ones as actively adjusting to the changes of the time, is one good example with respect to the sustainability of design. Based on the analysis of this paper, I expect for active discussions on the sustainability and expandability of design not only in the field of font but in various realms of design.

참고 문헌

김미리 기자, [The Table] 안상수체의 안상수 "이젠 날개라고 불라달라",
 «조선일보». 2017년 3월 29일.

안상수. «안상수 작품집». 파주: 안그라픽스, 2006.

안상수 외. «마노체 2014 글꼴보기집». 파주: 안그라픽스, 2014.

안상수 외. «미르체 2015 글꼴보기집». 파주: 안그라픽스, 2014.

안상수 외. «안상수체 2012 글꼴보기집». 파주: 안그라픽스, 2014.

안상수 외. «이상체 2013 글꼴보기집». 파주: 안그라픽스, 2014.

안상수 외. «한글 디자인 교과서». 파주: 안그라픽스, 2009.

한국타이포그라피학회. «글짜씨». 파주: 안그라픽스, 2013.

한국타이포그라피학회. «타이포그래피 사전». 파주: 안그라픽스, 2012.

한정진 기자, 파격적 글자체 개발-제작 안상수씨 들쭉날쭉체 한글 디자인 시대
 큰 획, 동아일보, «동아일보». 1997년 11월 15일.

웹사이트

두산백과. 2017년 6월 30일 접속. http://www.doopedia.co.kr

번역. 김진영

Bibliography

Ahn Sangsoo. «Anthology of Ahn Sangsoo». Paju: Ahn Graphics, 2006.
Ahn Sangsoo, et al. «Compilation of 2012 Ahnsangsoo font».
 Paju: Ahn Graphics, 2014.
Ahn Sangsoo, et al. «Compilation of 2013 Leesang font». Paju: Ahn Graphics, 2014.
Ahn Sangsoo, et al. «Compilation of 2014 Mano Font». Paju: Ahn Graphics, 2014.
Ahn Sangsoo, et al. «Compilation of 2015 Myrrh Font».
 Paju: Ahn Graphics, 2014.
Ahn Sangsoo, et al. «The Textbook of Hangeul Design». Paju: Ahn Graphics, 2009.
Korean Society of Typography. «LetterSeed». Paju: Ahn Graphics, 2013.
Korean Society of Typography. «The Dictionary of Typography».
 Paju: Ahn Graphics, 2012.
Reporter Hahn Jungjin, Invention and Production of An Unprecedented
 Letter Type—The Jaggedly Font of Ahn Sangsoo A Big Stroke in the Era of
 Hangeul Design, DongA Ilbo, «DongA Ilbo». 15 November 1997.
Reporter Kim Miri, [The Table] Ahn Sangsoo of Ahnsangsoo font:
 "Calle Me Nalgae From Now On", «Chosun Ilbo». 29 March 2017.

Website

Doosan Encyclopedia. Accessed 30 June 2017. http://www.doopedia.co.kr

Translation. Kim Jinyoung

탈네모틀 글자꼴 '샘이깊은물체'의 가치와 의의

주 저자: 강승연
홍익대학교, 한국

교신저자: 안병학
홍익대학교, 한국

주제어.
타이포그래피, 탈네모틀
글자꼴, 한글 디지털화,
샘이깊은물체, 이상철

투고: 2017년 6월 7일
심사: 2017년 6월 9−12일
게재 확정: 2017년 6월 30일

The Value and Significance of the De-squared Letterform Saemikipunmul Font

Author: Kang Sungyoun
Hongik University, Korea

Corresponding Author: Ahn Byunghak
Hongik University, Korea

Keywords.
Typography,
De-squared Letterform,
Digitization of Hangeul,
Saemikipunmul Font,
Rhee Sangchol

Received: 7 June 2017
Reviewed: 9−12 June 2017
Accepted: 30 June 2017

초록

한글 기계화에 대한 논의가 시작된 이후 네모틀을 벗어난 탈네모틀 글자꼴의 연구가 필요하다는 주장들이 생겨났다. 가장 선구자적 역할을 했던 세벌식 타자기를 발명한 공병우는 이후 탈네모틀 글자꼴의 조형 연구에 가장 큰 영향을 주었다. 본격적인 탈네모틀 글자꼴의 조형 연구로는 1976년 조영제, 1977년 김인철의 사례가 있었고, 이후 이상철은 1984년 '샘이깊은물체'를 발표하면서 이전의 연구 사례와는 차별화된 탈네모틀 글자꼴을 선보였다. 조영제의 연구가 타자기를 기반으로 한 탈네모틀 글자꼴의 모듈을 처음으로 제안했다면 샘이깊은물체는 기계화, 특히 컴퓨터를 염두에 둔 시스템화 된 글자꼴이었다. 또한 잡지의 제호로 사용되면서 상업적 매체에 실용화한 최초의 사례로 보이며, 이는 잡지를 브랜드화하는 데 큰 역할을 했다. 이후 1985년 안상수가 안상수체를 발표하고, 1991년 아래아한글 프로그램에 안상수체가 도입되면서 다양한 탈네모틀 글자꼴의 컴퓨터용 폰트가 발표된다. 송현, 김진평, 석금호는 네모틀 글자꼴에 대한 문제점을 제기하면서 탈네모틀 글자꼴의 중요성을 언급하였고, 실용화된 사례로 샘이깊은물체의 개발을 언급했다. 한재준은 샘이깊은물체가 앞선 연구들과 다른 점으로 자모조합 구조를 간결화했고, 잡지 《샘이깊은물》을 한글꼴과 타이포그래피로 브랜딩했다는 점을 꼽았다. 샘이깊은물체를 디자인한 이상철은 타자기를 기반으로 한 이전 연구와의 차별성을 언급했고, 전산 활자로 개발하러 했던 자료를 통해 본문체에 대한 연구도 있었음을 강조했다. 이 연구를 통해

Abstract

Since the debate on the mechanization of Hangeul initiated, there had been demands for further studies on the De-squared letterform, the letters deviated from squared structure. Gong Byungwoo, who as a pioneer invented the three-piece typewriter, greatly influenced on the study of De-squared letterform. Formative studies on the De-squared letterform began in earnest by Cho Youngjae in 1976 Kim Incheol in 1977. 'Saemikipunmul' font by Rhee Sangchol in 1984 was an output distinct from previous studies. Cho Yongjae had proposed the initial module for De-squared letterform based on the typewriter, whereas 'Saemikipunmul' was a systematic letterform that was based on the consideration of mechanization, especially computer. The first case the letterform being commercialized was by being used as a masthead of a magazine and this contributed to the success of the branding of the magazine. Ahn Sangsoo announced Ahnsangsoo font in 1985, and as the typeface was used in the computer system in 1991, various De-squared letterform based computer fonts were developed. Designers such as Songhyun, Kim Jinpyung and Seok Geumho brought forth the problems on squared letterforms while highlighting the significance of the De-squared letterforms. Development of Saemikipunmul font was a good example of a commercialized case. Han Jaejoon pointed out that Saemikipunmul font had a simple structure which differentiated from the previous studies, and the magazine «Saemikipunmul» successfully was branded using solely Hangeul and typography. Rhee Sangchol, the designer of Saemikipunmul font mentioned the attempt to differentiation

샘이깊은물체가 적극적으로 디지털 폰트화에 대한 연구가 있었음을 확인하였다. 잡지 «샘이깊은물»이 한국 디자인사에서 의미 있게 평가되는 만큼 샘이깊은물체의 가치와 의의 역시 재조명할 필요가 있다.

1. 서론
1.1 연구 배경과 목적
한국 디자인이 현대화되는 과정에서 특히 한글 글자꼴이 조형적으로 현대화한 데는 기계화의 영향이 컸다. 한글 글자체의 기계화를 위해 당시 디자이너들은 한글이 네모틀을 벗어나야 한다는 점에 관심을 두기 시작했다. 초기 연구자들이 제안한 탈네모틀 글자꼴 디자인은 이후 글자꼴 디지털화에 큰 영향을 주면서 한글 탈네모틀 폰트 개발에 큰 공헌을 했다. 1949년 세벌식 가로쓰기 타자기를 개발한 공병우는 '빨랫줄 글씨'를 탄생하게 했고, 이후 한글 타자기와 워드 프로세서에 사용되면서 탈네모틀 글자꼴의 원형이 되었다. 초기 탈네모틀 글자꼴 연구로는 1976년 조영제, 1977년 김인철의 사례가 있다. 이후 1984년 «샘이깊은물» 창간호에 발표된 이상철의 샘이깊은물체는 앞서 발표된 조영제와 김인철의 연구보다 여러 가지 측면에서 진보한 모습을 보여주었다.

특히 샘이깊은물체는 «샘이깊은물»의 제호를 위한 전용 글자체로 쓰였던 탈네모틀 글자꼴을 인쇄 매체에 적극 활용한 최초의 사례이다. 또한

from previous studies based on the typewriter. With the researches on digital type, he emphasized that there was also a study to develop this letterform as a text type. Through this study, I found out that there was an active study on developing Saemikipunmul as a digital type. As the «Saemikipunmul» is much appreciated in the Korean design history, it is necessary to reexamine the value and significance of the letterform Saemikipunmul font as well.

1. Introduction
1.1. Background and Purpose of the Study
Formative modernization of Hangeul letterform during the process of Korean design modernization period was highly influenced by the mechanization. In order to mechanize the Hangeul letterforms, designers started to focus on the fact that Hangeul needed to be deviated from the squared structure. Early researchers proposed designs of De-squared letterforms, and the proposals greatly affected the digitization of De-squared letterforms, contributing to the later Hangeul De-squared font developments. Gong Byungwoo, who developed three-piece horizontal writing typewriter in 1949, resulted 'clothesline type'. This later became the prototype of types used in Hangeul typewriters and word processors. Early De-squared letterform research includes Cho Youngjae in 1976 and Kim Incheol in 1977. Saemikipunmul font, designed by Rhee Sangchol and published in the first issue of the «Saemikipunmul», showed progress in various aspects compare to the previous studies of Cho

샘이깊은물체는 앞선 연구 사례보다 조형적인 완성미를 보이는데, 특히 타자기를
위한 조영제의 연구에서 나타난 조형적 한계를 벗어나 안정감을 보인다. 이는
샘이깊은물체가 앞선 연구 사례들과 달리 편집 디자인에 컴퓨터의 도입과 디지털
글자체의 실용화를 염두에 둔 사례이기 때문이라고 판단한다.

　　또한 샘이깊은물체에는 글자꼴에 대한 조형적 탐구와 함께 잡지 발행인
한창기와 아트 디렉터 이상철의 디자인 철학이 담겨 있다. 《샘이깊은물》의
창간호에는 샘이깊은물체의 디자인 의도와 함께 "이를 한반도에 두루
공개합니다. 많이 채택해주시기 바랍니다."라는 글이 실려 있다. '한글을
사용하는 누구나 아름다운 글자꼴을 사용할 수 있어야 한다'는 생각으로 많은
사람들이 샘이깊은물체를 다양하게 사용하여 발전해나가기를 바랐던 그들의
생각이 샘이깊은물체에 담겨 있음을 보여주는 글이다. 한창기와 이상철의 삶에
대한 철학을 담은 잡지가 《샘이깊은물》이며, 그 철학이 디자인으로 표현된 예가
샘이깊은물체인 것이다.

　　이 연구의 목적은 탈네모틀 글자꼴의 디지털 폰트 개발이 활발해진 1990년대
이전 1970년대 초기 사례로서 샘이깊은물체의 의의와 디자이너 이상철이 글자꼴
개발에 담았던 디자인 철학을 조명하고자 함이다.

Youngjae and Kim Incheol. Saemikipunmul font, used as the masthead of
«Saemikipunmul», was the first example of using De-squared letterform
in print media. Saemikipunmul font shows good formative execution
compare to previous researches. In particular, it shows a sense of stability
beyond the limits of formation appeared in the research for typewriters by
Cho Youngjae. I suppose this was a result of Saemikipunmul font, unlike
other earlier researches, being a case which had considered computer and
commercialization. In addition, in the letterforms of Saemikipunmul font
lays the design philosophies of the magazine publisher Han Changki and
art director Rhee Sangchol. The first issue of «Saemikipunmul» included
an article that explained the design intension of Saemikipunmul font and
said "We announce this design to all in Korea. Please use it widely." 'Anyone
using Hangeul should be able to use beautiful letterform', Han Changki and
Rhee Sangchol thought. Their desires for Saemikipunmul font to be used in
various needs and to be well developed were conveyed in the Saemikipunmul
font. Life philosophies of Changki and Rhee Sangchol were conveyed in
the «Saemikipunmul», and the philosophies were expressed as a design in
the Saemikipunmul font. The purpose of this study is to investigate the
significance of Saemikipunmul font as one of the early attempts in the 1970s
prior to the active De-squared letterform digital font developments of the
1990s. Moreover, this study aims to revalue the design philosophy of Rhee
Sangcho conveyed in the letterform development.

1. 박해천 외, «한국의 디자인», 165.

1.2. 연구 방법

탈네모틀 글자꼴의 초기 모형들이 제시되는 데 큰 영향을 준 공병우가 만든 공병우 타자기에 의해 디자인된 '빨랫줄 글자꼴'과 이후 조영제의 글자꼴 연구(1976), 김인철의 글자꼴 연구(1977) 등을 분석하여 샘이깊은물체와 조형적인 차이점과 실용화 가능성을 비교 분석한다. 조형성뿐 아니라 앞선 연구와 차별화되는 샘이깊은물체가 가지는 탈네모틀 글자꼴 현대화의 디자인사적 의의에 관해서 당시 문헌인 «샘이깊은물» 창간호, 월간 «디자인» 기사, «산업디자인» 기사와 단행본, 관련된 논문 등을 토대로 연구했으며, 송현, 김진평, 석금호의 문헌 자료를 통한 샘이깊은물체에 관한 기록과 한재준, 이상철의 인터뷰를 통해 샘이깊은물체의 디자인 철학에 대해 조명한다. 또한 이를 통해 이후 디지털 폰트화된 탈네모틀 글자꼴에 이상철의 샘이깊은물체가 미친 영향을 밝힌다.

2. 초기 탈네모틀 글자꼴 디자인 연구

한글은 창제 후 조선의 사대주의, 일제강점기의 한글 말살 정책 등으로 줄곧 수난의 역사를 겪었다. 해방 이후 6·25 전쟁이 끝난 뒤 서구 문화의 도입은 외래어의 무분별한 유입을 불러왔고, 이것은 우리말 우리글에 많은 상처를 남겼다. 그러나 한글의 현대화라는 문제의식을 근본으로 한 정체성 찾기에 나선 디자이너들이 있었고, 이것은 한국 시각문화의 환경을 혁명적으로 바꾸어놓았다.[1]

1. Park Haechun et al. «Design of Korea», 165.

1.2. Methods of the Study

'Clothesline type' resulted from the Gong Byungwoo typewriter developed by Gong Byungwoo made a great influence on the early models of De-squared letterforms. Together with this, type specimen of Cho Youngjae (1976), type specimen of Kim Incheol (1977) and more cases are analyzed. Their formative differences and commercialization possibilities are compared with those of the Saemikipunmul font. The significance of De-squared letterform modernization in the design history was referred from the first issue of «Saemikipunmul», articles from monthly magazine «Design» and «Industrial Design», related books and thesis. Document archives of Saemikipunmul font by Song Hyun, Kim Jinpyung and Seok Geumho, interviews with Han Jaejoon and Rhee Sangchol were used to look into the design philosophies of Saemikipunmul font. Through these, the influences of Rhee Sangchol's Saemikipunmul font in the later De-squared letterform font digitalization were studied.

2. Early Studies on De-squared Letterform Design

Hangeul, after its foundation, suffered much over the Joseon toadyism and Japanese Colonial Era. After the restoration of national independence, introduction of Western culture caused indiscriminate inflow of loanwords, resulting many wounds over our written and spoken languages. However, there were designers attempting to restore the identity based on modernization of Hangeul, and this revolutionized the atmosphere of Korean design culture.[1]

[1] 공속도 타자기, 1949. (박해천 외, 《한국의 디자인》, 2005)
이 책을 포함한 많은 기록에서 공속도 타자기의 첫 개발은
1947년이라고 명시되어 있으나, 공병우 자신은 학술지
《과학과 기술》, 1993년 11호에 실린 '원로와의 대담'이라는
인터뷰에서 그의 세벌식 공속도 타자기 개발 시기를
1949년이라고 밝히며, 영문 타자기보다 30퍼센트 더 빠르기
때문에 붙인 이름이라고 이야기했다.
High-Speed Typewriter, 1949.
(Park Haechun et al, «Design of Korea», 2005)
Many books including this records the first development
of High-Speed typewriter as 1947, yet Gong Byungwoo
himself mentioned during his interview in 'Conversation
with the Elder' of «Science and Technology» (1993) that his
development of three-piece Hangeul High-Speed typewriter
was 1949. It was named 'High-Speed' as it was faster than
the Roman Alphabet typewriter by 30%.

[2] 공속도 타자기로 인쇄한 글자체.
Type printed with the High-Speed typewriter.

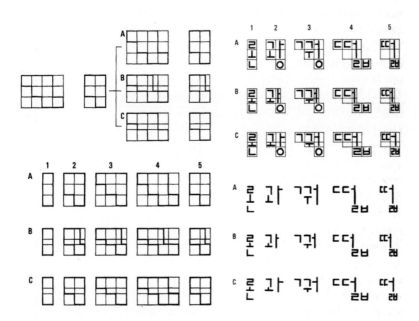

[3] 조영제의 한글 타자기를 위한 글자꼴 디자인 기본 모듈, 1976.
Basic type design module for Hangeul typewriter by Cho Youngjae, 1976.

2.1. 공병우의 빨랫줄 글자꼴

공병우는 1949년 세벌식 타자기를 개발하고, 영문 타자기보다 빠르다는 뜻에서
'공속도 타자기'라는 이름을 붙였다.[2] 그는 한글의 창제 철학인 "사람들이 쉽게
익혀 나날이 쓰기에 편하게 하고자 할 뿐"이라는 생각을 '글자꼴 기계화'에
반영했다.[3] 이후 한글 타자기와 워드 프로세서에서 널리 사용되었다.[1]

안과의사였던 공병우는 1938년 조선어학회의 한글 학자 이극로와의 만남을
계기로 한글에 대해 관심을 두기 시작한다. 해방 후 한글의 우수성을 깨닫고
의사인 본업을 버리고 한글 보급을 위한 한글의 기계화와 전산화 연구에 몰두한다.
그는 당시 한글이 발전하지 못하는 원인이 한글의 구성원리를 무시하고 두벌식이나
네벌식을 택하는 데 있다고 보고, 한글의 구성원리대로 표준자판은 초성, 중성,
종성의 세벌식으로 이루어져야 한다고 생각했다.[4]

공속도 타자기에 의한 글자체는 글줄의 무게 중심선이 위에 있으며, 글자의
획수에 따라 글자 크기가 달라지는 조형적 특징을 가졌다.[2] 이러한 '빨랫줄
글자꼴'[5]은 이후 탈네모틀 글자꼴 연구에 큰 영향을 주었다.

2.2. 조영제의 탈네모틀 글자꼴 제안

탈네모틀 글자에 대한 연구는 1960년대 이후로 여러 가지 글자 표현으로
시도되었으나 조영제는 〈한글 기계화(타자기)를 위한 구조의 연구〉에서 글자꼴
구조에 대한 학문적 연구를 통해 처음으로 글자체에 적용하였다.[6] 한글 풀어쓰기가

2. 박태규, 〈원로와의 대담〉, 77.
3. 박해천 외, 《한국의 디자인》, 165.
4. 박태규, 〈원로와의 대담〉, 77.
5. '빨랫줄 글자꼴'이라는 용어를 처음 누가 사용하기 시작했는지에 대한 정확한 기록은 찾지 못했으나 주장미 〈탈네모글꼴에 관한 역사적 연구와 전망〉에서 한글 학자이신 주요한이 탈네모틀 글자체를 '빨랫줄에 걸렸다'라고 표현했다고 기록했다. 이상철의 증언에 의하면 누가 처음 이름을

2.1. 'Clothesline Type' of Gong Byungwoo

Gong Byungwoo developed three-piece typewriter in 1949, and named it 'High Speed Typewriter' as it was faster than Roman Alphabet typewriters.[2] He reflected the foundation philosophy of Hangeul, "It is to make people learn easily so that they would use it easily", in the mechanization of the letterform.[3] It became widely used in Hangeul typewriters and word processors. [1]

As an ophthalmologist, Gong Byungwoo began to be interested in Hangeul after meeting with Lee Geukro, a Hangeul scholar of Joseon Language Society, in 1938. After the national independence, he devoted himself in the Hangeul mechanization and computerization research while neglecting his main job as an ophthalmologist. This was as he had realized the excellence of the Hangeul. He believed that the reason why Hangeul was unable to develop was because its constitutional principle was ignored while two-piece or four-piece Hangeul was substitutionally selected. He concluded that the standard keyboard would be composed of three pieces; consonant, vowel, and final consonant.[4]

Letterform of 'High Speed Typewriter' has its line weight in the upper half. The size of a letter varies as the number of letter strokes increase. [2] This 'clothesline type'[5] highly influenced the later studies of De-squared letterform.

2.2. De-squared Type Specimen of Cho Youngjae

Many De-squared type attempts were made after 1960s. Cho Youngjae was the first to apply academic research on letterform structure on a typeface. (A study

2. Park Taekyu, 〈Conversation with the Elder〉, 77.
3. Park Haechun et al, 《Design of Korea》, 165.
4. Park Taekyu, 〈Conversation with the Elder〉, 77.
5. It was not found who first used the term 'Clothesline type.' In 〈Historical Studies on the De-squared Type and its Prospect〉 by You Jungmi, she recorded that Hangeul scholar Joo Yohan used the term 'on clothesline' to describe the De-squared letterform. According to Rhee

우리에게 익숙하지 않은 점과 읽기에 불편한 점을 지적하고 한글 풀어쓰기 타자기
자판 수로 한글 모아쓰기 자형이 가능한가를 검증하였다.[3] 그는 당시 사용되던
한글 타자기 중에는 우리 눈에 어색한 모아쓰기 자형을 보여주고 있으나 그 어색한
자형도 손쉽게 읽고 전달될 수 있다면 능률적인 점을 고려하여 발전시켜야 한다고
말하고 있다.[7] 조영제의 탈네모틀 글자꼴 연구에서 글줄 기준선은 윗선에 맞춰져
있으며, 세벌식 타자기를 위해 디자인하여 낱자의 형태가 그대로 살아 있는 반면
낱글자의 형태를 네모틀 안에 국한하지 않고 자유롭게 취함으로써 글자의 밀도가
고르게 분포하도록 했다.[8] 이 연구는 조영제가 밝혔듯이 한글 모아쓰기 자형의
아름다움을 다루지 않아 낱글자의 조형성이 우리 눈에 어색해 보이기는 하지만,
이 시기 탈네모틀 글자 연구에서 중요한 시도라고 볼 수 있다.

2.3. 김인철의 탈네모틀 글자꼴 제안

1977년 김인철은 알파벳의 기준선을 응용하여 한글의 기준선을 만들고, 아래쪽에서
들쑥날쑥하게 하여 생긴 리듬감으로 한글의 가독성을 높이려고 시도했다.[4]
일정한 기준에 따라 닿소리와 홀소리 글자가 모아지면서 가지런한 가로 글줄
균형선이 이루어지도록 하였다. 김인철은 글자 높이의 차이로 생기는 리듬감이
알파벳의 가독성을 높인다 판단하여 이 리듬감을 한글 글자꼴에 적용하고자 했고
이는 새로움과 전통적 미감이 설충된 탈네모틀 글자라고 할 수 있다. 전통적인
활자의 미적 가치와 실험적인 탈네모틀의 낯섦 사이에서 고민한 것으로 보인다.[9]

on structure for Hangeul mechanization (typewriter), 1976)[6] He pointed out
that Hangeul in linear writing was unfamiliar to us and thus was inconvenient
to read. He verified if it was possible for Hangeul linear writing typewriter
keyboard keys to write Hangeul syllable based writing letterform. [3] His
Hangeul syllable based writing letterform design appears to be rather awkward
to our eyes among the Hangeul typewriters of that times, but he claimed that
the awkward letterform should be developed considering its efficiency as
long as it can be easily read and communicated.[7] Cho Youngjae's De-squared
letterform research has its line weight in the top line. This letterform was
customized for three-piece typewriter. To evenly distribute the density of
letters, each letter shape was freed from the squared structure.[8] Cho Youngjae
mentioned in the research that this study did not deal with the aesthetics of
Hangeul syllable based writing letterform. Thus the formative aesthetics of
each letter appear to be awkward to our eyes, yet this study was a significant
attempt of the times on the De-squared letterform.

2.3. De-squared Type Specimen of Kim Incheol

In 1977, Kim Incheol developed the baseline of Roman Alphabet to set the
baseline of Hangeul. [4] He tried to enhance the legibility using the rhythm
created by the ups and downs of the bottom half. He intended the consonants
and vowels to compose into a firm straight horizontal line based on a certain
standard. Kim Incheol observed that the rhythm composed of ups and downs
of the Roman Alphabet letters enhanced the legibility of letters, so he tried to

6. 김진평, 〈특집 한글 활자체로 보는 한글글자 역사〉, 26.
7. 조영제, 〈한글 기계화(타자기)를 위한 구조의 연구〉, 41.
8. 박제홍, 〈가로쓰기 글줄기준선을 적용한 한글 글자틀 구조 연구〉, 10.

불었으나 지은 기억나지 않으나 한정기도 탈네모틀 글자체를 '빨랫줄 글씨'라고 불렀다고 했다.

Sangcheol's testimony; he does not recall who first named
it but Han Changki also used the term 'Clothesline type'.
6. Kim Jinpyung, 〈Hangeul Type History from Perspective of Letterform〉, 26.
7. Cho Youngjae, 〈A Study on Structure for Hangeul mechanization (Typewriter)〉, 41.
8. Park Jaehong, 〈A Study of Creating a Structural Font through 'o'-height' in Hangeul〉, 10.

3. 샘이깊은물체의 의의와 조형 분석
3.1. 샘이깊은물체의 제안 배경

«샘이깊은물»[5]의 발행인 한창기는 공병우가 이전에 개발한 세벌식 타자기의 글자꼴에 대하여 다음과 같이 말했다. "자형은 자형학자가 할 일이라고 생각하시어 스스로 발명하신 세벌식 글자의 맵시를 다듬는 일에까지 애를 쓰시지 못해 세벌식은 못난 글자라는 인식을 주어버렸습니다. 이제부터라도 세벌식 글자의 꼴이 다듬어져야죠."[10]

더불어 한창기는 세종대왕이 만든 한글은 세로쓰기가 더 아름답다고 했다. 가로쓰기가 쉽게 판독된다는 것은 과학적으로 증명되기는 하였으나 세로쓰기일 때 한글의 유기성이 나타난다고 주장했다. 가로쓰기에서는 무리 지어 어우러지지 않고 서로 싸우고 있으니 유기성 있는 가로쓰기용 글자 개발의 중요성을 강조하고 그러기 위해서는 네모틀을 벗어나야 한다고 생각했다. 단순히 기계화의 편리성 때문에 탈네모틀 글자꼴을 개발해야 한다는 생각을 벗어나 한글 창제 당시의 조형이 세로쓰기를 전제로 개발되었고, 유기적인 가로쓰기용 글자체 개발을 위해서라도 탈네모틀 글자꼴에 대한 연구와 개발이 중요하다고 한창기는 생각했다. 한창기와 함께 «배움나무»와 «뿌리깊은나무»를 창간했던 아트 디렉터 이상철은 이러한 생각을 공유했다. «샘이깊은물»을 함께 창간할 당시 이상철은 한창기의 글자꼴에 대한 견해에 다음과 같이 말했다.

"한창기가 말하는 글자꼴의 아름다움은 우선 쓰기 좋고 읽기 좋아야 할 뿐더러

apply this idea onto Hangeul types. De-squared types of Kim Incheol appear to be a compromise between the new and traditional aesthetics. He seemed to have agonized between the traditional type aesthetics and experimental De-squared letterform.[9]

3. The Significance and Formative Analysis of Saemikipunmul Font
3.1. Background of Saemikipunmul Font Proposal

Han Changki, the publisher of the «Saemikipunmul», [5] commented on the thee-piece typewriter typeface as follows; "He thought types should be designed by type designers, and so he did not elaborate the aesthetics of the three-piece letterform which he invented himself. It resulted three-piece type to be recognized as an awkward looking type. We should elaborate the three-piece type from now on."[10]

Moreover, Han Changki claimed that Hangeul designed by King Sejong was more beautiful in vertical writing. It has been scientifically proven that horizontal writing is more legible than vertical writing, yet the organic aspect of Hangeul functions better in the vertical writing. He thought in the horizontal writing the Hangeul letters fight with each other rather than creating harmony together. He emphasized the significance of organic horizontal writing type development, and to do so he thought the letters should deviate from the square structure. He did not think De-squared types should be developed simply for the convenience of mechanization. As Hangeul was founded in vertical writing, the formation was developed based on the

9. 유정미, 〈탈네모글꼴에 관한 역사적 연구와 전망: 세벌식 한글 글꼴을 중심으로〉, 246.
10. 이영제, 〈또박이 문화를 근본되도록 하는 디자인 지휘봉〉, 29.

9. You Jungmi, 〈Historical Studies on the De-squared Type and its Prospect: Focusing on the three-piece Hangeul Types, 246.
10. Han Changki, 〈The Designer with Concept of Native Culture〉, 29.

[4] 김인철의 한글 글자꼴 기본 모듈과 스케치, 1977.
 Basic type module and sketch for Hangeul by Kim Incheol, 1977.

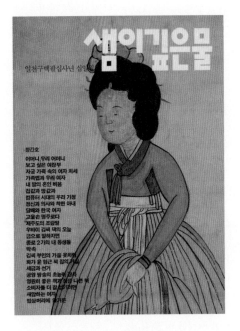

[5] 《샘이깊은물》 창간호에 사용된 제호. 1984년 11월.
 Masthead used in the first issue of the
 《Saemikipunmul》. (November 1984)

[6] 샘이깊은물체의 근본틀. 글자 사이에 유기성과 조직성이
 이루어지도록 고안되었다. 1984.
 박재홍은 그의 서울대학교 박사학위논문 〈가로짜기 글줄기준선을
 적용한 한글 글자틀 구조 연구〉(2013)에서 이상철의 샘이깊은물체
 기본틀 도안을 인용하면서 이것이 '안상수의 샘이깊은물체 기본
 모듈'라고 잘못 명시한 바 있다. 오류를 바로 잡는다.
 Basic frame of Saemikipunmul font. It was designed to be organic
 and systematic. 1984.
 In Park Jaehong's Seoul National University PhD Thesis 〈A
 Study of Creating a Structural Font through '므-height' in
 Hangeul〉(2013), he used Rhee Sangchol's Saemikipunmul font
 basic frame figure while subtitling it Saemikipunmul font module
 by Ahn Sangsoo. Error to be corrected.

현대의 인쇄-출판의 메커니즘에도 효율적으로 적용되어야 함을 전제해놓고 있다. 곧 그의 아름다움은 어디까지나 현실의 생활을 원활하게 만든다는, 그리고 그 위에 정신의 풍요로움을 더한다는 원칙에 기초를 두고 있는 것으로 생각한다."[11]

3.2. 샘이깊은물체의 조형 분석
«샘이깊은물» 창간호에는 샘이깊은물체를 발표하기까지의 한글 글자꼴에 대한 연구와 샘이깊은물체의 조형에 대한 설명이 실려 있다. 발행인 한창기와 디자이너 이상철은 한글은 세로로 쓸 때 더 아름다우나 가로쓰기의 채택은 어쩔 수 없는 시대 변화라는 것에 동의했다.[6] "가로쓰기가 더 이로움이 이제는 확실히 드러났고, 무엇보다도 오늘날에는 남북한의 거의 모든 인쇄물과 출판물, 또 컴퓨터와 타자기 같은 기계들이 가로쓰기를 채택하고 있습니다. 따라서 가로쓰기가 불가피하나, 찍어놓은 모양이 아름답지 않습니다. 게다가 대체로 음절 단위 말고 자모 단위를 따라 쳐서 모아쓰는 타자기의 방법대로가 아니어서 찍는 과정이 번거롭고, 또 값이 비쌉니다. 이천 안팎이나 되는 여러 글자에서 한 자 한 자를 골라내야 하기 때문입니다."

가로쓰기, 그리고 기계화에 대한 그들의 고민은 당시의 글자꼴이 가로쓰기로 쓰일 때 옆 글자의 모양과 서로 어울리지 않고 '싸우는' 글자처럼 보인다고 표현했다. 옆 글자 생각은 안 하고 독립된 창조물로 그려졌기 때문에 가로쓰기를 할 때 유기성이 필요하다고 했다. 그리고 당시의 타자기 글자체에 대하여 훌륭한

writing direction. Han Changki thought that the research and development of the De-squared letterform was crucial for the organic horizontal writing type development. Art director Rhee Sangchol who created «Baeum Namu» and «Bburi Gipeun Namu» together with Han Changki shared this idea. At the time they launched «Saemikipunmul» together, Rhee Sangchol commented on Han Changki's type as follows; "Aesthetics of type which Han Changki refers to needs to be preferentially good to read and write. Also it needs to be efficiently applied to modern print-publication mechanism. His aesthetics is based on the purpose to make life of reality more harmonious and to add abundance of spirit on top of it.[11]

3.2. Formative Analysis of Saemikipunmul Font
The first issue of the «Saemikipunmul» includes a Hangeul type research prior to the presentation of Saemikipunmul font with an explanation on the formative analysis of Saemikipunmul font. Both the publisher Han Changki and designer Rhee Sangchol agreed that horizontal writing was inevitable due to the change of times although Hangeul appeared more beautiful in vertical writing. [6] "The benefits of horizontal writing are now very clear. Most of all, most of the printed matters, publications, computers, typewriters of both South and North Korea are nowadays using horizontal writing. Horizontal wiring is inevitable yet does not look nice when printed. Most of them need to be typed based on letters instead of syllables thus typing is very troublesome and expensive. This is as each letter needs to be selected from over two

11. 이상철, ‹일꾼이의 아름다움을 찾는 탐미주의자, 한창기›, 30.

11. Rhee Sangchol, ‹Han Changki, the Aesthete Searching for the Beauty of Grains›, 30.

기계를 사용함에도 아름답지 않은 글자체를 찍어내고 있는 것을 안타까워했으며, 그리하여 만들게 된 샘이깊은물체를 다음과 같이 소개하고 있다.

"많은 기업의 이름과 가게의 이름을 새 모양의 글자로 쓰려로 발버둥치는 모습을 우리는 요새 자주 봅니다. 그 네모틀로부터 글자를 해방하려고 다들 안간힘을 쓰고 있습니다. 그리하여 마침내 샘이깊은물의 미술 편집 위원인 이상철 씨의 손으로 위에 있는 모양대로 '샘이깊은물'을 썼고, 샘이깊은물체의 기틀을 완성했습니다."

이상철이 «샘이깊은물» 창간호에서 밝힌 샘이깊은물체의 조형원리를 정리하면 다음과 같다.

1　세로로 볼 때 모든 글자의 머리는 한 선에서 끝난다. 역시 세로로 보면 모든 받침 없는 글자와 모든 받침 있는 글자는 밑바닥 높이가 서로 다르다.
2　모든 받침 있는 글자에서 받침을 떼어내버리면 받침 없는 이웃 글자와 밑바닥 높이가 같아진다.
3　세로로 긋는 작대기가 있는 글자의 받침은 모두 바른손 쪽으로 몰리게 한다.
4　모든 초성 자음과 받침은, 겹(쌍)으로 되어 있는 경우에라도, 크기가 근본적으로 같다. 또 같은 자음은 초성 자리에서나 받침 자리에서나 모양이 같다.
5　같은 성격의 '씨줄' 또는 점은 서로 높이가 같다.

thousand letters." Their concern on horizontal writing and mechanization is revealed in their expression of unharmonized letters appear to be 'fighting with each other' when written horizontally. They claimed that this was because each letter was independently drawn without the consideration of the next letter, and that horizontal wiring required organic aspect. They felt sorry that the typewriter was printing awkward types though it was a great machine, leading them to develop Saemikipunmul font. "We often see many corporates and shops try to have their names in a new shape of type. Everyone is trying hard to liberate the letters from the squared structure. Finally, Rhee Sangchol, the art director of the «Saemikipunmul», drew Saemikipunmul font as above, and has completed the foundation of Saemikipunmul font.

The formative principles of Saemikipunmul font explained by Rhee Sangchol in the first issue of the «Saemikipunmul» are as follows;

1　When looked vertically, head of all letters align in a single line. When looked vertically, letters with final consonant and without consonants align different.
2　When final consonants are removed from all the letters with final consonant, they align with letters without final consonant.
3　All letters with vertical stroke have final consonant placed on the right.
4　All consonant and final consonant have same size, even when they are doubled or paired. Same consonant have same shape in both first consonant location and final consonant location.

6 글자의 '두께'는 세 가지가 있으니, 세로로 긋는 작대기가 없는 글자가
 가장 좁고, 그 작대기가 하나 있는 글자가 중간치이고, 그 작대기가 둘 있는
 글자가 가장 두껍다.

7 글자와 글자와의 사이는 초성 글자와 그 옆 작대기와의 사이와 같다.

이상철은 이렇게 디자인된 샘이깊은물체는 손으로 직접 쓸 수 있을 뿐 아니라
타자기, 인쇄소, 식자기, 컴퓨터에서도 두루 통할 수 있는 글자가 될 것이라고
예견했고, 어떤 기계로 찍혀 나오더라도 근본적으로는 똑같은 조형을 유지할
수 있다고 판단했다. 또한 서로 기대어 있게 디자인되어 있으므로 글자 단위로
인식하는 대신 단어 단위로 생각하는 데 도움을 줄 것이라고 했다. 이러한
유기적이고 조직적인 글자 사이의 형태가 네모꼴 글자에 눈이 오래 익은 이의
첫눈에도 낯설어 보이지 않고 읽기에 편하고 아름다우리라 판단했다.[12]

4. 샘이깊은물체 이후의 탈네모틀 글자꼴 디지털화와 조형 변화
4.1. 탈네모틀 글자꼴과 디지털화
이상철은 글자체의 디지털화를 염두에 두고 샘이깊은물체를 개발했으나 디지털
폰트화는 하지 못했다. 그럼에도 불구하고, 디지털 화면의 정사각형 픽셀을
떠올리는 샘이깊은물체의 조형성과 컴퓨터용 폰트로의 시도[13] 등은 이후 컴퓨터용
탈네모틀 글자체 개발이 본격적으로 개발되는 데 영향을 주었다.

5 Horizontal stokes and dots with same nature are placed on
 the same height.

6 There are three letter widths. Letters with no vertical stroke are
 the narrowest. Letters with one vertical stroke are the medium.
 Letters with two vertical strokes are the widest.

7 Letter space is same as the space between consonant and
 the vertical stroke.

Rhee Sangchol predicted that this Saemikipunmul font design would not
be drawn only by hand but would be widely used in typewriter, print shops,
typesetter, computer and more. He predicted that regardless the machine used,
the outcome would maintain the same controlled shape. The type is designed
to lean on each other, so instead of being perceived as separate letters, it would
be perceived as words. He concluded that this organic and organized letter
space would appear familiar, legible and beautiful even to those who were
already used to the squared letterforms.[12]

4. Digitization and Formative Changes of De-squared Letterforms
 after Saemikipunmul Font
4.1. De-squared Letterforms and Digitization
Rhee Sangchol developed Saemikipunmul font while keeping digitization
in mind, yet he did not manage to make the type into a digital font. The
formation of Saemikipunmul font, which resembles square pixels of a digital

1985년 안상수체를 발표한 안상수는 한글 활자 형태를 크게 두 가지로 구분하고, 네모꼴과 탈네모틀 글자꼴은 각각의 목적과 특성을 살리면서 발전할 것이라고 했다. 특히, 탈네모틀 글자꼴의 가능성에 대해서 높게 평가했다.[14]

 탈네모틀 글자꼴의 장점으로는 한글의 기계화, 컴퓨터화에 적용하기 쉽기 때문에 정보화 시대의 글자형으로는 경제적이고 실용적인 것으로 인정받고 있다. 네모틀 글자꼴에서와 같이 낱개의 자소가 여러 벌 필요하지 않고, 닿자와 홀자를 따로 모아 글자를 만드는 조합식의 글자꼴이므로 네모틀 글자꼴처럼 수많은 낱글자를 일일이 만들 필요가 없어 경제적이다. 그러나 탈네모틀 글자꼴은 자소를 적게 하고 배열원칙이 간단할수록 글자별로 크기의 차이가 없고 자간이 일치되어 보이지 않는 등 시각적 완성도가 떨어지는 문제점도 안고 있다.[15] 1985년 이후 탈네모틀 글자꼴의 본격적인 폰트화와 더불어 탈네모틀 글자꼴의 문제점 해결을 위한 다양한 시도가 나타났다. 안상수, 석금호, 구성회, 한재준 등은 컴퓨터용 폰트 개발과 함께 시각적 완성도를 해결하기 위한 다양한 글자꼴을 개발하였다. 이러한 다양한 시도로 주로 제목용으로 사용했던 탈네모틀 글자꼴은 굵기별 글자체 가족 개발로 본문용으로도 널리 사용할 수 있게 된다.

4.2. 탈네모틀 폰트의 대중화 안상수체 [7], [8]
샘이깊은물제 발표 이후 안상수가 발표한 안상수체는 1991년 아래아한글 프로그램에 기본 글자체로 탑재되면서 대표적인 탈네모틀 글자꼴로 꼽히며, 유명한

13. 이상철의 증언에 의하면 '샘이깊은물체'의 공식발표 이전에 IBM사와 컴퓨터용 폰트 개발을 논의하였고, 컴퓨터용 폰트 개발을 위해 '샘이깊은물체' 초기 디자인을 IBM사에서 테스트 했다.

14. 이용제, 〈한글 활자디자인 조합구성의 경제성과 조형성에 대한 연구〉, 7.

15. 정유경, 《dmb용 한글 폰트의 가독성 연구》, 44.

screen, and the attempts to make it into a computer font influenced the substantive development of De-squared letterforms for computers.[13] Ahn Sangsoo, who developed type Ahnsangsoo font in 1985, categorized Hangeul types into two; the squared and the De-squared. He claimed that both types will grow while making the most of their own purposes and characteristics. He highly appreciated the possibilities of the De-squared letterforms.[14]

 The advantage of the De-squared letterform is that it can easily be applied to the mechanization and computerization of Hangeul. Therefore, it is regarded as the economical and practical type in the information age. Each letter does not need to be designed in multiple shapes as of the squared letterform. Composing a letter by combining consonants and vowels is economical. However, as the letters are designed in minimum numbers and use simple arrangement principles, the letter sizes does not vary much and letter space does not look consistent, resulting poor execution.[15] After 1985, with the substantive digitization of De-squared letterforms, diverse attempts to resolve such problems were made. Ahn Sangsoo, Seok Geumho, Goo Sunghoi, Han Jaejoon developed various fonts for computers while resolving the visual problems. Through these attempts, the De-squared letterform which was previously used as a display type was able to be used as a text type with the development of font family.

13. According to the testimony of Rhee Sangchol, computer font development was discussed with IBM prior to the official presentation of 'Saemikipunmul'. For the computer font development, the early design of 'Saemikipunmul' was tested by IBM.

14. Lee Yongje, 《Research into the Economical Efficiency and Form of Combination Rules in Korean Print Type Design》, 7.

15. Chung Youjung, 《A Study on the Legibility of Hangeul Font for DMB》, 44.

16. 네이버지식백과, 네이버캐스트 〈안상수체, 1985〉
17. 안상수, 〈특징, 탈네모를 한글꼴의 시도와 한글 글자들 연구에 대한 몇 가지 제안〉, 36.

탈네모꼴 글자체 중 하나가 되었다.[16] 안상수는 각 나라의 글자에는 그 나라를 식별할 수 있을 정도로 민족성이 강하게 반영되어 있어 글자의 형태는 그 민족이 가지는 집단적인 미의식의 가장 단순화된 형태이며, 반대로 이미 만들어진 글자의 모양이 그 민족에게 무의식적으로 영향을 끼친다고 했다. 이렇듯 글자꼴이 중요하기 때문에 글자의 원리가 어떻게 발전되었는지에 대한 연구의 중요성을 강조했다. 안상수는 탈네모틀 글자의 장점에 대하여 다음과 같이 정리했다.[17]

1 기능적이다. 어문학적 특성에 맞다. 한글은 옹근 글자로 만든 것이 아니라
 만들 때부터 자소로 만들어졌다. 탈네모틀 글자는 이러한 한글의 창제 원리에
 충실한 글자이다.
2 가독성이 높다. 네모틀 글자에 익숙한 것은 심리적인 면 때문이다.
 이것은 시간이 극복한다. 탈네모틀 글자는 위아래로 울뚝불뚝하기 때문에
 생리적 판별력이 높다.
3 기계화가 쉽다. 자소가 적어 컴퓨터의 기억 용량을 최대 1/10까지 줄일 수 있다.
4 경제적이다.
5 원도 디자인의 부담이 적다.
6 글자꼴 개발이 활발해진다.
7 문화적 독창성이 기대된다.
8 기능이 완전해짐에 따라 한글 자랑이 완벽해진다.

4.2. Ahnsangsoo Font, the Popularization of De-squared Type

Ahnsangsoo font[7] developed by Ahn Sangsoo was adopted to Arae-A Hangeul word processor program in 1991 as one of the default fonts. It became the representative and most well known De-squared type.[16] Ahnsangsoo font emphasized that ethnicity is strongly reflected in the written languages of each country, and thus their alphabets are the most simplified form of the nation's collective aesthetics. Furthermore, the complete shape of their alphabets unconsciously affects the nation. The study on how the principles of letters developed is important as the letterforms are so significant. Ahnsangsoo font summarized the advantages of the De-squared letterform as below;[17]

16. Naver Knowledge Encyclopedia, Naver Cast 〈Ahn Sangsoo, 1985〉.
17. Ahn Sangsoo, 〈Attempts on De-squared Hangeul Type and Several Suggestions on Hangeul Type Research〉, 36.

1 It is functional. It is appropriate in terms of linguistic aspect. Hangeul
 was initially developed from individual letters. The De-squared letterform
 is true to the origin principles of Hangeul.
2 It has higher legibility. We are used to the squared letterforms only
 because we are psychologically used to them. Time will overcome this
 issue. As the De-squared letterform has ups and downs, it is physically
 more distinctive.
3 Mechanization is easy. The number of letter design is small, reducing 1/10
 of the computer memory capacity.
4 It is economical.
5 Original drawing process is reduced.
6 Type design development will become active.

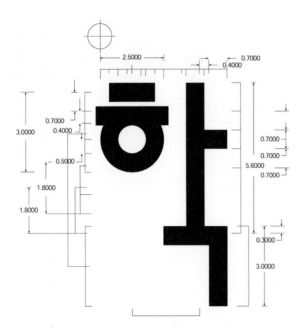

[7] 안상수체, 1985.
 Ahnsangsoo font, 1985.

[8] «과학동아» 창간특대호에 사용된 안상수체로 쓰여진 제호. 1986년 1월.
 Masthead of the «Kwahak DongA» first issue designed
 with Ahnsangsoo font. January 1986.

안상수체의 조형적 특징은 닿자, 홀자, 받침의 모양과 크기가 일정하며 24개의
자소는 고정된 자리를 갖고 있다. 먼저 발표된 이상철의 샘이깊은물체는 쌍자음을
독립된 또 다른 자음의 개체[18]로 다루는 반면 안상수체는 한글창제의 원리에
기초하여 쌍자음을 자음과 자음이 더해진 형태로 보고 있는 조형적 차이점을
발견할 수 있다. 특히 홀자의 정중앙 아래에 오는 받침에서 안상수체의 형태적
특징이 도드라져 보이며, 쌍받침은 홀자의 오른쪽으로 삐져 나가 그 모양이 과격해
보이기까지 한다.[19] 종성이 중성의 아래 위치하는 논리적인 근거에 대하여 안상수는
다음과 같이 말했다.

　　"공병우 타자체의 경우 받침이 왼편으로 치우치며, 가로 모임의 경우 균형이
맞지 않고, 본인의 조사에 의하면 우리나라 글자의 중심은 약간 오른쪽에 있다고
합니다. 또한 네모틀 글자의 경우 좌우의 균형을 맞춰 작가가 가장 적합하다고
생각하는 위치에 받침을 놓고 있고, 안상수체의 경우는 홀자의 정중앙에 받침을
놓았습니다. 제 생각에 홀자는 우리나라 글자의 축, 시각적 축으로, 홀자의
중앙에 받침이 오는 것이 우리나라 글자의 특성을 가장 간단히 설명하는 단순한
원리입니다."[20]

　　안상수의 탈네모틀 글자에 관한 연구는 안상수체 이후 1990년 '이상체'의
발표로 이어졌고, 글자꼴의 변화는 앞으로도 계속되어야 하며, 다음 세대를 위한
책무라고 했다.

18. 이상철은 대면 인터뷰에서 한글의 쌍자음은 알파벳의
　　이음자 개념을 응용해서 써야 한다고 말했다.
19. 세종대왕기념사업회 한국글꼴개발연구원, 《한글글꼴용어사전》, 180.

7　　Cultural originality can be expected.
8　　The pride of Hangeul will become perfect as the function
　　becomes complete.

The formative features of Ahnsangsoo font are that the shape and size of
consonant, vowel and final consonant are consistent. The 24 letters have
a fixed position. Saemikipunmul font by Rhee Sangchol treats the double
consonant as a separate independent consonant,[18] whereas Ahnsangsoo font
treats the double consonant as a result of two consonants added together,
based on the origin principles of Hangeul. The final consonants located in
the centre below the vowel are formative characteristics of Ahnsangsoo font.
Double final consonants stick out to the right of the vowel, which appear to be
rather extreme.[19] The logical basis why final consonants are located below the
vowel is explained by Ahn Sangsoo as follows; "Gong Byungwoo's typewriter
types have final consonants shifted to the left, which is inappropriate for
the horizontally combined letter balance. According to research, the weight
of Hangeul is slightly on its right. The squared letterforms have their final
consonants on locations which the designer thinks most appropriate. The final
consonants for Ahnsangsoo font are located on the centre below the vowels. I
believe vowel is the axis of Hangeul, the visual axis. Final consonants centre
below the vowel seem to be the simplest way of explaining the basic logic of
Hangeul."[20]

　　His study on De-squared types continued to his development of 'Lee Sang'

18. Rhee Sangchol suggested during the interview that Roman Alphabet ligature
　　concept should be applied to the double consonants of Hangeul.
19. King Sejong the Great Memorial Society, Korean Type Development Institute. 《Hangeul
　　Type Terminology Dictionary》, 180.
20. You Kyunghee. 〈Hangeul in the Information-oriented Society〉, 39.

5. 탈네모틀 글자꼴과 샘이깊은물체에 대한 증언 (기록과 인터뷰)

5.1. 송현의 기록

송현은 1980년대 당시 글자꼴의 유기적 관계가 깨어져 있으며, 표준 글자꼴이 제정되어 있지 않아 기계화 발전을 방해하고 있고, 일본에 예속된 인쇄문화 등을 문제점으로 지적하였다. 이러한 당시 상황은 글자꼴 개발이 거의 불가능하다고 평가했다. 이에 한글 기계화를 위한 새로운 글자꼴의 지평에 대하여 언급하였다. 한글 글자꼴의 새로운 지평을 여는 첫 번째 관문은 네모틀에서 벗어나는 일이라고 말했다.[21] 그는 이상철이 실무를 맡아 «샘이깊은물»에서 내놓은 샘이깊은물체와 안상수의 안상수체 등의 개발이 한글 기계화의 실용화의 길을 앞당겨 놓았다고 평가했다. 또한 그들의 업적 이전에 한글 기계화를 위한 새로운 글자꼴의 지평을 여는 데 선구적인 역할은 공병우의 공적이 크며, 1990년 당시 공병우는 매킨토시 시스템에서 폰트아스틱이라는 소프트웨어를 이용하여 세벌식 한글 폰트를 손수 개발하여 사용하고 있다고 했다. 그는 공병우의 말을 인용하여 매킨토시를 이용한 폰트 개발이 합리적이고 편리하다고 강조했다.[22]

5.2. 김진평의 기록

김진평은 네모틀 글자꼴에 대한 문제점들을 다음과 같이 지적했다.

"글자 윤곽이 정네모들 안에 한정되어서 보동 네모틀 글자라고 불리는 현행 출판용 활자체의 일반적으로 지적되는 단점을 요약하면 첫째, 한 벌의 한글 활자

20. 유정희, 〈특집: 정보화 사회에 있어서의 한글〉, 39.
21. 송현, 〈한글 기계화 이전에 디자이너가 알아야 할 한글 기계화 상식〉, «꾸밈», 1978.3호. '한글 글자꼴의 기초(上)한국출판연구소, 1990)' 기초연구, 298에서 재인용.
22. 김진평 외, 〈한글 글자꼴 기초연구, 295–299.

in 1990. He believed that the development of letterform needed to continue to, and that this was a responsibility for the next generation.

5. Testimonials on the De-squared Letterforms and Saemikipunmul Font (Records and Interviews)

5.1. Records of Song Hyun

Song Hyun evaluated that the organic relationship of letterform was broken during the 1980s. Development of mechanization was hindered as standard letterform was not enacted. Printing culture which was subordinated to Japan was another issue. Due to such circumstances, development of letterform was almost impossible at the time. Thus, he suggested a new letterform for the Hangeul mechanization.

The first step to new Hangeul letterform was to deviate from the squared form.[21] He evaluated that developments of Saemikipunmul font by Rhee Sangchol and Ahnsangsoo font by Ahn Sangsoo had put forward the commercialization of Hangeul mechanization. Gong Byungwoo's pioneering achievement was crucial in the Hangeul mechanization. Song Hyun mentioned that Gong Byungwoo had personally developed and used a three-piece Hangeul type using the software named Font Astik in Macintosh system in 1990. He quoted Gong Byungwoo as saying that developing font using Macintosh is rational and convenient.[22]

21. Song Hyun, 〈Basic on Hangeul mechanization which Designers Should Know Prior to the Hangeul mechanization〉, «Ggumim», 1978, no. 3: 'Hangeul Type Foundation Research (Song Hyun, Hangeul Publication Research Lab, 1990)' recited in "Type Development Plan (2)" 298.
22. Kim Jinpyung et al. «Foundation Studies on Hangeul Type», 295–299.

수는 적어도 2,300자 이상이기 때문에 많은 한글 활자 수와 함께 한자 활자까지 포함되어 활자체 개발에 큰 어려움이 있다. 둘째, 정네모틀에 한정되므로 복잡한 구성의 글자는 모양과 크기가 자연스럽지 못하게 되는데, 특히 굵은 활자체일수록 그 정도가 심하다. 셋째, 모든 글자의 균형은 정네모틀의 중심선이 기준이므로 글자들이 가로로 배열될 때 글줄의 균형이 분명하지 못하다. 본래 한글은 세로 배열이 가지런하도록 만들고 다듬어온 결과로, 세로 글줄 균형은 기둥선으로 가지런하게 되었지만 가로 글줄 균형은 이처럼 가지런하지 못하다. 넷째, 정네모틀 활자는 정네모틀 단위로 판짜기를 해야 하므로 판짜기나 지면 배열은 쉬우나 글자 간격이 고르지 않다."[23]

 김진평은 네모틀 글자꼴에 대한 문제점을 지적한 후 네모틀 글자와 다른 균형의 글자체에 대한 시도로 처음으로 이론상 체계화하여 글자체에 적용한 사례로 1976년 조영제와 1977년 김인철의 시안을 소개하고 있다. 또한 탈네모틀 글자의 실용화를 시작한 사례로 1984년 이상철의 샘이깊은물체와 1985년 안상수의 안상수체를 소개하고 있다. 그는 네모틀이나 탈네모틀 글자가 존재하는 것은 문화의 다양성이라는 면에서 바람직하다고 했다.[24]

5.3. 석금호의 기록
석금호는 조영제의 연구가 한글 글자체의 가장 기본적인 공간 배분 연구와 함께 최소 단위의 기본 자모만으로 모아쓰기를 시도하여 한글 글자체의 기능적 개발

23. 김진평, 〈특집〉 활자체로 보는 한글꼴의 역사, 26.
24. 김진평, 〈타이포그래피, 김진평, 33.

5.2. Records of Kim Jinpyung
Kim Jinpyung pointed out the issues of squared types as follows;
"The squared types, current types for publication which all letters are limited into a squared frame, have disadvantages which can be generally summarized as follows; First, one set of Hangeul is composed of at least 2,300 letters. Together with additional Chinese characters, it is very difficult to develop types. Second, as letters are limited to a squared form, complex letters result to be unnatural shape and size. This becomes more serious in heavier weight types. Third, when letters are written horizontally, the text line balance is unclear. Hangeul was born to be elaborated in vertical writing, as the vertical strokes line up when written vertically. However, it is not so in the horizontal writing. Fourth, typesetting for the squared types is easy for the layout, however, the letter space turn out to be uneven."[23]

 Kim Jinpyung introduced the type specimens of Cho Youngjae (1976) and Kim Incheol (1977) as the first examples of applying the systematic application of letterforms others that squared type. He also introduced Saemikipunmul font by Rhee Sangchol (1984) and Ahnsangsoo font by Ahn Sangsoo (1985) as the first examples to commercialize the De-squared types. He commented that the existence of both squared and De-squared types is desirable in terms of cultural diversity.[24]

23. Kim Jinpyung, 〈Hangeul Type History from Perspective of Letterform, 26.
24. Kim Jinpyung, 〈Typographer, Kim Junpyung, 33.

가능성을 제시했다고 보았다. 그리고 이러한 연구는 그 후의 연구자들에게 네모틀 탈피 글자체 개념을 정립하는 데 크게 이바지하였다고 했다. 김인철의 연구는 알파벳의 기준선에서 착안하여 한글의 기준선을 만들어 아래쪽에서 들쑥날쑥하게 하여 가독성을 높이고자 시도했다고 보았다. 이런 실험 단계를 지나 직접 탈네모틀 글자가 실용화된 것은 이상철의 샘이깊은물체와 안상수의 안상수체라고 했다. 이후 필자인 자신을 비롯한 한재준 등에 의해 글자꼴이 개발되어 출판물에 사용되고 있다고 기록하고 있다.[25]

5.4. 한재준의 기록

‹기계화를 위한 한글 디자인 연구›(1984)와 ‹탈네모틀 세벌식 한글 활자꼴의 핵심 가치와 의미›(2007)를 발표했던 한재준은 탈네모틀 글자꼴의 연구는 '100년이 넘은 숙제'라 표현했다. 또한 고성능 한글 기계화의 시작은 공병우의 시도로부터 봐야 한다고 했다. 1970년대 이후 디자인 전문가들이 탈네모틀 글자꼴에 주목하면서 양승춘, 조영제, 김인철의 연구가 있었고, 1984년 이상철의 샘이깊은물체, 1985년 안상수의 안상수체, 1986년 송현의 저서 《한글자형학》 등이 자극이 되어 탈네모틀 글자꼴 연구의 열기가 살아났다고 했다.[26]

　　한재준은 샘이깊은물체가 앞선 연구들과의 차별성으로 자모조합 구조를 간결화했고, 잡지 《샘이깊은물》을 한글꼴과 타이포그래피로 브랜딩했다는 점을 꼽았다.[27]

25. 석금호, ‹특징, 한글 창제 이념을 계승한 새로운 한글 디자인의 가능성에 관한 연구›, 30.
26. 한재준, ‹탈네모틀 세벌식 한글 활자꼴의 핵심 가치와 의미›, 761–762.
27. 한재준과의 대면 인터뷰 기록을 토대로 정리한 글이다.

5.3. Records of Seok Geumho

Seok Geumho believed that Cho Youngjae's study attempted the basic spatial distribution of Hangeul letterforms and that it suggested to use combination of the minimum basic letters for the possibilities of functional development of Hangeul. He commented that such study greatly contributed in establishing the concept of De-squared letterform for the later researchers. He said Kim Incheol's attempt to make the letters with ups and downs, based on the Roman Alphabet baseline, was a test to enhance the legibility. With such trials, the commercialization of De-squared type was made with Saemikipunmul font by Rhee Sangchol and Ahnsangsoo font by Ahn Sangsoo. He recorded that more designers including Han Jaejoon and himself developed more De-squared types and are used in publications.[25]

5.4. Records of Han Jaejoon

Han Jaejoon who presented 'Hangeul design research for mechanization (1984)' and 'The core value and meaning of the three-piece Hangeul letterform (2007)' expressed De-squared letterform study as 'an assignment for one hundred year'. He said that the high powered Hangeul mechanization was initiated from the attempts of Gong Byungwoo. Professional designers started to be interested in the De-squared letterform after the 1970s, and studies of Yang Seunghoon, Cho Youngjae, Kim Incheol was made. Saemikipunmul font by Rhee Sangchol (1984), Ahnsangsoo font by Ahn Sangsoo (1985), and 'Study on Hangeul Letterform (1986)' written by Song Hyun stimulated the enthusiasm

25. Seok Geumho. ‹Research on the Possibilities of New Hangeul Design Inheriting Hangeul Origin Principles›, 30.
26. Han Jaejoon. ‹The core value and meaning of the three-piece Hangeul letterform›, 761–762.
27. This is a summary based on the interview with Han Jaejoon.

5.5. 이상철의 증언

이상철은 샘이깊은물체를 완성하여 발표하기까지에는 오랜 시간과 여러 가지 과정과 시도가 있었다고 했다. 이 모든 과정에는 한창기의 역할이 컸으며, 당시 한창기는 공병우, 송현 등과 함께 한글에 대한 의견을 나누었다고 회고했다. '브리태니커'의 로고를 조영제가 만들면서 한창기와 함께 일한 적이 있었기 때문에, 조영제도 한창기의 영향을 받았을 것이고, 또한 샘이깊은물체의 조형성이나 시스템에는 공병우, 조영제 등의 앞선 연구들이 영향을 주었을 것이라 했다. 그는 훈민정음체에 대한 흥미를 많이 느꼈고, «배움나무»(1970)의 제호는 그러한 관심으로 디자인했다고 한다.[9] «배움나무»의 제호는 탈네모틀은 아니었으나, «배움나무»가 폐간되면서 출간된 «뿌리깊은나무»(1976)의 제호에서 탈네모틀 글자꼴로 이어졌다.[10] 이때부터 한글 글자체의 전산화를 위한 본격적인 연구를 시작했다. 그 성과로는 샘이깊은물체의 초기 모듈이 IBM사에 의해 전산활자체로 개발되었다.[11] 그 당시의 상황에 대하여 이상철은 다음과 같이 말했다.

"글자라는 것은 국민의 소통을 위한 기본수단이기 때문에 제목용 글자체보다는 본문용 글자체를 해결해야겠다는 생각이 컸다. 한창기와 함께 시인 송현과 많이 논의했으며, 당시의 타자기 글자체를 통해서 연구해보자고 논의했다. 기업은 상업적인 목적이 컸고, 우리는 그렇지 않았기 때문에 초기 샘이깊은물체 폰트 개발은 함께 전산화를 추진하던 IBM사에 의해 주도되었다."

이상철은 그동안 알려진 바와 같이 샘이깊은물체는 굵은 굵기의 제목용

for De-squared letterform research.[26] Han Jaejoon commented that the Saemikipunmul font was differentiated from previous studies with its simple letter combination structure and that the «Saemikipunmul» successfully branded itself solely using Hangeul and typography.[27]

5.5. Testimony of Rhee Sangchol

Rhee Sangchol recalled that there was a long period of time and various processes and trials to complete the Saemikipunmul font. Han Changki's role in all process was significant, and he had shared his ideas with Gong Byungwoo, Song Hyun and more. Cho Youngjae had worked with Han Changki when developing the logotype for 'Britanica', so Cho Youngjae must have been influenced by Han Changki. Likewise, former studies of Gong Byungwoo and Cho Youngjae must have influenced the formation and system of Saemikipunmul font.

He was interested in the Hunminjeongeum letterform. The masthead of «Baeum Namu» (1970) was designed based on such interest. [9] The masthead of «Baeum Namu» was not designed in a De-squared letterform, yet when the magazine was discontinued, the masthead of «Bburi Gipeun Namu» (1976) [10] was made in the De-squared letterform. The study on Hangeul mechanization started in earnest since then. As a result, the early module of Saemikipunmul font was developed into a computer font by IBM. [11] Rhee Sangchol commented on that period as follows;

"Written language is a basic means for the communication of the nation.

[9] «배움나무» 표지, 1972년 10월, 11월.
 Cover of «Baeum Namu». (October, November 1972)

[10] «뿌리깊은나무» 창간호 표지, 1976년 3월.
 First issue's cover of «Bburi Gipeun Namu». (March 1976).

[11] 샘이깊은물체 초기 디자인. 본문용을 위해서 만들어졌고,
이 복사본은 IBM사가 이상철의 글자꼴 시안을 가지고 처음으로
전산활자를 테스트하여 도트프린터로 찍어낸 원본의 복사본이다.
1970년대(정확한 연도는 미상, 이상철 자료 소장).
Early design of Saemikipunmul font. This was designed as
a text type. IBM tested computer type with Rhee Sangchol's
type specimen and printed with dot printer. 1970s. (Exact year
unknown. Document provided by Rhee Sangchol)

[12] 문헌에서 찾을 수 있는 IBM사가 1978년 발표했던 전산 활자체.
이상철이 소장하고 있는 초기 샘이깊은물체의 디자인과는 다르다.
《한글 글자꼴 기초연구》(김진평, 한국출판연구소, 1990)에서 발췌.
Computer font presented by IBM in 1978. The design differs
from the early design of Saemikipunmul font possessed by Rhee
Sangchol. Reference from «Foundation Studies on Hangeul
Type». (Kim Jinpyung, Korean Publication Research Lab, 1990)

글자꼴만 연구한 것이 아니라 본문용 가는 굵기의 글자꼴에 대한 연구가 있었으며, 샘이깊은물체는 모든 국민이 두루 사용할 수 있는 글자체를 만들고자 한 의지가 컸음을 강조하였다.[28]

6. 결론

1980년대 디지털 폰트 시대를 앞두고 많은 디자인 선각자들이 이에 대한 예견과 대비를 하였다. 특히 그중에서도 1984년 발표된 이상철의 샘이깊은물체는 앞서 살펴본 바와 같이 탈네모틀 한글꼴에 모듈 시스템을 적용하여, 컴퓨터용 폰트 개발로 이어지게 한 선구자적 역할을 했다는 점에서 큰 의의가 있다. 무엇보다 타자기를 기반으로 한 기존의 연구들이 풀지 못한 조형적 완성미를 이뤘다. 또한 이후 상용화된 컴퓨터용 탈네모틀 폰트들에서 샘이깊은물체가 가진 모듈을 기본으로 한 조형적 특징이 나타나는 점이 샘이깊은물체의 조형성을 높이 평가했음을 보여주는 증거라 할 수 있다. 이번 연구를 통해 처음 접한 초기 샘이깊은물체의 본문용 글자꼴은 이미 다양한 탈네모틀 본문용 글자꼴을 사용해온 연구자에게도 어색함이 느껴지지 않는다.

또한 연구자는 샘이깊은물체가 가진 당시의 탈네모틀 글자꼴들과는 차별되는 가치에 주목한다. 제도권 디자인 교육을 받지 않은 디자이너 이상철은 서구 모더니스트들의 사상과 디자인을 독학으로 깨우쳤고, 그러한 그만의 디자인 철학과 한글 창제이념이 결합하여 샘이깊은물체가 탄생했다. 이상철은 한창기와

Thus I believed resolving the text types were more urgent than the display types. I discussed much with Han Changki and the poet Song Hyun. We looked into the typewriter types. Corporations had commercial purpose and we did not, so the early font development of Saemikipunmul font was led by IBM who we were working together for computerization.

Rhee Sangchol emphasized that Saemikipunmul font was not developed in heavy weight display type, but in light weight text type as well. Their aim was to develop Saemikipunmul font which all nations could widely use.[28]

6. Conclusion

Prior to the digital font era of 1980s, many design pioneers anticipated and prepared for the changes. Among them, Saemikipunmul font by Rhee Sangchol in 1984 is significant as it applied De-squared letterform module system, which played a pioneer role in the computer font development. Above all, it achieved the formative elaboration which former typewriter based studies could not resolve. Later commercialized De-squared computer fonts often have the basic formative characteristics of Saemikipunmul font module, proving that the formative features of Saemikipunmul font was highly appreciated then. The text types of Saemikipunmul font which I, who already has tried various De-squared text types, first came across through this study do not appear to be awkward.

I was interested in the distinctive value of Saemikipunmul font which other De-squared letterforms did not have. Designer Rhee Sangchol who did not have design education, studied the ideas and designs of Western modernists

함께 «뿌리깊은나무»를 작업하면서 끊임없이 한글과 한글 글자체에 대한 연구를 했다. 한국의 토박이 문화에 대한 연구는 자연스레 올바른 한글표현에 대한 연구로 이어졌고, 올바른 한글표현을 위한 한글 글자체 연구의 결실이 샘이깊은물체였다. «뿌리깊은나무»를 통해 쌓인 한글에 대한 철학이 샘이깊은물체에 담겼고, 잡지 «샘이깊은물»의 제호로 사용되면서 샘이깊은물체는 잡지의 정체성을 확고히 했다. 이는 단순한 탈네모틀 글자꼴의 실용화가 아닌 그 이상의 가치를 보여줬다. 또한 '한글을 사용하는 누구나 아름다운 글자꼴을 사용할 수 있어야 한다'는 생각으로 많은 사람들이 샘이깊은물체를 사용하고, 또 발전해나가기를 바랐던 한창기와 이상철의 생각이 샘이깊은물체에 담겨 있음을 알 수 있었다. 샘이깊은물체에 대한 분석과 가치조명에 관한 기록이 거의 없다는 점, 그리고 잡지 «뿌리깊은나무»와 «샘이깊은물»의 디자인이 한국 디자인사에서 의미 있게 평가되는 만큼 샘이깊은물체의 가치에 재조명이 꼭 필요하다는 점이 이 연구를 가능하게 했다. 하지만 기록이 많지 않아 좀 더 당시의 상황에 대한 증언을 모으고 기록해야 할 필요성을 느꼈다. 한글의 특성을 제대로 살리기 위해 글자 구조에 많은 관심을 가졌던 초기 탈네모틀 글자꼴 연구의 중요성을 깨닫는 계기이자, 지금의 한글 디자인에서도 탈네모틀 글자꼴에 대한 필요성과 한글꼴 구조에 관한 연구가 이 연구를 통해 더욱 확장되기를 바란다.

by himself. The combination of his design philosophy and Hangeul's origin principles resulted Saemikipunmul font. Rhee Sangchol continued to study Hangeul and letterforms while working on «Bburi Gipeun Namu» with Han Changki. The study on Korean native culture naturally led to the study of correct Hangeul expressions. The result of Hangeul letterform study for correct Hangeul expression turn out to be the Saemikipunmul font. His philosophy on Hangeul accumulated through «Bburi Gipeun Namu» was conveyed in the Saemikipunmul font. As it was used as the masthead of «Saemikipunmul», the magazine was accomplished a strong identity. This was beyond a simple commercialization of the De-squared letterforms. It can be understood that Han Changki and Rhee Sangchol's thoughts, 'Any Hangeul user would be able to use a beautiful letterform' and their desire for many people to use and develop the Saemikipunmul font are well conveyed in the letterform. This study was possible as there was hardly any analysis or record on the value of Saemikipunmul font. Also, as the magazines «Bburi Gipeun Namu» and «Saemikipunmul» are highly appreciated in the Korean design history, I thought it was necessary to revaluate the Saemikipunmul font. As there were few materials and records on this study I felt the need to collect and record more testimonies on the times. I hope this study will offer the chance to realize the significance of early De-squared letterform research which focused on the Hangeul letterform structure in order to make most of the Hangeul characteristics. Moreover, I hope further Hangeul design studies on the need on the De-squared letterforms and significance of Hangeul letterform structures will be expanded based on this study.

참고 문헌

김진평. 〈타이포그래퍼, 김진평〉. 월간 《디자인》 (1990년 6월): 32–39.

김진평. 〈특집, 전산화 시대의 한글 활자체디자인〉. 월간 《디자인》
 (1989년 10월): 88–93.

김진평. 〈특집, 활자체로 보는 한글꼴의 역사〉. 《산업디자인》 112호
 (1990년): 12–27.

김진평 외. 《한글 글자꼴 기초연구》. 서울: 한국출판연구소, 1990.

박재홍, 《가로짜기 글줄기준선을 적용한 한글 글자틀 구조 연구》. 박사 학위 논문,
 서울: 서울대학교, 2013.

박택규. 〈원로와의 대담-공병우 박사〉. 《과학과 기술》 제26권, 11호
 (1993년 11월): 75–77.

박해천 외. 《한국의 디자인: 산업·문화·역사》. 서울: 시지락, 2005.

석금호. 〈특집, 한글 창제 이념을 계승한 새로운 한글 디자인의 가능성에 관한 연구〉.
 《산업디자인》 112호 (1990년): 28–35.

설호정. 〈샘이깊은물의 자형을 선보입니다〉. 《샘이깊은물》 창간호 (1984년 11월): 7.

송성재. 《한글 타이포그래피》. 서울: 커뮤니케이션북스, 2013.

송현. 〈특집, 한글 기계화 일생—빨래줄 글씨꼴을 최초로 개발한 공병우 박사〉.
 월간 《디자인》 (1989년 10월): 110–111.

Bibliography

Ahn Sangsoo. 〈Attempts on De-squared Hangeul Type and Several Suggestions on Hangeul Type Research〉. 《Industrial Design》 Issue. 112 (1990): 36–37.

Cho Youngjae. 〈A Study on Structure for Hangeul mechanization (Typewriter)〉. 《Chohyung》 First Issue (1976): 41–49.

Chung Youjung. 《A Study on the Legibility of Hangeul Font for DMB》. MFA Thesis, Seoul: Hongik University, 2006.

Han Jaejoon. 〈The core value and meaning of the three-piece Hangeul letterform〉. 《Research on Basic Design and Art》 Issue. 8-4 (2007): 755–765.

Kim Jinpyung. 〈Hangeul Type Design for Computerization Era〉. Monthly Magazine 《Design》 (Oct. 1989): 88–93.

Kim Jinpyung. 〈Hangeul Type History from Perspective of Letterform〉. 《Industrial Design》 Issue. 112 (1990): 12–27.

Kim Jinpyung. 〈Typographer, Kim Junpyung〉. Monthly Magazine 《Design》 (June 1990): 32–39.

Kim Jinpyung et al. 《Foundation Studies on Hangeul Type》. Seoul: Korean Publication Research Lab, 1990.

King Sejong the Great Memorial Society, Korean Type Development Institute. 《Hangeul Type Terminology Dictionary》. Seoul: King Sejong the Great Memorial Society, 2000.

세종대왕기념사업회 한국글꼴개발연구원. 《한글글꼴용어사전》.
서울: 세종대왕기념사업회, 2000.
안상수. 〈특집, 탈네모틀 한글꼴의 시도와 한글 글자꼴 연구에 대한 몇 가지 제안〉.
《산업디자인》 112호 (1990년): 36−37.
월간디자인편집부. 〈특집, 한글 타입페이스 개발의 기수 (1) 안상수〉.
월간 《디자인》 (1989년 10월): 102−103.
유경희. 〈특집, 정보화 사회에 있어서의 한글〉. 《산업디자인》 112호 (1990년): 38−41.
유정미. 〈탈네모글꼴에 관한 역사적 연구와 전망: 세벌식 한글 글꼴을 중심으로〉.
《디자인학연구》 제19권, 2호 (2006년 5월): 241−250.
이상철. 〈알갱이의 아름다움을 찾는 탐미주의자, 한창기〉.
월간 《디자인》 (1984년 4월): 30.
이용제. 〈한글 활자디자인 조합규칙의 경제성과 조형성에 대한 연구〉.
석사 학위 논문, 서울: 홍익대학교, 2002.
이영혜. 〈토박이 문화를 콘셉트로 하는 디자인 지휘봉, 뿌리깊은 사람〉.
월간 《디자인》 (1984년 4월): 27−30.
정유정. 《dmb용 한글 폰트의 가독성 연구》. 석사 학위 논문,
서울: 홍익대학교 영상대학원, 2006.
조영제. 〈한글 기계화(타자기)를 위한 구조의 연구〉. 《조형》 창간호 (1976년):
41−49.

Lee Yongje. 〈Research into the Economical Efficiency and Form of
Combination Rules in Korean Print Type Design〉. MFA Thesis,
Seoul: Hongik University, 2002.
Lee Younghae. 〈Puri Gipen Saram, the Designer with Concept of Native
Culture〉. Monthly Magazine 《Design》 (April 1984): 27−30.
Monthly Design Editorial Team. 〈Leader of Hangeul Typeface Development (1),
Ahn Sangsoo〉. Monthly Magazine 《Design》 (October 1989): 102−103.
Park Haechun et al. 《Design of Korea: Industry, Culture, History》.
Seoul: Sizirak, 2005.
Park Jaehong. 《A Study of Creating a Structural Font through '므-height'
in Hangeul》. PhD Thesis, Seoul: Seoul National University, 2013.
Park Taekyu. 〈Conversation with the Elder−Gong Byungwoo〉.
《Science and Technology》 Issue. 26-11 (Nov. 1993): 75−077.=
Rhee Sangchol. 〈Han Changki, the Aesthete Searching for the Beauty of
Grains〉. Monthly Magazine 《Design》 (April 1984): 30.
Seok Geumho. 〈Research on the Possibilities of New Hangeul Design
Inheriting Hangeul Origin Principles〉. 《Industrial Design》
Issue. 112 (1990): 28−35.
Seol Hojung. 〈Presentation of Saemikipunmul Letterform〉.
the 《Saemikipunmul》 First issue (Nov. 1984): 7.
Song Hyun. 〈Life of Hangeul Mechanization−Dr. Gong Byungwoo
Who Invented the 'Clothesline type'〉. Monthly Magazine 《Design》
(October 1989): 110−111.

한재준. ‹탈네모틀 세벌식 한글 활자꼴의 핵심 가치와 의미›. «기초조형학 연구»
　　제8권 4호 (2007년): 755–765.
한창기 지음. 윤구병, 김형윤, 설호정 엮음. «뿌리깊은나무의 생각».
　　서울: 휴머니스트, 2007.
한창기 지음. 윤구병, 김형윤, 설호정 엮음. «샘이깊은물의 생각».
　　서울: 휴머니스트, 2007.

인터뷰
이상철, 2017년 6월 6일, 디자인 이가스퀘어 사무실(중구 필동)
한재준, 2017년 6월 5일, 언덕위에 카페(중구 신당동)

웹사이트
네이버캐스트, 김형진 ‹안상수체, 1985›, 2017년 5월 25일 접속.
　　http://terms.naver.com/entry.nhn?docId=3568794&cid=
　　58795&categoryId=58795

번역. 구자은

Song Sungjae. «Hangeul Typography». Seoul: Communication Books, 2013.
You Kyunghee. ‹Hangeul in the Information-oriented Society›.
　　«Industrial Design» Issue. 112 (1990): 38–41.
Written by Han Changki. Edited by Yoon Gubyung, Kim Hyungyoon,
　　Seol Hojung. «Thoughts on Bburi Gipeun Namu». Seoul: Humanist, 2007.
Written by Han Changki. Edited by Yoon Gubyung, Kim Hyungyoon,
　　Seol Hojung. «Thoughts on Saemikipunmul». Seoul: Humanist, 2007.
Yu Jeongmi. ‹Historical Studies on the De-squared Type and its Prospect:
　　Focusing on the three-piece Hangeul Types›. «Archives of Design
　　Research» Issue. 19-2 (May 2006): 241–250.

Interview
Rhee Sangchol, 6 June 2017, Design Igasquare Office (Jung-gu, Pill-dong)
Han Jaejoon, 5 June 2017, Cafe on the Hill (Jung-gu, Shindang-dong)

Website
Naver Knowledge Encyclopedia, Naver Cast, Kim Hyungjin,
　　‹Ahn Sangsoo, 1985›, Accessed 25 May 2017. http://terms.naver.com/
　　entry.nhn?docId=3568794&cid=58795&categoryId=58795

Translation. Ku Jaeun

메타폰트를 이용한 차세대 CJK 폰트 기술

최재영, 권경재, 손민주, 정근호
숭실대학교, 한국

주제어.
타이포그래피, 메타폰트,
프로그래머블 폰트, CJK 폰트

투고: 2017년 4월 30일
심사: 2017년 6월 3–8일
게재 확정: 2017년 6월 30일

이 논문은 2017년도 정부(과학기술정보통신부)의
재원으로 정보통신기술진흥센터의 지원을 받아 수행된
연구임. (No. R0117-17-0001)

Next Generation CJK Font Technology Using the Metafont

Choi Jaeyoung, Gwon Gyeongjae,
Son Minju, Jeong Geunho
Soongsil University, Korea

Keywords.
Typography, Metafont,
Programmable Font, CJK

Received: 30 April 2017
Reviewed: 3–8 June 2017
Accepted: 30 June 2017

This work was supported by Institute for Information
& Communications Technology Promotion (IITP)
grant funded by the Korea government (MSIT)
(No. R0117-17-0001, Technology Development Project
for Information, Communication and Broadcast)

초록

CJK(Chinese-Japanese-Korean) 폰트는 사용하는 한글, 한자의 글자 수가 매우
많고 형태가 복잡하여 폰트를 디자인하기 위해 많은 시간과 비용이 필요하다.
이 때문에 다양한 형태의 폰트 제작과 사용에 제약이 있다. 또한 오늘날 폰트를
디자인하기 위해 사용되는 외곽선 방식은 점과 선을 가지고 수작업을 통해 폰트를
디자인하기 때문에 기존에 존재하는 폰트의 굵기, 모양과 같은 특성 변화를 주기
위해서는 별도의 폰트를 제작하거나 품질의 저하를 감수하고 응용 프로그램에서
처리하고 있다. 본 연구에서는 기존의 제작 방식의 문제를 개선하고자 한·중·일
문화권의 차세대 폰트 시스템인 스템폰트(STEMFONT)를 제안한다. 스템폰트는
글자의 기본 골격에 글자의 요소를 반영한 매개변수를 적용시켜 다양한 모양의
글자를 생성할 수 있다. 또한 한 벌의 폰트에서 다양한 굵기와 이탤릭, 펜의 모양,
글자의 폭 등의 스타일들을 품질을 저하시키지 않고 실시간으로 변화시킬 수 있다.
제안하는 스템폰트는 폰트 제작 환경을 편리한 방법으로 제공하여 폰트 시장을
더욱 활성화시킬 수 있을 것으로 기대한다.

Abstract

The CJK(Chinese-Japanese-Korean) font in general requires significant time
and cost to design because of the large number of letters used in Hangeul and
Hanja (Chinese character). As a result, there exist significant restrictions in
producing and using the fonts with different shapes. The outline method, a
conventional designing method in today's font market, designs fonts manually
with points and lines. In this method, changing the existing font features
such as thickness and shape requires development of a separate font or use
of application programs as risking some quality deterioration. In this study,
we propose a next generation font system called STEMFONT which improves
the problems of the conventional production methods in Korean, Chinese,
and Japanese cultures. STEMFONT can generate letters of diverse shapes by
applying the parameters reflecting the elements of a letter to the basic frame
of the letter. At the same time, it can change the style of a letter within one
set of font in real time, such as thickness, italicizing, shape of pen, and width,
without sacrificing the quality. This STEMFONT system will invigorate the
font market by providing a convenient font production environment.

1. 서론

한글 폰트를 디자인하기 위해서는 11,172개의 글자를 디자인해야 한다. 또한 한자 폰트의 경우 약 5만 자 중 최소 8,000자를 디자인해야 한다. 이렇듯 CJK 폰트는 사용하는 글자 수가 로마자에 비해 매우 많고 형태가 복잡하여 폰트를 디자인하기 위해 1년 이상의 시간이 소요된다. 오늘날 컴퓨터에서 사용하는 폰트의 형태 중 널리 사용되는 형태는 외곽선 폰트이다. 외곽선 폰트는 베지어 곡선을 사용하여 폰트의 외곽선을 그린 후에 내부 영역을 채우는 방식이다. 외곽선 정보를 이용해 확대 및 축소하기 때문에, 크기에 상관없이 사용할 수 있으며 고품질의 출력이 가능하다. 하지만 복잡한 수학적 처리 과정인 래스터라이징 과정을 거치므로 시스템의 부하가 크며, 점과 선의 수가 많으면 많을수록 부하가 더욱 커진다. 또한 완성된 폰트의 획의 굵기, 모양과 같은 스타일의 변화를 주기 위해서는 많은 비용과 시간을 들여 별도의 폰트를 제작해야 한다는 단점이 있다.[1] 이러한 외곽선 폰트 제작 방식의 단점을 보완하기 위하여 프로그래머블 폰트가 연구되었다. 프로그래머블 폰트는 프로그래밍 언어를 사용하여 폰트를 디자인하는 방식이다. 즉 폰트를 파생하는 프로그램을 프로그래밍 언어로 작성하고, 프로그램을 실행하면 구현된 지시사항 순서로 실행되면서 폰트가 만들어진다. 또한 프로그램은 실행 중에 사용자의 입력에 반응하도록 구현되어 사용자가 원하는 방향으로 프로그램을 실행할 수 있다. 프로그래머블 폰트는 글자의 크기, 굵기, 펜의 모양 등을 매개변수로 하여 사용자의 입력으로 다양한 모양의 글자를 제작할 수 있다.[2]

1. Introduction

To develop a Hangeul font, one must design individual 11,172 letters one by one. For a Chinese font, out of 50,000 letters, at least 8,000 letters should be designed. Since CJK fonts have a lot more letters and complicate forms compared to Roman fonts, it often takes more than a year to design CJK fonts. One of the most popular forms of the fonts used in computers today is the outline fonts. Outline fonts use the Bézier curve to draw the outline of the letters and then fill the interior area. Since the outline fonts enlarge or reduce the letters by using the outline information, they have the merits of being usable regardless of the size and producing high-quality output. However, since they must undergo a complicated mathematical process of rasterizing, they often cause overload on the system. As the number of points and lines increase, the load also increases. At the same time, there is an additional disadvantage that for making some changes in style of a completed font, such as the thickness of the lines or shapes of a letter, one must create a separate font with extensive cost and time.[1] To overcome this disadvantage of the outline font production method, programmable font has been developed. Programmable font designs letters by using programming languages. That is to create a font generating program with a programing language, and when the program is executed, it follows the implemented instructions as generating a new font. The program is also designed to respond to the user input during the execution so that it can modify the direction of the execution. With these features, programmable font can generate letters of various shapes according

1. 박병천 외, 《한글 글꼴 용어사전》, 2000.
2. Knuth, Donald E., 《Computers & Typesetting Volume C: The METAFONT book》, 1986.

1. Park Byungchun, et al. 《The Dictionary of Hangeul Font》, 2000.

대표적인 프로그래머블 폰트인 메타폰트는 텍(TeX) 조판 시스템의 질을 높이기
위해 개발되었다. 메타폰트는 노널드 커누스가 개발한 폰트 설계시스뎀으로
메타폰트 프로그래밍 언어를 사용하여 폰트를 생성한다. 또한 폰트를 설계할 때
펜의 모양과 펜의 궤적을 분리하여 좀 더 다양한 글자꼴을 쉽게 설계할 수 있다는
개념을 최초로 도입한 시스템이다. 이는 펜을 가지고 글씨를 직접 쓰는 과정과 같이
사용자에게 친숙한 방법으로 자신의 개성을 반영한 폰트를 제작할 수 있게 한다.
또한 프로그래밍 언어이기 때문에 사용자는 변화가 가능한 스타일을 매개변수로
만들어 매개변수의 값을 수정하는 작업만으로 다양한 폰트를 제작할 수 있다.

하지만 메타폰트는 프로그래밍 언어이므로 일반 폰트 디자이너가 메타폰트를
직접 사용해서 폰트를 디자인하는 것은 매우 어렵다. 또한 프로그래밍 언어를
이용하여 코드를 작성한 다음 폰트를 생성시키기 위해서는 코드를 프로그램으로
만들어야 한다. 따라서 코드가 변경될 때마다 프로그램을 새롭게 만들어야 하므로
처리 속도가 느리다는 단점이 있다. 따라서 본 연구에서는 메타폰트의 장점을
반영하고 단점을 개선한 차세대 폰트시스템인 스템폰트(STEMFONT)를 제안한다.
스템폰트는 기본 골격에 매개변수를 변화시켜 다양한 모양의 글자를 실시간으로
생성할 수 있는 차세대 폰트시스템이다. 스템폰트를 생성하기 위한 정보들을
미리 메타폰트 기반의 프로그램으로 표현한다. 이 프로그램을 이용하여 글자의
굵기와 기울기, 획의 모양 변화를 사용자에게 매개변수로 제공하여 사용자가
원하는 모양의 글자를 디자인할 수 있도록 하고 스템폰트를 생성한다. 완성된 기본

to the user's input, size, thickness, and pen style of a letter as its parameters.[2]
 Metafont, a representative example of the programmable fonts, was
developed to improve the quality of the TeX formatting system. Metafont is
a font design system developed by Donald Knuth, which uses the Metafont
programming language to create fonts. It is also the first system which
incorporated the concept of creating more diverse letter shapes by separating
the shape and trajectory of pen in designing a font. Since this designing
process is similar to writing letters directly with a pen, a user can create a font
reflecting one's own personality in a user-friendly way. At the same time, since
Metafont uses programming language, the user can create various fonts simply
by making modifiable styles as the parameters and changing their values.
 Since Metafont is a programming language, however, it is very difficult
for an ordinary font designer to design a font by using the Metafont directly.
At the same time, after the coding with the programing language, one needs
to make the code into a program to generate a font. Since a new program
should be made as there occurs any change in the code, there is an additional
disadvantage of a relatively slow processing speed. Based on these analyses,
this paper proposes the STEMFONT, a font system that reflects the advantages
and improves the disadvantages of the Metafont. As a next generation font
system, STEMFONT creates the letters of various shapes in real time by
changing the parameters upon its basic frame. The information required for
creating the STEMFONT is expressed in advance with the program based
on the Metafont. In this program, users are given with the parameters of

2. Knuth, Donald E., «Computers & Typesetting Volume C: The METAFONT book», 1986.

스타일이 되는 스템폰트를 제공하면 사용자들은 폰트를 사용할 때 매개변수를
조절하여 자유롭게 원하는 스타일의 폰트를 실시간으로 파생하여 사용할 수 있다.

2. 스템폰트 시스템

CJK 글자는 복잡한 구조로 되어 있고 자소들의 조합으로 글자를 제작한다.
자소들을 조합하는 과정에서 같은 자소라도 같이 조합되는 자소들의 형태에 따라
자연스러운 표현을 위해 위치와 길이가 다른 여러 벌의 자소를 제작해야 한다.[3]
메타폰트에서는 매개변수를 이용하여 자소들의 크기와 위치를 쉽게 변경할 수
있다는 장점을 이용하는데 우리는 특정한 형식의 메타폰트 코드로 이루어진 구조적
CJK 폰트 생성기를 구현하였다. 구조적 CJK 폰트 생성기는 스템폰트를 생성하는
프로그램으로 완성된 코드의 매개변수 값들을 수정함으로써 글자의 모양을
변화시킬 수 있다.

 하지만 구조적 CJK 폰트 생성기는 메타폰트 언어로 구현되어 있으므로
메타폰트에 대한 지식이 어느 정도 필요하다. 프로그래밍 지식이 전혀 없는 폰트
디자이너나 일반 사용자들이 메타폰트 프로그래밍 언어를 익히고 사용하기에는
어려우므로 구조적 CJK 폰트 생성기를 쉽게 사용할 수 있도록 사용자 상호작용을
위한 메타폰트 기반 CJK 폰트 웹 편집기를 구현하였다. CJK 폰트 웹 편집기에서는
간단한 조작만으로 CJK 폰트의 스타일을 마음대로 변경할 수 있도록 하는 GUI
환경을 제공한다. CJK 글자들의 요소를 기반으로 하여 매개변수를 제공하고 값을

thickness and slope of a letter and shape of the strokes. With these they can
design the shape of a font as they desire and generate a STEMFONT. When
provided with a completed STEMFONT with basic style, users can freely
modify the parameters to generate in real time the fonts of their desired style.

2. STEMFONT System

CJK letters have complicated structures and create letters by combining
phonemes. In the process of assembling the phonemes, for a natural
expression, multiple sets of a phoneme with different positions and lengths
should be created accordingly to the phonemes that are combined together.[3]
As utilizing the advantage of the Metafont that can easily modify the size and
position of a phoneme by using parameters, we created structural CJK font
generator consisting of a specific type of Metafont code. Structural CJK font
generator is a program that creates the STEMFONT, which can modify shapes
of the letters by changing the parameter values of a completed code.

 Since the structural CJK font generator uses the Metafont language,
however, some knowledge of the Metafont is a necessity. Unfortunately,
it is difficult for the font designers or general users with no knowledge of
programming to learn and use the programming language. Thus, based on
the Metafont, we developed CJK web editor with better user interaction and
ease of use. CJK font web editor provides GUI (Graphical User Interface)
environment that enables users to freely change the style of the CJK font with
simple operation. They can generate letters of various shapes by providing

3. 김진평 외, 《한글글자꼴기초연구》, 1988

3. Kim Jinpyung, et al. 《Basic Study of Hangeul Font》, 1988.

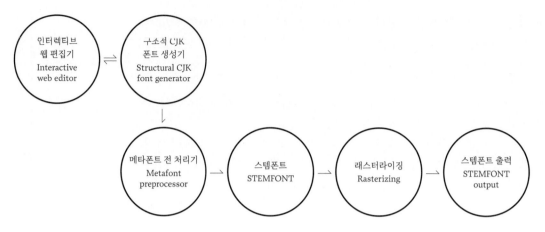

[1] 스템폰트 시스템 구성도.
　　Configuration of the STEMFONT system.

Parameter	Value	Parameter	Value
up_x	270	mid_x	185
up_y	785	mid_y	565
up_w	390	mid_w	370
up_h	210	mid_h	250
up_left_serif_w	150	mid_serif_w	75
up_left_serif_h	15	mid_serif_h	45
up_right_serif_w	90	down_w	505
up_right_serif_h	10	down_h	150

[2] 'ㄹ'의 매개변수 종류.
　　The types of parameters in the letter 'ㄹ'.

[3] 'ㄹ'의 매개변수 값.
　　Parameter values of the letter 'ㄹ'.

[4-1]　　　　　　　　[4-2]　　　　　　　　[4-3]

[4] 'ㄹ' 획의 위치와 길이의 변화.
　　Change of the position and length of the strokes of 'ㄹ'.

변경하여 다양한 모양의 글자를 생성할 수 있다. 구조적 CJK 폰트 생성기와 CJK 폰트 웹 편집기를 사용하여 만들어진 스템폰트는 사용자의 매개변수 설정을 즉시 반영하여 다양한 폰트를 파생할 수 있다.

그림 [1]은 스템폰트 시스템의 구성을 보여준다. 사용자가 웹 편집기를 이용하여 매개변수들을 조절하면 수정된 매개변수의 값이 구조적 CJK 폰트 생성기에 전달된다. 구조적 CJK 폰트 생성기는 전달받은 매개변수를 코드에 적용하고 메타폰트 전 처리기를 통해 프로그램을 실행하여 수정된 스템폰트를 생성한다.[4] 이렇게 만들어진 스템폰트는 사용될 때 래스터라이징 과정을 걸쳐 실시간으로 다양한 모양의 폰트를 파생하여 사용할 수 있다. 각 구성에 대해 좀 더 자세히 살펴보도록 하자.

2.1. 구조적 CJK 폰트 생성기

구조적 CJK 폰트 생성기는 글자를 생성하는 데 필요한 각 자소의 뼈대를 그리는 모듈을 정의하고, 각 모듈을 호출할 때 위치와 길이를 매개변수의 값으로 설정하여 글자를 생성한다. 외곽선 방식의 경우, 필요한 벌수에 따라서 자소를 모두 제작해야 하지만, 본 생성기는 자소의 뼈대를 정의하고 호출할 때 매개변수의 값을 설정하여 모든 벌수를 생성할 수 있으므로 보다 효율적으로 글자를 생성한다. 예를 들어 그림 [2]는 'ㄹ'을 표현하기 위해 사용된 매개변수를 보여준다. 총 16개의 매개변수를 이용해 구현하였고, 각 매개변수의 값은 [3]과 같다. [4]은 '라'의

parameters based on the features of the CJK letters and modifying their values. The STEMFONT generated by the structural CJK font generator and CJK font web editor can again produce various other fonts as immediately reflecting the user's parameter settings.

Figure [1] shows the configuration of the STEMFONT system. When the user adjusts a parameter using the web editer, the value of the parameter is transmitted to the structural CJK font generator. The structural CJK font generator then applies the received parameter to the code and executes the program through the Metafont preprocessor to create the modified STEMFONT.[4] The STEMFONT generated in this way can again generate various shapes of fonts through the rasterizing process in real time during its use. Let us take a closer look at each configuration.

2.1. Structural CJK Font Generator

The structural CJK font generator first defines a module that draws the frame of each phoneme needed to create a letter. It then generates a letter by setting the position and length as parameter values when it calls out for each module. In the case of the outline method, it is necessary to produce all phonemes according to the required number of sets. The structured CJK font generator, in contrast, can create letters more efficiently by defining the frame and setting up the parameter values upon receiving an order. For instance, [2] shows the parameters used in generating 'ㄹ'. It uses total 16 parameters and the values of each parameter are shown in [3]. Figure [4] is an example

[5-1] [5-2] [5-3]

[5] 펜 굵기에 따른 변화.
 Changes according to the thickness of the pen.

[6-1] [6-2] [6-3]

[6] 펜 모양에 따른 변화.
 Changes according to the shape of the pen.

사용된 'ㄹ'의 획의 위치와 길이에 대한 매개변수의 값을 변화시켜 글자의 모양을
다르게 생성한 예이다. [4-1]은 기본 '라'의 모양으로 사용된 'ㄹ'은 [3]의 매개변수
값을 가진다. 여기서 [4-2]에서 'ㄹ'의 'up_x'와 'mid_x' 매개변수 값을 각각 220,
135로 변화시켜 자소의 위치가 왼쪽으로 옮겨진 것을 확인할 수 있다. [4-3]는
[4-2]에서 'ㄹ'의 'mid_h'와 'down_h' 매개변수 값을 각각 350, 200으로 수정해서
표현하였다. 예에서 보듯이, 미리 정의된 자소의 뼈대에 매개변수를 적용하여
위치를 자유자재로 옮길 수 있고 획의 길이를 쉽게 조절할 수 있다.[5] 또한 개별적인
글자뿐 아니라 폰트 한 벌 전체의 스타일을 고려하여 이탤릭, 펜의 모양과 굵기,
글자의 폭 등의 매개변수를 이용하여 한 번에 변화시킬 수 있다. 특히 메타폰트는
외곽선 방식과는 다르게 글자의 뼈대를 정의하고 펜으로 채우는 방식을 사용한다.
외곽선 폰트는 글자의 굵기를 변경할 때 모든 글자의 외곽선을 일일이 수정해야
하지만, 메타폰트는 펜을 이용하기 때문에 펜 굵기의 매개변수 값을 조절하는
작업만으로 글자의 굵기를 조절할 수 있어 훨씬 효율적이다. 그림 [5]는 펜의 굵기를
변화시키면서 '明'을 생성한 예이다. [5]의 [5-1]에서 [5-3]은 펜의 굵기가 각각
3, 5, 그리고 7인 원형 펜을 사용하여 표현하였다. 이처럼 매개변수만을 수정하여
펜의 굵기를 쉽게 변화시킬 수 있다. 펜의 굵기뿐 아니라 펜의 모양도 변화시킬 수
있다. 그림 [6]에서는 펜의 굵기는 5로 같으나 [6-1]은 원형 펜, [6-2], [6-3]은
각각 사각형 펜과 삼각형 펜을 사용하여 생성한 예이다. 그림을 보면 펜의 모양에
따라 끝부분과 부리의 모양이 다양하게 변화하는 것을 확인할 수 있다. 원형 펜을

of generating a letter with a different form by changing the parameter values
of the position and length of the strokes of the letter '라' in the letter '라'. [4-
1] is the basic form of '라'. '라' used in this letter has the parameter value as
displayed in [3]. In [4-2] we see that the parameter values of 'up_x' and 'mid_
x' of '라' are changed to 220, 135 each, as moving the position of phoneme to
the left. [4-3] changed the parameter values of 'mid_h' and 'down_h' of '라'
as in [4-2] to 350 and 200. As seen in this example, we can freely and easily
modify the position and length of the strokes by changing the parameters
based on the predefined frame of a phoneme.[5] In addition, this generator can
change not only an individual letter but also the whole set of a font by using
the parameters of italics, shape and thickness of the pen, width of a letter, etc.
In particular, the Metafont, differently from the outline method, defines the
frame of a letter and then fills the inside of the frame. While the outline font
needs to modify the outlines of each individual letters to change the thickness
of a font, Metafont uses a pen and thus can change the thickness simply by
changing the parameter value of the pen's thickness. Figure [5] is an example
of generating the letter '明' by modifying the thickness of the pen. (1)–(3) of
[5] are expressed with a round pen of thickness values 3, 5, and 7. As in these
examples, simple modification of the parameters results in variation of the
thickness of the pen. We can change not only the thickness but also the shape
of the pen. In [6], the thickness of the pen remains constantly as 5, but [6-1]
is an expression of using a circular pen, [6-2] a quadrangular pen, and [6-3] a
triangular pen. As you can see, the shapes of the tip and beak vary accordingly

5. 권경재 외, METAFONT를 이용한 구조적 한글 폰트 생성기, 449–454.

5. Kwon Kyungjae, et al. ‹A Structural Hangeul Font Generator Utilizing the Metafont›, 449–454.

6. Duan Q., Zhang X., 'User's Individual Needs Oriented Parametric Design Method of Chinese Fonts', 164-175.

사용하면 폰트가 둥글어지며, 사각형 펜을 사용하면 정갈한 폰트가 생성된다.
마지막으로 삼각형 펜을 사용하면 세련된 효과의 폰트가 생성된다. 본 생성기를
이용하여 사용자는 미리 구현된 코드를 바탕으로 매개변수 값을 변경하여 다양한
모양의 폰트를 생성할 수 있다. 이는 일일이 폰트를 제작해야 하는 기존 방식의
수고를 덜어줄 수 있으며 뛰어난 재사용성과 유지 보수성을 가질 수 있다. 하지만
본 생성기는 사용자가 직접 많은 매개변수를 수정해야 하고 메타폰트 관련 지식이
필요하다. 따라서 매개변수를 손쉽게 변경할 수 있도록 도와주는 GUI 도구가
절실히 필요하다. 따라서 우리는 사용자 상호작용을 위한 메타폰트 기반 CJK 폰트
웹 편집기를 구현하였다.

2.2. 사용자 상호작용을 위한 메타폰트 기반 CJK 폰트 웹 편집기
CJK 폰트 웹 편집기는 2.1장에 소개한 생성기를 바탕으로 프로그래밍 지식이
없는 폰트 디자이너나 일반 사용자들도 쉽게 폰트를 편집할 수 있도록 도와주는
편집기이다. 사용자는 간단한 조작만으로 CJK 폰트 스타일을 마음대로 변경할
수 있다. 한글과 한자는 여러 개의 자소들이 조합하여 제작되기 때문에 복잡한
요소들로 구성되어 있다. 특히 한자는 1개에서 17개의 획으로 구성된 자소가
약 200개 이상이 있으며, 기본적으로 5가지의 조합형식을 가지고 있다.[6] 우리는
이러한 한글과 한자의 요소들을 분석하여 본 편집기에서 적용할 수 있는 요소들을
추출하고 매개변수로 생성하였다.

to the shape of the pen. With a circular pen the font becomes rounder and
with a quadrangular pen the font becomes a bit tidier. A triangular font creates
a stylish effect on the font.

With this generator, the user can create fonts of various shapes by
changing the parameter values based on the pre-implemented code. This
method greatly alleviates the disadvantage of previous method that requires
designing individual letters. This method thus has excellent reusability and
maintainability. This generator, however, still requires the user to modify
numerous numbers of the parameters with sufficient knowledge on the
Metafont. Therefore, there is a serious need for a GUI tool that helps easy
modification of the parameters. For this, we implemented a Metafont-based
CJK font web editor for an efficient user interaction.

2.2 Metafont-based CJK Font Web Editor for User Interaction
The CJK font web editor is a program that helps font designers and general
users without programming knowledge to easily edit fonts by using the
generator introduced in Section 2.1. The user can freely change CJK font style
with simple operations. Since Hangeul and Chinese character are produced
by combining multiple phonemes, they are composed of complex elements.
In particular, Chinese character has more than 200 phonemes consisting of
1 to 17 strokes and has five basic combination systems.[6] After analyzing the
elements of Hangeul and Chinese character, we extracted elements that can be
applied to the editor and set them as parameters.

사용자는 웹 편집기를 통해서 직접 메타폰트를 수정하지 않고 간단한 조작으로 메타폰트 코드를 수정하여 자신이 원하는 글자를 만들 수 있다. 그림 [7]과 [8]은 각각 한글 한자의 웹 편집기의 인터페이스와 동작을 보여준다. [7-1]과 [8-1]은 각각 한글과 한자의 기본 인터페이스 화면이다. 한글에는 22개의 매개변수로 폰트의 스타일을 조절할 수 있으며, 한자에는 19개의 매개변수가 있다. [7-2]와 [8-2]는 펜의 굵기를 변화시켜 [7-1]과 [8-1]보다 두꺼운 글자가 생성된 것을 확인할 수 있다. 그리고 [7-3]과 [8-3]에서는 기울기 매개변수를 조절하여 글자를 기울였다. 또한 한글 편집기에서는 부리의 크기를 조절할 수가 있다. [7-4]를 보면 부리의 넓이와 높이를 0으로 바꿔 부리가 없는 글자로 변화된 것을 볼 수 있다. 한자는 약 200개의 자소가 존재하기 때문에, 개별 자소마다 특정한 변화를 줄 수 있도록 하였다. 현재는 '日'에 대한 변화를 줄 수 있는데 [8-4]와 [8-5]를 보면 '日'의 넓이를 수정하여 폭을 넓혔고, '日'의 가운데 획의 위치를 변화시킬 수도 있다.

이렇듯 한글과 한자의 요소를 기반으로 하여 CJK 중심의 폰트에 대한 활용성을 높였으며, 웹 편집기는 HTML5로 구현하였기 때문에 PC뿐 아니라 모바일 기기에서도 동일하게 사용할 수 있어 뛰어난 접근성을 가진다. 한글과 한자 각각 22개와 19개의 매개변수로 폰트의 스타일을 변경하지만, 좀 더 세분화된 매개변수 추출과 한자 형식을 고려한 매개변수 적용을 위한 연구를 진행하고 있다.

With the web editor, the user can create a desired font not by editing the Metafont directly but through modifying the Metafont codes with simple operations. [7] and [8], respectively, show the interface and operation of the web editor for Hangeul and Chinese character. [7-1] and [8-1] are the basic interface screens for Hangeul and Chinese character. Hangeul has 22 parameters to modify the style of the font, and Chinese character has 19. In the [7-2] and [8-2], we see that the change in the thickness of the pen resulted in the thicker letters than the figures of [7-1], [8-1]. In [7-3] and [8-3], the letters are tiled by modifying the parameter for slope. The editor also allows change in the size of the beak. In [7-4], the letter changed into one without a beak by modifying the values of the width and height of the beak to zero. Since Chinese character has about 200 phonemes, this editor allows each phoneme to have particular modifications according to its characteristics. The example shows modifications for the letter '日'. As in [8-4] and [8-5], the width of the letter was enlarged and the positions of the center strokes have changed.

The web editor, based on the elements of Hangeul and Chinese character, greatly enhanced the availability of the CJKbased fonts. At the same time, as being implemented in HTML 5, the editor has excellent accessibility not only from PC environment but also from mobile devices. While currently Hangeul and Chinese character have 22 and 19 parameters respectively for their style changes, there is an ongoing research for more detailed parameter extraction and parameter application in consideration of the specific format of Chinese character.

6. Duan Q., Zhang X., 〈User's Individual Needs Oriented Parametric Design Method of Chinese Fonts〉, 164–175.

[7-1] 기본 원형
　　Basic type

[7-2] 굵기 변화
　　Change in thickness

[7-3] 기울기 변화
　　Change in slope

[7-4] 부리 변화
　　Change in beak

[7-5] 글자 너비, 높이 변화
　　Changes in width and height

[7] 한글 폰트 편집 시스템의 사용자 인터페이스.
　　User interface of Hangeul font editor.

[8-1] 기본 원형
Basic type

[8-2] 굵기 변화
Change in thickness

8-3] 기울기 변화
Change in slope

[8-4] 부리 변화
Change in beak

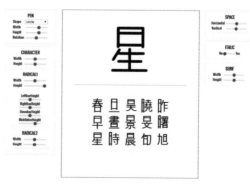

[8-5] 글자 너비, 높이 변화
Changes in width and height

[8] 한자 폰트 편집 시스템의 사용자 인터페이스.
User interface of Chinese character font editor.

3. 결론

본 연구에서 제시하는 스템폰트 시스템은 기존의 외곽선 제작 방식에서 스타일에 따라 여러 벌의 폰트를 제작해야 하는 문제점을 개선하고자 메타폰트를 이용하여 매개변수를 조절하고 실시간으로 스타일을 변경할 수 있는 시스템이다. 사용자는 인터렉티브 웹 편집기를 이용하여 메타폰트 코드로 구현된 구조적 CJK 폰트 생성기의 매개변수를 조절하고 생성기를 통해 스템폰트를 생성한다. 생성된 스템폰트를 사용하는 사용자는 기본 스타일의 스템폰트에 자유롭게 스타일을 변형하여 사용할 수 있다. 이처럼 스템폰트 시스템은 매개변수를 조절하는 작업만으로 폰트 디자이너가 기존의 외곽선 제작 방식을 이용하여 일일이 스타일을 수정해야 하는 수고를 덜어준다. 또한 배포된 스타일의 폰트 중 자신이 원하는 폰트를 일일이 찾아야 했던 비효율적인 작업 대신 스템폰트는 원하는 스타일을 사용자가 직접 변형하여 자유롭게 폰트를 이용할 수 있게 해준다. 이러한 스템폰트의 장점을 실용화하여 폰트를 제작하고 배포하는 환경에 새로운 패러다임이 열릴 것으로 기대하고, 폰트 시장을 더욱 활성화시킬 수 있을 것으로 기대한다.

3. Conclusion

The STEMFONT proposed in this paper is a system that adjust parameters to change font styles in real time by using the Metafont. This system was developed to solve the problems of the conventional outline method that requires creating several sets of a font according to style changes. The structural CJK font generator implemented with Metafont allows a user to create a STEMFONT by using the interactive web editor for modification and the generator for font creation. The user of the generated STEMFONT can also freely modify the basic style of the STEMFONT. As such, the STEMFONT system, with simple adjustments in the parameters, eliminates designers' painstaking task of individually modifying the letters in the outline system. At the same time, while in the previous system a user had to find a desired font by individually going through various fonts, the STEMFONT system alleviates this inefficiency by allowing the user to freely modify and use the font of his/her desired style. By making the advantages of the STEMFONT suggested in this paper into a practical use, we expect to see a paradigm shift in the field of font production and distribution, as well as an invigoration in the font market.

참고 문헌

권경재 외. ‹METAFONT를 이용한 구조적 한글 폰트 생성기›.
《정보과학회 컴퓨팅의 실제 논문지》 제22권 9호 (2016년 9월): 449–454.

김진평 외. 《한글글자꼴기초연구》. 서울: 한국출판연구소, 1988.

박병천외. 《한글 글꼴 용어사전》. 서울: 세종대왕기념사업회, 2000.

Choi Jaeyoung. ‹MFCONFIG: METAFONT plug-in module for Freetype
resterizer›. 《TUG 2016》 (TUGboat, 2016): 163–170.

Duan Q., Zhang X. ‹User's Individual Needs Oriented Parametric Design
Method of Chinese Fonts›. 《Cross-Cultural Design Methods, Practice and
Impact》 (7th International Conference, 2015): 164–175.

Knuth D. E., 《Computers & Typesetting Volume C: The METAFONT book》.
Boston: Addison Wesley, 1986.

번역. 김진영

Bibliography

Choi Jaeyoung. ‹MFCONFIG: METAFONT plug-in module for
Freetype rasterizer›. 《TUG 2016》 (TUGboat, 2016): 163–170.

Duan Q., Zhang X. ‹User's Individual Needs Oriented Parametric Design
Method of Chinese Fonts›. 《Cross-Cultural Design Methods, Practice and
Impact》 (7th International Conference, 2015): 164–175.

Kim Jinpyung, et al. 《Basic Study of Hangeul Font》. Seoul: Korea Publishing
Research Institute, 1988.

Knuth D. E., 《Computers & Typesetting Volume C: The METAFONT book》.
Boston: Addison Wesley, 1986.

Kwon Kyungjae, et al. ‹A Structural Hangeul Font Generator Utilizing
the Metafont›.《 KIISE Transactions on Computing Practices》 22.9
(September 2016): 449–454.

Park Byungchun, et al. 《The Dictionary of Hangeul Font》.
Seoul: The Commemorative Association of King Sejong, 2000.

Translation. Kim Jinyoung

계획과 실행의 플랫폼으로서 기능적 공간을 재맥락화하는 문서의 타이포그래피: 시청각의 시각 정책

김형재
동양대학교, 한국

주제어.
타이포그래피, 문서,
아이덴티티, 플랫폼,
미술 공간

투고: 2017년 6월 6일
심사: 2017년 6월 7–13일
게재 확정: 2017년 6월 30일

Typography's Role of Recontextualizing the Functional Spaces as a Platform of Planning and Execution: Visual Policies of Audio Visual Pavilion

Kim Hyungjae
Dongyang University, Korea

Keywords.
Typography, Documents,
Identity, Platform,
Art Space

Received: 6 June 2017
Reviewed: 7–13 June 2017
Accepted: 30 June 2017

초록

시청각은 2013년 설립된 서울의 미술 공간이다. 본 논문은 시청각의 초기 설립 단계로부터 운영진과의 교감을 통해 디자인한 시청각의 아이덴티티와 전반적인 시각 정책, 그리고 이것이 구체적인 타이포그래피 방법론을 통해 실행된 여러 면면을 살핀다. 시청각의 시각 정책은 다음과 같은 특징으로부터 착안했다. 시청각은 미술 공간이지만 운영진은 글쓰기와 출판된 글의 유통에 대해서도 뚜렷한 생각을 갖고 있었다. 시청각의 활동은 주로 미술 전시와 출판, 간헐적인 이벤트 등으로 나뉘며 이러한 활동이 통합적이고 서로 분리하기 어려운 형태로 이뤄진다. 시청각의 주요 활동이 시청각의 성격을 정의하며 또한 그 활동은 서로를 부분적으로 정의한다.

이와 같은 시청각의 특성을 적극적으로 받아들이고 또 이 특성에 공헌하기 위해 관습적인 사무용 문서 혹은 공문서의 체계를 시청각의 시각 정책에 도입하려 했다. 먼저 시청각을 위한 심볼과 로고, 전용 글자체와 함께 기록 플랫폼으로서의 웹사이트를 제작했다. 이 웹사이트에서는 미술 전시 공간의 부가적인 활동으로 여겨지던 출판과 퍼포먼스, 강연과 같은 이벤트를 전시 부문과 동등하게 설정하고 시청각 전용 글자체를 활용한 문서 모듈 체계로 이를 통제하기를 의도했다. 웹사이트의 화면 기반 페이지와 2차원 평면 인쇄물의 물리적 특징을 혼합한 분류 체계를 만들고 이를 기반으로 시청각에서 이루어진 모든 활동이 기록될 수 있도록 고안했다. 이 기록은 웹사이트에 전자문서의 형태로 수록되는 동시에 동일한

Abstract

Audio Visual Pavilion is an art space built in 2013. This thesis aims to examine the identity of Audio Visual Pavilion formed through the interaction with the management team when the exhibition center was constructed and overall visual policies of the center implemented through a specific typography methodology. The policies of the center focus on the following features. The management team of Audio Visual Pavilion performs distinct functions about writing and distribution of the texts despite the identity of the center as an art space. The activities of the art space are divided into art exhibitions, publications, and intermittent events, and these activities are so integrated that it is difficult to separate them from each other. The main activities of Audio Visual Pavilion define not only the nature of the center but also each other in part.

The direction of this thesis is to embrace such characteristics of the art space and to apply the traditional system of business and official documents to its visual policies to boost the characteristics. First of all, this research created a website as a recording platform with the symbol, the logo and the dedicated fonts of the center. On this website, publishing, performances, and lectures considered additional events conducted in art exhibition spaces were given equal status with exhibitions and all of these were controlled by the document module system based on the use of dedicated fonts. Also, a classification system that combines the screen-based page of the website and the physical features of 2D flat printed materials was made and all activities performed

Kim Hyungjae

105

Typography's Role of Recontextualizing the Functional Spaces as a Platform of Planning and Execution: Visual Policies of Audio Visual Pavilion

디자인으로 인쇄된 문서, 도서 등으로 확장되는 등 서로 연동된다.

시청각의 시각 정책은 시청각의 모든 활동에 관여하고 기록하는 플랫폼으로서 계획했기 때문에 실제로 실행되지 않으면 결과를 가시화할 수 없다. 약 4년여 기간 동안 시청각 운영진과 연구자는 긴밀한 협업을 통해 지속적으로 아이덴티티를 갱신해왔다.

1. 배경과 생각

시청각은 2013년 겨울 안인용과 현시원이 설립한 서울 종로구 통인동에 위치한 미술 공간이다. "'보고 싶은 것'을 직접 만들어 나가고자 하며, 작가와 기획자의 자발적 아이디어가 구현되는 시각문화의 한 형태를 만들고자"[1] 두 명의 큐레이터가 독립적으로 만들고 기획, 운영하는 공간으로 미술뿐 아니라 '다양한 시공간의 예술'에도 열려 있는 공간이다. 첫 번째 전시인 ‹No Mountain High Enough›를 시작으로 2017년 현재까지 개인전과 단체전을 중심으로, 퍼포먼스, 강연, 상영회 등의 다양한 예술 행사를 개최했다. 2013년 시청각의 설립을 준비하던 운영진은 새로운 아이덴티티뿐 아니라 웹사이트를 비롯한 시청각의 모든 기능과 관련한 시각물 생산을 연구자와 협업을 통해 만들기를 제안했다. 이를 수락하고 지속적으로 운영진과 교류하는 과정에서 이 미술 공간의 기본적인 목표와 구체적인 얼개에 대해 파악할 수 있었다. 시청각은 공공기관이나 기업의 후원 및 지원

1. 시청각 소개글, 시청각 웹사이트에서 인용. (www.audiovisualpavilion.org)

in Audio Visual Pavilion were designed to be recorded under the system. This record takes the form of electronic documents on the website and these documents are expanded to paper documents and books with the same design, interlocking with each other.

The visual policies were designed for the purpose of engaging and recording all activities of the center, so if not executed, they are meaningless. The management team and researchers of the center have updated its identity through close cooperation for about 4 years.

1. Background and Idea

Audio Visual Pavilion is an art center established by Ahn Inyong and Hyeon Siwon in Jongno-gu, Seoul in 2013. The two curators built the center as a space where it is possible to design and operate independently for the purpose of "making 'what they want to see' in person and realizing active ideas of artists and designers,"[1] so it is open to not only fine arts but also 'various visuospatial arts. Starting with the first exhibition ‹No Mountain High Enough›, various art events such as performances, lectures and screenings focusing on solo exhibitions and group exhibitions have been held as of 2017. The management team that was preparing for the establishment of Audio Visual Pavilion in 2013 proposed to collaborate with us to make visuals related with all functions of the center, including its website, as well as its new identity. We accepted the proposal and were able to understand the basic goals and concrete details

1. Introduction about Audio Visual Pavilion, extracted from the website of Audio Visual Pavilion. (www.audiovisualpavilion.org)

없이 시작된 공간으로, 해방 직후인 1947년에 지어진 약 50m²의 주거용 한옥을 개조해 기존 국공립 미술관이나 사설 갤러리 등과 달리 상대적으로 규모가 작고 자율적인 운영 방식을 취하고 있었다. 시청각 운영진은 미술 공간의 활동에서 가장 기초적인 기능이라 할 수 있는 전시뿐 아니라 텍스트의 생산과 유통에 대해서 큰 관심을 갖고 있다. 안인용과 현시원은 2006년부터 2010년대 초까지 독립 잡지 《워킹매거진》을 공동 에디터로 함께 발간해왔으며 시청각 설립 전까지 안인용은 일간지의 기자로, 현시원은 독립 큐레이터이자 미술 비평가로 활발히 활동해왔다. 시청각의 설립 당시는 청년 세대의 신생 미술 공간이 큰 화제가 되었고,[2] 2010년대 들어 도드라진 활발한 소규모 스튜디오의 활동 양상과 궤를 같이 했다.[3] 시청각을 포함한 여러 신생 미술 공간들은 주로 20대에서 30대 초반의 기획자나 미술가들이 주축이 되어 설립하는 경우가 많았고, 마찬가지로 많은 신진 디자이너들이 이들과 함께 긴밀하게 협력해 공간의 아이덴티티부터 전시 디자인에 이르기까지 폭넓게 작업했다. 이들의 활동이 전반적으로 작은 규모로 이뤄지기 때문에 보통 초저예산과 급박한 일정, 제작 여건 등의 조건을 극복해야 함과 동시에 상대적으로 자율적인 방식으로 디자인할 수 있는 기회도 주어졌다.

현대 디자인의 주요 분야 중 하나로서 아이덴티티와 브랜딩은 주로 강력하게 통일된 심볼이나 로고 등을 다양한 매체를 활용해 독점적으로 공급하고 대규모 물량을 중심으로 반복적으로 인식하게 하는 방식으로 발달해왔다. 또한 기업이나 기관의 아이덴티티와 브랜딩에서 전용 글자체와 이를 이용한 통합적 애플리케이션

2. 최명환, 〈화이트 큐브를 깨고 디자이너를 품은 갤러리〉, 51.
 임근준, 《국립현대미술관의 청년들을 산설하라》.
3. 김보섭, 강희정, 〈소규모 디자인 스튜디오의 사례 연구〉, 참조. 각주 2의 신생 미술
 공간들의 그래픽 디자인을 소규모 스튜디오가 맡는 사례가 대다수였다.

of this art space while interacting with the management team. The center converted from a residential hanok of about 50m2 built in 1947, just after the nation's independence from Japan, is small unlike other national art museums or private galleries, and it is operated autonomously after opened without any support from government organizations or businesses. The management team of the center has a big interest in not only exhibitions, the result of the most basic function of an art space, but also production and distribution of texts. Ahn Inyong and Hyeon Siwon have co-published the independent magazine «Walking Magazine» from 2006 to early 2010. Before the opening of the center, Ahn worked as a journalist for a daily newspaper and Hyeon worked as an independent curator and art critic. At the time the center was established, new art spaces of the young generation were emerging,[2] and such a trend coincided with activities of small-sized studios that began to draw attention in the 2010s.[3] Many new art spaces, such as Audio Visual Pavilion, were built under the leadership of planners and artists in their 20s and early 30s, and a lot of young designers worked on many projects from creating space identity to exhibition design in close cooperation. Because they mainly join in small-sized activities, they had to overcome conditions such as low budget, a pressing schedule, and poor production conditions, but at the same time, they were given the opportunity to design at their own discretion.

As one of the major fields of modern design, identity and branding have developed in a way of exclusively supplying strongly unified symbols and logos with the use of various media and making them repeatedly recognizable

2. Choi Myeonghwan, 〈Gallery Embracing Designers beyond the Frame of White Cubes〉, 51. Lim Geunjun, 〈To Create the Corner for the Young Generation in National Museum of Modern and Contemporary Art〉.
3. Kim Boseob, Kang Huijeong, 〈The Case Study on Small Design Studios〉. The Small studios are generally in charge of graphic designs of new art spaces mentioned in Footnote 2.

Kim Hyungjae Typography's Role of Recontextualizing the Functional Spaces as a Platform of
Planning and Execution: Visual Policies of Audio Visual Pavilion

107

관리 체계는 해당 분야의 주된 방법론 중에 하나라고 볼 수 있다. 이 중 가변적 아이덴티티 개념이 전용 글자체 시스템에 적용된 미술, 디자인 분야의 중요한 사례로서 워커아트센터의 아이덴티티 시스템이 잘 알려져 있으며,[4] 최근 약 10여 년 동안은 1990년대 이후 소규모 그래픽 디자인 스튜디오들이 경제적, 문화적 요인에 따라 대두되었던 것처럼 독립적인 소규모 글자체 디자이너들이 활발하게 활동을 전개하면서 개별 전시나 프로젝트, 기관들을 위한 전용 글자체를 제공하는 사례도 드물지 않다. 최근의 예로 시카고현대미술관의 2015년 시각 아이덴티티 리뉴얼을 들 수 있다.[5] 그러나 한글의 경우 영문보다 새로운 글자체 시스템을 제작하는 데 상대적으로 시간과 비용이 더 들기 때문에 일정 규모 이하의 프로젝트에서는 시도가 쉽지 않다. 이를 대신해 2000년대 중반 이후 DTP 프로그램의 CJK 버전에서 제공하는 섞어짜기 기능을 적극적으로 활용해 여러 언어권의 글자체를 조합해 특정 프로젝트를 위한 글자체 세트를 제공하는 경우도 늘어났다. 특히 2개 이상의 언어로 번역된 텍스트를 한 지면 안에 병렬 처리하는 국제 행사나 카탈로그 등에서 주로 찾아볼 수 있었다.[6]

시청각의 시각 정책을 만드는 과정은 다음과 같은 문제 인식을 바탕으로 했다. 시청각이 선택한 공간은 격리된 화이트큐브가 아니었고, 실질적인 규모도 대형 미술관과 비교해 크지 않았다. 이용자와의 소통은 이메일과 SNS—트위터, 페이스북, 인스타그램 계정—를 통해서만 이루어졌다. 시청각의 운영진이 잠정적 타깃으로 삼은 비평적 관객의 규모 또한 '많으면 많을수록 좋은' 성장 위주의 상업적

4. 문상용, 《플렉서블 아이덴티티의 구조 분석을 위한 아이덴티티 확장성 연구》, 18.
5. 메비스 엔 판 되르선은 시카고현대미술관과 시카고미술대학의 건축으로부터 착안한 그리드의 노출 콘셉트와 카를 나브로가 디자인한 단위-베이스의 전용 글자체 시스템을 제시했다.
6. 예를 들어 2014 광주비엔날레의 시각 아이덴티티를 맡은 슬기와 민은 전체 행사의 슬기로운 '타겟을 볼 수'있는 디자이너 뉴스 신산(신해동)의 타이포그라피, 이외의 모두 인쇄물은 산돌네오고딕과 융티모의 이그제큐티브를 제안해 전용 글자체 세트로 사용하였다.

in large quantities. Also, as for identity and branding of businesses and organizations, dedicated fonts and a comprehensive application control system based on them is one of the main available methodologies. In particular, the identity system of the Walker Art Center is well-known as an important example of the field of art and design where the concept of variable identity is applied to a dedicated font system.[4] In the recent decade, as small-sized graphic design studios have come to the fore due to economic and cultural factors since the 1990s, it has been common that small groups of independent font designers actively produce dedicated fonts for individual exhibitions, projects, or organizations. A recent example is the 2015 visual identity renewal of the Museum of Contemporary Art Chicago.[5] However, as for Hangeul, it is not easy to try in a project smaller under a certain size because it takes more time and cost to make a new font system than English. Instead, since the mid 2000s, there has been an increase in the cases of providing font sets for certain projects based on the combination of fonts of language groups by actively using the mixing function of the CJK version of the DTP program. In particular, such an example is found in international events or catalogs in which texts translated into more than two languages are placed in parallel on the same page.[6]

The process of making visual policies of Audio Visual Pavilion was based on the following problem recognition. The space selected by the center was not an isolated white cube, and its actual size was not large compared to that of large art museums. The communication with users was done only via

4. Mun Sangyong, «Study on the Expandability for Analysis on the Structure of Flexible Identity», 18.
5. Mevis & Van Deursen suggested the concept of exposure based on the architectures in Chicago and Chicago Art Institute Museum and the unit-based dedicated font system designed by Karl Nawrow. https://mcachicago.org/About/Logo-And-Identity
6. For example, Sulki and Min were in charge of the visual identity of 2014 Gwanju Biennale

조건과는 차이가 있었다. 이는 다른 신생 미술 공간의 시각 정책에서도 공통적으로 드러나는 특징이기도 하다. 강력한 통합과 독점적 물량과 같은 아이덴티티 정책은 이와 같은 사항을 고려하면 시청각의 상황에 잘 들어맞지 않았다. 그보다는 중립적이고 간소하며 향후 벌어질 활동의 양상을 그때그때 반영할 수 있는 융통성 있는 플랫폼이 필요하다고 판단했다. 텍스트를 중요시하는 운영진의 성향을 고려한 결과, 강력한 심볼이나 로고가 아니라, 전용 글자체 세트를 기반으로 시청각의 여러 활동이 있는 그대로 드러나는 문서 체계와 이를 중계하는 플랫폼으로서의 웹사이트 등을 시각 정책으로 제안했다. 다음의 참고 사례를 살펴보는 것이 이 아이디어를 구체화하는 과정을 이해하는 데 도움이 될 것이다.

2. 참고 사례

지시적, 문학적 텍스트를 비롯해 특정 텍스트 정보를 출력, 공유하는 기본 단위로서 문서 형식을 전유하는 것은 미술과 디자인 분야에서 낯선 방법은 아니다. 형식과 내용 모두 그 대상이 될 수 있을 것이다. 다음은 그중에서도 디자인된 문서나 체계가 프로젝트의 주체가 되는 경우가 아니라 디자이너가 자신에게 주어진 직능의 역할을 통해 제안한 형식이 프로젝트에도 영향을 미치거나 혹은 그 구분이 모호한 사례들이다.

하랄트 제만이 기획한 전시 ‹Live In Your Head: When Attitudes Become Form›(1969)과 ‹도큐멘타 5›(1972)의 도록은 링 제본에 전화번호부 등에서 흔히

e-mails and SNS—Twitter, Facebook, Instagram. Also, as for Audio Visual Pavilion's tentative target, critical spectators, its size was compared to the conditions of commercial art centers focused on growth under the slogan 'the More, the Better'. This is also a common characteristic in visual policies of other new art spaces. In this regard, identity policies focused on strong integration and monopolistic supply were not suitable for the conditions of Audio Visual Pavilion. Rather, it was judged that it was necessary to establish a simple and neutral platform which is flexible enough to reflect the aspects of future activities. As a result of considering the tendency of the management team that thinks highly of texts, we proposed a document system under which various activities of Audio Visual Pavilion are exposed based on dedicated font sets, not a strong symbol or a logo, and a website which is linked to the system as visual policies. Looking at the following reference cases will be helpful in understanding the process of embodying the idea.

2. Reference Cases

In the art and design field, it is not unfamiliar to monopolize a document format as a basic unit of printing out and sharing information in certain text forms, including referential and literary texts. Both the forms and contents can be the object. The following examples are not the cases that designed documents or systems are the subject of a project. Rather, the forms designers suggest through their roles influence their project or the division is difficult because of ambiguity.

and the slogan of total events 'Burn Your Base' was from the lettering of designer duo ShinShin (Shin Haeok and Shin Donghyeok). As for other printed materials, Sandol Neo Gothic font and Executive font of Optimo were used as a dedicated font. Refer to the visual identity manual of 2014 Gwanju Biennale.

Kim Hyungjae
Typography's Role of Recontextualizing the Functional Spaces as a Platform of
Planning and Execution: Visual Policies of Audio Visual Pavilion
109

쓰이는 인덱스 형식에 이르기까지 일상적 사무 환경에서 흔히 쓰는 파일 뭉치를
연상시킨다. 이 문서 파일 형식은 전시와 전시 카탈로그에 독특한 정체성을
부여하는 한편 각 참여 작가에 할당된 페이지에 자율성과 상이한 내용을 묶는
통일성을 동시에 획득한다.

　　2006년 인사미술공간 《선택의 조건》전의 ‹Office for archival reproduction›
설치에서 인사미술공간의 '인미공 아카이브'의 이용자가 복사기를 이용해
아카이브의 내용을 복제할 경우 복사기에 설치된 장치에 의해 슬기와 민의
디자인이 함께 인쇄되어 출력된다. 이 복사 서비스의 이용자는 새로운 인미공
아카이브 문서를 생산하는 데 자신의 의도와 관계 없이 참여하게 된다.[7] [1]

　　‹Report (Not Announcement)›는 2006년 최빛나가 기획하고 편집한
웹 베이스의 출판 프로젝트이다. 지속적으로 이동하거나 이주하는 48명의 문화
생산자의 '현재 이동성의 상태'에 관한 에세이를 모은 웹사이트는 슬기와 민이
디자인했다. 모든 에세이는 송수신 정보를 담은 PDF 문서 형태로 다운로드 받아
읽도록 되어 있으며 웹사이트에서 각 저자의 구획을 구분하는 메뉴는 '이동성'을
강조하기 위해 공항의 식별 코드의 인상을 주는 거대한 산세리프 글자체로
디자인되었다. 각 이메일 내용이 담긴 PDF에는 해당 저자가 이동한 경로와 기간,
위치 등이 함께 실려 있다.[8] [2]

　　SMBA는 암스테르담 스테델릭 미술관의 프로젝트 스페이스이다. 1993년부터
이 공간의 책임 디자이너였던 메비스 앤 판 되르선은 2003년 10년 동안의 SMBA의

7. http://www.sulki-min.com/wp/office-for-archival-reproduction
8. 실제 웹사이트는 폐쇄됐지만, 디자이너 슬기와 민의 웹사이트에서 아카이브 형태로 확인할 수 있다. http://www.sulki-min.com/report_not_announcement/index_full.html

The catalogue for the exhibitions ‹Live In Your Head: When Attitudes Become
Form› (1969) and ‹Documenta 5› (1972) organized by Harald Szeemann is
reminiscent of a bunch of files that are commonly used in everyday office
environments from ring binding documents to a telephone book in an index
format. Such a file format not only grants a unique identity to exhibitions and
their catalogues but also allows each artist participating in the exhibitions to
achieve autonomy and unity that harmonizes different contents.

　　In the 2006 exhibition «Frame Builders» held in Insa Art Space, ‹Office
for Archival Reproduction› was installed to print out automatically Sulki and
Min's designs when users of its archives duplicate the contents. Users of this
service contribute to the production of new documents of Insa Art Space's
archives regardless of their intention.[7] [1]

‹Report (Not Announcement)› is a web-based publication project planned and
edited by Choi Binna in 2006, and the website, a collection of essays about 'the
current status of migration' of 48 cultural producers attempting a constant
migration, was designed by Sulki and Min. All the essays can be downloaded
in a PDF file with the information about transmission and reception, and
to highlight the 'migration', the menu with the category of each artist was
designed in a huge Sans-Serif font giving a feeling of the identification codes
of an air port. The PDF files contain not only the contents of exchanged
e-mails but also the migration route and period and the location of artists.[8] [2]

SMBA(Stedelijk Museum Bureau Amsterdam) is the project space of Stedelijk
Museum Amsterdam. Mevis & Van Deursen in charge of design of the space

7. http://www.sulki-min.com/wp/office-for-archival-reproduction/
8. The actual website was closed, but it is possible to check the form of archives at the website of designers Sulki and Min. http://www.sulki-min.com/report_not_announcement/index_full.html

[1] 슬기와 민 ‹Office for archival reproduction›,
　　인사미술공간의 설치 장면, 2006.
　　Sulki and Min ‹Office for Archival Reproduction›,
　　the work being installed in Insa Art Space, 2006.

[2] ‹Report (Not Announcement)›의 웹사이트 메인 화면.
　　Main screen of the website of ‹Report (Not Announcement)›.

Kim Hyungjae

Typography's Role of Recontextualizing the Functional Spaces as a Platform of
Planning and Execution: Visual Policies of Audio Visual Pavilion

111

9. 아카이브 도서(Maxine Kopsa et al., Martijn van Nieuwenhuyzen eds., «10 years SMBA: We Show Art», 2003)와 웹사이트에서 확인할 수 있다.

기록을 아카이브하는 도서의 디자인을 맡았다. «10 years SMBA: We Show Art»의 디자인 콘셉트는 단순하다. 이들은 스스로 디자인한 10년간의 SMBA 뉴스레터를 전부 모아 그대로 복제해 뉴스레터를 물리적으로 아카이브한 형식을 취했다. 책의 발간과 동시에 오픈한 요나탄 퓌케이가 디자인한 웹사이트는 책과 뉴스레터 사이의 인덱스와 검색 키오스크 역할을 하는데, 트리 형태로 분류된 항목을 선택하거나 키워드별로 분류된 태그를 클릭하면 아카이브된 해당 전시, 이벤트, 출판에 관한 간략한 소개와 함께 그것이 소개된 뉴스레터의 PDF를 다운받는 구조로 되어 있다. 즉 책은 물리적인 뉴스레터의 아카이브 형식이며 웹사이트는 낱개의 PDF를 분류해 모아놓은 형태다.[9] [3], [4]

3. 시청각의 시각 정책

시청각의 모든 시각 정책의 기본 얼개는 시청각의 주요 세 가지 기능을 개별적으로 수행하는 동시에 통합적으로 다룰 수 있는 도구의 필요성으로부터 나왔다. 연구자는 시청각의 기본 심볼과 로고를 디자인하는 한편 전용 글자체 세트를 만들었다. 이 전용 글자체를 적극적으로 활용해 세 가지 기능을 아우르는 플랫폼으로서 문서와 도서, 그리고 웹사이트를 함께 디자인했다. 이를테면 웹사이트의 개별적인 전시 소개 페이지에 삽입되는 전시 홍보 시각 이미지와 전시 작품 및 설치 이미지를 제외하면 시청각의 모든 시각물은 오직 이 전용 글자체로 디자인한 문서의 양식을 공유하고 있다. 따라서 이 시청각 전용 글자체와

9. Refer to the archive book (Maxine Kopsa et al., Martijn van Nieuwenhuyzen eds., «10 years SMBA: We Show Art», Artimo, Gijs Stork, 2003) and the website.

sine 1993 also designed the archive book containing the 10-year records of SMBA in 2003. The design concept of «10 years SMBA: We Show Art» is simple. Designers collected newsletters issued by SMBA for 10 years and made a duplicate in an archive form. The website designed by Jonathan Puckey upon the publication of the book served as an index and search kiosk between books and newsletters. If people select one of the items classified according to the tree classification method or click a tag classified by keyword, they can download newsletters in a PDF file that introduce exhibitions, events, and publications in the archive. In other words, the books is an archive of newsletters and the website is a collection of classified PDF files.[9] [3], [4]

3. Visual Policies of Audio Visual Pavilion

All visual policies of Audio Visual Pavilion basically stem from the necessity for a tool that can individually perform three major functions of the art center and integrate them. Researchers made a basic symbol and logo of the center and a set of dedicated fonts. The dedicated fonts were actively utilized for designing documents, books, and the website as a platform encompassing the three functions. For example, all visuals of the art space, except for promotional visual images and images about works and installations inserted in the exhibition introduction page of the website, share the document format based on the dedicated fonts. Therefore, it is difficult to separate the structures of visual documents and books, and the website from the dedicated fonts. It is necessary to note characteristics of each medium and their mutual

[3] «10 years SMBA: We Show Art»의 표지와 본문 펼침면 이미지.
　　Images of the cover and body pages of «10 years SMBA: We Show Art».

[4] SMBA 아카이브 웹사이트 메인 화면.
　　Main screen of the website of SMBA Archive.

Kim Hyungjae

Typography's Role of Recontextualizing the Functional Spaces as a Platform of Planning and Execution: Visual Policies of Audio Visual Pavilion

113

시청각 문서, 시청각 도서, 웹사이트 등의 구조는 서로 분리해 설명하기 어렵다. 다음 개별 항목들에서는 각각의 매체 특성과 함께 항목 서로간의 관계에 대해서 주목해야 한다.

3.1. 심볼과 로고 그리고 전용 글자체 세트

시청각의 심볼과 로고는 직각삼각형을 세 차례 가로로 연속 배치한 형태와 한글 명조체 워드마크로 디자인했다. 연구자는 시청각의 마지막 단어 '각'을 두 가지 한자어로 해석했는데, 시각과 청각 등의 감각을 의미할 때 쓰이는 각(覺)과 공간을 의미하는 각(閣)으로 구분하고 글자 '각'이 이 두 가지 의미를 모두 지향할 수 있다고 판단했다. 하나의 한글 글자가 여러 개의 한자의 의미를 표상할 수 있는 성질을 활용해 앞서 설명한 두 가지 '각'의 의미에 각도를 의미하는 각(角)을 추가해 시각적 정체성을 더했다. 한편 직각삼각형은 세 개의 다른 각(角)—시청각을 이루는 세 글자, 전시, 출판, 활동의 시청각의 세 가지 주요 기능—을 표상하기 위해 착안했으며 시청각의 세 글자를 의미하는 동시에 형태로서 대응할 수 있도록 세 차례 반복했다. 이 심볼에 전용 글자체 세트로 선택한 SM신신명조와 허큘리스[10]로 디자인한 한글과 로마자 워드마크를 결합했다.[5] 이 글자체 짝을 선택한 것은 이들이 웹사이트가 대중화되기 이전의 인쇄물 전성기 글자체의 전형적인 시각적 자취를 여전히 지니고 있으면서 현재 시점에 맞게 어느 정도 갱신된 측면도 가지고 있기 때문이다. SM신신명조는 1980년대와 1990년대에 출시된 대중적인 디지털

relationship in the next sections.

3.1. Symbol, Logo and a Set of Dedicated Fonts

The symbol of Audio Visual Pavilion is three right-angled triangles arranged horizontally and its logo was designed in a Ming-style font. Researchers interpreted the last syllable 'Gak' of the word Sicheonggak (Audio Visual Pavilion in English) into two Chinese characters. They analyzed the syllable had two meanings: Gak meaning the senses including a sense of sight and a sense of hearing and Gak meaning the space. And then, they considered the syllable pointed to both the two meanings. Using the characteristic of a Hangeul character that represents more than one Chinese characters, the researchers added the Chinese character Gak meaning an angle to the two meanings mentioned above for visual identity. The right-angled triangles were designed to represent three different angles—three main functions of Audio Visual Pavilion, exhibitions, publications, and activities—, and the triangles were arranged successively to symbolize the three words "Audio, Visual, and Pavilion." Also, the symbol was combined to SM Shin ShinMyeongjo font included in a set of dedicated fonts and the Hangeul and Roman wordmarks designed in Hercules.[10] [5] The reason such fonts were selected was that they still had a typical visual aspect of fonts easily found in printed materials before the popularization of websites but at the same time they were updated to some degree to fit current trends. Among popular Ming-style fonts for digital texts released in the 1980s and 1990s—SM Ming-style font family, YoonMyeongjo

10. 프란티세 스톰 디자인, 스톰 타입 타이 파운드리의 허큘리스 글자체 가족 설명 페이지 참조. (https://www.stormtype.com/families/hercules/gallery)

11. 노은유, 《최정호 한글꼴의 형태적 특징과 계보 연구》, 102.

12. 인쇄물 디자인과 웹사이트 디자인 분야의 다국어 조판, 쉬어찾기 등의 주제는 심층적으로는 각각 2000년대 중반과 2000년대 중반에 어도비인디자인 CJK 버전의 합성글꼴 기능과 모바일

10. Refer to the page about Hercules font family of Storm Type Foundry and the design by František Storm. https://www.stormtype.com/families/hercules/gallery

[5] 시청각의 로고.
 Logo of Audio Visual Pavilion.

본문 명조 글자체—SM명조 계열, 윤명조 100계열, 산돌명조 등—중에서도
납활자, 사진 식자, 디지털 글자체로 변화해온 최정호 계열의 한글 글자체 계보를
직접적으로 잇고 있다.[11] 마찬가지로 허큘리스는 모던 계열과 '변호사들이 선호하는
글자체'로 알려진, 공문서에서 흔히 발견되는 글자체 드빈느의 영향을 함께 받은
진부함과 평범함을 개성으로 갖춘 글자체다. 즉 우리는 이 두 글자체의 조합이
시청각의 시각 정책 전체에 공문서의 체계와 엄격함, 지루함과 함께 중립적인
모호함을 가져다줄 수 있을 것으로 예측했다. 웹사이트에도 같은 조합을 활용하려
했으나 (2013년 당시) SM신신명조의 웹폰트 버전은 시중에서 구할 수 없었기
때문에 웹폰트 서비스 제공 중인 명조체 계열의 글자체 중 가장 화면상에서 유사한
DX명조를 사용했다.[12]

3.2. 시청각 웹사이트

시청각의 웹사이트는 아이덴티티와 문서를 비롯한 다른 포맷과 함께 동시에
고안됐다. 일반적으로 웹사이트를 제작할 때 가장 먼저 정의하는 것은 정보들이
나열되는 구조와 이 구조를 탐색하는 데 걸맞는 내비게이션 시스템이다. 우리는
시청각이라는 물리적 공간을 평면에 투사해 전시와 출판(텍스트 생산), 그리고
형식을 명확히 구분하기 어려운 예술 관련 행사들에 걸친 세 가지 주요 기능들이
서로 연관을 맺되 종속되지 않는 방식으로 병렬 기능한다는 아이디어를 웹사이트의
구조 디자인에 반영했다. 대개의 웹사이트는 하이퍼텍스트, 즉 링크로 연결된

100 font family, Sandoll Myeongjo, etc—SM Shin ShinMyeongjo font
continues the tradition of Hangeul fonts of Choi Jeong Ho that have changed
to be suitable for a lead printing type, photo-letter composition, and a digital
type.[11] Likewise, Hercules known as a modern-style "font preferred by lawyers"
is banal and common because the font was influenced by the font De Vinne
commonly found in official documents. We predicted that the combination of
these two fonts could bring a rigor and boredom found in official documents
and neutral ambiguity to the entire visual policies of Audio Visual Pavilion.
We tried to use the same combination on the web site (in 2013), but because
of the unavailability of the web font version of SM Shin ShinMyeongjo, we
used the DX Myeongjo font that looked most similar to the font on the screen
among Ming-style fonts providing their web version.[12]

3.2. Website of Audio Visual Pavilion

The website of Audio Visual Pavilion was designed along with other formats,
including its identity and documents. In general, what is defined first when a
website is created is a structure in which information is listed and a navigation
system that is suitable for exploring this structure. By projecting the
physical space of Audio Visual Pavilion onto a flat surface, we reflected in the
structure of the website the idea that the three main functions of exhibitions,
publications (production of texts), and art events with formats that are too
ambiguous to divide are related with each other but functions work in parallel
free from the subordinate relationship.

11. 노은유, 《최정호 한글꼴의 형태적 특징과 계보 연구》, 102.
12. 다바이스를 위한 반응형/가변형 타이포그래피 디자인의 대두됨에 따라 디자이너의 작업을 통해 다양한 시도가 이뤄졌으나 웹사이트가 제작된 2013년까지도 공식적인 출판을 통해 사례화할 방법이 공유되는 사례는 드물었다. 그러나 최근 《글쓰게》의 여러 낱말들 비롯해 많은 디자이너들의 인쇄/웹 분야의 자체적인 다국어 조판, 서어째기의 이론적/수행적 방법은 사례가 발표되고 있어 그 무질적이다. 본 논문에서는 시청각 전용 글자체 세트 서어째기의 구체적인 세부 과정까지는 밝히지 않는다.

(English footnotes:)

11. Noh Eunyou, «Study on the Morphological Characteristics and the Genealogy of Hangeul fonts of Choi Jeongho», 102.
12. Many designers have attempted multilanguage typesetting and mixing functions in the printing design and website design fields as an Adobe InDesign version of CJK, such as the composite character font, and reaction/variable type typographic design for mobile devices

문서의 집합체이다. 그래서 시각적으로 드러나는 것은 모든 내용의 총합보다는 개별 문서의 내용과 연결의 허브 역할을 하는 메뉴의 구조이다. 이와 비교해 시청각의 웹사이트(http://audiovisualpavilion.org)의 개념도[6]를 살펴보았을 때 먼저 확인할 수 있는 것은 하나의 넓은 물리적 대지 위에 내용들이 각자 구분된 영역을 차지하는 형태의 구성이다. 일반적으로 사용자는 웹 브라우저의 창 도구를 통해 콘텐츠를 탐색하는데, 이 브라우저 창의 읽기 가능한 범위는 이 문서 자체가 아니라 문서의 아주 작은—사용자의 디스플레이 해상도와 브라우저 창의 실제 면적에 따른—일부분이다.

　　다음으로 메뉴의 형태를 확인할 수 있다.[7] 메인 페이지 왼쪽에 시청각의 기본 정보(국영문)와 전시, 문서, 활동의 세 가지 항목이 늘 동일한 위치에 자리하는 방식으로 고정되어 있다. 이 메뉴는 유사 하이퍼링크를 제공하는 탐색 시스템으로 넓은 대지 위에 흩어져 있는 콘텐츠를 사용자의 웹브라우저 앞으로 가져와서 볼 수 있게 한다. 일반적인 하이퍼링크처럼 페이지가 전환되는 중간 과정—점에서 점으로 연결되는—을 거치지 않고 구체적 좌표값으로 이동하며 각 좌표 사이를 이동하는 과정을 가시적으로 드러내는 모션을 제공함으로써 물리적 공간을 돌아다니는 것 같은 경험을 제공한다. 이와 같은 전체 구성과 메뉴를 통해 이동하는 방식은 시청각이라는 공간을 구성하는 세 가지 축이 서로 연결되어 상호 보완적인 역할을 하게 된다는 점을 드러내려는 의도이다.

Most websites are a collection of hypertext, or linked documents. Therefore, what is visible is the contents of individual documents and the structure of the menus which serve as a hub linking categories rather than the array of all contents. If you look at the concept map [6] of the website of Audio Visual Pavilion (http://audiovisualpavilion.org), you will first notice the composition of the contents on a wide physical ground with each one occupying a separate area. Users usually navigate through the contents of the web browser window, but the readable scope of the browser window is a small part of the document—depending on users' display resolution and the actual size of the browser window—, not the entire document.

　　And then, you will notice the form of the menus. [7] On the left side of the main page, the basic information of the art center (Korean and English) and the three menus that consist of exhibitions, documents, and activities are designed to be always placed in the same position. These menus are a navigation system providing hyperlinks that brings the contents scattered here and there to the user's web browser. Unlike ordinary hyperlinks, the menus make the users feel like moving around a certain physical space, providing a motion that visually reveals the process of moving to a specific coordinate without going through the mid process of changing pages—connected from point to point. Such a method of moving through the overall construction and menus comes from the intention of showing that the three axes forming the space of Audio Visual Pavilion are connected and complement one another.

draw attention in the mid and late 2000s. However, the cases and methods through official publication were not shared until 2013 when the website was created. Recently, however, many theses, including those published in «LetterSeed», announced the cases about theoretical and performative methods of multilanguage typesetting and mixing functions in the printing design and website design fields. This thesis does not mention a detailed process of mixing a set of the dedicated fonts.

3.3. 시청각 문서와 시청각 도서

시청각의 운영진은 처음 시청각을 설립할 당시 자신들의 설립 의도와 방향을
제시하며, 미술 활동과 직·간접적으로 연관된 텍스트를 주기적, 지속적으로
기획하고 생산하려는 의지를 표명했다. 시청각의 운영진과 연구자가 포함된
디자인팀은 이를 위한 문서 포맷을 만들어 텍스트 생산을 정례화했다. '시청각
문서'는 일반적인 사무용 문서의 관습적 양식과 온라인 읽기 관습을 함께 반영해
디자인했다. 운영진이 문서 형식으로 만든 텍스트를 매번 오프셋 인쇄해 배포하는
동시에 웹사이트 상에서도 읽기 가능하도록 요청했기 때문이다. 이 양식은
워드프로세서 등을 활용해 일상적 사무 환경에서 주로 사용하는 A4 판형이며,
인쇄물과 PDF 형식을 사용한 웹·모바일 디스플레이 환경에서 모두 적절히 읽을
수 있는 가독성을 갖추는 것이 목표였다. PDF는 오프셋 인쇄 공정과 디스플레이
상에서 모두 활용 가능한 디지털 포맷이기도 하다. 기본적으로 운영진이 정한 한
문서 단위의 글 양이 A4 크기의 문서 한 장에 담기 어렵고 매 문서마다 분량이
조금씩 달랐기 때문에, 하나의 문서를 기본적으로 A4 판면이 4쪽씩 연속된
소책자의 형태로 설정하고 4쪽을 A3 크기 용지 앞, 뒷면에 배치했다. 매번 4쪽의
문서에 해당 텍스트를 배치하고 분량상 텍스트가 채워지지 않는 쪽의 쪽번호는
대괄호를 활용해 분리해 표기했다. A3를 균등히 접지한 A4 문서는 일반적으로
왼쪽을 축으로 묶는 좌횡서의 형태로 제작되지만 시청각 문서에서는 A3 판형의
한쪽 인쇄면에 좌우가 연속으로 펼친 면이 되도록 고안했다. A3 크기로 제작된

3.3. Documents and Books of Audio Visual Pavilion

The management team of Audio Visual Pavilion presented the intention
and direction at the time of its establishment and expressed the will to
plan and produce periodically and continuously texts that are directly and
indirectly related with artistic activities. To this end, the management team
and the design team which includes researchers created document formats
for producing texts on a regular basis. The 'documents of Audio Visual
Pavilion' were designed to reflect both the customary form of common official
documents and online reading customs. The management team distributed
texts in the form of documents through offset printing process and asked for
making them readable on the websites. This form is in A4 format mainly used
in everyday office environments based on the use of tools like word processors
and is aimed at having readability in both the print environment and digital
environment, such as PDF/web/mobile display. PDF is a digital format that can
be utilized both in the offset printing process and on the display. Basically, the
amount of texts of one document set by the management team was difficult to
be included in one document in A4 format and the amount of each document
was slightly different. Therefore, a document was basically designed as a
4 page booklet in A4 format and the 4 pages were arranged on the front and
back of an A3 size format. Texts were arranged on an applicable document
of 4 pages and blank pages which were not filled due to a small amount of
texts were marked with square brackets and separated. A4 size texts arranged
on equally folded A3 paper are generally produced left horizontally, but the

[6] 시청각 웹사이트의 개념도.
Concept map of the website of Audio Visual Pavilion.

Kim Hyungjae

119

Typography's Role of Recontextualizing the Functional Spaces as a Platform of
Planning and Execution: Visual Policies of Audio Visual Pavilion

[7] 시청각 웹사이트.
Website of Audio Visual Pavilion.

[8] 시청각 문서 XX, 안은별, 〈外国語会話〉 웹사이트 다운로드 버전과 인쇄용 버전,
　　Document of Audio Visual Pavilion XX, Ahn Eunbyeol,
　　〈外国語会話〉. Website versions for downloading and printing.

[9] 시청각 도서 «시청각 문서 1-[80]».
　　Book of Audio Visual Pavilion «Audio Visual Pavilion's Documents 1-[80]».

판면을 접지를 통해 A4 크기로 분리할 수도 분리하지 않을 수도 있는 사용상의
가능성을 형식에 반영하기 위해서다. 시청각 문서는 또한 시청각의 개관과 함께
발행된 N호를 시작으로 문서 번호를 로마 숫자로, 쪽번호를 아라비아 숫자로
표기했으며, 쪽번호는 바로 전에 발행된 문서로부터 이어지도록 했다. 이 방식들을
종합해 사용하면 개별 문서는 분량과 관계 없이 A4 크기의 문서 4쪽으로 이뤄지는
A3 크기 펼친 면 2개 단위 모듈로 제작되며, 모든 문서의 총합은 하나의 문서
체계와 쪽번호 체계를 공유하므로 있는 그대로가 도서—형태로 상상한 어떤
총합—의 (가변적) 일부로서 기능한다.

실제로 시청각의 운영진은 지속적인 기획, 편집 과정을 통해 꾸준히 시청각
문서를 매번 다른 필자를 섭외해 배포했으며, 2015년 말 18편의 시청각 문서를
묶어 시청각 도서, 《시청각 문서 1-[80]》(고나무 외, Snowman Books, 2015)를
발간했다. 시청각 도서 《시청각 문서 1-[80]》은 책의 가장 앞과 뒷부분의 소문자
로마자 숫자를 사용한 표지와 차례, 판권면을 제외하면 앞서 밝힌 쪽번호 체계를
공유하는 그간 발행된 모든 시청각 문서를 아무런 디자인상의 변형 없이 그대로
사용하고 있으며, 개별적인 문서의 물리적 감각을 유지하기 위해 사철 노출 제본
방식으로 제작되었다.[8], [9]

documents of Audio Visual Pavilion were designed to make texts arranged
from side to side on one printed side of an A3 format. That's because it is to
reflect the possibility of use that the page in an A3 format can be separated or
not be separated into A4. The document number of Audio Visual Pavilion's
documents was designated by Roman numerals, starting with the first issue
No. N and the page number of the documents was designated by Arabic
numerals in sequential order. By all accounts, individual documents were
made in a two-unit module with A4 size 4 pages arranged from side to side
on an A3 format, regardless of their amount. The aggregation of all documents
serves as a (variable) part of the book (aggregation imaginable in a certain
form) since it shares a document system and a page numbering system. In
fact, whenever making documents, the management team of Audio Visual
Pavilion contacted different writers and distributed the documents through
a continuous planning and editing process. At the end of 2015, a collection
of 18 documents were published under the title «Audio Visual Pavilion's
Documents 1-[80]»(Ko Na Mu et al., Snowman Books, 2015). «Audio Visual
Pavilion's Documents 1-[80]» shared the page numbering system mentioned
above with other documents published before, except for the cover, the table
of contents, and the copyright page that use Romanian numerals. Also, it was
made using an exposed spine binding method to maintain the physical feeling
of individual documents. [8], [9]

4. 맺음: 현재 진행형의 아이덴티티

본 연구에서는 시청각의 아이덴티티와 시각 정책이 만들어진 배경과 실제
디자인 과정을 구체적으로 기록하려고 했다. 특정 미술 공간의 아이덴티티가
고정적이고 통합적인 하나의 형태로 완결되는 것이 아니라 아니라 문서의 형식과
타이포그래피를 통해 각기 다른 활동들이 서로를 정의하고 관여하는 플랫폼으로서
실제로 작동할 수 있는지 밝히려 했다. 하나의 개별 사례를 설명하고 있으므로
아이디어를 구축하는 과정과 실행 규모, 방법이 일반적인 범용성을 충분히 획득할
수 있을지 확신하기는 어렵다. 그러나 한편으로 같은 시기의 신생 공간과 관련된
그래픽 디자이너의 자율적인 활동 양상과 연결된 흐름으로 이해할 수 있으며 이에
대해서는 앞으로 후속 연구를 위한 수집과 탐색이 이뤄져야 한다.

　　시청각의 시각 정책은 시청각의 활동이 지속적으로 웹사이트, 인쇄물, 실제
공간에 걸쳐 축적되고 이 과정이 즉각적으로 가시화되도록 계획되었기 때문에
실제로 계속해서 실행되어야 최초의 의도를 충족한다고 할 수 있을 것이다.
다행히 시청각의 운영진은 연구자의 아이디어와 실제 디자인에 대해 전적으로
지지했고, 협업은 설립 이후(2013) 현재까지 이어지고 있으며 웹사이트와 발간된
도서 및 인쇄물 등을 통해 확인할 수 있다.

4. Conclusion: Identity in Progress

The purpose of this research is to record the background of Audio Visual
Pavilion's identity and visual policies and the actual design process conducted
at the center. Also, this research is aimed at finding out that the identity serves
as a platform to make various activities define each other through document
formats and typography, instead of functioning as a fixed and integrated
form. It is difficult to be sure that the process of building an idea and the
scale and method of implementation are sufficient to achieve the general
versatility because only one individual case was explained about through
this research. However, this case can be understood as a flow connected with
autonomous activity patterns of graphic designers related to the new space of
the same time. In this regard, it is necessary to collect and explore resources
for further study.

　　Considering that the visual policies of Audio Visual Pavilion were
designed for accumulation of its activities on the website and printed
materials and in the actual space and visualization of the process, the policies
should be executed continuously for fulfillment of their early purpose.
Fortunately, the management team of the art center fully supports our ideas
and their actual design, so cooperation has continued since its establishment
(2013) and can be found on its website, published books and printed materials.

Kim Hyungjae　　　Typography's Role of Recontextualizing the Functional Spaces as a Platform of
Planning and Execution: Visual Policies of Audio Visual Pavilion

123

참고 문헌

강이룬, 소원영. ‹multilingual.js: 다국어 웹 타이포그래피를 위한 섞어쓰기
　　　라이브러리›. 《글짜씨》 제8권 1호 (2016년): 9−33.

김민. ‹가변적 아이덴티티 시스템에 관한 고찰›. 《디자인학연구》
　　　제 13권 3호 (2000년 8월): 303−312.

김병조. ‹다국어 타이포그래피의 기술적 문제›. 《글짜씨》
　　　제8권 1호 (2016년 6월): 55−83.

김보섭, 강희정. ‹소규모 디자인 스튜디오의 사례 연구›. 《디자인학연구》
　　　제23권 7호(2010년 12월): 94−118.

노은유. 《최정호 한글꼴의 형태적 특징과 계보 연구》. 박사 학위 논문,
　　　서울: 홍익대학교 대학원, 2012.

문상용. 《플렉서블 아이덴티티의 구조분석을 위한 아이덴티티 확장성 연구》.
　　　박사 학위 논문, 서울: 단국대학교 대학원, 2010.

민달식. ‹디지털 시대의 한글 본문용 활자꼴 변화›. 《기초조형학연구》
　　　제12권 2호 (2011년 4월): 187−195.

임근준. ‹국립현대미술관에 청년관을 신설하라›. 《한겨레21》 (제 1044호
　　　2015년 1월 12일), 한겨레신문사, 2015.

최명환. ‹화이트 큐브를 깨고 디자이너를 품은 갤러리: 시청각 & 커먼센터›.
　　　월간 《디자인》 제 428호 (2014년 2월), 디자인하우스, 2014.

Bibliography

Choi Mijin. «Study on the Influence of Dedicated Business Fonts on Brands».
　　　Thesis for a master degree, Seoul: Graduate School of
　　　Hongik University, 2011.

Choi Myeonghwan. ‹Gallery Embracing Designers beyond the Frame of White
　　　Cubes: Audio Visual Pavilion & Common Center›. Monthly magazine
　　　«Design» (vol. 428, February 2014).

Ian Albinson et al., Andrew Blauvelt Eds. «Graphic Design: Now In
　　　Production». Minneapolis: Walker Art Center, 2011.

Kang Eroon, So Wonyoung. ‹multilingual.js: Mixing Library for Multi-language
　　　Web Typography›. «LetterSeed» vol. 8 No. 1 (2016): 9−33.

Kim Boseob, Kang Huijeong. ‹Case Study on Small Design Studio›. «Archives
　　　of Design Research» Vol. 23, Issue No. 7 (December 2010): 94−118.

Kim Byeongjo. ‹Technical Problem of Multi-Language Typography›.
　　　«LetterSeed» vol. 8 no. 1 (2016): 55−83.

Kim Min. ‹Study on the Variable Identity System›. «Archives of Design
　　　Research» vol. 13 no. 3 (August 2000): 303−312.

Lim Geunjun. ‹To Create the Corner for the Young Generation in National
　　　Museum of Modern and Contemporary Art›, «Hankyoreh 21»
　　　(vol. 1044, 12 January 2015).

Min Dalsik. ‹Change in Types for Hangeul Texts in the Digital Era›. «Study on
　　　Fundamental Modeling» vol. 12 no. 2 (April 2011): 187−195.

최미진. «기업전용서체가 브랜드 태도에 미치는 영향에 관한 연구». 석사 학위 논문,
　　서울: 홍익대학교 대학원, 2011.
Ian Albinson et al., Andrew Blauvelt Eds. «Graphic Design: Now In
　　Production». 미네아폴리스: Walker Art Center, 2011.

웹사이트
디자이너 비허르 비르마 (Wigger Bierma)의 웹사이트. 2017년 6월 30일 접속.
　　http://www.wiggerbierma.net
시청각 웹사이트. 2017년 6월 30일 접속. http://audiovisualpavilion.org
시카고현대미술관의 웹사이트의 로고와 아이덴티티 리디자인 소개 페이지.
　　2017년 6월 30일 접속. https://mcachicago.org/About/Logo-And-Identity
암스테르담 스테델릭 미술관의 프로젝트 스페이스의 아카이브 웹사이트.
　　2017년 6월 30일 접속. http://www.smba.nl

번역. 이원미

Mun Sangyong. «Study on the Expandability for Analysis on the Structure of
　　Flexible Identity». Thesis for a doctorate, Seoul: Graduate School of
　　Dankook University, 2009.
Noh Eunyou. «Study on the Morphological Characteristics and the Genealogy
　　of Hangeul fonts of Choi Jeongho». Thesis for a doctorate,
　　Seoul: Graduate School of Hongik University, 2012.

Website
Audio Visual Pavilion. Accessed 30 June 2017. http://audiovisualpavilion.org
The page which introduces the redesigned logo and identity of the website of
　　Museum of Contemporary Art Chicago. Accessed 30 June 2017.
　　https://mcachicago.org/About/Logo-And-Identity
The website of the archives of Stedelijk Museum Bureau Amsterdam.
　　Accessed 30 June 2017. http://www.smba.nl
Wigger Bierma. Accessed 30 June 2017. http://www.wiggerbierma.net

Translation. Lee Wonmi

스크린 매체와 인쇄 매체의 관계 설정을 전제한 그래픽 디자인 교육 과정의 결과와 확장 가능성

배민기
그래픽 디자이너, 한국

주제어.
타이포그래피, 아날로그,
디지털, 스크린, 프린트

투고: 2017년 5월 29일
심사: 2017년 6월 7–11일
게재 확정: 2017년 6월 30일

The Results and the Possibility of Expansion of the Graphic Design Curriculum Based on the Relationship between Screen Media and Print Media

Bae Minkee
Graphic Designer, Korea

Keywords.
Typography, Analog,
Digital, Screen, Printed

Received: 29 May 2017
Reviewed: 7–11 June 2017
Accepted: 30 June 2017

초록

본 논문은 디지털과 아날로그, 스크린 매체와 인쇄 매체, 픽셀과 종이에 관한 고정관념을 재고하면서, 스크린 매체와 인쇄 매체는 한쪽이 다른 한쪽을 대체하는 방식이 아니라 서로의 특성을 효율적으로 활용하는 상호보완적 관계를 이루고 있다는 점을 다룬다. 이와 같은 오늘날의 혼성적 상황에서 본 논문은 매체를 바라보는 방식을 일신하는 교육방식의 필요성을 역설하고, 그 교육 과정의 결과와 상세를 서술한다. 스크린 매체와 인쇄 매체의 관계를 다양하게 설정하는 프로젝트의 대전제를 설명하고 과제 지시문, 설명문, 참고자료를 적시한다. 이어 단계별 기획을 제시하고 지속적인 피드백을 제공하여 도출된 교육의 결과물을 네 가지 단계로 설명한다. 첫 번째 단계 '스크린 매체의 문법을 활용하여 인쇄 매체를 제작하기'에서는 스크린 매체의 시각 요소, 인터페이스, 구성방식, 원리 등의 특성을 포착하고, 그것을 활용하여 인쇄 매체를 제작한 사례를 소개한다. 두 번째 단계 '가변성과 불변성'에서는 스크린 매체에 가변성, 인쇄 매체의 불변성을 임의의 속성으로 할당하여, 화면에 나타났다가 사라지는 스크린 매체의 특정한 요소를 인쇄 매체에 고정하거나 반대로 인쇄 매체에 정지된 상태로 고정된 특정 요소를 스크린 매체에서 유동시키는 작업을 제작한 사례를 서술한다. 세 번째 단계 '관계를 새로이 배분하고 재구축하기'에서는 두 매체의 관계 설정을 좀 더 복합적으로 구성한 작업을 제작한 사례를 다이어그램과 함께 설명한다. 네 번째 단계 '매체에 관한 인식과 경험을 드러내고 증폭하기'에서는 앞의 세 가지 단계별

Abstract

This thesis considers the stereotype of digital and analog, screen and print media, pixel and paper and, at the same time, looks at the relationship between screen and print media based on the complementary relationship which uses the characteristics of each media, not a unilateral relationship through which one replaces the other. Considering today's such mutual supplementation, this thesis emphasizes the need of the pedagogy which renews how to approach media and describes the results and detailed contents of the curriculum. First of all, this thesis explains about a major premise of the project which sets the relationship between screen and print media from various angles and describes task instructions, explanations, and references. Next, the educational output drawn from phased tasks and continuous feedback on it is divided into four steps and is explained. The first step 'the production of print media with the use of the mechanism of screen media' aims to catch the characteristics of the visual elements, interfaces, formats, and principle of the media and introduce the cases of making print media with the use of them. In the second step 'variability and invariability', the case of fixing on-again off-again images of screen media on print media or transferring the fixed elements on print media to screen media as changeable ones by assigning arbitrary attributes, variability and invariability, to screen media and print media, each. In the third step 'new allocation and reconstruction of relationship', a more complex composition of relationships between the two media is introduced along with a diagram for better understanding. The fourth step 'revealing and amplifying

Bae Minkee

The Results and the Possibility of Expansion of the Graphic Design Curriculum
Based on the Relationship between Screen Media and Print Media

127

기획에 포함되지는 않으나 두 매체의 관계 설정을 주요 요소로 활용하는 작업을
제작한 사례를 기술한다. 그리고 결론에서는 명쾌한 도식화와 유동적 결합 및
분해가 가능한 주제 설정을 통해 다양하지만 일정한 체계로 분류할 수 있는 작업을
지속하여 생산한다는 교육 목표와 관련된 보론(補論)을 기술하고, 앞에서 다루어진
모든 작업이 어떠한 확장 가능성을 가졌는지 각각 설명한다.

서론

신문 《뉴욕타임스》가 만든 화려한 디지털 기사 ‹눈사태로 숨진 스키 선수들›이
2013년 퓰리처상 특집기사 부문을 수상했다는 소식과 일간지 《인디펜던트》가
2016년 종이신문 발행을 중단한 소식은, 새로운 스크린 매체가 낡은 인쇄 매체를
대체하리라는 일반적 통념을 견고하게 만든다. 그러나 통상적 의미의 선형적인
기술 진보를 충분히 긍정하는 태도를 취하더라도, 새로운 매체와 낡은 매체에
우리가 투영해왔던 일반적 관념과 통상적 속성은 시간에 따라 변화하기도 한다.
이를테면 레티나 디스플레이의 등장은, 종래의 실용적인 디자인 교육에서 종종
언급되던 '픽셀은 72DPI, 종이는 300DPI'라는 관용 어구를 생경하게 만든다.
이러한 고정관념의 유동화는 사람들에게 익숙한 형태의 기술 발전 서사를
좀 더 꼼꼼하게 재검토하도록 만든다.

인쇄 매체가 사라질 것이라는 경고는 끊임없이 반복되고, 또 그 경고에는

the media-related perception and experience' is not included in the phased
tasks which encompass the three steps mentioned above, but the section
about the step describes the case of the work that uses the relationship
between the two media as a major element. In conclusion, the education-
focused discussion for various and constant classification through the topic
settlement which makes concrete schematization and flexible combination
and separation possible is explained about. Also, the expandability of all works
mentioned above is examined.

Introduction

The news that the impressive digital article titled ‹The Avalanche at Tunnel
Creek› in the daily newspaper «The New York Times» won the Pulitzer
Prize in 2013 and «The Independent» stopped the publication of its paper
newspapers in 2016 create a more concrete conventional wisdom that new
screen media will replace old-fashioned print media. However, despite a
stance which accepts linear advance in technology from a typical viewpoint,
the ordinary notion and typical attributes that we have thought new media
and old media have could change over time. For example, the emergence of
Retina Display has made the phrase '72DPI for pixel, 300DPI for paper' that
was often mentioned in practical design education out of date. Such a breakup
of the stereotype gives the opportunity to have a closer look at the story about
the advance in technology familiar to people. A repeated warning that print
media will disappear has come out, and the reason for it is quite grounded.

비교적 합리적인 근거가 따라붙는다. 그러나 인쇄 매체가 가지고 있는 사람들의
일상생활 속 지배 영역이 다른 매체에 완전히 점령되는 일은 아직 벌어지지
않았다. 즉 현대인이 상당히 많은 웹 페이지와 SNS 포스팅과 애플리케이션과
PDF에 노출되어 있더라도, 그들은 여전히 종이 책과 A4 용지를 바라보고, 읽고,
무언가를 쓴다. 이는 우리를 둘러싼 매체 환경이 '새로운 것이 낡은 것을 대체하는
구도'만으로 설명되기 어렵다는 것을 드러낸다. 이러한 문제의식을 표준적인 서술
방식으로 다루고 있는 책이 알레산드로 루도비코의 저작 《포스트디지털 프린트:
1894년 이후 출판의 변화》라고 할 수 있다. 이 책에서 루도비코는 소위 '종이의
죽음'이 선포된 일곱 개의 사례—전보, 라디오, 전화 방송, 텔레비전, 컴퓨터 등과
관련된 예상들—와 다양한 작업물을 소개하면서, 디지털과 아날로그는 협업을 통해
공진화하는 방식으로 변화해왔다는 것을 강조한다. 패러다임의 차원에서 디지털은
양적인 정보와 콘텐츠, 아날로그는 가용성과 인터페이스를 분담하면서, "인쇄의
전통적 역할은 새로운 디지털 세계로 인하여 확실히 위협받고 있지만, 역설적으로
그 때문에 다시 활성화"[1]된다. 주문형 출판[2]은 인쇄 매체이지만, 실질적으로 내용을
계속해서 업데이트하는 온라인 출판의 주요 특성을 활용한다.[3] 반면 스크린 매체를
통한 정보 전달 및 공유의 대명사인 위키백과에는 역설적으로 '인쇄·내보내기'
메뉴를 통해 문서를 PDF로 내려받는 기능이 존재하며 이를 통해 전통적인 종이
책의 지년 배열을 충실히 따른 책이 생성된다.
　　　이와 같은 혼성적 상황은 매체를 바라보는 방식을 재고하는 새로운 교육방식을

1. 루도비코, 《포스트디지털 프린트》, 12.
2. "일정 부수를 미리 만들어 유통하는 방식이 아니라, 주문의 들어올 때마다 필요한 부수만 인쇄하는 방식을 말한다. (중략) 2002년 설립된 온라인 주문형 출판 서비스 룰루(lulu.com)는 2014년까지 225개가 넘는 국가에서 거의 200만 권의 책을 출판했다."
　　김형진, 최성민, 《그래픽 디자인, 2005~2015, 서울: 299개 어휘》, 247.
3. 루도비코, 《포스트디지털 프린트》, 99.

However, the dominant domain of the print media in people's daily lives has
not been completely occupied by other media yet. That is, no matter how
frequently people are exposed to web pages and SNS posts, applications and
PDFs, they still look at, read, and write on paper books and printed materials.
This shows that it is difficult to say the media environment surrounding us is
in the process that 'new things replace old things'.
　　　The book that approaches the issue in a classic method of narration is
«Post-Digital Print: The Mutation of Publishing Since 1894» by Alessandro
Ludovico. In his book, Ludovico introduces seven cases of so-called 'death
of paper'—examples related with telegraph, radio, telephone, television, and
computer— and various works and emphasize that digital and analog are
transformed in a collaborative manner for coevolution. In terms of paradigm,
while digital is in charge of quantitative information and contents, analog
the usability and interface, which "further facilitates the traditional roles
of printing even though it is being threatened with the advent of a new
digital world."[1] On-demand publication[2] is a kind of print media, but it takes
advantage of the key features of online publication by continuously update
the contents.[3] On the other hand, Wikipedia, the epitome of delivering
and sharing information through screen media, provides the function of
downloading PDF documents using the 'printing/sending out' menu, which is
equivalent to creating a paper book designed in the traditional layout.
　　　Considering such mutual supplementation of screen and print media, it
is necessary to adopt the pedagogy which requires a new approach to media.

1. Ludovico, «Post-Digital Print», 12.
2. "It is not a way to make and distribute a certain number of copies, but to print only the necessary number of copies each time when an order comes in.(Interruption) The online on-demand publishing service Lulu (lulu.com), founded in 2002, published about 2 million books in more than 225 countries by 2014." Kim Hyeon Jin, Choi Seong Min. «Graphic Design, 2005~2015, Seoul: 299 words», 247.
3. Ludovico, «Post-Digital Print», 99.

Bae Minkee

129

The Results and the Possibility of Expansion of the Graphic Design Curriculum
Based on the Relationship between Screen Media and Print Media

요구한다고 할 수 있다. 따라서 본 논문에서는 스크린 매체와 인쇄 매체가 공존하는 당대의 매체 환경을 명확히 인식하고, 그 둘 사이의 다양한 관계 설정을 모색하고, 단계별 기획을 통해 작업을 제작하여, 그 관계 설정의 실례를 유의미하게 늘리는 교육방법론의 실행과 그 실행에 따른 결과물을 단계별로 소개한다. 항목은 크게 네 가지로 구분되어 있다.

프로젝트의 공통 지시문은 '스크린 매체와 인쇄 매체의 관계를 다양하게 설정한다'였으며, "오늘날 우리를 둘러싼 매체 환경의 지형도를 인식하고, 스크린 매체와 인쇄 매체 양자를 어떠한 방식으로 다룰 수 있고, 또 그 둘의 관계 설정을 통해 어떠한 작업을 할 수 있는지 예시 작업들을 통해"[4] 알아본다는 설명문이 추가로 제시되었다. 프로젝트 수행에 참고할 수 있는 예시는 수업에 따라 변동이 있었으나, 주로 사용된 참고자료는 다음과 같다.

1	제이슨 허프, 미미 캐벌	아메리칸 사이코
2	스테퍼니 시후코	암흑의 핵심
3	앰퍼샌드	익스피니티
4	아람 바르톨	인터넷에서 보내는 인사
5	미시카 헤너	해리 포터와 스캠 베이터
6	브린 페너모어	오토피안 픽션
7	소피아 르 프라가	W8ING

4. 필자가 작성한 가장 최근의 강의계획서(2017년 1학기 이화여자대학교의 강의명 '그래픽 디자인 1'의 강의계획서)에서 발췌함.

Therefore, this thesis aims to clearly perceive the media environment of the time when screen media and print media coexist, seek for various relationships between the two media, and introduces step by step the implementation and result of educational methodology that expands significantly the relationships through phased tasks. Relevant items are classified into four main categories.

The tasks conducted for this thesis suggests the common instruction to 'set the relationship between screen and print media in various ways', and explanation is added to the thesis for the purpose of "recognizing the geography of the media environment surrounding us today and, through example works, finding out how to deal with screen and print media and what kinds of work is possible based on the relationship of the two media.[4] The reference examples for the tasks were not the same in all classes, but references mainly used are as follows.

1	Jason Huff, Mimi Cabell	American Psycho
2	Stephanie Syjuco	Re-Editioned Texts: Heart of Darkness
3	Amp;	XFINITY
4	Aram Bartholl	Greetings from the Internet
5	Mishka Henner	Harry Potter and the Scam Baiter
6	Bryn Fenemor	Autopian Fiction
7	Sophia Le Fraga	W8ING

The conclusion was drawn from more than one class, and categories for each

4. Extracted from the most recent lecture plan by this writer (lecture plan for the 2017 first semester of Ewha Womans University under the title 'Graphic Design 1')

수업 결과물은 복수의 수업에서 생산되었으며, 단계별 항목이 설정된 것은 작업 결과물의 난이도 및 성취도와 무관하다.

본론 1: 스크린 매체의 문법을 활용하여 인쇄 매체를 제작하기
첫 번째 단계에서는 수강생이 각 매체의 고유한 특성을 관찰하고 포착하는 것에 중점을 둔다. 수강생은 각자 다른 상황에서 스크린 매체의 어떤 특성을 포착하고, 그것을 활용하여 인쇄 매체를 제작한다. 수강생이 특정 스크린 매체의 시각 요소, 인터페이스, 구성 방식과 원리 등을 파악할 수 있도록 크리틱 과정에서 별도의 예시를 제시하거나 관련 자료를 제공한다. 수업 결과물은 다음과 같다.

　　홍성민(2016년 수업, 3학년 2학기)의 《구글 이미지 치환서》는 파트리크 모디아노의 소설 《어두운 상점들의 거리》의 일부를 구글 이미지 검색 기능을 활용하여 새로이 디자인한 책이다.[1] 소설은 기억상실증에 걸린 사설탐정이 흐릿한 기억을 더듬으며 잃어버린 과거를 찾아가는 내용으로 이루어져 있다. 홍성민은 책의 첫 단락을 분절하여, 각 어절 단위로 ('나는' '아무것도' '아니다' '그날' '저녁' '어느' '카페의' 등) 구글 이미지를 검색하고 화면을 캡처했다. 캡처된 이미지에는 모두 가우시안 흐림 효과가 적용되었으며, 이는 "마치 소설 속 주인공의 기억처럼, 책을 읽는 독자도 연속되는 희뿌연 이미지들이 무엇일지 어렴풋이 추측만 가능할 뿐, 그 어떤 것도 확신할 수 없다"[5]는 제작 의도가 반영된 것이다.[2] 펼침면 하나에 한 어절의 등가물인 캡처 이미지의 흐릿한 화면이 배치되었고, 짧은

5.　홍성민이 필자의 수업용 이메일 계정에 2016년 12월 21일 제출한 작업 설명문에서 발췌함.

step are not related with the level and performance of the task done as part of the project.

Body 1: Making Print Media with the Use of the Mechanism of Screen Media
The first step is focused on what characteristics of each media the students observe and capture. The students are supposed to capture certain characteristics of screen media in different situations and create print media using them. In order for the students to figure out the visual elements, interfaces, formats, and principle of certain screen media, examples and relevant materials are provided while sharing comments. The results of the classes are as follows.
　　The «Google Image Replacement» by Hong Seongmin (2016 class, second semester of the third year) is a book in which the contents derived from «Rue des Boutiques Obscures» by Patrick Modiano were newly designed with the use of Google's image search function. [1] The novel tells the story about a detective with a memory loss who tries to look for his past searching his memory. Hong divided the first paragraph of a book, searched Google images for each word unit ('I' 'Nothing' 'No' 'Day' 'Dinner' 'Any' 'Cafe', etc.) and captured the screen. The Gaussian blur effect was applied to all captured images, which reflects the intention of production that "like the character of the novel, readers only can guess what the blurred images are without being sure of anything."[5] [2] Blurred shapes of the captured image, the equivalent of a word, are arranged on each side. In this way, a book was produced with only a

5.　Extracted from job description that Hong Seong Min sent to my class email account on 12 December 2016.

Bae Minkee

The Results and the Possibility of Expansion of the Graphic Design Curriculum
Based on the Relationship between Screen Media and Print Media

131

단락만으로 한 권의 책이 생산되었다.

이혜영(2017년 수업, 3학년 1학기)의 «승부»는 파트리크 쥐스킨트의 단편소설 «승부»를 iOS의 나침반 기능 중 수직 레벨 앱[3]의 시각 요소와 인터페이스를 활용하여 새로이 디자인한 책이다. 소설은 체스 게임을 묘사하고 있으며, 그 묘사에는 등장인물인 젊은이가 체스에 이기고 지는 양상과 구경꾼들의 반응이 포함되어 있다. 이러한 소설의 내용에, 해당 앱의 몇몇 특징들—사용자가 기준선을 설정하고, 기준영역에 검은색이, 벗어나는 영역에 빨간색이, 기준선 설정 시에 초록색이 나타나는—을 적용한 것이다. 구경꾼들의 젊은이에 대한 인식은 왼쪽 중앙의 기준점을 통해, 젊은이의 체스 승부 상태는 오른쪽 중앙의 기준점을 통해 나타난다.[6] 책은 아이폰 7의 크기와 똑같이 설정되었으며, 소설 본문이 진행되는 배경 영역에 색면 조합이 등장한다.[4] 또한 본문은 세명조로 조판되었다. 세명조는 최정호가 원도를 담당하여 1957년부터 사용된 동아출판사체와 구조와 표현이 유사하고,[7] 조판 시 마치 옛 교과서를 보는 듯한 매우 고전적인 인상을 주는 글자체라고 할 수 있다. 인쇄물에 스크린 매체의 요소와 문법을 병치하는 방법을 사용한 본 작업에서 이러한 글자체를 선택한 것은, 인쇄 매체에 관한 문화적 차원의 공통 기억을 고전적인 방식으로 강조하여 스크린 매체의 시각 요소들과 대비를 이루도록 한 의도라 할 수 있다. 이는 스크린 매체의 문법과 특징을 활용하는 것에 더하여, 타이포그래피를 적극적으로 활용하여 두 매체의 교차를 대조적인 방식으로 제안한 예시다.

6. 예를 들어 젊은이가 체스 말을 하나 가져왔다면 오른쪽 중앙의 체스 말은 한 개당 10도 만큼 위로 이동하고, 구경꾼들이 젊은이의 체스 실력을 의심하면—'그런다' '이해하지 못했다' 등의 부정적인 단어가 등장하면—왼쪽 기준점이 아래로 이동한다.

7. 〈한글공부의 한글공부방—#4 교과금자체, 윈도활자시대 금자체를 중심으로〉, 폰트클럽 웹사이트.

short paragraph.

Lee Hyeyeong (2017 class, first semester of the third year) made "Struggle" in an attempt to newly design the short story «Ein Kampf» written by Patrick Süskind with the use of visual elements and interfaces of the vertical level app (please refer to [3]), one of the compass feature of iOS. The novel depicts a game of chess, which includes the victories and defeats of a young man, the character of the novel, and reactions of spectators. Unique characteristics of the app—the standard set by a user, red for the area off the standard, black for the area within the standard, and green at the time of setting the standard—were applied. For example, while the spectators' perception of the young man is shown with the center point on the left as a standard, his chess match is shown with the center point on the right as a standard.[6] The book is exactly the same size as the iPhone 7, and a combination of colors is arranged in the background. [4] Also, the text was typed in SeMyeongjo. SeMyeongjo has the similar structure and expression with a typeface of DongA Publisher designed by Choi Jungho[7] and used starting from 1957, and the font gives so a classical impression that the text in font has a feeling of a traditional textbook. As for this task, which uses a method of juxtaposing the elements and mechanism of screen media with printed materials, the selection of the font comes from the intention of emphasizing common cultural memories about print media in a classical way and contrasting them with visual elements of screen media. This is an example of showing the intersection point of the two media contrastively by using typography actively, in addition to utilizing the mechanism and

6. For example, if the young man brings a chess piece, the center point on the right moves up by 10 degrees per piece, and if the spectators doubt his chess skill (in the event of appearance of negative words like 'but' or 'did not understand'), the center point on the left moves down.

7. ⟨Studying Hangeul at Hangeul Workshop: #4 Fonts for Textbooks_Focued on Fonts Used in the Window Font Era⟩, Fontclub website.

[1]

[2]

[3]

[4]

[5]

[6]

Bae Minkee The Results and the Possibility of Expansion of the Graphic Design Curriculum
Based on the Relationship between Screen Media and Print Media

133

윤자영(2017년 수업, 4학년 1학기)의 «Story Of Your Life.smi»는 테드 창의
단편소설 «네 인생의 이야기»를 선택하여, 자막편집기 소프트웨어의 특징과
인터페이스를 세부 설정에 적용하고, 소설 내용을 전반적 설정에 활용하여 새로이
디자인한 것이다.[5] 시간을 선형적인 방식으로 체험하지 않는 외계생명체
헵타포드는 과거와 현재와 미래를 동시에 인식하며, 이들의 비선형적 언어를
습득하며 과거와 미래의 동시적 지각이 가능하게 된 주인공은 특정한 선택을
통해 자신의 삶을 정의하게 된다. 해당 소설을 새로이 디자인함에 중요한 것은
디자인에 활용 가능한 최적의 스크린 매체를 탐색하는 것뿐 아니라, 해당 소설에서
시간을 다루는 방식을 효과적으로 가시화할 수 있는 일종의 틀을 제작하고, 소설
본문을 그 틀의 원리에 맞춰 적용하는 것이었다. 이를 위해 먼저 시간을 명료하게
제시하는 스크린 매체의 예시로 각종 자막 편집기의 기본적 구성을 빌려, 본문의
행과 같은 밀도로 시간이 표기되는 화면을 설정했다. 또한 소설 전반에 드러나는
비선형적 시간을 지면을 통해 적극적으로 드러내는 방식은 다음과 같다. 양쪽 지면
가장자리에는 시간이 표기되어 있는데, 펼침면 기준 오른쪽 지면(홀수 지면)에서
시작하여 책의 마지막 오른쪽 지면에 도달하면, 펼침면 기준 왼쪽 지면(짝수
지면)부터 뒤집힌 형태로 시간이 표기되며 책의 첫 장으로 다시 돌아온다. 하나의
지면에는 약 4개월분의 기간이 기록되어, 책의 맨 앞쪽에서 맨 뒤쪽으로 이행하는
데에 25년, 맨 뒤쪽에서 다시 맨 앞쪽으로 돌아오는 데에 25년이 설정되어 있다.
즉 책 전체에는 약 50년의 기간을 표시하는 연표가 시작과 끝이 원환을 그리며

features of screen media.

 Yun Jayeong (2017 class, first semester of the fourth year) made «Story
of Your Life.smi» by selecting the short story «Story Of Your Life» by Ted
Chiang, applying the features and interfaces of the caption editing software
to the detailed setting and using the story of the novel for the overall setting.
Heptapods, aliens that do not experience time in a linear fashion, perceive the
past, present, and future at the same time, and the main character of the novel
also becomes able to perceive the past and future while learning the non-
linear language of the aliens and defines her life through her choice. What is
important in newly designing the novel is not only to look for the optimal
screen media available for design but also to create a framework that can
effectively visualize the way time is handled in the novel to apply the contents
according to the principle of the framework. In order to do this, as an example
of a screen medium that clearly presents the time, the screen was set up to
show the time with the same density as the lines of the text, by borrowing the
basic composition of various subtitle editors. In addition, the non-linear time
throughout the novel is revealed actively on the paper in the following way:
when the book is opened, times are marked on both sides. As time passes by
from the right side (odd page section) to the end of the book, it is marked in
a reversed way starting from the left side (even page section) to the first page
of the book. A period of about four months is recorded on one page, so it is
set that it takes 25 years to go from the first page to the final page of the book
and vice versa. That is, the entire book is composed of a 50 year chronological

맞물리는 형태로 배치된 셈이다. 이러한 틀 위에 헵타포드의 언어를 배우는 부분과 딸('너')에 관한 이야기가 교차하는 원 소설의 배치를 시간순으로 재배열한다. 오른쪽 지면에는 언어를 배우는 부분이 순차적으로 제시되고 왼쪽 지면에는 딸에 관한 이야기가 역시 순차적으로 나열됨으로써 양쪽 지면이 함께 등장하는 모든 펼침면은 다른 시간대의 이야기가 교차하는 평면이 된다.[6] 이는 서로 다른 시간을 동시에 인식하고 복수의 시간대에 존재하는 자아로 자신을 이동시키며 정보를 교환하는 화자의 내면이 물질화되는 공간을 구축한 것이다. 또한 스크린 매체의 시각 요소와 인쇄 매체(책)의 물리적 구조와 소설 자체의 내용을 조합하여, 독특한 구조의 본문 타이포그래피를 생성한 사례이기도 하다.

본론 2: 가변성과 불변성

본론 1의 '스크린 매체의 문법을 활용하여 인쇄 매체를 제작하기'가 스크린 매체와 인쇄 매체에 관한 특징을 발견하여 작업에 그대로 활용한 것이라면, 이 과정은 각 항목에 임의의 속성을 부여하는 방식을 추가해본다. 그 속성은 '가변성'과 '불변성'으로, 스크린 매체에 가변성이 할당되고 인쇄 매체에 불변성이 할당된다. 디자이너 폴 솔레리스의 ‹찾고, 엮어서, 출판하라›[8]에서는 웹의 휘발성과 출력물의 고정성을 대조하고, 웹 문화에서 생성된 다양한 산물을 '다짜고짜' 출력하는 라이브러리에 관해 서술하고 있다. 그는 나양한 웹사이트를 내상으로 한 스크린 캡처, 스크랩, 쿼리 검색을 통해 빠르게 책을 만들어내는 프린티드

8. 전문은 다음 링크에서 확인 가능하다. (http://soulellis.com/2013/05/search-compile-publish)

table arranged in such a way that the beginning and the end are connected creating a cycle. Based on this frame, the time arrangement of the novel in which the story about learning the language of Heptapods and the story of the main character's daughter ('you') intersect is revised in chronological order. While the story about learning the language continues in sequence on the right side page, the story of the daughter is unfolded in sequence on the left side. Therefore, when the book is opened, the stories of a different time zone intersect on both sides. [6] This creates the space in which it is possible to have an ego which perceives different time zones at the same time and exists in more than one time zones and to materialize the internal aspect of the narrator. Also, this is a case of creating a typography with a unique structure by combining the visual elements of screen media, the physical structure of print media (book), and the contents of a novel.

Body 2: Variability and Invariability

As the method of applying the characteristics of screen and print media to works is examined in the previous section titled 'Making print media with the use of the mechanism of screen media', this section will talk about the method of adding attributes to each item arbitrarily. These attributes include 'variability' and 'invariability', and the former is assigned to screen media and the latter to print media. Designer Paul Soulellis's ‹Search, Compile, Publish›[8] contrasts the volatility of the web with the fixity of printed materials and explains about the library that print out various things created through the

8. The whole contents are available through the following link. (http://soulellis.com/2013/05/search-compile-publish)

Bae Minkee The Results and the Possibility of Expansion of the Graphic Design Curriculum Based on the Relationship between Screen Media and Print Media

135

웹(www.printedweb.org) 프로젝트를 운용하기도 한다.[9] 보존에 용이하다고
판단되는 인쇄 매체를 이용하여, 스크린 매체(웹)의 다종다양한 산물을 고정하는
것이다. 따라서 본론 2에서는 화면에 나타났다가 사라지는 스크린 매체의
특정한 요소를 인쇄 매체에 고정하거나, 반대로 인쇄 매체에 정지된 상태로 고정된
특정 요소를 스크린 매체에서 유동시키는 작업을 다루게 된다. 이러한 속성의
배분은 일견 단편적으로 보일 수 있으나, 두 가지 매체에서 발견할 수 있는 여러
특징 중 한 가지를 고정하고, 매체 자체와 매체에 부여된 속성을 함께 사고하면서
작업을 기획하는 경험을 수강생에게 제공할 수 있다는 점에 그 의의가 있다.
수업 결과물은 다음과 같다.

양지은(2015년 수업, 대학원 2학기)의 «RC»는 안전 콘의 사진을 모은 사진집
«RC»와 해당 사진집의 구도와 안전 콘의 위치를 그래픽 소프트웨어의 인터페이스
요소로 전치한 책 «RC1» «RC2» «RC3»로 이루어진 전집이다.[7] 건설 현장의
특정 영역을 표시하거나 도로 공사에서 차량 유도 등의 용도로 쓰이는 안전 콘은
특정한 위치를 단기간 점유하다가 사라진다. (이는 양지은에 의해 '임시적 기념비'로
정의된다.) 이 작업은 안전 콘의 이러한 특성을 어도비 그래픽 소프트웨어 속의 각종
시각 인터페이스(자르기 도구 사용 시에 나타나는 격자 사각형, 수평 수직 안내선,
앵커 포인트)의 특성에 유비한 것이다. 이러한 시각 인터페이스 또한 스크린 내의
작업 과정에서만 존재하며 정작 인쇄된 최종 결과물에는 드러나지 않기 때문이다.
네 권의 책 중 «RC3»에는 외곽선을 생성한 글자를 선택했을 때 드러나는 앵커

9. 이러한 매체 전환에 관한 의식적 인식의 더함에, 가상과 실제, 두께와 평면의 관한 인식론적 서술을 현재의 디지털 환경이 구성하는 지형도의 형태에 따라 임체적으로 배치한 것이, 건축가 정현의 «PBT» 챕터리에 쓰여 있는 서문 ‹-1, 초 평면의 무게와 두께›라고 할 수 있다. 전문은 정현, «PBT», 1–7쪽에 수록되어 있다.

web, 'whatever they are'. He also operates the Printed Web Project (www.
printedweb.org), which makes books quickly through screen captures,
scraps, and query searches across various websites.[9] Under the project, a
variety of outputs from screen media (Web) are fixed with the use of print
media considered easy to keep. In this regard, Body 2 covers the tasks that
fix on-again off-again elements of screen media to print media or make
fixed elements of print media changeable on screen media. Such a work of
distributing these attributes could look fragmentary at first glance, but it is
meaningful in that students have the opportunity to fix characteristics found
in the two media and have the experience of designing the project related with
the media and their attributes. The results of the classes are as follows.

«RC» by Yang Jieun (2015 class, second semester of graduate school)
is the work composed of the photo book «RC», a collection of photos of
safety cones, and the books «RC1», «RC2», and «RC3», which convert the
structure of the photo book and locations of safety cones into interface
elements of graphic software. [7] Safety cones used to mark a specific area of
a construction site or redirect vehicles during a road construction disappear
after occupying a specific position for a short period of time (this is defined as
'temporary monument' by Yang Jieun). This work likens the characteristics of
safety cones to those of various visual interfaces in Adobe graphics software
(such as grid squares, horizontal and vertical guiding lines, and anchor
points). That's because such visual interfaces exist only in the work process
on the screen and are not displayed in the final printed result. Among the

9. In addition to the conscious awareness of the transition of media, the three-dimensional layout of the epistemological description about imagine vs. reality and thickness vs. plane according to the topographic map can regarded as '-1, the weight and thickness of the superflat plane' in the introduction of «PBT» by Chung Hyun. The whole contents are in 1–7pages of «PBT».

[7]

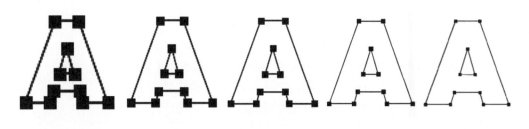

[8]

[9]

[10]

Bae Minkee
The Results and the Possibility of Expansion of the Graphic Design Curriculum
Based on the Relationship between Screen Media and Print Media
137

포인트를 이용하여 제작한 글자체 가족이 쓰였다.[8]에서 확인할 수 있듯이, 앵커
포인트 사각형 자체는 화면 크기를 확대하거나 축소해도 변하지 않는다. 양지은은
이러한 특성을 역으로 이용하여, 각 확대 비율(33.33%, 50%, 66.67%, 100%,
150%)로 화면을 조정했을 때에 같은 크기가 되도록 헬베티카 블랙으로 쓰인
로마자 개체의 크기를 다르게 설정한 후, 선택된 글자 개체의 확대 비율에 따른
(그리고 앵커 포인트 사각형의 크기가 비례적으로 작아지는) 다섯 가지의 형태를
다섯 종류의 글자체 가족으로 제작했다. 각 글자체의 이름은 33.33%, 50%,
66.67%, 100%, 150%이다. 이는 인쇄 매체에 불변적인 고정성을 할당하고 프린트
매체에 가변적인 휘발성을 적용하여 작업을 제작한 예시이면서, 그 개념적 구도에
안전 콘에 관한 본인의 재정의를 포함하여 작업 계열화의 원칙을 마련한 사례다.
또한 그래픽 소프트웨어의 시각 인터페이스를 발견하고 그것이 가진 휘발성을
드러냈을 뿐 아니라, 스크린 매체의 특정한 사용 방식(확대와 축소)을 통해 조형의
생성 원칙을 확보하여 글자체라는 별도의 작업을 완성했다.

이우정(2017년 수업, 3학년 1학기)의 《LOVED》는 주로 2000년대 초 중반에
만들어진 팬 커뮤니티 등의 '죽어버린' 웹사이트들의 화면을 캡처하여 책으로
만든 것이다.[9] 이는 (수집의 대상이 다를 뿐) '추억의 사진 앨범'과 같은 기능을
하는 책으로서, 내지에는 사라지거나[10] 사람들이 발길을 끊은 지 오래되어 방치된
웹사이트의 캡처 화면이 불규칙하게 배치되어 있으며, 깨진 이미지 링크가
가득하고 (과거에 만들어져 지금의 웹 표준에 맞지 않아) 프레임이 일그러진 상태인

10. 사라진 홈페이지는 웹크롤러(web crawler)를 통해 월드 와이드 웹을 디지털 방식으로 저장하는 타임캡슐 사이트 웨이백 머신(http://web.archive.org)을 사용하여 저장했다.

four books, «RC3» used the font family created by using the anchor points
which are revealed when the character with outlines was selected. As shown
in [8], a rectangle based on an anchor point itself does not change even when
the screen size is enlarged or reduced. Using these characteristics in reverse,
Yang Jieun set sizes of Roman characters in Helvetica Black font differently to
make them the same size when adjusting the screen at different enlargement
ratios (33.33%, 50%, 66.67%, 100%, and 150%). After then, different five
font families were applied to each group of characters divided into five types
according to their enlargement ratio (and the size of the rectangles is reduced
proportionately). The five fonts were named 33.33%, 50%, 66.67%, 100%,
and 150%, respectively. This is an example of assigning fixity to print media
and variable volatility to screen media and presenting the principle of work
systemization including the redefinition of safety cones in the conceptual
composition. In addition to discovering the visual interface of graphic software
and revealing its volatility, a separate task related with fonts was performed by
securing the principle of modeling through a specific method of using screen
media (expansion and reduction).

«LOVED» by Lee Woojeong (2017 class, first semester of the third
year) is a book made by capturing screens of 'dead' websites such as fan
communities which were made in the early and middle 2000s. [9] This is a
book that functions like a 'photo album of memories' (only collection objects
are different). The captured screens of websites that have been neglected
for a long time or have disappeared[10] are arranged irregularly and various

10. The disappeared website was stored in a digital way using Weaver Machine (web.archive.org), which stores the World Wide Web via a web crawler.

[11]

[12]

[13]

Bae Minkee

The Results and the Possibility of Expansion of the Graphic Design Curriculum
Based on the Relationship between Screen Media and Print Media

139

다양한 웹사이트의 모습을 볼 수 있다.[10] 이는 매체 특성의 구분을 이용한 작업일 뿐 아니라, 매체와 연동되는 기억과 문화적 흐름의 한 단면을 다른 매체로 고정하는 감성적 접근을 보여준다.

이다원(2016년 수업, 4학년 2학기)의 «변신»은 앞의 예시들과 반대로, 인쇄 매체에 고정된 대상을 스크린 매체로 변환하고, 그 과정에서 스크린 매체의 상호작용 가능성과 유동성을 활용한 작업이다. (kafka.dothome.co.kr) 이 작업은 프란츠 카프카의 «변신»을 웹으로 변환한 것으로, 화면 왼쪽에 소설의 본문이 스크롤 가능한 방식으로 노출된다. 본문을 내리면 회사원을 찍은 전형적인 스톡 이미지, 비를 맞는 데이비드 테넌트 등의 인터넷 밈, 외곽선을 제거한 고양이 GIF, 교통 표지판 SVG 파일, 손가락의 픽토그램, NBC 시트콤 ‹프렌즈›에서 기침하는 피비 부페이의 '짤'을 포함한 다양하고 불균질한 이미지가 등장한다. 이는 스크롤에 반응하여 등장하며, 화면 상단부에 특정한 문장이 위치하면 그 문장 속 특정한 단어에 따라 각종 이미지가 나타난다.[11], [12] 이를테면, "He found himself transformed in his bed into a horrible vermin." (그는 자신이 침대 속에서 한 마리의 흉측한 벌레로 변해 있는 것을 발견했다.)에서 'Vermin'이 스크린의 최상단에 위치할 때 웹에서 수집한 바퀴벌레의 3D 애니메이션 GIF가 화면에 등장하거나, "There was a loud thump, but it wasn't really loud noise." (쾅 하고 큰 소리가 났지만 그다지 요란한 것은 아니었다.)에서 'noise'가 화면의 일정한 지점에 다다르면 애플 맥북의 볼륨 크기를 키울 때 나오는 스크린 인터페이스

websites with distorted frames (which were created in the past and do not fulfill the current standard) and lots of broken image links are contained in the book. [10] This task not only distinguishes characteristics of media but also has a sentimental approach by fixing one aspect of memory and cultural flow connected with media to other media.

As opposed to the examples mentioned above, «Transformation» by Lee Dawon (2016 class, second semester of the fourth year) transfers the fixed objects of print media into screen media and utilizes interaction and fluidity of screen media during the process (kafka.dothome.co.kr). This work transferred Franz Kafka's «Die Verwandlung» to the web, and the text of the novel is exposed on the left side of the screen in a scroll manner. If the text is scrolled down, various and uneven images appear, such as a typical stock photo of a salaryman, internet meme including David Tennant exposed to rain, cat GIF without outlines, SVG file of traffic signs, finger pictogram, and GIF of Phoebe Buffay, one of main characters of NBC sitcom Friends, coughing in the drama. These images appear in response to scrolling, and if a specific sentence is placed at the top of the screen, various images suitable for the sentence appear. [Fig 11 and 12] So to speak, if the word "vermin" in the sentence "He found himself transformed in his bed into a horrible vermin" is placed at the top of the screen, the 3D animated GIF of a cockroach collected from the Web appears, or if the word "noise" in the sentence "There was a loud thump, but it wasn't really loud noise" reaches a certain point of the screen, it is possible to see the GIF of the screen interface animation which appears when the

애니메이션의 GIF가 나타난다. 이는 100여 년 전에 쓰인 소설(인쇄 매체)과
오늘날의 인터넷 및 이미지 문화(스크린 매체)를 대비시키는 장치이며, 그러한
대조적 효과를 위해 소설 본문은 전형적인 타이프라이터 글자체로 쓰였다. 이는
가변성과 불변성이라는 속성 분배를 변환 작업의 큰 얼개에 적용하면서, 또한 낡은
것과 새로운 것이라는 별도의 속성을 한 화면의 구성 안에서 극대화한 사례다.

　　박지훈(2017년 수업, 3학년 1학기)의 «무의미의 축제» 또한 인쇄 매체를
스크린 매체로 변환한 것으로, 밀란 쿤데라의 «무의미의 축제»를 웹 매체로
재구성한 것이다. (preview.c9users.io/goraeiswhale/lafete/main.html) 알랭,
라몽, 샤를, 칼리방의 이야기와 스탈린의 이야기가 파편적인 형식으로 전개되는
소설의 본문을 토대로, 박지훈은 '새로운 에로티시즘의 정의' '사과쟁이의 탄생'
'탁월함과 하찮음' '농담의 끝' '무의미의 가치' '숭고한 투쟁'의 총 여섯 가지 항목을
정리하여 여섯 개의 웹 페이지로 내용을 재구축한다. 각 페이지는 두꺼운 회색
테두리의 원, 얇은 테두리의 원, 색으로 채워진 원으로 구성되며, 이는 각각 간접
화법으로 제시되는 작가의 사상, 등장인물의 감정, 등장인물의 말이 나타나는
롤오버 인터페이스로 기능한다. 하찮은 거짓말을 통해서 진심 어린 친밀함을
인지하게 되는 라몽의 개인적 사건이나, 별 볼 일 없는 비웃음을 통해서 자신이
입버릇처럼 말한 고독("인간은 고독 그 자체다")을 진정으로 획득하는 프랑크
부인의 일화가 암시하듯이, 소설은 무의미하지만 정확히 그 무의미함 때문에
역설적 가치를 지니는 문장들이 등장한다. 의도된 난삽한 구성을 통해 무의미한

volume of the Apple MacBook is turned up. This is a device that contrasts
novels (print media) written about a hundred years ago with today's Internet
and image culture (screen media), and the texts of the novel were written
in typical typewriter fonts to provide higher contrast. This is an example of
maximizing attributes of old and new things in the configuration of a single
screen, distinguishing two typical attributes, variability and invariability, as a
large part of a conversion work.

　　«Festival of Meaninglessness» by Park Jihun (2017 class, first semester
of the third year) also converted print media into screen media. The work
reconstructed Milan Kundera's «La Fete de L'insignifiance» on the Web
(preview.c9users.io/goraeiswhale/lafete/main.html). Based on the novel
in which the stories of Alain, Ramon, Charles, Caliban and Joseph Stalin
are unfolded in a fragmentary form, Park organized six categories titled
'new definition of eroticism' 'the birth of an apologizer' 'excellence and
insignificance' 'the end of jokes' 'value of meaninglessness', and 'noble struggle'
and reconstructed them on six web pages. Each page consists of a circle with
a thick gray frame line, a circle with a thin frame line, and a circle filled with
color, each functioning as a rollover interface in which the ideas of the author
and the feelings and words of the characters are presented in indirect speech.

　　As implied in the story of Ramon who feels a heartfelt intimacy through
trivial lies and Franck who finally find a true loneliness ("man is loneliness
itself") that she always says about through sneer, the novel is meaningless
but ironically, sentences are valuable because of such meaninglessness. The

Bae Minkee　　　The Results and the Possibility of Expansion of the Graphic Design Curriculum
Based on the Relationship between Screen Media and Print Media

141

이야기를 하나의 방향성을 지닌 거대한 의미망으로 구축하는 소설의 작법은,
취합한 인용구가 화면의 중앙에서 명멸하고, 화면의 임의 위치에서 반짝이며,
화면의 하단에서 상단으로 흘러가는 웹의 동적 표현으로 번역되었다. 화면 위의
원들은 조판된 본문의 글자 배치와 유사한 형태로 배열되어 있는데, 동적인 형태로
인용된 문장들이 나타났다 사라지면 해당 원 위로 글자들이 드러나고 여섯 개의
항목이 지니고 있는 결론이 온전한 문장의 형태로 제시된다.[13] 원 위로 드러난
글자들은 읽을 수 있는 문장을 이루다가, 일정한 시간이 지나면 사라진다.

본론 3: 관계를 새로이 배분하고 재구축하기
본론 2가 스크린 매체와 인쇄 매체에 각각 속성을 임의로 부여하는 방식을 통해
작업을 진행한 것인 반면, 본론 3에서는 두 매체의 관계 설정을 좀 더 복합적으로
구성한 작업에 관해 서술한다. 두 매체 간의 교집합과 차집합을 만들어보거나,
각각의 매체 자체와 매체의 개념적 층위를 교차해서 적용하거나, 그 교차를
연속적으로 적용해본 것이다. 이러한 방식을 취한 것은 대상을 복합적으로 구축 및
사고하도록 유도하고 매체의 공통점과 차이를 인식하고 그것을 다시 작업의 개념적
자료로 삼는 방식, 즉 '매체변환에서 발생하는 일에 관한 개념적 대차대조표'를
그려보는 것이 교육적 차원에서 유의미하다고 판단했기 때문이다. 사고하고
다루고 제작하는 대상 자체가 복합적이기 때문에, 이는 주로 다이어그램 중심의
사고를 요한다. 본 항목에서 기술되는 모든 작업은, 작업을 기획하는 과정에서

method of making a meaningless story as a huge net of meanings with a single
direction through a deliberate disorderly composition was interpreted as a
dynamic expression of the web on which collected quotations flicker at the
center and glitter at arbitrary locations on the screen while flowing from the
bottom to the top. The circles on the screen are arranged in a similar form
with the layout of typeset text. When the quotations in a dynamic form appear
and disappear, characters appear on the circle and the conclusions drawn from
the six categories are presented in a complete sentence. [13] The characters on
the circle form a readable sentence and disappear after certain time.

Body 3: New Apportionment and Reconstruction of Relationship
While Body 2 says about the works based on the method of assigning
attributes to screen and print media arbitrarily, Body 3 is about the works
which set a more complicated relationship between the two media. Through
these works, the intersection and relative complement between two media can
be created, media and the conceptual layer of each media can intersect with
each other, or the intersection can be applied successively. This approach is
based on the idea of 'making a conceptual balance sheet on the work that takes
place during the conversion of media', or the idea that the method of inducing
the complicated construction of and thought about objects, perceiving
similarities and differences of media, and using them as conceptual materials
for works is important in terms of education. In these works, objects of
thought, handling, and production are complicated per se, so thought mainly

다이어그램이 제시되었다. 그 다이어그램은 강사와 수강생이 의견을 제시하고
교환하는 크리틱 과정에서 펜으로 노트에 그려지거나, 언어로 전달되었다. 이하의
목록에서 제시되는 모든 작업에는, 그 과정에서 생산된 다이어그램이 별도의
도판으로 추가되어 있다. 다이어그램은 소통의 편의를 위해 정련된 형태로 다시
그려졌다. 수업 결과물은 다음과 같다.

박정수(2017년 수업, 3학년 1학기)의 «Economist»는 영국에서 발행되는 국제
정치 경제 문화 주간지 «이코노미스트» 2017년 4월 15일 자를 대상으로 삼아, 해당
호의 인쇄 판본과 (이코노미스트 앱으로 제공되는) 이북 판본을 비교 분석하여
인쇄판에만 존재하는 요소와 이북에만 존재하는 요소를 분리한 뒤, 전자는 다시
종이 책으로, 후자는 다시 앱으로 만든 작업이다.[14], [15] 이는 같은 책의 다른
매체별 판본을 겹친 뒤 개념적 측면의 대칭 차집합을 만든 것으로, 작업 과정의
다이어그램은 다음 그림과 같다.

[Diagram 1]

focused on diagrams was required. Diagrams of all the tasks described in
this section were made in the planning process. The diagrams were drawn in
a notebook with a pen or conveyed verbally in the feedback process where
an instructor and students share comments. As shown in follows, diagrams
made during the works are presented additionally. The diagrams were redrawn
in a refined form for better communication. The results of the classes are
as follows.

«Economist» by Park Jeongsu (2017 class, first semester of the third year)
is the task of comparing and analyzing the print version and online version
(E-book) of the April 15th, 2017 edition of the English weekly political and
economic magazine «The Economist», separating the elements of each version,
and making a paper book and an application using the elements. [14], [15]
Through this work, a symmetric difference of conceptual aspects was drawn
after overlapping different media versions of the same book. The diagram
made during the work is as follows. [Diagram 1]

While the paper book contains the list of prices which depend on
countries, page numbers, part of subtitles, colored areas (not applied to the
background in the app version), drop caps, shots, parts of the photos, and
the articles and advertisement about the print version, etc., the e-book
contain part of subtitles, web links, parts of the photos, and the articles
and advertisement about the app version, etc. This is significant in that the
differences between media were measured precisely and visualized and the
contents of the same magazine were 'economically' assigned to the two media

Bae Minkee The Results and the Possibility of Expansion of the Graphic Design Curriculum
Based on the Relationship between Screen Media and Print Media

143

종이 책에는 국가별 가격 목록, 쪽번호, 섹션 제목의 일부, (앱 버전에는 배경에
적용하지 않은) 색면 영역, 머리글자, 삽지, 사진의 일부, 인쇄본 전용 기사와 광고
등이 남았고, 전자책에는 섹션 제목의 일부, 웹 링크, 사진의 일부, 앱 전용 기사와
광고 등이 남았다. 이는 매체 간 차이를 정교하게 측량하고 가시화하는 작업인
동시에, 잡지 제목이 가진 사전적 의미('An Expert in Economics')를 다소 뒤틀어
같은 잡지 내용물을 두 가지 매체에 '경제적'으로 배분한 결과이기도 하고, 또한
그림과 글자의 배치를 통해 구성되는 관습적 지면의 형식을 최소주의적 방식을
통해 표현하는 독특한 조형 방법의 제시이기도 하다. 특히 이러한 작업 방식은 개별
결과물이 거둔 (매체 변환의 측면에서의) 성취도와 무관하게, 일상생활에서 주의
깊게 살펴보기 어려운 다양한 서적의 지면 구성 방식을 매우 꼼꼼하게 재인식하고
분류하는 교육적 경험을 제공할 수 있다.

김예인(2017년 수업, 3학년 1학기)의 «해리포터와 마법사의 돌 조각»은 J. K.
롤링의 소설 «해리포터와 마법사의 돌»과 크리스 콜럼버스의 동명 영화를 소재로
삼아 만든 작업이다.[16] 인쇄 매체인 소설이 스크린 매체로 영화화되면, 그 내용은
매체 최적화에 관한 고민과 감독의 성향, 투자사의 입김 등을 통해 필연적으로
변경된다. 김예인은 이러한 차이를 작업 제작의 원리로 활용하여, 소설 판본에서만
볼 수 있는 글을 따로 수집하고, 영화 판본에서만 볼 수 있는 영상을 조각 단위로
수집한 뒤 그것을 다시 글로 변환하여, 두 종류의 본문을 이야기 진행 순서에 맞춰
하나의 글로 결합하여 책을 완성했다. 이는 앞서 언급한 박정수의 작업과 유사하게

after slightly distorting the dictionary definition of the magazine title ('An
Expert in Economics'). Also, this presents a unique modeling method of
expressing the traditional format of paper based on arrangement of pictures
and characters to a minimum. In particular, such a method can provide an
educational experience of meticulously perceiving and categorizing content
configuration modes of various books that are difficult to pay attention to in
everyday life, which is more than just the achievements of individual outputs
(in terms of the conversion of media).

«Harry Potter and the Philosopher's Stone Fragment» by Kim Yein (2017
class, first semester of the third year) is a work based on Joan K. Rowling's
novel «Harry Potter and the Philosopher's Stone» and Chris Columbus's
movie of the same title. [16] When a novel, one of print media, is filmed on
a screen medium, its contents are inevitably changed due to concerns about
the optimization of media, the tendency of a director, and the intervention of
investors. By using these differences as the principle of production, Kim Yein
collected the texts of the novel and pieces of images of the film separately and
converted the images into texts. After then, Kim combined the two kinds of
the texts into one book according to the sequence of the story. Like the task of
Park Jeongsu mentioned above, this is a symmetric difference of two versions,
but Kim's task is different in that images were converted into characters and
the two media were combined into one text. The diagram made during the
work is in the following. [Diagram 2]

In the book made through this work, the contents that can be seen only

[14]

[15]

[16]

[17]

Bae Minkee The Results and the Possibility of Expansion of the Graphic Design Curriculum
145
Based on the Relationship between Screen Media and Print Media

두 판본의 대칭 차집합을 만든 것이지만, 영상 이미지를 다시 글자로 변환하여 둘을
하나의 본문으로 결합한 점이 그 차이라고 할 수 있다. 작업 과정의 다이어그램은
다음 그림과 같다.

[Diagram 2]

완성된 책에는 영화에서만, 혹은 책에서만 볼 수 있는 내용이 시간 순서대로
배열되어 있다. 단, 단일 지면 안에서 4단 수직 그리드를 설정하여 소설에서만 볼
수 있는 내용은 왼쪽에 배치하고, 영화에서만 볼 수 있는 내용은 오른쪽에 배치하여
둘을 쉽게 구별할 수 있도록 했다.[17] 또한 지면 내의 타이포그래피를 구성하는
방식에서도 차이가 있다. 지면 내 왼쪽의 내용, 즉 소설에만 등장하는 내용으로
구성한 본문 문단은 출판사 문학수첩에서 나온 «해리포터와 마법사의 돌»의 본문
형식을 그대로 따라 조판했다. 반면 오른쪽의 내용, 즉 영화에만 등장하는 클립들을

in either a movie or a book are arranged in chronological order. By setting
up a four-step vertical grid on a single sheet of paper, the contents only in
the novel are arranged on the left side and the contents only in the movie on
the right side for better distinction. [17] There is also a difference in the way
in which typographies are constructed on paper. The text on the left side of
the paper, or the paragraph composed of stories only in the novel, was typed
imitating the format of «Harry Potter and the Philosopher's Stone» published
by Moonhak Soochup. On the other hand, the contents on the right side, or
the text converted from video clips in the movie, were in the left-aligned form,
which caused the different positions of the ends of the sentence and dark
gray color of the characters on the right side. Also, the same gray gradient as
the characters was applied to the background on the right side. It is as if the
letters were 'melted' in the gray background. This shows that the contents
provided only by screen media were not visualized in the traditional method
of handling the text of a book (method of showing 'characters') and the
applicable paragraphs were dealt with as 'images'.

　　«CROSS» by Ko Aryeon (2017 class, first semester of the fourth year) is
a work on the basis of successive intersection of characteristics of print and
screen media. Ko collected sentences describing the 'scenes of watching the
screen of a projector, TV, PC, and a movie' from books (print media) and made
them into a website (screen media). At the same time, the student collected
the images of 'reading a book (print media)' from movies (screen media) and
converted them into a book (print media) (first conversion). Through this work,

[18]

[19]

[20]

[21]

모아 다시 글로 쓴 본문 문단은 왼쪽 정렬 형식을 취해 오른쪽의 문장 끝부분의
위치가 모두 다르며, 또한 문단을 구성하는 글자 자체가 오른쪽으로 갈수록 회색을
띠고, 지면 오른쪽의 배경 부분에는 글자색과 같은 회색의 그라디언트가 적용되어
있다. 마치 회색 영역 배경으로 글자가 '녹아들 듯' 배치되어 있는데, 이는 영상
매체에서만 등장하는 내용을 통상적인 책 내지의 본문을 처리하는 방식('글자'를
보여주는 방식)으로 가시화하지 않고 해당 문단 자체를 '이미지'처럼 취급하기 위한
장치로 적용된 것이다.

　　　고아련(2017년 수업, 4학년 1학기)의 «CROSS»는 인쇄 매체와 프린트 매체의
특성을 연쇄적으로 교차시켜 작업을 생성한 것이다. 이 작업은 먼저 '프로젝터, TV,
PC, 영화의 화면(스크린 매체) 등을 보는 장면'이 글로 묘사된 책(인쇄 매체)에서
문장들을 모아서, 그것을 웹사이트(스크린 매체)로 만든다. 그것과 평행하게,
'책(인쇄 매체)을 보는 장면'이 등장하는 영화(스크린 매체)에서 해당 장면을 모두
모아, 그것을 책(인쇄 매체)으로 만든다. (첫 번째 변환) 작업을 통해 스크린을
묘사하는 글이 모인 웹사이트[18]가 만들어지고, 책을 보는 영화 장면을 모은 책이
만들어진다.[19] 이 웹사이트와 책을 다시 작업 소재로 삼아, 웹사이트를 보는
장면과 책을 보는 장면을 사진으로 기록한다. 그리고 웹사이트를 보는 사진으로
제작한 엽서[20]를 만들고, 책을 보는 사진을 모은 인스타그램 계정 [21]을 만든다.

a web site [18], which is a collection of texts describing the scenes of watching
screens, was created and a book [19], containing the images in which people
are reading a book, was created. And then, the book and the website were
used as a resource for another work through which the images of watching
the website and the book were recorded in the form of photograph. Also, the
photos of watching the website were created into postcards as shown in [20],
and the instagram account containing the photos of reading a book was made
as depicted in [21] (second conversion). The diagram made during the work is
as follows. [Diagram 3]

　　　This is the experience of experimenting with a successive production
which utilizes the previous step as a resource for the next step by using the
difference between the two media as a basic driving force of the work. By
making complex diagrams, students should be able to be aware of the overall
structure of what they have to make by themselves and the position of the
ongoing work throughout the entire process. Also, in the process, they can
expand their idea by handling thought which come to their minds through
permutation and combination.

Body 4: Others—Revealing and Expanding Perception and Experience of Media
In the previous three sections, the tasks of capturing the characteristics of the
media and assigning specific attributes such as variability and invariability
to each medium were explored and the tasks of overlapping and crossing the
relationship of the two media were examined. This section explains about the

(두 번째 변환) 작업 과정의 다이어그램은 다음 그림과 같다.

[Diagram 3]

이는 두 매체의 차이 그 자체를 작업 진행의 기본 동력으로 삼아서, 끊임없이 선행
단계를 이후 단계의 소재로 포함하는 연쇄적 제작 방식을 시험해보는 경험이다.
수강생은 복합적 다이어그램을 통해 스스로 만들어야 할 것의 전반적인 구조와
자신이 현재 진행하고 있는 작업이 전체 작업에서 어느 좌표에 위치하는지를
지속해서 인지하고, 그를 통해 떠오르는 생각들을 순열 조합하여 제작 아이디어를
증식할 수도 있다.

tasks classified separately from such a phased perception. These tasks draw
specific sensibilities, discover the points that the service already provided
in a familiar form misses, and use the history of stylized change of media in
reverse, being conscious of the contemporary media environment surrounding
us. These are separate from the main stream of the pedagogy based on step-
by-step application but use the terms 'digital' and 'analog' and their concept as
main elements. The results of the classes are as follows.

 «My (…) Phone» by Kim Nahae (2017 class, first semester of the third
year) is a book, a collection of scanned smartphone screens. [22] Kim Nahae
took note of 'fingerprints', the evidence of using a smartphone, and 'crack', the
evidence of carelessness and accidents, as an analog trace found in a digital
smartphone. Also, Kim collected the images of smartphone LCDs full of
fingerprints and broken LCDs. [23] The image gallery of iPhone which is built
with 3D programs and boasts about unrealistic luster and a 3D look through
ultra-high-resolution rendering was converted into an actual being, facing the
physical reality when introduced to the world. This work is an example which
visualizes the contact point in a concrete way.

 «EVIDENCED» by Yun Chaewon (2017 class, first semester of the fourth
year) is the website built as of May 2017. Through this task, Yun searched
and classified the hand-stained books housed in a library. [24] Although
underlining or scribbling on the books which belong to a library is banned,
there are many traces of users on the books of most libraries. And stamps
or stickers are attached to even a new book under the system of libraries.

Bae Minkee

The Results and the Possibility of Expansion of the Graphic Design Curriculum
Based on the Relationship between Screen Media and Print Media

149

본론 4: 기타 – 매체에 관한 인식과 경험을 드러내고 증폭하기

앞의 세 항목에서는 매체의 특성을 포착하는 작업에서 시작하여 그에 더해
각 매체에 가변성과 불변성 등 특정한 속성을 임의로 부여하는 작업을 살펴보고,
더 나아가 두 매체의 관계를 정교하게 겹치거나 교차시키는 작업을 검토해
보았다. 본 항목에서는 이러한 단계별 인식과는 별도로 분류되는 작업을 서술한다.
이 작업은 우리를 둘러싼 당대의 매체 환경에 관한 의식적 태도를 유지한 채로,
특정한 감수성을 끌어내거나, 이미 제공되는 익숙한 서비스의 형식이 놓치고 있는
지점을 발견하거나, 매체의 양식화된 역사적 변천 과정을 역이용한다. 이 작업은
단계별 적용을 전제하는 교육방법론의 주요 줄기와는 별개의 영역에 속하지만,
여전히 디지털과 그에 대비된 아날로그라는 단어 및 그 개념을 작업의 주요 요소로
활용한다. 수업 결과물은 다음과 같다.

김나해(2017년 수업, 3학년 1학기)의 «My (...) Phone»은 수많은 스마트폰의
화면을 스캔하여 수집한 책이다.[22] 김나해는 '미래지향적'인 디지털 사물인
스마트폰에서 찾을 수 있는 아날로그 흔적으로서, 손으로 조작하면서 생기는
'지문'과 부주의 혹은 사고 때문에 발생하는 '크랙'을 발견하고, 지문이 잔뜩 묻은
스마트폰 액정과 깨진 스마트폰 액정의 이미지를 수집했다.[23] 3D 프로그램을
통해 구축되고 초고해상도 렌더링 과정을 거쳐 비현실적인 광택과 입체감을
제시하는 아이폰의 제품 이미지갤러리는 실물로 변환되어 세상에 배포되는 순간
이러한 물리적 현실을 맞닥뜨리게 되는데, 이 작업은 그 접면을 구체적인 방식으로

Yun Chaewon found various types of traces in the books of libraries and
created a system to classify the traces according to their types. There are
book classification systems, such as Dewey Decimal Classification (DDC)
or Bliss Bibliographic Classification (BC). Considering the fact that such a
classification system already exists, this task related with traces was focused
on building the database on the basis of a classification system. Each category
consists of (0) book codes, (1) stamps, (2) scribble, (3) highlighters, (4) notes,
(5) bookmarks, (6) a blob of water, (7) crease on paper (8) splits, (9) post-it,
and (10) pictures. Each category is numbered so that it is possible to build a
system to classify books according to the types of the traces on them (instead
of classifying them into topics, such as language, technology, and literature)
using the combination of these numbers. While the existing websites of
libraries are a kind of screen media converted from the database in books
(print media), the website created through this task records phenomena which
can occurs on paper of books in a systematic manner as a medium which
comes closer to a book than any other thing. The website is composed of 11
categories, and if a specific category is selected, it is possible to see the pages
of the books with the traces which correspond to the applicable category. [25]
Also, if one of the pages is selected, the information of the book and all traces
on the page appear.

«Touchable iOS 10.1.1» by Seo Yeeun (2017 class, first semester of the
third year) consists of a table clock, a calendar, a photo book, a telephone book,
a note pad, writing paper and envelopes, a card wallet, and a map which have

[22]

[23]

[24]

[25]

[26]

Bae Minkee

The Results and the Possibility of Expansion of the Graphic Design Curriculum
Based on the Relationship between Screen Media and Print Media

151

가시화한 예라 할 수 있다.

윤채원(2017년 수업, 4학년 1학기)의 «EVIDENCED»는 도서관에 있는 책 중 사람들이 사용한 흔적이 남아 있는 책들을 조사하여 분류한, 2017년 5월 현재 구축 중인 웹사이트이다. [24] 대여한 책에는 밑줄을 긋거나, 낙서 등의 지저분한 흔적을 남기지 않아야 하지만 대부분의 도서관 책에는 대여한 사람들의 다양한 흔적이 남아 있다. 또한 도서관이라는 특정한 시스템이 존속되기 위해, 새 책에도 도장이나 분류용 스티커와 같은 부가물이 덧붙여지기도 한다. 윤채원은 도서관에 존재하는 책에서 다양한 종류의 흔적을 발견하고, 그 흔적을 종류에 맞게 나누는 분류 체계를 만들었다. 듀이 십진분류법(DDC)이나 블리스 서지분류법(BC)과 같이, 도서는 도서 분류법이 존재한다. 그러한 분류법이 이미 존재한다는 점에 착안하여, 이 흔적에 관한 작업은 분류 체계를 전제하는 일종의 데이터베이스(DB)를 구축하는 방향으로 제작된다. 각 분류는 (0) 도서 코드 (1) 도장 (2) 낙서 (3) 형광펜 (4) 메모 (5) 책갈피 (6) 물이 번진 자국 (7) 종이를 접은 자국 (8) 찢어진 자국 (9) 포스트잇 (10) 그림 총 열한 가지로 나뉜다. 각 항목에는 번호가 매겨져 있어 이러한 번호의 조합을 통해 여러 책을—언어, 기술, 문학 등의 분야로 분류하는 것이 아닌—흔적의 종류로 분류하는 분류법 체계를 구축할 수도 있을 것이다. 기존에 존재하는 각종 도서관의 웹사이트가 책(인쇄 매체)의 데이터베이스를 스크린 매체로 변환한 것이었다면, 이 웹사이트는 통상의 책보다도 훨씬 책이 속한 매체에 가까운 어떤 것, 즉 책이라는 특수한 매체이기 때문에 가능한 현상들을 체계적인 형태로 웹에 기록하는 작업이

visual characteristics of the icons of clock, calendar, photo, contact list, memo, mail, wallet, and map apps in the iPhone operating system iOS 10.1.1. [26] The icon of apps plays a role as a sign's way of denoting objects and has concrete and direct primary features as can be guessed from the origin and the meaning of the word "icon," and it is defined as a symbol that has morphological similarity.[11] As the main frame of the computer in the "My Computer" icon is transformed from a stacked horizontal-type desktop to a stationary vertical-type desktop and to a tiny one (such as a integrated main frame of Surface Studio) and the monitor is transformed from a thick CRT to a thin LCD, icons are made through a morphologic intersection taking on various aspects of objects that exist at the time. In the process, the individual characteristics of many actual objects are removed, revealing the universal form of the objects. In terms of GUI design of screen devices, skeuomorphism[12] has completely been obsolete, but many icons are still created by replicating the visual characteristics of actual objects. Seo Yeeun used such a way of replicating in reverse and pursued the 'universal design' for various office supplies utilizing effectively visual forms that Apple's GUI staff members may be developing. This is the case in which the visual form of the analog objects completely settled in the digital screen was drawn and applied to the objects outside the screen.

11. For the definition of iconography, refer to the following. «A System of Logic, Considered as Semiotic», 162–168.
12. For a brief explanation and critical review of skeuomorphism, refer to the following article. What is skeuomorphism? By Sam Judah, BBC News Magazine, www.bbc.com/news/magazine-22840833

될 것이다. 웹사이트는 열한 가지의 카테고리를 중심으로 살펴볼 수 있으며, 특정한 카테고리를 선택하면 해당 카테고리의 흔적이 있는 도서들의 지면을 확인할 수 있고[25], 여러 지면 중 하나를 선택하면 해당 지면이 속한 책의 정보와 그 지면에 나타난 모든 종류의 흔적들을 볼 수 있다.

　　서예은(2017년 수업, 3학년 1학기)의 «Touchable iOS 10.1.1»은 아이폰의 운영 체제 iOS 10.1.1에 있는 시계, 캘린더, 사진, 연락처, 메모, 메일, 월릿, 지도 앱의 아이콘이 가진 시각적 특징을 그대로 모사한 실제 탁상시계, 달력, 사진첩, 전화번호부, 메모장, 편지지와 편지봉투, 카드지갑, 지도를 만든 것이다.[26] 앱의 아이콘은 그 기호학적 어원의 의미 그대로, 구체적이고 직접적인 일차성을 띠는 동시에 대상을 지시하는 기호의 방식으로서의 대상체인, 형태적 유사성을 띠는 기호의 일종으로 정의된다.[11] '내 컴퓨터'의 아이콘 속 컴퓨터의 본체가 적층형 수평 데스크톱에서 거치형 수직 데스크톱을 거쳐—서피스 스튜디오의 일체형 본체와 같은—초소형 물품으로 변화하고, 또한 그 속의 모니터가 두꺼운 CRT에서 얇은 LCD로 바뀌듯, 아이콘은 당대에 존재하는 해당 사물의 전체가 취하고 있는 다양한 양상의 형태적 교집합으로 만들어진다. 그 과정에서 실제로 존재하는 많은 사물의 개별적 특성이 제거되면서, 해당 사물의 보편적 형태가 드러나게 된다. 스크린 디바이스의 GUI 설계에서 스큐어모피즘[12]은 완전히 쇠퇴했지만, 많은 아이콘은 여전히 실제 사물이 가진 시각적 특징을 모사하여 만들어진다. 서예은은 이러한 모사의 일방통행을 역으로 돌려, 애플의 수많은 GUI 담당자가 다듬었을 시각적

Conclusion

In the conclusion, supplementary explanations on the educational aims mentioned in the introduction and the possibility of expansion of the individual task are described. The introduction section said about the 'Educational methodology that expands significantly the relationships' as one of the educational aims. In the book of Ludovico mentioned in the introduction, the sections that should be strongly emphasized are Chapters 2, 6, and the conclusion, and the sections say about networks. This is about various hybrid cases that have been made possible by people creating the 'network (based on the way different from the past)' together after clearly figuring out the latest medium and the technological environment. In fact, there are many people that influence with each other and share such a vision. Silvio Lorusso, an artist and designer, lists the examples of 'poor media' contrasted with 'rich media' in ‹Digital Publishing: In Defense of Poor Media›[13], an hommage to ‹In Defense of the Poor Image›[14] by Artist Hito Steyerl. Underground publications such as Samizdat, the pages utilized with the ASCII codes of early electronic magazines (E-Zines), and Bookwarez to share pirated book files are good example. The artist emphasized such a 'poor and clumsy' medium has advantages. In his writing, he positively describes about the ease of transformation and reconstruction and the characteristics which promote production and circulation, pointing out the possibility of poor media which induce people to use them actively. This is a lot of overlap with the main example works covered in «Post-Digital Print».

11. 도상의 정의는 다음을 참고. 퍼스, «퍼스의 기호 사상», 162–168.
12. 스큐어모피즘에 관한 간략한 설명과 비판적 고찰은 다음 기사를 참고. ‹What is skeuomorphism?›, Sam Judah, BBC News Magazine, www.bbc.com/news/magazine-22840833

13. This article is in the book «The Wretched of the Screen» by Hito Steyerl and Franco Berardi. The whole texts are found through the following link. www.e-flux.com/journal/10/61362/in-defense-of-the-poor-image
14. The whole texts are found through the following link. silviolorusso.com/digital-publishing-in-defense-of-poor-media

형태들을 효과적으로 활용하면서 각종 사무용품의 '보편적 디자인'을 행한다. 이는 디지털 스크린에 완전히 안착한 아날로그 사물의 시각적 형식을 그대로 꺼내 스크린 바깥의 사물에 다시 적용한 사례다.

결론

결론 항목에서는 서론에서 서술한 교육 목표에 관한 보충 설명을 덧붙이고 개별 작업의 확장 가능성에 관해 서술한다. 서론 항목에는 일종의 교육 목표로서, '관계 설정의 실례를 유의미하게 늘리는 교육방법론'에 관한 서술이 쓰여 있다. 서론에서 언급한 루도비코의 책에서 필자가 가장 힘을 주어 서술하는 대목은 2장, 6장, 그리고 결론 항목으로 해당 항목에는 네트워크에 관한 내용이 포함된다. 그것은 최신 매체와 기술 환경을 명료하게 파악한 많은 사람이—이전과는 다른 방식의— '네트워크'를 구성하여 함께 실행하는 다양한 혼성적 실천에 관한 것으로, 서로 영향을 주고받으며 이런 종류의 비전을 공유하는 이들은 적지 않게 존재한다. 미술가이자 디자이너인 실비오 로루소는 미술가 히토 슈타이얼의 글 ‹빈곤한 이미지를 옹호하며›[13]를 오마주한 ‹디지털 출판: 빈곤한 매체를 옹호하며›[14]에서, 부유한 매체에 대비되는 빈곤한 매체의 예시를 열거한다. 사미즈다트와 같은 지하 출판, 초기 전자 잡지의 아스키 코드를 이용한 지면 활용, 해적판 서적 파일을 공유하는 북와레즈가 그 예시로, 그는 이러한 '빈곤하고 엉성한' 매체가 오히려 장점을 갖고 있다고 역설한다. 그의 글에서는 변환 및 재구성의 용이함과 복제

13. 이 글은 히토 슈타이얼의 책 «The Wretched of the Screen»에 실려 있다. 전문은 다음 링크를 참고. www.e-flux.com/journal/10/61362/in-defense-of-the-poor-image
14. 전문은 다음 링크를 참고. silviolorusso.com/digital-publishing-in-defense-of-poor-media

However, the various possibilities found in this intellectual stream do not present a vision that it is clearly separate from zines in the 1950s, situationism magazines, or the 'dynamic' punk magazines in the 1970–1980s and such vision in a concrete form. In particular, Ludovico's expectation of the advent of 'new and genuine hybrid publications' through the possibility of 'haughty' mashups can be misunderstood as a naive and vague hope which comes from the culture theory-based inertial analysis of characteristics of alternative flows in the current media environment.

These advantages and disadvantages were also considered in the process of planning the mentioned curriculum. First of all, rather than searching for 'comprehensive possibilities open in various directions', small-scale independent themes that can be schematized clearly and be flexibly combined with or separated from projects according to the characteristics of subjects were selected. Also, it was assumed that there would be a minimum criterion for the amount of work basically required to create a new network and to make a flow for the next level. That's because only a task with a sufficient scale would lead to the creation of additional tasks that did not exist before and a higher possibility of new classification. It was judged that the above-mentioned 'comprehensive possibility' could be made clearer only after a significant increase in the possibility. Therefore, the curriculum suggested a project with a schematic composition and characteristics found in a phased process and relevant task were conducted under a certain system. So the task conducted in such a way can be accumulated for a certain period of time to

및 순환을 촉진하는 성질, 즉 사람들의 적극적 사용을 유도하는 빈곤한 매체의 가능성이 긍정적으로 묘사된다. 이는 《포스트디지털 프린트》에서 다루어지는 주요 예시 작업과 많은 부분 겹친다.

　　단, 이러한 지적 흐름의 군집에서 언급되는 다양한 가능성은 1950년대의 진 출판이나 상황주의자들의 잡지, 또는 1970–1980년대의 '역동적인' 펑크잡지 출판 등과 확연히 구분되는 비전이나 그 비전의 구체적인 형태를 제시하고 있지는 않다. 특히 '불손한' 매시업의 가능성을 통해 '새롭고 진정한 혼성적 출판물'의 도래를 기대하는 루도비코의 전망은, 변화하고 있는 현재의 매체 환경에 역사적으로 존재했던 대안적 흐름의 몇몇 특징을 문화 이론의 개념 틀을 빌린 관성적 분석을 통해 순진하게 대입한, 막연한 소망사고로 읽힐 여지도 충분히 가지고 있다.

　　전술한 교육 과정의 기획에서도 이러한 장단점을 고려했다. 우선 '다양한 방향으로 열린 종합적 가능성의 모색'이 아니라, 명쾌한 도식화가 가능하고 과목 특성에 따라 유동적으로 복수의 프로젝트에 결합 및 분해할 수 있는 소규모의 독립적 주제를 설정했다. 또한 어떤 새로운 네트워크를 생성하고 그다음 단계로 뻗어나가는 흐름을 만들기 위해 기본적으로 요구되는 작업 수량의 최소 기준이 있을 것이라 가정했다. 일정한 크기의 작업군이 형성되어야 그 안에서 이전에는 존재하지 않았던 종류의 작업이 만들어지거나 새로운 분류가 생성될 확률이 높아질 것이기 때문이다. 그 확률을 유의미하게 증가시켜야만, 앞서 언급한 '종합적

form a meaningful cluster.

　　The significance of visual products from the tasks listed above can and should be evaluated, regardless of their name tag "the result of the classes." At the same time, however, the possibility of expansion should be emphasized so that the students conducting their tasks can seek for the empirical value and various possibilities based on a specific theme. If the question is asked about the possibility of expansion, it would be "Does the task offer the possibility of seeking subsequent tasks while maintaining similar thematic consciousness and approach?" The empirical value is measured by the cultural background of each student and the amount of experience that the student has had before the class. So the possibility of the expansion of each task is discussed in the following.

　　The combination of a word phrase and a Google image search service in the task conducted by Hong Seongmin shows the possibility in that the segmentation unit of the language can be selected in various ways, the detailed setting can be adjusted manifoldly through the search service, and the combination of the language and the service can be redefined in various forms. It can be said that the combination of literature and specific software functions in Lee Hyeyeong and Yun Jayeong's tasks is a simple permutation and combination, but as revealed in the task by Yun, the direction of these tasks can be redefined in a way that utilizes the features and structure of the narrative of literature in three dimensions.

　　The work of Yang Jieun shows the possibility that when media are

Bae Minkee

The Results and the Possibility of Expansion of the Graphic Design Curriculum
Based on the Relationship between Screen Media and Print Media

155

가능성'이 좀 더 선명해질 수 있다고 판단했다. 그래서 이 교육 과정에서는 도식화
가능한 구도와 단계적 특성을 지닌 프로젝트가 제시되고, 그에 따라 작업을 일정한
체계에 맞춰 생산했다. 그렇게 생산된 작업이 일정한 기간 층층이 쌓여 유의미한
군집을 이룰 수 있도록 하기 위함이다.

앞에서 나열된 많은 작업은, 수업의 결과물이라는 이름표와 무관하게
하나의 시각 생산물로서 가지는 의의를 별도로 평가할 수 있고 또 그것이 실제로
행해져야 할 것이다. 그러나 그와 동시에 중요한 것은, 해당 작업을 진행하는
과정에서 수강생에게 제시되는 경험적 가치와 특정한 주제어를 기준점 삼아
다양한 가능성을 모색할 수 있도록 하는 확장 가능성일 것이다. 그 확장 가능성을
질문의 형태로 바꾸어 기술하자면, 그것은 "해당 작업이 비슷한 주제 의식과 접근
방식을 유지하면서 그다음 작업을 모색할 가능성을 제공하는가?"일 것이다. 경험적
가치는 각 수강생이 가진 문화적 배경과 해당 수업을 진행하기 전의 경험치에 따라
달리 측정될 수밖에 없으므로, 이하의 지면에서는 각 작업이 지닌 확장 가능성을
서술한다.

홍성민의 작업에 등장하는 어절과 구글 이미지 검색 서비스의 조합은 언어의
분절 단위를 다채롭게 선택할 수 있는 점과 검색 서비스 내에 존재하는 세부 설정의
다양한 조정이 가능하다는 점, 그리고 언어와 서비스의 조합방식 자체를 여러
형태로 재정의할 수 있다는 점에서 확장 가능성을 지닌다. 이혜영과 윤자영의
작업에 등장하는 문학과 특정한 소프트웨어 기능의 결합은 단순한 순열 조합이 될

combined and converted, products (fonts) that exist separately from the
combination can be created. Lee Woojeong shows that it is possible to expand
the domain of a work to a specific retrospective resource, being centered on
media-focused thought. Lee Dawon and Park Jihun's works will be used to
create a kind of web template, based on production methods and technologies
used when establishing independent websites. If it becomes possible for many
people to conduct various screen-based tasks with the use of the template,
the result will be more than just an individual's achievement.

Park Jeongsu and Kim Yein's works are two examples of showing the
method of dealing with multiple objects that are (are assumed to be) the
same in terms of their concepts. If the complex structures of many diagrams
other than the diagrams used in the work are studied and the structures are
assumed as a symbol of the structure found in actual tasks delving into the
connection between actuality and a symbol, various tasks become possible.
As for the work of Ko Aryeon, if it is obsessed with 'intersection' itself, its
significance could be faded rapidly. However, if such intersection is designed
in an elaborate way—if a complex diagram is newly designed and a framework
is created for a task to automatically derive from the diagram—, a variety of
outputs can be drawn.

Kim Nahae and Seo Yeeun's works themselves pursue completion.—that
is, these works set out a project difficult to be positioned in a certain area and
completely made a plausible list— If intersebjective sensitivity is deliberately
captured and it is included in analysis and design about media, contemporary

수도 있겠으나, 윤자영의 작업에서 드러난 것처럼 문학 그 자체가 가진 서사의 특징 및 구조를 입체적으로 활용하는 방식으로 작업의 방향을 다듬을 수 있다.

양지은의 작업은 매체 간 결합 및 변환의 과정에서 그 조합과 별개로 존재하는 생산물(글자체)이 만들어질 수 있다는 가능성을 제시한다. 이우정의 작업은 매체를 중심으로 사고하는 방식을 취하면서 특정한 회고적 소재 전반으로 그 작업 영역을 확장할 수 있다. 이다원과 박지훈의 작업은 독립적인 웹사이트를 구축하면서 사용한 몇 가지의 제작 방식이나 기술을 토대로, 향후에 일종의 웹 템플릿을 제작할 수도 있을 것이다. 그것을 통해 많은 사람이 해당 템플릿을 활용하여 스크린 기반의 작업을 다양하게 생산한다면, 개인의 성취 이상의 효과를 거둘 수도 있다.

박정수와 김예인의 작업은 개념적으로 동일—하다고 가정하는 것이 가능—한 복수의 대상을 다루는 방식의 두 가지 예시라 할 수 있다. 해당 작업에 활용한 다이어그램 외의 수많은 다이어그램의 복합적인 구조를 연구하고, 그것을 실제 작업이 가진 구조의 표상으로 가정하여 실재와 표상 사이의 연결방식을 고민한다면, 매우 다양한 작업이 생산될 수 있을 것이다. 고아련의 작업은 '연쇄' 그 자체에 매몰될 경우 작업의 의의가 빠르게 퇴색될 수 있으나, 해당 연쇄 자체를 정교하게 디자인하는 방향, 즉 복합적 다이어그램 자체를 새롭게 디자인하고 작업은 그에 따라 자동 파생되도록 틀을 짠다면 다채로운 결과물이 생산될 수 있을 것이다.

김나해, 서예은의 작업은 그 자체로 자기 완결적이지만—즉 특정한 계열에 위치시키기 어려운 기획 하나를 떠올려 그것으로 작성 가능한 하나의 목록을 만든

and meaningful 'literary' outputs will be drawn. Finally, Yun Chaewon can be approached in two directions: research on meticulously designing the structure of interfaces for accessing the database built during the task and observation of a lot of traces that have not been regarded as an object of collection and classification. If both directions evolve, practical achievement and critical effect will be obtained.

Bibliography

Alessandro Ludovico. «Post-Digital Print: The Mutation of Publishing Since 1894». Translated by Lim Gyeong Yong. Seoul: Mediabus, 2017.

Charles Sanders Pierce. «A System of Logic, Considered as Semiotic». Translated by Kim Seong Do. Seoul: Minumsa Publishing Group, 2006.

Chung Hyun. «PBT». Seoul: Chotawonhyeong Publisher, 2014.

Kim Hyeongjin, Choi Sungmin. «Graphic Design, 2005~2015, Seoul: 299 words». Seoul: Ilmin Museum of Art·Workroom Specter, 2016.

Website

ORIT GAT, ‹To Bind and to Liberate: Printing Out the Internet›, 2014, Accessed 24 May 2017. http://rhizome.org/editorial/2014/may/1/printing-out-internet.

Paul Soulellis, ‹Search, compile, publish.›, 2013, Accessed 24 May 2017. http://soulellis.com/2013/05/search-compile-publish

Bae Minkee The Results and the Possibility of Expansion of the Graphic Design Curriculum
157
Based on the Relationship between Screen Media and Print Media

후 그것을 완전히 완성했지만—어떤 상호주관적 감수성을 주의 깊게 포착하고 그것을 매체에 관한 자신의 해석과 기획에 알맞게 포함한다면 동시대적이면서도 유의미한 '문학적'인 결과물을 생산할 수 있을 것이다. 마지막으로 윤채원의 작업은 스스로 구축한 데이터베이스에 접속하는 인터페이스의 구조를 세심하게 설계하는 탐구로 이루어진 하나의 방향, 그리고 수집 및 분류의 대상으로 생각하지 못했던 수많은 흔적을 발견하는 관찰로 이루어진 또 다른 방향으로 진행이 가능할 것이다. 두 가지 방향을 공히 발전시킨다면 실용적 성취와 비평적 효과 양자를 획득할 수 있을 것이다.

참고문헌
김형진, 최성민. «그래픽 디자인, 2005–2015, 서울: 299개 어휘».
 서울: 일민문화재단·작업실유령, 2016.
루도비코, 알렉산드로. «포스트디지털 프린트: 1894년 이후 출판의 변화».
 임경용 번역. 서울: 미디어버스, 2017.
정현. «PBT». 서울: 초타원형, 2014.
퍼스, 찰스 샌더스. «퍼스의 기호 사상». 김성도 편역. 서울: 민음사, 2006.

Paul Soulellis, ‹Performing Publishing: Infrathin Tales from the Printed Web›,
 2014, Accessed 24 May 2017. http://hyperallergic.com/165803/
 performing-publishing-infrathin-tales-from-the-printed-web
Silvio Lorusso, ‹Digital Publishing: In Defense of Poor Media›, 2015,
 Accessed 24 May 2017. http://silviolorusso.com/digital-publishing-in-
 defense-of-poor-media/

Translation. Lee Wonmi

웹사이트

ORIT GAT, ‹To Bind and to Liberate: Printing Out the Internet›, 2014,
 2017년 5월 24일 접속. http://rhizome.org/editorial/2014/may/1/printing-
 out-internet

Paul Soulellis, ‹Performing Publishing: Infrathin Tales from the Printed Web›,
 2014, 2017년 5월 24일 접속. http://hyperallergic.com/165803/performing-
 publishing-infrathin-tales-from-the-printed-web

Paul Soulellis, ‹Search, compile, publish.›, 2013, 2017년 5월 24일 접속.
 http://soulellis.com/2013/05/search-compile-publish

Silvio Lorusso, ‹Digital Publishing: In Defense of Poor Media›, 2015,
 2017년 5월 24일 접속. http://silviolorusso.com/digital-publishing-in-
 defense-of-poor-media

번역. 이원미

«글짜씨» 논문 공모

한국타이포그라피학회 학술지 «글짜씨» 투고를 받습니다.
«글짜씨»는 6월, 12월 연 2회 발행되는 등재후보 학술지로
타이포그래피, 편집 디자인, 글자체 디자인, 그래픽 디자인
등 글자를 중심으로 한 모든 관련 이론, 리서치, 프로젝트,
작품 및 디자인 비평을 담고 있습니다.

«글짜씨»는 타이포그래피, 글자체 디자인, 그래픽 디자인
등 글자가 중심이 된 모든 관련 이론, 리서치, 프로젝트,
작품 및 디자인 비평을 담고 있습니다. ‹글짜씨›는 6월,
12월 연 2회 발행되며, 매년 4월 20일과 10월 20일에
투고가 마감됩니다. 투고 원고는 한국타이포그라피학회의
논문심사위원회가 위촉한 해당 분야의 전문가 심사를
거쳐 게재 여부가 결정됩니다. 논문은 다른 매체에 게재 및
출판되지 않은 미발표 연구에 한하며, 자세한 작성 규정은
학회 홈페이지에서 확인하실 수 있습니다.

원고는 아래의 이메일 주소로 제출해 주시기 바랍니다.
info@koreantypography.org
www.koreantypography.org

«LetterSeed» Call for Papers

The Journal of Korean Society of Typography,
«LetterSeed», is now inviting submissions for theory
articles, researches, projects, works and design critiques
on typography, type design, graphic design, and all
designs that deal with type. «LetterSeed» is published
semiannually; in June and in December. The submission
deadlines are the April 20th and October 20th.
All submissions will undergo screening by professionals
from the relevant fields, appointed by the Korean
Society of Typography Review Committee. Papers
must not be in press or published elsewhere. Detailed
guidelines are available on the Korean Society of
Typography's website.

Please email your submissions to the
email address below;
info@koreantypography.org
www.koreantypography.org

ⓒ배병우, 조의환.

ⓒ이재용.

ⓒ이재용.

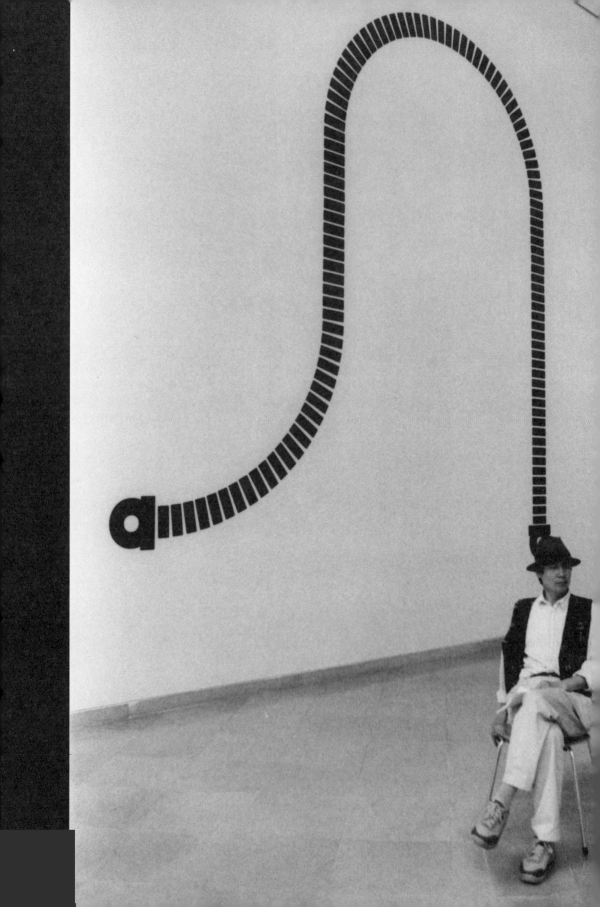

ⓒ김현필.

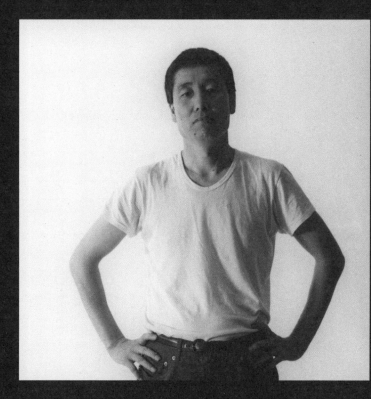

ⓒ김대수.

정호.

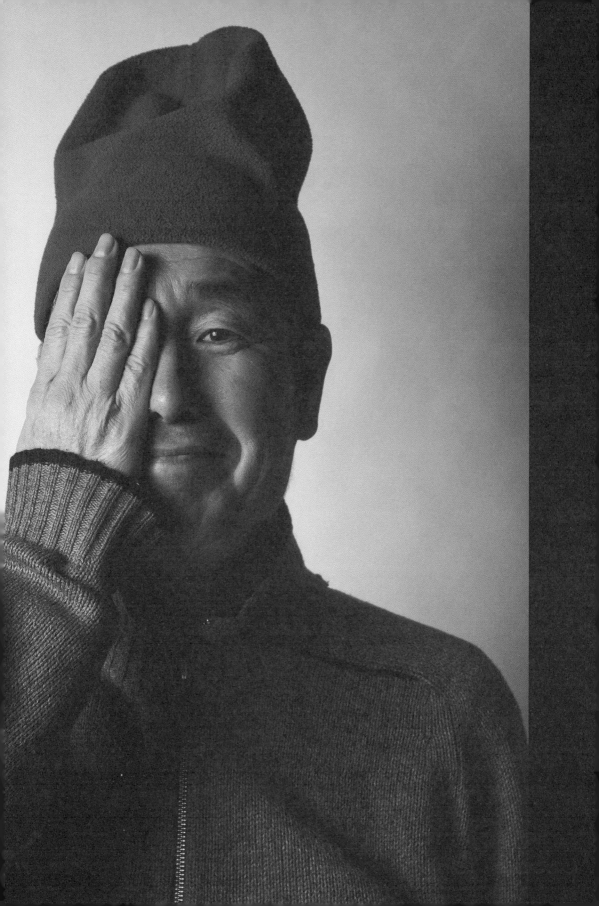

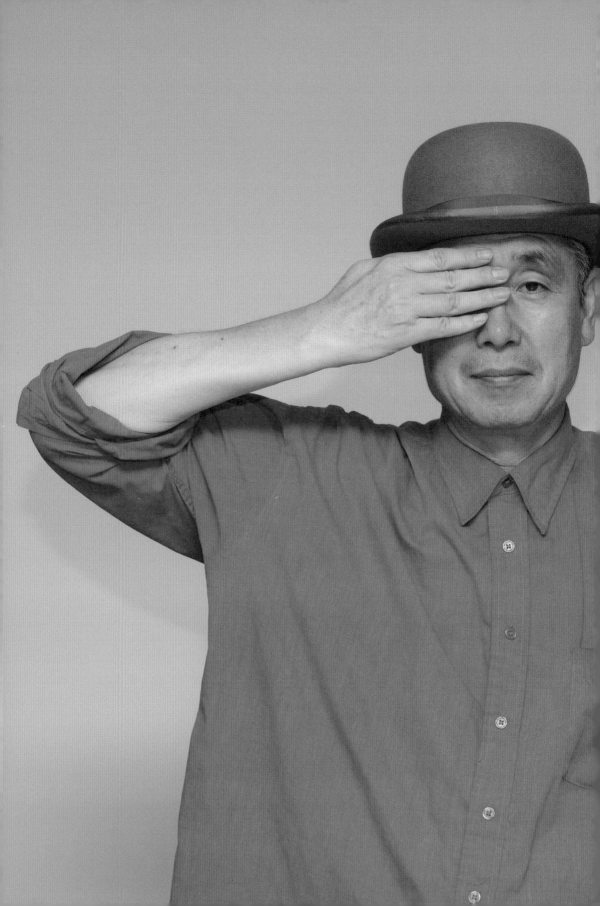

ⓒ박기수.

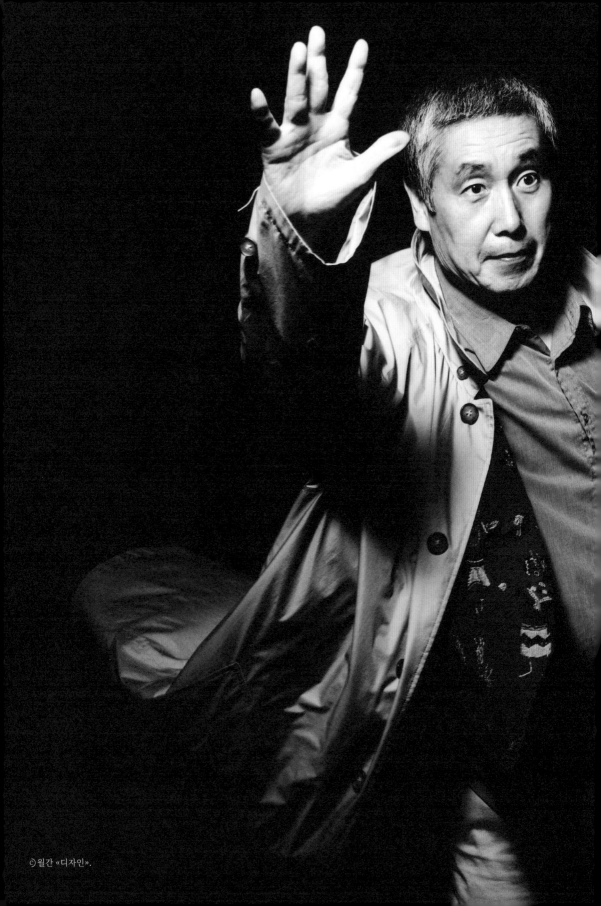

ⓒ박기수.

ⓒ변순철.

사진 찍히는 자[1],
안상수

Ahn Sangsoo,
As the Subject of
a Photograph[1]

박지수
«VOSTOK» 편집장, 한국

Park Jisoo
«VOSTOK» Chief Editor, Korea

1. 롤랑 바르트의 저서 «밝은 방»(동문선, 2006) 중 한 챕터인 ‹사진 찍히는 자›에서 제목을 따왔다.

1. The title of this essay comes from Roland Barthes' «Camera Lucida», among one chapter ‹He Who is Photographed›.

어떤 이 주변을 이리저리 떠도는 고유명사와 그에 관한 사실 쉰 가지가 한데 모였다. 이들이 드러낸 그의 모습은 이제껏 그를 알아온 이들에게 익숙한 그의 모습과 어떻게 겹칠까. ‹심심풀이:

하나의 이미지—나의 이미지—가 곧 태어날 것이고, 이런 의문이 생길 것이기
때문이다. 나는 불쾌한 놈으로 태어날 것인가, 아니면 '괜찮은 녀석'으로
태어날 것인가?[2]

안상수의 초상(사진)을 주의 깊게 본 것은 지난해에 열린 사진 작가 변순철의
사진전에서였다. 전시작이 모두 초상이었던 그 전시에서 그의 사진은 유독
남다르게 다가왔다. 보통 초상을 볼 때 내 관심사는 사진 속의 인물보다 사진 작가의
행위에 있다. 말하자면 작가가 피사체를 어떻게 바라보고 다가가는지, 그 과정은
어떤 프로세스를 통해 드러나는지를 파악하려고 애쓴다. 대상과의 물리적, 심리적
거리가 드러나는 카메라 어프로치와 프레이밍, 모델에게 요구했을 법한 포즈,
조명과 배경, 리터칭 등을 종합적으로 고려해 사진 작가의 연출 의도를 판단하는
것이다. 그러나 예외적으로 안상수의 사진 앞에서 나는 사진 작가가 어떻게
보여주려고 했는지보다 사진 속의 그가 어떻게 보이려고 했는지에 더 신경쓰였다.
과연 그는 사진 안에서 '불쾌한 놈'과 '괜찮은 녀석' 중 어느 쪽으로 태어나려고
했을까.
　　사진 속에서 그는 빨간색 비니를 쓰고, 짙은 파란색의 점프 슈트를 입었다.
그리고 폐의자가 쌓인 창고처럼 보이는 공간에서 다리를 꼬고 의자에 앉아 있다.
눈에 지그시 힘을 주어 정면을 응시하면서 오른손을 입술에 대고 있는 그의 모습은
마치 어떤 선택 앞에서 고민에 빠진 것처럼 보였다. 어두운 주황빛으로 배경의
밝기를 낮추고, 백색광으로 얼굴을 부각시킨 조명은 시선을 집중하게 할 뿐 아니라
카리스마 있는 분위기를 연출했다. 어두운 곳에 앉아 오묘한 빛을 받으며 고뇌에
빠진 모습은 영화 ‹대부 3›의 포스터를 떠올리기에 충분했다.
　　나중에 알고 보니 그 사진은 전남일보에 인터뷰와 함께 실린 것이었다. 사진은
신문 한 페이지 전면에 차지할 정도로 크게 배치됐으며, 그 위에는 "자신의 삶을
설계할 수 있는 사람은 자신뿐입니다"라는 헤드 카피가 쓰여 있다. 또한 그가
교장인 파주타이포그라피학교(PaTI)에서는 학생들이 첫 수업에 버려진 가구를
주워와 자신이 쓸 책상과 의자를 만들어야 한다는 일화도 소개되어 있다. 그제야 왜
그가 폐의자가 쌓인 창고를 배경으로 마피아 조직의 운명을 결정하는 영화 ‹대부›의
주인공 마이클 코를레오네처럼 사진에 등장하는지 조금 알 것 같았다. 사진작가가
영화 ‹대부›의 포스터 이미지를 의식했는지는 모르겠지만,
그 사진은 다분히 계산된 의도와 세팅을 통해 그를 타이포그래피
분야의 대부(큰 스승)로 상징화하는 것은 아니었을까.
　　그러나 정작 내 눈길을 끈 것은 연출된 대부의 이미지가
아니라, 그의 오른쪽 팔꿈치 아래에 놓인 검정색 카메라였다.
네모난 렌즈 후드를 달고 있는 카메라는 그의 허리춤에 반쯤

2. 롤랑 바르트, ‹사진 찍히는 자›,
　 «밝은 방», 24.

An image—my image—will be created, and the question will arise: will I be born a nasty person or 'good' person?[2]

I watched the portrait of Ahn Sangsoo carefully at photographer Byun Soonchoel's exhibition last year. All of the works on display were photographic portraits, and his picture felt most special among them. When watching photographic portraits, I tend to focus on acts of a photographer who takes a picture, not on a person in the photo. That is, I try to understand how the artist looks at this subject and how such a process is revealed. By considering the photographic approach and framing that reveal the physical, psychological distance to the object, a pose that the photographer desires, the lighting, the background, and retouching techniques, I grasp the photographer's intention. As for the photographic portrait of Ahn Sangsoo, however, I focused more on how he tried to look in the picture than what intention the photographer had. Which one of either a nasty man or a good man did Ahn in the picture want to choose?

Ahn in the picture was wearing a red beanie and a dark blue jump suit, and he was sitting on a chair twisting his legs in a space with stacked obsolete chairs that looks like a warehouse. With his right hand on his lips, he was looking straight ahead like a person agonizing over a choice. The lighting effects of dimming out with dark orange light and highlighting his face with white light drew the attention of spectators and produced a charismatic atmosphere. The photo of Ahn sitting bathed in beams of dreamlike light in a dark place was a reminiscence of the poster of the film ‹The Godfather Part III›.

Later, I found that the photograph was published in an interview with Chonnamilbo daily newspaper. The photo was large enough to occupy the entire front page of the newspaper and above the photo, there was a head copy titled "Nobody Can't Design Your Life and It Depends upon Only You." Also, the interview included an anecdote about when he served as a principal at Paju Typography Institute (PaTI). In his first class, he told his students to bring abandoned furniture to school and make their own chair and a desk. This episode gave me an idea of why he was sitting in a warehouse with stacked obsolete chairs, reminding of Michael Corleone (main character of ‹The Godfather›) making an important decision about a fate of his mafia group. I do not know if the photographer considered the poster of the film, but it seems that the photo symbolized him as a godfather in the typography field with a calculated intention and the setting of a photographic camera.

2. Barthes, «Camera Lucida», 24.

However, it was a black camera under his right elbow, not the image of the godfather, that caught my eyes. The camera with a square lens hood was half hidden inside

[2] 영화 ‹대부 3› 포스터.
 ‹The Godfather Part III› movie poster.

the waist of his trousers. Ahn holding the camera looked quite natural and
comfortable, making a strong impression that he always carried a camera. So,
I could guess that he was skilled in photography and that all elements of the
photo were not dependent only on the photographer 's technique. At least,
his eyes staring straight ahead and his hard hand on the lips showed his will.
It seemed that the will included his intention about how he tried to show
himself. Then, how did I understand his intention? I began to wonder if his
other photos showed his will and intention.

> If only I could feel a neutral and anatomical body, or the body that does
> not have any meaning, through a photo! Whenever I pose before a camera,
> I feel pressure to make a certain face.[3]

I typed in the search words 'Ahn Sangsoo, Designer' in the search engine and
looked for relevant images. And then, I looked over images found by typing
'designer' in the search engine and compared the two kinds of images. Also,
I searched the image with the name of another designer that I know. As a
result, I found some differences in the photos of Ahn Sangsoo. As a result of
searching images with search words related with designers, the photos taken
during a class or the photos found in SNS, including proof shots, were mainly
found. However, as for the photos taken of Ahn, photos of the designer in
posture of repose were mainly found. Especially, photos of him staring forward
and black-and-white photos were easily found.

In general, when an interview is conducted, color photos of an interviewee
talking or smiling are taken and published in daily newspapers or monthly
magazines. That's because most interviewees become stiff or strike an
awkward pose before a camera if they are not a professional model. However,
Ahn strikes a natural and chic pose. Unlike other smiling photos published
in daily newspapers, his photos are not typical. He poses for a camera as he
wants rather than receives directions from a photographer, I guess. If I'm right,
the reason such a natural pose replaces a smiling but awkward expression is
because the image can be understood as Ahn's identity. However, it would be
difficult to answer if someone asks what his consistent pose and the identity
that the pose shows mean in the concrete. That's because the question is
parallel to an essential question about whether a photographic portrait can
reveal the identity of a certain person or not. In his book
«Chambre Claire», Roland Barthes says that a photographic
portrait contains "four imaginary things intersecting and
confronting each other and being modified." He adds that
whenever he is photographed, he feels that it is 'not the
reality' and that he is having a nightmare. It actually may
be an unattainable desire to make an attempt to see the

3. Barthes, «Camera Lucida», 25.
4. In front of the lens, I am at the same
 time: the one I think I am, the one I
 want others to think I am, the one the
 photographer thinks I am, and the one he
 makes use of to exhibit his art. Ibid., 27.

숨겨져 있다. 그 카메라가 그의 몸에 꽤 자연스럽고도 친밀하게 붙어 있는 모습은,
평소 카메라를 항상 지니고 다닌다는 인상을 강하게 풍긴다. 그래서 그가 사진을
잘 알고 익숙하며 이 사진의 모든 부분이 사진 작가의 연출력으로만 제어되지
않았으리라는 암시를 준다. 적어도 이 사진의 핵심인 정면을 직시하는 눈빛과
입술에 대고 있는 단단한 손은 그의 의지로 보인다. 그리고 그 의지에는 결국
스스로 자신을 어떻게 보여줄 것인지에 관한 그의 의중이 담겨 있을 것이다. 그런데
그 의중이란 과연 무엇일까. 그가 나오는 다른 사진에도 그런 의지와 의중이
나타날까 궁금해지기 시작했다.

> 아, 최소한 사진이 나에게 중립적이고 해부학적인 육체, 아무것도 의미하지
> 않는 그런 육체를 줄 수 있다면 좋으련만! 잘 만들어낸다고 생각하는 사진은
> 유감스럽게도 나로 하여금 항상 어떤 표정을 지니고 있도록 강제한다.[3]

구글 검색창에 '안상수, 디자이너'를 넣고 이미지를 살펴보았다. 그 수많은
이미지들을 살펴본 다음에는 검색창에 '디자이너'를 넣고 그 이미지를 서로
비교했다. 또 이번에는 평소 알고 있는 디자이너의 이름을 넣고 이미지를 검색해
보기도 했다. 그 결과 안상수가 나오는 사진에서 몇 가지 차별점을 발견했다. 물론
어떤 검색어든지 강연 중의 스케치 사진이나 SNS에 올렸을 법한 기념 사진과
인증샷이 대부분이다. 하지만 안상수의 사진에는 유독 정지된 포즈로 이뤄진 연출
사진의 비중이 상당히 높다. 그중에는 정면을 응시하는 경우가 잦고, 흑백 사진이
눈에 띄게 많다.

보통 일간지나 월간지 등 언론 매체에서 인터뷰를 진행하면, 대화하면서
웃고 있는 모습을 포착한 컬러 사진이 지면에 장식된다. 전문 모델이 아닌 경우,
스튜디오 조명 앞에서 포즈를 취하면 대부분 경직되거나 어색하게 나오기 때문이다.
하지만 안상수의 경우에는 일간지에 자주 등장하는 전형적인 스마일 사진을 거의
발견할 수 없으며, 꽤 자연스럽고 세련된 포즈를 연출하고 있다. 거친 추론이지만,
이 사진들을 보면 그 포즈는 사진가의 디렉션이기보다 안상수 자신이 카메라
앞에서 스스로 취하고 있는 것이 아닐까 싶다. 그 짐작이 맞다면 그 포즈가 스마일
사진을 대체할 수 있는 건, 그 이미지가 안상수의 아이덴티티로 소통될 여지가 크기
때문일 것이다.

그런데 만약 그가 보여주는 일관된 포즈 또는 그 포즈로
드러난 아이덴티티가 구체적으로 무엇이냐고 반문한다면
대답하기 매우 곤란하다. 그건 과연 초상이 한 인물의
아이덴티티를 온전하게 드러낼 수 있느냐는 근원적인 질문과
맞닿아 있기 때문이다. 이에 관해서 롤랑 바르트는 《밝은 방》에서

3. 롤랑 바르트, 〈사진 찍히는 자〉,
《밝은 방》, 25.
4. "카메라 렌즈 앞에서 동시에 나는 내가
나라고 생각하는 자이고, 내가 사람들이
나라고 생각하기를 바라는 자이며,
사진작가가 나라고 생각하는 사람이고,
그가 자신의 예술을 전시하기 위해
이용하는 자이다." 앞의 책, 27.

coincidence of the image and the ego in all photographic portraits including Ahn Sangsoo's ones. At least, however, because the photographic portraits of Ahn transcend the 'pressure to make a certain face', we would see his identity to some degree through the photographic portraits even though it feels like finding a tiny piece of a puzzle.

Whenever I'm photographed, I hope that my images that change and become different depending on the situation and over time will coincide with my ego—as everyone knows, deep ego—However, I cannot help mentioning the opposite. That is, my 'ego' refuses to coincide with my images. In fact, while an image is heavy, immovable and persistent—so, the society relies on the image--, 'ego' is light, split, and dispersed.[5]

Translation. Lee Wonmi

5. Barthes, «Camera Lucida», 25.

초상 사진은 "네 개의 상상적인 것⁴이 그 속에서 교차하고, 대립하며 변형된다"고
밝히고 있다. 그리고 사진에 찍힐 때마다 '진짜가 아니라는 느낌'이 든다며, 악몽을
꾸는 것에 비유하기도 한다. 그러니 안상수의 사진뿐 아니라 모든 초상 사진에서
이미지와 자아의 일치를 확인하려는 건 사실상 불가능한 욕망일지도 모르겠다. 다만
적어도 안상수의 초상 사진들이 '항상 어떤 표정을 지니고 있도록 강제'하는 것에서
벗어나 있다면, 그 자체로 그의 아이덴티티를 엿볼 수 있는 하나의 단면이자 파편이
되지 않을까. 비록 아주 작고 사소한 퍼즐 한 조각에 불과하다고 해도 말이다.

> 요컨대 내가 바라는 것은 상황과 나이에 따라 변하는 수많은 사진들 사이에서
> 유동적이고 흔들리는 내 이미지가 나의 자아—주지하다시피 심층적인
> 자아—와 항상 일치하는 것이다. 그러나 그 반대를 언급하지 않을 수가 없다.
> 즉 '자아'는 나의 이미지와 결코 일치하지 않는다는 것이다. 왜냐하면 무겁고
> 부동하며 집요한 것은 이미지이고—그렇기 때문에 사회는 이 이미지에
> 의지한다—, 가볍고 분열되어 있으며 분산된 것은 '자아'이기 때문이다.⁵

번역. 이원미

5. 롤랑 바르트, ‹사진 찍히는 자›,
 «밝은 방», 25.

요하네스 구텐베르크를 기념해 제정한 상. 타이포그래피, 일러스트레이션, 도서 편집·제작 분야 발전에 기여한 개인과 단체에 수여된다. 역대 수상자로는 안상수(2007)를 포함해 얀 치홀트(1965),

안상수가 한국 그래픽 디자인 문화 생태계에 미친 영향: 겸손하게 편재하며 디자인 문화 혁신하기

The Influence of Ahn Sangsoo on the Korean Graphic Design Cultural Ecosystem: Innovating Design Culture while being Modestly Ubiquitous

강현주
인하대학교, 한국

Kang Hyeonjoo
Inha University, Korea

위빙난(1989), 요스트 호흘리(1999), 이르마 붐(2001) 등이 있다.　　5. 2001년 안상수의 주도로 시작된 타이포그래피 국제 행사. 문화체육관광부에서 주최하고, 한국공예·디자인문화진흥원과

1. 들어가는 말

　　당신이 비록 나, 내 형제와 다르다 하더라도,
　　내게 해가 되기는커녕,
　　당신의 존재는 나를 풍요롭게 한다.[1]
　　　생텍쥐페리

적극적인 소수가 시간의 흐름 속에서 어떻게 다수에게 영향을 미치는 위치에
서게 되는지 다루고 있는 «다수를 바꾸는 소수의 심리학»이라는 저서에서
사회심리학자인 세르주 모스코비치는 생텍쥐페리를 인용해 이미 존재하는 규칙과
전통에서 벗어나 혁신에 성공한 소수의 행동 양식과 그들이 지닌 매력의 역동성에
주목했다.

　　내가 비록 당신, 당신 동료와 다르다 하더라도,
　　당신에게 해가 되기는커녕,
　　나의 존재는 당신을 풍요롭게 한다.

위 문장은 디자인계를 향한 안상수의 메시지를 생텍쥐페리 식으로 표현해본
것이다. 이때 '나, 안상수'에게 있어서 '당신, 당신 동료'는 문화적인 접근보다는
산업 중심으로 생태계를 구성해온 디자인 분야의 '다수'이다. 안상수의 디자인
영향 아래 성장한 20, 30대 디자이너들은 2017년 3월 14일부터 5월 14일까지
서울시립미술관에서 개최된 ‹SeMA 삼색전›에 초대되어 ‹날개.파티› 개인전을
연 안상수가 어떻게 '소수'일 수 있는지 의아해 할 수 있다. 2015년 8월에
국립현대미술관에서 한·일 국교정상화 50주년을 기념해 개최되었던 그래픽
디자인 기획전 ‹交, 향›을 함께 관람하던 30대 초반의 한 디자이너는 안상수의
작품이 한국 그래픽 디자이너 1세대 및 동년배 디자이너의 작품과 나란히 걸려
있는 전시장 풍경이 낯설다고 말했다. 안상수와 그의 작품은 친숙한 반면에 다른
원로 디자이너의 이름과 그들의 작품을 접할 수 있는 기회는 상대적으로 적었기
때문에 연배 순으로 배치된 작품들 속에서 안상수의 이름을 발견하는 것이
새롭다는 것이었다.
　　지금의 한국 그래픽 디자인 문화 생태계에서 '범안상수'는
분명 '다수' 혹은 '주류'다. 하지만 1952년생으로 올해 만 65세인
안상수는 한국 그래픽 디자인을 대표하는 스타 디자이너임에도
자발적 비주류의 행동 양식을 유지하고 있다는 의미에서 '소수'다.
앞 세대의 이단은 다음 세대에게는 진부함이 된다고 하는데

1.　모스코비치,
　　«다수를 바꾸는 소수의 심리학», 104.

1. Introduction

He who is different from me does not
impoverish me-he enriches me.[1]
Saint-Exupery

Social psychologist Serge Moscovici quoted Saint-Exupery in his book
«Social Influence and Social Change» to explain about how the enthusiastic
minority influence the majority in the flow of time, Mocsovici focused on the
behavioral pattern and dynamic appeal of the successfully innovative minority
who deviated from the existing rules and traditions.

I who is different from you and your colleagues,
do not impoverish you-I enrich you.

Sentence above is Ahn Sangsoo's message towards the design scene in Saint-
Exupery's style. To 'I, Ahn Sangsoo' 'you and your colleagues' are the 'majority'
who have organized the ecosystem of the design field based on the industrial
approach than cultural approach. The successful young designers in their
twenties and thirties, who grew up in the influence of Ahn Sangsoo may
wonder how Ahn Sangsoo, the designer who was invited to the SeMA tricolor
exhibition and held private exhibition ‹Nalgae.PaTI› from 14 March 2017
to 14 May 2017, could be a minority. A graphic design exhibition ‹Graphic
Symphonia› was held at Museum of Modern and Contemporary Art in August
2015 as a commemoration of the 50th anniversary of the normalization of
Korea-Japan diplomatic relations. I attended this exhibition with a designer
in his thirties, and he commented that it felt unfamiliar to see works of Ahn
Sangsoo displayed side by side with works of the first generation designers.
Ahn Sangsoo and his works have been acquainting yet the opportunities to
see the names and works of other elder designers was relatively small. Thus
finding Ahn Sangsoo's name along the works arranged in the order of seniority
was new to this young designer.

In the current Korean graphic design cultural ecosystem, 'Ahn Sangsoo-
sphere' are definitely the 'majority' and 'mainstream'. However, Ahn Sangsoo,
65-year-old born in 1952, is a minority in the sense that he continues
his spontaneous minority behaviors despite being a star
designer representing the Korean graphic design. The heresy
of previous generation is said to be a cliché for the next
generation. However, the heresy of Ahn Sangsoo is presently
progressing and not yet a cliché. Mocsovici believed that the
visibility and appeal are most significant for the enthusiastic
minority to be socially recognized. Those who we wish

1. Moscovici, «Social Influence and Social
Change», 140.

디자이너 65명이 설립한 국제 디자인 단체. 해마다 회원 출신국에서 총회, 강연, 전시 등을 개최한다. 가입 절차가 까다롭기로 유명하다. 회원으로는 안상수를 포함해 요셉 뮐러브로크만, 아르민

안상수의 이단은 현재진행형이며 아직 진부하지 않다. 모스코비치는 적극적인
소수가 사회적으로 인정을 받는 데는 가시성과 매력이 중요한 역할을 한다고
보았다. 사회적 비교의 표준으로서 우리가 본받으려 하고 우리 자신을 규정하는
데 영향을 미치는 사람들은 대개 '눈에 보이는' 사람들이기 때문이다.[2] 안상수가
'눈에 보이는 사람'의 대열에 본격 합류하게 된 시점은 그의 나이 32세 때인
1983년이다. 당시 월간 《디자인》의 박수호 편집장은 한국 디자인계에도 스타가
나와야 한다는 생각을 가지고 '올해의 인물'이라는 꼭지를 기획했고 안상수를
선정했다. 월간 《디자인》 1983년 12월호는 안상수를 "기본적인 디자인 센스와
성실을 바탕한 디자이너"라고 소개하면서 아트 디렉터가 대중 잡지의 모든 책임을
맡는 새로운 이정표를 세워 잡지의 새로운 길을 모색함으로써 디자이너의 사회적
역할을 다하려는 노력을 보였기에 선정한다고 밝혔다.[3] 안상수가 미술 부장이라는
타이틀로 《마당》의 아트 디렉션을 담당했을 때 취재 부장으로 함께 일했던
조갑제는 안상수를 다음과 같이 기억했다.

> 그는 당돌한 사람이다. 실험을 좋아하고 실패를 두려워하지 않는다.
> 안상수 씨의 당돌함은 '착하고 부드러운' 포장지로 감싸져 있어 그와 오래
> 생활해보지 않은 사람은 잘 모르는 특성이다. 그 당돌함으로 해서 주변
> 사람들의 신경을 곤두세우기도 하시만 착한 그의 전성은 이럴 경우, 둘도
> 없는 완충재가 된다. 그의 매력적인 웃음과 솔직한 고백은 상대방의 곤두선
> 신경을 늘 즉석에서 누그러뜨린다. 그는 조직적이고, 추진력이 강한 사람이다.
> 창조예술 분야의 사람들이 빠지기 쉬운 외곬의 폐쇄성이 그에겐 없다. 그는
> 조직을 움직일 줄도, 조직을 이용할 줄도 알고 있다. 자본주의 사회선 어떤
> 예술적 창조성도 조직과 영리성의 보장을 받지 못할 때, 제 힘으로 서기가 매우
> 힘들다는 원리를 그는 일찍 터득한 것 같다.[4]

'올해의 인물' 인터뷰에서 안상수는 존경하거나 좋아하는 인물이 있느냐는
질문에 대해 앤디 워홀을 언급하면서 워홀이 자신의 꿈을 교묘하게 현실에서
다 이루어놓은 것 같아 좋아한다고 밝혔다. 그렇다면 그는 지난 40여 년간
디자이너로서 자신의 꿈을 얼마나 이루었을까.

2. 앞의 책, 104.
3. 이영혜, 〈아트 디렉터 안상수, 《디자인》지가
　 선정한 올해의 인물〉, 27.
4. 조갑제, 〈누구를 위하여 종을 울리나?〉, 31.

to emulate as a social comparison standard, and those who influence our definition of ourselves, are usually the 'visible' people.[2] Ahn Sangsoo became one of the 'visible' people in 1983 when he was 32. Park Sooho, the editor of monthly magazine «Design» planned a section 'Designer of the Year' as he thought a star designer was needed in Korean design field. Ahn Sangsoo was selected. The December issue of «Design» in 1983 introduced Ahn Sangsoo as "the designer with basic design sense and sincerity". The magazine also explained that Ahn Sangsoo was selected as he seemed to fulfill the social role of designer by setting a new milestone of art director taking full responsibility of a magazine and search for new ways.[3] Cho Gapjae, a journalist who worked with Ahn Sangsoo when he was working as the art director of «Madang», remembers Ahn Sangsoo as follows;

> He is a daring fellow. He likes to experiment and does not fear failure. His daringness is wrapped with his 'nice and softness', so people who have not experienced him for a long time would not know these characteristics of him. His daringness sometimes makes people around him nervous, yet his nice nature becomes the anti-shocking material at such situations. His charming laughter and honest confessions always relieve the other's nerves on edge. He is well organized and has a positive drive. He does not have the closeness which creative people often fall into. He knows how to move and use the organization. He seems to have learned that in a capitalist society, artistic creativity cannot stand on its own without the guarantee of organization and commerciality.[4]

In the interview of the 'Designer of the Year', Ahn Sangsoo was asked who he respected or favored. He mentioned Andy Warhol. He explained that Warhol seemed to have cleverly made all his dreams come true. I wonder how much of his dreams have become true in his forty years of design.

2. Rationalization of Korean Graphic Design and Scientification: Based on the Type Ahnsangsoo Font

> People often pay more attention to works with credit. We pay attention to the flower. However, prior to the flower, like someone mentioned in his poem, there needs to be the early frosts, leaves, roots, earth, water, and even feces. What I am trying to say is the academic foundation, not the question of superiority and inferiority. I feel that now may be the time we focus more on the works with no credit. In order to do so, we need to learn the history. Any trivial thing has a serious aspect when you know the history.

2. Ibid., 287.
3. Lee Yonghae. ‹Monthly magazine «Design», Designer of the Year: Art Director Ahn Sangsoo›, 27.
4. Cho Gapjae, ‹For Whom the Bell Tolls›, 31.

2. 한국 그래픽 디자인의 과학화와 합리화: 안상수체를 중심으로

흔히 사람들의 관심은 생색나는 일 쪽으로만 기울기 쉽죠. 꽃에만 관심이 있는 거죠. 한 송이의 꽃이 있기 전에, 누구의 시에서 나오는 말마따나 무서리도 있었고, 잎도 있어야 하고 뿌리도 있어야 하고 또 뿌리를 버티게 하는 흙, 물, 심지어는 인분도 있어야지요... 제가 하고자 하는 말은 우월과 열등의 문제가 아니라 학문으로 따지면 기초학문에 대한 이야기에요... 지금은 오히려 생색나지 않는 일에 더 관심을 가져야 될 때가 아니냐 하는 생각이 들어요. 그러려면 역사를 알아야 할 것 같아요. 아무리 사소한 것이라도 역사를 알면 진지한 구석이 있기 마련이지요... 아무튼 역사를 알면 진지해지고 겸손해지게 되지요. 자신의 작업에 대한 긍지도 갖게도 되고요. 그렇게 되면 생색나지 않는 일이라도 추진해나갈 수 있는 힘을 스스로 키울 수가 있다고 봅니다.[5]

디자인 분야에서 기초 학문과 역사의 중요성에 대한 안상수의 인식은 대학 재학 시절로 거슬러 올라간다. 1970년 홍익대학교 응용미술과에 입학한 안상수는 《홍익신문》 학생 기자를 거쳐 교지인 《홍익미술》의 창간에 참여하였다. 1972년에 안상수는 당시 수도여자사범대학 응용미술학과에 조교수로 재직 중이던 성시화(현 국민대학교 조형대학 명예교수)에게 〈디자인 교육의 현황과 전망〉이라는 원고를 청탁했다. 1964년 학부 4학년 때 서울대학교 미술대학 교지 편집장을 맡아 우여곡절 끝에 1966년 5월에 《미대학보》 창간호를 발간하며 〈BAUHAUS의 예술교육〉이라는 글을 게재했던 성시화로서는 대학생 안상수와의 만남이 반가운 일이었다.

　　1977년 대학을 졸업한 안상수는 공채를 통해 금성사 디자인연구실(현 LG전자 디자인연구소)에 입사했다가 희성산업으로 옮겼다. 희성산업은 LG그룹 최초의 사내 광고조직이었던 락희화학공업사 선전실이 1978년에 독립광고대행사 체제를 구축하며 출발한 회사였다. 락희의 '희'와 금성사의 '성' 자를 따서 이름 지어진 희성산업은 1983년에 LG그룹 계열의 종합광고대행사인 LG애드가 되었다. 안상수는 1978년부터 1981년까지 4년간 희성산업에 근무하며 국제 광고 업무를 담당했는데 광고 담당 이사인 신인섭으로부터 영향을 받았다. 한국 대기업들이 국제 광고를 본격적으로 시작하던 시기에 쌓은 이러한 실무 경험은 안상수가 국제적인 감각을 갖고 네트워크를 쌓아가는 출발점이 되었다. 희성산업을 그만둔 후 안상수는 《꾸밈》지에서의 취재 및 편집 디자인 활동 경험을 살려 1981년에 창간된 종합교양지 《마당》의 아트 디렉터가 되었다. 이후 1983년에 《마당》지의 자매인 《멋》의 창간호를 준비하면서

5.　이영혜, 〈아트 디렉터 안상수, 《디자인》지가 선정한 올해의 인물〉, 31.

When we know the history, we become sincere and humble. We also
become proud of our works. Then, we can self-raise the energy to push
forward works without credit.[5]

Ahn Sangsoo's awareness of the significance in academic foundation and
history in the design field dates back to his college days. He entered Applied
Art Department of Hongik University in 1970. He participated as the designer
of «Hongik Newspaper» and the first publication of «Hongik Art». In 1972,
Ahn Sangsoo requested an article titled ‹The Current Status and Perspective
of Design Education›to Chung Siwha, who was a professor in Applied Art
Department, Sudo Women's Education University and currently an emeritus
professor in Design School of Kookmin University. Chung Siwha himself had
worked as the editor-in-chief of Fine Arts College journal of Seoul National
University during his senior years. He had first published ‹The Seoul National
University Journal of Fine Arts› in May 1966 and had written the article
‹Art Education of the BAUHAUS›. Chung Siwha was very glad to meet the
university student Ahn Sangsoo. Ahn Sangsoo graduated university in 1977,
and joined Goldstar Design Research Lab (current LG Electronics Design
Research Institute) then moved to Heesung Industries. Heesung Industries
was founded as the LG Group first launched an independent advertising agency
from its former in-house advertising organization Rakhee Chemical Industries
in 1978. In 1983, Heesung Industries, with 'Hee' from Rakhee and 'Sung' from
Gumsung (Goldstar), became LG Group affiliate comprehensive advertising
agency, LG Ad. Ahn Sangsoo worked at Heesung Industries for four years,
from 1978 to 1981. He was in charge of international advertisements, and was
influenced by Shin Inseop, the director. Such practical experiences over the
period of Korea's enterprises initiating to internationally advertise helped Ahn
Sangsoo to build international senses and networks. After quitting from the
Heesung Industries, with his experiences of journalism and editorial design
at «Ggumim», Ahn Sangsoo became the art director of comprehensive cultural
magazine «Madang» in 1981. In 1983, Ahn Sangsoo tried to pursue his own art
direction style while preparing the first issue of «Meot», the sister magazine
of «Madang». However, four months after the launch of «Meot», the magazine
went bankrupt and the management rights was passed to Donga Ilbo. Ahn
Sangsoo worked as a freelancer for a year, then founded Ahn Graphics with
colleagues in 1985.

The magazine publisher went bankrupt and my job came
to an end. In the year I opened a studio and worked as a
freelancer, I developed the type 'Ahnsangsoo'. The time
was difficult, but I was filled with energy as I had deviated
from the organization. It was like a spring released.[6]

5. Lee Yonghae, ‹Monthly magazine «Design»,
 Designer of the Year: Art Director
 Ahn Sangsoo›, 31.
6. Park Gilja, ‹Encounter: Ahn Sangsoo›,
 28 April 2015.

안상수는 잡지 디자인에서 자신만의 아트 디렉션 스타일을 추구해 나가고자 했다. 하지만 «멋» 창간 넉 달 만에 잡지사가 부도가 나서 경영권이 동아일보로 넘어가게 되었다. 안상수는 일 년여 동안 프리랜서로 활동하다가 뜻을 같이하는 몇몇 사람들과 함께 1985년 안그라픽스를 설립했다.

　　　일하던 잡지사가 부도가 난 후 직장생활을 끝내고 스튜디오를 차려 프리랜스
　　　일을 시작한 해에 안상수체를 개발했어요... 어렵지만 조직에서 벗어나
　　　에너지가 넘쳐날 때였지요. 스프링처럼 조여 있다가 툭 튀어나가는 것 같은.[6]

안상수체는 한글 글자꼴에 대한 연구를 계속해온 안상수가 잡지 «마당» 타이틀용으로 마당체를 개발하면서부터 시작되었다. 1983년에 부분 완성된 안상수체는 1985년 12월에 제3회 ‹홍익시각디자이너협회 회원전› 포스터에 사용되었다. 1986년 1월에 창간된 «과학동아»의 제호로도 사용되었는데 16비트 컴퓨터로 만들어진 이 제호는 탈네모꼴 형태로 과학적이고 현대적인 느낌을 주었다. 1984년에 벡터 방식의 기계제도 및 건축설계용 캐드 프로그램인 오토캐드 2.1버전을 구한 안상수는 이 프로그램으로 글자체의 모듈골격을 찾아내는 작업을 하여 닿소리, 홀소리 24자를 조립하여 가장 적은 자소로 글자를 만드는 방법을 찾고사 했다. 여기에는 첫 닿사의 위치, 홀사의 위치, 받침의 위치가 고정 표시되었고 각 쪽자의 삽입 지점, 선 굵기 등이 수체로 표시되었다.[7] 안상수는 IBM-PC 호환 기종을 가지고 컴퓨터에 대해 잘 모르는 상태에서 매뉴얼을 독학하며 이 작업을 해나갔다.[8] 1986년에 안그라픽스를 방문했던 황부용은 여러 대의 컴퓨터 속에 한글 글자체들이 캐드 작업으로 입력되어 있어 컴퓨터를 활용한 조립형 문자로써 한글의 모듈화가 상당히 진척되었다는 것을 알 수 있었고 이를 통해 한국 그래픽 디자인이 보다 합리적인 프로세스를 갖추며 현대적으로 변모해가고 있다는 것을 직감했다고 밝혔다.[9]

　　«출판문화» 1988년 3월호에서 안상수는 안그라픽스는 디자인 제작 전 과정의 과학화·합리화를 시행하고 있으며 안그라픽스가 컴퓨터를 최초로 전 과정에 이용한 국내 그래픽 회사일 거라고 말했다.[10] 1988년에 안상수는 한국전자출판연구회를 발기하고 금누리와 함께 한국 최초 전자 카페인 ‘일렉트로닉 카페’를 홍익대학교 앞에 설립했다. 이 카페는 전자통신동호회 같은 컴퓨터 관련 분야 사람들이 모이는 아지트가 되었다. 염진섭(전 야후코리아 대표), 한규면, 박순백 등 전자 카페를 통해 맺은 인연은 안그라픽스가 종이 기반의 편집 디자인에서 디지털로 사업 분야를 넓히는 데 밑거름이 되었다. 특히 네트워크 전문가인 한규면의 컨설팅 덕분에 안그라픽스는 이른 시기에 인트라넷을 구현할 수 있었다.

6. 박길자, ‹만남/안상수›, 2015년 4월 28일.
7. ‹특집 한글 타입페이스 연구 어디까지 왔나: 한글 타입페이스 개발의 기수(1) 안상수›, 102–103.
8. 애플사의 매킨토시가 국내에 본격적으로 도입된 것은 1987년 7월에 애플컴퓨터 국내 판매대행 총책임으로 엘렉스 컴퓨터가 설립되면서였다.
9. 황부용, ‹이미지를 만드는 사람들 제4화 타이포그래피적인 접근›, 122.
10. 안그라픽스, «안그라픽스 30년», 31.

Kang Hyeonjoo The Influence of Ahn Sangsoo on the Korean Graphic Design Cultural Ecosystem:
Innovating Design Culture while being Modestly Ubiquitous

207

Ahn Sangsoo had always worked on Hangeul type form, and Ahnsangsoo font was developed as the masthead of magazine «Madang». Ahnsangsoo font was partially completed in 1983 and was used in the poster of ‹The Third Hongik Communication Designer Association Exhibition› in Dec 1985. It was also used as the masthead of «Gwahak Donga», launched in Jan 1986. The de-squared masthead designed in 16-bit computer conveyed a scientific and modern look. In 1984, Ahn Sangsoo obtained AutoCAD 2.1, a vector based CAD program for mechanical drawing and architectural design. Using this program, Ahn Sangsoo searched for module structure and ways to assemble the 24 consonants and vowels into letters with minimum characters. The position of consonants, vowels and final consonants were fixed. Insert point of each characters and stroke weights were numerally indicated.[7] Using IBM-PC compatible version, Ahn Sangsoo self-taught the manual while he was not familiar with computer himself.[8] Hwang Buyong visited Ahn Graphics in 1986 and saw the Hangeul letters developed in CAD in several computers. He felt the modulation of Hangeul as an assembled alphabet was in progress, and that Korean graphic design was being modernized with rational processes.[9]

In the March issue of «Publication Culture» in 1988, Ahn Sangsoo explained that Ahn Graphics was implementing scientification and rationalization of the overall design production. He also commented that Ahn Graphics seem to be the first domestic graphic design company which computerized the whole design process.[10] In 1988, Ahn Sangsoo promoted Korean Electronic Publication Research Institute and together with Gum Nuri he established Korea's first electronic cafe 'Electronic Cafe' in front of Hongik University. This cafe became an azit where computer-related people, such as people from the electronic communication clubs, mingled together. The connection with people including Yeom Jinseop (former Yahoo Korea representative), Han Kyumyeon, and Park Soonbaek became a foundation for Ahn Graphics to broaden its business from paper-based editorial design to digital-based. Thanks to Han Kyumyeon, the network specialist, Ahn Graphics was able to implement an internet in its early days. Ahn Graphics purchased Macintosh in 1989, and began to work on DTP in 1990.[11] Ahnsangsoo font for computers was co-developed by Ahn Graphics and Human Computer in 1991 and was installed as one of the default typefaces in 'Arae-A Hangeul' program.

Development of Hangeul typeface using early computers had three main purposes; One, for sign production. Two, for laser Desktop Publication and Computerized Typesetting System. Three, for titles of newspapers and magazines.[12] Graphic designers had been interested in the title typefaces long before the computer was in use. Monthly magazine «Design», which was re-launched after surviving from the media consolidation in 1980, had its masthead designed by Kim

7. ‹Special: How Far Are We with the Hangeul Typeface Research Designer of Hangeul Typeface (1) Ahn Sangsoo›, 102–103.
8. Apple Macintosh was first introduced in Korea in July 1987 when Elex Computer, the Apple Computer domestic reseller, was established.
9. Hwang Booyong, ‹Image Makers #4: Typographic Approach›, 122.
10. Ahn Graphics, «30 Years of Ahn Graphics», 31.
11. Ahn Graphics, «30 Years of Ahn Graphics», 339.

1989년에 매킨토시를 구입한 후 안그라픽스는 1990년부터 전자출판(DTP, Desktop Publishing) 실무를 시작했다.[11] 1991년에 안그라픽스와 휴먼컴퓨터 공동으로 컴퓨터용 안상수체를 개발하여 아래아한글 프로그램의 기본 글자체로 탑재하였다.

　　초창기 컴퓨터를 활용한 한글 글자체 개발은 크게 세 가지 용도를 가지고 있었는데 첫째는 사인물 제작용이고, 둘째는 레이저 프린터용(DTP) 및 컴퓨터 사식용(CTS, Computerized Typesetting System), 셋째는 신문과 잡지의 타이틀용이었다.[12] 그래픽 디자이너들이 제목용 글자체에 대해 관심을 기울인 것은 컴퓨터 활용 이전부터였다. 1980년 언론통폐합 때문에 폐간 위기에 몰렸다 다시 발간된 월간 «디자인» 제호를 김진평이 디자인하기 전에 이 잡지 제호를 디자인했던 황부용은 1977년부터 약 2년간 «디자인»지의 아트 디렉션을 하면서 한글 글자체의 빈곤을 느껴 황미디엄이라는 이름으로 제목용 글자체를 개발하고 이 글자체 매뉴얼을 1978년에 미진사에서 단행본으로 출판하였다. 한국어판 «리더스 다이제스트»지에서 김진평과 함께 일했던 석금호는 이 잡지의 표지 제호 글자체를 발전시켜 1983년에 돌체를 개발했다. 이상철은 1984년에 «샘이깊은물» 잡지를 창간하며 샘이깊은물체를 개발했다. 1989년에는 공병우와 한재준이 제목뿐만이 아니라 본문에도 사용할 수 있는 탈네모꼴 글자체인 공한체를 발표했다.

　　한편 공병우의 한글 기계화 논의를 반영한 탈네모꼴 글자체 연구가 디자인계에서 시작된 것은 1970년대 중반으로, 조영제는 서울대학교 미술대학의 교내 연구지인 «포름» 창간호에 ‹한글 기계화(타자기)를 위한 구조의 연구›(1976)를 발표했고, ‹정보의 시각화 방안에 관한 연구: 시각화 요인을 중심으로›(1978)라는 논문으로 서울대학교에서 석사학위를 받은 김인철은 대학원 재학 중 탈네모꼴 시안을 개발하였다. 안상수는 대학원 석사논문인 ‹한글 타이포그라피의 가독성에 관한 연구: 10포인트 활자를 중심으로›(1981)에서 실험을 통해 한글이 어떠한 상태에서 쉽고 빠르게 읽혀지느냐를 밝혀 그 결과를 타이포그래피 디자인에 응용하고자 했다. 이후 안상수는 ‹신문활자 가독성에 관한 연구›(1983)로 한국신문상을 수상하였고, ‹교과서 디자인 개선에 대한 연구›(1983), ‹한글꼴의 디자인적 과제›(1984), ‹신문의 가로짜기 디자인 제안›(1985) 등 한글 타이포그래피에 관한 연구를 진행하여 한글 발전에 기여했다는 공로로 1988년에는 한글학회로부터 표창을 받았다.[13] 보성고등학교 교정에 세워지는 이상(李箱) 시비 글자 부분의 디자인을 의뢰받은 안상수는 1991년에 안상수체를 해체하고 재배열하여 만든 이상체를 발표했다.[14]

11. 안그라픽스, «안그라픽스 30년», 339.
12. 구성회, ‹한글 생산에 있어서 컴퓨터의 활용 현황›, 94–95.
13. 이우경, ‹행동하는 자만이 역사를 창조할 수 있다고 믿는 실천가−안상수›, 34.
14. 1988년 한양대학교 응용미술학 박사 과정에 입학한 안상수는 1995년에 ‹타이포그라피적 관점에서 본 李箱 시에 대한 연구›로 박사학위를 받았다.

Jinpyung. Prior to that, Hwang Buyong, as the art director of «Design» from 1977 for two years, felt the need to develop Hangeul types and designed title typeface called 'HwangMedium'. The manual of this typeface was published by Mijinsa in 1978. Seok Gumho, who had worked on «Reader's Digest» Korean version with Kim Jinpyung, developed the type from masthead of this magazine into a typeface called 'Doll' in 1983. Rhee Sangchol launched «Semi Gippun Mool» magazine and developed the type 'Semi Gippun Mool' in 1984. Gong Byungwoo and Han Jaejoon developed a de-squared Hangeul typeface 'Gonghan' as a text type in 1989.

On the other hand, de-squared Hangeul research on mechanization of Gong Byungwoo's Hangeul in the design field was initiated in the mid-1970s. Cho Youngjae published ‹A Study on Structure for Hangeul mechanization (Typewriter)› (1976) in the first issue of in-school research journal «Form». Kim Incheol who received MFA degree from Seoul National University with thesis titled ‹A Study on Visualizing Information: Focusing on Visualization Elements› (1978) developed a de-squared type specimen during his graduate school years. Ahn Sangsoo's MFA thesis ‹A Study on the Legibility of Hangeul Typography: Focusing on 10-point Type› attempted to experiment the condition which Hangeul read easy and fast, and apply the result in typography design. Ahn Sangsoo received Korean Newspaper Award with this thesis ‹A Study on the Legibility of Newspaper Type› (1983). He continued his research on Hangeul typography with ‹A Study Improvement of Textbook Design› (1983), ‹An Assignment of Hangeul Type Design› (1984), ‹A Suggestion on the Horizontal Typesetting of Newspaper› (1985) and received an accolade from the Society of Hangeul in 1988 for his contribution to the development of Hangeul.[13] Ahn Sangsoo was commissioned to design type for Lee Sang's poetry memorial stone built on the campus of Bosung High School. Ahn Sangsoo disassembled Ahnsangsoo font and rearranged the type into Leesang font in 1991.[14]

3. Globalization of Korean Graphic Design: Focusing on the World Graphic Design Congress, Oullim 2000

Korean graphic designer can be categorized in three generations; The first generation of pioneering period. The second generation which was recognized by the early Korea Design Exhibition. The third generation which its talent was recognized in the explosive demand with no need of gateway. Yet, all these generations are again one generation. This is because the society they debuted and worked was in the midst of transition to the modern industrial society. Also, they are educated under the mass

12. Ku Sunghoi, ‹Computer Usage State of Hangeul Production›, 94—95.
13. Lee Wookyung, ‹A Doer Who Believes Only Those Who Discipline Can Create the History: Ahn Sangsoo›, 34.

3. 한국 그래픽 디자인의 세계화:
2000년 어울림 세계 그래픽 디자인 대회를 중심으로

한국의 그래픽 디자이너의 세대를 구분하여 본다면 개척기의 제1세대, 초기
대한민국디자인전람회를 통하여 인정된 제2세대, 그리고 등용문이 필요 없이
폭발하는 수요 속에서 그 능력을 인정받은 제3세대로 구분할 수 있겠다. 그러나
이 세대들은 또한 하나의 세대이다. 그 이유는 이들이 데뷔하고 일하던 사회는
우리가 단기간에 현대 산업사회로 탈바꿈하던 와중이었기 때문이며 대량
교육체제에서 교육받고 대량화를 목표한 산업사회, 대량 동시성화의 환경에서
생활하고 있기 때문이다. 이러한 환경의 변화를 우리는 불과 20년도 안 되는
기간에 체험하여 몇 세대가 일시에 체험하고 적응하여 왔다.[15]

1985년 11월에 개최된 한일디자인세미나에서 조영제가 발표한 세대 구분에
따르면 안상수는 디자인 실무 현장에서의 성과로 사회적 인정을 받은
한국 그래픽 디자이너 제3세대이다.[16] 1966년에 상공부 주최로 개최된
대한민국상공미술전람회(이하 상공미전, 현 대한민국디자인전람회)[17]는 해방 후
디자인 교육을 시작한 대학과 함께 초기 한국 디자인을 제도화하는 데 상징적인
역할을 했다. 제1회 상공미전에 심사위원 또는 추천작가로 참여했던 한홍택, 김교만,
조영제, 염인택, 조병덕, 김수석, 김홍련, 봉상균, 이명구 등이 개척기 제1세대라면
1960년대 말과 1970년대 초반에 상공미전에서 대통령상을 받거나 3회 이상
특선을 한 경력으로 추천작가가 된 강찬균, 양승춘, 권명광, 김영기, 김효 등은
제2세대라고 할 수 있다. 정시화는 상공미전 개최를 통해 한국사회에서 비로소
디자이너라는 전문 직종이 사회적인 차원에서 공식화되고 일반화되기 시작했다고
보았다. 물론 그 이전부터 기업의 생산 및 광고 분야에서 활동해온 디자이너들이
있었지만 상공미전을 계기로 국가 정책 차원에서 디자인 분야가 고려되고 이를
통해 디자이너들의 활동이 더욱 확대되고 발전되었다는 것이다.[18]

1970년대 들어 한국 경제가 성장하고 기업에서의 디자인 수요가 커지면서
상공미전 수상이 디자이너로서의 역량과 수준을 가늠하는 거의 유일한 판단 기준이
되던 상황에서 벗어나 젊은 디자이너들이 보다 다양한 활동을 통해 사회적으로
성장할 수 있는 여건이 마련되었다. 그래픽 디자인 대중화의
필요성 속에 창립된 한국그래픽디자인협회(KSGD)[19]는 1972년에
제1회 협회전을 개최했는데 이 전시회에는 창립회원인 김교만,
조영제, 양승춘, 정시화, 이태영, 권명광, 김영기, 안정언, 유재우,
권문웅, 홍종문 등이 참여하였다. 그해 구동조와 김현을 중심으로
한 〈그래픽 13인전〉도 열렸다. 1974년 OB맥주 레이블 디자인을

15. 황부용, 〈이미지를 만드는 사람들 제4화
　　타이포그래피적인 접근〉, 122.
16. 강현주, 《한국 디자인사 수첩: 한국의
　　폴 랜드 조영제를 인터뷰하다》, 74.
17. 제1회(1966)부터 제11회(1976)까지
　　대한민국상공미술전람회,
　　제12회(1977)부터 제41회(2006)까지
　　대한민국산업디자인전람회,
　　제42회(2007)부터 대한민국디자인전람회
　　라는 명칭으로 개최되고 있다.
18. 정시화, 〈한국의 현대디자인〉, 48.
19. 후에 한국시각디자인협회(KSVD)로 명칭을
　　변경했다가 1993년 2월에 당시 회장이던
　　정시화는 디자인 환경 변화를 고려하여

education system, and live in an industrial society, a mass simultaneous environment, which aim for massification. Such environmental change was experienced in less than twenty years, thus several generations went through and was adapted to such experience all at once.[15]

According to the generation categorization by Cho Youngjae announce at Korea-Japan Design Seminar in Nov 1985, Ahn Sangsoo is the third generation of Korean graphic designer as he was socially recognized for his design practices.[16] Korean Commerce and Industry Art Exhibition (currently the Korea Design Exhibition)[17] hosted by the Commerce Industry Ministry in 1966 played a symbolic role in the early institutionalization of Korean design after the liberation, together with the universities that began the design education. Han Hongtaek, Kim Kyoman, Cho Youngjae, Yeom Intek, Cho Byungduck, Kim Suseok, Kim Hongryun, Bong Sangkyoon, Lee Myungku, who participated as either the judge or recommended artist in The First Korean Commerce and Industry Art Exhibition, are the pioneering first generation. Kang Chankyoon, Yang Seungchoon, Kwon Myunggwang, Kim Younggi, Kim Hyo, who either was awarded with the president award or became the recommended designer by being awarded with special price for more than three times in between the late 1960s and early 1970s, are the second generation. Chung Siwha commented that the Korean society began to acknowledge the profession of design and the profession became generalized through the Korean Commerce and Industry Art Exhibition. There had been designers who had worked in the production and advertisement field of enterprises long before this period. Yet via the Korean Commerce and Industry Art Exhibition, the design field began to be taken into consideration in accordance with national policy, and through this the designers activity was broadened and developed.[18]

In the 1970s, Korean economy was developed and design demand of enterprises grew. Award from the Korean Commerce and Industry Art Exhibition used to be the only criterion to judge the competence and level of designers, but by the 70s, young designers could socially grow via various activities. KSGD (Korean Society of Graphic Design)[19], established to meet the need to popularize graphic design, held its first exhibition in 1972. Founding members, Kim Kyoman, Cho Youngjae, Yang Seungchoon, Chung Siwha, Lee Taeyoung, Kwon Myunggwang, Kim Younggi, Ahn Jeongeon, You Jaewoo, Kwon Moonwoong, Hong Jongmoon, participated in this exhibition. ‹Thirteen Graphic Designers› by Ku Dongjo and Kim Hyun was held in the same year. Cho Youngjae, who had developed CI projects of OB Beer, Cheil Industries, Cheil Jedang, Shinsegae Department Store, Korea Exchange Bank and more, held private exhibition titled ‹Cho Youngjae Design Exhibition: DECOMAS› in 1975. He introduced

14. Ahn Sangsoo entered PhD program of Applied Art, Hanyang University in 1988. He graduated with dissertation ‹A Study on Lee Sang Poetry from Typographic Perspective›.
15. Hwang Booyong, ‹Image Makers #4: Typographic Approach›, 122.
16. Kang Hyeonjoo, ‹Korean Design History Note: Interview with Cho Youngjae, the Paul Rand of Korea›, 74
17. From the 1st (1966) to the 11th (1976) year, it was titled Korean Commerce and Industry Art Exhibition. From the 12th (1977) to 41st (2006) year it was titled Korean Industrial Design Exhibition. Since the 42nd (2007) year it is titled Korean Design Exhibition.

시작으로 제일모직, 제일제당, 신세계백화점, 외환은행 등의 CI 프로젝트를
진행해온 조영제는 1975년에 ‹조영제의 디자인전: DECOMAS› 개인전을 열어 CI
방법론과 사례를 소개함으로써 기업 이미지 개선 작업이 확산되는 계기를 마련했다.
1977년에 대학을 졸업한 안상수는 류명식, 전후연, 최창희 등과 함께 ‹오! 그래픽의
회원전›을 기획하였고 권명광, 나재오, 정연종 등은 1979년에 ‹한국의 이미지전›을
개최하였다.[20]

　　대학 디자인교육이나 상공미전 및 협회 중심의 활동 차원이 아니라 사회
현장에서 바로 디자인 실무를 시작한 이상철은 1976년에 «뿌리깊은나무» 창간에
참여하면서 아트 디렉션, 그리드 시스템, 타이포그래피 등 편집 디자인 기본
개념 정립의 전환점을 마련했다. ‘이상철 스타일’이라고 불린 그의 편집 디자인은
젊은 디자이너들에게 영향을 주었다.[21] 1979년부터 이상철, 김진평, 석금호 등과
함께 글꼴모임 활동을 해온 안상수는 월간 «디자인»이 선정한 ‘올해의 디자이너’
인터뷰에서 «뿌리깊은나무»가 좋은 교과서였다고 하면서 이 잡지를 역사에 반드시
기록해두어야 한다고 말하기도 했다. 그는 이 잡지의 발행인 겸 편집인이었던
한창기의 역할을 언급하며 발행인과 아트 디렉터 간의 공생관계의 중요성도
강조하였다.[22] 1970년대에 출판사에서 편집자로 왕성한 활동을 하다가 프랑스
유학을 다녀온 후 1984년에 정병규디자인을 설립하여 한국 출판디자인에 새바람을
일으킨 정병규는 유학 시절에 틈틈이 번역해놓았던 잰 화이트의 «편집 디자인»을
안상수도 이미 번역하여 출판하려고 한다는 사실을 우연한 기회에 알게 되어
두 사람이 안그라픽스에서 공역서로 출판하게 되었다.

　　1986년 5월에 확정된 86서울아시안게임 문화포스터는 김교만, 양승춘,
권명광, 최동신, 양호일이 디자인했고, 1987년 7월에 확정된 88서울올림픽
문화포스터는 김교만, 양승춘, 김영기, 안정언, 나재오, 오병권, 백금남, 구동조,
김현, 전후연, 조종현, 유영우가 디자인했다. 아시안게임과 올림픽 관련 디자인으로
분주한 선배 세대의 활동을 보면서 당시 30대 중반이던 안상수는 정작 서울을
소개할 만한 영어로 된 안내서가 없다는 생각에 1986년에 «서울시티가이드»를
자비로 출판했고, 1988년에는 «보고서\보고서» 발간을 시작했다.[23]

> «보고서\보고서»는 그때 누구도 하지 않았던 것을 우리가 한 거잖아요.
> 그 자체만으로도 의미가 있다고 생각해요. 초기에는
> 사람들이 보고서 하는 걸 힘들어했습니다. 주문받은
> 일을 하기도 바쁜데 또 뭘 시키니까. 창간 초기 것들은
> 지금처럼 컴퓨터로 하는 게 아니라 사진 식자라서 모두
> 손으로 따붙이고 하느라 일이 엄청나게 많았어요. 게다가
> 토요일마다 세미나 준비해서 발표도 해야 하고. 그렇지만

회원들의 동의를 거쳐 협회를 발전적으로
해체하였다.
20. 김신, ‹한국 그래픽 디자인 연대기›, 16–17.
21. 같은 책, 16–17.
22. 이영혜, ‹아트 디렉터 안상수, «디자인»지가
선정한 올해의 인물›, 27.
23. 안그라픽스 30년을 회고하면서 안상수는
2000년 제17호를 끝으로 폐간된 «보고서\
보고서»를 가장 안그라픽스다운 작업으로
꼽았다. «어울림 보고서», 160.

Kang Hyeonjoo

The Influence of Ahn Sangsoo on the Korean Graphic Design Cultural Ecosystem:
Innovating Design Culture while being Modestly Ubiquitous

213

CI design methodologies and cases, which provided the opportunities for
enterprise image improvement projects. Ahn Sangsoo graduated university
in 1977, and planned ‹Oh! Graphic Members Exhibition› with Ryu Myungsik,
Jeon Hooyeon, Choi Changhee and more. Kwon Myunggwang, Na Jaeo, Jung
Yeonjong held ‹Images of Korea Exhibition›.[20]

Rhee Sangchol who started design practice from field instead of university
design education or activities based on Korean Commerce and Industry Art
Exhibition and associations. He participated in the launch of «Puri Gippun
Namu» and established basic design concept of editorial design including
art direction, grid system, typography and more. His editorial design, known
as ‘Rhee Sangchol style’ influenced the young designers.[21] Ahn Sangsoo had
participated in a type club with Rhee Sangchol, Kim Jinpyung, Seok Gumho
and others since 1979. He commented in the ‘Designer of the Year’ interview
with «Monthly Design» that «Puri Gippun Namu» was a good reference
for him and that this magazine needed to be archived in the history. He
mentioned the publisher and editor of the magazine, Han Changki, and
emphasized the significance of symbiosis relationship between the publisher
and the art director.[22] Chung Byungkyoo who had prolifically worked as an
editor in a publishing house in the 1970s, founded Chung Byungkyoo Design
in 1984 as he returned from studying in France. He caused a new wave in
Korean publication design. He had translated «Editorial Design» by Jan White
during his studies in France. By coincidence, he found out that Ahn Sangsoo
had translated and was ready to publish the same book so they published the
book together as co-translators via Ahn Graphics.

Seoul Asian Game 1986 Culture Poster, finalized in May 1986, was
designed by Kim Kyoman, Yang Seongchoon, Kwon Myunggwang, Choi
Dongshin, Yang Hoil. Seoul Olympic 1988 Culture Poster, finalized in July
1987, was designed by Kim Kyoman, Yang Seungchoon, Kim Young, Ahn
Jeongeon, Na Jaeo, Oh Byungkwon, Back Gumnam, Ku Dongjo, Jeon Huyeon,
Cho Jonghyun, You Youngwoo. Watching senior designers being busy with
Asian Game and Olympic related designs, Ahn Sangsoo, in his mid-thirties,
realized that there was no English guide of Seoul and so published «Seoul City
Guide» with his own expenses. He launched «bogoseo\bogoseo» in 1988.[23]

«bogoseo\bogoseo» was something no one else did then. Thus it was
meaningful enough, I think. In early days, people
found it difficult to make «bogoseo\bogoseo». It was
already difficult enough to manage the given task,
yet «bogoseo\bogoseo» was an additional job. In the
beginning things were not done with computers but
with photo-letter composition using hand. It was a
lot of work. Moreover, seminar had to be prepared for

18. Chung Siwha, «Korean Modern Design»,
 48.
19. Later it changed its name to KSVD (Korean
 Society of Visual Design). In Feb 1993,
 the chairman Chung Siwha dissoluted
 the association after the agreement of
 members as he considered the design
 environmental changes.
20. Kim Shin, ‹Korean Graphic Design
 Chronicle›, 16–17.
21. Ibid., 16–17.
22. Lee Yonghae, ‹Monthly magazine «Design»,
 Designer of the Year: Art Director
 Ahn Sangsoo›, 27.

그런 일들이 이어졌기에 안그라픽스의 위상이 생겼다고 봐요. 그냥 일만
하는 회사가 아니라는. 그 지점에서 뜻있고 좋은, 역사에 남는 포트폴리오가
만들어졌지요. 예를 들어 사보는 잘 디자인해서 만들었더라도 그것으로
역사적 평가를 받는다는 것이 쉽지 않잖아요. 아마 저희는 그 점을 의식했던
거 같아요. 이런 의미 있는 디자인 결과물이 없다면 디자인회사로서 나중에
어떻게 평가를 받을까 하는. 지금도 마찬가지입니다. 일만 계속 한다면 어느
순간 공허해져요. 힘들더라도 의미 있는 포트폴리오를 만들어가야 조직도
힘이 솟고, 인재들의 흡인력도 생기고, 회사와 구성원 사이의 에너지가 순환
상승해서 활기차게 됩니다.[24]

안그라픽스에서 토요세미나를 진행하며 사내 소식지인 《AG 뉴스》를
발간하고 편집에 관한 강의나 원고 청탁은 최대한 수락하는 것을 원칙으로
삼아온 안상수는 고심 끝에 안그라픽스를 퇴사하고 1991년에 홍익대학교
시각 디자인과 교수로 부임했다. 1990년대 초반은 한국디자인포장센터(1970)가
한국산업디자인포장개발원으로 개편이 되고 디자인·포장진흥법(1977)이
산업디자인·포장진흥법으로 전면 개정되는 등 국내 디자인계에 변화가 많던
시기였다. 1993년을 산업 디자인 원년으로 선포하고 디자인의 날(5월 1일)과
디자인 수간(9월 1일-9월 5일)을 선정하기도 했다.[25] 산입 디자인 분야에시는
한국인더스트리얼디자이너협회, 한국디자이너협의회 산하 공업디자이너협회,
한국디자인전문회사협회가 통합하여 한국산업디자이너협회(KAID)를
발족시켰다. 그래픽 디자인 분야에서도 대한산업미술가협회,
한국디자이너협의회(KDC), 한국그래픽디자이너협회(KOGDA),
서울일러스트레이터협회, 한국여류시각디자이너협회 등이 참여해 사단법인
한국시각정보디자인협회(VIDAK)를 1994년에 창립하였다. 초대 회장은
조영제였고 양승춘, 김광현, 안정언, 권명광, 최병훈이 부회장을 맡았으며
안상수가 국제담당 이사를 맡았다.

1996년에 산업디자인진흥법이 다시 전문 개정되고 세계화추진위원회가
결성이 되면서 '디자인 산업 세계화 방안'이 마련되었다. 세계디자인대회 유치
활동이 시작된 것은 1990년대 초반부터로 1993년 제18회 글래스고 ICSID
총회에서 1997년 대회를 유치하고자 했으나 실패했고, 이후
1995년 제19회 타이페이 ICSID 총회에서 정경원이 이사로
피선이 되면서 유치 활동이 본격화되었다. 1997년 8월에
열린 토론토 대회에서 2001년 ICSID 밀레니엄 대회의
서울 유치가 확정되었고, 그해 11월 우루과이에서 개최된

24. 안그라픽스, 《안그라픽스 30년》, 160.
25. 김종균, 《한국의 디자인》, 437-438.

Kang Hyeonjoo The Influence of Ahn Sangsoo on the Korean Graphic Design Cultural Ecosystem:
 Innovating Design Culture while being Modestly Ubiquitous

215

every Saturdays. However, because such things continued, Ahn Graphics could build its status. It was not just a company of commissioned works. A meaningful, fine, historical portfolio was created. For example, a company in-house magazine is difficult to be historically recognized even though it is well designed. We may have been conscious of that. Without such meaningful design output, how would our design company be evaluated as? It is still the same. Continuous commissioned works make us feel empty. Tough it may be tough, building up portfolios makes the organization to emerge power, staff to raise absorptive talent, energy in-between the company and the members to create circulation. Then the place becomes live.[24]

Ahn Sangsoo hosted Saturday Seminars, launched ‹AG News›, tried to accept most of lecture and article requests. After much consideration, Ahn Sangsoo left Ahn Graphics and became a professor at Visual Communication Design Department, Hongik University in 1991. The early 1990s was a busy period for domestic design fields; Korea Design Packaging Center (1970) was reorganized as Korea Research Institute for Industrial Design and Packaging. Design and Packaging Promotion Act (1977) was fully revised as Industrial Design and Packaging Promotion Act. 1993 was declared as the first year of industrial design. Design Day (1 May) and Design Week (1 September–5 September) were selected.[25] The industrial design field established KAID (Korea Association of Industrial Designers), as KSID (Korea Society of Industrial Designers), KDC (Korea Designers' Council) affiliated INDDA (Korea Industrial Designers Association), and KODFA (Korea Design Firms Association) were combined. In the field of graphic design, KIAA (Korean Industrial Artists' Association), KDC (Korea Designers' Council), KOGDA (Korea Graphic Designers' Association), SIA (Seoul Illustrators' Association), KWAA (Korea Woman Artists Association) participated and established VIDAK (Visual Information Design Association of Korea) in 1994. The first president was Cho Youngjae, and vice presidents were Yang Seungchoon, Kim Gwanghyun, Ahn Jeongeon, Kwon Myunggwang, Choi Byunghoon. Ahn Sangsoo was the international relations director.

 In 1996, as Industrial Design Promotion Act was again fully revised and Globalization Promotion Committee was formed, 'Design Industry Globalization Plan' was prepared. Competition for International Design Conventions was initiated in early 1990s. At 18th Glasgow ICSID (International Council of Societies of Industrial Design) general assembly in 1993, Korea tried to attract the 1997 convention but failed. At 19th Taipei ICSID general assembly in 1995, Chung Kyungwon was selected as a director and the attraction effort became

23. Ahn Sangsoo selected «bogoseo\bogoseo», discontinued in the 17th issue in 2000, as the most Ahn Graphics like output. Ahn Sangsoo, Oullim Report, Ahn Graphics, 2001, 160.
24. Ahn Graphics, «30 Years of Ahn Graphics», 160.
25. Kim Jongkyun, «Korean Design», 437–438.

세계그래픽디자인협의회(ICOGRADA, 이하 이코그라다) 총회에서는 2000년
밀레니엄 총회의 서울 유치가 확정되고 안상수가 부회장으로 피선되었다. 안상수는
한국 대회의 주제인 '어울림'의 심볼 디자인을 하여 대회 유치에 기여했고
우루과이에서 '한글, 타이포그래피의 구조 역사와 활용 방법'을 주제로 강연을 하여
참가자들로부터 한글에 대한 관심을 이끌어내었다. 2000년 10월 24일부터 6일
동안 개최된 2000년 '어울림' 이코그라다 세계그래픽디자인대회에는 30개국에서
1,800여 명이 참가했다.[26] 안상수 집행위원장의 개회사는 다음과 같았다.

> 디자인의 이름으로 이곳에 오신 모든 분들을 환영합니다.
> 이코그라다의 이름으로 이 자리에 오신 선후배 여러분을 환영합니다.
> 한국의 시각 디자이너를 대표하여
> 어렵게 먼 길을 오신 여러 선생님들께 감사드립니다.
> 사실 이 지구 어디에도 중심은 없었습니다.
> 또 이 세상 어디에도 변방은 없었습니다.
> 그러나 우리의 생각이 중심과 주변을 만들고 있었습니다.
> 이제 이러한 생각은 우리들의 만남으로 바뀌길 기대합니다.
> 우리가 생각하고, 서 있는 곳, 이곳이 중심입니다.
> 우리가 디자인을 생각하는 곳 바로 이곳이 중심입니다.
> 만남은 매우 중요합니다.
> 늘 만남에서 새로운 가능성이 시작됩니다.
> 또 다른 디자인의 새로운 가능성이
> 이곳 서울에서, 서울의 만남에서,
> 싹트게 되길 기대합니다.
> 어울림의 이름으로 이 자리에 오신
> 여러분을 환영합니다.
> 감사합니다.[27]

폐회사에서 안상수는 역사란 삶에 다름 아니며 그것은 삶을 보는 관점이라면서
새로운 역사는 다른 관점에 의해 생겨난다고 말했다. 그는 '말이 씨가 된다'는
우리 속담을 소개하며 어울림이라는 말이 씨가 되어 디자인을
다시 생각하는 큰 나무로 성장하기 바란다며 행사를 마쳤다.
2000년 '어울림' 이코그라다 세계그래픽디자인대회의 성과 중
하나는 21세기 그래픽 디자인 교육의 새로운 방향을 모색하기
위해 '이코그라다 그래픽 디자인 교육선언'이 채택된 것이다.
이 선언문은 안상수를 위원장으로 해서 기 본지폐, 댄 보야스키,

26. 2000년 2월에 한국디자인진흥원
원장으로 취임한 정경원은
한국시각정보디자인협회(VIDAK)의 안상수
회장과 한국산업디자이너협회(KAID)의
민경우 회장을 각각 2000년과 2001년 대회
집행위원장으로 임명했다. 정경원, 〈디자인
선진국을 향한 힘찬 첫걸음: 2000, 2001년
양대 세계디자인대회를 마치고〉,
월간 《디자인》, 2001년 12월호 참조.
27. 안상수, 《어울림 보고서》, 16.

Kang Hyeonjoo

217

The Influence of Ahn Sangsoo on the Korean Graphic Design Cultural Ecosystem:
Innovating Design Culture while being Modestly Ubiquitous

serious. At Toronto convention in Aug 1997, ICSID Millennium convention 2001 was confirmed to be held in Seoul. At Uruguay ICOGRADA (International Council of Graphic Design Associations) general assembly in Nov 1997, the millennium general assembly was confirmed to be held in Seoul in 2000, and Ahn Sangsoo was selected as a vice president. Ahn Sangsoo contributed in attracting the convention by designing the symbol design of 'Oullim', the theme of Korea convention. He also participated in lecture at Uruguay with the title 'Hangeul, the History of Typography Structure and Its Application' which brought attention to Hangeul from the participants. Over 1,800 people from 30 countries participated in the 'Oullim' ICOGRADA International Design Convention held for six days from 24 Oct 2000.[26] The opening speech by Ahn Sangsoo as executive chairman was as follows;

> Welcome everyone here
> in the name of design.
> Welcome all in the name of ICOGRADA.
> Thanks to all those who have come a long way
> as the representatives of Korean communication design.
> In fact, there is no center on this earth.
> Also, there is neither boarder areas.
> However, our thoughts are creating the center and periphery.
> I hope those thought would be changed through our encounter.
> Where we think and stand is the center.
> Where we think of design is the center.
> Encounters are very significant.
> New possibilities begin from every encounter.
> I hope new possibilities of another design would
> emerge from Seoul, from encounters in Seoul.
> Welcome all in the name of Oullim.
> Thank you.[27]

In the closing ceremony Ahn Sangsoo commented that the history is no different from life, instead a perspective to view life. New history is formed by another perspective. He introduced the Korean proverb, "Every word becomes a seed" and added that he hopes the word Oullim to become the seed for a huge tree of design rethinking. One of the achievements of 2000 Oullim ICOGRADA International graphic design conference was the adoption of 'ICOGRADA Graphic Design Education Declaration' for new methods of graphic design education in 21C. This declaration was written by the 'Committee of 100 for ICOGRADA Graphic Design New Millennium Declaration', which had Ahn Sangsoo as the

26. Chung Kyungwon who was appointed as the director of KIDP in Feb 2000 appointed Ahn Sangsoo of VIDAK and Min Kyungwoo of KAID as the directors for 2000 and 2001 conventions.
Chung Kyungwon, ‹The Energetic First Step Towards Design Advanced Country: After the 2000, 2001 Two-Party International Design Convention›, December 2001.
27. Ahn Sangsoo, «Oullim Report», 16.

내외기술서적, 범문사, 한국출판판매 등과 함께 '외서의 메카'로 불렸다. 안상수에 따르면 1977년 이곳에서 얀 치홀트의 «Asymmetric Typography»을 루어리 맥클레인이 영어로 옮긴 «비대칭

에스더 리우, 마리안 샤우토프 등으로 구성된 '이코그라다 그래픽 디자인 새천년 교육선언 100인 위원회'에 의해 작성되어 한국어, 영어, 일어 등 총 9개 언어로 발표되었다.

4. 나오는 글: 차이를 만드는 차이

«다수를 바꾸는 소수의 심리학»에서 세르주 모스코비치는 소수가 사회적 변화의 요인이며 그 변화의 주창자이기 때문에 사회적 영향관계에서 소수의 존재가 중요하다고 보았다. 사회적 영향과정은 하나의 집단에 속한 구성원들이 일치에 이르는 과정이 아니라 다수와 소수 간의 차이·대비라는 과정을 통해 이루어지며 이것이 바로 그레고리 베이트슨이 말한 '차이를 만드는 차이'라는 것이다. 디자이너로서 20년, 디자인교육자로서 20년을 살아온 안상수가 홍익대학교 교수직을 사임하고 2013년에 파주타이포그라피학교를 설립하여 디자인학교를 디자인하고 있는 것은 디자인교육에서 '차이를 만드는 차이'를 만듦으로써 한국 그래픽 디자인 문화생태계가 보다 긍정적인 활력을 갖고 세계표준에 맞는 수준으로 발전하기를 바라기 때문이 아닐까 한다.

　　사회적 힘을 지닌 적극적 소수는 집단적 상상력에서 중요한 위치를 차지함으로써 하나의 사회적 상징이나 사회적 유형이 되는데 모스코비치는 바우하우스를 대표적 사례로 꼽았다. 바우하우스는 처음에는 단지 독창적인 예술가와 건축가가 함께 만나서 작업하고 자신들의 아이디어를 학생들을 통해 전파하도록 허용해주었을 뿐이었지만, 나중에는 환경 속의 모든 시각적 대상을 조형하려고 시도했으며 그렇게 함으로써 (현대 사회 전반의) 무수한 일상적 진실에 영향을 미치게 되었다.[28] 모스코비치는 생각과 주도성을 아끼지 않으면서 새로운 경향성을 표현하거나 만들어내는 것은 바로 능동적인 개인이나 집단이고 이들에게 공통적인 것은 창조성, 다양성, 자신만의 삶과 사유에 대한 욕구이자 사회적 생명력이라고 말했다.

　　디자이너이자 디자인 교육자로서 안상수가 걸어온 길은 한편으로는 동양철학에서 말하는 일음일양(一陰一陽)과 닿아 있다. 이는 음 속에 양이 있고 양 속에 음이 있으며, 음이 양이 되고 양이 음이 된다는 원리이며 그 출발점과 궁극의 지향점에는 바로 순환과 변화가 있다. 안그라픽스 대표 시절에 안상수는 이제는 역사 속에서 어떻게 평가받을까를 생각하며 행동해야 할 때이며 자신은 행동하는 사람으로 남을 것이라고 말했다.

28. 모스코비치, «다수를 바꾸는 소수의 심리학», 305.

> 우리나라 디자이너들도 좀 더 높은 위치에 있어야
> 합니다. 그래서 사명감을 갖고 시대를 변화시켜야 합니다.
> 디자이너들에게 부족한 면이 바로 이 '역사의식'입니다.

chairperson and Gui Bonsiepe, Dan Boyarski, Esther Liu, Marian Sauthoff, et al, as the members. This was announced in nine languages including Korean, English, and Japanese.

4. Conclusion: The Change that Makes Changes

Serge Moscovici noted in «Social Influence and Social Change» that the minority is the influential factor and exponent of social changes. Therefore, the existence of monitory in social influenced relations is significant. Social influence process is not a process which all union members come to an agreement, but a process made of the differences and contrasts between the majority and minority, which Gregory Bateson called 'the change that makes changes'. Ahn Sangsoo, who had spent his twenty years as a designer and the next twenty years as a design professor, resigned from Hongik University and established PaTI (Paju Typography Institute) in 2013. Him being able to design a designs school seem to be based on his hope for Korean graphic design cultural ecosystem to have positive vitality and develop into the level of global standard by creating the 'change that makes changes'.

The enthusiastic minority with social power become a social symbol and social type by occupying an important position in collective imagination. Moscovici referred to Bauhaus as such example. In the beginning, Bauhaus simply allowed creative artists and architects to work together and share their ideas with students. However, later Bauhaus attempted to design all visual objects in our environment and by doing so they came to influence countless daily truth (of overall modern society).[28] Moscovici commented that it is the enthusiastic individual or group who express or create new trends without sparing thoughts and initiative. The common factor among them is the desire for creativity, diversity, one's own life and its reason, and social vitality.

The path of Ahn Sangsoo who has lived as a designer and a design professor is somewhat similar to the oriental philosophy '一陰一陽'. This means that there is positive in the negative, and negative in the positive; negative becomes positive and positive becomes negative. The starting point and ending option has circulation and change. When Ahn Sangsoo was the CEO of Ahn Graphics, he said that it was time one should behave with the consideration of how he would be evaluated in the history, and that himself will be known as the doer.

Designers in Korea should be in a higher position. We should have the sense of duty and try to change the times. Designers often lack of this 'historic awareness'. One cannot build the will to pioneer the history nor have the sense of duty if he does not believe he is the owner of the history. They imitate what previous

28. Moscovici, «Social Influence and Social Change», 305.

자신이 역사의 주인이라는 의식 없이는 역사를 개척하려는 의지도 있을 수
없으며 사명감도 생길 리가 없지요. 그러니 지나간 세대들이 이루어놓은
일이나 답습하고 자신은 아무런 책임감도 갖지 않은 채 하루하루에 안주하는
것입니다. 우리 디자인계에는 지금보다 더 많은 기인과 행동가가 필요합니다.
이제는 알고 있다는 것만으로는 면책받지 못합니다. 행동이 필요한 때입니다.[29]

'고인 물이 아니라 구르는 돌'이고자 한 안상수의 적극적인 활동을 통해 하나의
문화가 지배하던 한국 그래픽 디자인 문화생태계에 지금은 적어도 2개 이상의
문화가 존재하게 되었다. 모스코비치에 따르면 이것은 동조와 일치의 문화에서
이탈과 혁신의 가능성으로의 변화다. 파주타이포그라피학교 교장인 날개 안상수는
이제 한국 디자인교육에서 코페르니쿠스적인 전환을 꿈꾸고 있는 것 같다.

참고 문헌

강현주. 〈그래픽 디자인 스튜디오들의 분투: 88서울올림픽부터 IMF까지, 중산층
 시대의 디자인 문화 1989–1997〉. 서울: 한국공예·디자인문화진흥원, 2015.
강현주. 〈한국 디자인 스튜디오의 과거와 현재: 안상수와 안그라픽스〉.
 《한·일 국교정상화 50주년 기념 그래픽 디자인 기획전 〈交, 향〉 도록》.
 서울: 국립현대미술관, 2015.
강현주. 《한국 디자인사 수첩: 한국의 폴 랜드 조영제를 인터뷰하다》.
 서울: 디자인플러스, 2010.
구성회. 〈한글 생산에 있어서 컴퓨터의 활용 현황〉. 월간 《디자인》. 1989년 10월호.
김신. 〈한국 그래픽 디자인 연대기〉. 《한일 국교정상화 50주년 기념
 그래픽 디자인 기획전 〈交, 향〉 도록》. 서울: 국립현대미술관, 2015.
김영철. 〈디자인과 시각문화〉. 《한국의 디자인: 산업, 문화, 역사》.
 서울: 시지락, 2005.
김종균. 《한국의 디자인》. 파주: 안그라픽스, 2013.
모스코비치, 세르주. 《다수를 바꾸는 소수의 심리학》. 문성원 번역.
 서울: 뿌리와이파리, 2010.
박수호. 《그때 그 디자인》. 파주: 두성북스, 2014.
박암종. 〈잡지 편집 디자인 20년간의 변천과 흐름〉. 월간
《디자인》, 1996년 10월호.
박암종. 〈한국 그래픽 디자인 약사 1880–2003〉.
 《VIDAK 2003》. 2003.

29. 이우경, 〈행동하는 자만이 역사를 창조할 수
있다고 믿는 실천가—안상수〉, 33–34.

generation have accomplished, live with no responsibility, and settle on the daily routine. Our design field needs more eccentrics and doers. One cannot be immuned by knowing it all. We need to become the doers.[29]

Due to the enthusiastic activities of Ahn Sangsoo, who wanted to be an 'rolling stone not stagnant water', Korean graphic design cultural ecosystem which used to be dominated by a single culture now has more than at least two cultures. According to Mocsovici, this is a change from culture of agreement and concurrence to the possibilities of deviation and innovation. Nalgae Ahn Sangsoo, the principle of PaTI, now seem to be dreaming of a Copernicus transition in Korean design education.

Bibliography

Ahn Graphics. «30 Years of Ahn Graphics». Paju: Ahn Graphics, 2015.

Ahn Sangsoo. «Oullim Report». Paju: Ahn Graphics, 2001.

Chung Kyungwon. ‹The Energetic First Step Towards Design Advanced Country: After the 2000, 2001 Two-Party International Design Convention›. Monthly magazine «Design». December. 2001.

Chung Siwha. «Korean Modern Design». Paju: Youlhwadang Publisher, 1976.

Hwang Booyong. ‹Image Makers #4: Typographic Approach›. Monthly magazine «Design» April. 1986.

Kang Hyeonjoo. «Korean Design History Note: Interview with Cho Youngjae, the Paul Randof Korea». Seoul: Design Flux, 2010.

Kang Hyeonjoo. ‹The Past and Present of Korean Design Studio: Ahn Sangsoo and Ahn Graphics›. «Commemoration of the 50th Anniversary of the Normalization of Korea-Japan Diplomatic Relations ‹Graphic Sumphonia› Exhibition Book». Seoul: Museum of Modern and Contemporary Art, 2015.

Kang Hyeonjoo. ‹The Struggle of Graphic Design Studios: From 1988 Seoul Olympics to IMF, Design Culture of the Middle Class 1989−1997›. Seoul: Korea Craft and Design Foundation, 2015.

Kim Jongkyun. «Korean Design». Paju: Ahn Graphics, 2013.

Kim Shin. ‹Korean Graphic Design Chronicle›. «Commemoration of the 50th Anniversary of the Normalization of Korea-Japan Diplomatic Relations ‹Graphic Sumphonia› Exhibition Book». Seoul: Museum of Modern and Contemporary Art, 2015.

Kim Youngchol. ‹Design and Visual Culture›. «Korean Design: Industry, Culture, History». Seoul: Sijirak, 2005.

29. Lee Wookyung, ‹A Doer Who Believes Only Those Who Discipline Can Create the History: Ahn Sangsoo›, 33−34.

신인섭, 서범석. 《한국광고사》. 파주: 나남, 2011.

안그라픽스. 《안그라픽스 30년》. 파주: 안그라픽스, 2015.

안상수. 《어울림 보고서》. 파주: 안그라픽스, 2001.

이영혜. 〈아트 디렉터 안상수, 《디자인》지가 선정한 올해의 인물〉.
　　월간 《디자인》. 1983년 12월호.

이우경. 〈행동하는 자만이 역사를 창조할 수 있다고 믿는 실천가—안상수〉.
　　월간 《디자인》. 1990년 5월호.

정경원. 〈디자인 선진국을 향한 힘찬 첫걸음: 2000, 2001년 양대 세계디자인대회를
　　마치고〉. 월간 《디자인》. 2001년 12월호.

정시화. 《한국의 현대 디자인》. 파주: 열화당, 1976.

〈특집 한글 타입페이스 연구 어디까지 왔나: 한글 타이페이스 개발의 기수(1)
　　안상수〉. 월간 《디자인》. 1989년 10월호.

황부용. 〈이미지를 만드는 사람들 제4화: 타이포그래피적인 접근〉. 월간 《디자인》.
　　1986년 4월호.

번역. 구자은

인물.　28. 1994년 스위스의 스와치 그룹과 독일의 다임러 AG에서 출시한 고급 자동차 브랜드. 안상수가 주로 사용하는 자가용으로, 그는 파주타이포그라피학교를 설립하면서 KTX에서

Ku Sunghoi. ‹Computer Usage State of Hangeul Production›.
 Monthly magazine «Design». October 1989.
Lee Yonghae. ‹Designer of the Year: Art Director
 Ahn Sangsoo›. Monthly magazine «Design». December 1983.
Lee Wookyung. ‹A Doer Who Believes Only Those Who Discipline Can Create
 the History: Ahn Sangsoo›. Monthly magazine «Design». May 1990.
Moscovici, Serge. «Social Influence and Social Change». Translated by
 Moon Sungwon. Seoul: Puripari, 2010.
Park Ahmjong. ‹20 Years of Magazine Editorial Design Changes and Flow›.
 Monthly magazine «Design», October 1996.
Park Ahmjong. ‹Korean Graphic Design Brief History 1880−2003›.
 «VIDAK 2003». 2003.
Park Sooho. «Design of the Time». Paju: Dusung Books, 2014.
Shin Inseoup, Seo Bumseok. «Korean Advertisement History».
 Paju: Nanam, 2011.
‹Special: How Far Are We with the Hangeul Typeface Research Designer of
 Hangeul Typeface(1) Ahn Sangsoo›. Monthly magazine «Design».
 October 1989.

Translation. Ku Jaeun

New Growth from Old Roots

This was a rich land. Perhaps not in natural resources. But hidden deep in it were the roots of human resourcefulness. Of a splendid culture that would not die.

The land lay fallow for a long time. The roots, unspouting.

Then 33 years ago came Liberation. And three years later, on this same day, self-determination—the establishment of our own government.

It was a chance to till again. To bring forth new verdure from those roots.

The toil of the intervening years is paying off these days. But it's going to take a lot more hard work to foster further growth and bring Korea into the ranks of the developed nations.

Lucky is ready to do its share.

Transforming dreams into reality
THE LUCKY GROUP

CHA KYUNG KOO
Chairman

☐ Lucky Ltd. ☐ Gold Star Co., Ltd. ☐ Gold Star Cable ☐ Gold Star Tele-Electric ☐ Lucky Continental Carbon ☐ Lucky Development ☐ Gold Star Electric ☐ Hee Sung Industrial ☐ Kukje Securities ☐ Gold Star Instrument & Electric ☐ Gold Star Precision Industries ☐ Lucky Overseas Construction ☐ Honam Oil Refinery ☐ Korea Mining & Smelting ☐ Pan Korea Insurance ☐ The Gookje Daily News ☐ Busan Mun-Hwa TV Broadcasting ☐ The Yonam Foundation ☒ Bando Sangsa

Gold Star
the singular company
with the plural firsts.

Korea's oldest and largest maker of electric and electronic goods.

A Member of The Lucky Group

GOLD STAR

"4년 동안 희성산업에서 일하면서 국제 광고에 대한
일을 했는데 그러면서 조직 속에서는 일을 어떻게 해야
하는가 하는 것을 알았어요. 희성산업에서 배운 것은,
이를테면 같은 광고 일인데 그 프로세스가 《조선일보》에
광고를 낼 경우와 《타임》지에 광고를 낼 경우가 매우
다르더라는 것이지요. 광고를 어프로치하거나 게재하는
방법 등이 말입니다. (...) 국제 광고를 다룰 때 대상 자체가
외국인이었고 아이디어 셋팅하는 데도 우리나라식 사고가
아니고 다른 나라 사람 사고를 기조로 해야 되는 것이기
때문에, 일단 자신의 생각을 백지화시키고 다른 쪽에서
출발하는 방법을 배웠던 것 같아요."

〈아트 디렉터 안상수, 《디자인》지가 선정한 올해의 인물〉.
월간 《디자인》, 1983년 12월호.

카피라이팅
Copywriting

"그가 180cm의 키와 장난기 섞인 얼굴로 멜빵을 한
빛바랜 골덴바지와 더불어 후덜거리며 걷는 모습은 꿈에
젖은 몽상가 같기도 하고 천진한 소년을 연상시키기도
한다. (…) 그의 일러스트레이션은 단면적으로 설명할
수는 없지만 가면을 쓴 인간, 즉 인간의 양면성에 대한
이해로부터 그 착상은 출발된다. 실제로 그는 가면을
자주 그리며 악하지도 선하지도 못한 형상을 메카닉하고
그로테스크하게 그려낸다."

〈갈등구조를 추구하는 안상수의 일러스트레이션〉,
월간 《디자인》, 1980년 8월호.

꾸밈 JUL 1979

BUYONG '79

GGUMIM MEANS MAN-MADE NATURE
TOTAL DESIGN V8

GGUMIM
MEANS
MAN-MADE NATURE
AND
TOTAL-DESIGN

Man is unlikely to appreciate beauty
in spite of the increasingly affluent and
modernized life.
This magazine seeks
to provide beauty to modern man who is
growing insensitive to beauty.
It aims
to promote popular education and uplift
cultural living by means of stimulating
greater creativity on the part of designers
and quality industrial production.

The magazine covers a wide range of
topics related to architecture,
environment,
interior decoration,
handicraft,
furniture,
industrial design,
fashion and pure art.
It will service as a bridge between the
designer and the man on the street. It
will offer information on how we can
resuscitate the unique beauty of Korea
and the universal art of designing in our daily life.

GGUMIM is published eight times a year by the Total Design
Company, 1-141 Dongsung-dong, Jongro-Gu, Seoul 110, Kor

Publisher and Editor: Moon Sin Kyu
Advisory Editors: Kang Hongbin, Kwak Dae-ung, Kim
Keelhong, Oh Kwangsoo, Jeon Donghun, Chung Siwha

Editor-in-chief: Kim Jeong Dong
Assistant Editor: Jeon Jong Dae
Art Editor: Ahn Sang Su
Editing: Heo O Sik, Gong Eon Sug,
Kim Koung Suk, Kim Koung Tae

Logotype: Ryu Myeong Sik
English Translation: Gary Clay Rector

Manager of Business Dept : Bae-Jeong Gyu
Section Chief: Yang Sang Yong
Business Member: Jeong Hye Sun.
 Lee Sung Hee,

Photography:Gim Seung Tae (Studio See Kong Gan)
Phototypesetting: Lee Yu Hyeon (Yeongbo Phototype)
English Typesetting: Yong Sik Kim
 (Moonye Korea Publications)
Printing& Seo Jun Ho (Seong In Printing Co., Ltd.)
Binding& Gim Hyeon Chae (Gwa Seong Bookbinders)
Paper: Jang Og Hwan (Sam Heung Sangsa)

Annual Subscription Rates
Domestic; ₩12,500 or US$25.00
International Surface Mail; US$41.00 in East Asia
US$44 in other countries. Other Countries.
International Air Mail; US$52.00 in East Asia US$25.00
US$74.00 in other countries
Checked or International money orders are to be
made payable to the GGUMIM 1-141 Dong-sung Dong,
Jongro-Gu, Seoul 110-00, Korea.
Transper account No. Seoul 512582.

GGUMIM MEANS MAN-MADE NATURE AND TOTAL DESIGN.

꾸밈 1979. NO.18

/ 황부용

· 편집인 / 문신규
위원 / 강홍빈, 곽대웅, 김길홍, 오광수, 전동훈

장 / 김정동
차장 / 전용배
· 에디터 / 안상수
/ 허으식, 공연숙, 김정숙 김경배
/ 게리·레터

·부장 / 배정규

· 윤상회, 정혜순, 김화용
/ 류명식
·디자인지 / 김승태 (스튜디오·시공간 265~9096)
식자 / 이유현 (영보문화사 261~7072)
식사 / 김용석 (고려문헌 265~7349)
· / 서준호 (성인문화사 32~6150)
· / 김현채 (파성책책 266~6339)
사 / 창욱원 (삼흥상사 267~4308)

「디자인지」「꾸밈」1979년·7월 8월호·통권18호
6년 2월17일 정기간행물등록·정기간행물등록
바―639·1979년 6월 30일 발행·격월간·값
00원·발행및 편집인 / 문신규·인쇄인 / 서준호·
처 /「토탈디자인」사·주소 / 서울특별시 종로구
1~141번지·우편번호 / 100―00·대체구좌/
512582·전화번호 / 762~5791~3·인쇄처/성인
사·주소 / 서울특별시 마포구 공덕동 251번지·
밈」은 한국의 도서, 잡지 윤리 실천강령을 준수
. 꾸밈에 실린 기사 혹은 사진을 무단히 전재
복사하지 못한다.

해지는 현대생활이
즐기는 여유를 잃게 합니다.
다음을 잊어가는 현대인에
속에 미를 제공하고자 하는 것입니다.
이너와 생활인 사이에 다리 역할을
됩니다.
적인 디자인이 한국 고유의 미화
의 생활에 보련화 될 수있는 정보를 제공하며
운 해답을 얻을 수 있게 합니다.
이너의 창의력과 산업생산의 실질적인 협력으
으로 디자인에 대한 대중교육과 생활문화의
향상을 도모하고자 합니다.

나의경험 나의시도 /4
Things I've Done and
Things I've Tried/4

최정호
Choe Jeongho

명조체에 대한 글은 미흡하나마 지난호로 마무리짓기로하고, 이번호에서는 고딕체에 관하여 이야기 해 보려한다.

고딕체는 붓의 필력, 필체(stroke)를 응용하여 필력을 극도로 살리며 필체에 의한 세리프를 다 희생시켜버리는 것이 고딕이다 그러므로 명조와 필력은 같지만 전혀 다른 뉘앙스가 있다.

고딕의 목적은 같은 공간안에 최대한 공간을 이용하고 다른글씨와 달리 구분이 되어 돋보이게 하는 것이 목적이기때문에 미적 필체를 희생시켰다. 그렇지만 도안글씨와는 다른 운치가 느껴져야하며, 활자체로서의 사명감을 가져야한다.

도안글씨는 고유명사나 산(山)이름등 두·세 글자 정도의 고정관념으로서는 좋지만, 활자체로서는 시각적으로 무리가 있다.

고딕은 역시 활자체이기 때문에 도안글씨와는 달리 좌우관련성의 느낌을 주어야 시각적으로 부담감이 가지 않는다.

명조체에서도 두드러지게 나타나지만, 사방이 꽉찬 글자는 조금씩 줄여주고 기둥이 있는 경우는 꽉차되 길이를 조정해서 글씨가 균일하게 보이도록 하는 것은 고딕에서도 명조와 같은 이치이다.

고딕은 디스플래이용에 목적이 있고 한정된 지면에 인쇄체로 사용되기때문에 가독성이나 필요도를 감안하여 가급적이면 유연한 선(線)으로 구사해야한다.

고딕의 공간 배분은 명조와 마찬가지지만 고딕은 디스플래이용 문자라서 명조활자체보다는 좀 커보여야하는 사명감이 있기때문에 스페이스는 꽉차게 해야한다. 그렇기때문에 고딕은 같은 급수라도 커보인다. 예를들면 태명조, 태고딕은 같은 굵기를 말하는 것인데 태고딕이 더 굵고 글자도 커 보인다.

획의 굵기를 살펴보면, 종횡의 굵기비례가 원칙은 똑 같아야하지만 실지에서는 가로획이 가늘다.

전체통계를 보면 가로획은 일곱개가 들어가는 경우가 있고 세로획은 세개가 저

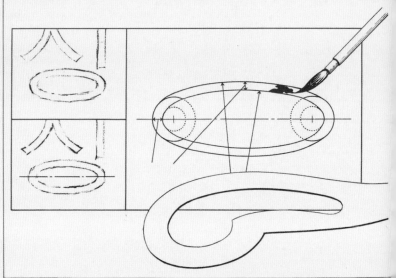

1 이용그리는

일 많은 경우이다.

이럴때 가로획을 세로획과 같은 굵기로 하면 메꾸어져 버리기때문에 가로획을 약간씩 줄여서 가늘게한다 이것은 공간을 배할 때 시각적으로 무리가 없도록 해야한다. 예를들면「뻔」자의 경우 쌍비읍을 한획을 줄여서 공간을 배분했으며 비읍에서 가로획을 세로획과 띄어 썼는데 이것은 인쇄에 영향을 받은 탓이다.

인쇄효과에 있어서 마지날·존 (marginal zone) 이라는 것이 있는데 이것은 인쇄 압력때문에 잉크가밀려나온 것을 말한다. 활자체에서 모서리를보면 잉크가 밀려나온 경우가있다. 이경우는 덜어놓고 할

판에 압력을 주었을때 일어나는 현상인데 그렇다고 살짝갖다대기만하면 잉크가 골고루 묻지 않기때문에 균일한 압력을 주어야만 마지날·존을 줄일수 있는 제일 적절한 방법이다.

인쇄기계에 따라서 좀다르지만 기계가 좋은 것은 마지날 존이 적다. 아무리 좋은 인쇄기계라도 마지날·존을 줄이는것이지 마지날·존을 아주 없앨수는 없다.

마지날·존을 우리로 인쇄 여분이라고 할 수 있는데, 이것은 활판인쇄때 우리 눈과 많이 친숙해진 현상으로 그런 친숙한 느낌을 고딕에서는 역이용한다 했다고 할 수 있다.

고딕의 획 중에 기둥의 모서리에 마지날·존이 있을때 시각적으로 힘있게 보인다. 가로획을 자세히보면 모서리가 튀어나온 느낌이 든다. 과장하여 설명하면 실구리형으로 되는데 이것은 모서리를살짝 튀어 나오게 해줌으로서 굵게 보이도록하는데, 가로획은 획수가 많기때문에 세로획보다 굵기를 가늘게해서 모서리만 살짝 튀어나오게하면 시각적으로 굵게 보여 가로획과 세로획의 굵기가 같아 보인다 모든 글씨에 이러한 테크닉은 절대 필요한 것이다.

영문에서 고딕체를 보면 찌어지는 속 모서리가 파머어 들어갔는데 이것은 인쇄의 영향 즉, 마지날·존 때문이다.

속 모서리가 파여져 있어도 인쇄할때 홈

②마지날·존 (Marginal zone) 의 예

이 메꾸어 져 버리기 때문이다.

그리고 고딕에서의 여러가지 특이한 예를 들어보면, 「끗」과「꼿」의 구별이 활자로 할때 쉽게 분간할 수 있도록 하자면「꼿」은 중성과 종성을 붙여주어도 상관이 없지만「끗」에서는 중성과 종성을 띄어주되 다른 글씨에 비해 간격을 많이주었다.

「쌌」과「썰」의 경우, 기둥을 자세히 살펴본면「쌌」의 기둥이 안쪽으로 끌어 당겨져 있는데 이것은 세·고딕의경우 중성인「ㅏ」의 가로획이 너무 적어 가독성이 뒤떨어지기때문에 기둥을 안으로 밀어주면서 세로획을 길게 살린 예이다. 중고딕에서「쓴」자를보면 초성과 중성의 이음처리에서보면 명조의 느낌이 많이 오는데 이것은 세리프가 표현되기 때문에 명조의 잔 테크닉을 표현하였다. 여기서 약간의 세리프는 세·고딕에서는 찾아볼 수 없기 때문에 세·고딕에서의 초성과 중성의 처리는 약간의 다른 점이 있다.

고딕은 활자체로서 디스플레이용으로 설계되어 있지만 네가로 구분이 되는데 활자체로서 좌우 관련성을 주며 가독성에 부담을 주지않으려면 세·고딕을 쓰는 것이 좋다.

이음그리는 법을 살펴보면, 명조에서와 마찬가지로 가장 시간이 많이 걸리는 작업이다.

이음은 같은 패밀리라도 이음의 크기와 각도는 조금씩 다르기때문에 글자 한자의 전체 바란스를 맞추어서 연필로후리스켓한후 좌우 같은 콤파스로 돌려주고 나머지 부분은 운형자로 돌려주는 것이 좋다. 이와같이 이음은 시간이 많이 걸리고 까다로와서 이음을 공통적으

로 쓰이는 형태, 여가지를 그려서 따붙이는 작업을 해 보았는데 아주 만족스럽지는않지만 약95%정도의 효과는 보았다고 할 수 있다. 살펴보면 초성은5~6개이고 받침은 10개정도 그랬다. 여기서 이음의 공통키의 종류는 3가지이다.

우리가 쓰고있는 사맹 (S·K) 식자기계에서 이음을 엎어놓고 자판을 만들었기때문에「아」에서 이음이 처져 있다.

이는 일본에서 우리글의 섬세한 점을 모르기 때문일 것이다. 또한 이룬만이 아닌 모리자와 (M·S) 식자기계에는「물」자를 뒤집어 놓은 것이 있다.

고딕에 대한 설명은 그리 많지는 않지만 우선하여야하는 점은, 고딕은 그로테스크 (grotesque) 하게 보여야 한다는 점이다. 그로테스크하게 보여야 한다는 것은 고딕의 중요한 사명으로서 인쇄효과를 나타내는 범위내에서는 굵게 하여야 한다. 이렇듯 모든획의 굵기가 명조에 비하여 굵고 좀 커보이지만 고딕 그 자체로서 알맞은 곳에 쓰여져야 하겠다.

(한글자형연구가)□

전기줄
Electric Wires

전기줄의 의미는 시공(時空)
(進間)되는 가닥의 줄기 속에
있다. 문명을 밝혀 주는 서도로
서, 힘의 원리를 말던 시대는
르는 희망의 것대였다.
마을의 축제(初祭)속에 과학의
새로움(up-to-date)을 과시
러져 머리띠를 지나갔다, 그러
는 그 것대의 높이의 희미도
리도 희미를 상실하고 도시미로
저해하는 요소로, 생명을 잠는
문제로 변해버렸다, 이제 그
는 지하에서 찾아야 할 것이다
케이프의 보존을 위해 땅 속에
들어야 할 것이다. (사진

CI
18

A corporate identity program
strategy for forming and d
easily, swiftly, and effective
uniform integrated corporat
sent day products are so nur
such a complex variety that i
possible for the consumer
qualities of each and every d
consumer knows nothing
his tendency is to place hi
base his buying on the name
or its producer. This is wher
in as a tactic for building t
manufacturer wishes to crea
sign of the product itself, its
trademark, and its logotype.
At present there are already
domestic firms putting this ki
into practice here, and we fe
derstanding of what this inv
much needed. Contributors t
report are Park Jaein, a freela
with much experience in C
Insu, Sales Promotion Mana
Wool Textile Co., Ltd., who v
of C.I.P. there when it was
duced. We are also including
of architectural and produc
Olivetti.

Architect Kim Jongseong

36

The 12th in our series about designers and their works introduces to you architect Kim Jongseong.

He was born in Seoul in 1935 and attended college at the Department of Architecture of the School of Industrial Arts of Seoul National University. During his sophomore year, he transferred to the Illinois Institute of Technology where he completed both his under-graduate and graduate work. He became an assistant professor there in 1966; then, an associate professor in 1972; and finally, a dean in 1975.

From 1961 to 1972 he worked as a staff architect at the Mies van der Rohe Architectural Research Institue and then, in 1972, set up his own architectural design studio. He has had many works in the National Exhibition including "A Plan for an Art Museum" in 1962, "Busan Construction Works" in 1963 and "Bank of Korea" in 1975.

He returned to Korea in 1978 to take over as head of the Dong-U Construction Co. and has been producing some fine works such as office buildings and hotels.

From his long participation in the field of architecture in the United States, Mr. Kim brings back to his native land a fresh, stimulating approach which will surely have a great effect on architecture here.

In this article we describe some of the works Mr. Kim has quietly carried out since his return. We have included photographs and plans. The works are the Hilton Hotel, the Hyosung Building, the Dongsung Building, the Daewoo Tower, and an official residence. We hope that an understanding of his work will be a help and inspiration to other architects here.

New Directions in the Korean National Art Exhibition (Architecture)

44

This year's National Exhibition was the 28th. In this article we give some data of interest about the Architecture Category of the Exhibition along with a roundtable discussion of its past, present, and future. Participating in the discussion were Kim Heuichun, professor of the Dept. of Architecture of the School of Industrial Arts of Seoul National University and member of the Judging Committee of the National Exhibition; Park Hong, professor of the Dept. of Architectural Arts of Jung Ang University and this year's winner of the Minister of Culture and Information's Award in the Exhibition; Yu Heuijun, professor of the Dept. of Architecture of Hanyang University and winner of the President's Award in this year's Exhibition, and Jang Seogung, architect and winner of the Vice-President's Award in the 8th Exhibition.

The contents of this discussion should prove to be a great source of help to architects and offers a means for raising the level of the Architecture Category of the National Exhibition.

Long time member of the Judging Committee, Kim Heuichun tells us, "In the early years, there was a tendency to over-emphasize outward appearances," and, "We need to change the generation of the judges by inviting other architects to participate." Jang Seogung says, "There should be a separate exhibition for architecture to stimulate activity, and we need to select the judges for impartiality." This year's top award-winner, Yu Heuijun, says, "I entered that piece with modest intentions," and tells us, "My experience in competitions in the States was of great help." And Culture Minister Prize winner Park Hong says that he tried a new mode of expression that he had never attempted before.

The Kolon Hotel

64

Hotels, so important to the increasing tourist trade, are popping up everywhere. Somehow, without our really realizing it, Korea has become a big tourist attraction; and the part hotels play in this new business is being felt more and more strongly. The time has come when we have to concern ourselves not only with the quality of service the hotel staff offer but also with every aspect of the hotel's design and atmosphere.

In our first article in a series about hotels, we introduce to you the Kolon Hotel, located at the foot of Toham Mountain. It is an elegant building, ideally situated for a resort hotel in wide-open natural surroundings that give a feeling of rich relaxation and the security of home. In order not to clash with the general look of Gyeongju's streets and neighborhoods, the building was designed with a traditional Korean flavor using the gently curved Korean-style tile roof.

To fit in with the traditional cultural and natural environment of the area, modern features of the hotel use primarily flat surfaces and materials were selected for how will their quality and color suited the traditional atmosphere. The hotel more than fulfills the requirement to match the culture and modern needs as well.

The preliminary architectural design was done by Daeseong Construction of Japan and specifics were completed by Jeongrim Construction here. Total Design did the interior decoration and C.I.P. was carried out by Samho Planning.

올해로 62세가 된 최정호(崔正浩) 씨. 그는 한글 타이포그라피의 공헌자이며,
아직도 젊은이 못지 않은 정력으로 한글 자체 개량에 정열을 기울이는 분이다.
그는 이미 우리가 쓰고 있는 명조체와 고딕체 등을 만들어내었던 주인공이기도
하다. 신문로 출판협동조합 3층에 있는 그의 사무실은 진명출판사 귀퉁이에
손때묻은 책상 하나와 설함이 두 개 달린 자료보관용 책장이 고작이었지만,
그곳에는 오랜 그분의 각고가 감도는 듯 하였다. 그 책상 위에는 자모(字母) 주문을
맡아 한글자 세명조체(細明朝体)를 쓰다 남은 원도가 3장 있었다.

안상수: 안녕하십니까? 선생님 계시는 곳을 찾느라고 무진 애를 먹었읍니다.
　　　　우선 선생님이 한글 타이포그라피에 손을 대시게 된 동기는 어떠한
　　　　것이었는지요? 더구나 모두들 고개들을 설레설레 젓고 하지 않으려 드는
　　　　이 분야를 말입니다.
최정호: 그러니까 지금부터 약 40여 년 전이 될 겁니다. 이곳에서 그때의
　　　　제일중학교(현 경기중·고등학교의 전신)를 마치었고 또 일본에 사는
　　　　한국인들을 위한 영화의 자막도 쓰곤 했었읍니다. 그런데 그 무렵 일본에
　　　　있는 화장품 회사 중에 「시세이도」(資生堂)라는 회사가 있었지요. 그 회사의
　　　　제품이라든가 광고물에 쓰여 있는 글체는 정말 아름답고 인상 깊었읍니다.
　　　　그것이 이 일에 손대게 된 직접적인 동기라 할까.... 그러나 선진제국의
　　　　발달된 타입패이스(Typeface), 그러니까 알파베트 등을 대할 때마다 항상
　　　　세련되지 못한 한글이 생각나곤 하였읍니다. 그래서 그것들을 볼 때마다
　　　　나도 저런 글씨를 써보리라하고 마음을 먹었지요. 그러나 한글에 직접
　　　　손을 대기는 해방이 되고 부터입니다. 하기사 일제시대에는 한글말살정책
　　　　때문에 한글 자체(字体) 개발에 관심이야 있었지만 표면화 시킬 수 없는
　　　　형편이었지요. 해방 후 金相文(현 동아출판사장) 씨의 경제적인 도움을
　　　　얻어서야 비로소 이 직업을 본격적으로 시작하게 되었읍니다. 허나
　　　　이것이 그리 쉬운 일인가요. 도중에도 우여곡절이 많았읍니다. 그때
　　　　돈 몇백만원이나 들여가지고 기계도 사놓고 열심히 「타입패이스」 제작에
　　　　열을 올렸읍니다만, 6·25 동란 때 기재를 몽땅 잃어버려 모두 허사가
　　　　되고 말았지요. 허허...
안상수: 그러면 최선생님이 개발하신 명조체나 고딕체는 언제 만드셨읍니까?
최정호: 그러니까 9·28 수복 후 사회가 점차 안정되자 그때는 정말 본격적으로
　　　　시작했읍니다. 처음에 손을 댈 적에는 좀 우습게 보고 덤벼들었는데
　　　　손을 대고 나니 좀 틀립디다. 지금 돈으로 따져서 몇 천만원씩 들여서
　　　　해놓은 것이 고작 글자 한 벌이라니 말이지요. 어쨌든 각고 끝에 첫
　　　　번째 작품을 만들었읍니다. 허나 맘에 들지가 않았어요. 그래서 모두
　　　　내다 버렸읍니다. 두 번째 만든 한글자체도 역시 못쓰겠지 뭡니까?

역시 모두 내버렸고, 겨우 세 번째 만들어 놓으니 그제서야 쓸만한
것이 나오더군요. 이 기간이 무려 7년이란 세월이었읍니다. 정말로
긴 세월이었지요. 그것이 바로 요즈음 쓰고 있는 명조체(明朝体),
「고딕」체들 이랍니다. 이렇게 해서 기본적인 틀을 만들어 놓은 다음 그 후에
하나하나 보완해나가 세명조체(細明朝体)라든가, 태명조(太明朝), 혹은
「보울드·타입」(Bold-Type)인 견출명조체(見出明朝体) 등 모두 8가지 체의
자형(字型) 제작을 마쳤읍니다.

안상수: 그렇다면 선생님이 그 제작과정에서 느끼셨던 어려움이랄까 하는 것은
　　　　어떠한 것이었는지요? 이를테면 스페이싱(Spacing)이라든지 한자와의
　　　　관계 등등 말입니다.

최정호: 방금 말한 「스페이싱」이나 한자 때문에 겪는 애로점이 전부였다고 봐도
　　　　과언이 아니었읍니다. 그래도 긴 세월이라고 할 수 있는 7년 동안에 터득한
　　　　것은 겨우 한글레터링이 가지는 원리 같은 것 밖에 없었지요. 7년이 지나자
　　　　"아 이제부터 이것이 두고두고 연구해야 할 과제로구나!!" 하는 것을 비로소
　　　　몸으로도 느낄 수 있었읍니다. 한데 그 애로점이란 게 뭐냐. 예를 들면
　　　　"미"자와 "마"자가 있읍니다. 이 두 글자를 정사각형 안에 맞추어 그대로
　　　　써놓으면 어이없게도 "미"자가 커 보입니다. 왜냐하면 이 두 글자가 폭이
　　　　틀리기 때문이지요. 그렇다고 폭이 넓은 쪽을 줄이자니 균형은 맞지 않고
　　　　말입니다. 이유야 물론 있지요. 한글이라는 게 본디 종서용(縱書用)으로
　　　　제작되어 있으므로 원칙적으로 횡서용에는 불합리한 글자라서 이러한
　　　　문제점을 지니게 되는 것입니다만, 그러나 요사이는 횡서(橫書)를 많이
　　　　사용하는지라 하나의 글자가 종서에 쓰여질 때나 횡서에 쓰여질 때나
　　　　마찬가지로 양쪽의 필요충분조건을 만족시켜 줄 수 있도록 써야 하니까
　　　　이게 고육지책(苦肉之策)이죠. 이 때문에 아주 골머리를 많이 썼읍니다.
　　　　게다가 한자만 해도 어려움이 이만저만이 아니었었지요.

안상수: 지금 젊은 디자이너들 중에는 이 타이포그라피에 관심을 가지고
　　　　해보려는 사람들이 많아지고 있읍니다. 선생님이 그동안 터득하신
　　　　요령 같은 것을 알려주시면 이 길을 걷는 젊은이들에게 도움이 될 텐데,
　　　　단편적이나마 좀 알려주십시오. 선생님의 비법(秘法)이기는 하지만요...

최정호: 뭐 비법이랄 게 있읍니까? 한글이라는 것은 나 개인의 소유가 될 수는
　　　　없는 것이고, 이는 당연히 민족의 소유물이어야 합니다. 헌데 이러한
　　　　요령이 수학공식처럼 되어 있는 것도 아니고 해서 이야기하는 데 어려움이
　　　　있읍니다. 미술에 공식이 없는 것과 마찬가지지요. 아무튼 단편적인
　　　　요령보다는 기본적인 것이 더 중요합니다. 민족적인 차원을 떠나서 한문이
　　　　생기고 한글이 생겼으며, 한글 창제 시 다소는 한문의 영향을 받았던 것은
　　　　사실일 겁니다. 한글의 필법(筆法) 자체도 한문의 필법 그대로입니다.
　　　　또 애초 한글은 종서용(縱書用)으로 만들어졌기 때문에 횡서(橫書)로
　　　　쓰기에는 불편한 점이 있읍니다. 이러한 바탕을 알고 시작을 해야 합니다.
　　　　이러한 바탕 위에 살을 붙이는 것은 개인의 기량에 따라 다르겠지요. 허나
　　　　글자 하나하나에 따르는 균형(Balance)에도 세심한 주의를 해야 되겠고...,

뭐 글씨를 쓰는 데는 「스페이싱」(Spacing)이 전부라고 봐야겠죠. 단편적인 예는 많습니다. 이를테면 "아"와 "안"의 경우 하나는 받침이 없고 다른 하나는 받침이 있지요. 글씨 하나하나의 크기만 일치시켜 보았자 일단 글씨군(群)들 속에 섞이면 크고 작고 합니다. 해서 이러한 것은 일종의 착시(錯視)이기 때문에 받침이 없는 글씨는 가로획을 조금 길게 해주고, "안"자 같은 글씨는 기선(基線: Base Line)에서 조금 올려주어야 다른 글자들과 조화가 되지요. 또 "비"자나 "치"자 같이 기둥이 있는 글자는 오른쪽에 공간을 띄어두지요. 이 모두 한자의 필법에 바탕을 둔 것입니다. "區"자 같은 글자는 오른쪽으로 바짝 붙이고, 왼쪽을 띄어 줍니다. 이러한 단편적인 스페이싱 방법은 한글이건 한자건 마찬가지입니다. 이와 같은 예는 무수히 많습니다. 한데 이러한 원리를 무시하고 아무렇게나 무성의하게 써논 글씨들을 대할 때마다 안타까움을 금할 길이 없어요. 제가 젊은 사람들에게 하고 싶었던 얘기가 있습니다. 그것은 기본적인 원리를 지키고 글자를 변형시켜야 되는 것이지, 아무렇게나 무책임하게 기교를 부리는 것은 위험하다는 얘기지요.

안상수: 알파베트의 경우에는 풀어쓰기 26자만 쓰면 되지만 한글의 경우는 모아쓰기라는 문제가 있는데, 만일 새로운 타이포그라피를 개발하려면 최소한 몇 자를 써야 됩니까?

최정호: 보통 간행물을 내려면 한자의 경우 3,800자, 고유명사가 많이 들어있는 책일 때는 7,800자~8,800자가 필요하고, 특별한 예이지만 사전일 경우 약 4만자의 한자가 필요합니다. 또 한글은 보통 2천자면 되고, 고어(古語)가 섞이게 되면 5천자가 필요합니다. 그러나 한자는 상용한자(常用漢字) 1,400자면 되고, 신문일 경우도 1,600자면 웬만한 간행물은 출판할 수 있지요. 그런데 이런 게 있어요. "持"와 "特"이라든가 한글의 "안", "인", "언"자 등은 점 하나 차이 밖에 없는 유사한 글자들입니다. 그러니 모두 쓸 필요가 없는 것이지요. "持"자나 "인"자만 써놓으면 그에 유사한 글씨는 조수나 견습생들이 쓰면 되는 것입니다. 그래서 한글 1,600자, 한자 1,600자 합해서 3,200자만 쓴다면 명실공히 「개발」이 되는 것이지요. 그렇지만 개발이라는 게 그리 쉽나요? 그러나 중요한 것은 제 생각이지만 개발순서 입니다. 한문이 있고 나서 한글이 있었읍니다. 개발의 순서는 한자부터 해야 합니다. 한글 필법 역시 한자에 그 근본을 두고 있으니까요. 한글 개발하고 그 다음 한자를 한다는 것은 모순이 되겠지요. 우선 급한 것은 이미 개발된 한자체가 많으니 그 이미지에 맞는 한글 개발만 해도 무수하고 벅찬 일입니다.

안상수: 신문사 같은 데서 보면 희귀한 글자 같은 것은 활자를 서로 쪼갠 다음 맞붙여 만드는 것을 보았습니다만....

최정호: 그러한 것을 「쪽자」라고 부릅니다. 제가 자모를 만든 사진식자기의 자판(字板)에도 희귀한 활자를 만들어 쓸 수 있도록 해놓았지요. 그런데 작동하는 자들이 제대로 써주질 않읍니다. 그럴 때는 아주 안타깝읍니다. 작가가 아무리 잘 만들어 놓았댔자 무슨 소용이 있겠읍니까? 실제

이용자들이 잘 써주어야지, 양식있는 일선 디자이너들이 그때그때
바로잡아주어야 할 것입니다.

안상수: 앞의 얘기입니다만 한글을 개발하기에 앞서 한자를 개발해야 한다는 것이
어렵다는 생각이 듭니다. 한글전용이 된다면 자연히 「타입패이스」 제작에
드는 노력이 반감될 것이고, 한글의 기계화도 수월해지겠군요. 그런데
지난 60년대에 최현배 선생이 주장하시던 풀어쓰기 논쟁이 한때 있었다는
게 기억납니다. 그 당시 어느 잡지책에서 풀어쓰기를 할 경우의 예로
타이포그라피를 알파베트 비슷하게 제작한 것은 매우 이색적이었읍니다만
선생님은 한글의 풀어쓰기를 어떻게 보십니까?

최정호: 물론 이상적인 시안(試案)이었읍니다. 그러나 여러 가지 여건에 비추어
합당하지는 못해 비현실적인 것으로 되버렸지요. 그 당시에는 한글의
기계화가 문제시되어 이점이 있었읍니다만, 그 문제를 컴퓨터가
발달되어 기억장치에 의한 「모노타이프」(Monotype)가 해결해줘 이제는
무의미해졌지요. 「타이포그라피」적인 면에서도 형태가 좋질 못하다고
생각하고 있구요. 그저 이상론에 그친 제안이었읍니다.

안상수: 지금 있는 자체만 해도 국민학교 때 부터 지금까지 보아와서 아주
지루하기만 합니다. 현재 새로운 타입의 자체가 한두 개 있읍니다만
그걸로는 충분치 못하다고 보는데 이 새로운 타이포그라피의 필요성을
절실히 느끼는 이 시점에서 선생님께서는 새로운 한글 타이포그라피
개발계획을 하고 계신지요?

최정호: 몇 년 전 궁서(宮書)체에 손을 대어 마무리 지었고, 지금은 소위 도안형
글씨, 즉 포스터나 광고물, 신문 「헤드·라인」 등에 사용할
「보울드·타입」(Bold-Type)을 연구 중입니다. 요사이도 길거리를 오가다
보면 간판글씨 같은 것을 유심히 봅니다. 깨끗하고 성의있는 것도 있지만.
조잡스러운 것도 많아요. 글씨 한 자 쓰는 데 걸리는 시간을 해결하자는데
의의가 있을 겁니다.

안상수: 현재 선생님은 유일하게 한글 타이포그라피를 손대신 분이라 할 수 있는데
후진 양성은 몇 명이나 하셨는지요? 맥을 이어나가야 하지 않겠읍니까?

최정호: 글쎄올시다. 제자도 많이 양성했읍니다. 우리나라 사람, 일본 사람 합해서
약 40여 명쯤 되지요. 그러나 막상 현재 이 계통에 손을 대는 사람은 몇
명이나 될지 의문입니다. 그만큼 어렵고 까다로운 것이지요. 이 분야가 선을
잘 긋는다거나 손재주만 있다고 되는 것은 아닙니다. 글자에 대한 기본
원칙도 모르고 괜스레 「세리프」(Serif) 같은 것을 붙인다거나, 제멋대로
변형시킨다는 것은 공상누각 격이지요. 자꾸 부언 됩니다만 글자의 기본
원칙 같은 것을 알고 나서야 「바리에이숀」(Variation)도 할 수 있게 되는
것이고, 자기의 취향에 따라 멋도 부릴 수 있게 되는 것입니다. 그런데
제자라고 한답시고 짧으면 한 달, 길어야 그저 서너 달 지나면 아이쿠 하고
도망칩디다. 사실 따분하고 지루한 작업이니 말이지요. 제가 40여 년 걸려
익힌 원리를 한두 달 사이에 완성할 수가 있나요? 제 마음은 제가 터득한
원리를 그들이 되도록 빠른 시일에 익혀서 제 한 몸이 이루지 못한 뜻을

저보다 낮게 성취시켰으면 합니다만 실망할 때가 많습니다. 정말 뜻있고 센스있는 젊은이만 나타난다면 제 모든 것을 가르치려고 합니다. 혼자 생각이지만 한글 「레터링」 교본 같은 책이라도 내었으면 하는데 글재주가 있어야지요. 죽기 전에 한 번 꼭 해보고 싶습니다.

안상수: 그런데 「알파베트」의 경우는 각 구조 부위의 명칭이 있는데 말이죠, 예를 들면 기둥을 「바」(Bar)라고 한다거나 「세리프」라거나 하는 따위 말입니다. 한글에도 이 같은 부위 명칭이 따로 있나요?

최정호: 부끄럽지만 아직은 없습니다. 이 명칭 문제도 곧 해결되어야 합니다. 제가 건방지게 마음대로 정할 수도 없고 말이지요. 제 경우에는 명칭이랄 게 없지만 "ㅁ" 같은 경우 "윗미음(ㅁ)" "아랫미음(ㅁ)" 이 정도로 밖에 사용하지 않았어요.

안상수: 선생님이 한글 자형(字型) 설계에 손을 대실 무렵에도 그 당시 사용되어온 활자는 있었을 것 아닙니까. 그러니까 선생님이 본격적으로 이 분야에 손을 대신 때가 해방 후이니까 일제시대에 사용되던 한글자체(字体)는 어떤 분이 만드셨습니까?

최정호: 지금은 타계 하셨지만 박경서(朴景緒)라는 분이 쓰셨던 한글자가 사용되어 왔었습니다. 그분은 작달막한 키에 과묵한 성격의 소유자였지요. 몇 년 전 왕십리 단칸방에서 외롭게 숨을 거두었다는데 가보진 못했습니다. 이 계통에 종사하는 사람의 말로(末路)가 다 그런 것인가 봅니다. 지금은 그 활자가 거의 사용되지 않고 있습니다만 그분의 유작(遺作)이라고 할 수 있는 9포인트 한글자 한 벌을 지금 동아출판사 사장이 간직하고 있을 뿐 그 외에 그분에 대한 자료가 없어요.

안상수: 그분에게서 영향을 받으셨나요?

최정호: 직접적인 영향은 받지 못했습니다. 딱 한 번 밖에 만나뵙지 못했으니까요. 그 만남이 첫 번이자 마지막이었습니다.

안상수: 박경서씨에 대한 얘기 좀 들려주십시오.

최정호: 그때는 자모(字母)를 만드는 데 지금처럼 기계화된 조각자모(彫刻字母) 제작방식이 아니었지요. 일일이 손으로 같은 크기의 활자를 파는 전태자모(電胎字母)를 사용했었습니다. 그러니까 해방 후에도 그 활자를 몇 년 간은 썼었으니까, 제가 자모를 두어 개 정도 필요해서 받으러 찾아갔었던 것이 처음 뵌 것이지요. 아주 밝은 직광(直光) 밑에서 돋보기 안경은 두 개나 끼고 앉아서 그 깨알만 한 활자를 제작하는 박 노인의 손은 거의 신기(神技)에 가까웠지요. 정말 오묘했었습니다. 그런 제작방식으로 한글자 한 벌(1,600자~2,000자)을 파는 데 보통 3, 4년이 걸렸다고 하더군요. 도저히 믿기지가 않았었습니다. 그분은 당신 일 이외에는 아랑곳 없어요. 일하시는 어깨너머로 보다가 제가 보통 때 의문을 느꼈던 것에 대해 한 가지 여쭈어 보았지요. "안"자 같은 경우 왜 "ㄴ"자가 삐죽히 오른쪽으로 벗어나게 쓰시느냐구 말입니다. 그것은 자기가 만든 글씨가 종서용으로만 쓰여진다면 별문제가 없지만 횡서용으로도 쓰일 경우 「발란스」를 맞추기 위해 그렇게 한다고 하더군요. 그리고 그분

제작방법은 이렇게 합디다. "안"자를 쓰지 않읍니까? 그다음 활자를
만들고 나서 "안"자의 꼭지를 떼어내고 "인"자를 만듭디다. 노력을
줄이기 위해서지요. 어쨌든 그분의 글씨는 아주 이뻤읍니다. 실제 쓰이는
활자크기와 같은 크기의 자모를 제작하려니까 당연히 획 같은 것이 거칠고
조잡하였지만 모양은 아주 완벽했지요. 그래서 그분의 글씨가 제가 만든
자체가 나오기 전, 그러니까 1957년 쯤 까지 사용되었읍니다.

안상수: 한글 창제 이후 한글활자가 많이 나타났지 않았읍니까? 석보상절에 나온
　　　　활자에서부터 갑인자(甲寅字), 을해자, 교서관체(敎書館体) 등등 말이죠.
　　　　이 같이 띄엄띄엄 맥락이 이어져 왔는데 구한말 이후에서 박경서씨
　　　　사이에는 어떤 활자체가 사용되어었나요?

최정호: 쉬운 예로 옛날판 성경에 쓰여진 활자가 박경서 씨 이전에 만들어진
　　　　글자입니다. 또 일제시대 때 발간된 신문에도 그 활자가 사용되어었지요.
　　　　그러나 어떤 분이 그 자형을 만들었는지는 알려지지 않고 있읍니다.

안상수: 안타깝읍니다. 화제를 바꾸지요. 제 생각으론 「타이포그라피」가 발달
　　　　않고서는 그래픽디자인이라는 것은 허공을 딛고서는 격이나 마찬가지라는
　　　　생각이 듭니다. 이를테면 그래픽에 있어 「타이포그라피」가 제일차적인
　　　　중요성을 지녀야 한다는 것이지요.

최정호: 아뭏든 「타이포그라피」가 세구실을 못한다면 전달이 안 되는 것입니다.
　　　　이렇게 따진다면 이 분야의 중요성이란 것은 이루 말할 수 없어요.
　　　　아무렇게나 무관심하게 이것을 대하는 분들을 보면 한심스러운 생각마저
　　　　듭니다. 외국의 예를 들더라도 지금의 그 아름다운 형태를 지닌 알파베트는
　　　　하루 이틀에 이루어진 것은 아닙니다. 그들은 대를 이어서 합니다.
　　　　베토벤의 묘비명(墓碑銘)을 쓴 사람이 제자를 길러 자기가 못다한 일을
　　　　물려주고, 그 제자는 다음 제자에게 전수 시킵니다. 이렇게 몇 대를 걸쳐
　　　　하나의 「타이포그라피」가 탄생되면 그 선생님의 이름을 붙이지요. 그만큼
　　　　타이포그라피를 중요하게 생각하니까 까짓 26자를 쓰는 데 일생을
　　　　바치지요. 우리도 하루바삐 이러한 디자인 풍토가 되어야겠읍니다.

안상수: 여담입니다만 이 길로 들어선 것을 선생님은 후회하십니까?

최정호: 허허, 후회했더라면 진작 때려치웠죠. 그저 천직으로 생각하고 죽을 때까지
　　　　해볼 작정입니다.

안상수: 그럼 끝으로 이 분야에 관심있는 젊은 디자이너들에게 충고하실
　　　　말씀이라도....

최정호: 한 가지밖에 없어요. 한글의 기본 원칙부터 알고 시작해야 합니다.
　　　　몇 번이고 얘기하지만 가로획이 0.1미리미터 움직여도 전체의 균형이
　　　　깨진다는 사실은 글자의 원리를 터득하지 못하고는 이해하기 힘듭니다.
　　　　기지도 못하는데 뛸려고 기교를 부리는 것은 금물이라니까요.

안상수: 오랜 시간 고맙읍니다.

창간호

마당

마당, 1981년 9월 1일 발행·창간호·다달이 1일에 발행됨·통권 1 호·서울특별시 종로구 관철동 12·15, 우편번호 110·전화 723·7885, 724·6043, 6044, 1372

마당 [시]

발행처────────마당
편집인, 주간────허술
취재부장────조갑제
취재────────김도연
기획부장────이종욱
기획────────조학술
사진부 차장────박상원
사진────────정길현, 윤정구
아트·디렉터────안상수
미술────────강석효, 김시용, 김윤희
홍보부장────────
홍보────────윤성희
업무국장────지선구
영업과장────이종렬
영업────────신기성
광고부장────손용배
광고부차장────백영출
인쇄처────삼화인쇄 주식회사
사진식자────대동, 영보문화사

발행인────박상우

마당, 1981년 9월 창간호, 통권 제1호,
1981년 5월 1일에 등록됨, 등록번호 라-
2561, 1981년 9월 1일에 발행됨(다달이
1일에 발행됨), 값 2,300원, 발행인·
박상우, 편집인·허술, 인쇄인·홍진수,
발행처·마당(서울특별시 종로구 관철동
12-15, 우편번호 110, 장화문 사서함
339호, 대체계좌 1233972, 전화 723-
7885), 인쇄처·삼화인쇄 주식회사
(서울특별시 영등포구 양평동 1가 19),
마당은 한국의 도시, 잡지 윤리 실천
강령을 지킨다. 마당에 실린 글의 내용은
'독자에게 보내는 편지' 빼고는 모두
필자의 의견을 나타낸다.

마당·1981년 9월·창간호 목차

p. 140
p. 42
p. 129
p. 94

"«마당»의 경우 본문체 급수는 13급 장1이고 절대치인
마이너스치는 안쓰고 상대치인 유니트 개념을
쓰지요. 3유니트를 빼고 띄어쓰기는 1/4. «멋»의 경우
14급이고 나머지는 같은 요령이지요. 그리고 끝흘리기를
해요. (...) 여러가지 이유로 끝흘리기를 시도해봤는데,
질타를 무수히 받았어요. 하지만 계속 끝흘리기를
하겠습니다. 기능적으로 유용하다고 생각하니까."

‹아트 디렉터 안상수, «디자인»지가 선정한 올해의 인물›,
월간 «디자인», 1983년 12월호.

●생활 속의 한국 탐험 ①

점

점은 도탄에 빠진 민중에게
미래에 대한 최소한의 안식처를
제공했다. 민중은
절대다수였음에도 불구하고 소수
지배 세력에 의해 가혹하게
착취당했으며, 그들의 인격은
짐승처럼 능멸의 표적이 되었다.
민중은 점을 인생 상담의
주요 방편으로 삼고 점과 굿으로
회로애락을 풀었다.

"1981년 월간지 «마당» 시절 우리는 또 무슨 브라더스처럼
힘께 일을 하게 되었다. 이번에는 '아트 디렉터'와
'어시스턴트 아트 디렉터'라는 거창한 이름이었다.
이번에는 타이포그래퍼와 잡지 디자이너로 그는 변신해
있었다. 지금은 전설이된 故 최정호 선생을 만난 것도
그때다. 안 선생은 마당의 제목용으로 최 선생의 '특견명'과
'특견고'라는 매우 굵은 서체를 쓰기를 원했는데,
서체화하기 이전이라 제목이 결정되면 번번히 최 선생 댁에
전화를 걸어 낱글자를 주문해야만 했다. 모눈종이에 먹으로
손수 그린 원도를 직접 가지고 당시 «마당»이 있던 종로구
관철동 뒷골목까지 최정호 선생은 배달을 오셨다. 선수는

선수를 알아본다던가, 최정호 선생은 자신을 알아본
안상수에게 지극 정성이었다. 안 선생도 훗날 안상수체나
미르체와 같은 자신의 폰트로 최정호 선생의 기대를
저버리지 않았다."

조의환, ‹나의 사수 '아싸쑤'›, 월간 «디자인», 2002년 7월호.

청을 시키고 정신대로 보내고…아주 짐승 취급을 했던 것입니다.
우리 역사상 민중이 가장 심한 핍박을 받은 때가 일제
시대였지요. 그런데 일제의 보호를 받은 계층이 소수의 관물리와
지주들이었읍니다. 물론 조선조 시대 때보다는 가까운
수자였겠지만요. 저는 민중을 '일본 사람'이라고 부르는 것을
한번도 들어본 적이 없어요. '왜놈의 새끼' '쪽바리' '왜놈'이라고
불림지 '일본인'이란 말은 절대로 쓰지 않고 숨겨 두기를 꺼려니다.
일본인이라고 부른 것은 오히려 이 말의 지식인이었고.

민중이 비록 겉으로 반항을 못 했다 해도 속으로는 절대로
승복하지 않았읍니다.
마당 '토지'를 읽고 나면 무겁게 밀려오는 감동이 있다고 합니다.
이런 총체적인 감동 이외에 가슴을 아프게 울리면서도 시린
아름다움을 느끼게 하는 것이 구천이와 별당아씨의 사랑이
아닌가 합니다. 그 때의 일반적인 도리를에 비쳐보면 불륜의
사랑인데도 추한 느낌을 갖지 않게 합니다. 이 장면은 더구나
계급 갈등과 신분제의 혼란 상태가 아무런 논리적인 설명 없이
훌륭하게 형상화되고 있읍니다. 역사성과 심미성이 한 덩어리로
만난다는 얘긴데 그 비결은 무엇이라고 생각하시는지요?
이 비결이야말로 한국의 70년 문학사가 안고 있는 핵심적인 과제, 즉
참여냐 혹은 순수냐 하는 이원론적 갈등을 지양하는 전망을
가능하게 해 줄 수 있는 관건이라고 하셨는데요.
박경리 불교적으로 바탕이라고 생각합니다. 그 나름대로의 윤회
사상도 있고요. 별당아씨가 조 천에게서 죽지않았나요. 그 때의
대사, 이번에도 썼읍니다만 우리가 읽어서 다 만날 수 있음이.
나도 모르겠다. 이 얘기가 뭐냐 하면 우리는 죽고 나서도 존재할
수 있을까 하는 죽음에 대한 물음이지요. 그것은 또 재세
상태에서 우리가 탈출할 수 있을까 하는 외유이기도 한 거에요.
가장 중요한 생사의 문제가 그 장면에서 심미의 바탕이 되고
있다고 봐요. 논리적인 것이 아니고 신비에 속하는 문제, 그래서
저는 별당아씨를 둔자실 앞에 내 보이지도 않고 숨겨두기도
했답니다만, 그런 신비성이 비결이라면 비결이겠죠.
마당 그 장면이 역사적 사회적인 제도의 문제를 안고 있으면서도
그처럼 아름답게 또 신비롭게 보이도록 하는 문제의 비결은
무엇인지요?
박경리 반복의 효과, 색감의 효과가 아닐까요? 구천이가
별당아씨를 추억할 때마다 진달래를 기억하고요 또 '묘향산 남쪽
달빛이 비치는 그 이름도 기억하기 싫은 여인' 이런 문제들이
나옵니다. 안개의 효과, 아름다운 성황의 상징으로서의 안개,
꽃비… 피빛의 처절한 꽃비, 이런 색깔과 자연이 심미성의
배경이 되고 있는 모양이지요.
마당 70년대에 들어와서 한국 문단에선 참여와 순수의 논쟁이
계속됐읍니다. 그런데 구천이와 별당아씨의 사랑에서 선생님은
신분적, 사회적 문제를 노골적으로 전달하지 않으면서도
훌륭하게 그 문제를 제기할 뿐 아니라 예술성을
부여하는데서 탁월한 성공을 거두고 있읍니다. 그렇다면 여기서
우리는 순수와 참여의 문제를 통합, 지양할 수 있는 가능성을
찾아낸 것이 아닌가 합니다만…
박경리 그 장면이 아름답게 보이는 것 그것은 시각의 차이에서
나온 거라고 봐요. 구천이와 별당아씨는 인간이 다르는 상황이 아니고
뒤라 할까, 인간의 범주 밖에서 뛰어나온 것이지요. 그것을

초자연적 관점에서 내려다 보니까 그것이 아름답게 승화된
것이지 인간의 시각에서 수평으로 봤다면 그렇지 않았을 거에요.
마당 그 장면에서 느끼는 감정은 한 마디로 청렬(淸冽) 함이라고
표현할 수 있겠는데 이런 미감이 한국의 건축이나 예술을
통발하는 미적 감수성의 공통분모가 아닐가 하는 생각도 듭니다.
박경리 그것은 비극의 아름다움이 아닐까요. 처절함의
아름다움 같은 말이요. 처절한 경지는 아름답죠. 아무리
구천이와 별당아씨라도 그토록 처절한 여건을 짊어지지 않으면
광채가 날 수 없는 거지요.
마당 그 광채는 살의의 빛깔 같은 겁니까? 하나의 살의가
뱉어지기 위해서 쌓여야 하는 고통과 고뇌의 처절함 같은 것…
박경리 글쎄요. 어쨌든 저는 잉여 상태는 껍데기라고
생각하거든요. 잘사는 마나님이 미장원에서 마사지를 하는 것
그런 것을 보고 저는 아름다움을 느낄 수 없어요. 반대로 누가
죽으면 때 여인이 터뜨리는 울음, 한없이 슬픈 통곡. 그런데서
저는 진실과 아름다움을 느끼죠. 그렇게 극한까지 가는 슬픔은
아름답죠. 그런데 사실 구천이와 별당아씨가 맨발로 산 속을
헤매고 도망가고 왔다갔다… 그것이 얼마나 처절했읍니까.
진달래가, 자연이 거기에 보조 역할을 해 주고, 절을 찾아갈 때
여자의 시신을 끌고가서 스님에게 이 여자를 살려 달라고 할
때에 그것이 진실과 우러나온 것이기에 아름다운 것, 그런
사랑이기 때문에 벼랑의 끝까지 갈 수 있다는 거지요.
마당 일반적으로 한은 돌처럼 응집된 단단한 것이라고
생각하는데 이 한이 풀어질 때 비애가 생기는 겁니까?
박경리 그렇게 말씀하면 뭐 좀 우스운데…여하간 한이 힘인
것만은 틀림없는 것 같아요. 밝게 승화시켜 주기도 하고
적절하게 몰고가기도 하지만 어떤 형태로든지 한은 힘이지요.
마당 김 두수의 원한도 그렇습니까?
박경리 김 두수는 악의 거인이지요. 내가 김 두수를 그렇게
악의로 만들었는데도 그는 어머니를 그 음산한 땅에 묻을 때
소나무에 머리를 찧고는 것이요. 그러나 그런 점들이 있기 때문에
악의 거인이 될 수 있었던 거예요. 그에게는 돈을 버는 것이
무의미한지도 몰라요. 그러나 조 준구 같은 인간은 한이 없고
비열한 인간이지요. 구제를 못 받을 사람이요.

김 두수에게는 자연이 있지요. 자연이 있다는 건
신비가 있다는 거고. 동생과 가족에 대한 정, 척박한 땅에서 손이
얼어 터질 정도로 어머니의 그 땅을 긁어 대는 것 같이 있지요.
스스로 개체가 아니고자 하는 욕망 말입니다. 그와 반대로 조
준구에게 자연도 없고 스스로 개체로 남아 있고자 합니다.
마당 그렇다면 김 두수의 반민중적, 반이웃적인 악행에도
불구하고 그는 자신의 속에 희망과 긍정과 해방으로 나갈 수
있는 열쇠를 간직하고 있다고 보겠는데 조 준구 같은 인간에게는
구제받을 수 없다고 생각하시는 것지요?
박경리 그들은 식물과 같은 존재죠. 의학적인 용어로서가
아니라 또 다른 의미에서 식물인간이라고나 할까요. 식물이 땅의
자양분으로 살아먹듯이 인간을 착취만 하는 거지요. 그들은
인간성이 없는 생존력뿐인 자연 상태에 있다는 말입니다.
마당 물질회된 영혼입니까?
박경리 자연의 상태이죠. 인간이 자연의 상태에 있고 죄의식도
꿈도 없기 때문에 해독을 끼치는 거지요. 자연의 상태 자체는

마당

No.

(20×10)

[mét]

멋

'83 서울 콜렉션 / 특별 취재·여성의 자기공간 / 이탈리언 모드·새로운 스타일의 니트웨어

맨스 랜드·남자들만의 공간 / '멋' 탄생 기념 프레젠트 / 레이디 노트 / 특별 포스터 / 안 성기

여성의 몸과 마음을 아름답게 하는 잡지 **198310**

"당시 군사독재 시절이라 잡지 발행 허가를 받는
것 자체가 쉽지 않았어요. 그래서 일하던 잡지사
대표가 국제복장학원이라는 곳에서 나오던
패션잡지의 정기간행물 허가권을 사서 제목을
바꿨어요. 원래 제호가 «의상»이었는데 «멋»으로
개명하고 제호 디자인도 바꿨어요. 그때 제가
그 창간 책임자였지요."

진중권, «진중권이 만난 예술가의 비밀»,
창비, 2015.

복고

1930년대를 찾아나선 드라마
'아버지와 아들'
(김기팔 극본, 최 종수 연출)

사진·허 호
글·김 영주

옛날 의상과 머리를 그대로 재현하는 작업은 그렇게 쉬운 일이 아니다. 다행히, 1930년대의 옷가지 하나라도 실제로 찾아보겠다고 나선 드라마 '아버지와 아들'이 있었기에 '멋'은 아주 소중한 도움을 받을 수 있었다. 양복과 코트, 모자 등의 완벽한 연출. 특히 모든 스탭진과 배우들의 '복고 표현'에 대한 애정어린 감동을 받았다.

신문들이 거세게 밀려오던 30년대, 자유 연애와 유행가가 전성을 이루고 지식층들은 다방에 앉아 시대의 불을 한탄하며 지내던 바로 그 30년대. 이제 그로부터 반세기가 흘러 다시금 서구의 숱한 문화들이 우리 사회 깊숙이 뿌리내리게 되었다.

그런데 어쩌면 진작 우리는 다시금 그 암울했던 시대의 쓰라린 기억들을 되살리러 한다. 젊음과 자유, 그리고 모든 문화적 즐거움을 일본에 빼앗긴 채, 답답느 감정을 억누르며 살았던 30년대의 상류층 엘리트들. 그들이 입은 화려한 옷이며 모자 등이 그래서 더욱 더 사치와 탐욕에 휩싸였는지 모른다. 드라마 '아버지와 아들'은 이 시대를 배경으로 막대한 재산을 모은 한 3대의 이야기를 그린다. 부의 축적과 승계 몰락과 재기 과정을 통해 그 시대 한국인의 여러 모습을 재현하며 시대극의 새로운 면모를 보여 주기 위해 많은 진통을 겪고 있다. 수차례에 걸쳐 힘든 의복 연출을 비롯해서 당시의 생활 풍속을 그대로 나타내기 위한 철저한 사물과 고증을 거친 완벽한 의상이며 머리 모양의 연출은 그 시절을 회상하는 뭇 사람들의 마음을 물결파에 비추준다. 누구나 한번 쯤은 다 떠올려보는 옛날에 대한 향수, 물씬한 중절 모자가 그리워지고 놀낡은 코트 줄무늬 양복이 입고 싶어지는 마음. 아버지와 할아버지가 지닌 그 추억 모두를 드라마 '아버지와 아들'은 찾아냈다. 거의 남자들로 구성된 이 드라마의 배역진은 각기 차례있는 역할과 상황에 따라 개성 있는 의상에 옷을 입고 있는 것도 특이할 만하다. 파나이스트의 연미복, 미국에서 돌아온 박사의 서구적인 코트, 머리를 기름발라 뒤로 넘긴 진달 일행, 나비 넥타이와 양복으로 꾸며낸 부잣집 손자. 또한 상성동의 한 고가(古家)를 빌려, 주인공 최 진사의 거대한 저택을 나타낸으로써 TV 드라마가 보여줄 수 있는 최대한의 공간을 만들어 주고 있다.

..... 세트와 의상에서 풍기는 '아버지와 아들'의 1930년대.

..... 점점 복잡해지고 메말라가는 80년대의 중반에 서서, '복고'에 대한 열망을 드라마 '아버지와 아들'이 만들어내는 30년대를 통해 다시금 실현시켜본다.

18

최 풍
(최 진사)

19

20

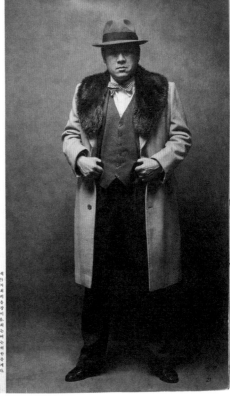

21

멋
여성의 몸과 마음을 아름답게 하는 잡지

편집인 : 멋
발행인 : 이 병박
편집장 : 김 재한, 김 영희, 김 병철
미술디렉터 : 안상수
사진 : 조 제훈
미술 : 천으룬, 남성호, 이 민제, 박 인자, 박 종순
사진 : 윤 응구, 박 일수, 이로
제작부장 : 김 기호
총무 : 손 병호, 유 병준, 박 금균, 프 티벳
광고국장 : 류 선호
사업본부장 : 천 원화
사업부장 : 이 근식, 김 훈환

발행, 편집인 : 박 정아

발행 : 1983년 1월호, 통권
창간 : 1983년 12월 11일 등록, 1982년 11월 1일

주소, 전화번호 관련 표기 (서울시 중구 남산동 13-10)

독자에게 드리는 글

멋과 아트 디렉션

옛날에는 책이란 성문 위해 만들었다고 합니다. 그러나 지금은 사람을 위해 만듭니다.

(본문 에세이 내용 이어짐)

아트 디렉터
안상수

"디자인" 지
발행인

이 영혜

인터뷰·안상수

●본인의 작업에 대하여 묻고 싶으십니까?
디자인 잡지 편집요.

●바쁜 것 자체를 즐기시는 것 같은데...

(인터뷰 본문 내용)

●여자로서의 한계를 느낄 때는?

女

사진작가
주명덕

당 신 의 · 얼 굴 은 · 당 신 의 · 마 음 이 다 · · · · ·
당 신 의 · 그 · 마 음 은 · 호 수 에 · 비 친 · 투 명 한 · 풍 경
호 수 에 · 비 치 면 · 당 신 의 · 얼 굴 을 · 흔 들 어 · 흔 다 · 가 을 바
람 에 · 흔 들 리 며 · 당 신 은 · 사 라 져 · 버 린 다 .
당 신 이 , 환 상 에 · 젖 은 · 당 신 의 · 다 정 한 · 시 선
그 · 모 두 가 · 바 람 · 속 에 · 사 라 져 · 버 린 다 .

194 195

스타의 패션, 어제와 오늘 ①
조 용 필

이쯤 더 이상 그의 생활이나 노래에 대한 새로운 얘기는 나올 것이 없을 정도로,
그는 이 시대 매스컴의 총아로 군림하고 있다. 누가 뭐래도 대중 문화를
대표하고 있는 조용필. 그러나 '빛'은 조용필을 또다른 각도로 우리 앞에 세워다.
10여 년간 그의 패션은 말도 많고 탈도 많았다. 드디어 그의 패션은 '빛'에서
초췌, 그냥 님비라를 늘 수 없게 되었다. 내동에서 부터 초췌하고,
조용필의 패션은 뭔가 시대의 흐름을 것을 느끼게 한다.

글·허 준 (패션디자이너)
사진·허 종태 (사진작가), 허 호 ('빛'기자)

대중잡지의 칼럼, 가수 조 용필,
그가 많은 남에 첫 보면 모든 패션
에도, 수수하고 절사한 차림의
얼룩무늬였다. 1970년대 초기에
널리까 퍼질은 과함이었고, 여자들
의뢰가 60년대 우리 연대를 정이
유행이었다.

대중 앞에 서는 연예인의 패션

탤런디런디런이 벌 백만 가정에 모금되면서 모든
종류와 의상이 간접적으로 소개되었고, 동시
에 의상에서 종요성을 그것이 갖는 의미는 별
헤레로 중가해왔다. 그리고 많을 바시시에 따
시대에 살던 이야기가 TV 드라마나 영화 등
시대의 패션을 중요로 이해하게 하였으므로,
옷을 입는 사람의 개성에서 오는 있는장
이나 우정감, 또한 그 개성에 따른 의상으로
기 위한에 새로운 연극, 영화, 나이기는 빤
라비전을 들 수 있다.

무대 의상 등장인물의 심리적인 본질
은 시각 자체로 전달되어 쓰여지게도 한다.
더 의래서는 그 옷깃이 가증하며 우리께에 임식
한 의복이 없다. 동영에(잎아나) 드로들아가는
개 인물에 대한 이야기를 그 처리라 관을 뽑아
의해, 거의 추종자로 관계에게 전달하여되
던 한다. 그러므로 의상에 관한 지방에서는

우 름리이다.

무대 예술에 활용되고 있는 모든 종류의
의상들은 그 본래의 기능보다 우주 바람작이 위해우
데 위해서 종종 과장되었음에 기도 한다.

무대에 서는 인물이 태도나 몸짓이 그의
내면적인 감정을 나타내는 것과 같이, 의상도
그 사람의 성격이나 문화가 나타내는된 한다.

 동무된 연기나, 노래, 직정한 의상은 지
모 직정한 관계를 갖고 있으며, 대중 앞에 서
는 연예인들은 의상 전체 재질한 주력을 가울어야
 한다.

이 시대 대중문화의 영웅이기도 한수
있는 가수 조 용필, 지난 날부터 오늘에 까지
걸린 그의 패션을 새로운 각도에서 재접어있
보기로 한다.

데뷔 직후의 시기 (1970년 전후)

'70년대 초의 남성복은 마돈베나 넓고 어깨를 강
조화빌트어 허리를 투면 본너벨냥 줄이 유행
했었는데 초조 조용필 역시 예외는 아니었다. 다시
바나뵈는 딜듦은 바지로 딘 글 수 있는 구조
들 폭슬뢴트링 수수한 포슈의 그는, 촌자

197

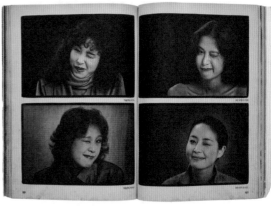
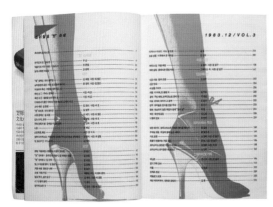

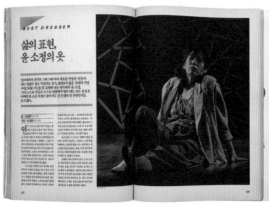

"잡지 전반에 걸쳐 아트 디렉터의 역할을 극대화한 인물은 누구일까. 다양한 의견이 있겠지만 1983년 대중 패션지 «멋»의 아트 디렉터로 다섯 권의 잡지를 불꽃처럼 내놓은 디자이너 안상수가 아마 가장 첫 줄에 서게 될 것이다. 그는 1985년 탈네모꼴 한글 서체인 '안상수체'를 발표하며 한국을 대표하는 타이포그래퍼가 되기 전인 1981년, 문화 교양지 «마당»의 아트 디렉터로 영입되었다. 1983년 국제복장학원에서 발행한 월간 «의상»을 모체 삼아 «멋»으로 재창간하는 과정에서 그는 주도적인 역할을 했다.

사실 잡지 «멋»의 경영 총괄을 맡아 수지 책임까지 언급하며 발행인 박정수를 설득했기에, '주도적이라는 단어 하나로 그의 광범위한 역할을 설명하기란 불가능할지도 모르겠다. (...) 당대 어떤 잡지보다 아름답고, 지금 보아도 간결함과 은은한 정취를 가득 머금은 대중 패션지 «멋»에는 이런 특성을 이끈 주인공이 여럿 존재했다. 특히 시각 요소를 모두 관장하던 아트팀의 안상수와 조의환, 사진팀의 최영돈, 윤평구, 그리고 편집팀의 김영주는 «멋»의 멋스러움을 현실에 명징히 구현한 장본인이다. 조각가 금누리와 서양화가 박서보의 작품을 배경으로 화보를 찍던 그들의 시도가 각자 꿈꾸던 잡지의 채 절반도 구현하지 못한 결과라고 아쉽게 회고할 정도였다."

전종현, ‹짧지만 찬란했던 개화만발의 꿈, 잡지 «멋»›, «Chaeg», 2015년 4월호.

한글 타이포그래피를 향한 실천적 다짐들: 안상수의 잡지 아트 디렉션[1]

Practical Commitments to Hangeul Typography: Ahn Sangsoo's Magazine Art Direction[1]

전가경
사월의눈, 한국

Kay Jun
Aprilsnow press, Korea

1. 이 글을 위해 안상수가 관여한
 «꾸밈»과 «마당» 전권을 살펴보았다.
 반면 «멋»의 경우, 수배의 어려움으로
 창간호만 들여다보았다. 이는 «멋» 5호까지
 이어진 안상수 잡지 아트 디렉션에 대한
 후속 연구의 필요성을 제기함과 동시에
 이 글의 한계를 고스란히 반영한다.

1. For this study, entire issues of «Ggumim»
 and «Madang» were looked into. As
 «Meot» was difficult to be supplied,
 only the first issue was looked into. This
 suggests the follow-up study on Ahn
 Sangsoo's magazine art direction which
 continued to the fifth issue of «Meot», and
 reflects the limitation of this article.

30. 1992년 IBM에서 출시한 노트북 컴퓨터 브랜드. 현재는 2005년 상표권을 구입한 레노버에서 판매한다. 알레시 주전자로 알려진 산업 디자이너 리처드 사퍼가 원형을 디자인했다. 안상수가

1977년 대학을 졸업한 안상수는 대기업 금성사에 취직한다. 때마침 금성사에서는
디자인연구소가 발족되었는데, 금성사의 공업의장실이 디자인연구실로 개칭한 후
2년 만이었다. 1973년 박정희의 중화학공업화 선언 이후 기업은 생산성을 높이기
위한 수단으로 디자인을 호명한다. 이 시기는 제4차 경제 개발 5개년 계획 및
100억 수출 돌파와도 맞물린다. 전 국토가 조국 근대화를 위한 엔진으로 가동되는
와중에, 출판문화계는 관철동 시대의 개막과 함께 독자적인 운동을 전개해나간다.
그러니까 1977년은 한국 현대 북디자인의 이정표라 할 수 있는 북 디자이너
정병규의 《부초》가 세상에 선보인 때임과 동시에 한국 최초로 잡지 아트 디렉팅
제도를 도입했다는 잡지 《뿌리깊은나무》가 성공가도를 달리고 있을 무렵이었다.
또한 1976년 월간 《디자인》에 이어 토탈디자인지 《꾸밈》이 창간된 해이기도
하다. 안상수의 오랜 동료이자 협업자인 조각가 금누리는 《꾸밈》의 초대 편집장을
역임했다.

　　1970년대 후반, 가쁜 호흡의 대한민국에서 대기업 소속 디자이너 안상수에게
토요일 오후는 오아시스와도 같은 촉촉한 시간이었을지도 모른다. 그는
토요일 오후면 회사를 빠져나와 외서 서점에 들렀다. 그런 여러 토요일 오후 중
하나였을 것이다. 종로1가의 범문사에 들른 안상수는 얀 치홀트의 《Asymmetric
Typography》를 발견한다. 이 책의 독일어 원서가 나온 해가 1935년이었으니,
1977년 이 책이 발견된 시점은 42년의 시차를 두고 한반도에 불시착한 셈이다.
그리고 이 불시착의 미스터리는 안상수에게 필연으로 다가와 꽂혔다. 안상수는
이 사건을 두고 회고했다. "이.책은.내.삶을.바꿔놓았다.." 안상수는 번역에
착수했고, 마침내 《꾸밈》에 총 4회에 걸쳐 실린다. 번역 연재명은 〈얀 치홀트의
비대칭적 타이포그래피〉. 학창 시절 가담했던 교내 미술 잡지 《홍익미술》 이후 그가
본격적으로 관여한 첫 잡지라 할 수 있다. 번역 연재 당시 안상수는 《꾸밈》의 단순
외부 기고자가 아니었다. '아트 디렉터'라고 부를 수 있는 '아트 에디터'로서 그는
잡지를 만드는 《꾸밈》의 디자이너였다.

　　이 글은 안상수가 1970년대 후반부터 1980년대 초중반까지 만든 잡지 세 종인
《꾸밈》 《마당》 그리고 《멋》에 관한 화보 형식의 보고서이다. 아트 디렉터 안상수의
초기 잡지 아트 디렉팅 계보라고 보아도 무방하다.

　　이상철은 흔히 국내의 첫 아트 디렉터로 불린다. 그를 시작으로 한국 아트
디렉터의 계보는 《디자인》의 황부용, 《한국인》의 서기흔 등으로 이어졌다.
독립적으로 잡지를 만들 수 있는 오늘날 환경에서 여러 직종의 창작자들이
일사불란하게 움직이고 이를 총괄하는 아트 디렉터직은 다소 빛 바랜 과거의
이미지 조각일 수 있다. 그럼에도 국내 잡지 아트 디렉터의 계보는 기록될 필요가
있다. 아트 디렉터의 유무는 광활한 미술 혹은 시각 문화라는 바다에서 그래픽
디자인의 개념적 독립성을 가늠해볼 수 있는 주요 척도 중 하나이기 때문이다.

주로 사용하는 컴퓨터.　　31. 1985년 안상수가 설립한 출판사이자 디자인 회사. "한국 그래픽 디자인의 역사를 새롭게 만들어가는 크리에이티브 집단"을 표방한다. 2005년 제일모직과 함께

Ahn Sangsoo graduated from university in 1977 and started to work at Gold Star. Design Research Institute was established at Gold Star then. It had been two years since the Gold Star Industrial Design Team had changed its name to Design Lab. In 1973, after Park Chunghee declared the Industrialization of Heavy Chemical industry, corporations selected design as the means of increasing productivity. This period coincides with the fifth anniversary plan for the fourth economic development and export breakthrough of ten billion won. While the entire country was operating as an engine for the modernization, the publication-culture industry started to develop its own movement with the opening of the Gwancheol-dong era. 1977 was the year which «Boocho», the Korean modern book design milestone by book designer Chung Byungkyoo, was first revealed and «Bburi Gipeun Namu», the first Korean magazine with art direction applied, was in a success. It was also the year which total design magazine «Ggumim» was established, following the monthly magazine «Design» established in 1976. Sculptor Geum Nuri, Ahn Sangsoo's long-time associate and collaborator, was the first editor-in-chief of «Ggumim».

In the late 1970s, Saturday afternoon may have been a peaceful time as an oasis for the busy corporate affiliated designer Ahn Sangsoo. Every Saturday afternoon as he left the office, Ahn Sangsoo visited bookstores. It was one of those many Saturday afternoons. He found «Asymmetric Typography» English edition by Jan Tschichold at Bummunsa at Jongro-1ga. The book was written in German in 1935, thus it had taken 42 years to be discovered in Korea in 1977. This discovery inevitably approached Ahn Sangsoo. He recalled this incident. "The book changed my life." He started to translate the book and was published in «Ggumim» over four issues. The translated title was ‹Asymmetric Typography by Jan Tschichold›. This was the first magazine he had participated in earnest after the «Hongik Art», the school magazine of Hongik University he had participated as a student. Ahn Sangsoo was not simply an external contributor of «Ggumim» when the translated article was serially published. He was the designer of «Ggumim» known as 'Art Editor', which was similar to 'Art Director'. This article is a pictorial report of the three magazines, «Ggumim», «Madang» and «Meot», which Ahn Sangsoo created from the late 1970s to mid 1980s. It can be considered as the art director Ahn Sangsoo's early magazine art direction genealogy.

Rhee Sangchol is often referred as the first Korean art director. The art direction genealogy continued to Hwang Buyong of «Design» and Seo Kiheun of «Hankookin». In today's environment where magazines can be created independently, art director's job which control creators from various professions may seem like an image fragment from the old past. Nevertheless, Korean magazine art direction genealogy needs to be documented. The presence of an art director is one of the main measures to evaluate the

또한 이 시기에 안상수가 디자인한 잡지 세 종은 1985년 발표된 안상수체와 1988년 금누리와 함께 창간한 《보고서\보고서》의 전초격으로 기능한다.

안상수는 기능주의적이고 기계화된 한글 타이포그래피를 향한 1970년대 후반의 욕구를 《꾸밈》에서 발견하고 개진했다. 이후 이어진 《마당》과 《멋》은 이러한 관념에 대한 이념적 실천이었다. 그래서 세 종의 잡지는 1985년 안상수체와 1988년 《보고서\보고서》에서 전개된 실험적 한글 타이포그래피의 원류라 할 수 있다. '실험'이라고 흔히 회자되는 안상수의 1980년대 중후반 한글 타이포그래피는 대중이라는 시험무대를 이미 성공적으로 관통한 이후의 어떤 현상이었던 셈이다. 실험은 축적된 잠재 에너지의 발아였고, 안상수의 초기 잡지 아트 디렉팅은 누적된 에너지로써 기능했다.

《꾸밈》

《꾸밈》은 오늘날 토탈미술관 회장인 문신규가 발행한 격월간 디자인 전문지였다. 잡지는 전방위 디자인지를 표방하는 만큼 시각 디자인뿐 아니라 건축, 공예 분야 또한 폭넓게 다뤘다. 이 잡지에서 안상수는 최정호와의 인터뷰를 진행했으며, 이것이 인연이 되었는지, 이후 최정호는 《꾸밈》에 여섯 차례에 걸쳐 연재물을 기고한다. 문신규가 제안한 정사각형 판형, 금누리가 고안한 모듈화된 그리드 시스템 그리고 류명식이 디자인한 기하학적인 잡지 제호는 이 잡지가 지향하는 현대성의 표출이다. 이는 《꾸밈》의 한글 타이포그래피 관련 기사에서도 드러났다. 이 잡지에서 안상수는 1978년 11월부터 1980년 12월까지 아트 에디터[2] 직을 맡았는데, 당시 기업체의 한 디자이너이기도 했던 안상수에게 해당 직책은 겸직이자 부업일 수밖에 없었다. 그럼에도 불구하고 잡지 《꾸밈》에는 안상수의 초기 행보가 선명하게 드러난다. 최정호와의 첫 인터뷰를 성사시켰고, 자신의 삶의 키를 주도해버린 얀 치홀트의 글을 번역해 실었다. 《꾸밈》의 한글 타이포그래피 담론은 타이포그래퍼로서 한 발 나아가는 안상수의 족적과 이를 둘러싼 당시의 담론 지형이 반영되어 있다.

타운스케이프: 《꾸밈》의 모듈화된 그리드 시스템의 백미를 보여주는 연재 중 하나이다. 제목 그대로 '타운스케이프'는 도시의 풍경을 관망한다. 사진가 성낙인, 후에는 배병우가 이 섹션의 사진을 주도해나갔다. 초기 편집장 금누리가 이에 맞는 글을 써나갔다. 정사각형 판형의 잡지에 금누리가 고안한 그리드시스템은 펼침 총 8단으로서, 이는 매 연재마다 다양한 사이즈의 사진들을 변주해 나가는데 더없이 좋은 뼈대였다. 연재는 도시의 글자 풍경에도 주목했다. 7호 '도시 속의 문자', 12호의 '움직이는 시각공해', 13호 '포스터' 등은 도시 안에

2. '아트 에디터'라는 직함은 '아트 디렉터'로 이해하면 된다. 금누리에 따르면, 아트 에디터는 안상수가 아트 디렉터보다 선호했던 용어였다.

conceptual independency of graphic design in the vast sea of art and visual culture. Furthermore, the three magazines functioned as the outpost of the typeface Ahnsangsoo introduced in 1985 and «bogoseo\bogoseo» established with Geum Nuri in 1988.

Ahn Sangsoo found and expressed the desire for functional and mechanized Hangeul typography of the late 1970s in «Ggumim». The subsequent «Madang» and «Meot» were ideological practices of this concept. Thus, the three magazines can be seen as the origin of experimental Hangeul typography developed in the typeface Ahnsangsoo (1985) and «bogoseo\bogoseo» (1988). Ahn Sangsoo's Hangeul typography of late 1980s, commonly referred as 'experimental', in fact was a phenomenon which had already successfully perpetrated the demonstration stage, in other words, the public. The experiment was the germination of accumulated energy, and Ahn Sangsoo's early magazine direction functioned as the accumulated energy.

«Ggumim»

«Ggumim» was a bimonthly design magazine published by Moon Shinkyu, the current chairman of the Total Art Museum. The magazine claimed to be omni-directional design magazine and thus extensively covered architecture and craft as well as communication design. Ahn Sangsoo conducted an interview with Choi Jeongho in this magazine and as a result of this connection Choi Jeongho later wrote a series of six articles on «Ggumim». Square format proposed by Moon Shinkyu, modular grid system designed by Geum Nuri, geometric magazine masthead designed by Ryu Myungsik were all expressions of modernism which this magazine aimed at. This was also shown in Hangeul typography related articles in the magazine. Ahn Sangsoo worked as an art editor[2] from November 1978 to February 1980. As he was also a designer affiliated in a corporation, the art editor job was an additional job as well as a sideline. Nonetheless, the magazine «Ggumim» clearly shows Ahn Sangsoo's early movements. He managed to clinch an interview with Choi Jeongho, and he translated the Jan Tschichold article which led the direction of his life. Hangeul typography discourses in «Ggumim» reflect the proceeding footsteps of Ahn Sangsoo as a typographer and the discourse topography around them.

Townscape: This is one of the article series which shows the best of modular grid system. Like the title, this article series overlooks the city landscape. Photographer Sung Nakin led the photographs of this section and later was continued by Bae Byungwoo. The early editor-in-chief Geum Nuri wrote suitable articles to the photos. The square format magazine used eight column grid system designed by Geum Nuri, which was a perfect structure to apply various sizes of photographs

2. 'Art Editor' can be understood as 'Art Director'. According to Geum Nuri, Ahn Sangsoo preferred the term Art Editor than Art Director.

포스터에 처음 사용됐고, 뒷날 휴먼컴퓨터에서 폰트로 개발해 1991년 워드프로세서 아래아 한글에 탑재되면서 일반에 알려졌다. 34. 독일 출신 타이포그래퍼. 현대 타이포그래피 이론을

빼곡히 들어서 있는 글자들의 존재 양태에 주목했다.

한글 타이포그래피 연재: «꾸밈» 7호(1978년 1, 2월호)는 총 네 꼭지로
이뤄진 ‹한글 디자인› 특집을 게재한다. 안상수는 이 특집에서 «꾸밈»에 처음
등장하고, 최정호와의 인터뷰인 ‹한글자모의 증인 최정호›를 진행했다. 이후
이어지는 8호(1978년 3, 4월호)에서는 "한글 사용의 지혜"라는 이름의 특집
연재가 수록되었는데, 송현, 김인철, 허웅, 윤부근, 이병렬 그리고 황부용이
실용적 관점에서의 한글 타이포그래피론 가령, ‹새로운 글씨체를 위한 아이디어
스케치›(김인철), ‹점형식에 의한 한글 디스플레이›(윤부근), ‹사진 식자의 효율적
사용›(이병렬), ‹한글의 헤드라인시대를 열고 싶다›(황부용)와 같은 글을 기고했다.
최정호의 ‹나의 경험, 나의 시도: 한글 사용의 지혜› 연재가 총 6회에 걸쳐 연재되기
시작한 것은 11호(1978년 9, 10월호)부터이다. 매 연재마다 단출하게 한 펼침면을
할애받았던 이 연재에는 1970년대 후반 최정호의 경험담을 바탕으로 한 한글
디자인 원리가 고스란히 기록되어 있다. 한편 38호(1982년 9, 10월)에서는
글자 특집이 대대적으로 이뤄졌는데, 글꼴모임에서 이 특집을 총괄 진행했다.
글꼴모임은 1979년 발족된 모임으로서 김진평, 석금호, 손진성, 안상수 그리고
이상철로 구성되었다.

안상수 번역: 아트 에디터로서 12호(1978년 11월호)부터 일한 안상수는
25호(1980년 7, 8월호)부터 ‹얀 치홀트의 비대칭적 타이포그래피›를 연재하기
시작한다. 안상수의 연재는 «Typographische Gestaltung»의 영문판인 루아리
맥린의 «Asymmetric Typography»를 중역했다. 매회 3–4 펼침면이 할애되었던
이 연재는 관련 인쇄물 도판이 함께 수록되었다. 첫 연재에는 번역의 변과 함께
얀 치홀트의 생애에 관한 소개도 상자 기사 형식으로 함께 게재되었다. 이 연재가
시작된 1980년은 안상수가 «한글 타이포그라피의 가독성에 관한 연구: 10포인트
활자를 중심으로»라는 제목의 석사 학위 논문을 쓴 해이기도 하다.

«마당»
«꾸밈»이 디딤돌이었다면, 1981년 9월 언론인 조갑제를 취재부장으로 둔 «마당»의
창간은 아트 디렉터 안상수를 문화계에 각인시킨 사건이었다.
«마당»은 1976년 3월 출판인 한창기가 창간하고 1980년 8월
신군부정권에 의해 강제 폐간된 «뿌리깊은나무»의 모방이라는
혹평을 듣기도 했다.[3] 실제 잡지의 창간호 표지 콘셉트와 몇몇
섹션 운영은 «뿌리깊은나무»와 유사하다. 그럼에도 '모방'이라는
편견이 «마당»만이 갖는 타이포그래피적 미덕을 가릴 순 없다.

3. 천정환, «시대의 말 욕망의 문장»,
강운구 외, «특집! 한창기» 참조.

in each issue. The article series also focused on letter landscape of the city. "Letters in the City" in issue 7, "Moving Visual Pollution' in issue 12, "Poster" in issue 13 focused on the existence aspect of letters packed in the city.

Hangeul Typography Article Series: «Ggumim» issue 7 (January, February 1978) featured special article ‹Hangeul Design› composed of four sections. Ahn Sangsoo first appeared in this section of the magazine, and conducted the interview ‹Choi Jeongho, the Witness of Hangeul Letterform› with Choi Jeongho. Issue 8 (March, April 1978) featured a special article titled "The Wisdom of Using Hangeul". Song Hyun, Kim Incheol, Heo Woong, Yoon Bukeun, Lee Byungryul, Hwang Buyong wrote Hangeul typography theories from a practical perspective including ‹An Idea Sketch for a New Typography› (Kim Incheol), ‹Hangeul Display by Dot Format› (Yoon Bukeun), ‹Efficient Use of Photo-Letter Composition› (Lee Byungryul), ‹I Desire for Hangeul Headline Era› (Hwang Buyong) and more. ‹My Experience, My Attempt: Wisdom of Using Hangeul› by Choi Jeongho was featured from issue 11 (September, October 1978) over six issues. A simple spread per each issue was given to this series. The series recorded Hangeul design principles based on Choi Jeongho's experiences in the late 1970s. Issue 38 (September, October 1982) extensively featured a typography special, and this was conducted by the Typeface Club. The Typeface Club was established in 1979 and was composed of Kim Jinpyung, Seok Geumho, Son Jinsung, Ahn Sangsoo and Rhee Sangchol.

Translations by Ahn Sangsoo: Ahn Sangsoo had started to work as the art editor from issue 12 (November 1978) and he began to feature ‹Asymmetric Typography by Jan Tschichold› series from issue 25 (July, August 1980). He re-translated from the English edition version «Asymmetric Typography», translated by Ruari Mclean, of «Typographische Gestaltung». Three to four spreads per each issue was given to this article series including images. The first article of the series included translator's words and introduction of Jan Tschichold's life in a box article format. 1980, which this series began, was also the year Ahn Sangsoo wrote his MFA thesis titled «A Study on the Legibility of Hangeul Typography: Focusing on 10-point Type».

«Madang»
If «Ggumim» was a stepping stone, establishment of «Madang», with journalist Cho Gapjae as the head of journalism, was an incident which impressed art director Ahn Sangsoo in the cultural industry. Some criticized «Madang» to be an imitation of «Bburi Gipeun Namu» which was published by Han Changki in March 1976 and forcibly discontinued by the new military government in August 1980.[3] In fact, the

3. Chun Junghwan, «Language of the Era, Sentence of the Desire», Kang Woongu et al, «Special Article, Han Changki!».

국내에서 첫 흘려쓰기를 적용한 본문 조판에선 《마당》만의 유연하고 리듬감 있는
타이포그래피가 눈에 띈다. (하지만 당시에는 흘려쓰기 때문에 '많은 질타'를
받았다고 안상수는 월간 《디자인》과의 1983년 12월호 인터뷰에서 밝힌 바 있다.)
잡지는 또한 사진 기자 고용과 사진 사용에 공을 들임으로써 포토저널리즘을
잡지의 편집 기조로 삼았다. 모 권두언에서 밝힌 배 있듯이 잡지는 "우리의
잡지 문화에서는 유례 없이 대담한 사진 처리로 '수준 높은 보는 잡지'의 기능을
정착시키고자" 했고, 이를 위해 《뿌리깊은나무》보다 한층 더 강화된 아트 디렉팅
제도를 도입한 것으로 보인다. 다만, 잡지가 스스로 밝힌바 있는, "《마당》이
미술편집장(아트 디렉터) 제도를 처음 시도하고 굳이 고집"한다는 주장은 국내에서
첫 아트 디렉팅 제도를 정착시켰다고 평가받는 《뿌리깊은나무》와는 어떤 차별점을
근거로 한 것인지 보다 면밀히 파악될 필요가 있다.

 화보: 《마당》은 화보 운영에 적극적이었다. 《마당》은 읽는 기사가 아닌, 보는
기사를 지향했으며, 이를 가시화시키기 위해 기사 도입부에 여러 펼침에 걸친
사진 중심의 화보를 캡션과 함께 실었다. 활자 중심의 본문으로 진입하기 위해선
유려하게 디자인된 화보를 관통해야만 했다. 화보와 함께 《마당》의 또 다른
시그니처는 본문 조판이었다. 《마당》은 국내 최초로 흘려쓰기를 적용한 잡지였다.
사진 이미지 주변으로 흘려쓰기한 캡션들이 눈에 띄는데, 오른쪽 혹은 왼쪽 흘리기
등을 자유롭게 운영했다는 점이 흥미롭다. 수준 높은 사진 및 사진 편집과 함께
다양한 정렬 방식이 반영된 잡지 지면은 한층 더 유연하고, 리듬감 있는 연출을
꾀할 수 있었다. 사진 식자 또한 이미 정착된 관계로 《마당》은 본격 사진 식자술의
본보기라 할 수 있는데, 본문체 급수는 13급 장1[4]로서, 오늘의 9.3포인트 정도에
해당하는 명조체를 사용했다.

 제목 글자: 안상수는 《마당》의 창간과 함께 직접 글자체 개발에도 몰두하는데,
그중 하나가 마당체였다. 《마당》 아트 디렉팅 기간 동안 마당체는 점진적으로
개발되면서 1983년이 되어서야 완성된다. 창간호에서 박경리의 손 사진과 함께
깊은 인상의 표지를 만들어내는 데 기여한 '마당' 제호는 이후 본문 기사에서 제목
글자로 종종 등장하기도 했다. 기존 한글 글자체의 경직성에서 벗어나고자 했던
안상수의 의지는 여타 다른 기사의 제목 글자 운영에서도 드러났다.
〈0시에서 4시사이〉(1982년 2월)의 화보 제목 글자는 김진평이,
〈생명체를 나눠주는 헌혈〉(1983년 2월)의 제목 글자는 류명식이,
〈우리 호랑이의 얼굴〉(1983년 4월)의 제목 글자는 한태윤이 그렸다.
그밖에도 〈체력 증진의 현장〉과 같은 연재물에서는 '힘'이라는
동일한 단어의 제목 글자를 기사에 따라 다양한 글자체로 변환했다.

4. 사진 식자에 사용했던 문자 크기 단위이다.
0.25mm는 1급에 해당한다. '장1'의 개념은
변형 렌즈를 사용한 경우인데, 장은 '장체'를
뜻하며, '장1'은 폭이 10%로 축소된 경우를
뜻한다. 《편집 인쇄 용어와 해설》 참조.

first issue cover concept and some section operations are similar to those of «Bburi Gipeun Namu». However, the prejudice of "imitation" can not cover the typographic virtues of «Madang». The first ragged-right applied body text typesetting in Korea conveyed the exclusive flexible and rhythmical typography of «Madang». (Ahn Sangsoo interviewed in the December issue of monthly «Design» in 1983 that the ragged-right typesetting received "a lot of denounce".) The magazine also became a basis of photojournalism magazine as it put much effort in hiring photojournalists and photo usages. As mentioned in one of the prefaces, the magazine attempted to "establish the function of 'high-quality magazine' by applying bold photograph processing unprecedented in our magazine culture", and to do so it adopted more consolidated art direction system than «Bburi Gipeun Namu». The magazine self claimed that "«Madang» was the first to adopt and insist an art direction". We need to find out more closely what distinctive aspects this opinion is based on, compare to the first domestic art direction adopted magazine «Bburi Gipeun Namu».

Pictorials: «Madang» was enthusiastic on the pictorial operation. «Madang» aimed for a viewing-article instead of a reading-article. In order to visualize this, images with captions were inserted over several spreads in the opening of articles. Beautifully designed images needed to be penetrated to enter the type-based body text. Another signature of «Madang», together with the pictorials, was the body text typesetting. «Madang» was the first domestic magazine to apply ragged-right typesetting. It is interesting to notice the captions around the images freely using both ragged-right and ragged-left typesetting. The magazine with high quality photographs, photo-editing and various text alignments could result more flexible and rhythmical presentation. Photo-letter composition had already been settled down by then, thus «Madang» was an example of authentic photo-letter composition. The body text type was Grade 13 Con-1[4] sized Myungjo, which is applicable to 9.3-point Myungjo today.

Display Type: Ahn Sangsoo was also involved in the letterform development along the establishment of «Madang». Typeface 'Madang' was one of them. 'Madang' was gradually developed over the period of «Madang» art direction and was completed in 1983. Masthead 'Madang' contributed in creating an impressive cover of the first issue together with the photo of Park Kyungri's hands. The type was occasionally used in headlines of articles. Ahn Sangsoo's will to deviate from the rigidity of previous Hangeul types was revealed in his operation of many other display types. ‹Between hour 0 and 4› (February 1982) display type was designed by Kim Jinpyung, ‹Blood Donation for Life› (February 1983) display

4. This is a letter size unit for photo-letter composition. 0.25mm is grade 1. 'Con-1' is a case of using deformable lens. Con means 'Condensed', 'Con-1' means the letter width reduced by 10%. «Editorial and Printing Terms and Commentary».

광고: «마당»은 자체 광고 캠페인을 종종 진행했는데, 타이포그래피적
유희성이 돋보였다. 묵직한 내용의 카피에 타이포그래피 중심의 광고 전략을
적용한 것이다. 제호 '마당'은 그때마다 소재적 주인공으로서 등장하는데, 경우에
따라 반전되는가 하면, 그림자로 기능하기도 한다. 신년호 인사도 대담했다.
한 펼침에 잡지 제호를 넣고, 하단에 견고딕 우사체로 "새해 복 많이 받으세요"라는
문구를 삽입했다. 이러한 타이포그래피적 유희성과 실험은 전방위 한글 실험
매체인 «보고서\보고서»의 예견이라 할 수 있다.

«멋»

«멋»은 1983년 10월에 창간된 패션 전문지였다. 잡지 «멋»에서 안상수는 발행인
박정수를 영입하는 등 아트 디렉터 이상의 역할을 한 것으로 전해진다. 아쉽게도
잡지는 경영난으로 1984년 2월까지만 발행된 후 동아일보사로 넘어가는데, 이후
나오게 되는 동일 제목의 월간 «멋»은 안상수가 만든 5호의 «멋»과는 전혀 다른
매체이다. «마당»의 자매지로 발행된 «멋»은 시사성이 강한 문화교양지였던
«마당»과 달리 여성이라는 타깃층이 분명한 대중지를 지향했다. 창간호에서
잡지는 "여성의 몸과 마음을 아름답게 하는 잡지"라고 잡지의 성격을 표방한다.
«마당»을 통해 갈고닦은 안상수의 실력은 «멋»이라는 새로운 포맷에서 새 씨앗을
뿌린다. 한글 기계화에 대한 욕구는 강하지만 미처 탈네모꼴에는 이르지 못한
타이포그래피적 욕망이 잡지에서 읽힌다. 감각적 사진을 가로지르는 원색의
기하학적 궤선과 도형들은 곧 도래할 포스트모던 그래픽 디자인의 전조이다.
또한 본문에 적극 사용한 견고딕체는 잡지가 그려나가고자 했던 1980년대 초반
여성상의 대범함과 비규범성, 즉 현대성에 조응한다. «꾸밈»에서부터 협업해왔던
윤평구가 사진팀에 합류했으며, 창간호 표지 사진의 경우 김중만이 촬영했다.
미술 과장은 조의환이 담당했는데, 이후 그는 월간 «멋»에서도 미술을 책임진다.

‹오감도› ‹건축무학육면각체› 연작과 소설 ‹날개› ‹봉별기› 등을 발표했다. 건축가, 디자이너로도 활동했다. 안상수는 1995년 그의 작품을 타이포그래피 관점에서 연구한 논문으로 한양대학교에서

type was designed by Ryu Myungsik, ‹Face of Korean Tiger› (April 1983) display type was designed by Han Taeyoon. In the article series ‹Scene of Physical Strength Improvement›, the word 'strength' was changed to various letterforms in accordance with the article.

Advertisement: «Madang» often preceded self-advertisement campaigns, and their typographic playfulness was outstanding. It applied typography-oriented advertising strategy on serious headlines. The masthead 'Madang' appeared as the main subject, sometimes it was reversed and sometimes it functioned as a shadow. The New Year's greeting was also every bold. The masthead was displayed in the spread and below it wrote "Happy New Year" in italic Gothic. Such typographic playfulness and experiments could be seen as the preview of the omni-directional Hangeul experimental medium «bogoseo\bogoseo».

«Meot»
«Meot» was a fashion magazine established in October 1983. In the magazine «Meot», Ahn Sangsoo played a role more than an art director, including the recruitment of publisher Park Jungsoo. Unfortunately the magazine was issued only until February 1984 and was transferred to Donga Ilbo due to financial difficulty. Monthly magazine with the same title «Meot» issued from Donga Ibo is totally different medium from the five issues designed by Ahn Sangsoo. «Meot» was a sister-magazine of «Madang». «Madang» was a cultural-liberal magazine with strong suggestions, whereas «Meot» aimed for popular press with clear target of women. In the first issue, the magazine introduced itself as "a magazine that makes the beautiful body and mind of women". The talented practices of Ahn Sangsoo, well polished through the experienced of «Madang», sowed new seeds in the new format «Meot». The typographic desire for Hangeul mechanization yet being unable to reach the de-squared letterform appeared in the magazine. The geometric archetypes and shapes in primary colors across the sensuous photographs were the forerunners of post-modern graphic design to come. The Gothic types actively used in the body text responded to the lofty manners and innormativen aspect of modern women of the early 1980s. Soon Pyunggu who had been collaborating since «Ggumim» joined the team. Only the cover of first issue was photographed by Kim Joongman. Head of Art Dept. was Choi Uihwan, and he continued to work for monthly «Meot» even after the magazine was transferred to Donga Ilbo.

참고 문헌

강현주 외. «한국의 디자인». 서울: 시지락, 2005.

김종균. «한국의 디자인». 파주: 안그라픽스, 2013.

«꾸밈» 1호(1977년 1월)−45호(1983년 12월).

«마당» 1호(1981년 9월)−28호(1983년 12월).

«멋» 창간호(1983년 10월).

이영혜. ‹아트 디렉터 안상수, «디자인»지가 선정한 올해의 인물›.
 월간 «디자인». 1983년 12월호.

이종욱. ‹말하는 잡지에서 보여주는 잡지로›. 웹진 «플랫폼».
 통권 7호(2008년 1,2월).

전종현. ‹짧지만 찬란했던 개화만발의 꿈, 잡지 «멋»›. 월간 «Chaeg».
 2015년 4월호.

치홀트, 얀. «타이포그래픽 디자인». 안진수 번역. 파주: 안그라픽스, 2014.

인터뷰

금누리 전화 인터뷰. 2017년 5월 27일.

번역. 구자은

Bibliography

Lee Jongwook. ‹From Speaking Magazine to Showing Magazine›.
 Webzine «Platform». Vol. 7 (January,February 2008).
Lee Yonghae. ‹Designer of the Year: Art Director Ahn Sangsoo›.
 Monthly magazine «Design». December 1983.
Jan Tschichold. «Asymmetric Typography». Translated by Ahn Jinsoo.
 Paju: Ahn Graphics, 2014.
Jun Jonghyun. ‹Magazine «Meot», The Short Yet Brilliant Dreams of Full
 Bloom›. Monthly «Chaeg». April 2015.
Kang Hyeonjoo et al. «Korean Design». Seoul: Sijirak, 2005.
Kim Jongkyoon. «Korean Design». Paju: Ahn Graphics, 2013.
«Ggumim» First Issue (January 1977)—Issue 45 (December 1983)
«Madang» First Issue (September 1981)—Issue 28 (December 1983).
«Meot» First Issue (October 1983).

Interview
Phone interview with Geum Nuri. 27 May 2017.

Translation. Ku Jaeun

'커버롤'이나 '스즈키'로도 불린다. 일반적으로 자동차 정비소 등에서 입지만, 안상수는 2013년 파주타이포그라피학교를 설립한 이래 평소에 입는다.　　40. 북 디자이너. 1977년 한수산의

나는 신문을 꼴을 보고 선택한다. 이것은 내가 물건을 사는 방법 중 하나다. 그래서
«조선일보»와 «한겨레신문»을 본다. 나는 «조선일보»의 발행부수가 다른 신문보다
많은 이유가 '안정적인 외모' 때문이라고 생각한다. 신문에 종사하는 편집자들도
대부분 «조선일보»의 '편집'이 다른 신문보다 낫다고 자인한다. 아마도 특별한
소신이 있어 어느 특정한 신문을 보는 사람이 아니라면 나와 같은 생각일 것이다.
곧 꼴이 상품을 사게 만드는 시각 우위의 세상에 우리는 산다. 바로 이것이
디자인의 힘이다. 그러나 디자인이란 말을 쓰기에 «조선일보»는 아직 미흡하다.
«한겨레신문»도 일간지로서 가로짜기를 과감히 시도하여 우리 신문 역사상 한 획을
그었으나, 아직 그 디자인적 가치에 그리 좋은 점수를 줄 수는 없다. 신문에 디자인
개념이 도입되었다고는 볼 수 없다는 뜻이다.

국내 신문, 디자인이 없다

그러면 과연 국내 신문에 디자인이 부재하는 이유는 어디에 있는가? 그것은
오늘날 쓰이고 있는 '신문편집'의 개념과 그 행태에서 찾을 수 있다. 신문 세계에서
'편집'이라는 말은 대개 '취재'에 대응하는 뜻으로 쓰이고 있으며, 그 말 속에
레이아웃 행위를 포함하고 있다. 즉 이것은 편집기자가 하는 일을 가리킨다.
신문사에서 편집기자가 하는 일이란 취재기자가 써 넘긴 기사를 가지고 제목 뽑고
지면 배열하는 것을 말한다. 현 신문사에서 좋은 편집기자란 결국 좋은 제목을
어떻게 잘 뽑는가에 판정 기준이 있다. 그런 상황 하에서 디자인은 편집기자의
여기(餘技)로 취급되고 있는 것이 오늘의 현실이다.

　　제목을 잘 뽑는 것이 결국 좋은 편집이라는 생각은 형태적 배려가 2차적
기능으로 전락해버리고, 언제부터인가 금과옥조처럼 쓰이는 '네가티브 접근법'
식의 편집 공식으로 인해 더 좋은 디자인의 가능성을 생략해버렸다. 오른쪽 제호
옆을 가로지르는 톱기사와 왼쪽 상단의 두 번째 기사, 그리고 아래의 세 번째 기사로
이어지는 '역삼각형' 레이아웃이 늘 판에 박은 듯하게 이루어지고 있고, 이것이
나아가 '이 레이아웃 말고는 안 된다'는 식으로 신문 지면에 계속 나타나고 있다.
그 예로는 '통단자르기는 안 된다', '제목을 맞서면 안 된다' 등의 배열 테크닉을
들 수 있다.

　　신문은 막강한 매체다. 매일 매일 발행되는 어마어마한 숫자는 그 발행 부수와
빈도로만 보아도 가히 활자 매체의 대부격이라 할 수 있다. 그 신문이 우리의
시각문화 환경에서 차지하는 비율은 가히 엄청나다. 그러나 우리들에게 보수성,
전통, 아집 등으로 그 이미지가 굳어진 신문이라는 상대는 이 시대 디자이너가
극복해야 할 가장 어려운 상대다. 그러나 다행스럽게도 요즈음 이 비대해진 괴물은
자신이 탈바꿈해야 할 필요성을 조금씩 느끼고 있다. 여러 신문의 경쟁적 출현과
다른 매체와의 상대적 불리함, 독자 라이프 스타일의 변화 등은 신문이 적극적으로
변화에 대처하지 않으면 안 되는 압박요인으로 작용하고 있는 것이다.

다른 매체에 비해 유달리 방어벽이 높은 신문에 디자인적 개혁을 이룰 수 있다면,
그것은 문화 발전을 앞당기는 엄청난 영향력을 발휘하게 될 것임은 틀림없다.
우리나라 시각문화의 발전을 위해서라도 신문의 디자인 개혁은 중요한 의미를
지닌다. 그러나 어느 신문이라도 그 처음 시도를 겁내는 것이 요즈음 추세임은
부정할 수 없다. 마치 '고양이 목에 방울달기' 식으로 어느 누구도 먼저 선뜻
과감하게 개혁에 손대는 신문이 없다. 다만 소극적인 미봉책으로 조금씩 변화를
시도하고 있을 뿐이다.

신문에서 편집디자인이란 무엇인가

디자인이란 기능을 바탕으로 아름다움을 나타내는 행위다. 편집의 기능은 정보를
일목요연하고 빠르게 전달하는 데 있다. 그것을 어떻게 시각적으로 무리없고
아름답게 배열하고 표현하는가가 바로 편집디자인이며, 신문디자인이란 디자인
대상물이 신문이라는 특수 매체를 디자인한다는 뜻일 뿐이다.
　　그렇다면 과연 무엇이 좋은 신문디자인일까? 이를 이해하는 데
도움을 주는 예로, 1989년 미국 신문디자이너협회 연감 콤페 심사위원회가
결정한 신문디자인 심사기준을 살펴볼 수 있다.
　　첫째 독자가 알 필요가 있는 정보가 무엇이고, 얼마나 되는지
독자가 금방 파악할 수 있도록 해야 한다. 좋은 신문디자인이라면 이 조건은

충분히 만족시켜야 한다.

둘째 세부 표현에 충실해야 한다. 즉 디테일이 좋아야 한다는 뜻이다.

셋째 독자를 존경해야 한다. 편집자나 디자이너 마음대로 정보를 주는 것이 아니라, 독자가 원하는 것이 무엇인가를 미리 헤아려서 이것을 얼마나 표현해내는가가 중요하다.

넷째 일목요연한 편집이 이루어져야 한다. 어디에 머리 기사가 있고, 어디에 그래프가 있으며, 그 그래프는 무슨 기사에 속해 있는 것인가, 도대체 무엇을 편집했는가를 모른다면 그것은 문제일 수밖에 없다.

다섯째 정직성, 즉 독창성을 갖추어야 한다. 신문디자인은 감성적 그래픽 엔지니어링이라 할 수 있다. 그것은 방대한 정보를 시간을 다투어 한 치의 오차도 없이 치밀하게 설계하고, 거기에 편집자의 차가운 객관적 감정이 추가되는 행위를 의미한다. 기사 가치에 입각한 명쾌한 배열이 신문디자인의 요체다.

그러나 오늘날 한국 신문디자인이 제 수준이지 못하다는 점은 시각적 질이 구태의연한 데 있다고 본다. 디자인에 있어 시대정신은 사고의 흐름이며 사조다. 신문이 신선한 정보를 전해주는 매체인데도 불구하고 그 모양이 늘 신선하지 못한 것은 왜일까? 신선하고 활기차고 즐거워야 할 정보전달의 세계에서 활자매체의 제왕인 신문의 시각적 형태는 어딘가 어둡고 소극적이고 보수적인 느낌을 감출 수 없다. 사람들은 늘 신문도 바뀌어야 한다고 하고, 또 바뀔 때가 이미 지났다고 말해왔다. 또한 신문디자인이 다른 디자인 분야의 발전에 비해 상대적으로 더딘 걸음을 걸었기에 디자이너들이 도전할 만한 대상으로 남아왔다.

잡지는 신문의 사촌뻘 된다. 활자 매체의 대표주자격인 이 두 가지는 서로 대비되는 매체다. 잡지디자인은 새 바람이 일었다. 70년대 «뿌리깊은나무»와 «마당»을 선두로 80년대에 모든 잡지가 변했다. 미국의 50년대 «라이프(Life)», «루크(Look)» 선풍 이후 60년대 «헤럴드 트리뷴(Herald Tribune)»을 필두로 70년대 «뉴욕 타임즈» 등의 변혁이 그 예다. 이 현상 밑에 깔린 기본 개념은 '읽는 것에서 보는 것으로'다. 어떤 이는 신문 변화의 현상을 한 마디로 '신문의 잡지화(magazinization)'라고 말하기도 했다. 이로 미루어 보건대 우리도 다음 타겟은 신문이 된다는 것은 익히 짐작할 수 있다.

신문디자인의 혁신을 일으킨 사람들

행동이 필요할 때가 눈앞에 다가옴을 체감한다. 우리의 신문이 바뀌어야 한다는 것은 누구나 이구동성으로 이야기한다. 현재 신문에 종사하는 이들도 거의 이런 말들을 하고 있다. 이를 위해서는 디자이너가 주체가 되어 진행해야 한다. 신문을 바꿀 수 있는 '역발산 기개세(力拔山 氣蓋世)' 디자이너의 출현을 기대하며, 대표적인 신문디자이너 네 사람의 예를 든다.

피터 팔라조 (Peter Palazzo)

1963년 경영이 악화된 뉴욕 «헤럴드 트리뷴»에 광고대행사 출신인 이탈리아계 청년 디자이너 팔라조가 들어왔다. 그는 신문을 바꾸기 시작했다. 무섭도록 전통과 아집이 지배해온 신문을 바꾸란 바위에 달걀 던지기였을 것이다. 다만 그에게

행운이었던 것은 그 신문이 경영난에 부딪혀 마지막으로 디자인개혁에 의지한
상황에 처해 있었다는 것이다. 그는 최초로 신문에 '모듈러 디자인(modular
design)'을 채용했다. 여러 종류의 활자체를 사용했고, 약물과 괘선을 과감하게
썼으며, 다양한 일러스트레이션과 사진을 채용하여 여러 특색 있는 시각물들을
균형있게 다뤘다. 광고대행사에서 갈고 닦은 그만의 독특한 취향으로 신문
레이아웃을 해냈다. 그의 디자인은 아주 전위적이지도 보수적이지도 않았고,
참신하고 세련된 미국적 위트 감각도 있었다.

　　그가 《헤럴드 트리뷴》의 디자인을 맡기 전까지 그는 신문에 대한 경험이
전혀 없는 광고대행사 출신의 디자이너였을 뿐이었다. 그는 경영진과 나이 많은
편집자, 취재기자들의 높은 수비벽을 돌파했고, 신문디자인의 혁신을 가져왔다.
그의 저돌적인 노력은 미국 신문디자인의 개혁에 방아쇠를 당기는 역할을 해냈다.
그는 《헤럴드 트리뷴》의 새로운 디자인에 대한 공로로 1965년 뉴욕 아트디렉터즈
클럽의 디자인상을 수상했다.

프랭크 아리스 (Frank Ariss)

1967년 미국 《미니애폴리스 트리뷴》은 신문의 로고타입 디자인을 맡길 사람을
찾고 있었다. 당시 미니애폴리스 미술대학에 그래픽디자인을 가르치러 교환교수로
와있던 29세의 젊은 영국인 아리스는 그 일의 적임자였다.

　　제호 디자인으로 인연이 시작된 이후, 그는 만나는 편집자들에게 그 신문의
모습이 얼마나 보기 싫은지를 귀가 따갑도록 이야기했다. 그는 미운 오리새끼였다.
이러한 결과가 결국 5년 후 완전한 리디자인으로 이어졌다. 1969년 전면적인 변혁
방침이 경영진에 의해 결정되고, 1971년 4월 5일로 D-데이가 정해졌다. 제작 방식
역시 납활자 문선 제작방식에서 사진식자 제작방식으로 바뀌었다. ‹미니애폴리스
트리뷴› 프로젝트의 성공적 성과에 대한 보답인듯, 아리스는 이 일이 끝나고 2년
후 ‹샌프란시스코 이그재미너(San Francisco Examiner)›의 리디자인 프로그램을
의뢰받았다.

알랜 플레쳐 (Alan Fletcher)

1972년 런던 펜타그램의 디자인 파트너인 알랜 플레처는 이탈리아 경제신문
‹24 시간(24 ore)›을 디자인했다. 이 신문은 9단짜기를 기본으로 굵은 가로선을
사용하여 디자인적 느낌을 모던하게 강조한 것이 특징이었다. 그는 9단을 기본으로
다양하게 운용할 수 있는 신축성 있는 시스템을 마련했다. 이러한 그리드를 가지고
기사 성격에 따라 단의 길이를 넓게 혹은 좁게, 사진의 크기와 비례도 이에 맞추어
운용했다. 그는 디자인을 끝내고 다음과 같이 말했다.

　　"신문디자인은 너무나 어렵다. 여러 가지 제한 때문에 타이포그래피의 미세한
부분을 꼼꼼하게 처리하지 못한 채 타협해야 하고 레이아웃 조정도 최소한도밖에
할 수 없어 그 디자인을 완벽하게 끝낸다는 것은 거의 불가능하다. 그렇지만 신문의
그래픽 스타일은 반드시 독자에게 강하게 보이도록 독창적이어야 한다."

나카니시모토 (中西元男)

한 때 일본에서 최대 부수를 자랑하던 《마이니치신문(毎日新聞)》이 지금 3위로
떨어져버렸다. 이러한 경영의 어려움을 헤쳐나가기 위해 작년 11월 지면 개혁을
단행했다. 이를 맡은 사람은 나키니시모토. 일본 CI계에서는 잘 알려진 인물이다.
현재까지의 결과로는 그 반응은 상당히 긍정적이라고 평가되고 있다. 독자수도
증가하고 《마이니치신문》에 대한 독자의 이미지도 높아졌다고 한다. 그는 청색의
신선한 로고타입과 함께, 이제까지 금기시되어왔던 '통단자르기'와 단 사이를
넓히는 디자인 개혁을 해냈다.

선구적인 신문디자이너가 필요하다

보통 때 신문하면 생각나는 것들을 두서없이 적어본다.

— 왜 과감히 가로짜기를 못하는가?
— 《한겨레신문》은 왜 더 세련된 가로짜기 디자인으로 발전하지 못하나?
— 신문 크기는 작아질 수 없는가?
— 거의 모든 신문들의 본문 활자꼴이 비슷한데, 이를 다르게 할 수 있지 않겠는가.
— 단수의 변화는 변화무쌍해질 수도 있는 것 아닌가.
— 오른끝 흘리기를 시도해보고 싶다.
— 제호는 반드시 오른쪽 위여야만 하는가? 제호는 중간에 놓일 수도 있다.
　　고정 위치가 아닌 기사의 흐름에 따라 여기저기 이동하는 수도 있다.
— 심벌은 사용할 수 없는가? 백두산, 무궁화, 우리나라 지도 등과
　　같은 그림 말고 현대적인 심벌을 의미한다.
— 더욱 간결할 수 없는가?
— 사진 한 장 안 쓰는 《르몽드》 같은 개성있는 신문의 출현은
　　기대하기 어려운 일일까?
— 하고 많은 디자인 유학생 중에서 왜 신문디자인 공부한 사람 하나 없는가?
— 왜 사설은 2면 아니면 3면에 있어야만 하나?
— 일본 신문과 차별화는 어찌 해나가야 하는가?
— 《노동신문》 레이아웃 연구라는 대학원 논문이 있을 법도 한데...

우리 속담에 '역수에 명당난다'라는 말이 있다. 신문을 디자인하는 길은 분명 순탄치
않은 길이다. 쉬운 길은 누구나 갈 수 있다. 또 누구나 갈 것이다. 그러나 험한
길이라면 그곳에 기회가 있다. 또 누구나 갈 것이다. 그러나 험한 길이라면 그곳에
기회가 있다. 신문의 개혁이 바람불고 험한 길이라면 그 개혁 자체가 도전해 보고픈
기회라는 것을 눈치채는 자가 선구자다. 이렇게 글 몇 줄로 떠드는 것보다 용기
있는 디자이너 한 사람이 신문세계에 헤집고 들어가 부수고 고치고 하는 것이 백 번
낫다고 생각한다.
　　한국의 디자이너들이여! 야심이 있다면 신문을 공략하라. 먼저 몸을 던지는
자가 먼저 기회를 갖는 줄 왜 모르는가?

이 글은 현대 타이포그라피를 위해서 그 누구보다도 커다란 영향을
미친 '얀·치홀트(Jan Tschichold)'가 1935년에 스위스 '바셀'에서 발간한
'Typographische Gestaltung'의 영역판(Ruari Mchean 역 'Asymmetric
Typography')을 안상수 님이 본지를 위해 번역한 것이다.
　　그가 주장한 '비대칭적 타이포그라피(Asymmetric Typography)'는 이제는
좀 고전적이기는 할지 모르지만 현대의 시각전달매체의 대부분에 이용되었으며
저자는 이 글에서 비대칭적 디자인을 '그라뷰어' '오프셋' 활판 등과 같은
여러 가지 인쇄방법에의 구체적인 응용을 논하고 있다.
　　본지에서는 근대 타이포그라피를 정립한 치홀트의 비대칭적 타이포그라피의
전문을 앞으로 3회에 걸쳐 완역 연재할 예정이다.

역사적 고찰
필자가 편집했던 잡지의 특집판인 'Elementare Typographie' (1925년
'라이프찌히'에서 발행되었음)에 의해 인쇄계에 소개되었던 '신(新) 타이포그라피'는
본디 전전(戰前)시대인 1920년경 당시 나약했던 인쇄에 대한 반항으로부터
비롯되었다. 1830년경부터 '갑'이라는 타이포그라피 스타일은 '을' 스타일을
추종하였고, 그 두 가지 유형의 타이포그라피는 제각기 다른 종류의 장식물과
다른 종류의 새롭거나 때로는 기술적으로 비합리적인 원리에 기초를 두고 있었다.
일시적이나마 일부 과학서적들만이 고전적인 불란서 타이포그라피의 전통적인
규칙에 가능한 한 가까이 따름으로서 합리적인 스타일을 견지하였다. 그러나 그
페이지의 조판은 점점 몰개성화하여 갔으며 지금(1935년 당시)은 이들 과학서적은
시각적인 질(質) 면에서 빈약하기 짝이 없게 되어버렸다. 이러한 사태의 오류는,
새롭거나 신기한 것에 대한 경쟁과 판짜기 방법의 계속적인 기계화에 있었다.
19세기 말 흔히 쓰였던 '로만(Roman)'체와 '프락투르(Fraktur)'체는 지금에도
흔히 쓰이는 활자체에서도 볼 수 있는 바와 같이, 그라픽적인 가치를 상실하였다.
가독성을 포함한 모든 것은 극단적 날카로움(Sharpness)을 위한 희생물이 되었다.
그 결과 로만과 푸락투르는 단조롭고, 개성이 없어졌으며 끝이 날카로워졌다.
'고전적 타이포그라피(Classical Typography)'의 규칙을 만든 위대한 타이포그라퍼
'휘르맹·디도(Firmin Didot)'와 '보도니(Bodoni)'의 작품에서 보는 것 같은
활력은 후대 사람들에 의해 점차 없어져버렸다. 그들은 디도나 보도니의 작품을
흉내내기야 했지만, 실질적으로 그 뜻은 담지 못했던 것이다.
　　1890년경 '아트 앤드 크래프트' 운동의 리더인 '윌리암·모리스(William
Morris)는 좋은 활자가 없다는 것을 깨닫고, "그의 상상력을 바탕으로 옛 활자를
수정하기 시작하였다. 오늘날 우리는 우리의 상상력을 고쳐, 비할 데 없는 기술과
선견지명으로 개발되어왔던 옛날 활자들 중 최고의 것에 적용시켰다는 것이 더욱
잘된 일이라고 믿고 있다." '카렐·타이그(Karel Teige)'. 윌리암·모리스는 그 당시

비생산적인 결과와 정반대되는, 개화된 장인 기질을 갖고 있었던 초기 인쇄가들의
작품에서 착상해냈다. 그는 새로운 전통을 찾고 있었으나, 건전한 전통이란 늘
현실에 대한 완전한 이해와 수용에 바탕을 둔다는 것을 잊고 있었다. 1890년 당시,
별 해를 끼치지 않고 있었던 기계와의 투쟁은 그가 처음부터 패배했던 것이었고,
그로 인해 모리스의 영향은 적은 범위로 제한되었다. 그의 강한 도덕적 호소력은
정직한 재료사용과 일의 인간화(Humanization)에 대한 노력에 있었다.

그 때문에 오늘까지도 세상 사람들은 이 훌륭했던 영국인의 덕을 보고 있는
것이다. 역시 그의 생각 중 15세기 이전의 고판본(古版本, Incunabula)으로
되돌아가자고 했던 것은 옳았지만, 그들이 지닌 정신 대신 외적인 것만 모방했다는
면에서는 옳지 않았다. 전성기 때, 그들은 한 걸음 앞서 있었으며, 새로운 기회를
잘 포착하고 있었다. 이에 대한 모리스의 모방은 오히려 일보 후퇴였으며,
일종의 미학적 르네쌍스이자 현실에 대한 태만이었다. 이즈음, 타이포그라피에
있어서는 1900년경에 나타난 '유겐트스틸(Jugendstill)'을 예기하는 '프리
타이포그라피(Free Typography: Freie Richtung)' 운동이 일어났다. 이 글에서
프리 타이포그라피 운동을 분석하는 것은 능력 외의 일이지만, 이러한 운동은
여러 가지 타이포그라피 법칙들이나, 나아가서는 타이포그라피의 제약으로부터
탈피해보고자, 그 개선을 요구함에 비롯되었다. 어쨌든 이들 역시 얼마 못가서
이들이 지녔던 인습과 장식물과 함께 혼란에 빠져버렸다. 이들에게 단 한 가지
참신했던 것은, '화이트 스페이스'의 사용과 선의 배열에 대한 확실하다고 판단되는
시도였다. 그러나 당시 유기적 형태의 개념전개를 위한 시기는 성숙되어 있지
못하였다. 새로운 가능성은, 그 당시까지도 명확히 공식화되지 않았더라도, 엄밀히
말해 그것들을 사용했던 대부분의 사람들 조차도 잘 이해하지 못하였다. 1912년
이전의 그저 막연한 질서에 대한 욕망은 박스(Box)나 사각형(Block)스타일로
유도되어져, 마치 헤엄치지 못하는 사람들을 위한 구명대 같은 구실을
하였다. 전인쇄역사를 통한 어떠한 스타일이나 패션은 '구텐베르크'의 사각형
레이아웃(Block Layout) 같은 고안 자체에 대한 전적인 거부행위는 없었으며,
사각형 레이아웃에 대해서는 이 책의 나머지 부분에서 충분히 논의될 것이다.
그것이 인쇄에 미치는 영향이 너무나 큰 까닭에 아직도 문제가 제기되고 있고, 이는
거의 알아볼 수 없을 만큼 변했다.

1910년에서 1925년 사이에 비록 조금밖에 성공을 거두지 못했지만, 새롭고
더욱 표현적인 '장식적 활자체'(Fancy Typeface: Kunstlerschriften)에 의해서 독일
타이포그라피를 부활시켜 보자는 시도가 있었는데 이는 당시의 활자주조가들의
활자견본으로 미루어 보아 알 수 있다. 이제 생각해보면, 그것은 활자체에 대한
진실했던 판단이 아니었다. 좋은 타이포그라피는 오직 이차적으로만 활자에
의존하는 것이고, 무엇보다도 우선 활자가 사용되어지는 방법에 의존해야 한다.
아무리 능숙한 조판가(組版家: Compositor)라 할지라도 금지된 문안 수정을 하지
않고 주어진 공간에 완벽하게 짜 맞추기란 거의 불가능한 일이다. 그러한 문안
수정은 활자견본지(type specimen's sheet) 때만 실제로 가능하며 활자견본지란
타이포그라피 문제에 대한 해결책으로 진지하게 간주될 수 없다.

1910년 무렵 '칼·에른스트·페쉘(Carl Ernst Poeschel)'의 덕택으로 고전적인

타이포그래피 스타일이 단연 최상의 본보기로 여겨지게 되었다. 페셀은
18세기 말과 19세기 초의 스타일을 따랐으며, 아울러 당시에는 '자간(字間)'을
모조리 띄우는 조판방식(Aufgeoloste Satzweise)이 유행하였는데, 그것이
역사에서 착상하여 비롯되었다손 치더라도, 그것은 오랜만에 올바른 방향으로
약간 발전한 것이었다. 또 그는, 1800년경에 나타나 오랫동안 사람들에게
잊혀져 있던 두 가지 훌륭한 활자인 '발바움 로만(Walbaum Roman)'과 '웅거
프락투르(Unger Fraktur)'체를 되살렸다. (필자의 견해가 틀리지 않는다면, 이는
'바이쓰(E. R. Weiss)'와 공동으로 하였다) 페셀은 그가 보여주었던 날카로운
면만큼 충분히 인정받질 못하였다. 단 이 두 가지 활자의 되살림은 인쇄사의
명예로운 자리 하나가 그의 것이라는 것을 확실하게 한다. 또한 그는 획이 굵은
로만체(Fat-faced Roman)와 '브라이트코프 프락투르(Breitkopf Fraktur)'체를 다시
소개하기도 하였다. 중축(中軸) 타이포그래피(Centred Typography)가 그 당시에
새롭게 받아들여졌다는 것은 (때때로 비대칭적인 실무에 의해 도전을 받았지만)
대칭(Symmetry)적인 것에 무언가 독창적인 것을 부여하는 데 필요한 고전적인
장식물로의 복귀를 초래하였다.

　　모든 중축적 레이아웃들은 이와 동일한 것에 바탕을 두었고, 다양성을 주고자
'볼드'체를 사용하는 것은 그 때까지도 금지되어 있었다. 장식물의 사용은 고작
테두리(Border)의 역할을 하는 선(Rules)의 일정한 조합에 국한되었다. 이러한
것들은 페셀의 작품 중에서도 아주 뛰어났으며, 지금까지도 감탄의 대상이 되고
있는 것이다. 일차 세계대전 이후의 타이포그래피는 점점 혼란에 빠졌다. 전쟁 전에
시작된 표현주의 운동은 일시적으로 타이포그래피에 영향을 주긴 했지만, 그 영향은
표현주의 운동의 종말과 더불어 끝나고 말았다. 결국 디도 이후의 시기는, 유행보다
생명을 더 오래 유지하여 가치가 없어진 산더미같은 활자들과, 공예가로서의 그들의
고결성을 상실하고 단순노동자 혹은 사이비예술가로 전락된 조판가들로—규칙이
완전히 없어진 공백상태로의—혼란을 가져왔다. 당시 무엇보다도 가장 절실했던
것은, 창의성 없는 레이아웃에 의존하지 않고 시대정신과 생활 그리고 시대적인
감각을 표현해야 하는 하나의 새로운 타이포그래피였던 것이다.

장식적인 타이포그래피

1920년까지의 모든 타이포그래피는 중심(Centring)의 원리에 입각하고 있었다.
단지 예외란 1500년 이전의 것들, 아니면 1895년부터 1905년 사이에 만들어졌던
소수의 시도들 뿐이었다. 중축 타이포그래피에 있어서의 순수한 형태는 단어가
가지는 의미 이전에 발생한다.* 애초에 중심선(Centering Line)은 활자조판기술에
의한 실용적인 가능성 때문에 생겨난 것은 사실이다; 서예가들은 거의 이런 것을

* 이는 1935년 당시 필자의 견해이다. 지금 필자는 이 장에서의 언급에
　대해 완전히 동의하지 않을지라도, 그것들은 새로운 스타일의 창조를
　위한 기초로서 유효해왔다. 이 이전 스타일에 대한 거센 반발이란 어쨌든
　또 다른 스타일의 창조를 위한 하나의 현상인 것이다. ('얀 치홀트' 1965)

하지 않았다. 그러나 "가운데 몰기"란 타이포그라퍼가 할 수 있는 많은 가능성 중에 단 한 가지일 뿐이다; 조판할 때 행(行)은 어떠한 위치에나 놓여질 수 있는 것이다. 그러나 서예할 때는 한 번 위치가 결정되고 나면 그 위치를 바꿀 수 없다.

중축 스타일은 옛날 책표지나 제목에서 볼 수 있는 것과 같이, 좀 융통성이 없는 스타일이다. 이러한 중축 타이포그라피의 목적은 르네쌍스와 이의 분파인 바로크, 로코코, 그 후기의 순전히 장식적이고 오로지 비능률적인 것에 두고 있는 것이다. 아름다움의 기준은 디자인의 모든 문제에 응용되었던 인체와 그 비례였다. 이러한 결과로 양식(Patterns)을 낳긴 했지만, 유기적인 디자인을 만들지는 못했다. 대칭의 개념은 타이포그라피 문제를 해결하는 척도였다. 폭이 좁은 평행선은 1500년부터 1900년 사이에 건축에 나타났었는데, 이 당시의 창문은 고작 건물 정면에 있어서 장식물에 지나지 않았던 시기였다. 더우기 여러 가지로 다양하게 이용될 목적으로 만든 뒷쪽 방들은 건물 정면에 맞게끔 배치해야만 되었다. 이 결과 이들 방은 아주 비실용적이 되었으며, 아직도 많은 사람들이 불편을 겪고 있다. 이러한 예는 타이포그라피에 있어서도 마찬가지이다. 가운데를 꼭 맞춰야 한다는 것이 해결책을 찾는 데 더더욱 힘들게 만드는 것이다. 항상 장식적인 외형을 우선적으로 고려하기 때문에 중축 타이포그라피 역시 '장식적 타이포그라피'라고 불리워질 수도 있을 것이다. 이것이 르네쌍스식이라고 말하기 어려운 결과만을 보고 판단할 수 없기 때문이다. 가운데를 맞춘 많은 수의 아름다운 타이틀 페이지의 디자인은 물론이려니와 말씨(Wording)까지도 디자이너가 만들어야 했는데, 그 이유는 본디 말씨의 숫자가 디자인에 맞게 되어 있지 못했기 때문이었다.

그때뿐만 아니라 비단 지금도 중축 타이포그라피는 장식없이 이루어지지 못하며, 더우기 실무에 있어서는 말할 나위도 없다; 왜냐하면 특징이 주어져야 하기 때문이다. 광고에서는 더욱 그렇다. 중축적 타이포그라퍼는 언제나 개성이 약하기 때문에, 그렇게 만든 광고는 다른 광고와 비슷해 보이는 경향이 있다. 그러므로 선과 장식물은 작품을 차별화시켜주는 것이다. 이러한 것은 '스탠리·모리슨(Stanley Morrison)의 영향을 받고, 전통적인 스타일의 리바이벌이며, 근대의 장식적 타이포그라피의 가장 훌륭한 본보기로 되었던 오늘날의 최고 영문 인쇄물에서도 마찬가지이다. 그러나 서적 디자인에 있어 이러한 되살림의 성공이 참으로 시대에 맞고, 또 모든 경우에 부합되어지긴 힘들다.

중축 타이포그라피에 있어서의 이점은 공평함(Fairness)에 있다. 보기 좋은 조판은 모두 가운데를 맞추고, 첫 행과 그 다음 다른 행에 사용되는 다양한 활자 크기에 의해 이루어지며, 그것은 연필로 레이아웃된 정확한 행의 길이와 약간 틀린다할지라도 그리 문제될 것은 없는 것이다. 크기를 조정할 수도 없고, 그렇다고 제 마음대로 활자의 크기를 택할 수도 없으며, 또 제한된 선택만을 가진 조판가에게 있어서 이것은 대단히 중요하다. 글자 한 행은 일정한 길이가 될 것이고, 글자의 사이를 더 넓혀 띄운다는 것은 문장의 모양을 망쳐놓게 될 것이다. 그러면 이를 그냥 쓴다든가, 아니면 다른 크기의 활자를 선택해야 할 것이다. (필경가나 최근의 '우헤르타이프(Uhertype)' 사진조판기는 어떤 크기든지 원하는 대로 짜 맞출 수 있다. 어쨌든 몇 가지 한정된 크기로 제한되는 훈련은 타이포그라피 디자인에 있어서의 유리한 점이다.)

그러므로 장식적 타이포그라피의 미점(美点)은 행의 길이가 우연히 들어 맞고, 또 이미 목적한 고정된 윤곽 속에 들어맞아 배열이 쉽게 되는 데 있지만, 이 미점이란 종종 디자인을 아주 어렵게 만들기도 한다. 이는 꼭 명심해야 한다.

특히 1750년까지의 인쇄 초기의 표지에 있어서, 아주 우연하게 행이 끊기었고, 끊긴 나머지 낱말이나 구(Phrase)는 이미 사용한 것보다 작거나 다른 활자로 이어졌다. (이것은 낱말의 뜻을 무시하고 단지 모양만을 중시한 증거임에 틀림없다.) 18세기에 와서는, 합리주의의 영향을 받아 한 내용의 문장은 통일한 활자로 조판되어야 하며, 분철(分綴: Word-breaks)이나 행끊기(line-breaks)는 의미에 따라 행해야 한다는 주장이 일어났다. 이 시기는, 인쇄에 있어 아직도 훌륭하다고 여겨지고 있는 원칙들을 보여준 '프르니에 2세(Fournier le Jeune)' 휘르맹·디도, 보도니, '괴 셴(Go-schen)' 같은 위대한 이들이 많이 났던, 위대한 시기이기도 하였다. 그들의 작품에 나타난 독특한 방식은 누구도 능가하지 못하였고, 세심한 주의를 가진 연구가들에게 깊은 인상을 남기고 있다. 필자는 그들 작품에 대한 연구의 덕분으로 '앙리·프르니에(Henri Fournier, Traite de la typographie, Paris 1825)'와 '브렁(M. Brun, Manuel Pratique de la typographie Frangaise, Paris 1825)'의 소책자에서 많은 것을 배워왔다. —괄호 안의 책자는 '무엇'에 대한 것이 아니라, 방법을 기술한 책이다. 이 두 거장이 쓴 책에는 오로지 그들의 작품만이 실려 있다. 그들의 작품이 지닌 순수한 타이포그라피적인 질(質)을 보는 데 있어서, 우리의 목적이 그들과 다르다는 점이 장애물로 적용되어선 안 된다. 그러므로 우리는 브렁의 주의 깊은 연구인 저서를 추천한다.

보도니와 디도 두 사람은 낱장 조판에 있어서 단지 행의 정확한 길이 뿐 아니라, 정확한 활자의 색조(좀 더 진하거나 옅은 검정색의 미묘한 차이)를 맞추는 데도 관심을 가졌다. 보도니와 디도의 모방자들은 어리석게도 이 효과를 '자간(字間) 띄우기(Letter-spacing)'를 통하여 해결해 보려고 시도하였으며, 이러한 시도는 결국 단어나 행의 길이를 고치는 오류를 범했을 뿐이었다. 자간을 넓게 띈 행과 좁힌 행이 같은 페이지에 나란히 등장했다. 이같이 예술적인 자간 띄우기는(영어를 사용하는 나라에서는 거의 쓰고 있지 않지만) 19세기가 남긴 불유쾌한 유산이다. 이것은 단어의 모양을 파괴하고, 어지럽히며, 비기능적으로 만든다.

표지에 있어서 반드시 제목을 꼭 네모꼴의 형태로 모아져야 한다는 주장은 조판가로 하여금 표지에 사용되어 오던 '꽃병 대칭(Vase-symmetry)' 같은 조판을 행하는 데 더욱 곤란함만을 안겨주게 되었다; 그리고 오도된 합리화가 타이포그라피의 목적이 되어버린 것이다.

19세기의 석판화술(Lithography) 발명은 훌륭한 활자체 대여섯 종류와 수많은 조악품을 탄생시켰고, 이는 이후 수년 동안 타이포그라피의 모양을 망쳐놓았다. 결국 인쇄업자들은 그들 나름으로 셀 수 없이 많은 활자를 갖게 되었고, 그 중 대다수가 한 가지 크기로만 주조되어 그것들을 적절히 사용할 수 있는 능력이 없었다.

그리하여 20세기 초에 이르러서는 어떤 특정한 일에 있어서, 단지 한 가지 서체의 여러 가지 크기만을 사용하는 구제책이 나타났다. 이를 일컬어 "활자의 통일(Unity of Type; Einheit der Schrift)"이라 한다. 볼드체와 이탤릭체조차

동일한 가족(Family) 속에 포함된다고 여겨지지도 않았었다. 전반적으로 이러한 움직임은 최선의 타이포그라피가 그때까지 추종해왔던 새로운 원칙에 바탕을 두었다는 것을 뜻한다.

윌리암·모리스 시대부터 1941년까지 나타난 새로운 활자체는 주로 독일에서 디자인된 것이었으며, '활자의 통일'이란 원칙에 따라 다른 종류의 활자와 혼용할 수 없었으며, 이는 19세기 말, 활자의 멋을 아는 사람들이 느꼈던 불만에서 비롯된 것이었다. 그것이 단순히 부분적인 것(활자 자체(自体)이 아닌 재조합을 필요로 하는 전체적인 것(활자의 배열)이라는 사실을 아직도 인식하지 못하고 있다. 전부는 아닐지라도 이러한 활자의 대부분은 특정한 경우에 꼭 맞을 수 있는 장점을 지니고 있지만, 모든 목적에 다 맞는 것은 아니다. 사용 방법은 이미 그 디자인에 따라 벌써부터 제한되며, 활자디자이너와 그들이 만든 견본책이 지시하는 대로 사용해야 하는 것이다. 적당한 장식물을 이용하지 않고 활자를 사용한다는 것은 그리 쉬운 일이 아니다. 그중 대부분은 시대에 뒤떨어진 것이 되어버렸다. 1912년 이후에 나타난 활자 중 몇 가지 예외가 있는데, 그것은 독일인 페셸과 '바이쓰(Emil Rudolf Weiss)'가 고전적인 타이포그라피의 연구를 바탕으로 하여 착수한 것이었다. 이 자체들은 독특한 개성을 조금밖에 가지고 있지 않기 때문에 여러 종류의 일에 잘 어울린다. 제1차 세계대전 전후에 나타났던 전진을 위한 거보는 1470년과 1825년 사이의 모든 고전적 활자체의 되살림이었다. '발 바움(Walbaum)', '웅거', '가라몬드(Garamond)', 보도니, 그리고 디도 등과 그 외의 유명한 "펀치 자모조각가(Punchcutter)"들은 독일에서 오리지날 자모(matrices)를 사용해 다시 주조하거나 혹은 활자를 다시 새겼다. 그리하여 합리적으로 디자인되어 오랫동안 쓸 수 있는 무진장한 양의 활자체가 유용하게 되었다.

어찌 되었든 개개의 활자는 창조된 당시의 스타일에만 쓰여져야 한다는 개념은 이러한 활자와 더불어 생겼다. 그 결과는 하나의 새로운 '역사주의 (Historicalism)'를 낳았는데, 이는 윌리암·모리스가 1880년대에 시작했던 고풍(古風) 모방의 또 다른 형태였다. 옛날 것을 그대로 사용한다는 것은 의미가 없으며 불필요한 것이다.

16세기 이전의 인쇄에 대한 연구는 1890년 이래로 많은 이들의 호감을 받아 왔다. 이 당시의 서적들은, 르네쌍스나 그 후기의 서적들보다, 신타이포그라피 정신에 훨씬 더 밀접하여 있었다. 그들은 서적 디자인에 있어서 절충적 기능주의를 보여주고 있다. 예를 들면 자간을 넓히거나 좁히지 않고 다른 크기의 활자를 구사하여 해결한다거나, 형태와 색조의 강한 대비, 페이지에 있어서 자연스러운 끝맺음 방법을 통하여 시각적인 구성을 하였다.

구텐베르크가 만든 성서는 쓸 만한 본보기가 못된다. 그것은 아름답긴 하지만 실질적인 이유로 보아서는 별로 도움이 되질 못한다. —단지 33자로 짜여진 행은 현재의 조판을 만족시켜주지 못한다. 또한 그 시대의 라틴어는 글자 위에 붙는 약어(略語) 인식기호를 사용하여 여섯 자까지는 자유자재로 줄일 수 있었던 것이다. 위와 같은 방법을 써서 구텐베르크는 큰 곤란을 겪지 않고, 아주 짧은 행을 완벽하게 조판할 수 있었다. 만일 구텐베르크의 성서에 대해 감탄하는 이들이 라틴어를 이해한다고 치자. 그러나 그들은 그 본보기로서 두 권짜리 성서를 좋다고 하지 못할

것이다. 이제 우리는 단어를 약어화시킬 수 없다는 이유만으로도 구텐베르크의
성서를 모방할 수 없고, 또한 구텐베르크가 그의 성서에 사용했던 활자일지라도
마찬가지이다. 그러나 그 시대의 다른 서적들은 아직까지도 유용한 착상의 소재가
될 수 있는 것이다.

신(新) 타이포그라피의 의미와 목적

오늘날에는 옛날보다도 훨씬 많은 책들이 인쇄되어 발행되고 있으며, 광고나
팜플렛 혹은 책의 발행인들은 그들이 만든 것을 독자들이 읽어주기를 기대한다.
발행인은 물론, 독자들은 더더욱 책의 중요한 부분이 명료하게 레이아웃되기를
바란다. 독자들은 읽기가 불편한 것들은 읽지 않을 것이나, 배열이 잘 되어 있고
깨끗한 것은 보면 즐거움을 느끼며 보기 때문에, 이해하기 쉽게 디자인해야 한다는
타이포그라퍼의 임무가 생기는 것이다.

이러한 연유로, 중요한 부분은 돋보이도록 해야 하고, 중요치 않은 부분은
약하게 해야 한다. 회색조로 보이는 경향을 가진 옛날 타이포그라피 구조로서는
이러한 종류의 구별은 해결할 수 없었다. 다른 어느 것보다도 명확하고 강조되어
보이는 '볼드'나 '엑스트라 볼드'체는 좀 추하게 보인다. 게다가 중축적으로
하지 않으면 안 되었던 모든 배열은 그리 명확한 형태를 갖지 못했다. 이것은
모든 배열에 있어서, 각개의 것들이 서로 다른 성질과 목적을 갖고 있고, 별개의
방법을 원함에도 불구하고, 서로 유사하게 보이는 경향이 있다. 그러므로 옛날
타이포그라피 규칙들은 디자인의 합목적성(合目的性) 원리에 위배된다. 현재는
비대칭적(Unsymmetrical) 배열이 예전보다 실용적, 미학적 요구에 보다 신축성
있게 부합되는 것이다.

'모던 타이포그라피(Modern Typography)'의 테크닉에는 이 시대의 '스피드'
그 자체를 응용시켜야 한다. 이제는 1890년대 만큼 표제붙이기(Letter Heading)나
다른 일에 시간을 낭비할 수 없다. 사람들은 아직도 좋은 결과를 보여주고 있는 옛날
것보다도 새롭고 간결한 규칙이 있어 주길 원한다. 그 규칙이란 수가 훨씬 적어야
하며, 간결해야 한다. 무엇보다도 새 규칙은 점점 실용화되어 가고 있는 기계조판에
적용되어져야만 한다. 손에 의존하는 노련한 조판가와 현대 기계는 같이 일해야만
하며, 모든 규칙은 두 방식에 타당하지 않으면 안 된다. 필자는 기계조판의 완전함을
인정하지 않는다. 또한 필자는 최고의 손조판이야말로 기계가 도저히 따라갈 수
없는 소정의 그래픽적 질을 견지하리라고 생각하는데, 그 이유는 '자간 띄우기'나
'낱말 띄우기'가 갖는 극히 미묘한 세련미는 기계가 해결하지 못하기 때문이다.
확실히 이런 것들은 그다지 대단치 않을지도 모르겠지만 우리는 완벽함을
겨냥해야만 한다. 기계조판의 발달은 최종 제작품을 개선하는 방향으로 향했고,
그 개선점을 위한 본보기는 아마도 늘 손에 의한 조판물이 될 것이다.

인쇄 제작에서 기계는 빼놓을 수 없는 부분이 되었고 기계를 무시한다는 것은
확실히 비현실적이다. 기계가 갖는 한계성도 함께 받아들여져야 하며, 그 제작품의
질이 점점 수제품에 가까와져야 한다.

인쇄 과정 역시 비판적으로 검토되어야 한다. 여러 가지 일에 있어서
'그라뷰어'나 '오프셋'에 더욱 알맞는 성질의 일이 있지만, 활판은 꼭 가장 세련되고

아름다운 결과를 가져올 것이다. 그러나 활판을 그라뷰어 인쇄처럼 보이게
만든다는 것은 그릇된 일이다. 뭇사람들에게 호감을 주는 '벨베트' 같이 세심한
그라뷰어 인쇄보다 아주 적절히 잘 인쇄된 활판의 망정인쇄가 더 믿음직스럽다.
그라뷰어가 가진 실질적인 이점은 대량 인쇄시 질이 떨어짐이 없이, 염가로 해낼 수
있다는 것이다.

그러나 특수하게 아주 모호한 듀오톤(Duotone) 잉크를 사용하여, 활판으로
그라뷰어 흉내를 내려는 시도는 활판 본연의 질을 떨어뜨리게 한다. 다른 측면에서,
그라뷰어나 오프셋은 현대 타이포그라퍼들에게 특히 유용한 것인데, 이를테면
확대할 경우 활판으로는 어렵고 돈이 너무 많이 들지만 그라뷰어나 오프셋으로는
쉽게 될 수 있고, '활자 희게 뽑기(Reverse Type)'나 사설조판이 가능하기 때문이다.
곧 우리의 목적이란 항상 가장 곧바른 방법에 의해 명쾌한 디자인을 만드는
것이라야만 하는 것이다.

시각적, 미학적 창조물로서의 성공적인 디자인은 인쇄의 최종 제품이지,
외형적인 디자인 개념의 실현은 아니다. 또한 그것은 단순히 기술이나, 명확성
혹은 구성(Organization)의 정연한 배치만도 아닌 것이다. ―예를 들면, 넓은
의미의 '짜맞추기(Fitness)'에서 보는 바와 같이 단어의 의미와 일의 목적 등의 제약
내에서 순수한 시각적, 미학적 성질의 결정들이 내려져야만 한다. 타이포그라피
작업은 합목적성을 띠어야 하고, 그 제작이 용이해야 함은 물론, 아름답기까지
해야 하는 것이다. 예술로서의 타이포그라퍼는 오늘날의 '그라픽 아트'나 회화에
가깝다. 5세기 동안의 타이포그라피 형태에 대한 노력이 있은 후, 그 수준이
향상되어 왔고, 근자에 이르러서는 타이포그라피의 발전과 향방이 훨씬 확실해졌다.
오늘날 신 타이포그라피에 대한 방법의 개발이 가능해졌고, 그 쓰임새 영역이
확장되었으며, 예전에 하지 못했던 새로운 분야에의 활동을 할 수 있게 되었다.

2차원적 그라픽 예술인 타이포그라피는 현대 회화로부터 리듬과 비례를
많이 습득할 수 있으며, 고전적 타이포그라피에서 리듬과 비례는 오늘날 같이
중요시 되지 않았었다. 타이포그라피가 장식물로부터 해방되자, 개개 요소들의
중요성이 새로이 인정받게 되었다; 그리고 상호영향을 주는 시각적 관계는 평범한
효과를 위해 옛날보다 더욱 중요시하게 되었다. 장식물이나 다른 요소들을 써서
미화시키는 것 대신 각 부분들을 서로 조화되도록 만드는 과정 및 결과가 항상
다르기 때문에 모든 경우에 개성을 부여하고 눈을 즐겁게 하며, 이에서 나타나는
외형은 글의 내용과 목적에 융화되는 것이다.

활자

활자의 목적은 단순성에 있기 때문에 간결하고도 명확한 활자체가 요구된다.
그중 '그로테스크(Grotesque)'와 '산·세리프(Sans Serif)'가 현대적인 요구에
가장 가깝다. 산·세리프는 19세기 초, 영국의 활자 견본책에 처음 등장하였다.
'존슨(A. F. Johnson)'은 한 행 모두가 산·세리프를 사용하여 최초로 조판된
것이, 1816년 런던에서 첫 선을 보인 '윌리암·캐슬론 4세(William Caslon
IV)'의 견본이었다는 것을 예증하였는데 이것이 '이집션(Egyptian)'이라고
불리우는 것이다. 1832년, 런던 사람인 활자 주조가 '쏘로우굿(Thorowgood)'과

'휘긴스(Figgins)'는 새로운 견본책을 발표하였다. 쏘로우굿은 그것을
'그로테스크'라고 불렀고 휘긴스는 '산 서리프스(Sans Surruphs)'라고 이름지었다.
앞의 이름은 그 활자가 별나게 보이는 것을 암시하며, 뒷 이름은 세리프가 없다는
뜻이다. 오늘날 산·세리프는 당시의 그로테스크와 비슷하지 않지만, 산·세리프라는
이름으로 아직 사용되고 있다.

　　산·세리프가 그리 새롭지 않을지 모르지만 간결하고 깨끗하기 때문에, 오늘날
단연 최고의 다목적용 활자로 되었으며, 이는 앞으로 오랫동안 지속될 것이다.
1925년부터 1930년 사이, 산·세리프는 너무 남용되어 많은 사람들의 반감을 사게
되었으며, 산·세리프가 한물 간 풍조라고 여기게 되었다. 그러나 신 타이포그라피는
단순히 한 시대의 풍조가 아니다; 이는 시대를 표현하는 당연한 길이며, 풍조라고
불리기에는 이미 그 생명이 오래 지속되었다. 이를 위한 새로운 규칙들은 다만
다듬어지고 범위를 넓혀갈 뿐, 없어지진 않았다. 타분야의 혁명에서는 어떤 새로운
스타일이나 별다른 경향이 일어나지 않았고, 단지 부분적인 변형만이 있었다.
옛 시대의 타이포그라피 스타일에서 가끔 볼 수 있는 것 같은 산·세리프의 남용이나
어색한 사용 등이 산·세리프에 대한 반감만 일으킨다는 것은 의심할 바 없지만, 이제
그러한 반감은 이미 없어졌다.
활자주조소에 번졌던 산·세리프 시대는 이미 지나가 버렸으며, 그러므로 이에
대체할 수 있는 새로운 활자제를 개발해야 한다는(물론 그것은 활자수조소의 최신
유행 풍일 것이다) 생각은 잘못된 것이다. 산·세리프는 오늘날의 활자이며 참신한
유용성의 범위는, 최상의 활자를 구하는 데 아주 까다로운 사람들에 의해서, 날로
확신되어가고 있는 것이다.

　　산·세리프는 다른 어느 활자체보다 풍부한 표현을 가지고 있으며, 이는 폭넓은
'웨이트(Weight)'의 범위가(라이트, 미디엄, 볼드, 엑스트라 볼드, 이탤릭) 흑백
스케일(Scale)에서 변화있는 표현을 부여하여, 신 타이포그라피가 추구한 추상적
이미지에 가장 손쉽게 기여하기 때문이다. 인습적이고 역사적인 연루에서의 해방은
실제 사용에서의 제약을 없애주고 사용을 편리하게 만들어주었다. 그러나 이를
적절히 사용한다는 것은 비범하고 세련된 시각적 감각을 필요로 한다.
미숙한 사람이 산·세리프를 사용할 때, 그 결과는 간혹 실망적일 때도 있을 수
있다. 많은 사람들 역시 현대 건축이 지니는 서정적인 특질을 꿰뚫어보지 못한
채 현대 건축이 갖고 있는 엄격함을 타이포그라피에 적용시키려고 시도한다.
타이포그라피와 건축은 서로 밀접한 관련을 지을 수 없고, 이 둘은 아주 별개
법칙에 의해 지배된다. 신 타이포그라피는 현대 건축의 산물이 아니다; 현대 건축과
신 타이포그라피는 '비묘사 회화(Non-representational Painting)'의 계통을
이은 것이다.

　　어느 한 가지 일에 있어서 볼드, 엑스트라 볼드, 혹은 라이트를 같이 사용하는
것은(맨 처음 실습은 문헨 인쇄기술학교에서였다고 생각된다) '활자의 통일'
이론에서 유래되었던 어색한 점에서 탈피한 것이다.(원래는 좁은 의미로 단 한 가지
종류의 장식이라는 뜻이다.)

　　'산·세리프·이탤릭' 역시 산·세리프로 된 조판물을 더욱 풍부하게 만들어
주었으며, 새롭고 기분좋은 미묘함을 더해주었다.

오늘날, 어떤 산·세리프가 가장 좋다고 말하기는 어렵다. 19세기의 산·세리프 활자는 좀 겸손한 데가 엿보이는 동시에 균형이 잘 잡혀 있다. 그러나 지금 사람들의 눈에는 오히려 그것이 약간 구식처럼 보인다. 그것들은 그저 평범하고 매력이 덜해 보이는 것이다. 글자의 비례는 '길(Gill)' 같은 새로운 산·세리프가 더 낫고 때로 길을 사용하면 결정적으로 독창적이 될 때가 있다.

아마도 콘트라스트는 모든 현대 디자인에 있어서 가장 중요한 요소이기 때문에 또 각 개의 경우 산·세리프 한 가지만 사용하면 때때로 따분해 보이기 때문에, 이밖의 많은 활자들도 현대 타이포그라피에 사용되어지는 것이다. 산·세리프 외의 다른 활자를 같이 사용함은 산·세리프의 효과를 더해주며, 산·세리프의 사용은 산·세리프 외의 활자에게 새로운 생명을 불어넣는다. 다양해야 한다는 요구는 재빨리 이들 활자의 사용을 유도하였고, 새로운 방법으로 사용하는 데 성공하였다.

얀·치홀트의 생애

이 글의 저자인 '얀·치홀트'는 1902년 독일 '라이프찌히'에서 글씨 디자이너의 아들로 태어났다. 이러한 아버지의 영향으로 그는 어린 시절부터 그의 일생작업으로 변한 공예적 작업에 관심을 가지게 되었다. 첫 번째 관심의 대상이 활자였음에도 불구하고, 그는 미술가가 되기 위해 공부하였고, '캘리그라피'를 배우려고 야간학교에 다니기도 하였다.

1923년 그가 스무살 되던 해, '바이마르'에서 열렸던 '바우하우스' 전람회를 구경하고 그가 본 것에 대해 무척 놀랐다. 그는 바이마르에서의 경험으로 다른 사람이 되었다고 한다. 그로부터 불과 2년 후 그는 타이포그라피의 원리를 정리한 'Elementaire Typographie'를 '팜플렛' 형식으로 출판하였고, 1928년에는 타이포그라피디자인에 있어서 그만의 새로운 이론을 가득 담은 'Die Neue Typographie'를 각각 출판하였다. 이것이 인쇄인들을 위한 타이포그라피 매뉴얼에 반해, 디자이너를 위해 만들어진 최초의 타이포그라피 기술교본이다.

이 책은 '산·세리프'로 조판되었고, 치홀트의 새로운 스타일로 디자인되었다. 이의 출판과 함께 치홀트는, 일차대전 전의 유럽의 조잡하고 촌스러웠던 타이포그라피에 대한 공격과 고전적인 것이라면 모두 거부하는 '모더니스트'들의 지지를 받은 '신 타이포그라피(Neue Typography)' 캠페인을 형식화하였다.

'나치'들은 치홀트의 '비대칭적 디자인(Asymmetric Design)'을 못마땅하게 생각하였다; 왜냐하면 이것은 그들의 군국주의적 사회에 맞는 아주 규칙적으로 정연한 것이 아니기 때문이었다. 나치에 대한 치홀트의 완강한 반항과 적개심은 그가 1926년부터 8년 동안이나 타이포그라피 강의를 맡았던 '뮤니히 인왜기술학교'에서 쫓겨나게 되었고, 소수 지식인의 일원으로 그와 그의 부인 '에디스(Edith)'는 투옥되었다. 6주 후 그들은 석방되자마자 아이들을 데리고 스위스로 가 그 곳에서 살며 일하게 되었다.

이 무렵, 그는 타이포그라피에 대한 소신을 발전시켰으며, 한층 고전적인 방법으로 책을 디자인하기도 하였다. 이 때문에 그는, 단지 산·세리프 활자와 비대칭적 타이포그라피만이 현대 인쇄에 허용된다고 하는 그의 주장에 대해 아무런 의문도 없이 받아들인 제자들로부터 가혹한 공격을 받았다. 급진론자의

이러한 과격한 표현에 대한 비상한 반응은, 비대칭적 타이포그래피에 대한
언급이 되어 있는 그의 책이 어떤 디자이너의 스타일일지라도 근거가 확실한
타이포그래피디자인의 규칙을 최초로 정립한 것이었다는 사실을 모호하게 만든
경향이 있었다. 1935년에 치홀트는 영국의 큰 인쇄소인 '룬드·험프리즈(Lund
Humphries)'사가 그의 작품전시회를 열고 그에게 보이려고 초청하여 영국으로
건너갔다. 그곳에 머무는 동안 그는 룬드·험프리즈사의 청탁을 받아 동사의
'레터헤드'를 다시 디자인하였고 1940년도 '펜로우즈 애뉴얼(The Penrose Annual)'
제40호를 디자인하였다.

　　1945년 그는 그가 디자인한 서적들과 그가 펴낸 책으로 말미암아
타이포그래피 세계에서 명성을 얻게 되었다. 그의 미려한 작품과 흠 없는 장인
기질은 '알렌·레인(Allen Lane)'이 그에게 '펭귄문고(Penguin Books)'의 질서정연한
디자인 개발을 위촉하기에 충분하였다.

　　치홀트는 판짜기 규칙과 일련의 '그리드(Grid)'를 병합하였고, 마음내키지 않아
하고 때로는 반항적인 인쇄공들에게 강제적으로 그의 방식을 받아들이게 하였다.
그의 불굴의 노력은 영국 서적들의 질을 훌륭히 개선하는 데 많은 공헌을 하였고
이는 그의 테크닉이 여러 사람들의 부러움을 샀고, 또 모방되었기 때문이었다.

　　스위스로 돌아온 그는 서적 디자이너로서 그의 경력을 쌓았고 출판사나
기업들을 위한 '타이포그래피 콘설턴트' 역할을 하였다. 이밖에 그는 '라이노타이프'
'모노타이프' 손조판 어느 것에도 동일한 최초의 활자체 '사본(Sabon)'을 만들었다.

　　그의 가르침과 교훈은 서구의 여러 세대에 막대한 영향을 주었다.
타이포그래피에 대한 그의 헌신은 마치 예술을 대하듯 하였기에 그는 미국
인쇄산업이 수여하는 최고상인 첫 번째 '콘티넨탈 유로피언(Continental
European)' 상을 수상하였고 '미국 그래픽아트 협회(AIGA)'의 금메달을
받기도 하였다. 한편 그는 '런던 더블 크라운 클럽(London Double Crown
Club)'의 명예회원이자, 불란서 타이포그래피 협회의 명예회원이었으며, 독일
예술아카데미의 회원이기도 하였다.

　　1965년 6월 런던 '왕립 예술회(The Royal Society of Arts)'는 그가
타이포그래피로서, 또 서적디자이너로서의 뛰어난 공헌을 인정하여
'Hon. R. D. I(Honorary Royal Designer for Industry)'의 영예를 수여하기도
하였다. 또한 치홀트는 '구텐 베르크' 800주기를 맞은 1965년 7월 5일,
라이프찌히시로부터 유럽타이포그래피계의 최고 영예인 '구텐베르크상'을 받았다.

　　그는 타이포그래피 분야 외에도 고대 필사본 수집, '캘리그라피' 중국
목판화에 대해서도 같은 관심을 갖고 있었으며, 그는 지칠 줄 모르는 연구가이자
경이적인 집필가였다. 그의 저서 중 몇 권이 영역되었는데 그중 눈길을 끄는 것에는
'앰퍼샌드(Ampersand: & 표시)'의 발달을 추적한 '앰퍼샌드의 기원과 발달(Origin
and Development of the Ampersand)'이라는 소책자가 있다.

오늘의 타이포그래피를 있게 한 거장 얀·치홀트는 1974년 세상을 떠났다.

얀 치홀트 지음
안상수 옮김

타이포_ㄱ_라피_ㄱ
디자이ㄴ

y
p
graphic
i

"안상수는 얀 치홀트의 «비대칭 타이포그래피»를
«꾸밈»지에 1980년 통권 25호부터 3회에 걸쳐 완역
연재했다. 또한 이 원고를 모아 훗날 번역서로 발간하기도
했다. 이로써 한국 그래픽 디자인계에서 철저히 이론에
기반해 실무를 펼치는 희귀한 디자이너의 예가 출현한
것이다."

김민수, ‹활자의 문화적 초상: 안상수의 타이포그래피
디자인›, «안상수. 한.글.상.상.», 2002.

"1978년 봄이었던가. 대학 졸업 뒤 직장을 잡고 보니 바빠서
영 짬이 나지 않았다. 그래서 토요일 오후만은 점심 먹고
바로 퇴근해 시간을 가지리라 마음먹었다. 대학 때 자주
가던 서울 광화문과 종로 1가에 흩어져 있는 외서 책방들을
들었다. 그날은 종로1가 농협 옆 외서 책방을 다섯 시
넘어 마지막으로 들렀다. 책방 안에는 서점 직원 둘이
책을 정리하고 있었고, 나는 이 책 저 책을 뒤적거렸다.
그러나 미술 서적이 꽂혀 있는 서재의 맨 아래쪽에서
얄팍한 책 한 권이 단박에 눈에 들어왔다. «에이시메트릭
타이포그래피»라는 작은 제목을 단 책이었다. 먼지가
앉았지만 깔끔한 디자인의 겉싸개와 그 사이로 단단하게
제본된 까만 하드 커버가 야무지게 드러나 보이는 것이
심상치 않았다."

‹78년 봄 종로 헌책방, 운명 바꿔놓은 ‘타이포그래피’와의
조우›, «한겨레신문», 1999년 8월 4일.

에밀 루더　　　　타이포그래피　　　Typography

"타이포그래퍼의 작업에는 기본적으로 두 가지 측면이
있다: 이미 획득된 기존의 지식을 충분히 고려해야
한다는 것과, 그러면서도 항상 참신함을 느낄 수 있도록
감수성을 열어놓고 있어야 한다는 것이다. 이미 성취된 것에
만족해버리면 더 이상의 발전을 기대할 수 없다. 오래 전에
확립된 타이포그래피 원리들의 주위를 맴도는 수준에서
벗어나기 위한 연구 및 시험 단계, 또 이를 포함하는 실험적
타이포그래피 훈련이 그 어느 때보다도 절실히 필요한
것도 바로 이와 같은 이유 때문이다. 한 시대의 시대정신을
반영하는 살아 있는 작품을 만들어내기 위해서는 끊임없는
결단이 필요하다. 끊임없이 의문을 제기하고 자신을 돌아볼
때 아무런 저항 없이 앞선 시대를 답습하는 경향은 스스로
자취를 감출 것이다."

에밀 루더, 《타이포그래피》, 개론, 안그라픽스, 2001.

"1981년 7월 월간 «마당» 창간팀에 가담했을 때만 해도
나는 편집 디자인 분야에 마음만 앞선 생무지였다. 이전
«꾸밈»이란 잡지에서 경험은 있었지만 그것은 미미한
것이었다. 그 당시 접했던 책이 바로 이 책이었고, 나이 어린
아트 디렉터가 대 편집자용 실탄으로 쓰려고 몇 번이나
밑줄을 그으며 읽었다. 워낙 궁한 나에게 이 책은 큰 도움이
되었고, 그나마 아트 디렉터란 체면을 지켜준 책이다.
(...) 이 책을 출간하기로 마음먹은 것은 작년이었고, 올해
초 그 사실을 정병규 형에게 말한 적이 있었다. 놀랍게도
정형은 이 책을 샅샅이 읽었으며, 게다가 책의 번역을 끝내
놓은 상태였다. 우리는 서로 놀랐다. 내가 번역 텍스트로
삼은 것은 초판이었고, 정형이 번역한 것은 수정판이었다.
우리는 이내 공동번역을 하기로 하고 번역한 것을 서로
점검하고 개정판 번역 부분을 추가하였다."

잰 화이트, «편집 디자인», 역자후기, 안그라픽스, 1991.

"한글은 처음부터 디자인된 글자입니다. 이것이 한글이 다른
나라 글자들과 크게 다른 대표적인 점입니다. 그래서 우리는
이 책을 '한글 디자인'이라 이름 하기로 했습니다. 한글이
세계적인 이유는 여러 가지가 있겠으나, 그 창제의 발상이
독창적이고, 그 원리가 체계적이며, 철학적인 분명한 근본
원리가 있기 때문입니다. (...) 디자인은 시대를 이끌어가는
첨단 기능을 수행하는 행위이며, 그중 시각 디자인의 가장
밑둥치는 글자가 맡고 있습니다. 따라서 한글 디자인을 현대
디자인의 원리에 따라 갈고닦는 것이야말로 한국 디자인의
뼈대를 곧추세우는 것이라 생각합니다."

안상수·한재준, «한글 디자인», 책 머리에, 안그라픽스, 1999.

타이포그래피
투데이

타이포그래피는 울려야 한다
타이포그래피는 느껴져야 한다
타이포그래피는 체험되어야 한다
헬무트 슈미트

typography
today

typography needs to be audible
typography needs to be felt
typography needs to be experienced
helmut schmid

viktor io

"안상수가 옮긴 한글판이 나오기까지는 시간이 좀 걸렸다.
처음에는 책 판형을 줄인다는 것이 불가능할 듯이 보였지만
결국은 보람 있는 경험이 되었다. 새 판형에 맞추어
레이아웃을 고치고 한국 디자이너들의 작품을 추가했다.
이 책을 만드는 이들이 서로 떨어져 있었음에도 예상했던
여러 장애물이 풀려나갔다."

헬무트 슈미트, «타이포그래피 투데이»,
안그라픽스, 2010.

바뀌기 시작한 잡지의 외양(外樣)

우리는 작년에 폐간된 「뿌리깊은나무」라는 월간 잡지를 기억하고 있다. 그리고
그 잡지가 세상에 태어났을 즈음 그 말끔한 용모와, 한글만으로 줄줄이 쓰여진
잡지를 보고 「아, 이런 식으로 잡지를 만들 수도 있구나」 하는 생각을 했었다.
그 잡지는 또 우리에게 여러 가지 새로운 면들을 보여주었다. 세로짜기 일색이었던
그때까지의 잡지 편집 체재에서 가로짜기 체재로 탈피를 하였고, 왜색조의
잡지 모양이 서구적으로 변모하는 양상을 보여주기도 하였다.

이러한 잡지 편집 형태의 변화는 물론 저절로 된 것은 아니었다. 잡지를
만드는 사람 중에 디자이너가 참여했다는 사실이 그러한 결과를 낳게 하였다는
것을 의심할 여지가 없다. 그렇다면 그 이전까지는 어떠하였을까? 낱장 낱장의
레이아웃이나 일부분의 디테일 도안 등의, 말 그대로 지엽적인 것 만을 도안사의
손에 맡겨 도안하게 하였다. 도안사들의 할 일은 선이나 매끈하게 긋고 레터링만
열심히 하는 것으로 끝났다. 그리고 편집이라는 테두리 속에는 접근조차도 하지
못했던 것이다.

「카피 에디팅(Copy Editing)」과 「아트 에디팅(Art Editing)」

잡지나 책을 디자인하게 되기 시작하자 그래픽 디자이너도 직업이 세분화되어
「에디토리얼 디자이너」, 혹은 「아트 디렉터」로 지칭되는 새 직업이 나왔고 이들의
할 일은 책의 낱장 낱장의 디테일 만을 보는 일이 아닌, 잡지의 전체적인 모양새를
일관성있는 디자인으로 처리하는 일을 맡게 되었다. 이것은 또 잡지가 요구하는,
그 잡지의 성격을 형성하는 일에 중요한 영향력을 가지게 되었다.

사실 이제껏 우리는 편집이라는 말을 묶어서 하나로 생각해 왔다. 이는 누구의
잘못이라 할 수 없으며, 지금처럼 책을 만드는 일량이 크지 않고 세분화되지
않았으므로 당연한 것이었는지도 모른다.

대체로 편집이라는 말이 가지는 뜻은 세 가지로 나누어 생각할 수 있다.
첫째는 어떠한 말을 선택해서 쓸 것인가 하는 것이고, 둘째는 사실과 아이디어를
논리적인 시퀀스로 구성하여 사고의 흐름을 명확하게 만들고 말의 흐름을
설득력있게 만들어야 한다는 그것이고, 세째는 타이포그래피를 잘 다루어서
편집자의 논조를 잘 살릴 수 있도록 글을 표현해야 한다는 것이다.

다시 말해서 앞의 두 가지는 글을 편집하는 카피 에디팅(Copy Editing),
언어의 도구이자 편집자의 직감적인 도구이고 뒤의 것은 꼴에 신경을 쓰는 아트
에디팅(Art Editing)으로서 시각적인 도구이다. 이러한 편집 개념의 혼용은
「책을 디자인한다」는 근본적인 뜻을 해쳤다.

신문사나 잡지사, 또는 출판사의 편집 책임자는 이 두 가지를 다 하는
직종으로만 생각했고, 또 그렇게 해왔던 것이다. 이러한 풍토에서 편집 디자인은
그 성장을 기대할 수 없었고, 전문가가 아니더라도 책의 장정이나 책 속의

타이포그래피에 그 결정 권한의 칼을 휘두르고 있었던 것이 최근까지의
잡지 편집의 현실이었다.

　　책이나 잡지를 편집한다는 것은 하나의 창조 작업이다. 단순히 카피만을
늘어 놓고 배열한다는 것, 그 이상의 일임은 물론이다. 이것은 표현적인 그래픽
엘리먼트의 사용법을 체득하고 글과, 사진과, 공간의 유기적인 관계를 앎으로
인해서 디자인의 장식화를 막을 수 있게 되는 것이다.

　　그리고 책을 디자인한다는 것이 장식의 기능에 앞서 전달의 기능을 가진다는
것이 명백해질 것이다.

우리가 해결해야 할 문제

이러한 체계 하에서 책의 형태에 대한 모든 일은 시급히 디자이너의 손과 머리로
해결되어져야 할 장이다. 내용과 형식이 분리되어 각기 전문가의 손에 의해서
책이나 잡지 등이 꾸며진다는 것은 그만큼 프로패셔널하게 되는 것이고 서로의
일량이 줄어들게도 하는 것이다. 이러한 것은 개념이나 선입견에 관한 문제라고
할 수 있다. 그러나 이러한 무형적인 장벽 말고도, 변화있는 타이포그래피 구사
등의 실질적인 우리의 작업에 입각하여 해결해야 할 가장 큰 벽이 가로놓여
있다. 이것은 이 나라 그래픽 디자이너들이 해결해야 할 「한글 활자 개발」의
문세이며 또한 그것의 기계화에 대한 문제들이다. 이는 그래픽 디자인의 가장
기본적인 것이다. 그리고 활자 문화의 바탕인 것이다. 이렇게 중요한 것이 결핍된
상태에서 무언가 변화할 것을 기대한다는 것은 어불성설일 것이다. 천 가지가 넘는
활자체를 구사하여 표현하는 것과 열 가지 겨우 넘는 활자체를 가지고 디자인하는
것에는 차이가 많다. 이것은 선결되어야 할 문제이기 보다는 디자이너들이
병행해서 해결해야 할 일이다. 그리고 인쇄 시스템이 활판에서 옵셋, 그라비아
등으로 옮아감에 따라 활자의 문선 방식도 「핫·시스템」에서 「쿨·시스템」으로
변하게 되었지만 우리의 사진식자 속도는 숙련된 오퍼레이터가 하루에 겨우 원고지
100매를 소화해 내기 바쁜 것은 또 하나의 발전 저해 요인이기도 하다. 시간이 오래
걸린다는 것은 기다리는 시간이 많아지고 제작에 드는 시간이 길어진다는
이야기이다. 디자이너들만의 의식이 향상된다고 해서 해결될 문제가 아니기에
더욱 답답함을 느끼는 한 예인 것이다.

　　책을 디자인한다는 것은 예술이 아니다. 어떤 면에서 볼 때 디자인이란
2차적인 고려 대상일지도 모른다. 그러나 성공적인 디자인이란, 글과 형식이
동등한 조화를 이루고 글의 내용이 생동감있게 될 수 있도록 도와주고 부추기는
기능을 한다. 결국 책을 디자인한다는 것은 독자들을 쉽게 이해시키는 것을 뜻하며
흥미를 느끼게 만드는 것이다. 그러면 독자들은 기억을 하게 될 것이고 관심과
집중을 보이게 될 것이다. 결국 책을 디자인한다는 것은 편집체재를 디자인하는
것이며 책의 낱쪽으로부터 이야기를 끄집어 내어, 읽는 사람의 머릿속에 집어넣는
전달자의 입장에 서서 일함이다. 이 일을 맡고 있는 사람이 바로 디자이너이며
그는 또 저널리스틱 커뮤니케이션의 첨병이기도 하다.

활자문화의 전망

어떤 사람은 이러한 활자문화가 요사이 어른거리는 영상매체의 부각으로 그 장래가
시원치 않을 게라고 얘기도 하지만 그것은 틀린 말이다. 전파 매체의 획기적인
발달에도 불구하고, 미국의 예를 보면, 해마다 출판물의 양이 20퍼센트씩 증가하는
추세에 있다.

　　더우기 라디오, 텔레비젼 등 다양한 전파 매체의 발달에도 불구하고 언어의
존재나 기능은 인쇄물에 전적으로 의존하고 있기에, 그 장래가 밝지 않다는 것은
믿을 수 없는 말이다. 오히려 이러한 과학 기술의 발달은 그 자체로서 인쇄술의
발달을 돕기 때문에 그래픽 디자이너의 강력한 보조자가 될 수 있는 것이다.

　　책을 디자인한다는 것, 그것은 그래픽 디자이너로서 변신하여 그 옛날의
위치에 와 있는 것으로 보면 될 것이다.

아트 디렉터 안상수,
《디자인》지가 선정한 올해의 인물
인터뷰

월간 《디자인》
1983년 12월

전재 5

안상수

1952년 충주에서 태어나 1970년 홍익대 응용미술과를 입학, 홍대학보사
편집장을 지낸 바 있다. 이 때 「와우」라는 만화를 그려 연재하기도 했다. 1977년
대학을 졸업하고 금성사 디자인실을 거쳐 희성산업 주식회사에서 일한 바 있다.
1981년에는 「꾸밈」지의 아트 에디터를 잠시 지냈고 KIST 환경계획연구소의 그래픽
자문역을 맡은 바 있다. 종합교양지 「마당」이 창간되자 아트 디렉터로 일하기
시작했고 1983년에는 「마당」의 자매지인 「멋」의 창간에 참여, 그 아트 디렉터를
겸하고 있다. 논문으로는, 한글이 어떠한 상태에서 쉽고 빨리 읽혀지느냐를
실험을 통해서 밝히고자 하였고 그 결과를 타이포그래픽 디자인에 응용하고자 한
「한글 타이포그래피의 가독성에 관한 연구」(1983)가 있고, 교육 개발원의 위촉을
받아 현재 교과서가 가지고 있는 외형적인 문제를 파악하여 중학교 학생들을
위한 교과서 체제를 디자인적인 측면에서 여러 가지 해결 방안을 제시한 「교과서
디자인 개선에 대한 연구」(1983)가 있으며, 한국언론연구원 신문활자 연구위원회에
참여하여 현행 신문의 활자 크기는 과연 적당한가라는 문제를 제기, 그 가독성
조사를 통해 신문활자 크기를 키워야 한다고 제언하여 한국신문상을 수상한
「신문활자의 가독성 연구」(1983) 등이 있다. 현재 홍익대 강사이며 「글꼴 모임」
회원이기도 하다.

기본적인 디자이너 센스와 성실을 바탕한 디자이너

이 해를 보내면서 본지에서는 올해 비교적 일을 성실하게 해 왔고 또 참신한 의욕을
보였다고 생각되는 젊은 디자이너 한 사람을 골라 1983년의 「디자인」 마지막 호를
장식하고자, 수십여일에 걸쳐 일선 디자이너들과 관계 인사들을 두루 찾아 의견을
들어 보고 심사숙고한 끝에, 올해 「신문활자의 가독성에 대한 연구」로 한국신문상을
받았고, 「멋」이라는 대중지 창간에 주도적 역할을 하여 디자이너(아트 디렉터)가
대중 잡지의 전책임을 맡는 새로운 이정표를 세워 잡지의 새로운 길을 모색한
안상수 씨를 조심스럽게 뽑아 보았다. 일반인이 자주 접하는 신문이라는 매체에
박힌 활자에 시지각적인 면에서 깊은 관심을 보이고 또 어떻게 보면 대중의 생활
양식을 이끄는 데 큰 몫을 할 수 있는 잡지라는 매체를 디자이너가 주도한다는 것은,
디자이너가 쉬 잊기 쉽지만 가장 기본적인 디자이너의 사회적 역할을 다하려는
노력으로 우리에게는 보였다. 그래서 그와 인터뷰를 가져 그의 생각과 일에 관해
들었던 내용을 간추려 싣는다. 그리고 그와 잡지 일로 한때 가까이서 지낸 바 있는
조갑제 씨가 본 안상수 관도 함께 실었다.

디자인: 먼저 「디자인」지가 뽑은 「올해의 인물」이니 만큼 많은 일을 하셨으리라
　　　　생각하는데, 하루 몇 시간이나 일을 하시나요?

안상수: 하루 평균 12시간 쯤 돼요. 일요일은 웬만하면 쉬고 토요일 밤에는
　　　　영화구경을 가는 버릇이 생겼어요.

인터뷰.
대담·본지발행인: 이영혜
정리·본지기자: 이금령

에디토리얼 디자인에서도 프리랜서 제도가 개척되어야

디자인: 프리랜서 디자이너라면 남과의 경쟁이 매우 심하잖아요? 그런데 안상수
씨는 프리랜서 디자이너가 아니기 때문에 신경을 그다지 쓰지 않아도 될 것
같은데, 그에 대해 어떻게 생각하는지요?

안상수: 직접적인 상대가 있을 때만이 경쟁이 아니라고 생각합니다. 프리랜서가
참 좋다고 생각은 하지만 저는 체질적으로 프리랜서가 될 수 없는 것
같아요. 언제 어떻게 바뀔지 모르지만 말입니다. 현재 프리랜서로 뛰는
사람들은 대개가 광고 쪽이고, 에디토리얼 쪽에서의 프리랜서가 어떻게
보장이 되느냐 하는 것은 앞으로 개척되어야 할 문제입니다. 현재로서는
그 프리랜서 제도가 정립되어 있지 않은 형편이지요. 그래서 앞으로
제가 어떻게 될 것인가는 더 두고 보아야지요.

디자인: 존경하거나 좋아하는 인물이 있으신가요?

안상수: 국내에서는 금방 떠오르는 사람이 없군요. 잘 생각하고 의미를 부여하면
있겠지만. 외국으로는 앤디 와홀(Andy Warahol)을 좋아합니다. 그 사람은
자신의 꿈을 교묘하게 현실에 다 이루어 놓은 것 같아요. 그 대표적인 예가
「인터뷰(Interview)」라는 잡지인데, 하여튼 저는 그 사람 하는 짓이 마음에
들어요. 완전히 이해한다고는 할 수 없지만 감각적으로 와닿는 것 같아요.
그저 마냥 좋은 거지요. 그 사람의 행위 자체나 그림, 잡지 등을 통해
나타나는 그 사람의 생각이 언제나 마음에 들지요. 그런데 그런 대상이
수시로 변하는 것 같아요. 어떤 의미에서는 앤디 와홀도 책을 만드는 데
열을 올리기 때문에 좋아하는지도 모르겠어요.

디자인: 대학에 다니실 때의 큰 경험이라면 어떤 것을 들 수 있을까요?

안상수: 신문사에서 일했는데 큰 경험이었던 것 같아요.

디자인: 그때 「와우」라는 만화도 그렸었지요?

안상수: 그렇습니다. 당시 만화에 대한 저의 생각은 「만화는 그림으로 전달되어야
한다」라는 것이었어요. 영어로 말하면 버벌 펀(Verbal Pun)이 아니고
비주얼 펀(Visual Pun)이라는 것이지요. 당시 만화에서 느꼈던 짜릿한
기분을 지금도 다시 느껴 보고 싶습니다.

디자인: 대학을 졸업하신 후 금성사 디자인 연구실에 들어갔다가 희성산업으로
옮겨 실무 경험을 쌓은 것으로 아는데, 그 때 배운 것이라든가 하는 것들을
좀 말씀해 주시지요.

안상수: 당시 신문에 공채 공고를 낸 회사는 금성사 밖에 없었어요. 그래서
응시를 했지요. 어떻게 가까스로 붙었으나 거기서 제가 생각하는
디자이너의 길에 맞지 않는다는 생각이 들었어요. 그 때 마침 기회가 닿아
희성산업으로 옮기게 되었지요. 4년 동안 희성산업에서 일하면서 국제
광고에 대한 일을 했는데 그러면서 조직 속에서는 일을 어떻게 해야 하는가
하는 것을 알았어요. 희성산업에서 배운 것은, 이를테면 같은 광고 일인데
그 프로세스가 조선일보에 광고를 낼 경우와 「타임」지에 광고를 낼 경우가
매우 다르더라는 것이지요. 광고를 어프로치하거나 게재하는 방법 등이

말입니다. 그리고 「타임」지에서는 「당신이 원하는 광고 효과를 얻으려면
이런 테크닉을 쓰는 것이 어떻겠는가」라는 것이 광고게재 청탁서에
써 있었어요.

디자인: 거기서 느낀 점은 어떤 것이었습니까?

안상수: 무엇이든지 전문가가 해야 된다고 생각했지요. 게재청탁서 만드는
　　　　일조차도 전문가가 해야 되고, 세일즈도, 디자인도 전문가가 해야 되고...
　　　　그런데 국제 광고의 경우 전문가에 대한 사회적 인식의 기조가 있어서
　　　　그런지 어디나 그런 식으로 청탁서가 만들어져 있는 것이었어요. 이러한
　　　　일들이 모두 책상 밑에 있는 것이 아니라 책상 위에 올라와 있는 것이지요.
　　　　참으로 느낀 것도 배운 것도 많았어요. 그리고 신인섭 이사님께도 많은
　　　　영향을 받았어요. 국제광고를 다룰 때 대상 자체가 외국인이었고 아이디어
　　　　셋팅하는 데도 우리나라식 사고가 아니고 다른 나라 사람 사고를 기조로
　　　　해야되는 것이기 때문에, 일단 자신의 생각을 백지화시키고 다른 쪽에서
　　　　출발하는 방법을 배웠던 것 같아요. 희성산업에서의 경험이 앞으로
　　　　많은 도움이 되리라 생각합니다. 당시 경리 같은 것도 좀 배웠는데
　　　　그것이 요사이 일하는 데 많은 도움이 되고 있거든요.

편집 자체가 아트 디렉션

디자인: 그 이후 재작년인가에 종합 교양지 「마당」 창간에 직접 참여하면서 아트
　　　　디렉터로 일을 해 오고 또 지난 10월에는 여성지 「멋」의 창간에 주도
　　　　역할을 하셨지요. 아트 디렉터야말로 많은 모자를 바꿔 쓸 줄 알아야 될
　　　　것 같아요. 예컨대, 사진에 대한 것, 글꼴에 대한 것, 레이아웃에 대한
　　　　것, 광고에 대한 것, 그리고 이 모든 것들에 대한 융통성 등에 두루 깊은
　　　　조예가 있어야지, 한 장르의 주제만 가지고 되는 일이 아니고 여러 가지를
　　　　모두 수용해서 걸러내는 판단이 필요하다고 보는데, 어떻습니까?

안상수: 제가 처음 희성산업에서 이리로 올 때 아트 디렉터에 대해 정확히
　　　　몰랐어요. 막연히 디자이너보다 한 등급 위에 있는 직위라는 생각 밖에
　　　　없었어요. 당시 아트 디렉션의 구체적인 것을 아는 데 결정적인 도움이
　　　　되는 두 분을 만났는데, 김춘 씨와 일본인 아야이껜 씨가 그들이에요.
　　　　김춘 씨가 그 때 막 외국에서 돌아왔었어요. 아야이 씨는 건축과 출신인데
　　　　책을 만드는 전문가예요. 김춘 씨에게서는 개념적인 것, 야야이 씨에게서는
　　　　구체적으로 어떤 일을 하는 데 대한 코멘트를 받았어요. 김춘 씨에게 아트
　　　　디렉터가 무엇이냐고 물었더니 「아트 디렉터는 반 이상의 직분이 아트
　　　　바이어 역할을 해야 된다」고 하더군요. 이를테면 물건을 잘 살 줄 알아야
　　　　된다는 거죠. 일러스트레이션을 사거나 사진을 살 때 말입니다. 저한테는
　　　　귀중한 말이었어요. 일요일 같은 날에는 전시장엘 꼭 다녀야겠다는 생각은
　　　　들었으나 그것 자체가 바로 아트 디렉터의 일인지는 확실히 몰랐던 거지요.
　　　　막연히 아트 디렉터를 하기 위한 교양 문제라고만 생각했지, 그것이 내가
　　　　하는 일 그 자체는 아닐 거라고 생각했읍니다. 김춘 씨가 그 외에도 많은
　　　　이야기를 해줬지만 기억에 남는 것은 그것 뿐이에요. 그 후로 물건을 잘

사기 위한 코디네이션이 중요함을 알게 되었지요. 물론 구체적으로 들어가 레이아웃과 타이포그래피, 시각적 이미지 등을 컨트롤하는 내적인 일도 중요하지요. 그러다 1년 후에 일본에 가서 나까가와겐조(中川憲造)라는 사람을 만났는데 그 사람은 생각 자체가 발랄한 일본의 젊은 디자이너 중의 한 사람입니다. 이 사람은 책에 대한 확고한 철학을 갖고 있었어요. 그와의 만남은 저한테는 소중한 것이었지요. 그 사람과 내가 생각의 일치를 본 것은 편집에 더 관심이 있다는 점이었어요. 레이아웃이나 디테일한 처리보다는 아이디어 자체를 기획하는 데 더 관심을 쏟지 않으면 아트 디렉션의 효과를 백퍼센트 보지 못한다는 것입니다. 그 사람과 이야기하다 보니 서로가 너무 생각이 비슷하다는 느낌이 들었어요. 그 때의 대화를 소화해서 나온 생각은 「편집 자체가 아트 디렉션이다」라는 것이었어요. 레이아웃을 어떻게 하고 활자를 몇 포인트로 하는가 하는 구체적인 이미지 컨트롤은 2차적인 문제로 보였어요. 그러니까 시각적인 면에서 잡지를 책임지는 사람이 잡지의 전반적인 기획에 관심을 가지지 않고 한 발짝 물러나 스스로 울타리를 치는 것은 자기의 권리를 포기하는 일이지요. 저로서는 아트 디렉션을 그렇게 생각해요.

전달이 결여된 타이포그래피는 무의미해

디자인: 수긍이 갑니다. 안상수 씨의 그 같은 생각은 매우 중요한 발견이고 「마당」이나 「멋」을 위해서는 바람직한 일이 아닌가 해요. 그런데 안상수 씨는 타이포그래피에 대해 깊은 관심을 보이고 있고 또 홍익대에서 그에 관해 강의도 하고 계시는 줄로 아는데, 타이포그래피에 대한 지론은 간단히 말해서 무엇인지요?

안상수: 저의 지론은 「기능」입니다. 타이포그래피는 활자 매체를 대상으로 한 학문이에요. 전파, 그림, 소리와 마찬가지로 활자는 매체지요. 활자 개념은 지금에 와서 많이 바뀌었습니다. 활자는 인쇄와 직결되며 인쇄 그 자체가 활자라고도 할 수 있지요. 그리고 활자의 역사가 곧 그래픽디자인의 역사라 하겠어요. 바우하우스에 이르러 활자에 대한 개념에 큰 변혁이 일어났지요. 그 이전만 해도 활자란 다분히 신을 위한 것이었다고 할 수 있어요. 구텐베르크가 활자를 발명할 때 그 대상은 성경이었어요. 그의 42행 성경이 좋은 예지요. 또 세계에서 최초로 우리가 발명했다는 금속활자도 따지고 보면 불경을 위해 발명된 것입니다. 그것들은 라틴어나 한문으로 되어 있었기 때문에 그것을 해독하는 사람은 극소수에 불과했지요. 그러다가 산업혁명이 일어나고 시민교육이 보급됨에 따라 문맹자가 줄어들고 책이 대량 보급되다 보니 정보의 양이 많아지게 되었는데, 이때부터 기능의 문제가 대두되었지요. 신을 위한 것이 아니라 인간을 위한 활자 개념이 나타난 것이지요. 「형태는 기능을 따른다」는 바우하우스의 입장은 그러한 개념에서 나온 것이지요. 이는 바우하우스의 독단적인 생각이었다기보다는 사회적으로 요구된 것이 그 곳을 통해 나왔을 뿐이지요. 이제 책이라는 것은 사람이 읽고 쓰기에 편하면 우수하다고

보지요. 다시 말해서 사람을 위한 타이포그래피라야 합니다. 사람을
위한다는 것 자체가 기능이지요. 기능은 쉽게 전달된다는 것을 말합니다.
그러니까 타이포그래피의 속성은 전달+기능이에요. 따라서 전달이 결여된
타이포그래피는 무의미한 것이지요. 그러한 것은 실험에 지나지 않아요.
저는 그것을 구분하고 싶습니다. 일본 사람들을 보면 글자를 가지고 전등을
만들고 회화적인 표현을 하는 등 타이포그래피에서 장난을 하는데 그걸
전부로 착각하고 모방하면 곤란하지요. 저는 예외라는 것, 파격이라는
것도 격을 갖춘 다음의 문제라고 봐요. 데포메이션도 포메이션이
갖추어진 다음에 해야지요. 저는 그런 실험 자체를 거부하는 것이 아니라
그렇게 하기에는 아직 우리의 터전이 허약하다고 봐요. 외국의 경우에는
타이포그래피를 대학 4년 동안 공부하지만, 우리나라의 경우에는 보통
레터링과 타이포그래피를 한 학년에서 끝내 버리지요. 이건 사실 심각한
문제라고 봅니다. 저는 그래픽 디자인의 가장 본질적이고 원천적인 것이
타이포그래피라고 생각해요. 우리나라는 분명 타이포그래피에 있어
훌륭한 유산을 물려 받았어요. 금속활자도 세계에서 제일 먼저 발명되었고,
그런데도 타이포그래피를 신중하게 받아들이지 않는 우리의 풍토에
문제가 있다고 봐요.

디자인: 동감이에요. 사실 한글의 타이포그래피에 관한 문제점은 아무리
이야기해도 지나치지 않다고 봅니다. 그렇다면 현재 「멋」이나 「마당」에서
헤드라인이라든가 본문, 그리고 광고 등에 있어 타이포그래피 활용의 어떤
특별한 원칙이라도 있습니까?

안상수: 지금껏 사람들은 별다른 것, 색다른 것에 관심을 많이 가졌어요.
타이포그래피라는 것은 활자를 잘 운용하는 기술이라 볼 수 있는데,
그러려면 지금 나와있는 우리나라 글자가 타입 페이스가 많지 않다, 화려한
글자가 더 있어야 한다, 더 굵은 글자가 있어야 한다 하는 등의 주장들이
있는 것 같아요. 그보다도 지금 있는 글자라도 잘 이용하고 잘 부려야
한다고 봐요. 이게 저의 원칙이지요.

디자인: 잘 이용해야 한다고 해도 선택의 여지가 별로 많지 않은 것 같은데요?

안상수: 물론입니다. 그러나 선택의 여지가 그다지 많지 않다고 해도 그것만
가지고도 잘 써야 된다고 봐요. 제대로 부려야지요. 비유컨대, 집안에 두
머슴이 있다고 합시다. 그 두 머슴을 효율적으로 부릴 생각은 않고 머슴
다섯이 있어야만 한다고 하고 이미 있는 두 머슴을 무시하면 안 된다고
봐요. 아주 충실한 두 사람의 머슴이 있으니 그들의 진가를 우선 발굴해
놓고 사람을 더 구해야지요. 병행의 방법을 써야지요.

디자인: 그럼 「마당」이나 「멋」의 경우 본문체 급수라든가 지질이라든가
포맷이라든가 하는 디테일에 있어 어떻게 처리하고 있나요?

안상수: 「마당」의 경우 본문체 급수는 13급 장1이고 절대치인 마이너스치는
안 쓰고 상대치인 유니트 개념을 쓰지요. 3유니트를 빼고 띄어쓰기는 ¼.
「멋」의 경우는 14급이고 나머지는 같은 요령이지요. 그리고 끝흘리기를
해요. 끝흘리기는 「디자인」지가 먼저 시도했지요? 끝흘리기는 영어에서는

301

벌써부터 있어 왔어요. 일본글이나 중국글자에는 띄어쓰기가 없지만 우리말에는 있어서 영어와 비슷합니다. 하기 때문에 음절을 끊어주는 편이, 예컨대 위도우(Widow) 같은 것을 막아주는 데 결정적으로 공헌하는 것 같아요. 위도우라는 것은 「했읍니다」의 경우 「다」자가 떨어지는 것을 말하는데, 이것을 과부라 할 수 있지요. 시각적으로는 현재의 독서습관을 거스르는 점이 있지만 익숙해지면 편해져요. 옛날의 디자인 개념은 심메트리(Symmetry) 개념이었지만 현대에 와서는 어심메트리(Asymmetry) 개념이지요. 어심메트리 개념은 무언가 모르게 현대적인 느낌을 주지요. 그런 여러 가지 이유로 끝흘리기를 시도해 봤는데, 질타를 무수히 받았어요. 하지만 계속 끝흘리기를 하겠읍니다. 기능적으로 유용하다고 생각하니까. 지질에 있어서는 처음에 저희들이 종이를 특별히 개발했어요. 특별 주문을 해 가지고, 지금 「멋」이 다시 그렇게 하고 있으나, 「마당」은 원가 때문에 중단했어요.

디자인: 「마당」과 「멋」의 포맷과 사이즈가 좀 다른데, 어떤 책이 더 맘에 드세요?

안상수: 둘 다 마음에 들기도 하지만 또 마음에 안 들기도 합니다.

디자인: 에디토리얼 디자인의 일은 여러 가지 많은 영역을 모험할 수 있다고 봅니다. 다시 말해 자신의 재능을 마음껏 펼칠 수 있다는 이야기가 되는데, 어떻게 생각하시는지요?

안상수: 그것을 악기에 비유한다면 아코디온을 연주하는 것과 비슷하다고나 할까요. 연주해 본 적은 없지만 그저 막연하게, 이를테면 옛날에 아코디온을 연주하는 광경을 곡마단 등에서 보게 되면 왠지 그들이 꿈 속에 잠기는 듯한 것을 느끼게 되잖아요? 그 주머니 속에서는 별의별 소리가 다 나오면서 그 소리가 모두 일렁거린단 말씀이에요. 그것이 마치 책을 주무르는 것과 같은 느낌이 드는 거죠. 그런데 거기에선 리듬도 나오고 어떤 교묘한 하모니도 일어나고 무슨 화음도 생기는데 저는 막연하게나마 광고 한 페이지짜리 같은 것은 리듬이 빠진 단조로운 연속적 멜로디 같은 생각이 들거든요.

디자인: 그건 그래요. 책이 1페이지에서부터 서서히 리듬을 탄다고 하면 그런 것 자체가 아코디온이라 할 수가 있을 것 같아요. 어디에서는 강조를 하기도 하고 어디에서는 쉬어가기도 하는 그런... 굉장히 복합적이죠.

안상수: 그래서 제가 잡지 일을 처음 하면서 느낀 것은 바다 같다는 것이었읍니다. 그러니까 가슴이 탁 트이는 기분도 들었지만 또 막막하기도 했다는 거죠.

디자인: 외국 잡지 가운데 좋다고 생각하는 것은 어떤 것들인가요?

안상수: 「에스콰이어(Esquire)」, 「지오(Geo)」, 「롤링스톤(Rolling Stone)」이란 잡지가 좋고, 불란서 잡지로는 「레이(Lei)」, 독일의 것은 「쉬테른(Stern)」, 그리고 미국의 「인터뷰(Interview)」란 잡지를 특히 좋아해요. 잡지에 대한 특별한 편견 같은 것은 없습니다. 그저 닥치는 대로 좋거든요. 제 방에 쓰레기처럼 쌓인 것이 잡지니까요. 「지오」는 제가 처음으로 심취했던 잡지의 하나죠. 경영면에서는 실패했지만.

디자인: 국내에서도 서서히 잡지에 아트 디렉터 제도가 자리잡고 있는데요,

「뿌리깊은나무」의 이상철씨, 「디자인」의 황부용씨가 있었고, 그리고
「한국인」의 서기훈씨, 「신앙계」의 손진성씨 등을 들 수 있겠죠.
국내 잡지계의 문제점을 이와 관련하여 어떻게 느끼시는지요?

안상수: 우리나라 잡지계의 문제는 아트 디렉터를 근본적으로 인정하느냐 않느냐
하는 데 있어요. 그런 점에서 저는 「뿌리깊은나무」를 역사에 반드시 기록해
두어야 한다고 생각하고 있어요. 대중지였기 때문에 더욱 그래요. 그 잡지의
발행인겸 편집인이었던 한창기 씨의 생각도 얘기해 둬야 하구요. 제가
보기에는 발행인과 아트 디렉터 간에 공생의 관계가 이루어지지 않는다면
아트 디렉션이라는 것은 존재가치가 없어요.

아트 디렉터가 인정되어야 잡지 살아남아

디자인: 그렇기는 하지만 한편으로는 발행인의 특권이라 할 수 있는 고용에 의한
관계가 될 수도 있지 않을까요?

안상수: 제가 지금 얘기하는 것은 편집인과 아트 디렉터와의 관계입니다. 아트
디렉터가 인정되고 있느냐 그렇지 않느냐 하는 문제는 잡지를 비평하기
이전의 문제예요. 아트 디렉터가 인정되지 않고 있다면 부정적으로 생각하고
인정이 된다면 긍정적으로 생각해요. 그 다음의 문제는 시간이 해결해
주는 것이죠. 그리고 우리는 지금까지 아트 디렉터를 제대로 키워 왔느냐
하는 반문도 해봐야 합니다. 제 경우엔 아트 디렉터 일을 아트 디렉션에
대한 정확한 개념을 갖지도 못하고 시작했어요. 그저 귀동냥, 눈동냥으로
좌우충돌하다 보니까 지금에서야 막연히나마 그게 이런 거구나, 하게
되었다고나 할까요. 여러 정황으로 봐서 우리의 에디토리얼 디자인 자체가
어떤 기로에 놓여 있다고 심각하게 생각하고 있어요. 아트 디렉션이 필요함은
기능 때문이지요. 그런데 정보가 넘쳐 흐르는 오늘날 치마폭이 아무리 넓다
해도 그 정보를 다 수용을 못하게 되었지요. 고르는 작업만도 바쁜 거죠.
예전에는 사탕 사러 가면 비과 하나 밖에 살 게 없었지만 이제는 초콜렛
하나라도 사려면 자기 마음에 맞는 것 고르기도 어렵게 되었지요. 이제는
독서가 노동이 된 겁니다. 그러니까 사람들이 즐겨 읽을만한 정보와 메시지를
골라 무리없이 전달하고 또 독서의 방향도 제시해야 할텐데, 그 역할을
1차적으로 하는 것이 바로 잡지나 책의 옷차림이지요. 옛날에는 속마음만
좋으면 되었지만 요사이는 그렇지 않다고 봐요.

디자인: 「멋」의 아트 디렉터다운 말씀이군요.

안상수: 「멋」뿐 아니라 어떤 잡지에도 통용되는 얘기죠. 잡지가 살아남으려면 이제는
비즈니스가 중요하고 그러려면 옷을 잘 입고 나가야지요. 그것이 아트
디렉터의 책임입니다.

디자인: 「마당」은 「뿌리깊은나무」의 여운에서 크게 벗어나지 못하다는 인상이 있고,
이제 막 출범한 「멋」도 스노비즘에 젖은 일반 여성지들과 별반 차이가 없는
쪽으로 기울지 않을까 하는 우려가 있는데, 그런 것을 타개하려면 좋은 기획과
아트 디렉션이 있어야 한다고 봅니다. 어떻게 해 나가시는지요?

안상수: 솔직히 말해서, 이전에 「뿌리깊은나무」를 독자의 입장에서 보았는데,

그 이미지가 저한테는 좋은 교과서가 되었지요. 정확한 포맷 구사, 활자의 적절한 활용, 정확한 디자인 방침, 합리적인 원가정책 등 좋은 점을 받아들이려고 했지요. 그런 바탕에서 나름대로의 디테일 문제를 해결하려 했고, 지나치게 파격적인 것이 안 되도록 했습니다. 마케팅에 있어서도 「뿌리깊은나무」의 독자를 흡수하려 했구요. 「멋」의 경우 제일 중요한 것은 차별화일 것이라고 생각했읍니다. 이것이 가장 우선되는 편집과 아트 디렉션의 기조이지요. 이 바탕에서 독자에게 전달하는 시각적인 방법을 긍정적으로 택하기로 했읍니다. 타 여성지의 경우 긍정적인 메시지인데도 부정적으로 보이게끔 시각적 처리를 잘못한 결함이 눈에 띄데요. 그런 면에서 차별화의 수단으로 정리해 보려고 합니다. 타 여성지가 많은 여성 독자층이 있는 넓은 우물 속에 같이 뛰어들어 함께 물을 퍼내기 식이라면, 「멋」은 좁은 우물에서 다 퍼내겠다는 의도라고 보면 되지요. 그리고 「멋」에서 진정한 아트 디렉션을 추구해 볼 생각입니다. 긍정적이고 삶의 윤기를 더하는 잡지로 만들기 위해서 말입니다.

꽃에만 관심두지 말고 흙, 물, 심지어는 인분도 살펴보아야

디자인: 디자이너가 되고자 하는 사람들에게 하고 싶은 말이 있으시다면?

안상수: 디자이너라면 창의적인 면도 물론 있어야지만 그것을 소화할 수 있는 토양도 갖추고 있어야지요. 토양이란 경험을 말합니다. 직접적인 체험이든 책을 통한 것이든 경험이 많을수록 해석하는 도구가 많게 되죠. 그러니까 비유컨대 머리 속에 질퍽한 논두렁도 있고 시멘트벽도 있고 거름밭도 있고 하면 어떤 정보가 들어왔을 때, 아! 이것은 시멘트벽에다가 그려야겠구나, 이것은 흰 도화지에 그려야겠다, 아니면 내가 아는 다른 사람에게 부탁해야겠다 하는 판단이 정확히 서게 되지요. 이런 토양을 갖추려면 우선 여러 가지 사물에 대해 호기심을 가져야 할 것 같아요. 그리고 상상력과 자기동일성, 개성 등도 지녀야지요. 또 한 가지는 너무 꽃만 보지 말라고 하고 싶어요. 흔히 사람들의 관심은 생색나는 일 쪽으로만 기울기 쉽죠. 꽃에만 관심이 있는 거죠. 한 송이의 꽃이 있기 전에, 누구의 시에서 나오는 말마따나 무서리도 있었고, 잎도 있어야 하고 뿌리도 있어야 하고, 또 뿌리를 버티게 하는 흙, 물, 심지어는 인분도 있어야지요. 그런데 제가 만난 사람들 중에는 꽃만을 선호하는 사람이 많은 것 같았어요. 제가 보기에 꽃은 전체로 보면 아주 작은 부분에 불과해요. 꽃이 전체인양 생각하면 곤란하지요. 예를 들어서 광고를 두고 볼 때, 광고가 나와서 칭찬을 받는 부분이 있으면 그건 꽃이죠. 그 중에서 꿀 같은 일도 있어요. 모델들과 비행기 타고 제주도에 가서 촬영을 한다든지 하는 게 그것이지요. 그러나 그 전에 그런 것을 위해서 결재도 맡으러 돌아다니고, 돈도 주고 받고, 제판소에 가 밤도 새고, 사식집 가서 오자, 탈자, 교정하고, 하는 일은 흙이나 잎의 작용이지요. 이런 일이 95% 정도 차지하고 그 나머지가 꽃인 셈이지요. 제가 하고자 하는 말은 우월과 열등의 문제가 아니고 학문으로 따지면 기초학문에 대한 이야기에요. 한글꼴에 관한 거라든가 인간의

지각에 관한 것이라든가 기초형태에 의한 조형에 관한 것을 연구하거나
인쇄 테크닉의 기본을 정립한다거나 디자인 용어를 해설한다거나 하는
것들은 광고처럼 생색이 나는 일이 아니죠. 그러나 디자인에서의 기초적인
것을 확립해 놓아야지요. 만약 대학 졸업생 중에 90% 이상의 대학생이
광고 계통을 지망한다면 바람직하지 못하다는 말이지요. 지금은 오히려
생색나지 않는 일에 더 관심을 가져야 될 때가 아니냐 하는 생각이
들어요. 그러려면 역사를 알아야 할 것 같아요. 아무리 사소한 것이라도
역사를 알면 진지한 구석이 있게 마련이지요. 예를 들어 화장이라는
것의 역사를 이야기하면 그건 학문이 되지요. 아무튼 역사를 알면
진지해지고 겸손해지게 되지요. 자신의 작업에 대한 긍지를 갖게도 되고요.
그렇게 되면 생색나지 않는 일이라도 추진해 나갈 수 있는 힘을 스스로
키울 수가 있다고 봅니다.

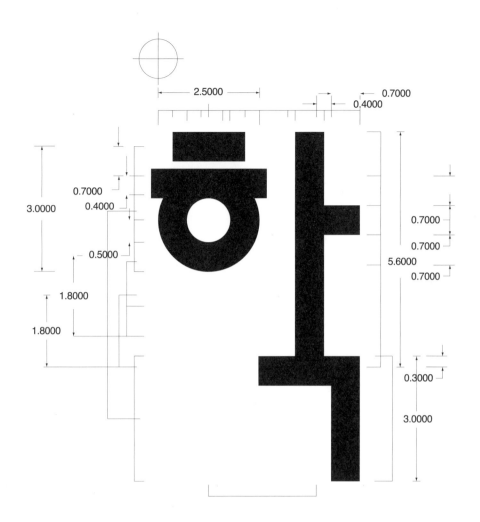

"나는 대학 시절 대학신문을 만들었고, «마당» 잡지의
제목용 글자, 잡지 «과학동아» 제호를 디자인했다.
한글 타자기를 개발한 공병우 선생은 안상수체를 보고
"나는 한글을 네모틀 안으로 끌어들이려 노력했는데
자네는 글자가 생긴 대로 했군"이라며 "자네가 나보다
한수 위"라고 과분한 평을 해주시기도 했다. 안상수체에는
어렸을 적부터 쌓인 나의 한글 디자인에 대한 경험이
다 녹아 있을 것이다."

〈생명평화무늬는 '시대정신'이 만들었다〉,
«붓다로 살자», 2017년 통권 5호.

"'안상수체'는 자연스럽게 지은 이름이에요.
'보도니(Bodoni)'나 '프루티거(Frutiger)'와 같이 영문 폰트
중엔 서체를 만든 이의 이름을 따온 경우가 대부분입니다.
그런데 과거에 우리는 그렇게 하지 않았어요. 최정호
선생조차 당신 이름을 붙이지 않았죠. 다음에 디자인하실
서체에는 이름을 붙이라고 말씀 드리기도 했죠.
'안상수체'로 명명한 이유는 두 가지예요. 우선, 당연히
그래야 한다고 생각했어요. 다른 생각을 하지 못했죠.
두 번째는 당시에 안그라픽스를 막 시작하는 시점이었는데,
내 이름을 붙이는 게 가장 확실하게 내 일과 디자인에
책임을 지는 방법이라고 생각했어요. 내 이름을 걸었으니
소홀히 하기 어렵겠다는 생각을 했죠. 그런 생각으로 그땐
일말의 고민도 없이 '안상수체'라고 이름을 붙였어요."

안상수, 노은유 대담, 〈최초에서 최초로, 안상수체 2012〉,
ag타이포그라피연구소, http://agfont.com/?p=93

한글은 (675+325 =)1000 안에서 글자가 이륙의 지르
멈춤은 Baseline을 기준으로 ascender 675 descender 325을
가준으로 오르락 내리락 합니다.

"아마도 현대 한글에서 안상수의 탈네모틀 글자꼴은
최현배의 풀어쓰기와 함께 가장 혁신적인 실험의 하나로
평할 수 있을 것이다. 그러나 최현배의 풀어쓰기가
말 그대로 하나의 실험으로 그친 데 비하면 안상수의
글자꼴은 현실화되었다."

최범, «한국 디자인을 보는 눈»,
안그라픽스, 재인용. 2006.

"네모틀을 벗어난 글자꼴을 개발해야겠다고 생각하고 있던
1984년 오토캐드 2.1을 구했다. 오토캐드는 벡터 방식의
기계 제도 및 건축 설계용 캐드 프로그램이었다. 그러나
이를 잘 이용하면 글자 디자인에 매우 도움이 되겠다 싶어
매뉴얼을 구해 체득해나갔다. 그 역시 컴퓨터에 대해
잘 모르는 상태에서 많은 어려움이 뒤따랐다."

‹한글 타입페이스 개발의 기수(1): 안상수›,
월간 «디자인», 1989년 10월호.

"'안상수체'는 지난 1985년에 홍익대학교 시각디자인협회
회원전 포스터를 통해 처음 발표되었습니다. 1986년에는
《과학동아》 제호로 채택되어 지금까지 사용되고 있기도
합니다. 1991년에는 한글과컴퓨터 아래아 한글 번들
폰트로 탑재되고, 2004년에는 한글디자인연구소를
통해 '안상수체' '마노체' '미르체' '이상체' 총 네 종 세트
상품으로 구성된 안상수 활자모음 '수(秀) 시리즈'가 출시된
바 있습니다. 2006년에 첫 번째 수정이 있었고, 라틴
알파벳 글꼴을 업그레이드한 '안상수체2006'은 아래아
한글에 번들 폰트로 탑재되었죠. 그리고 올해 글꼴 가족을
확장하고 한글 그룹 커닝을 적용해 '안상수체2012'로
다듬어 새롭게 출시했습니다."

안상수, 노은유 대담, 〈최초에서 최초로, 안상수체 2012〉,
ag타이포그라피연구소, http://agfont.com/?p=93.

"제가 안체를 멋지었을 즈음 선배들이 저에게 포스터
디자인을 맡기면서 제 마음대로 하라 했는데, 거기에
처음으로 안체를 썼어요. 그 포스터 전시회 개전식을 하는
날 다 모였는데, 저한테 일을 시킨 선배가 와서 "마음대로
하라고 했더니 정말 그렇게 하기냐? 그것도 글자냐?"라고
막 나무랐거든요. 사실 그때 저는 속으로 기분이
괜찮았어요. 꾸지람 듣는데 그게 섭섭하거나 야속하지 않고
이상한 통쾌감 같은 게 느껴졌습니다."

진중권, «진중권이 만난 예술가의 비밀», 창비, 2015.

제3회 홍익시각디자이너협회
회원전 1985년 12월9일-15일
한국디자인포장센터 3층 전시실
the 3rd exhibition of
hondit visual desig-
ners' association

the 3rd exhibition of
hondit visual desig-
ners' association

제3회 홍익시각디자이너협회
회원전 1985년 12월9일-15일
한국디자인포장센터 3층 전시실

"이 불세출의 글꼴을 이루고 있는 건 오직 직선과 동그라미
뿐이다. '획'이라고 말할 때 느껴지는 손글씨의 흔적은
그 어디에도 없다. 안상수체의 딱딱하고 동그란 자음과
모음들은 수학과 이성에 대한 상쾌한 신뢰를 접착제 삼아
하나의 글자를, 그리고 의미를 이룬다. (...) 안상수체의
원형태가 «과학동아»의 제호였고, 본격적으로 적용된
첫 사례가 '제3회 홍익시각디자이너협회 회원전'
포스터였다는 사실처럼 이 글꼴은 태생적으로 제목, 혹은
포스터에 적합한 것이기 때문이다. 오히려 이 글꼴이
본문용으로 적합하다면 그것이야말로 안상수체의 급진성과
어울리지 않는 것일지 모른다. 2007년, 디자이너 안상수는
구텐베르크상을 수상했다. 이 수상의 한가운데에
안상수체가 있었음은 물론이다. 상을 받는 자리에서 그는
'글자사람' 세종대왕과 '활자사람' 구텐베르크, 그리고 현대
타이포그래피의 문을 연 얀 치홀트를 거론했다. 세종대왕,
구텐베르크, 그리고 얀 치홀트. 안상수체는 이 세 명이
만나는 삼거리 교차로에 서 있다."

김형진, ‹안상수체, 1985›, 네이버캐스트,
http://terms.naver.com/entry.nhn?docID=
3568794&cid=58795&categoryId=58795.

"결국 한글의 원형태란 경제적 원소 형태이다. 이러한 것은
결국 글자를 디자인하는 데 중요한 단서를 제공한다.
글자 디자인에서 정해진 최소한의 요소만을 디자인한다면
글자 디자인에 최소의 에너지만을 쓰게 될 것이고, 그것을
처리하는 데도 시간이나 에너지를 최대한 절약할 수
있을 것이다."

«한글꼴의 원형태 연구», 한국정보과학회
언어공학연구회 학술발표 논문집, 1992.

굵은 고딕의 들쭉날쭉한 '안상수체'를 개발해 한글 타입페이스에 새로운 감각을
부여한 안상수 씨의 지론은 역시 '한글은 네모꼴에서 벗어나야 한다'는 것이다.
이 주장을 제목으로 하여 한 광고대행사 사보(엘지애드 1986. 6)에 글을 쓰기도
했던 그는, 한글 글자꼴 개발에 있어서 옹근글자냐 조합글자냐 하는 양론 속에서
한글 자모를 조합해 쓰는 조합글자와 네모꼴에서 벗어난 돌출형 글자꼴을
지지하고 있다.

　　　한글기계화 연구가인 송현 씨는 저서 «한글자형학»(1985) 월간 «디자인»
출판부에서 한글 표준글자꼴 시안으로 안상수체를 제시하였다. 이 체는 1984년
«과학동아»의 로고타입으로 처음 사용되었는데, 지금은 «일간 스포츠» 등
몇몇 매체에서 사용되고 있다.

　　　여기에서는 안상수체의 개발과정을 간단히 소개하는 것으로 그의 작업에
대한 이해를 대신하고자 한다.

안상수체의 개발과정

네모틀을 벗어난 글자꼴을 개발해야겠다고 생각하고 있던 1984년
오토캐드(AutoCad) 2.1을 구했다. 오토캐드는 벡터 방식의 기계 제도 및 건축
설계용 캐드 프로그램이었다. 그러나 이를 잘 이용하면 글자 디자인에 매우
도움이 되겠다 싶어 매뉴얼을 구해 체득해나갔다. 그 역시 컴퓨터에 대해 잘 모르는
상태에서 많은 어려움이 뒤따랐다.

프레임 만들기

우선 스케치를 했다. 그리고 그에 따르는 모듈골격을 찾아내는 작업을 했다.
추출된 골격은 기존 프레임으로서 이를테면 설계도이다. 이것에는 첫 닿자의 위치,
홀자의 위치, 받침의 위치가 고정 표시되어 있고 각 쪽자의 삽입지점, 선의 굵기
등이 수치로 표시되어 있다.

자형 요소의 분석

모아쓰기를 위한 한글의 최소 단위를 파악하는 일이 우선이었다. 한글꼴의
기본적인 요소인 쪽자만을 간추려 최소화하였다. 그 결과는 다음과 같았다.
첫 닿자 19자
닿자 14자: ㄱ, ㄴ, ㄷ, ㄹ, ㅁ, ㅂ, ㅅ, ㅇ, ㅈ, ㅊ, ㅌ, ㅍ, ㅎ
쌍닿자 5자: ㄲ, ㄸ, ㅃ, ㅆ, ㅉ
홀자 21자
홑홀자 10자: ㅏ, ㅑ, ㅓ, ㅕ, ㅗ, ㅛ, ㅜ, ㅠ, ㅡ, ㅣ
겹홀자 9자: ㅐ, ㅒ, ㅔ, ㅖ, ㅘ, ㅚ, ㅝ, ㅟ, ㅢ
세겹홀자 2자: ㅙ, ㅞ

받침닿자 27자
홑받침닿자 14자: ㄱ, ㄴ, ㄷ, ㄹ, ㅁ, ㅂ, ㅅ, ㅇ, ㅈ, ㅊ, ㅋ, ㅌ, ㅍ, ㅎ
쌍받침닿자 13자: ㄲ, ㄳ, ㄵ, ㄶ, ㄺ, ㄻ, ㄼ, ㄽ, ㄾ, ㄿ, ㅀ, ㅄ, ㅆ

이 중에서 홑받침닿자는 첫 닿자와 공통으로 사용하였다. 그리고 받침으로 쓰이는
쌍받침닿자 ㄲ과 ㅆ 역시 같은 꼴을 삽입지점만 달리 하여 공통으로 사용하였다.
결국 블록으로 입력된 쪽자 유니트의 수는 다음과 같다.
첫 닿자 19자: 닿자 14자, 쌍닿자 5자
홀자 14자: 홑홀자 10자, 겹홀자 4자
받침닿자 11자

겹홀자 9자 중 'ㅐ, ㅒ, ㅔ, ㅖ'만을 따로 만들고 'ㅘ, ㅚ, ㅝ, ㅟ, ㅢ'와 세겹홀자
'ㅙ, ㅞ'는 홑홀자를 합성하여 썼다.
　　　모두 44자. 이것이 한글 조형 요소의 최소단위라고 보았다. 물론 원리상의
최소단위는 24자이지만 조형적인 측면에서 고려할 때는 44자 정도가 필요하였다.
이 최소화된 쪽지들을 블록 명령을 이용하여 집어넣었다. 이외에도 마침표, 쉼표,
물음표 등 여러 가지 부호를 만들어 넣었다.

직선의 처리
직선의 처리는 간단했다. 처음엔 솔리드 명령을 사용하여 그렸지만 오토캐드에
조금 익숙해진 다음엔 트레이스 명령으로 그렸고, 그 다음 오토캐드 2.6 프로그램을
구한 뒤에는 모두 폴리라인으로 바꾸었다.

곡선의 처리
직선에 비해 곡선의 처리는 어려웠다. 더구나 곡선의 면을 칠하는 명령은 없었다.
그래서 우선 원이나 원호 명령으로 외곽선을 그린 다음 해치 명령을 사용하여 단순
라인의 밀도를 높여 메꾸었다. 즉 ㅇ이나 ㅅ의 경우 해치 명령으로 까맣게 칠했다.
단 동그라미만은 나중에 업데이트된 프로그램을 구하여 폴리라인 명령으로 그렸다.

글자의 조합
위의 쪽자를 블록으로 집어넣고 필요할 때 불러내어 조합시켰다. 그리고 쪽자를
불러내어 낱글자('가' '학'처럼 조합이 끝난 상태의 온글자)가 이루어지면 이것 역시
하나의 블록을 만들어 저장시켰다. 글자와 글자 사이는 낱글자 블록의 삽입지점을
정하고, 이 지점에 커서를 갖다 놓고 불러내면 글자 사이가 고르게 맞을 수 있도록
만들어 놓았다.

하드 카피
플로터는 롤란드 DXY 880 A3 크기의 플로터를 사용하여 그려낸다. 그러나 그림이
깨끗하지 못하다. 따라서 수성 싸인펜으로 사용, 손으로 일일이 수정을 가한다.
양질의 하드 카피를 얻는 것이 현재 가장 중요한 과제로 남아 있다.

"바로 안그라픽스의 역사는 한국 에디토리얼 디자인과 타이포그래피의 역사로 동일시해 말할수 있다. 실험과 연구의 결과를 소수의 소유물이 아닌 책으로 펴내 널리 이롭게 알렸다는 것이 그 역사의 의미. '디자인에 대해' 말하는 책을 발간하는 회사는 더러 있었지만, '디자인이' 말하는 책을 발간한 회사는 안그라픽스가 처음이었다."

‹안그라픽스 20년, 한국타이포그래피의 역사를 만들다›, 월간 «디자인», 2005년 4월호.

"잡지 «마당»과 «멋»이 부도나고 제가 실무 수습을 해야 하는 이상한 역할을 맡게 됐어요. 1년 후 모든 게 해결되고 나니 갈 길이 막막한 거예요. 그래서 택한 길이 제 스튜디오를 내는 것이었어요. 그때 저를 도와주시던 문신규 선생님이 대학로에 자기가 얻어놓은 사무실이 하나 있는데 저보고 쓰라고 하셔서 넘겨받아 그곳에서 시작했습니다. 그때 제 앞에 놓인 디자인 삶에 두 가지 길이 있었어요. 모교에 시간 강사로 출강하던 때였으니 대학 강사를 여러 군데 하며 교직을 향하는 길이 있고, 다른 하나는 현장 디자이너로 살아가는 것이었는데, 2-3일 고민하다가 후자를 택한 거지요."

진중권, «진중권이 만난 예술가의 비밀», 창비, 2015.

1985년 2월 안상수가 설립한 디자인 회사이자 출판사.
1990년 주식회사로 전환할 당시 발기인은 안상수, 김옥철,
최승현, 금누리, 홍성택, 박영미, 박정수 등 7인이었다.
1990년대 디자인 전문회사 시대를 이끌며 활자체에서부터
단행본과 신문, 잡지, 사보, 연차 보고서, 홍보 브로슈어,
그래픽 아이덴티티, 디지털 미디어, 공공 표지와
환경 그래픽 등 거의 모든 영역에서 중요 프로젝트를
수행했다. 2012년에는 활자체 디자인에 집중하는
ag타이포그라피연구소를 설립하기도 했다.

안그라픽스는 '디자이너 사관학교'로 불릴 만큼
많은 디자이너를 배출한 것으로도 유명하다.
홍성택(1985–1994), 이세영(1988–2006),
김두섭(1990–1992), 민병걸(1994–1997),
김상도(1995–1998), 안병학(1996–1998),
안삼열(1996–2001), 유윤석(2000–2002),
이기준(2000), 김장우(2000–2003),
이경수(2001–2006), 문장현(2001–2010),
김영나(2001–2002), 신명섭(2003–2006),
김형진(2005–2006), 신동혁(2010), 안마노(2010–),
노민지(2012–), 노은유(2012–2016) 등이
안그라픽스 출신이다.

디자인 출판사로서 안그라픽스는 시대적으로 중요한 책을
다수 펴냈다. 주요 출간 도서로는 《한국전통문양집》
총서 (1986–1996), 실험적 문화 예술 잡지
《보고서\보고서》(1988–2000), 얀 치홀트의 고전을
안상수가 옮긴 《타이포그래픽 디자인》(1991),
《디자인사전》(1994), 본격 평론지를 표방한 《디자인
문화비평》(1999–2002), 《야후 스타일》(2000–2002)
등이 있다. 2003년에는 론리플래닛 한국어판 출간을
시작했다. 2014년에는 시문학과 타이포그래피를 결합해
보려는 시도로 《16시》 총서를 출간했고 2015년에는
《안그라픽스 30년》 기념 책자를 펴냈다.

김형진·최성민, 《그래픽 디자인, 2005~2015, 서울—299개
어휘》, 작업실유령, 2016.

한국전승문양집

박물관

시리즈

1

경영문물전시관 편

안상스

안그라픽스

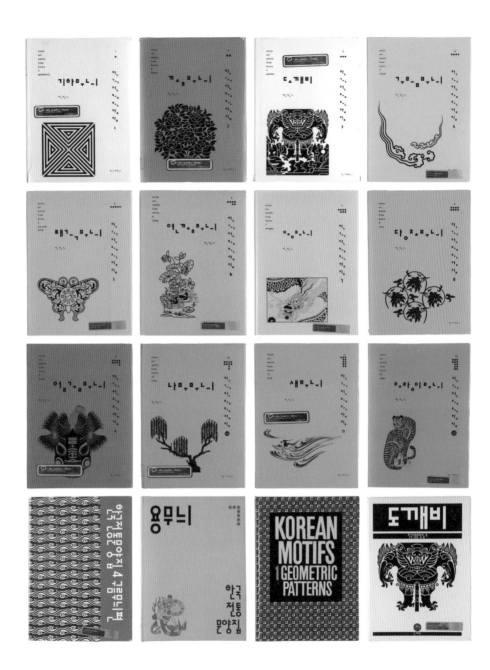

"그가 10여 년간 발행해온 《한국전통문양집》은 전통 시각
문화에 대한 애정으로 전국을 다니며 우리 고유의 무늬들을
채집한 결과물이다."

태현선, 〈안상수의 한글상상〉, 《안상수. 한.글.상.상.》, 2002.

"이 책은 그래픽 디자이너, 건축가, 조각가, 패션 디자이너,
공예가, 민속연구가 및 우리 전통에 관심을 두고
연구하는 모든 사람들의 작업에 곧바로 사용될 수 있는
시각자료를 담고 있다는 것이 최대 특징이다. 이들
무늬는 또 하나하나가 모두 매킨토시 컴퓨터의 어도비
일러스트레이터로 제작되어 개별적 요청이 있으면 컴퓨터
디스켓으로도 판매하고 있다."

〈한국전통문양집 9권째 낸 홍익대 안상수 교수〉,
《중앙일보》, 1994년 2월 12일.

"«서울시티가이드»는 당시 1억 들었어요. 큰 돈이었습니다.
우리가 가진 것이 그 정도는 안 되었으니 빚도 냈지요.
«서울시티가이드»는 우리 스스로 한 일이었어요.
88 서울 올림픽을 앞두고 서울을 소개할 만한 제대로 된
영어 안내서가 아무것도 없었지요. 서울 안내서가 정말
필요하다는 생각을 했어요. 현 서울시립박물관장이신
강홍빈 박사 등 여러 전문가의 자문을 받으며 그 작업을
진행했던 사람이 홍성택, 김혜란입니다."

안상수 인터뷰, ‹신선한 바람이 늘 허허롭게 부는 학교 같은
회사›, «안그라픽스 30년», 안그라픽스, 2015.

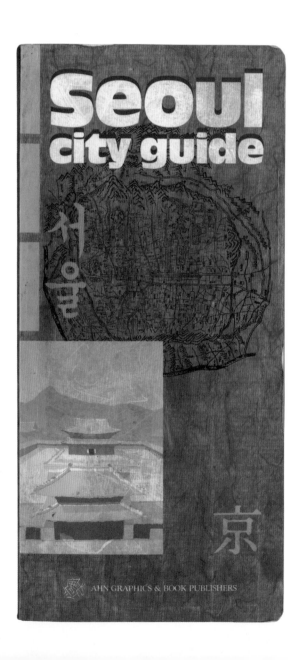

1999
1022
|
1110

개러리 아티너스_
1999. 10. 22. ㄱ-ㅁ. 저녁 6시

개처신ㄱ ㅍ-ㄹㄱ-ㄹㅁ
미하에ㄹ 레흔-: 퍼ㅍ,퍼,ㄴㅅ-
하이디 파타키: 시 나,ㅅ-ㅇ
ㄱ,ㅇ,이,ㄴ: 아ㄱ-ㄹ 시

eugen
gomringer

gallery
artinus
seoul

ahn sang-soo 1995, photo by choi young-mo

하느른기해ㅇ

ㄱㅣㅇ•ㅅ•ㅅ ㄱㅣㅇ•
ㅎㅎㅅ•ㅇ ㅎㅣㅇㅅ•ㄴ ㄱㅣㅇ•
ㅇㅇ•ㅎㅅㅎㅅ•ㅅㄴ ㄱㅣㅇㅅ•ㅅㄴ ㄱㅣㅇ ㅅ•ㅎ

1995 10 08-09 1930
ㄱㄴㅂㅣㄱㅈㅇ ㄷㅂㄱㅈㅇ

ㅅ•ㄴ ㅎㅅ•ㅎ ㅎㅅ•ㅎㅅㅎㅅ•ㅅㄴ
ㅎㅅ•ㄴ ㅎㅅㅎㅅ•ㄴ
ㅅ•ㄴ ㅎㅅ•ㅎㅎㅅ•ㅅ ㅎㅅ•ㄴ ㅎㅅ•ㄴ ㅎㅅ•ㅎㅅ•ㄴ
ㅎㅅ•ㅎㅂㄴㄱㅎㅅ•ㅎㅅ•ㄴ ㅎㅅ•ㄴㅎㅅㅎㅅ•ㄴ ㅎㅅ•ㄴㄱㅎㅅㅎㅅ•ㄴ

"동아시아 한자문화권 속에서 돌연히 태어난 한글의 모양은
당시로서는 매우 도발적이고 단순하며 기하학적 모양을
가지고 있다. 한글의 형태적 최소 형태소는 네 가지로
되어 있다. 세로줄기, 가로줄기, 빗금, 동그라미가
그것이다. 이러한 형태소는 세계 글자 중에서 가장 단순한
구조를 지닌다고 할 수 있다. 이러한 단순한 형태 때문에
한글의 모양은 얼핏 보아 딱딱하고 그래픽적으로 또
모던하게 보인다."

〈한글 타이포그라피의 정체성에 관한 연구〉,
《디자인학연구》, 34권 1호, 한국디자인학회, 2000.

"어느날.〈훈민정음〉은.금강같은.디자인.텍스트로.
내게..내. 안으로.쏙.들어왔습니다..

그것은.어디에.비할.바.없는.
뛰어난.
디자인.교과서이자.
디자인.이론(서)이며.
디자인.철학이었습니다.

그.책.첫머리에.밝힌.
세.가지.멋생각..

다름(異).
어엿비.여김(憫).
쉬움(易).

이.세.가지는.
한글의.멋얼입니다."

〈한글-어울림-멋짓〉, 《디자인학연구》 통권 71호,
20권 3호, 한국디자인학회, 2007.

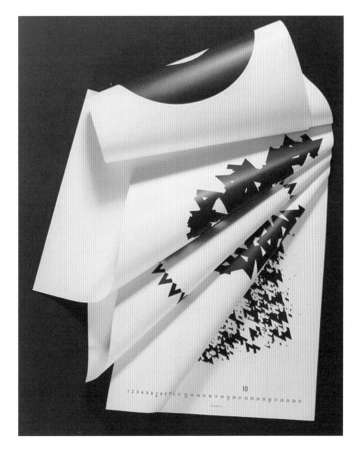

시대정신을 읽고 새기는 디자이너를 보고 배웠다

I Learned From the Designers Who Read and Engrave the Spirit of the Era

이용제
계원예술대학교, 한국

Lee Yongje
Kaywon University of Art & Design, Korea

«부초»를 시작으로 현재까지 책 3,000여 권을 디자인했다. 한국 출판계에 '북 디자인'이라는 용어를 정착시킨 인물로 알려졌다. 1999년 안상수와 함께 잰 화이트의 «편집 디자인»을 공동

배움이 중요하다고 누구나 말한다. 이 말에
적극적으로 동의한다. 나는 대학 시절의
배움 중에서 신 타이포그래피, 제다움, 한글
디자인으로부터 큰 영향을 받았다.

신 타이포그래피

참 많은 사람이 디자인에 대해서 정의한다.
서로 다른 가치를 추구할 뿐, 누가 맞고 누가
틀렸다고 말할 수 없다. 나 또한 디자인에
대한 정의를 내리고 그에 맞춰 디자인하려고
노력한다. 만약 디자인이 무엇을 예쁘게
꾸미는 일이라고 배웠다면 그런 소질이 없는
나는 디자인을 포기했을 것이다. 다행히
디자인은 합리적인 사고와 이성적인 판단,
그리고 기능과 아름다움의 조화를 만들어야
한다고 배웠다. 이를 대표하는 배움이
신 타이포그래피였다. 당시 신 타이포그래피
디자인은 너무나도 멋있었고, 또한 그 배경이
된 합리적이고 이성적인 방식이 근사했다. 나는
신 타이포그래피 디자인이 시대를 상징한다고
믿었고, 우리가 지향해야 할 디자인 방향이고,
누구나 따를 만한 디자인이라고 생각했다.

제다움

대학 시절, 디자인에 소질이 없다고 여겨서 몇
번 우울증에 시달린 적이 있다. 그러면서 내가
할 수 있는 일과 내가 할 수 없는 일에 대한
고민이 깊어졌다. 이런 나에게 한 줄기 빛이 되어
주고, 나의 가치관 형성에 큰 영향을 준 것이
'제다움'이라는 말이었다. 편집 디자인 수업에서
자신의 분야에서 업적을 쌓은 사람을 인터뷰하고
그 안에서 '한국성'을 발견해보는 프로젝트가
있었다. 지금도 비슷한 상황이지만 당시도
많은 디자이너가 우리 문화보다 서양 디자인을
주목하고 있었다. '한국성'이라는 신선한 주제

Everyone says that learning is important. I
strongly agree with this statement. During my
time in the college, I was greatly influenced by
the new typography, 'Jedaum (Being oneself)',
and Hangeul design.

New Typography

Many people define design. Every definition is
based on the pursuit of different values, and
thus it is not a matter of right or wrong. I also
define design and try to design accordingly
to that definition. If I learned design as
decorating something pretty, as a person who
is not good at it, I would have given up design.
Fortunately, I learned design to be creating
a balanced combination of logical thinking,
rational judgment, function, and beauty. In the
history of my learning, it was new typography
that well represented this goal. At that time,
new typography designs were especially smart,
and their logical and rational methods were
also good. I thought that new typography
design is the symbolic representation of our
era, the direction that we should pursue, and
the design that everyone can follow.

Jedaum (Being Oneself)

During my undergraduate years, I suffered
from depression because I thought that I do
not have talent for design. I was becoming
more and more concerned about what I could
do and what I could not do. It was the word
'Jedaum (Being Oneself)' that threw light on
my life and made great impact in establishing
my perspectives. In the class of editorial
design, we were assigned with a project to
interview a person who made achievements in
his/her own field and discovering 'Koreanness"
from the task. At that time, while there has
been not much till now, many designers were
focusing on the foreign designs rather than
the Korean culture. Under the fresh theme

번역했다. **41.** '정체성'을 가리키는 안상수의 조어. **42.** 개화기 조선의 언어학자이자 국문학자. 본명은 주상호, 호는 한힌샘. '한글'이라는 용어를 처음 제안하고, 현대 한글의 체계를

밑바탕에는 '제다움'이라는 의식이 깔려 있었고, '우리다움'과 '나다움'에 대한 생각으로 이어졌다. 제다움을 인식한 뒤로 나이가 들수록 우리 문화에 대한 관심이 점점 커졌고, 내 디자인의 뿌리와 나갈 방향을 결정하는 데에 중요한 시발점이 되었다.

한글 디자인

시각 디자인을 전공한 나는 일러스트레이션, 광고, 포장, 책 디자인 등을 배웠고 막 나타난 매체인 웹도 디자인해 봤다. 많은 수업이 있었지만, 그중에서 한글 디자인과 편집 디자인 그리고 애니메이션 제작이 가장 흥미로웠다. 세 작업은 모두 하염없이 앉아서 시간을 보내야만 끝을 볼 수 있다는 공통점이 있다. 그런데 이 세 작업 중에서 이성적이고 합리적인 접근 방식이 필요하고, 우리 사회 문화를 이해해야만 잘 풀어갈 수 있는 작업이 한글 디자인이라고 생각했다. 특히 안상수체에서 많은 자극을 받았다. 안상수체의 경제적 합리성과 이성적인 단순함은 신 타이포그래피에 빠져 있던 나에게는 한글 글자체의 모범이었다. 또한 기존 글자체와 다른 안상수체의 실험적인 모습을 통해 나도 그런 파격적이고 실험적인 한글 글자체를 그려보고 싶은 마음을 갖게 되었고 별의별 이상한 글자체를 그리기도 했다. 대학 생활 내내 많은 한글 디자인을 했고, '폰트'와 '활자'로 흥미가 이어졌다. 내 인생의 절반 이상의 시간인 25년 동안 한글을 그리고 있다. 돌이켜 보면, 대학 시절 배운 '신 타이포그래피'는 디자인이 합리적이고 이성적이어야 한다는 것을 알게 해주었고, '제다움'은 우리 문화와 나에 대해서 자각하는 계기를 만들어주었다. 한글 디자인을 배운 것은 행운이었다. 삶의 모습을 결정하는 데에 배움만큼이나 무엇을 보았는지도 중요하다.

of 'Koreanness' there was the recognition of 'Jedaum (Being Oneself)', which naturally was linked to the ideas on 'being ourselves' and 'being myself'. After recognizing the 'Jedaum', my interest in our culture also grew as I grew older. This realization became the important starting point for deciding the root and direction of my design.

Hangeul Design

As majoring in visual design, I also learned illustration, advertisement, packaging, book design, and the fairly new field of web design. Among many different classes, those on Hangeul design, editing design, and animation production were most interesting. All three had the commonality in that they required prolonged working time in the desk. Among these, I thought Hangeul design is one that needs rational and logical approaches and also profound understanding on our culture. In particular, I was greatly stimulated by Ahn Sangsoo font. With its economic rationality and logical simplicity, to one who was engaged in new typography it seemed like a model of Hangeul fonts. At the same time, the experimental form of Ahn Sangsoo font, which is radically different from other Hangeul letter types, made me to draw such an extraordinary and experimental Hangeul letter types. Indeed I drew numerous letter types with weird forms. During my undergraduate years I designed many different forms of Hangeul, which continued into my interest in 'font' and 'type'. I am drawing Hangeul for more than 25 years, more than half the time of my life. In retrospect, 'new typography' taught me that design should be rational and logical. 'Jedaum' made me to realize the importance of our culture and myself. It was fortunate to learn Hangeul design. In deciding the path of life, what

본 것에 따라서 디자인과 디자이너에 대한 상상이 달라지는 것 같다. 다시 말하면 디자인 대상과 디자이너의 활동에 대한 상상이 달라지는 것 같다. 적어도 대학원을 다니면서 보고 겪은 일들은 나의 디자인과 디자이너로서의 활동의 범위를 확장시켰다.

디자이너도 글을 쓴다

디자이너는 이성적이고 합리적인 사고를 하는 사람이라고 믿지만, 결국 조형 언어를 사용해 소통한다고 생각했다. 그런데 대학원을 다니면서 디자이너 안상수가 쓴 글을 읽고 난 뒤, 디자이너가 글을 쓴다는 것이 새로웠다. 특히 화려하거나 긴 글이 아닌, 자기 생각을 짧게 써 내려가는 모습을 보면서, 나도 이렇게 쓰면 되겠다는 생각했다. 글 주제 역시 디자인과 관련된 개인의 의견을 밝히는 것이어서, 조형 언어로 소통하는 것이나 문자로 소통하는 것이 같다고 받아들였다. 대학원을 마친 뒤, 하고 싶은 말이 있을 때는 디자인을 해서 보여주기도 하고, 때로는 글로 표현하기도 했다. 글은 대부분 한글 활자의 역사와 활자 디자인 사회에 관해서 썼다. 그 글들의 일부는 논문으로 발표하고 일부는 잡지 등에 기고했다.

디자인 사회에서 역할을 맡는다

사회의 한 직업인으로서 디자이너의 위상은 높지 않다고 느꼈다. 그 이유는 사회 현안에 디자이너가 목소리를 내거나 앞장서는 일이 별로 없기 때문이라고 생각했다. 심지어 디자인 사회의 일조차 그런 분위기가 만연해 있다. 제한적이지만 안상수가 디자인 사회의 숙제를 풀기 위해서 협회와 학회를 통해서 노력하는 모습을 봤고 저작권과 같은 디자이너의 창작에 관한 권리에 대해서 정부와 대립하는 모습도

one has seen is as important as what one has learned. The imagination of design and designers seem to vary according to what one has seen. In other words, the imagination of the objects for design and the activities of designers change. The things I have seen and experienced throughout my graduate studies, at least expanded the scope of my design and activities as a designer.

A Designer Also Writes

I thought that a designer thinks rationally and logically, but after all he/she communicates through formative language. It thus felt very new when I read in graduate school an essay by the designer Ahn Sangsoo. In particular, as reading an essay not showy or long but concise and truthful about what he thinks, I thought that I can also write an essay in this way. Since the subject of the essay was on his own opinion on design, I realized that communicating through formative language and texts are in fact of the same nature. After completing the graduate school, when I had something to communicate, I did it through designs and also texts. My essays were mostly on the history of Hangeul types and the field of typography. Some of them are published in journals and others in magazines.

Taking Roles in the Field of Design

I thought the position of a designer is not particularly high as a professional in the society. The reason of this thought is because designers seldom raise their voices or lead an opinion concerning the current social issues. This tendency is also prevalent in the design field. While limited, however, I saw that Ahn Sangsoo making efforts to solve the issues in the design field through institutions and conferences. I also observed him opposing to the government about the issues on the

보았다. 일정 나이가 되면 사회인으로서 조금씩 분야의 권리와 발전을 위해서 역할을 맡는 것으로 생각했고, 나 또한 언젠가 때가 되면 디자인 사회에서 작은 역할을 해야 한다고 생각했다. 마흔 살이 넘으면서 실제로 단체의 이사와 회장을 맡았다. 쉽지 않은 일이다. 겉에서 바라볼 때는 가끔 사람들을 만나서 할 일을 결정하면 되는 줄 알았으나, 실제는 사람을 만나는 시간보다 몇 배의 시간을 써야 했다.

문화를 생산하다

한글 디자인을 하거나 한글 타이포그래피 분야에 관심을 둔 사람이 비록 소수지만 존재한다. 이들과 교류하면서 함께 일할 수 있는 공간이 절실해서—결국 적자로 2년 만에 문을 닫았지만—활자와 타이포그래피를 이야기하고 행동할 수 있는 공간, 마치 사랑방과 같은 공간을 만들었다. 공간을 만들고 전시와 세미나 그리고 좌담 등을 했고, 내가 소장하고 있는 한글 글자체와 국내외 타이포그래피 관련 서적을 비치했다. 나중에는 여러 분들이 서적을 기증해 주셨다. 사람이 문화를 만들기 때문에 사람이 모일 장소를 만드는 것 같다.

　타이포그래피 공간을 만들었던 것처럼, 글자체와 타이포그래피의 역사와 문화를 다루는 교양지를 발행하고 있다. 처음에는 의욕이 앞서서 격월간을 목표로 발행하다가 힘에 부쳐 계간으로 바꾸고, 이제 연간으로 발행 시기를 조정했다. 최근에는 신진 글자체 디자이너의 폰트를 소개하는 가벼운 잡지도 발행하고 있다. 잡지 발행을 계획하면서 외국의 몇몇 타이포그래피 잡지를 참고했지만, 마음속에는 《보고서\보고서》가 있었다. 타이포그래피를 실험한 《보고서\보고서》는 우리 시각 문화를 급진적으로 발전시킨 잡지라고 여겼다. 욕심일지

designer's right for their creative works such as the copyright issue. I always thought that a man, when he/she reaches a certain age, should take his/her own responsibility for the rights and development of the his/her field as a member of the society. I also thought I should do small role in the field of design when the time comes. After the age of forty, I actually took the positions as the director and chairman of institutions. There were not easy. When I looked at these positions as an outsider I considered they would only require few meetings with people and making some decisions. In reality, in fact, I had to spend hours several times more than the actual meeting times.

Producing a Culture

While few, there indeed are the people who are interested in Hangeul design or Hangeul typography. As seeing the need for a place to communicate and work together with them, I made a communal space where people can discuss types and typography, although this place was closed in two years due to deficit. I created spaces and held exhibitions, seminars, and discussions. I furnished the space with my own books on Hangeul types, domestic and overseas books on typography. Later many people donated books. It seems that a meeting space is created because men create culture.

　Just as I have created a space for typography, I also publish a magazine on the history and culture of the letter types and typography. In the beginning, with an excessive zeal, I published it bimonthly. Faced with difficulties, it was changed into quarterly and now yearly. Recently I also began to publish a casual magazine introducing the fonts of new letter type designers. While I referred to some of the

모르지만 타이포그래피 잡지 «히읗»이 디자인
교양을 쌓는 데 도움이 되길 바라는 마음으로
발행하고 있다.

　내 가족은 나에게 별걸 다 한다고 한다.
하지만 난 다른 일을 하지 않는다. '한글' '활자'
'디자인'에 관한 일만 하고, 관련된 활동만 한다.
의식한 것은 아니지만, 내가 본 것을 따르고
있다. 그리고 이제 보고 배운 것을 가지고
디자이너로서 이 시대를 정확히 읽고 있는가를
고민한다.

　디자이너는 사회에 반응하는 존재로서
시대정신을 읽고 디자인으로 새기는 사람이라고
생각한다. 그렇기에 디자인은 시대정신의
산물이라고 믿는다. 나에게 시대를 대변하고
있는 디자이너를 뽑으라고 한다면, 서슴없이
안상수를 첫째로 말하겠다. 이유를 두 가지만
말하면, 하나는 '안상수체'다. 1980년 전후로
디자이너들은 탈네모꼴 글사체를 발표했다.
아마도 당시에 이성적이고 합리적인 디자인
분위기가 형성된 탓이라고 생각한다. 2002년
쓴 석사학위 논문에서 안상수체를 '살아남은
자(字)'라고 표현한 적 있다. 안상수체가 가장
먼저 발표된 탈네모꼴 글자체는 아니지만 글자체
사용 환경 변화에 맞춰 오토캐드에서 조합형
폰트로, 나중에는 완성형 폰트로 만들어졌다.
안상수체와 비슷한 시기에 만들어졌던 대부분의
글자체는 폰트로 만들어지지 않았거나, 폰트로
만들어졌던 글자체도 사용 환경 변화를 쫓아오지
못하고 있다. 현재 안상수체에는 여러 스타일이
추가되어 있다. 안상수체는 한글 폰트 중에서
시대를 상징하는 글자체로 인정받고 있다.
다른 하나는 '교육자'다. 교육자는 늘 새로워야
한다고 생각한다. 새로운 경험이 없으면, 깊이도
넓이도 확장되지 않아 새로 전달할 내용이
없기 때문이다. 이런 면에서 안상수의 수업은

foreign typography magazines as planning the
magazine, throughout the process «bogoseo\
bogoseo» was always in my mind. «bogoseo\
bogoseo», as a magazine which experimented
typography, it radically advanced our visual
culture. I might be wishing too much, but
I am publishing the typography magazine
«Hiut» to contribute in increasing general
understanding on design.

　My family says that I work on every kind
of tasks; but I do not do something irrelevant.
I only work on 'Hangeul' 'type' and 'design'
and engage in the related activities. While
I am not conscious about these choices, I
follow what I have seen. Now I deeply think
about whether I am reading this era correctly
as a designer based on what I have seen
and learned.

　A designer is a person who responds
to the society, read the spirit of the era, and
engrave it in a design. I thus believe that
design is the product of the spirit of the era.
If one asks me to name a designer embodying
the spirit of an era, without any hesitation I
would answer Ahn Sangsoo. If I mention just
two reasons, one is the font Ahn Sangsoo.
Around the 1980s, designers began to
introduce de-square frame fonts. This seems
to be reflecting the rational and logical design
atmosphere at that time. In my master's
thesis in 2002, I described Ahn Sangsoo font
as 'a survived letter'. While it was not the
first de-square frame font, it was created as
a combination font in AutoCAD accordingly
to the usage environment, and later as a
complete font. Most of the letter types
published around the same time with Ahn
Sangsoo font failed to be turned into fonts.
Even some letter types turned into fonts
failed to catch up with the changing usage
environment. Currently, several styles were
added to Ahn Sangsoo font. Among Hangeul

디자인 학교. 4년 학부 과정인 '한배곳'과 2년 대학원 과정인 '더배곳'으로 이뤄져 있다. 46. 1986–1996년 안상수가 기획하고, 안그라픽스에서 발행한 한국 전통 문양 선집. 기하를 시작으로

늘 앞서가는 현장 같았다. 한번 놓치면 다시
돌아오지 않는 수업이었고, 그래서였는지 늘
긴장의 연속이었다. 기억해보면 안상수의 수업은
전통적인 기술을 학습하는 수업이 아닌 디자인에
대한 사고를 크게 하는 수업이었다. 시대를 읽는
능력을 키우는 수업이었고, 행동으로 시대정신을
보여주는 수업이었다. 결국 나는 안상수로부터
시대정신이 담긴 디자인과 시대정신을 반영한
활동을 보고 배웠다. 남은 일은 그 배움을
어떻게 내 것으로 만들고 나의 경험을 덧붙여서,
이 시대의 시대정신을 반영한 작업과 활동을 할
수 있느냐다. 보고 배운 대로.

번역. 김진영

fonts, Ahn Sangsoo font is considered to
be the symbolic letter type that represents
the era.

Another reason is that Ahn Sangsoo is
an educator. I think educators should always
be new. If they do not have new experiences,
as their depth and width of learning not
expanding but remaining at the same place,
they have nothing new to teach. In this regard,
Ahn's classes were always like the field of
real-life continuously walking ahead. Once
missed, his classes never came back, and his
classes were filled with intensive tensions. In
retrospect, his classes were not for mastering
the traditional technique, but for expanding
the perspectives on design. They were for
advancing the ability to read the era and
reflecting the spirit of the era through actions.
In the end, I learned from Ahn Sangsoo the
designs and actions embodying the spirit of
the era. What is left for me is to make what
I have learned from him into my own, add my
own experiences, and do the works reflecting
the spirit of the era as I have seen and learned.

Translation. Kim Jinyoung

안그라픽스와 안상수

Ahn Graphics and
Ahn Sangsoo

문장현
제너럴그래픽스, 한국

Moon Janghyun
generalgraphics, Korea

학술 대회, 전시 등을 개최하고, 학회지 «글짜씨»를 발행한다.　　48. 1980년 안상수가 발표한 홍익대학교 석사 학위 논문. 가독성을 중심으로 한글에 적합한 글자 형태, 글자 사이 공간, 글줄

인연

90년대 말, 나는 졸업 후 홍익대학교 디자인
연구실에서 디자이너로 1년 넘게 일했다.
같은 공간에 함께 일하며 친하게 지낸 선배가
있었는데 그는 안그라픽스 출신이었다. 당시의
안그라픽스는 상당히 유명했고 유능한 선배들이
일하는 곳이어서 예비 디자이너들에게 선망의
대상이 되었다. 선배도 상당한 솜씨를 지닌
터여서 디자인에 대해 이런저런 도움을 많이
받았다. 그가 다리를 놓아주어 늦은 나이에도
불구하고 마음에 두었던 안그라픽스에 입사하게
되었다. 2001년 5월이었으니 벌써 16년 전이다.
지금 생각해보니 선배의 소개가 있었지만 당시
홍익대학교 교수이자 안그라픽스 설립자였던
안상수 선생의 재가로 들어가게 된 것이 맞겠다.
그는 안그라픽스의 디자이너들을 고르고 살폈다.
세월이 흘러 내가 디렉터가 되었을 때 예전의
나와 같은 이들을 그를 통해 소개받았다. 그가
보낸 이들 중 상당수는 본인의 작업실인 날개집
출신이었고 또 그중 일부는 결코 평범하지
않은 이들이어서 그의 사람 보는 눈에 대해
나름의 추론을 하곤 했다. (그들은 말이 별로
없었다) 그는 그렇게 눈여겨 본 이를 천거하며
안그라픽스와 디자이너의 연을 잇고 있었다.

대표

1985년에 설립된 안그라픽스는 이제 32세
된 회사다. 우리나라의 그래픽 디자인 회사
중에는 아마 어른일 것이다. 잘 알려진 대로
안그라픽스의 '안'은 안상수의 '안'이다.
당시에는 흔치 않게 설립자 본인의 이름을
걸고 문을 열었다. 추측컨대 책임감과
자신감을 드러낸 상호일 것이다. 기록을 통해
본 안그라픽스 대표 안상수는 당시에 많은
신선한 일을 벌여왔다. 《한국전통문양집》을

Relationship

In the late 1990s, I graduated from the
university and worked for a design lab at
Hongik University as a designer for over a
year. At the lab, there was a senior coworker
from Ahn Graphics and he was close with me.
Ahn Graphics was very famous and aspiring
designers were eager to join the company that
competent veteran designers were working
for. My senior coworker was also so skilled
that I could get help from him in many ways.
Thanks to his recommendation, I, albeit at a
later age, was able to enter Ahn Graphics that
I had been looking forward to work for. It was
May 2001. Sixteen years have passes since
then. The senior coworker's recommendation
was helpful at that time, but strictly speaking,
I could never join Ahn Graphics without
the acceptance of Ahn Sangsoo, a then-
professor of Hongik University and founder
of the company. He knows what to look for
when choosing designers. When I became a
director, he introduced many designers, who
reminded of the old me, to me. Most of them
had worked for his studio Nalgaejip and
many had an excellent skill, which shows
that he has an eye for a good designer. (They
were quite taciturn.) That way, Ahn has
created a close tie between Ahn Graphics and
designers by keeping an eye on designers and
recommending skilled ones.

Ahn Sangsoo as a President of a Company

Ahn Graphics established in 1985 is now 32
years old. It is an old graphic design company
in Korea. As is well known, 'Ahn' in the name
of the company refers to 'Ahn,' the family
name of designer Ahn Sangsoo. He set up
the company under his name and it was
uncommon at that time. The name of the
company shows his sense of responsibility
and confidence, I guess. According to graphic

디자인했고, «보고서\보고서»를 창간했으며
홍익대학교 앞에 전자 카페를 열기도 했다. 또한
국내 최초로 매킨토시를 도입해서 편집 디자인
프로세스를 DTP 방식으로 혁신했다. 안그라픽스
대표였던 안상수를 직접 목격했다면 아주
흥미로웠을 텐데 기록을 전하려니 실감이 덜하다.
안상수는 1991년 홍익대학교 교수로 부임하면서
안그라픽스를 떠난다. 나는 학교에서 선생으로
만나왔기에 '안상수 대표'는 참 낯설다. 그저
선배들의 입을 통해 안상수 대표의 활약상과
무협지 같은 무용담을 들었을 뿐이다. 그들은
안상수가 시대를 읽고 앞서가며 철저하고
지독하게 일을 했었다고 공통되게 이야기했다.
내게 얘기를 들려주던 선배들이 차라리 이 글을
쓴다면 '안상수 대표'에 대해 더 흥미로운 얘기를
전할 수 있을 텐데 아쉽다.(내가 아는 그들은
늘 곤란해하며 사양한다) 사진으로 본 안상수
대표는 젊었고 머리가 길었다.

배후

안그라픽스는 학교 같았다. 아무래도 회사이기에
조직과 서열이 있었지만 안그라픽스를 끌어가고
유지하는 어떤 태도 같은 것이 있었다. 나름
치열하게 디자인을 탐구하며 결과를 겨루고
그것에 가치를 두는, 제법 뚜렷한 정신 같은 것
말이다. 그리고 그런 태도와 정신의 배경에는
배움이 있었다. 안그라픽스는 힘들게 작업하기로
유명한 곳이었지만 일로 바쁜 와중에도 시간을
쪼개 배움을 추구하는 부지런함이 유지되는
곳이었다. 해외의 유명 디자이너가 내한하면
안상수의 주선으로 그들이 안그라픽스를
방문해서 세미나를 열고는 했다. 책에서나
접하던 이들의 작업 얘기는 늘 자극이 되었다.
또한 정기적으로는 일주일에 한 번 세미나를
열었는데 주로 외부 강사를 초빙해서 진행되었다.

design-related records, the president of
Ahn Graphics, Ahn Sangsoo, has done many
innovative works. He designed «Korean
Motifs», launched the design magazine
«bogoseo\bogoseo», and opened an electronic
café nearby Hongik University. Plus, he
introduced Macintosh for the first time in
Korea, thereby bringing about the innovation
of editorial design processing in DTP. You
would be more fascinated by Ahn Sangsoo as
a president of Ahn Graphics if you meet him
in person. It is regrettable to talk about just
Ahn described in the records. He left Ahn
Graphics in 1991 when he was appointed as
professor at Hongik University. I met him as
a teacher, so the title 'President Ahn Sangsoo'
is unfamiliar to me. I just heard about his
exceptional performances and heroic episodes
through the months of seniors. All of them
commonly said that Ahn had been ahead of
the times and worked thoroughly and terribly
hard. If the seniors write this article about
Ahn Sangsoo as a president on behalf of me, it
would be more interesting. (As far as I know,
they will be embarrassed and refuse such a
proposal.) President Ahn in the photo was
young and had a long hair.

Ahn's Management Philosophy

Ahn Graphics looked like a school. Of course,
there was a hierarchy in the company, but
it seemed that Ahn, the founder of the
company, was running the company with a
differentiated management philosophy. The
philosophy showed his clear attitude toward
designs which pursues active exploration and
values the outcomes from exploration. Behind
such attitude and spirit was learning. Ahn
Graphics was famous for high intensity of its
works, but even when employees were busy,
they broke up their time in order to study.
While Ahn was serving as a president, famous

초빙이 여의치 않을 때는 내부 구성원들이 직접
강의를 준비해 세미나를 열기도 했다. 어떤
팀은 세미나를 위해 밤샘을 할 정도로 열의가
있었다. 나는 한동안 이 세미나를 주관했었는데
계획을 세울 때는 안상수와 의논을 했고
확인을 받아야 했다. 그는—해외 출장 같은
부득이한 경우를 제외하고—모든 세미나에 늘
같은 자리에서 한결같은 모습으로 참석했다.
창업자의 이런 실천은 다른 어떤 말보다 힘이
있었다. 생각해보면 안그라픽스는 학교 같았고
배움 뒤에는 늘 안상수가 있었다. 그것이
안그라픽스였다.

디렉터
안그라픽스의 초대 디렉터는 안상수이고 대표를
겸했다. 다음은 홍디자인 대표인 홍성택이다.
그 다음은 현재 나비 대표인 이세영이다. 나는
이세영 디렉터 밑에서 실무를 배웠고 그를
이어 디렉터가 되었다. 나는 안그라픽스에
입사할 때부터 아트 디렉터를 경험하고
싶었다. 막연한 동경도 있었지만 그 포지션이
진정 디자이너처럼 느껴졌기 때문이다. 또한
당시의 유명한 디자이너들은 아트 디렉터라는
타이틀을 달고 있었고 안상수는 그중에서도
가장 유명했기에 그가 설립한 회사에서 과거
그의 포지션을 경험한다는 것은 꽤나 욕심나는
일이었다. 한편 구전으로 내려오는 과거 안상수
디렉터의 무용담을 접하면서 그가 일하는
방식에 대해 궁금증이 있었다. 교육 방식이야
대학에서 익히 경험했지만 필드 디자이너로서의
그는 현실 저편에 있었기에 부양되어 있는
아이콘 같았다. 그랬던 그를 몇몇 프로젝트를
통해 디렉터로 마주하게 되었다. 내가 경험한
안그라픽스의 일은 상업적인 것과 문화적인
것으로 나뉜다. 댓가를 받는 일이어서 대부분

foreign designers often visited Ahn Graphics
and held a seminar through Ahn when they
came to Korea. To hear directly from them
their story that I otherwise would have read
in a book was always a stimulus. Also, regular
seminars were held once a week and outside
lecturers were invited. When it was difficult
to invite a lecturer, internal employees
prepared for a lecture and held a seminar.
There was even a team that was devoted to
preparing for a seminar staying up all through
the night. I also played a role in managing a
seminar, and at that time, I discussed with
Ahn and asked for his approval when planning
the seminar. He attended all seminars with a
consistent attitude—except for the case when
he went on a business trip. Such actions of
the founder were more powerful than any
other word. Looking back, Ahn Graphics felt
like a school and Ahn Sangsoo was behind
such an image. This shows what Ahn Graphics
is all about.

Director
The first director of Ahn Graphics was Ahn
Sangsoo and he doubled as a president.
Hong Seongtaek, the current president of
Hong Design, and Lee Seyoung, the current
president of Nabi, became a director of
Ahn Graphics in turn after him. And then, I
became the next director after obtaining
hands-on experience under Lee Seyoung. I
had wanted to work as an art director since
joining Ahn Graphics because I thought that
a real designer should serve at the position.
Also, famous designers worked as an art
director at that time and Ahn Sangsoo was
especially well known, so I really wanted the
position at which he had served after entering
the company. In addition, the heroic story
of Ahn as a director aroused my curiosity
about how he worked. Even though I learned

상업적이지만 소재가 문화적인 일의 양이
상당했다. 이 문화적인 콘텐츠가 안그라픽스의
장점이고 자부심을 이어온 축이라 생각한다.
가끔 회사의 체면이 걸린 여러 모로 중요한
프로젝트가 진행될 때면 초대 디렉터였던
안상수가 실제로 참여하는 경우가 있었다.
아마도 안상수를 보고 의뢰한 일일 것이고 그는
일종의 브랜드였기 때문이다. 그때, 선생으로
만난 안상수가 아닌 디렉터 안상수를 겪었다.
과연 소문대로 그는 일 솜씨가 탁월했다.
치밀하고 높은 식견을 보여주었다. 그런데
한편으로는 보편적이었고 조금 평범하다는
느낌도 들었다. 늘 강렬했던 그의 작업 때문에
생긴 편견 때문일까? 그의 방식은 왠지 새롭지
않게 느껴졌다. 넘지 못할 벽처럼 느껴지던 그가
머리 맞대고 고민하는 동료처럼 느껴지기도
했다. 내가 성장한 것인가, 그가 과장된 것인가.
이런 자부심 돋는 상상도 잠시, 조금 생각해보니
그것은 일의 성격과 디렉터라는 포지션이 주는
특성임을 깨달았다. 개인 안상수는 누구보다
개성 넘치는 작업을 펼치지만 다수가 참여하는
일의 성격에 따라 유연하게 역할을 수행하는
디렉터였던 것이다. 이미 높은 고지에 올라
세상을 내려다보는 그는 부지런하다. 그것도
아주. 늘 기록하고 발신하며 공부한다. 웬만해선
그를 이길 수 없다. 존경하는 편이 낫다.

안그라픽스와 안상수

그 시절엔 동료들과 피곤한 작업 후 야심토록
음주 토론을 즐겼다. 늘 빠지지 않는 주제는
안상수. 기본은 존경을 품고 시작해서 나름의
섭섭함을 토로할 때는 감정이 고조되고는
했다. 그래도 번번이 인정할 수 밖에 없었던
그와 안그라픽스. 내가 겪지 않은 과거의
안그라픽스는, 안상수 그 자체였다. 내가

his educational style at school, his image as
a designer working fiercely in the field was
out of reach of me like an intangible icon.
However, as I participated in several projects,
I experienced him as a director. The projects
that I participated in at Ahn Graphics were
divided into two according to whether they
were commercial or cultural. Most of them
were classified as commercial ones because
they were profit-centered, but their source
mainly had cultural characteristics. I think
that such cultural contents are strength of
Ahn Graphics and have served as an axis
that supports the pride of the company.
Sometimes when projects conducted by the
company were important to such an extent
that its fame was at stake, Ahn participated
in the projects in person. Those who put their
trust in Ahn would have been commissioned
such projects because Ahn was a kind of
brand. While playing a role in those projects, I
experienced Ahn as a director, not as a teacher.
As expected, he was excellent at work. His
insight was deep and great, but at the same
time, it felt somewhat universal and common.
In fact, I might have had a stereotype about
him because his works were always so
impressive. The way he pursued did not feel
especially new, so it felt like that he was just
a coworker worrying about the same problem,
not an influential graphic designer who
nobody could overtake. Is this either because
I have grown up to be as great a designer as
him or because his fame was overblown?
However, such an arrogant imagination did
not last long. I realized that the reason his
insight into the projects felt common and
universal was because of the characteristics
of the projects and his responsibility as a
director. Ahn Sangsoo created works of strong
individuality as a designer, but he did not
reveal his individuality when leading group

겪은 안그라픽스의 배후에도 늘 그가 있었다. 현재는 잘 모른다. 그렇지만 떨어지지 않을 것이다. 앞으로도.

번역. 이원미

projects as a director. He already stood at the top, but he still spares no efforts. He always keeps records and studies hard. Nobody can beat him, so it is better to respect him.

Ahn Graphics and Ahn Sangsoo

In those days, it was common that graphic designers had a drinking session and enjoyed discussion with their coworkers after hard work. Ahn Sangsoo was always the topic of their talks. They were basically respectful to him. However, sometimes some of them were excited, complaining about him. They eventually could not help acknowledging Ahn Sangsoo and Ahn Graphics. Ahn Graphics was Ahn Sangsoo's other self at that time, although I do not know well about Ahn Graphics of the time. Ahn was always behind the company to the best of my knowledge. I have no idea about today's Ahn Graphics, but the company will be under his influence.

Translation. Lee Wonmi

레이아웃은 배치이다.
좋은 배치는 조화스러운 터잡기이다.
조화는 균형을 의미한다.
균형은 보는 사람에게 안정감을 준다.
공간의 조화
양공간과 음공간의 조화
무리가 없는 배열에서 좋은 레이아웃이 탄생된다.
불란서 사람 '똘메'는 1920년에 이렇게 말했다.
　　　"팽팽한 밧줄 위에서 걷거나 스케이트를 타는 것처럼
　　　레이아웃 기술은 균형의 예술이다."
콘트라스트가 가장 중요하다고 믿는다.
명암, 크기, 색의 대비는 레이아웃의 극적인 결과를 가져온다.
보는 사람의 시각적 충동을 고조시킨다.
비대칭은 동양의 개념이다.
비대칭도 대칭이다.
사람들은 아트 디렉션이라는 말을 좋아한다.
포토 디렉션?
에디토리얼 디자인?
레이아웃은 기능 뿐이라는 부정적 견해에서 애써 구분하려는 것이 아닌지.
레이아웃에서도 창의성은 절대적으로 필요하다.
아트 디렉션이나 디자인에서의 실질적인 행위란 결국 레이아웃일 뿐이다.
레이아웃이란 감각적인 행위이다.
좋은 레이아웃은 단순한 수학적 계산으로 이루어지지 않는다.
어차피 개성의 소산이다.
소신껏 하라.
눈치를 보지 말아라.
레이아웃에 있어서 기회주의자가 되면 안 된다.
확고한 주관은 객관과 통한다.
소신이 있다면 편집자와의 불협화음 쯤을 문제로 삼아서는 안 된다.
좋은 편집자란 좋은 것을 결국 이해한다.
독자를 핑계삼지 말라.
자신 없는 자가 독자를 끌어들여 설득에 이용한다.
메시지를 증폭하라.
메시지 발신자 집단의 최전선에서 수신자를 향하여 크게 외치라.
예견하고 싶다.
남보다 먼저 보도록 애쓰고자 하라.

레이아웃의 범위는 결국 아트 디렉션의 범위이다.
부분적인 관련은 결국 총체적인 체계 안에서 관계되기 때문이다.
단순한 페이지 안에서의 레이아웃이란 작업은 모든 것의 판정에 따른다.
이런저런 책을 보면 다음과 같은 것들이 쓰여 있다.

　　포맷: 경제적인 크기와 꼴.
　　　　실제적인 여건이 중시된다.
　　　　(호주머니 크기, 책꽂이 높이, 종이절수, 우편요금...)
　　　　(광고를 많이 유치할 수 있는 크기인가?—이것은 가장 취약점이다.)
　　　　(페이지 수)
　　표지: 첫 인상을 결정하니 매우 중요하다.
　　　　본문처럼 하느냐, 표지처럼 하느냐를 먼저 결정하라.
　　　　재료: 사진, 그림, 활자
　　흘러가는 페이지의 흐름
　　활자, 타이포그라피
　　　　활자 부위의 결정
　　　　마진
　　　　단
　　　　본문 활자의 신징: 가독성과 직결된다.
　　　　글줄사이, 글줄길이
　　　　제목 활자의 선정: 잡지의 이미지를 결정한다.
　　레이아웃의 기본
　　　　시각적 적합성
　　　　　　주제, 독자, 시각 요소의 3위 1체
　　　　순서 그리고 구조
그리드
레이아웃에 질서와 구조를 부여하는 도구이다.
이것은 결과가 아니다.
흔히 그리드의 위력을 너무 과장하여 그것을 만병통치약으로 여기면 안 된다.
반드시 지켜져야 할 금과옥조는 아니다.
많은 방법 중 하나의 수단일 뿐이다.
그리드란 잘 부리면 좋은 머슴이 되지만,
잘 못 부리면 나쁜 상전이 된다.
이러한 말도 생각난다.

　　줄맞추기
　　　　위아래 생기는 줄은 단에 의해 생긴다.
　　　　옆줄을 맞춰라
　　　　한 페이지 건너, 다섯 페이지 건너
　　　　사진이나 기사의 가로줄을 맞춰라.
　　　　잡지가 아코디온이라면 주름 접힌 다섯 페이지 뒤의 줄 맞춤은
　　　　시각적 정렬이 되며, 그것은 시각적 일관성을 제공한다.

시각적 체계 구조

레이아웃이 질서를 가져야 한다는 말은
이것이 정적이어야 한다는 말이 아니다.
강하고 역동적인 레이아웃 체계가 요구된다.
역동적이라 함은 디자이너에 의해 유도된 방향으로
독자의 시선이 끌리는 상태를 말한다.

펼침 페이지의 활용

크고 시원하게 보인다.
물림쪽을 두려워 마라.
마음 놓고 넘나들 수 있는 선이다.

공백의 중요성

공백은 흔히 음공간이라 한다.
이 반대 개념은 양공간이다.
글자가 빼꼭이 들어가 있거나, 사진이 차지하고 있는 인쇄 부위를 가리킨다.
음공간은 부정적 개념이 아니다.
양공간에 대한 상대적 개념일 뿐.
눈에 도드라지는 양공간은 음공간이 있음으로 존재한다.

사진, 그림, 제목, 사진 설명, 본문, 백색 공간.
이것은 우리의 무기이다.
독자와 싸우는 무기이다.
싸움의 목표는 독자를 설득으로 제압해야 한다.
이것을 적절히 배치하는 전술적인 것.
이것이 레이아웃이다.

최종 목표는 전달.

길은 어차피 없다.
자기가 만들 뿐이며, 서투른 길도 자꾸 다니면 닦아지는 법이다.
긴 생명력을 가진
좋고 짜릿한 레이아웃을 보고 싶다.

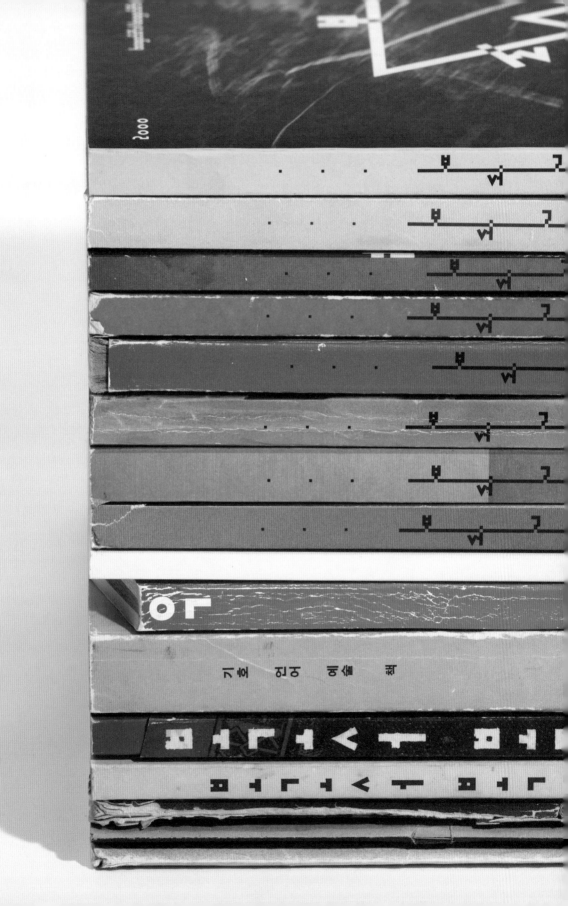

실험주의.
실험시대임을 선언함.
직관으로 과학자의 수없는 논리를 먹어치움.
표현으로 과학자의 결론을 넘어섬.
질투마라. 재판마라.
그것은 하등동물의 짓.
실험만이 살아난다.
실험은 내용을 채우는 감성.
실험주의.
그것은 자신에게 진실할 수 있는 유일한 것임.
우리의 몸짓은 무엇인가.
이는 어린자를 구하고자 기도하는
거만함이 아님.
교감.
전율.
행동.
실험주의 선언이다.
1990. 8. 1.

‹‹보고서\보고서» −5 선언문›.
안상수·금누리·이불.

"새로운 표현법이 필요하다./[1]/ 새로움에 대한 욕구는 모든 이들이 가지고 있는 것이 아닌가.[2]/ 여기 새로운 표현을 하고자 한다.[3]/ 그 방식을 '보고서\보고서'라는 이름의 묶음으로 택했다.(중략) 기존의—'책'의 형식에서 출발할 것이나 그 안에는 글만이 아니라/ 조각도 들어갈 수 있을 것이다./ 시, /사진, /음..... 그 소리도 들어갈 수 있을 것이다.3/ 그것 자체가—'이미지'가 될 것이다./ 이미지의 창출처가 될 것이다./ 이 '책'은 새로운 표현 욕구를 지닌 모든 이의 것이다./ 198806 창간 동인 안상수, 금누리 (이하 주석: 1: 2010년 대의 뿌리는 무엇일까?/ 2: 우리는 대중들이 지닌 전위적 사고를 존중한다./ 3: 억제하지도 않을 것이다./ 4: 과장하지도 않을 것이다.)"

안상수·금누리. «보고서\보고서» 창간호, 1988.

"«보고서\보고서»는 한글 놀이터였다. 그것은 한국 그래픽 디자인계를 뒤흔들고, 또 여전히 그 구심점 역할을 하고 있는 디자이너 안상수가 만든 한글 놀이터였다. 그곳에서 한글은 허공에 던져지고 사방에 불규칙적으로 떨어졌다. 지나가는 행인들은 객기처럼 보이는 이 난해한 한글 퍼포먼스를 어떻게 이해해야 할지 갸우뚱거렸다. 개중에는 말도 안 되는 가벼운 한글 장난이라 비웃는 사람도 있었고, 이 퍼포먼스 안에서 나름대로 의미를 찾아보려 애쓰는 사람도 있었다. 물론 이 모든 객기에 그 어떤 관심조차 보이지 않는 사람도 있었다."

전가경, ‹보고서\보고서›, 월간 «디자인», 2011년 5월호.

"«보고서\보고서»는 그때 누구도 하지 않았던 것을 우리가 한 거잖아요. 그 자체만으로도 의미가 있다고 생각해요. 초기에는 사람들이 보고서 하는 걸 힘들어했습니다. 주문받은 일을 하기도 바쁜데 또 뭘 시키니까. 창간 초기의 것들은 지금처럼 컴퓨터로 하는 게 아니라 사진식자라서 모두 손으로 따 붙이고 하느라 일이 엄청나게 많았어요. 그렇지만 그런 일들이 이어졌기에 안그라픽스의 위상이 생겼다고 봐요."

안상수 인터뷰, ‹신선한 바람이 늘 허허롭게 부는 학교
같은 회사›, «안그라픽스 30년», 안그라픽스, 2015.

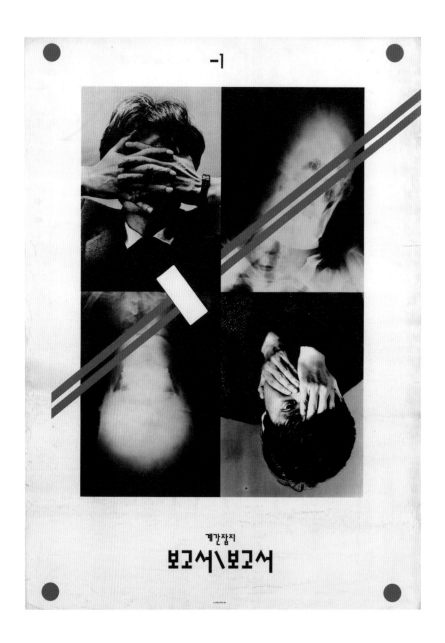

"'한글 표현법을 좀더 시험해보고 싶다'는 생각에 1988년
창간한 것이 《보고서\보고서》입니다. 이 책은 한국과
외국의 문화생산자들의 인터뷰를 모은 잡지입니다. 인간
창조의 비밀, 상상력의 근원이 알고 싶었습니다. 잡지의
텍스트는 한글 타이포그래피의 가능성을 실험하는 재료로
사용했습니다. 저는 원래 잡지와 관련된 작업부터 시작했기
때문에 잡지라는 매체가 친숙하게 느껴집니다."

스기우라 고헤이, ‹전통문화를 미래에 전하다: 안상수,
뤼징런, 스기우라 고헤이›, 《아시아의 책 문자 디자인》,
한국출판마케팅연구소, 2006.

"그 직접적인 계기는 산타모니카의 킷 갤러웨이와 셰리
라비노비치가 그러한 개념의 통신 미술을 시도한 것에서
비롯된다. 그들은 자신들의 작업실을 ‹일렉트로닉
카페›라고 명명한 후, 1984년 올림픽 즈음에 로스앤젤레스
현대 미술관과 작업실을 잇는 통신미술을 시도한 바 있다.
1986−1987년 무렵, 그들이 안상수 교수에게 자신들의
작업에 대한 이야기를 한 적이 있었고, 안상수 교수는
그 아이디어를 좋아했었다. (...) 사실, 서울의 ‹일렉트로닉
카페›는 네트웍을 이용하는 대중적인 개념의 카페로는 세계
최초이다. 말하자면 최초의 사이버 카페, 인터넷 카페를
만들었다고 할 수 있다."

금누리 인터뷰, ‹쌈지스페이스 개관 기념전: 무서운 아이들›
도록, 2000. «안그라픽스 30년»에서 재인용, 2015.

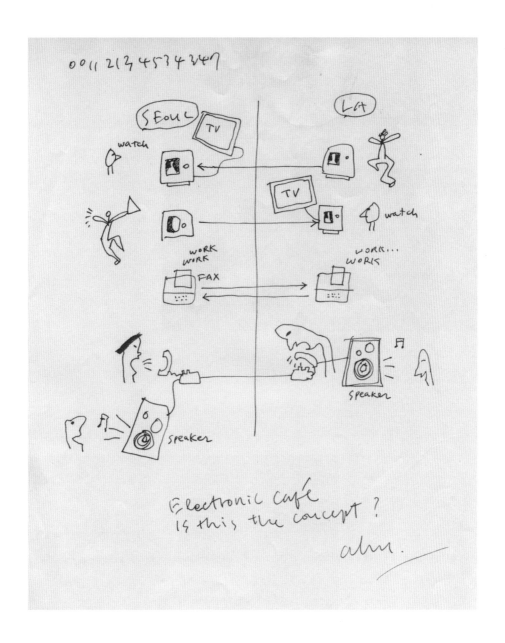

"한 작가씩 양국이 번갈아가며 보여준 이날 일렉트로닉 카페전에서는 그래픽 디자이너인 안상수씨가 한글체인 가나다라 ㄱㄴㄷㄹ 등을 차례로 소개했고 고낙범 씨는 화병에 담긴 두 송이의 꽃을 소재로 간단한 행위작업을, 행위미술가 이불 씨는 전염을 주제로 한 짧은 퍼포먼스를 송신했다. (...) 일렉트로닉 카페전을 통해 송신된 비디오는 연속동작이 아닌 스틸사진 형식으로 전송되어 박진감은 없었으나 스틸사진 한 장이 곧 작품으로 남는 효과도 있었다. 이날 안그라픽스에는 50여 명의 관람객이 모여 작업과정을 지켜보았으며 미국에는 150명이 일렉트로닉 카페에 모여 퍼포먼스를 지켜봤다고 전했다."

〈팩시밀리등 電子(전자)장비로 作品(작품)송수신 '일렉트로닉 카페展(전)' 국내 첫선〉, «동아일보», 1990년 9월 18일.

"홍대 주변은 안상수 선생 이전과 이후로 나뉜다고 봐도
돼요. 그 전에는 추억과 낭만이 흐르는 화사한 데이트
장소? 뭐 그 정도였죠. 당시에는 아날로그적인 것,
'회화'에 주도권이 있었다고 봐요. 그런데 그 이후로는
디지털, 디자인, 뭐 그런 것이 주도하게 되었죠. 분위기도
엘리트들끼리만 놀던 분위기에서 함께 나누는 분위기로
바뀌었고. 안상수 선생이 이끌던 '일렉트로닉' 카페에서
최초로 웹 아트가 벌어지기도 했습니다."

조윤석, «까사리빙», 2005년 3월호. «Secret beyond the door»,
제51회 베니스 비엔날레 한국관 도록에서 재인용, 2005.

1993 ᄒᆞᆸ피 뉴 이이. 1993ᄋ이23. gum nuri · ahn SangSoo 1993. happy new year

Killing Time: Ahn Sangsoo **Min Guhong** **Workroom, Korea**

대화

«보고서\보고서»전에

안상수
파주타이포그라피학교, 한국

김병조
예일대학교, 미국

날개집, 파주
2017년 5월 30일

Dialogue

Before «bogoseo\bogoseo»

Ahn Sangsoo
Paju Typography Institute, Korea

Kim Byungjo
Yale University, USA

Nalgaejip, Paju
30 May 2017

Fifty proper nouns and their facts, which roam around someone, are presented here. I wonder how these would overlap with the familiar images of him to those who had known

김병조: 이 대화는 «보고서\보고서» (이하 «보고서»)에서 선보인 그래픽 디자이너 안상수의 미감과 활동 방식의 개인적, 역사적 맥락을 알고자 마련했다. 먼저 몇 가지를 확인하고자 한다. «보고서»를 왜 시작하게 되었나?

안상수: 잡지 «마당»에서 아트 디렉터로 일할 때부터 이런 프로젝트에 대한 욕구가 강하게 있었다. 당시에는 디자인에 대한 사회적 이해가 낮아서 답답한 일이 많았고, «마당»이 부도가 날 조짐이 보이니까 편집과 디자인에 대한 영업부의 간섭이 점점 심해졌다. 결국 부도가 났고, 그 과정에서 나에게는 상업 잡지에 대한 염증 같은 것이 생겼다. 그때 나는 잡지에 미쳐 있었고, 안그라픽스를 설립한 뒤 «보고서»를 시작했다. 사실 «보고서» 발간 이전에 사진가 구본창, 대학원생 몇몇과 프로젝트를 추진했는데 아쉽게도 완성하지 못 했다. 또 사진가 김중만과 A5 판형의 «열두 쪽짜리 잡지»를 만들었는데, 이것이 «보고서»의 시초라고 할 수 있다. 아쉽게도 이 잡지는 잃어버렸다.

김병조: 1980년대에 책 디자인은 한국의 타이포그래피 관습과 싸우는 일이었을 것 같다.

안상수: 그렇다. «마당»에선 편집자들을 설득해야 했고, 많은 부분 그들의 이해도 컸지만 포기해야 하는 것도 많았다. 창간호부터 편집자들과 충돌했는데, 여기에 상징적인 페이지가 있다. 정희성의 '그리움 가는 길 어디메쯤'과 김광규의 시 '반달곰에게' 인데, 출력된 시를 잘라서 다시 배열한 뒤 디자인 스코프[1]로 촬영했다. 이것을

1. 디자인 스코프: 사진 식자 시설에 쓰던 복사용 대형 카메라. 정식 명칭은 Photostat machine이다.

Kim Byungjo: In this talk, we will discover the personal and historical context of graphic designer Ahn Sangsoo's aesthetics and working method as they are presented in «bogoseo\bogoseo» (hereafter referred to as «bogoseo»). First of all, I would like to go over some facts. Why did you launch «bogoseo»?

Ahn Sangsoo: I had a strong urge to do this sort of project when I was working as art director for the magazine «Madang». Korean society's understanding of design at the time was lacking, so there were many frustrating moments: when «Madang» was on the verge of bankruptcy, the marketing department's interference in its editing and design became increasingly intense. In the end, «Madang» went bankrupt, and in the process, I became rather disgusted with commercial magazines. I was crazy for magazines back then, so after establishing Ahn Graphics, I began «bogoseo». In fact, before launching «bogoseo», I launched another project with photographer Koo Bohnchang and a couple of graduate students, but we could not complete it. I did manage to create the A5-formatted «Magazine with 12 pages» with photographer Kim Jungman, which can be said to be the starting point of «bogoseo». Unfortunately, I lost the last copy of that magazine.

Kim: I imagine that in the 1980s, book design was heavily at odds with Korean typographical conventions.

Ahn: Indeed. When working for «Madang», I was constantly having to convince the editors, and while they grasped the bulk of the ideas, there were so many things I had to give up on. I clashed with the editors starting from the first issue, since it contained a symbolic page with Jung Heesung's poem, 'Amid

본 편집자가 시를 가지고 장난치지 말라고
했다. 두 달 뒤 발행한 잡지의 시를 보면 이보다
훨씬 얌전하다. 편집자들과 충돌하는 사이 내가
위축된 것이다. 나를 내버려뒀다면 «마당»이
지금의 «보고서»가 됐을지 모른다. (웃음) 다른
한 편으로, 국제적 눈높이에 대한 의식도 있었다.
1988년 한국은 서울 올림픽 때문에 떠들썩했다.
가까운 벗 조각가 금누리와 "서울 올림픽에
많은 외국인들이 올 텐데, 그들에게 어떤 잡지를
보여줄 수 있을까?"라는 얘기를 나눈 적이
있었다. 우리나라에 잡지는 많았지만 해외에
번듯하게 내놓을 만한 건 드물다고 생각했다.
그런 의식이 «보고서»를 만들게끔 이끌었다.

김병조: 유통 방법과 판매량은 어땠나? 비주류
문화 잡지가 수익을 내는 것은 어려웠을 것 같다.
간행물 출판은 한 번 시작하면 멈추기 어렵기
때문에 금전적으로 상당히 부담되는데, 다른
회사에서 출판할 생각은 하지 않았나?

안상수: 그냥 일반 서점에서 판매했다. 그러나
이런 잡지를 살 사람들이 한정적이기 때문에
일부 서점에서만 판매했다. 판매량은 당연히
많지 않았다. 대개 500부에서 1,000부
제작했는데, 300부 찍은 적도 있다. 창간호는
대부분 지인들에게 나눠주었다. 안그라픽스 말고
다른 출판사에서 «보고서»를 낸다는 생각은 한
적 없다. 이런 잡지를 낼 출판사는 없었을 것이다.
가까운 벗이 "이런 것을 어떻게 팔 수 있나? 그냥
대학가 정문에서 등교하는 학생들에게 무료로
나눠주라"고 했다. 어차피 실제 판매 부수는
200권 정도였기 때문에 나도 그러겠다고 했지만,
아쉽게도 그러지 못했다.

the Road of Longing', and Kim Kwangkyu's
poem, 'To Black Bear'. I had printed and cut
the poems to rearrange and filmed them
with a Design Scope[1]. The editor told me to
stop messing around with the poems. Two
months later, the poems ended up much
more tame. After clashing with the editors, I
gradually caved in. If they had left me alone to
do my thing, «Madang» might have become
the current «bogoseo» (chuckles). On the
other hand, there was also a consciousness
of international expectations. In 1988, Korea
was bubbling with excitement because of the
Seoul Olympics. At one point, I was talking
with one of my close friends, sculptor Gum
Nuri, about what kind of magazine we could
make to show the big influx of foreigners
visiting Seoul for the Olympics. There were
numerous magazines published in the country,
but we thought there weren't many that could
match the global standard. It was this kind of
awareness that led us to create «bogoseo».

Kim: How were distribution and sales? It
must have been difficult for an underground
culture magazine to make a profit. It's also
difficult to stop once you begin to publish
a magazine the financial burden must have
been quite significant. You never thought of
publishing it through another company?

Ahn: We just sold them in regular bookstores.
But because magazines like this appeal to
a limited audience, we only sold them at
select stores. Of course, sales weren't huge.
We generally published
between 500 to 1,000 1. Design Scope:
copies; there was even a Large size camera
 used for copying in
time we published just 300. facilities for photo-
Most of the first issue were letter composition.
gifted to our acquaintances. The formal name is
I never thought of photostat machine.

1. A punctuation indicating the end of a sentence. It corresponds to Unicode U+002E. Normally it is used at the end of sentence, but Ahn Sangsoo uses them in-between words. (He

[1] «보고서\보고서» −3호, 1989.
«bogoseo\bogoseo» no. −3, 1989.

김병조: «보고서» 같은 출판 프로젝트에서 기획자의 일은 사실상 조직을 관리하는 일이다. 조직 구성에 대해 말해 달라.

안상수: 판권에서 볼 수 있듯 조직 구성은 상업 잡지와 크게 다르지 않았다. 나와 금누리 선생이 공동 편집인이었고, 순서를 바꿔가며 판권에 둘의 이름을 표기했다. 아트 디렉션은 처음부터 끝까지 내가 했다. −10호부터 예술가 이불, 홍익대학교 도서관 사서였던 윤인식, 화가 유진상, 건축가 유한짐 등이 편집위원을

publishing «bogoseo» through a company other than Ahn Graphics. There wouldn't have been any publisher for such a magazine anyway. A close friend had advised me, saying, "Who would buy it? Just give them away at the entrances of other universities." The actual sales per issue was around 200 copies, so I said yes, I should give them away for free— but I just couldn't do it.

Kim: For a publishing project like «bogoseo», the director's job is mainly to manage the organization. Let's talk about the structure of the organization.

Ahn: As you can see under the publishing rights, the structure of the organization is not all that different from that of commercial magazines. Gum Nuri and I were co-editors, and we took turns when it came to whose name showed up first in the colophon. The art direction was, from beginning to end, my work. From issue no. −10 onwards, artist Lee Bul, librarian at Hongik University Yoon Insik, artist Yoo Jinsang, architect Yoo Hanjim and others joined the editing team. Architect Seung Hyosang, sound sculptor Kim Kichul, and designer Min Byunggeol joined as well later on. At first, I was the publisher; when I was appointed as professor at Hongik University in 1991 and left Ahn Graphics, Kim Okchul took over. There was a lot of support from various designers and friends, like photo director Bae Bienu. Initially, all team members had been Ahn Graphics designers, but after I left for Hongik University, Nalgaejip took charge of edit and design from issue no. −10 onwards. As this was essentially all off-duty work, Ahn Graphics designers and Nalgaejip researchers all had to squeeze in time for «bogoseo». When working in the commercial sector, people can feel empty

«보고서\보고서» −7호, 1993.
«bogoseo\bogoseo» no. −7, 1993.

맡았는데, 나중에 건축가 승효상, 소리조각가 김기철, 디자이너 민병걸이 가세한다. 처음에는 내가 발행인이었고, 내가 1991년 홍익대 교수로 부임해 안그라픽스를 떠난 뒤에는 김옥철이 그 자리를 맡았다. 그 외에 포토 디렉터 배병우와 여러 디자이너들의 도움 등이 있었다. 처음에는 제작진이 모두 안그라픽스 직원이었지만, 내가 홍익대학교로 간 뒤, 날개집에서 −10호부터 편집과 디자인을 맡았다. «보고서» 일은 업무 외 일이었기에 안그라픽스 직원과 날개집 연구원 모두 시간을 쪼개서 작업했다. 대개

inside. That's why creative projects that allow designers to demonstrate their potential are necessary. I am sure they all felt this would become something historical, even though we were silent.

Kim: Can you classify «bogoseo» into different eras? Just going off of its appearance, the editing and design concepts seem to have changed radically from issues no. −5 and no. −10. From the first issue to no. −4, it takes on a form of magazine familiar to the general readers. From no. −5 to −9, it looks like personal publishing projects or documentation of artistic performance of Ahn Sangsoo and Gum Nuri. From no. −10, although it is back to the typical format, the global impression is that it is representative of Ahn Sangsoo's personal typographic works.

Ahn: As we designed each issue differently, we never gave thought to any kind of special renewal. If there were changes, they naturally occurred over the course of 12 years between myself, Gum Nuri, Ahn Graphics, and Nalgaejip. The format was tabloid from the first issue until no. −4, and its size varied greatly until no. −8. From no. −9, it was formatted to A4 size for the first time, and no. −10, designed by Nalgaejip, set the edit and design system up until the very last issue.

Kim: Were you influenced by any work or anyone in particular when you were producing «bogoseo»?

Ahn: I hadn't been strongly influenced by a specific person or work. Of course, there were many artists and works that I was fond of. For example, I really liked the magazine «Interview» published by Andy Warhol, and I enjoyed Dadaist, Futurist, and Fluxus artists'

상업적인 일을 하다보면 공허할 때가 있다. 디자이너에게는 자신의 역량을 발휘할 창의적인 프로젝트가 필요하다. 무언 중에 모두들 이것이 역사적인 일이 될 것이라는 감을 느꼈을 것.

김병조: «보고서»를 시기별로 구분할 수 있나? 외관상 −5호와 −10호를 기점으로 편집 방향과 디자인이 크게 바뀌었다. 창간호부터 −4호까지 일반 독자로 구독할 수 있는 전형적인 잡지의 형식을 갖추고 있다면, −5호부터 −9호까지 안상수와 금누리의 개인적 출판 프로젝트 또는 예술적 퍼포먼스의 기록물로 보인다. −10호부터 다시 전형적인 간행물의 틀을 갖추지만, 안상수 개인의 타이포그래피 작품이라는 인상이 강하다.

안상수: 항상 다르게 디자인했기 때문에 특별히 리뉴얼을 하려고 한 적은 없었다. 변화가 있었다면 12년 동안 나와 금누리, 안그라픽스, 날개집이 자연스럽게 변한 것일 게다. 판형은 창간호부터 −4호까지 타블로이드 판형이고, 8호까지 호마다 크기가 들쭉날쭉하다. −9호에서 처음으로 A4 판형으로 고정되었고, 날개집에서 디자인한 −10호에서 편집과 디자인이 체계를 갖추고 끝까지 유지된다.

김병조: «보고서»를 만들 때 영향받은 작품이나 사람이 있었나?

안상수: 특정 사람이나 작품에서 강하게 영향을 받지 않았다. 좋아한 작가와 작품은 여럿 있었는데, 앤디 워홀이 발행했던 잡지 «인터뷰»를 무척 좋아했고, 다다, 미래파, 플럭서스의 작품을 즐겨 보았다. 기억에 남는 책은 홍익대학교 참고열람실에서 보았던 플럭서스의 책이다. 작은 도판이 많이 있던

works. One book I read about Fluxus at the Hongik University library remains ingrained in my memory. I often frequented the library just to see the small images in the book. So if I were to choose one major influence, it would be this library reading room. I loved the space and spent lots of time there. I was close with the librarians and borrowed a lot of books. We used borrowing slips back then; later on, I'd have students telling me they saw my name on every book slip. When I resigned from the professorship, the thing I missed most was that library. I usually get inspiration from books on humanities, and not books on design. When I was young I used to observe other designers' works through almanacs on typography published abroad. Those images are instant eye-catchers, but what really sticks to you after time passes are the written passages. You might not think them relevant to typography at first glance, but what I read had gradually accumulated within myself.

Kim: I am curious about the origin of your aesthetics. «bogoseo» is known to be avant-garde Hangeul typographic work, and you are recognized as a pioneer of Hangeul typography. But the excitement I get while viewing «bogoseo» is from your sense of aesthetics that penetrates throughout the whole project. That is, something more fundamental than just Hangeul typography. Overall, it is flat, dark, and destructive. It reminds me a bit of Richard Serra's works. One also gets the sense that you are pushing the text and image into the past, in an almost shamanistic character. This style can be found in «A Journey of Young Artists» (1998), culture magazine «Jaeum and Moeum» (2008−2016), and ‹hollyeora (be immersed)› (2017).

그 책을 자주 꺼내보았다. 굳이 하나를 고르라면 홍익대학교 도서관의 참고열람실이다. 그 공간을 좋아했고 많은 시간을 거기에서 보냈다. 사서들과 친했고, 많은 책을 빌려보았다. 당시에는 독서 카드를 썼는데 나중에 책마다 내 이름을 보았다고 말한 학생들도 있었다. 학교를 그만두고 나니 제일 아쉬운 게 도서관이다. 나는 대체로 디자인 서적이 아니라 인문 서적에서 영감을 받는다. 젊을 때는 외국에서 발행되는 타이포그래피 연감 같은 책에서 다른 디자이너의 작품도 살펴보고 그랬다. 그런데 그런 건 당장 눈에 들어오지만 시간이 지나 나에게 남는 건 글로 된 책이었다. 얼핏 타이포그래피와 조금 멀어 보이지만 그렇게 읽은 것은 천천히 조금씩 나에게 쌓였다.

김병조: 당신의 미감이 어디에서 왔는지 궁금하다. 일반적으로 «보고서»는 전위적 한글 타이포그래피 작품으로, 안상수는 한글 타이포그래피의 선구자로 평가된다. 그런데 지금 내가 «보고서»에서 받는 자극은 한글 타이포그래피보다 더 근본적인 층위, 프로젝트 전체를 관통하는 당신의 미감에서 온다. 전반적으로 평면적이며, 어둡고, 파괴적이다. 리처드 세라의 작품이 생각나기도 한다. 또한 텍스트와 이미지를 과거로 밀어내는 감각과 주술성도 느껴진다. 이 감각은 «젊은 예술가들의 여행»(1998), 문학 잡지 «자음과모음»(2008−2016), 그리고 2017년 발표한 ‹홀려라›(2017)에서도 경험할 수 있다.

안상수: 의도한 건 아니지만, 내가 생명평화무늬를 디자인했을 때 많은 사람들이 부적 같다고 했다. 나는 그 이야기가 좋다. 그 말은 디자인에서 어떤 힘이 느껴진다는

Ahn: It wasn't intended, but when I designed the logotype for life peace, a lot of people said it looked like a talisman. I liked that comment. This means they felt a certain power in the design. If people can feel a certain energy from my design, I believe it closely approached the basis of form. I take it as a compliment. As you would know already, letters originally carried magical power. This power seems to have disappeared in modern times, but I still believe that such latent potential lies beneath the letterforms themselves. Reactions towards ‹hollyeora› varied a lot. There were people who thought of onomatopoeic words like haha, hoho when looking at two ㅎ's, but there were also people who thought of a human face with eyes and talked about goblins. As such, respective experience and letters are linked to one another and the conjuring-imagining process leads to the creation of magical power.

Kim: Your works can be interpreted as studies of a letter's past. At Nalgaejip, your numerous traces of reading could be found in books like Jin Gwangho's «Introduction to Graphonomy», and Walter J. Ong's «Orality and Literacy»; such traces can be understood in the same context. You had mentioned before that ‹once. upon.a.time.,words.were.stars.. when.they. took.on.meaning.. they.fell.to.earth.› is the compilation of your philosophy of letters.

Ahn: It is a great joy for me to explore the time at which the letters are born, or the time preceding their existence. Letters are the core of human culture, right? With the advent of letters, human history changed radically. I have always been curious about the power of letters; this curiosity led me to inscriptions on bones, tortoise carapaces, and Chinese characters. My interest in Chinese characters is growing deeper even today. The

[2] 안상수가 디자인한 아이덴티티들.
불교방송(1990), 광복50주년 공식 로고타입(1994),
서울건축학교(1994), 웃는돌(1994), 한국디자인학회(1994),
아르키움건축사무소(1995), 윈(1995), 고양세계꽃박람회(1996),
문학의 해(1996), 문화유산의 해(1996), 국회개원50주년(1998),
동국대100주년기념(1998), 미디어시티서울(2000),
쌈지스페이스(2000), 아웃사이더(2000), 어울 (2000)

[2] Identities designed by Ahn Sangsoo.
Buddism Broadcasting System (1990), 50th Anniversary of
Korea's Liberation (1994), Seoul Scool of Architecture (1994),
Laughing Stone (1994), Korean Society of Design Science (1994),
Archium Architectural Firm (1995?), Win (1995), World Flower
Exhibition Koyang (1996), 1996 Year of Literature (1996), 1997
Year of Cultural Heritage (1996), The 50th Anniversary of
The Government of The Republic of Korea (1998), Dongguk
University 100th Anniversary (1998), Media City Seoul (2000),
Ssamzie Space (2000), Outsider (2000), Oullim (2000)

영은미술관(2000), 문화연대(2001), 전주국제영화제(2001),
타이포잔치(2001), 깃발축제(2002),국가인권위원회(2003),
대한불교조계종(2003), 생명평화결사(2005), 세계실내디자인대회
2007 부산(2005), 안그라픽스 20주년(2005),
홍익대학교 시각 디자인 (2006), 서울국제고등학교(2008),
솔솔 디자인 페어(2009), 경기창조학교(2010),
세종학당(2010), 파주타이포그라피학교(2013)

Youngun Museum (2000), Munhwa Yeondae (2001), jiff.
Jeonju International Film Festival (2001), Typojanchi (2001),
Flag Art Festival (2002), National Human Rights Commission
of Korea (2003), Jogye Order of Korean Buddhism (2003),
Lifepeace (2005), ifi 2007 Busan (2005), Ahngraphics Ltd 20th
Anniversary (2005), Department of Visual Communication
Design Hongik University (2006), Seoul Global High
School (2008), Design Fair Sol Sol (2009), Creative School of
Korea (2010), King Sejong Institute (2010), Paju Typography
Institute (2013)

것이다. 나의 멋지음에서 사람들이 어떤 기운을 느낀다면, 형태의 근본에 다가갔다는 뜻으로 여길 수 있겠다. 그것은 멋지음에 대한 찬사라고 생각한다. 알고 있겠지만, 원래 글자에는 주술적이 면이 있다. 이 주술성은 근대를 지나면서 사라진 것처럼 보이지만, 나는 지금도 글자의 형태 층위 아래에 주술성이 잠재되어 있다고 생각한다. 〈홀려라〉에 관한 사람들의 반응은 제각각이다. 두 개의 히읗을 보고 하하, 호호 같은 의성어를 떠올리는 사람도 있지만, 사람 얼굴과 눈을 떠올리며 도깨비 같다는 사람도 있다. 그렇게 각자의 경험과 글자가 연결되고 연상―상상되면서 주술성이 살아나는 것이다.

김병조: 당신의 작품은 문자의 과거에 관한 탐구라고 할 수 있겠다. 날개집에 있던 책 가운데 신광호의 《문자학개론》, 월터 옹의 《구술 문화와 문자 문화》 같은 책에 당신의 독서 흔적이 많았던 것도 같은 맥락에서 이해된다. 〈언어는.별이었다..의미가.되어.. 땅.위에.떨어졌다.〉를 글자에 대한 당신의 철학을 집대성한 작품이라고 말하기도 했다.

안상수: 나는 글자가 태어난 때, 또는 글자 이전을 좇는 게 즐겁다. 글자는 인류 문화의 핵심 아닌가. 글자가 등장하고 나서 인류 역사는 개벽한다. 글자의 힘이 늘 궁금했고, 그런 호기심이 나를 갑골문, 한자로 이끌었다. 한자에 대한 나의 관심은 지금도 깊어지고 있다. 동아시아 문화는 한자에 뿌리를 두고, 한글도 한자 밀림 속에서 태어났다. 한자는 3,000년 동안 진화된 디자인 집약체다. 나는 동아시아에서 한자가 태어난 시점, 그 이전을 궁금해했고, 그러다 보니 바위그림까지 가게 되었다. 다시 한글로

East Asian culture is rooted in the Chinese characters, and Hangeul was born in the jungle of Chinese letters. They are the body of an integrated design that had evolved for 3,000 years. I was curious of the time when and before Chinese characters were born in East Asia. So naturally, I studied as far as the petroglyph. Coming back to our discussion on Hangeul, I always tried empathizing with King Sejong. What kind of sensibility and thoughts did King Sejong have when he designed Hangeul? I was so curious that I had to study «Hunminjeongeum» and the books that were published in the same era, and do a make-believe interview with the King.

Kim: I think we have a very different sense towards letters. I grew up in a generation surrounded by Latin characters. I am fond of Hangeul typography, but I do not have the urge to push away Latin letters from my identity. It is not natural to do so. Coming back to our subject of discussion, your sense of aesthetics seems to largely depend on computer work. Your C.V. shows that you are part of the first generation of digital graphic designers in Korea. The change of medium must have played a big part in shaping your identity and sense of aesthetics.

Ahn: That is true. Computers are important in my life. You could say the computer is responsible for getting me to this point. I quickly tired of manual work and I wasn't that skilled in comparison to my colleagues. But I was very curious about new technology. I started using the 8-bit computer and befriended computer specialists, which led to the creation of the Ahn Sangsoo font in CAD 2.1 version. Ahn Graphics applied the DTP system for the first time in Korea, and I began to teach computer classes at Hongik

돌아오면, 나는 늘 세종 이도와 감응하고자 했다. 세종이 한글을 멋지을 때 어떤 심정이었는지, 무슨 생각을 골똘히 했는지 궁금하다. 그래서 《훈민정음》과 그 시기에 출판된 책을 살펴보고, 그와 가상 인터뷰를 할 수 밖에 없었다.

김병조: 문자에 대한 감각이 나와 많이 다르다. 나는 로마자에 둘러싸여 자란 세대이다. 한글 타이포그래피를 즐기지만, 로마자를 내 정체성에서 밀어낼 생각이 없다. 그것은 나에게 자연스럽지 않다. 논제로 돌아와서, 당신의 미감은 컴퓨터에 많이 의존하는 것 같다. 이력을 보면 당신을 한국의 디지털 그래픽 디자인 1세대라고 불러도 과언이 아니다. 그런 활동이 당신의 정체성에 큰 부분을 차지하고, 당신의 미감도 거기에 기반을 두는 것처럼 보인다.

안상수: 그것은 사실이다. 컴퓨터는 내 삶에서 중요하다. 컴퓨터가 디자이너로서 나를 구해준 것이나 다름 없다. 나는 손 작업을 귀찮아 했고, 실력이 동기들보다 뛰어난 편도 아니었다. 그러나 새로운 기술에 대한 호기심은 많았다. 나는 8비트 컴퓨터부터 사용했고, 그렇게 컴퓨터 전문가들과 친해졌고, 덕분에 안상수체를 캐드 2.1 버전으로 그리고, 안그라픽스에 한국 최초로 DTP 시스템을 도입하고, 홍익대에서 일찍부터 컴퓨터 수업을 시작했다. 내가 1991년 모교 전임이 되고 나서 제일 먼저 한 일이 '홍미동' (홍익대학교 미술대 통신동호회의 약칭)을 PC통신 상에 만든 것이었다. 홍미동에는 24시간 학생들이 북적거렸고, 나도 늘 거기에 있었다. 금누리 교수도 홍미동에 이어 국조동(국민대학교 버전)을 만들었다. 나는 평생 컴퓨터를 곁에 두고 살았다. 참 다행이라고 생각한다.

University early on. When I became a full-time professor in 1991, the first thing I did was to create 'Hongik University Faculty of Art Communications Circle (called Hongmidong)' online. Hongmidong was busy 24 hours a day with students, and I was always online too. Gum Nuri also created Gukjodong (a similar platform based in Kookmin University). I've always had computers around in my life. For that, I feel lucky.

Kim: I would like to talk about your working style now. You had been in charge of design as well as planning, writing, editing, and distribution not only in «bogoseo», but also in «Seoul City Guide» (1988), «Asian Art Motifs from Korea», et cetera. Even though socio-economic circumstances and personal reasons differ, such comprehensive activity resembles that of today's independent publications by small-scale studios. What were your reasons for working in such a style? Did you refer to any designer as a role model?

Ahn: Everything was so natural. When you attempt a new task, you have no choice but to be in charge of everything. Establishing Ahn Graphics and launching «bogoseo» were both in the realm of doing something new, and in order to accomplish what I had in mind, I had to take care of it in its entirety. I was not the first to do so. At the time, I was very impressed by Hwang Buyong's publications. He is a graduate of Seoul National University (1969) and was one of the leading designers of the 1970–1980s. Since 1977, he had been working as art director for the magazine «Monthly Design», and after he resigned, he established a publishing company. Everybody was surprised at his publications on design. I think somebody should critique his body of published works. He was professor at

김병조: 지금부터 당신의 활동 방식에 대해 논의하고자 한다. 《보고서》뿐 아니라 《서울 시티 가이드》(1986), 《한국전통문양집》(1986−1996) 등에서 당신은 디자인뿐 아니라 기획, 집필, 편집, 유통까지 관여한다. 사회 경제적 여건과 내부 사정은 전혀 다르지만, 이런 종합적 활동은 얼핏 오늘날 소규모 스튜디오의 독립 출판과 비슷해 보인다. 이렇게 활동하게 된 계기가 있었나? 참고한 디자이너가 있었나?

안상수: 자연스럽게 그렇게 되었다. 새로운 일을 하려면 직접 다 챙겨야 할 수밖에 없다. 안그라픽스를 설립하고 《보고서》를 창간하는 일은 새로운 영역으로 가는 일이었고, 내가 생각한 것을 이루려면 전부 직접 관여해야 했다. 이런 활동 방식이 내가 처음은 아니었다. 그때 황부용의 출판 활동이 무척 인상적이었다. 그는 서울대 69학번인데, 1970−1980년내 가장 두각을 나타낸 디자이너 중 한 명이었다. 1977년부터 월간 《디자인》의 아트 디렉터로 일하다가, 퇴사하고 출판사를 설립하여 디자인 출판물을 펴냈는데 모두 놀랐다. 누가 그것을 모아 평가하는 작업이 필요하다고 생각한다. 그는 명지대 교수로 있다가, 1988년 서울 올림픽의 디자인 실장으로도 활약했다.

김병조: 앞선 세대의 성과를 정확히 하는 일은 다음 세대의 출발점을 만드는 일인데, 안타깝게도 나는 디자이너 황부용을 잘 모른다. 이름을 들어본 적 있을 뿐이다. 기회가 되면 조사해보겠다. 《보고서》에서 기억에 남는 장면이 있나?

안상수: 제일 힘들게 만든 창간호가 기억에 남는다. 사진 식자로 제작했는데, 거의 최초로

Myungji University and in 1988, was active as the Head of Design for the Seoul Olympics.

Kim: Thoroughly reviewing the achievements of the former generation would be the starting point for the next generation. Regrettably, I don't know about designer Hwang Buyong. I've only heard of his name. I shall look into him later on when I have a chance. Do you have any memorable images of «bogoseo»?

Ahn: The first issue was the most difficult to make, so it is the most memorable. It was made via photo-letter composition, and it was almost the first instance of oblique being set in body text. But it was difficult to typeset; we had to evenly slant the Hangeul oblique for the photo-letter composition. I remember designer Park Yeongmi had a hard time dealing with it. The X-ray photos of myself and Gum Nuri that were featured on the inner pages of the first issue's cover were filmed at Gum's brother-in-law's hospital— other hospitals wouldn't allow it. This image is very unfamiliar but it makes us realize the simple fact that we are also part of the animal kingdom. In this issue, the work of cartoonist Kim Kyongyeol was also featured and it dealt with a similar theme. It depicted how humans have made all kinds of weapons but in the end, everything boils down to the 'spoon', about what we eat. I had come up with this story and gave it to Kim. This issue also featured pieces that I had discovered at the time: Yulgok (Korean Confucian scholar of the Joseon Dynasty)'s 'Book on the Way of Heaven', which he wrote as a young scholar for the special government examination— which he passed with honors—and 'You are very pitiful', which was the first translated version of 'Les Misérables'. I designed all the advertisement designs.

본문에 경사체를 사용했다. 그런데 사진
식자에서 한글 경사체를 고르게 기울여 판짜기를
하는 것은 어려웠다. 디자이너 박영미가 매우
고생했던 게 기억난다. 창간호 표지 안쪽에
있는 나와 금누리의 엑스선 사진은 금누리의
처남 병원에 가서 촬영한 것이다. 다른 곳에서는
안 해주니까. 이 이미지는 매우 낯설지만 우리
인간도 동물이라는 단순한 사실을 일깨워준다.
이 호에는 만화가 김경렬의 작품도 있는데,
이것도 비슷한 주제다. 인간이 몽둥이, 총,
미사일로 진화해서 만들어도 결국 '밥숟가락'
먹거리에 귀결된다는 것이다. 이 이야기는
내가 직접 지어서 김경렬에게 준 것이다. 청년
이율곡이 과거 급제한 글 '천도책', 레미제라블의
처음 번역 글인 '너 참 불쌍타' 등 직접 발굴하고
게재했다. 광고도 모두 직접 디자인했다.

김병조: 모든 광고까지 직접 디자인한 것을 보고
좀 놀랐다. 그렇게 콘텐츠 생산을 주도하는
종합적 활동은 많은 노동을 요구하지만
디자이너에게 여러 이점이 있다. 표현의 자유를
보장받고, 디자이너가 포착할 수 있는 콘텐츠를
개발할 수 있으며, 더욱 높은 완성도의 디자인을
구현할 수 있다.

안상수: 당연하다. 실무적으로 디자이너가
기획과 편집에 참여하여 프로젝트를 주도하면
일하기도 수월하고 자신의 역량을 제대로
발휘할 수 있다. 디자이너가 프로젝트에
단순히 수동적으로 끌려다니면 일이 어렵게
진행된다. 그러나 그 과업에 대해 깊이 이해하고,
다른 이들과 가까이 협업하게 되면 디자인의
품질과 세밀함을 높일 수 있다. 이것은 지금도
마찬가지고 앞으로도 그럴 것이다. 기획이란
달리 말하면 일하는 판을 짜는 일일 것이다. 나는

Kim: I was quite surprised that you designed all the advertisements. Producing that much content requires lots of work, but there are also several advantages for the designer. You are guaranteed your freedom of expression, and you can develop content which can be captured with designer's eyes. Basically, you are able to realize top quality design.

Ahn: Of course. When the designer participates in planning and editing and leads the project, it is much easier to work at your best capacity. If the designer is passively working for a project, it gets difficult. But if you understand in depth and cooperate with others closely, the quality of the design and its elaboration improve. It is the same nowadays, as it will be in the future. Planning is, in other words, making a frame. I love making new frames.

Kim: In the summer of 2010, you said to me, "Just try to think you have to push away this industry, this society, even a mere centimeter or millimeter. With this kind of attitude, everything will look different." It seems you've employed this same kind of philosophy in organizing Typojanchi and founding the Korean Society of Typography.

Ahn: If you are in the woods, you tend to see only the trees. If there is a certain trend or flow, you should step back and view the woods from afar. The phenomena in front of you would look different. When you are aware of the big picture of the flow, you can figure out what to do in the future. This is not only with regards to typography; all other fields in this world seem to work that way.

Kim: The late era «bogoseo» designed by Nalgaejip looks like it is challenging

2001. It was host by the Ministry of Culture, Sports and Tourism, and supervised by the Korea Craft & Design Foundation and Korean Society of Typography. It is often called as

새 판을 짜는 일이 재미있다.

김병조: 2010년 여름 당신이 나에게,
"단 1센티미터, 1밀리미터라도 이 업계,
이 사회를 자기 손으로 밀어낸다고 생각해라.
그런 태도를 지니면 모든 것이 다르게
보인다."고 말했다. 당신이 타이포잔치를
조직하고 한국타이포그라피학회를 창립한 일도
같은 맥락에 있을 것이다.

안상수: 숲속에 있으면 나무만 보기 쉽다. 어떤
흐름이 있다면, 그곳에서 한 발짝 나와서 숲을
보는 태도를 가지면 눈앞 현상들이 다르게
보인다. 전체 흐름이 보이고 앞으로 해야 할 일이
눈에 들어온다. 타이포그래피뿐 아니라 세상
많은 일이 그렇다고 생각한다.

김병조: 날개십에서 디자인한 후기 《보고서》는
조판 기술, 가독성에 대한 도전처럼 보인다. 거의
읽기 힘든데, 조판에 특별한 목표나 문제 의식이
있었나?[3]

안상수: 가독성 논란은 늘 나를 따라다녔다.
내가 석사 논문도 가독성에 대해 썼고,
안상수체도 평범한 글자체가 아니었고, 편집
디자인과 타이포그래피 분야에서 일했으니
당연했다. 가독성은 복잡한 문제다. 거기에는
글자체뿐 아니라 내용, 읽는 이의 경험 등 많은
것이 섞여 있다. 예를 들어 낱글자 한 자는
판독하기 어려운데, 전체 문장 속에서 그 글자의
형태가 오히려 그래서 눈에 띄고 기억에 잘
남을 수도 있다고 본다. 한자 병용 시대를
지내온 사람들은 한자가 섞인 글이 가독성이
더 높다고 주장하는 것도 그러한 예이다.
그러나 가독성이 높고, 가독성이 낮은 것을

typesetting technology and readability. It actually almost lacks readability. Did you have any special aim or issue you wished to express with the typesetting? [3]

Ahn: The debate about readability always followed me around. My master's thesis was about readability, and the Ahn Sangsoo font was not a common font, either. Since I worked in edit design and typography, it was obvious that this debate would keep afloat. It is a complicated issue. It's not just about the shape of letters, but about the mixture of content and reader experience, etc. For example, one character may be difficult to understand, but in a phrase, you could spot the form of the character more easily and remember it better. Another example: some of the people who lived through the time when we juxtaposed Chinese characters with Korean letters, allege that writings with Chinese characters in between have higher readability. Many think that it is possible to distinguish between highly readable and poorly readable font, and tend to think the highly readable version is the most ideal. It is true. But the important issue here is that if you overly stress the readability, the scope of typographic expression would narrow down. Editors have always emphasized readability, and I have from time to time regressed. It was through «bogoseo» that I could escape from such restraint.

Kim: It is of course important to look at a magazine. But it seems contradictory that one cannot read the text due to typography. You had worked as editor, writer, art director, publisher for «bogoseo». Perhaps your identity as art director had encroached on other identities. Did people criticize you for this?

확실히 구별할 수 있다고 생각하고 가독성이
높은 것이 가장 이상적이라고 생각하는
이들이 많다. 맞는 말이다. 그러나 여기에서
중요한 문제는 가독성을 지나치게 강조하면
타이포그래피 표현의 폭이 좁아진다는 것이다.
편집자들은 늘 가독성을 강조했고 때로 나는
움츠러들기도 했다. 나는 «보고서»로 그런
구속에서 탈출할 수 있었다.

김병조: 잡지를 보는 것도 물론 중요하다. 하지만
«보고서»에서 당신은 편집자, 저자, 아트 디렉터,
발행인이었는데, 타이포그래피 때문에 텍스트를
읽을 수 없는 상황은 모순되게 보인다. 다시 말해,
아트 디렉터라는 정체성이 다른 정체성을 잠식한
것이다. 여기에 대한 비판은 없었나?

안상수: 내 면전에서 직접 나를 비판한 사람은
없었지만, 그런 비판은 언제나 있었을 것이다.
여기에 대해 내가 지켜온 입장은 글자가,
디자인이, 타이포그래피가 주체가 되어서 다른
분야를 모신다는 것이다. 이것은 숨길 수가 없다.
나는 어떠한 작은 것도 주인이 될 수 있는 문화가
좋다고 믿는다. 장맛보다 뚝배기라고, 음식에서
그릇도 중요하듯, 텍스트만큼 타이포그래피도
중요하고, 주인공이 될 수도 있다고 생각한다.
«타이포잔치»도 이런 생각에서 조직했다.
타이포그래피가 주인공이 되어 다른 분야를
초대해 서로 교감하는 것이다. «보고서»를 읽기
어렵다고 불평할 수는 있지만, 모든 잡지가
잘 읽혀야 하는 건 아니다.

김병조: 당신의 시대는 그렇게 극단적인
실험으로 창의적 표현의 범위를 넓혀야 했던 것
같다. 다음 세대는 독립, 소규모라는 이름으로
청년들의 활동 영역을 만들어야 했고. 그렇게

Ahn: People didn't to my face, but criticism of that nature was probably always floating around. My firm viewpoint about the matter is that letters, design, and typography should be the hosts welcoming other fields. I cannot hide this belief. A culture should allow any and every little thing to become the protagonist. There is a Korean saying that goes like this: the pot is more important than the taste of sauce. As the plate for food is also important, typography is as important as the text, and I believe it can indeed be the protagonist. «Typojanchi» was organized with such an idea in mind. It was about typography as a host, inviting other fields to share thoughts and feelings. One can complain that «bogoseo» is difficult to read, but not all magazines should be easily readable.

Kim: I can imagine that in your time, you had to enlarge your scope of expression by partaking in such a radical experiment. The next generation had to create their own realm of activity by labeling it as independent or small-scale. Thanks to the former generation of designers who enlarged the scope, we are benefiting from its legacy. Coming back to «bogoseo», issue no. −17 in 2000 was the last, a rather abrupt end. Could you please explain the reason for its discontinuance? I had heard that at the time you were extremely busy preparing for the 2000 ICOGRADA Seoul General Assembly, the 1st Seoul International Typography Biennale «Typojanchi» in 2001, and the solo exhibition in 2002 at Rodin Gallery, «Hangeul.imagination».

Ahn: There was no special reason behind the discontinuance. It was a natural consequence. Gum Nuri and I had planned no. −18 as the final issue, so we went ahead with interviews and such. But things were sluggish for more

[3] 안상수, «보고서\보고서» 내지 펼침면.
 «bogoseo\bogoseo» spread pages.

선배들이 운신의 폭을 넓혀준 덕분에 지금
우리가 그 혜택을 누리고 있다. 2000년에 발행된
−17호를 끝으로 갑자기 «보고서»를 폐간했는데,
이유가 궁금하다. 2000년 ICOGRADA 서울
총회부터 2001년 1회 타이포잔치, 2002년
로댕 갤러리에서 열린 개인전 «한글.상상»까지
이 시기에 무척 바빴다고 들었다.

안상수: 폐간에 특별한 이유는 없었다.
자연스럽게 그렇게 됐다. 금누리와 −18호를
마지막 호로 기획하고 인터뷰까지 진행했는데,
1년 넘게 진도가 나가지 않는 것을 보고
그만할 때가 되었다고 생각했다. 다만 18호에
우리는 이것으로 끝맺겠다는 글을 싣자고
둘이 얘기했는데 그대로 되지 못했다. 말한
대로 그 세 해 동안 많은 일이 휘몰아쳤지만,
그것이 이유라고 생각하지는 않는다.
그냥 다음 단계로 넘어갈 때가 된 것이다.
2002−2003년 중국에서 안식년을 보내면서
앞으로의 '이타적' 삶에 대해 많은 생각을 했다.
서울로 돌아와서 생명평화운동에 가담하고,
한국타이포그라피학회 설립, 그리고 한참 뒤에
2회로 타이포잔치를 되살리고, 파티 설립을
찬찬히 준비했다.

김병조: 당신은 역사 의식이 강하다. 무엇이
필요한 시대이고, 자신의 행보가 어떻게 기록에
남을 것인지 알고 있다. 그것이 당신이 많은
업적을 남길 수 있었던 이유라고 생각한다. 나는
«보고서»를 2000년대에 처음 봤기 때문에,
발행 당시의 영향력을 모른다. 이 잡지가 1980−
1990년대 한국 디자인계, 문화계에 끼친 영향이
무엇이라 생각하나?

than a year, and we decided it was time to put
an end to it. We still wanted to write in the
no. −18 issue that this would be our last, but
it never happened. As you mentioned, those
3 years were bombarded with intensive work,
but I don't think that was the reason. I think
it was because it was simply time to move
on. When I spent my sabbatical year from
2002−2003 in China, I thought a lot about
the 'altruistic' life that I wanted to lead from
then on. When I returned to Seoul, I joined
the Life and Peace movement, and founded
the Korean Society of Typography. And later
on, the second Typojanchi was revived, and I
could calmly prepare for the founding of PaTI.

Kim: You have a strong historical mindset.
You know what this era needs, and how your
activities would be documented. I believe this
is why you've obtained so many achievements.
Since it was my first time seeing «bogoseo»
in the 2000s, I was unaware of the influence
at the time of its publication. In your view,
what is the influence of this magazine in the
Korean design/cultural scene in the 1980−
1990s?

Ahn: That's difficult to answer. All I can say
is that the evaluation of «bogoseo» turned
gradually more favorable over time. I would
think a proper assessment of the magazine
and myself will be made probably after I pass
away. I had been conferred the DFA Lifetime
Achievement Award in Hong Kong in 2016.
This is the award that Sugiura Kohei and
Ekuan Kenji had received. It was a great honor,
but I thought it was too much, too early (I'm
only 65 years old). In my speech, I had said
"Giving me this so early urges me to live up to
the value of this award, so I will try my best
to do just that." It was the same with this
year's exhibition ⟨nalgae.PaTI⟩. When Seoul

안상수: 그건 내가 답하기 힘든 질문이다. 내가 할 수 있는 말은 «보고서»에 대한 평가는 시간이 갈수록 좋아졌다는 것 정도이다. 이 잡지와 나에 대한 평가는 아마 내가 죽은 뒤에 이뤄지지 않을까. 2016년 홍콩에서 받은 평생공로상은 스기우라 고헤이 선생과 에쿠안 겐지가 받은 상이다. 영광이었지만 65세인 나에게는 과분하고 이르다고 생각했다. 수상 연설에서 "이렇게 일찍 상을 주는 것은 이 상이 추구하는 가치를 실천하며 살라는 뜻으로 알고 그렇게 살려고 노력하겠다"고 말했다. 올해 열린 ‹날개.파티› 전시도 마찬가지다. 2016년 1월 서울시립미술관으로부터 원로 예술가의 회고전 시리즈인 세마 그린 전시를 제안받았을 때 영광이지만 역시 이르다고 생각했다. 그래서 고민 끝에 ‹날개.파티› 전시를 회고전이 아니라 나의 가능성을 보여주는 전시로 기획하고 받아들였다. 나의 활동에 대한 평가는 시간이 더 흐른 뒤에 이뤄지는 게 자연스러울 것이다.

김병조: 그러나 작품과 각 시기에 대한 논의는 빠를수록 좋다고 생각한다. «보고서»에 관한 글을 쓰면서 자료가 너무 적어서 놀랐다. 다른 선구적 선배 디자이너들의 작품도 마찬가지일 것이다. 평생의 활동에 대한 종합적 평가는 갑자기 할 수 있는 게 아니다. 역사적 기술의 디테일은 시간에 반비례한다. 세부 사실이 휘발되기 전에 개별 프로젝트, 작가의 각 시기에 대한 기록과 논의가 이뤄져야 이후에 종합적 평가가 가능하다. 또한 당신이 무엇을 우려하는지 안다. 그러나 나는 "나와 다르게 하라, 나를 밟고 넘어서라"라는 가르침을 잊지 않고 있다. 내가 당신을 찬양하는 일은 없을 것이다. 그러나 당신의 업적을 말하는 데 머뭇거리지도 않을 것이다. «보고서»를 창간한 지 약 30년이

Museum of Art proposed in January 2016 to do one of the SeMA Green exhibitions (a series of retrospectives of established artists) with me, it was a great honor, but I thought it came too early. After some pondering, I decided to show my potential in the ‹nalgae. PaTI› show instead of in a retrospective. I believe that a review on my body of works will naturally come about in a while.

Kim: But I think that the earlier the discourse on your works and respective era appears, the better. While writing about «bogoseo», I was surprised to find out there were very few related documents. It's the same for other senior pioneering designers' works. You cannot suddenly assess a lifetime's work in a comprehensive manner. The detail of historical description is inversely proportional to time. In order to assess synthetically, documentation and discussion should be made for each project and era of the artist/designer before all the minute details disappear. Furthermore, I know what you are worried about. But I haven't forgotten what you once said: "Do it differently from me—you should step on me and go further ahead." So I shall not blindly praise you. At the same time, I won't hesitate to talk about your achievements. It has been almost 30 years since you have created «bogoseo»; I am curious how you feel about it. Do you regret anything?

Ahn: Who wouldn't regret this and that, be it serious or trivial? But when time passes, regrets change too. I might have regretted not having done certain things, but there were moments that I realized in hindsight that it was fortunate I didn't do them after all. «bogoseo» was just that. From my current perspective, there are things that I am not

지난 지금 소감이 어떤지 궁금하다. 후회하는 것은 없나?

안상수: 크고 작은 일에 대해 후회하지 않은 일이 왜 없겠나. 그러나 시간이 흐르면 그것도 변한다. 어떤 일을 못 해서 후회했지만, 시간이 더 지나고 보니 그 일을 못 한 것이 다행일 때도 있었다. 《보고서》도 그렇다. 지금 보면 아쉬운 부분이 있지만, 그것이 자연스러운 것 같다. 나에게 《보고서》는 금누리 선생과의 우정의 결과물이다. 동지로 함께 다니면서 보고서를 열심히 그리고 즐겁게 만들었다. 나에겐 정말 소중한 추억이다. 미흡한 부분이 있어도 우리가 자라온 과정이라고 생각한다.

김병조: 역사적 평가는 그 시대의 맥락 속에서 이뤄져야 한다. 지금 부족해 보이는 부분이 있어도, 그건 그 시대에 주어진 과업이 달랐던 것이다. 마지막 질문이다. 《보고서》를 폐간한 지 17년이 지난 지금, 하고 싶은 작업은 없는지 궁금하다.

안상수: 다시 잡지를 만든다면 혼자서 작고 편하게 만들고 싶다. 요즘은 파주에서 지내기 때문에 이 지역 이곳저곳을 다니는데, 풍경이 참 아름답다. 사진을 많이 찍고 있고, 언젠가 책으로 내면 좋겠다. 파주에는 인쇄소, 제본소, 떡 방앗간, 자동차 튜닝 회사, 레이저 가공 회사 등 공장이 매우 많고 다양한데, 들어가보면 그 풍경과 사람들이 무척 흥미롭다. 얼마 전부터 파주 지역 신문에 이곳에서 일하는 사람들에 관한 사진과 짧은 글을 기고하기 시작했다. 한 해 스무 번 넘게 기고할 텐데, 나중에 이것도 책이 되지 않겠나.

entirely happy with, but it is natural. For me, «bogoseo» is the fruit of my friendship with Gum Nuri. As comrades, we accompanied each other here and there to create «bogoseo» and had great fun. It is such a precious memory for me. Even though it has some faults, I think of them as our growing pains.

Kim: Historical evaluation should be made in the context of the relevant era. Even though you can find some faults now, that would mean that back then, the era imposed other missions. This is the last question. It has been 17 years since the discontinuance of «bogoseo». Do you still have any projects that you wished you realized?

Ahn: If I ever made a magazine again, I would like to make it by myself, small-scale, in a comfortable way. Now that I spend my days in Paju, I stroll around the area regularly; the landscape is stunning. I am taking lots of photos and maybe someday, I can publish a book of the sceneries. In Paju, there are printshops, bookbinders, mills selling Korean cake, automobile tuning garages, laser workshops, and many other type of establishments. If you enter these various shops or factories, the scenes and people you come across are extremely interesting. I recently began writing a short column about the local people and had their photos featured for the local Paju newspaper. In a year, I could write over 20 columns. This would also add up to quite the handsome book, don't you think?

Kim: Among your body of works, I personally admire «bogoseo» the most. The typography of «bogoseo», its aesthetics, and comprehensive activity style freed themselves from Korean visual culture's inertia of the

김병조: 나는 당신의 작품 가운데 «보고서»를
가장 높게 평가한다. 왜냐하면 1980–1990년대
한국 시각 문화의 관성에서 벗어난 «보고서»의
타이포그래피와 미감, 종합적 활동 방식은
다음 세대의 기반이 되었기 때문이다. 게다가
창간호부터 마지막 호까지 청년 안상수가
전력을 다해 성장하는 모습은 후배 세대에게
모범적이었다고 생각한다. 그 모습을 보며 자란
디자이너로서 당신의 도전적 삶에 경의를 표하며
대화를 마치겠다.

번역. 김솔하

1980–1990s and became a crucial foundation
for the next generation. And it goes without
saying that Ahn Sangsoo as a young man had
given his best effort from the first issue to the
very last. The whole growing process entailed
there was something exemplary for the next
generation. As a designer who has grown
up observing such a role model, I would
like to pay tribute to your life and finally
wrap up this talk.

Translation. Kim Solha

19 9/ 學年度 第 2 學期

出 席 簿

科目名 _타이포 그래피_ (A)

學 科 _시·디_ 學年 _1A_

擔當敎授 _안 상수_

弘 益 大 學 校

강 의 계 획 서

타이포그라피 1

1991년 2학기
홍익대학교
미술대학
시각디자인과 1학년

안상수

1991 시각디자인과 과전 과제 요령

글자 디자인 3종 // 명조, 고딕, 탈 네모틀

"삼각동 김일수"

창작. 스케치, 본뜨기, 먹물질, 수정, 촬영.

과전 작품 최종 인쇄 결과물

크기: 가로 210, 세로 280 mm

인화지

참고 문헌

안상수, 글자디자인, 홍대교재, 1989

김진평, 한글의 글자표현, 미진사, 1983

허웅, 한글과 민족 문화, 세종대왕 기념 사업회, 1974

이성구, 훈민정음 연구 , 동문사, 1985

david gates, *lettering for reproduction*, watson-guptill publications: new york, 1969

글자는 문화의 상징이다. 문화를 박제하는 기호이다.

글자없이 문화는 기록되지 않았다.

한글없이 배달 겨레를 생각한다는 것은 있을 수 없다.

나라를 사랑하고 겨레의 문화를 생각하는 것은 바로 한글 사랑과 통한다.

한글은 우리 민족 역사의 가장 중요한 업적이며 민족 정신의 소산이다.

한글의 형태는 우리 민족이 갖는 총체적 미감의 결집체이며

모든 제반 문화의 원초 매체이며, 가장 국제적인 기호이다.

세계가 지구촌으로 인식된 지금 한국 디자인은 한글을 무기로 뚜렷하게 빛이 나야 한다.

한글보다 확실한 우리 고유의 창작물이 어디에 있겠는가?

좁게 보아 한글꼴의 발전 없이 그라픽디자인의 발전이란 기대할 수 없으며,

시각문화 전반의 발전 역시 한낱 모래 위에 집짓는 격이다.

그 기틀은 작은 글자꼴에서 마련된다.

그 기틀이 넓고 단단해야 탑을 높이 쌓을 수 있다.

남보기에 작고 지리한 일이 우리 미래의 씨알이 됨이 확실컨대

누구나 소홀히 하면 안될 일이다.

이를 위해 한글꼴의 역사를 알고, 조형 이론을 탐구하고, 기술을 익히면

우리의 미래를 짐작하여 전향적으로 대비할 수 있을 것이다.

이것이 이 시대 이 땅 시각문화의 짐을 짊어진 너와 나의 책무이다.

안상수

09/19/91

2

강 의 일 정

날짜		제목		내용	과제 부여		과제 제출
1	08/28/91	오리엔테이션	합반	레터링이란?	과제1	자기소개서	
2	09/04/91	도구, 작도	분반	도구 해설 레터링 요령, 트레이싱	과제2	명조 기본 모듈	자기소개서
3	09/11/91	명조	합반	한글 창제	과제3	명조 12자	명조 기본 모듈
4	09/18/91	한글 구조	합반	한글 구조	과제4	고딕 기본 모듈	명조 12자
5	09/25/91	세미나 ㄱ	합반	석금호	과제5	고딕 12자	고딕 기본 모듈
6	10/02/91	한글 변화	합반	과전 과제	과제6	과전 과제	고딕 12자
7·	10/09/91	한글날 기념 휴강					
8	10/16/91	한글 변화	분반	수정 보완	과제7	수정 보완	과전 과제
9	10/16/91	형태 개선	분반	수정 보완	과제8	수정 보완	과전 과제
10	10/23/91	과전 최종 리뷰	합반	리뷰보드	과제9	수정 보완	과전 과제
11	10/30/91	영문 역사	합반	보노니	과제10	보도니	
12	11/06/91	세미나 ㄴ	합반	한재준	과제11	헬베티카	보도니
13	11/13/91	글자구조	합반	영문의 구조	과제12	가라몬드	헬베티카
14	11/20/91	종강	합반	종강			가라몬드

3

"안 선생께서 디자인을 가르치는 학생들은 수업을 통해
재미있는 책을 만들고 있더군요. 예를 들면 학생들이
관심있는 기업에 가서 인터뷰를 하고 그것을 정리해서 만든
한국기업 안내, 그리고 문화 단면을 리포트해서 제출한
것들 말이예요. 학생들이 문자와 사진, 도상을 직접 자신의
손과 머리로 디자인해서 매년 한 권씩 만들고 있지요. (...)
이 프로젝트를 훌륭하다고 생각하는 이유는 우선, 책의
시작에서 마지막 완성까지 전 과정을 수업으로 경험할 수
있다는 겁니다. 이것은 단순하게 책을 만드는 일이 아니라
하나의 우주를 체험하는 일과 같다고 생각합니다."

스기우라 고헤이, ‹우주는 문자로 가득 차 있다:
안상수, 스기우라 고헤이›, «아시아의 책 문자 디자인»,
한국출판마케팅연구소, 2006.

"그가 고안해낸 교육 방법은 매우 독창적이다. 그의 지도
아래 학생들의 관심은 한국의 현재 상황을 너머 역사적
통찰로 향한다. 이를 위해 조사와 인터뷰, 토론이 동원됨은
물론이다. 이 과정을 통해 만들어진 결과물들은 또 다시
여러 차례에 걸쳐 곰씹어진다. 안상수의 수업에서
학생들은 한글과 서양 타이포그래피 방법론을 결합한
편집 기술을 사용해 책을 편집해야만 한다. 수업에 참여한
모든 구성원들은 책이 만들어지는 이 전체 과정을 온전히
체험하게 된다. 이 과정을 통해 드러나는 것은 "대지의
이치"다. 참여 학생들은 디자인의 자연적 토대와 오늘날
한국과 세계의 관계를 체득하게 된다. 나아가 그들은
이상과 현실 사이의 간극과 맞닥뜨리게 되는데 이 사이에서
바로 대지의 표면이 드러나게 되는 것이다."

스기우라 고헤이, ‹하늘의 '기'와 대지의 '이'에 응하여›,
«Idea» 307호, 2004년 11월.

acp 시리즈. 1991–2003년 총 열다섯 권.
2학년 타이포그라피 수업 결과물이다. 안상수와 뉴욕
쿠퍼유니온의 제임스 크레이그(James Craig)가 매년
공동의 주제로 진행했다. 홍익대 학생은 한글을, 쿠퍼유니온
학생은 알파벳을 소재로 현대 타이포그라피의 가능성을
탐구해 책으로 묶었다. 지도교수는 안상수, 김주성, 제임스
크레이그. 1991년부터 2003년까지 모두 열다섯 권이
나왔다.

"대부분 수강자들은 수강 전 한글이 갖는 문화적 부가가치에
대해 부정적인 생각을 하고, 영문에 대해 상대적 열등감을
느끼고 있다는 것을 부정할 수 없다. 그러나 이러한
프로그램을 통해 한글의 조형적 우수성에 대해 실질적으로
이해시키는 계기를 만들 수 있다. 따라서 이 과정을 통해
수강자 스스로의 한글에 대한 자부심을 지니게 됨은 물론,
한국적 디자인의 모태가 한글이 된다는 것에 대해 인식하기
시작한다. 다만 한글에 대한 형태적인 스터디가 그 내용에
대한 철학적 이해로 자연스럽게 전이되고 생각의 깊이를
더하는 것은 여전히 학생들의 몫으로 남는다."

〈타이포그라피 기초교육 방법론 1: acp(ahn craig project〉,
《디자인학 연구》 10호, 1995.

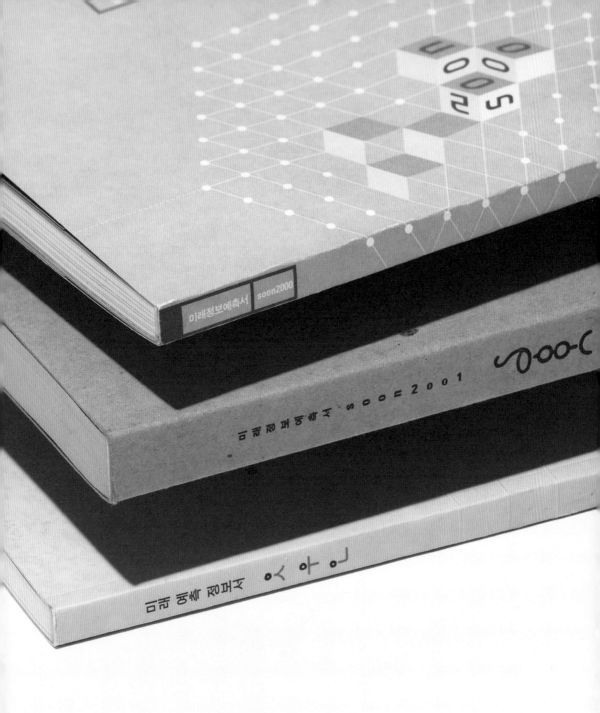

soon 시리즈. 4학년 편집 디자인 스튜디오 수업
결과물이다. 과거와 현재의 통계자료와 정보를
시각화시키고, 이것을 통해 미래 예측을 시도한 책이다.
안상수, 박효신, 한창호가 지도했으며 1993년부터
2003년까지 모두 5권이 나왔다. 제목 '순(soon)'은
곧 '다가올' 미래와 '새싹'을 동시에 뜻한다.

d 시리즈. 3학년 편집 디자인 스튜디오 수업 결과물이다. 디자인 분야를 포함, 각계 인사들의 인터뷰를 담은 종합 정보서다. 한국성을 주요 주제로 삼았다. 1992년부터 2001년까지 모두 열 권이 나왔다.

NANA PROJECT 1

NANA PROJECT 1

NANA PROJECT 2

NANA PROJECT 3

나나 프로젝트 6

나나프로젝트. 시각디자인 대학원 수업 결과물이다. 21세기 초를 전후해 현장에서 활동하는 젊은 디자이너들의 작업과 생각을 담았다. 2004년부터 2012년까지 모두 여섯 권이 출간되었다. 1권엔 박금준, 김두섭, 김수정, 김영철, 임정혜, 박명천, 안병학, 이나미, 이세영, 조현, 2권엔 이병주, 김경선, 홍상진, 이용제, 고강철, 김혜진, 민경걸, 권윤주, 백종열, 조선경, 3권엔 박우혁, 현태준, 안지미, 김영수, 한명수, 이우일, 스푸트닉, 양영, 최성민, 조주연, 4권엔 신보경, 문승영, 최병일, 박희성, 설은아, 배수열, 문장현, 김성학, 김장우, 소명호, 이윤석, 5권엔 김한민, 이지별, 박활민, 김도형, 오진경, 이기준, 정진열, 워크룸, 박훈규, 박연주, 6권엔 김영나, 김희선, 박미나, 박지훈, 성재혁, 스티키 몬스터 랩, 오경민, 이기섭, 이득영, 잭슨홍, Sasa[44] 가 소개되었다.

"우리. 도안-디자인-마련그림-멋짓이.
줄곧.바라는.것은.줏대였습니다.
줏대란.우리가.바르게.설.수.있는.등뼈입니다.
우리가.피워내는.꽃이.제대로.열매맺게.하는.심지입니다.
줏대란.같지만.다름을.앞세웁니다.
우리.멋짓에.제.빛깔과.제.맛을.내고자.하는.줏대가.
없다면.우리.멋짓의.제다움도.없습니다.."

《라라 프로젝트 01: 우리 디자인의 제다움 찾기》,
안그라픽스, 2006.

ㅎㅇㅅㄷ 시리즈. 3, 4학년 편집 디자인 스튜디오 수업을
통해 만들어진 소식지이자 정보 신문이다. 안상수를 비롯
안병학, 김상욱, 최준석, 김상도, 한창현, 문장현, 오진경,
성기원 등이 지도했다. 2006년부터 2011년까지 총 41권이
발행되었다.

hong-ik
graphic
designer's
guide
1999

no.007.

hong-ik graphic designers' guide 1998

ㅁㄱ 디자이너ᄉ 가이드 1993

higg 시리즈. 1991–1999년 총 입곱 권. 4학년 편집
디자인 스튜디오 수업 결과물이다. 안상수와 박효신이
지도했다. 시각디자이너가 알아야 할 기본적인 정보를
집대성한 종합지침서이자 정보백과사전이다. 1991년부터
1999년까지 모두 17권이 나왔다.

"안상수 교수는 디자인 교육에 있어 새로운 돌파구를
마련하고자 '이종교배(인문학과 디자인의 접목)로 인한
화학반응'을 기대하며 '이미지와 상상력'이라는 수업을
디자인과 대학원 내에 개설했다. 이 수업은 진형준 교수가
문학과 디자인의 공유부분인 '이미지와 상상력'에 대한
강의를 맡고, 안상수 교수가 그 강의를 바탕으로 한
프로젝트 진행을 지도했다."

‹기초학문과 응용학문의 만남: 홍익대 대학원
시각 디자인과의 '이미지와 상상력'›,
월간 «디자인», 2000년 2월호.

날개 · 훨훨 · 기림 · 잔치

2012년 8월 24일 금요일

늦은 9시 홍익대학교 정문
늦은 11시 B.비닷 02.325.1423

윈디시티 김반장 | 와다다 사운드시스템

"전임 교수로 보낸 21년, 강사 생활 9년까지 합치면 홍대와
30년 세월을 함께 했네요. 제가 70학번이니 학교를
다닌 것까지 치면 40년 이상을 홍대 근처에서 살았어요.
제 약력에서 제가 원하든 원하지 않든 '홍대 사람'이란 건
늘 따라다니겠지요. 가장 기억에 남는 건 제가 20여 년
동안 매일 아침 9시면 학교에 출근을 했다는 것입니다.
수업이 있든 없든, 매일 그 시간에 출근을 했어요. 아마
이 사실은 함께 생활한 조교 빼고는 아무도 모를 거예요.
교수로서 의무감 때문이 아니라 정말 즐거워서 매일 학교에
갔습니다. 특히 문과대 교수들과 함께 어울리고 식사도
하면서 나눈 이야기가 즐거운 추억으로 남습니다."

<디자인 대안 학교 '파티' 여는 안상수>,
월간 «디자인», 2012년 11월호.

홍익대학교
시각 디자인과의
디자인 교육과
안상수

Design Education in
Visual Communication
at Hongik University
and Ahn Sangsoo

안병학
홍익대학교, 한국

Ahn Byunghak
Hongik University, Korea

홍익대학교
시각 디자인과의
디자인 교육
목표는
예나
지금이나
늘
주류
너머에서
나를
직시하고
현재를
미래의
정점으로
삼지
않으며
기성을
부성하는
태도로
누구도
걷지 않은
곳에
길을 놓는
일이었다.
그
중심에
많은
이가
있었고
안상수
또한
이
디엔에이
속에서
나고
자라고
가르쳤다.

번역. 안병학

The purpose of design education at Hongik University's Department of Visual Communication Design has always been to lay out a pathway no one has ever taken, with the belief that students need to take a long, hard look at themselves, never consider the present as the pinnacle of the future, and constantly deny what has already been established. Many pioneers have been at the center of this movement. For his own part, Ahn Sangsoo has taught his students in the same vein from the very beginning.

Translation. Ahn Byunghak

University in the same year as Ahn Sangsoo and they met in the editorial committee of the school academic journal «Hongik Art». He worked as the editor-in-chief of «Ggumim» in

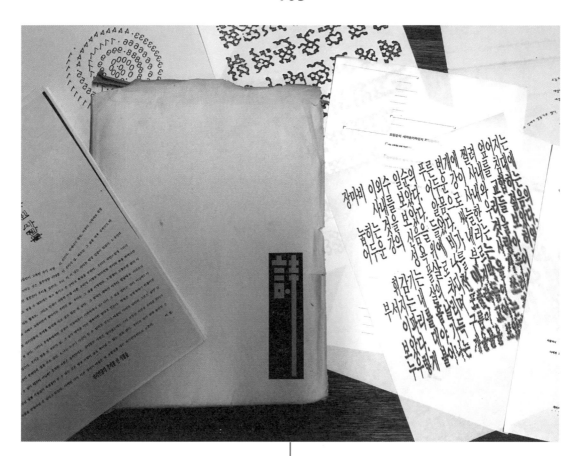

시 디자인 프로젝트 (2학년 타이포그래피)
지도: 안상수/김주성
수업 기간: 1992–1995

Poem design project (2nd grade typography)
Professor: Ahn Sangsoo/Kim Joosung
Duration: 1992–1995

1977, and co-established «bogoseo\bogoseo» in 1988. 10. Architecture magazine issued by Total Art Museum from 1977 to 1985. In its early days, Geum Nuri worked as

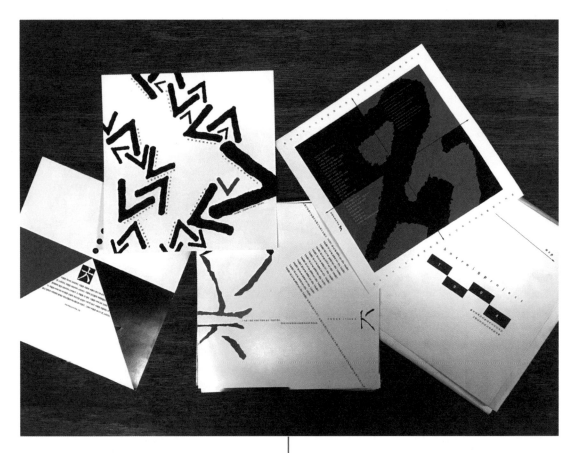

a.c.p (2학년 타이포그래피)
지도: 안상수/제임스 크레이그
수업 기간: 1991–1999

a.c.p (2nd grade typography)
Professor: Ahn Sangsoo/James Craig
Duration: 1991–1999

higg 홍익 그래픽 디자이너스 가이드 (4학년 편집 디자인)
지도: 안상수/박효신
수업 기간: 1991–1999

higg Hongik Graphics Designers Guide
(4th grade editorial design)
Professor: Ahn Sangsoo/Park Hyoshin
Duration: 1991–1999

d 시리즈, 2000년을 기점으로 D–9가지 발행 (3학년 편집 디자인)
지도: 안상수
수업 기간: 1991–1999

d series, issued D-9 from 2000 (3rd grade editorial design)
Professor: Ahn Sangsoo
Duration: 1991–1999

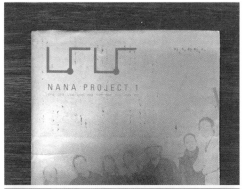

나나 프로젝트 (대학원 시각 디자인)
지도: 안상수
수업 기간: 2003−2005

Nana Project (Graduate School of Visual Communication Design)
Professor: Ahn Sangsoo
Duration: 2003−2005

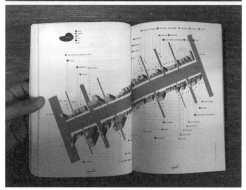

soon 시리즈, 미래정보 예측 보고서 (4학년 편집 디자인)
지도: 안상수/안병학/한창호
수업 기간: 2001−2004

soon Series, Future Information Forecast Report
(4th grade editorial design)
Professor: Ahn Sangsoo/Ahn Byunghak/Han Changho
Duration: 2001−2004

실험시대 선언
안상수

제1회 코그다
편집 디자인 용평 세미나
1990년 7월

전재 8

어제 두 분 선생님의 말씀과 토론을 들으면서 우리는 지금 굉장히 중요한 시점에
와 있다는 것을 공감할 수 있었습니다. 그래서 저 또한 이 중요한 시점에 중요한
행사에서 중요한 얘기를 해야만 한다는 묘한 기분이 들어서 밤에 잠이 잘 오지
않았습니다. 본론에 들어가기에 앞서 오늘 제가 말씀드릴 내용의 전제를 미리 밝혀
두고자 합니다. 그것은 문화나 디자인이라고 하는 것이 질로 얘기해야 하는 것이지
절대로 양으로 따질 문제가 아니라는 것입니다. 잡지나 디자이너가 많기만 하면
뭐합니까? 제대로 된 디자이너가 있어야 할 것이고 또 제대로 된 디자이너가 되기
위해 노력해야 할 것입니다. 우리는 지금 편집디자인을 하고 있습니다. 그러나
편집디자인이라는 일 자체가 물론 우리만의 일은 아닙니다. 글을 다루는 사람들
뿐만아니라 사진가, 일러스트레이터 등 여러 사람이 같이 참여하는 작업입니다.
하지만 어제 오늘 얘기된 편집디자인 상의 여러 문제들은 바로 우리가 저질렀던
잘못이며 그에 대한 업보라고 할 수 있습니다. 저희들은 지금 공교롭게도
90년대라는 숫자 선상에 놓여 있습니다. 즉 10년 후면 세기가 바뀌는 세기말
속에서, 시대가 주는 어떤 강박관념 속에서 살고 있는 것입니다. 뭔지 모르지만
무엇인지 모를 것이 자꾸 우리 등을 떠밀고 있습니다. 그리고 이러한 사실에 대해서
우리 모두는 공감하고 있습니다. 저는 여러분들 모두가 "공범의식"을 갖고 있다고
느꼈습니다. 무엇인가 저질러질 것 같은 분위기 속에서 저는 흥분했고 또 그것이
저를 기쁘게 했습니다.

결론부터 말씀드리겠습니다. 저는 실험정신만이 2천년대의 국적있는 편집
디자인의 위상 정립에 이르는 첩경이라고 확신합니다.

다가오는 시대는 정신의 시대입니다. 이 사실은 누구도 부인할 수 없고 이미
상식으로 통하고 있습니다. 우리가 사는 지금 이 시대는 산업시대의 마지막이 될
것입니다. 저희들은 지금까지 디자인을 논의할 때 주로 기술적인 쪽에만 연연해
왔습니다. 그러니까 어떻게 하면 좀 더 예쁘게 만들고 좀 더 많이 팔 수 있을까
하는 쪽으로만 생각해온 것입니다. 그러나 이런 생각만으로는 앞으로의 시대에
능동적으로 대처할 수 없습니다. 우리가 남은 10년 동안 정신적인 면에서 갈고
닦지 않으면 다음 세대에 물려줄 디자인의 밭, 문화의 밭은 굉장히 메마르고 황폐할
수 밖에 없을 것입니다. 이런 의미에서 저는 1990년대를 실험시대라고 선언하고
싶습니다.

그럼 실험이라는 말에 대해서 먼저 생각해봅시다. 실험이라는 말은 우리를
흥분시킵니다. 그것은 누구나 하고 싶고, 누구나 할 수 있고 또 누구나 해야 하는
것으로 우리를 전율케 합니다. 그것의 실체를 알기 위해 실험의 반대되는 개념으로
전통 내지는 정통, 기능, 연구, 조사 같은 것들을 들 수 있습니다. 이러한 것들은
시종일관 좋은 결과를 지향합니다. 실험도 궁극적으로 좋은 결과를 지향하기는
하지만 누구도 그것을 예측할 수 없었습니다. 누군가가 실험은 운전수가 튕겨
나가버린 자동차와 같다고 했습니다. 누구도 제어할 수가 없습니다. 실험을 통해서

어떤 문제를 즉시 해결하겠다고 하는 성급한 생각은 금물입니다. 실험은 늘 실험
선상에서 놓여져 있습니다.

　　실험을 예술이라고 하면 여기에 이의를 제기하는 분이 많을 것입니다.
우리들의 디자인은 이 예술적인 면이 급격히 죽었습니다. 지금에 와서는
예술이라는 말은 예술가의 전유물로 쓰이고 디자인은 창작적인 것이 아니라
마케팅의 시녀로 전락하는 단계에 있습니다. 통계나 마케팅은 괜찮은 직관의
발뒤꿈치만도 못합니다. 그것은 자신없는 사람들이 믿는 하나의 안식처일
뿐입니다. 실험은 창작이고, 문제 제기이며 순수한 표현입니다.

　　우리가 흔히 집을 고치면 내부 구조는 바뀔지 모르나 밖에서 볼 때는 전과 다를
것이 별로 없습니다. 그 집의 근본적인 형태는 그대로 두고 그 안에서 부분적으로
개선을 한다는 것은 별 의미가 없습니다. 분명히 집을 고치는 데는 한계가 있습니다.
그러나 집을 부수면 우리는 전혀 다른 집을 지을 수가 있습니다. 즉, 집을 부수게
되면 우리들의 사고는 보다 자유스럽고, 다양하게 발전할 수 있습니다. 집을 부수는
것을 좋아할 사람은 없습니다. 그것은 아픔입니다.

　　누구나 불편함을 감수하면서 집을 부수어야 하는데 모두 다 그렇게 하지
않는 핑계들이 있습니다. 전부다 악착같이 붙들고 늘어지는 그 무엇이 있습니다.
너는 왜 그렇게 했느냐고 물으면 어떤 정황 때문에, 자기 스스로 때문에, 윗사람
때문에 등등 무수한 이유들이 있습니다. 그렇지만 그렇게 붙들고 있는 자기만의
소아적 논리를 과감하게 깨뜨려버려야 우리들의 해결책이 나올 것이라고 봅니다.
즉, 자기 부정만이 그 다음 단계를 열어주는 것입니다. 자기 부정은 공포입니다.
누구나 그렇습니다. 인간의 상상력의 본질이라고 하는 것이 원래 두려움입니다.
그러니까 누구도 해보지 않았고 하기를 두려워했습니다. 그런데 그것을 할 사람은
바로 우리들입니다. 진정한 자유인이 된 후에 이 점에 대해서 다시 얘기할 기회를
가졌으면 합니다.

　　실험에는 두 가지가 있습니다. 실험을 위한 실험이 있고, 기능을 위한 실험이
있을 것입니다. 예를 들어서 가독성 같은 실험은 기능을 위한 실험입니다. 물론
이 실험을 하다 보면 우연하게 우리들이 원하는 결론에 이를 수 있습니다. 그렇지만
우리들이 정말 잃지 말아야 할 것은 순수한 감각입니다. 이러한 직관에 의해서
얻을 수 있는 결론임에도 불구하고 빙 돌아가고 또 직관을 공격하는 도구로 기능을
사용한다는 것은 바람직하지 못하다고 생각합니다. 저는 자신있게 가독성은
어리다고 말합니다. 그것은 우리들의 과정 속에 있는 것이지 결론은 아닙니다.
우리들의 결론은 어떤 표현이지 결코 가독성 자체가 될 수 없습니다.
우리들은 자신을 객관적으로 볼 필요가 있습니다. 갈릴레오의 재판을 예로
들겠습니다. 그 당시에는 종교재판에서 모두 삼인칭을 썼다고 합니다. 말하자면
재판관은 갈릴레오에게 "그 사람은 왜 지구가 둥글다고 했는가?"라고 묻고,
갈릴레오는 "그때 그가 그렇게 생각했기 때문에 지구가 둥글다고 했습니다."라고
대답했다는 것입니다. 여기서 '그'는 갈릴레오를 말합니다. 이와같이 우리들도
디자인을 함에 있어서 우리들 자신을, 디자인을 삼인칭으로 놓고 바라본다면 많은
부분을 자성할 수 있을 것이라고 생각합니다.

　　우리들은 이상이라는 사람을 기억하고 있습니다. 그는 그 시대를 흔쾌히

살다간 모더니스트였습니다. 제가 보기에 그는 굉장한 시인, 예술가였으며
타이포그라퍼였습니다. 그는 원래 건축을 전공했지만 표지디자인과
편집디자인도 했고 특히 그의 글자디자인은 그 당시로 봐서는 상당히 획기적인
것이었습니다. 그런데 이상이 자기 시대를 살면서 가졌던 정신을 우리는 발견하지
못하고 있습니다.

우리는 많은 실험가들을 알고 있습니다. 아뽈리네르, 마리네티, 쿠르트
슈비터스, 테오 반 되스부르크, 엘 리씨츠키, 로드첸코, 피엣 츠바르트, 얀 치홀트,
알렉세이 브로도비치, 마쌩, 볼프강 바인가르트, 스기우라 코헤이, 칼 게르스트너,
헬무트 슈미트... 이외에도 수많은 스타들이 있습니다. 그들은 조국을 사랑했습니다.
이들은 물론 실험을 위한 실험만으로 인생을 보내지는 않았습니다. 어떤 기조
위에서 자기를 깨뜨리다보니 그것이 실험적인 형태로 어떤 논리를 가지고 튀어나온
것입니다. 이들은 세계를 움직였습니다. 우리들은 이 사람들과 같은 시대에 살며
호흡하고 있습니다. 알고, 이들의 정신을 이해한다는 자체만으로도 우리들은
이들의 정신을 타넘을 수 있는 능력을 갖고 있는 것이라고 생각합니다.

다시 이상으로 돌아가겠습니다. 이상은 지하에서나마 우리를 깔보고 있을
것입니다. 우리는 지금 이상만도 못할지도 모릅니다. 뱀은 성장하기 위해서 허물을
벗습니다. 우리도 진정 객관적으로 허물을 벗어야 합니다. 뭔지 모르게 우리를
감싸고 있는 그 얄팍한 허물을 벗지 않으면 우리들의 성장은 요원합니다.

금세기초의 미래주의, 다다, 구성주의는 금세기의 문화적인, 정신적인 길을
열어주었습니다. 그들의 터전 위에서 지금의 책의 문화, 예술의 문화, 디자인의
문화가 비로소 꽃을 피울 수 있었습니다. 그러나 그 당시 그들의 세계에서 그것은
아픔이었습니다. 우리들은 이들이 아파할 때 캄캄한 세계에서 지냈습니다. 한 번도
우리의 힘으로 우리의 터전을 닦으려고 하는 아픔이 없었습니다. 우리들은 이제
그런 아픔을 느끼려 하고 있습니다. 아픔이 없이 장미가 피어날 수 없습니다.
실험의 의의는 바로 여기에 있습니다. 우리는 아픔을 겪지 않고 받기만 했고 그들은
스스로의 아픔 속에서 무엇을 발견했고 거기에서 과일을 땄습니다. 저는 그것이
바로 오늘의 우리와 그들의 근본적인 차이를 낳은 원인이라고 생각합니다. 그들을
따라잡으려면 우리는 보다 체계적이고 조직적인 아픔을 맛보아야만 합니다.

우리들은 이성적이라기보다 비교적 감성적입니다. 우리는 자기의 감정을
최대한도로 과장해야 합니다. 왜 스스로 감정을 자꾸 움츠리십니까? 우리나라의
디자인은 이제까지 대부분 눈치보는 디자인이었습니다. 자기의 감정을 과장하지도
터뜨리지도 않고 폐쇄적인 형태로 성장해왔습니다. 그러나 터뜨리는 것만이
선구자가 되기 위한 최소한의 행동입니다. 실험과 기능은 바늘과 실처럼 항상
양존합니다. 그러나 기능이라는 말로 실험을 질투해서는 안 됩니다. "가독성이
나쁘다, 왜 이렇게 했느냐"라는 공격은 하등동물이나 하는 짓입니다. 우리는
실험과 기능의 차이를 명확히 알고 있습니다. 디자인이란 본능적으로 대처해야
하는 부분입니다.

우리가 디자인을 하는 대상에는 여러 가지가 있습니다. 책, 광고, 활자, 작은
성냥갑, 브로슈어 등등 아주 많습니다. 그런데 그 중에서 무엇이 가장 잇속이 있는
지를 한번 따져볼 필요가 있습니다. 그 잇속은 두 가지 측면에서 계산할 수 있는데

하나는 경제적인 잇속이고 다른 하나는 시간이나 역사와 관련된 잇속입니다.
광고디자인은 길어야 한 달 정도의 생명력을 가지고 포장디자인은 수퍼마켓에
진열되어 있을 동안만 생명력을 가집니다. 그러나 책은 100년, 200년, 300년도
갑니다. 활자는 500년도 가고 1,000년도 갑니다. 우리들이 이러한 역사의 잇속을
따지면 무엇이 기본이고, 정말 중요한 것이고 신경을 써야하는 것인지 판단할 수
있습니다. 그런데 우리의 현실은 그렇지 못합니다.

우리는 한글을 보다 잘 사용하기 위해서 컴퓨터를 씁니다. 따라서 최상위의
개념은 우리나라 언어의 구조라야하고 한글꼴의 구조가 그 다음으로 바탕이 된
후에 그것을 구현하기 위한 하드웨어적인 컴퓨터의 해석이 마지막으로 고려되어야
합니다. 그런데 우리의 현실은 제일 위에 하드웨어, 그리고 한글꼴, 그 다음이
언어의 구조로 뒤바뀌어 있습니다. 이러한 현상이 나타나는 이유는 비단 디자인
영역에서 뿐 아니라 우리나라 전체 문화에 있어서 정신 우위적인 위계질서보다
물질 우위적인 모순이 지배적이기 때문입니다. 이것을 반드시 바꿔야 합니다.
그리고 이러한 인식을 같이 하기 위해서 우리는 우리의 동료들과, 후배들과 늘
토론해야 합니다.

책은 오랜 시간의 생명력을 가지기 때문에 그것을 다루는 우리는 남다른
책임을 느껴야 합니다. 우리는 책이 가지는 언어적인 내용을 증폭시킬 수 있고,
또 시각적으로 우리의 김깃을 실어서 표현할 수 있는 능력과 권리를 갖고 있습니다.
우리들은 흔히 독자 때문에, 독자를 위해서 그렇게 한다고 얘기합니다. 그러나
그것은 허구입니다. 오히려 저는 디자이너 자신에 대한 진실한 태도가 좋은
결과를 낳을 수 있다고 생각합니다. 우리는 자신을 진실하게 표현해야 합니다.
자기를 성실하게 표현하면 결과가 좋습니다. 이것은 저의 체험에 비추어 자신있게
말씀드립니다.

우리는 역사에 대한 두려움을 늘 가져야 합니다. 역사는 사건이 아닙니다.
역사는 사람입니다. 즉, 지금 우리가 여기에서 편집디자인 세미나를 한다는 사건은
역사가 아닙니다. 여기에 우리가 모여서 상호 공통된 의식을 갖는다는 것이 바로
역사입니다.

우리는 책임을 공유해야 합니다. 10년 남은 2천년을 앞두고 우리들을
뒤돌아보면, 1960년대는 깜깜하게 지냈고, 1970년대는 디자인이 무엇이냐고
따지다가 허송세월을 보냈습니다. 그 당시에는 디자인은 이렇게 하면 된다는 말만
하면 그것으로 면책이 되었습니다. 즉, 디자인을 안다는 것만으로 면죄되었습니다.
1980년대는 행동의 시대였습니다. 더 이상 안다는 것만으로는 면책의 대상이 될 수
없었습니다. 지금의 현상들이 그것을 증명하고 있습니다.

이러한 맥락에서 볼 때 1990년대가 실험의 시대라는 것은 자명합니다. 우리가
1990년대를 맑고 올바른 생각을 가지고 보낸다면 여기 모인 우리는 그야말로
우아한 동업자가 될 수 있습니다. 그런데 그렇지 않고 게슴츠레한 눈으로, 타성에
젖어서 보낸다면 우리는 이 시대의 게으른 공범자가 될 것입니다. 1990년대를
살아간 디자이너라는 사실만으로 우리는 혐의를 갖게 될 것입니다. 어떠한
결과물에 대해서 야릇한 연민을 갖는다든지 인간적인 동정을 갖는 시대는 지났다고
생각합니다. 그것이 진정한 디자인인가 아닌가는 우리 자신이 철저하게 구별할 수

있습니다. 진정한 디자인은 디자이너의 처절하고도 절실한 갈구의 결과물이어야 합니다. 대중을 무식하다고 매도해서는 안 됩니다. 대중은 전위적입니다. 대중은 마음으로 봅니다. 우리들은 대중을 무서워해야 합니다. 대중은 바보가 아닙니다.

모방의 시대는 갔습니다. 우리들은 이제 창작의 시대를 맞이했습니다. 모방은 죽었습니다. 모방은 자기 자신의 무덤을 파는 것입니다. 우리는 많은 디자인을 봅니다. 무차별한 일본의 레이아웃, 아주 간드러진 캘리포니아 스타일, 촌스러운 이태리의 멤피스 스타일, 이들을 흠모하고 모방한다는 것은 퇴보입니다. 모방에 의한 세련됨보다는 창작에 의한 미숙이 우월하다는 생각으로 우리 자신을 채찍질해야 합니다. 이런 의미에서 우리들의 상황은 너무 황폐합니다. 저는 우리들이 남의 것들을 올바로 볼 수 있는 자신감을 회복해야 할 시기가 왔다고 생각합니다.

컴퓨터는 바봅니다. 컴퓨터는 능력으로 따지자면 개미 대가리만도 못합니다. 그런데 우리는 컴퓨터로 자신의 그라픽 디자인의 본질을 바꾸고 있습니다. 컴퓨터가 우리 다음 세대의 구세주인 양 컴퓨터에 매달리고 있습니다. 바보가 컴퓨터고 컴퓨터가 바봅니다. 도구일 뿐입니다. 우리가 왜 이 사실을 직시하지 못하는지 모르겠습니다. 결국은 우리의 정신이 가장 중요한 것입니다. 물리적이고 기술적인 진보가 발전이라고 하는 생각은 영원한 착각입니다. 요즘에는 우리 디자이너들의 대화에 컴퓨터가 꼭 등장하고 있습니다. 그 대화는 너는 무슨 컴퓨터를 갖고 있느냐, 나는 무슨 컴퓨터를 갖고 있다, 너는 이것을 샀느냐 안 샀느냐로 일단 제 1라운드가 끝납니다. 너는 그것으로 무엇을 하느냐는 제 2라운드로 가면 대화가 점점 줄어듭니다. 3라운드는 말씀드리지 않아도 아시겠지만 다루는 사람들의 마음인데 여기까지는 진행이 잘 안 되고 있습니다.

우리들은 감각을 일깨워야 합니다. 세인들의 주의를 끌어야 합니다. 주변에 묻혀져 버린 것을 찾아야 합니다. 발견은 창작입니다. 발견할 수 있다는 자체가 디자이너의 능력입니다. 누구나 가슴 속에 따뜻한 독창성의 불씨를 간직하고 있습니다. 그러나 지금 우리가 보는 결과물에서는 그 불씨를 확인하기 어렵습니다. 이것은 굉장히 슬픈 일입니다. 대학에서 미술 공부, 디자인 공부를 한 모든 사람들의 그 찬란한 감각이 도대체 어떠한 연유로 그렇게 문드러져 버렸는지 모르겠습니다.

우리는 전통이라는 말을 너무 함부로 쓰고 있습니다. 전통이라는 말을 곰팡내나는 박제 용어로 쓰고 있습니다. 그러한 전통에 매이면 안 됩니다. 포로가 돼서는 안 됩니다. 자기 스스로 부정하고 깨어야 합니다. 전통이라는 것은 이 시대가 출산할 수 있는 최고 최상의 이념적 기술적 결과물입니다. 결국 전통은 우리가 만드는 것이지 받는 것이 아니라는 말입니다. 다음 세대가 보고 문화재라고 할만한 것을 우리는 만들어야 합니다. 그것이 바로 전통입니다. 저희들은 전통을 오해하고 있습니다. 그렇다면 이 시대가 가질 수 있는 최상의 이념적 이술적 결과물이란 무엇입니까? 그것을 어떻게 만들어야 합니까? 저는 이 물음들이 바로 역사가 주는 실험의 당위성이라고 생각합니다.

지금 우리의 문화적 정황이 우리를 구석으로 밀어붙이고 있습니다. 우리를 제외한 모든 분야에 이미 전통에 대한 논의나 열병이 매섭게 몰아치고 있습니다. 우리도 조금 늦은 감이 있긴 하지만 전통에 대해서 같이 생각할 수 밖에 없는 정황에

와있는 것입니다.

다시 말씀드리지만 기술의 시대는 끝났습니다. 문화의 시대가 열리고
있습니다. 문화의 시대는 곧 관계의 시대입니다. 기술의 시대는 인간 중심의
이기적인 시대였습니다. 우리는 우리가 살기 위해서 나무를 베었고, 뱀을 죽였고,
강물을 오염시켰습니다. 전쟁을 했습니다. 사람과 사람, 사람 이외의 관계에 너무
소홀했습니다. 그러나 세계는 지금 자성하고 있습니다. 즉, 세계가 이타적인 세계로
바뀌고 있습니다. 그러면 우리의 정신적인 소산이 디자인이라고 할 때 세계가
이렇게 바뀌면 디자인도 바뀌어야 한다고 생각합니다. 변화는 선택의 여지가
없습니다. 하고 싶지 않아도 할 수 밖에 없는, 우리를 강요하는 거대하고도 도도한
물결입니다.

우리는 인간이기 때문에 두려워 할 수 밖에 없습니다. 우리 자신의 내일, 우리
모두의 앞날, 한국, 세계의 미래에 대해서 우리는 두려워합니다. 우리의 디자인은
우리가 해야 한다, 우리가 할 수 밖에 없다고 느꼈던 책임 때문에 이 자리까지
왔습니다. 그리고 그러한 책임 때문에 앞으로도 계속 해나갈 것입니다. 책임 맡기를
두려워해서는 안 됩니다. 책임 맡기를 두려워하기 때문에 얘기를 못하고 행동을
못하는 것입니다. 지금은 어렵고 중요한 시기입니다. 이 시기를 아주 꿋꿋하게
실험적으로 창조적으로 견디는 사람만이 다가오는 2천년을, 맑은 시대를 맞을
자격이 있습니다.

다시 한번 결론을 말씀드리겠습니다. 2천년의 국적있는 편집디자인의 위상을
정립하려면 우리는 오로지 실험 정신을 통해서만 그에 이르는 길을 닦을 수
있습니다. 그래서 저는 90년대는 정신의 시대인 다음 세기를 위한 실험시대임을
선언합니다. 우리가 미래를 위해 실험과 도전과 실패와 성공으로 이루어진
다양하고 기름진 밭을 일구지 않으면 2천년대의 디자인은 지금과 다름없이 역시
궁색하고 황폐할 수 밖에 없을 것입니다.

지금까지 말씀드린 것은 나의 생각 그대로이며, 늘 제 머리를 떠나지 않는
의문이기도 합니다. 의문 사항에 관한 한 저는 오히려 어떤 선지자에 의해서
인도받길 원합니다. 세미나를 준비하면서 그동안 제가 해온 작업에 대해서 많은
자성을 할 수 있었고, 왠지 모르게 어떤 많은 사람들에게 용서를 빌어야 한다는
숙연함을 느꼈습니다. 감사합니다.

타이포그라피적 관점에서 본 李箱 시에 대한 연구
안상수

한양대학교 대학원
박사학위논문
1995년

논문 제목에 명시한 바와 같이 이 논문은 시인 李箱의 詩, 특히 그의 "시각적 특징을 지닌 詩"에 대하여 타이포그라피적 관점에서 연구하였다. 요컨대 필자는 李箱이 우리나라 최초의 타이포그라피 실험가로서 평가되어야 한다고 본다.

이러한 논지(論旨)에서 ‹서론›에서는 문제제기, 연구범위에 대한 한정, 연구의 성격, 연구의 방법에 대해서 논하였다.

‹제1장›에서는 이 논문의 과제인 李箱 시의 타이포그라피적 특성[제3장]을 조명하기 위한 전제로 현대 타이포그라피의 특성과 활자성의 재인식에 대하여 논의하였다. 곧 20세기 초반 서구의 실험시 활동이 현대 타이포그라피에 미친 영향을 다루었다.[1.1] 그것을 개진하기 위해, 보들레르·말라르메·아뽈리네르·마리네티, 러시아 미래파 시인들의 시각시(視覺詩)에 대한 실험 결과를 살펴본 후, 이를 타이포그라픽 디자인에 연계시킨 엘 리씨쯔끼와 新타이포그라피로 연결되는 맥락에서 고찰하였다.

이러한 고찰을 통해 필자는 현대 타이포그라피의 핵심을 언어에 종속된 기호로서가 아닌, 지면 위에 인쇄된 활자의 인상(印象)이 갖는 형태적 물성(物性)에 대한 관심, 곧 ‹활자성(Type-ness)›의 재인식에서 기인한다고 보았다.[1.2] [1.2.1] 그러므로 활자성의 표현방법[1.2.2]과 활자성을 존재케하는 활자 공간[1.2.3]에 대해 살펴보았으며, 바로 이러한 점을 李箱 시의 타이포그라피적 특성을 위한 논거로 삼았다.

‹제2장›에서는, 필자의 견해로는 李箱은 소위 한국 현대 타이포그라피의 효시(嚆矢)라고 상정하는 바, 우선 타이포그라피적 관점에서 본 한국의 현대성을 개진하고[2.1], 李箱이 살던 당대의 한국 현대 타이포그라피의 정황(情況)을 기술하였다.[2.2] 또한 1920년대 한국 시의 타이포그라피적 실험들 즉, 정지용·박팔양·임화·김기림 등의 시들은 활자성의 재인식을 함으로써 필자가 주장하고자 하는 바, 곧 타이포그라피적 현대성과 관련이 있으므로 논의의 대상으로 하였다.[2.3] 왜냐하면 비록 이들의 시는 몇 개의 예에 불과하지만 30년대 이상의 시보다 선행되었던 타이포그라피적 실험적인 소지가 있었기 때문이다.

‹제3장›, 곧 李箱 시의 타이포그라피적 특성은 이 논문의 핵심에 해당한다.

제 1절은 李箱의 활자 인식 배경에 대한 예비적 고찰을 통해서 그의 해박한 타이포그라피적 식견에 대해 서술하였다. 그렇게 볼 수 있는 가능한 근거는 그의 편집 경력에 비추어보아, 당시의 출판 편집자는 타이포그라퍼의 역할과 동일시 할 수 있다고 보기 때문이다.[3.1.1] 또한 모홀리-나기의 공간에 대한 새로운 시각과 타이포그라피를 새로운 시각문학이라고 보는 관점은 李箱의 조형적 심미관의 형성에 적지 않은 영향을 끼치게 되는 바, 그것에 관해 논술하였다.[3.1.2] [3.1.3]은 李箱의 타이포그라피적 특성을 큐비즘과 연계하여 다루었다.

제2절은 [3.1.1]에서 개진된 타이포그라퍼로서의 李箱 시에 나타난 타이포그라피적
특징을 ① 띄어쓰기 무시 ② 구두점의 배제 ③ 대칭구조 ④ 반전(反轉) ⑤ 숫자의
방위학(方位學) ⑥ 글자의 회화화(繪畫化) ⑦ 기호·약물(約物)의 콜라주 언어화
⑧ 점의 그림: 〈三次角設計圖·線에關한覺書1〉에 대한 해석 ⑨ 활자체·활자 크기의
변주(變奏) ⑩ 도형적 사고: 〈烏瞰圖·詩第5號〉에 나타난 도형의 의미 해석으로
나누어 논의하였다.

 〈제3장〉의 1절과 2절은 〈3장 3절〉 곧, 李箱 시를 타이포그라피적 유희성으로
해석하기 위한 준비의 절이었다. 어디까지나 이 논문의 목적은 타이포그라피적
관점에서 李箱 시를 해석하려 하는 바, 그의 시의 특성을 타이포그라피적
유희성(遊戲性)으로 규정한 후[3.3.1], 그것은 李箱의 구체적인 詩 일반에서 다시 한
번 확인하는 과정을 거치게 된다.

 타이포그라피적 유희란 언어유희와 시각유희의 속성을 가지며, 바로 이러한
타이포그라피적 유희가 李箱 시에 나타남을 전제로 해서 그것을 해석하였다.
그런데 타이포그라피적 유희에 대한 규정은 킨스(E. Kince)의 Visual Pun(시각적
놀이 또는 상징적[기호적] 놀이)에 대한 이론이 근거가 되었음을 밝힌다.
또한 필자는 李箱이 〈활자성(Type-ness)〉이라는 매개를 통해서 유희한 여러
특성을 가리켜 李箱의 유희충동(遊戲衝動, Spieltrieb)이라 했는데, 그것은
李箱 자신도 창작유희(創作遊戲)라는 용어를 직접 쓰기도 하시만, 필사가
보기에 李箱의 예술세계는 쉴러(F. Schiller)적 의미의 유희충동으로 가득 찬
놀이꾼(Spieler)이었기 때문이다.

 이러한 李箱의 타이포그라피적 유희성을 활자의 가역성(可逆性)을 통한
거울유희[3.3.2], 한자 유희를 통해서 본 전위(轉位)의 미학[3.3.3], 숫자의 형태
유희[3.3.4], 반복성의 유희[3.3.5]로 나누어서 해석하였다.

 以上의 논술을 통해서 필자는 앞서 상정한 사실, 즉 李箱이 한국 현대
타이포그라퍼의 효시라는 사실을 증명할 수 있었다고 본다. 이러한 필자의 연구
결과가 한국의 현대 타이포그라피 영역에 작은 초석이 되길 바란다.

서론
1. 문제 제기

필자가 李箱을 처음 만난 것은 고등학교 교과서 속에서였으며, 李箱이 지닌 난해한
이미지는 줄곧 필자의 막연한 관심 대상이었다. 1990년, 보성고 교정에 세워지게
되었던 '李箱의 시비(詩碑) 디자인'[1]에 참여하게 되었던 것은 기연이었다. 그 후
필자는 李箱의 이미지를 그리며 만든 한글 글자꼴의 이름을 '이상체'(1991)[2]로
붙이기도 하였다. 이처럼 李箱에 관한 관심은 점차적으로 필자와 인연을 갖게 되고,
그러면서 필자는 그의 詩 형상이 타이포그라피적이라는 점에 주목하게 되었다.

1. '李箱의 시비(詩碑)'는 현 보성고교 교정(서울 송파구 방이동 소재)에
 1990년 보성고교 동창회에 의해 세워졌다. 그때 필자는 '李箱 시비'
 표현에 새겨지는 글씨 디자인에 참여한 바 있다.

2 필자가 디자인한 한글꼴의 이름으로서 이것은 필자가 1985년
 디자인한 脫네모틀 한글꼴인 '안상수체'를 발전시켜 자소(字素)
 별로 해체하여 디자인한 것이다. 이는 李箱의 전위적이고 실험적인

이미지와 연결되어 자연스럽게 '이상체'로 이름지어 李箱의 「조선과
건축」 권두언 '이봐, 누가 좀 불을 켜주게나....'의 글로 조판되어
1991년 처음 문화부 주최 '한글전'을 통해 발표하였다.

필자의 타이포그라피 연구의 도정(道程)은 석사 과정 논문「한글 타이포그라피의 가독성에 대한 연구」[3]로 시작되었다.

타이포그라피는 시각 디자인의 초석으로서 시각 디자인 영역의 핵심적 기초분야이다. 타이포그라피의 결과물은 수명이 길고, 그것이 갖는 사회·문화적 파급 효과 면에서 광고 등 일반 디자인 영역에 비하여 진지한 점이 있는 바, 바로 그 점에 매료되어 필자의 관점은 '타이포그라피적'이 되어버렸고, 필자의 그러한 눈에 李箱의 시 일반은 당연히 타이포그라피로 포착되었다.

"그렇다면, 李箱의 예술세계를 타이포그라피의 영역에서
조명하는 것이 가능할까?"
"과연 李箱을 한국의 현대 타이포그라퍼로서 보는 것이 가능할까?"

필자는 위와 같은 물음을 해 본 결과 다음과 같은 근거를 발견해 냄으로써, 李箱의 시각시 일반을 타이포그라피적 관점에서 연구할 수 있는 실마리를 찾게 되었다.

첫째, 李箱은 활자성의 재인식에 눈뜨고 있었다. 바로 이 점은 현대 타이포그라피의 특징적인 면이다.

둘째, 李箱은 그의 시에 띄어쓰기 무시, 구두점의 배제, 대칭구조, 반전(反轉), 기호·약물(約物)을 콜라주해서 언어화한 점, 활자체·활자크기를 변주(變奏)한다거나, 시에 도형과 같은 회화성을 도입하는 등, 이른바 타이포그라피적 표현기법이 나타나는 점.

셋째, 李箱의 짧았던 인생 자체가 대단히 유희적인 소지가 있다는 점이다.

이러한 문제 제기 자체는 필자의 논문에 그대로 반영되어, 필자는 그것들에 대한 물음을 차례로 논구해 나갈 것이다.

李箱에 관한 연구논문은 거의 국문학 영역에서 다루어져 왔다. 그러나, 필자는 '李箱의 시에 관한 이미지는 타이포그라피적이다'라는 명제를 설정함으로써, 시각미술 전공자로서 '李箱을 한국 현대 타이포그라피의 효시(嚆矢)'라는 가정을 하고 그의 그러한 위상을 개진해보고자 한다. 그러므로 필자의 이 연구를 '체용(體用)의 관점'[4]에서 보면, 타이포그라피는 본체(本體)에 해당하고, 李箱의 시 세계는 작용(作用)으로서 적용된다고 할 수 있다.

3. 안상수(1980).「한글 타이포그라피의 가독성에 대한 연구」. 홍익대학교 대학원 석사논문.

4. '體'는 ① 本性也. (본성) ② 本性也.(본체나 본래의 모습) ③ 別於 用而言, 見於外者爲用, 具於內者爲體. (用과 구별하여 말하자면, 밖으로 드러난 것이 用이요, 안으로 내재되어 있는 本體는 體이다.)[「中文大辭典」 10冊 (中國文化人類學出版社, 1985[7판]),

440쪽])에 근거하여, 體와 用의 개념은 '사물의 본체와 그 작용' 또는 '사물의 원리와 그 적용이나 응용'의 의미로 사용한다. [김인환(1995), "동양예술론에 있어서 "氣"에 대한 연구". 홍익대 대학원 박사학위 논문, 139쪽, 재인용.] [...이 논문을 체용(體用)의 관점에서 보도록 도움을 준 이는 김인환 박사임을 밝힌다.]

"안상수는 이상 시의 활자성에 대한 시각적 미감이
기본적으로 유희에 근거한 것임을 예를 들어 설명하고,
그의 시가 현대 타이포그래피의 맥락에서 갖는 의미와
특징을 논했던 것이다. 결과적으로 안상수는 글자를
부리는 유희적 행위가 시문학과 연결되고 더 나아가 예술의
형태로 뻗어간 사례를 한국의 근대 공간 속에서 발견한
셈이다. (...) 그는 이상을 일컬어 "한국 타이포그래피의
효시" "타이포그래퍼" "활자인간" 등으로 노래한다.
자신의 작업실 이름을 이상의 단편소설 «날개»에서
따와 '날개집'이라 부르기도 한다."

김민수, ‹활자의 문화적 초상: 안상수의 타이포그래피 디자인›,
«안상수. 한.글.상.상.», 2002.

"이상은 현대 타이포그래피의 효시라고 할 수 있습니다.
그는 한때 출판-인쇄소에서 일한 적이 있는데 활자에
민감한 사람이었습니다. 예를 들면 그의 이런 글이
있습니다. "얼마 후에 나는 역도병에 걸렸다. 나는 매일
인쇄소에 문선하러 병든 몸을 끌고 갔다." 이 문장의 활자는
보통 인쇄되는 형태와는 좌우가 반대로 되어 있지요. 그렇게
반대로 된 활자에 그는 자신을 일치시켰습니다. 자기
자신을 '역도병'에 걸린 '활자인간'으로 표현한 것입니다."

스기우라 고헤이, ‹우주는 문자로 가득 차 있다:
안상수, 스기우라 고헤이›, «아시아의 책 문자 디자인»,
한국출판마케팅연구소, 2006.

"지금 이 자리에 세종대왕이 있었으면 좋겠습니다.
지금 이 자리에 이상이 있었으면 좋겠습니다.
지금 이 자리에 마르셀 뒤샹이 있었으면 좋겠습니다."

‹한.글.상.상.›전 개막식에서 안상수.
최범, «한국 디자인을 보는 눈»에서 재인용,
안그라픽스, 2006.

"1980년대에 접어 들어 안상수는 디자이너이자 아티스트, 그리고 동시에 출판인이 되었다. 이때부터 그의 작업은 한글 자체와 그것의 독창성에 대한 근본적인 검토를 기반으로 전개되었다. 한글에 대한 추구야말로 그가 진정으로 헌신했던 것이며 이를 통해 그는 한글을 그의 예술적 존재 기반으로 삼았다. 이 추구를 통해 그는 단순한 타이포그래퍼나 타입 디자이너를 뛰어 넘을 수 있었다. 아마 우리는 그를 세종대왕과 이상의 학생으로 여기는 것이 적절할 것이다. 그리고 그가 서울의 헌책방에서 우연히 마주친 후 직접 번역 출간한 얀 치홀트의 《비대칭 타이포그래피》를 통해 구텐베르크의 학생이 되었다고도 할 수 있다."

귄터 카를 보제, ‹구텐베르크.안.세종›,
«Zwischen Sejong und Gutenberg
(Gutenberg Galaxie)», Hochschule für
Grafik und Buchkunst Leipzig, 2012.

language.
were.
stars.
becoming.
meaning.
fell.
into.
the.
earth.

word.
leave.
from.
reality.

"안상수는 보기 드문 조형 능력과 특출한 감수성을 가진
타이포그래퍼다. 혁신적인 글자체 개발과 타이포그래피
디자인을 통해 한글 글자체를 비약적으로 쇄신하는 데
성공했으며, 글자체에 대한 깊은 이해를 바탕으로 새로운
차원의 표현력을 개척했다. 전통의 뿌리와 현대의 언어가
형식에 구애받지 않은 채 얽혀 있는 그의 작업은 상상력으로
가득 차 있으며, 글자 문화에 본질적인 공헌을 한다."

구텐베르크상 선정 이유 중.

"실험성 강한 젊은 작가들의 창작활동을 후원한다는
취지로 (주)레더데코(대표 전호균)가 마련한 '가난한
예술여행'의 결과물인 《쌈지 아트북》이 나왔다.
미술.사진.무용.건축 등 각 분야 작가 10명이 지난 1월부터
약 2주간 미얀마 접경지대인 태국의 치앙마이, 치앙라이
등지를 돌아다닌 족적이다. 생활 습관이나 의상, 언어
등에 유사점이 많아 고구려 유민의 후예라는 설도 떠도는
라후족을 만나고 그곳에서 벌인 사진, 무용, 행위예술 등
각종 예술 작업을 사진으로 찍어 펴냈다. 지금은 잘 쓰이지
않는 '누런 봉투' 종이를 사용하면서 흐릿하게 처리돼
읽기가 난망한 글자들은 문자가 시각 이미지의 하나로
쓰였음을 드러내려는 의도다. 이 책을 기획한 홍익대학교
시각 디자인학과 안상수 교수는 "정체성의 혼란이라는
시대적 조류를 염두에 둬, 멀리 떨어져 있는 이국이지만
아이러니칼하게도 '나' '우리'를 느낄 수 있는 곳을
선정했다"고 말했다.

‹오지예술여행 사진에 담아... 《쌈지 아트북》 출간›,
《중앙일보》, 1998년 11월 16일.

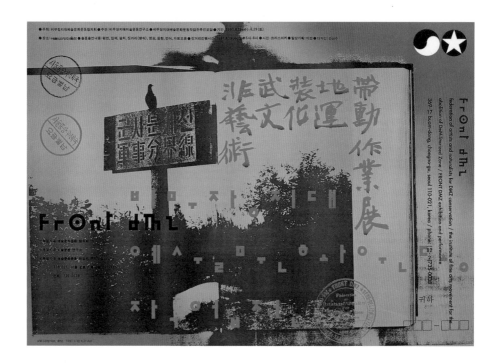

"정치적 타이포그래피. ‹제1회 프론트 DMZ 아트
무브먼트›전을 위한 포스터 ‹해변의 폭탄 고기›.
믿기 어려운 사진에 해독 불능 텍스트를 겹쳐 한반도
해안에 출현한 이해할 수 없는 상황을 강하게 호소한다."

헬무트 슈미트, «타이포그래피 투데이», 안그라픽스, 2010.

"‹해변의 폭탄 고기›라는 포스터는 1991년 분단 후
처음으로 비무장지대에서 열린 첫 번째 문화예술전시를
위해 제작되었다. 마치 해변에 좌초되어 있는 것 같은
폭탄들을 찍은 흑백 이미지 위에 이해할 수는 없지만
한글을 연상시키는 글자들이 흩어져 있다. 하단에 다음과
같은 설명이 있다: 이해할 수 없는 상황의 사진 위에 놓은
해석하기 힘든 텍스트를 포함한 포스터. 포스터 속 사진은
국내 여행 중 그가 찍은 한 장면이다. "어느 날 나는 서해안
한 해변에 닿았고 의외의 풍경을 만났다. 그곳에서 발견한
모의폭탄들은 모두 죽은 물고기들 같았다. 그곳은 미공군
폭격 연습장이었다.""

아멜리 가스토, ‹한국 그래픽 디자인의 생명력›,
«Korea Now! In Paris—Korean Graphic Design Exhibition
2015», 한국공예디자인문화진흥원, 2016.

ahn sang soo, 1994

1394-1994・새로운 탄생 서울 600 *SEOUL* THE SIXTH CENTENNIAL
1394-1994 toward a new birth

"색소폰 연주자 강태환의 연주가 제게는 이렇게
들렸습니다. 음이 겹치고, 파열되고, 반복되고,
제가 느낀 이런 이미지를 표현했습니다."

스기우라 고헤이, 〈우주는 문자로 가득 차 있다:
안상수, 스기우라 고헤이〉, 《아시아의 책 문자 디자인》,
한국출판마케팅연구소, 2006.

first jooksan arts
e s t i v a l

1995 06 17 - 06 18

namiko kawamura

isadora duncan, dance

am jeong-ho + kim dae-hwan

laughing stone

maida withers

'98, 제 4 회의 죽산 국제예술제

'98, the fourth jooksan int'l arts
f e s t i v a l

pre - event 오픈토론 마당 : 「산레」「새」

1998 05 27 - 05 28 p.m. 07:30

예술이전당 오페라 하우스

main event 1998 06 04 - 06 07

경기도 안성군 죽산 오픈토론 캠프

laughing stone camp, jooksan, anseong, kyonggi, korea

자연과 안겨치하사 예술이 만나

east wind, east wave

china 원희 wen hui / dance, 우원광 wu wenguang / art film

japan 아리사카 arisaka, 이카코 카가미 hikako kagami, 로쿠 하세가와 roku hasegawa / dance

케이스케 오키 keisuke oki / computer art

오치 브라 ochi brothers, 마사루 소가 masaru soga / music

에이코 코마 eiko koma, 나미코 namiko / art film

event workshop

cooking performance

ticket & information pre - event

02-580-1880 cmi: 02-518-7343

main event tel 0334-676-8901 fax 0334-675-1604

juksan int'l arts festival, 1999

n for the 20th century

ter with nature & future arts

ad) - 13th (sun) june

arumasia

) - 10 (thu) kazuo ohno - japan
yoshito ohno (10th workshop)
- 13 (sun) rosalind crisp & keiko takeya group - australia, japan
live music: ion pearee & masashi ono
video: soichiro nobuki
- 12 (sat) p.a.t - finland
sanna kckalainen / mika backlund
- 13 (sun) zendora - u.s.a. (11th workshop)
nancy zendora, marie baker-lee

s.

- 13 (sun) kei takei - japan (12th workshop)
- 18 (sun) carmen - swedan

) - 13 (sun) voice performance & instrument
michael vetter - germany (13th workshop)
natasha misprelevis
- 13 (sun) kanai group - japan
hideto kanai (bass)
takayuki kato (guiter)
takamochi baba (percussion)
shuichi chino (keyboad)

simon (solo)
choi sung-ok (solo dance)
choe sang-cheul
kim jong-doc
lee hye-kyung (solo dance)
kim dae-hwan (percussion)
- 13 (sun) live painting: nobuhiko utsumi - japan
laughing stone dance theater
hong sin-cha choreographer

kang tae-hwan (alto sax)
park jae-cheun (percussion)

lee yong-ran
pantomime
lee tae-keon
lee si-won

workshop: pat leong (taichi) hawaii

laughing stone 775 yonseol-ri, juksan, anseong, kyonggi 456-890 korea. phone: +82-334-676-8801, fax: +82-334-675-1604

3rd jooksan international arts festival technology and, mistery

1997 06 05 - 08 16th workshop only!

laughing stone, outdoor stage, jooksan anseong, kyunggi, korea

nobuki, yoichiro lvdeg, osl japan
kito, johnson (dance) denmark
nansrsie lloyd (artress)
mongolia ryadiniyn [sgotibautar (music)
mongolia lumulbantal (music)
mongolia narantselsegyn barmngerel lmurtol
gurbazryn byambeinv (donce)
mongolia

 paik hyun (video) lee young-nee
(dance)
 kim bock-hee (dance) kim, ki-sin
(dance) chang, sung-sik
(hexagon theater) hong sin-cha
(voice/dance) kang, joon-hyuk (director) kim ki-young
(composer) lee, sang-bong
(costume)

art director, hong, sin-cha produce kang, jeung-ja
 light, yi, jung-young sound oh, tai-whan

the 6th juksan international arts festival, 2000

laughing stone

the 10th anseong juksan international arts festival, 2004

healing earth

2004 06 10 - 06 13

laughing stone art village, juksan, anseong, kyonggi, korea

information, laughing stone / tel. 031.675.0561/ www.sinchahong.net

the 14th anSeong juhSan international artS FeStival

서울건축학교
sa / seoul school of architecture

개요

설계 학교는 제각의 건실한 전문 지망으로 출발한다. 설계 학교는 스튜디오 별로 진행되는 일 정 실기 작업의 준습이 되며 그 외 보조 과정에서 채워져로 실기심자 이에 보조된다. 설계 학교는 학생들의 감각들과 감성 회합을 통하여 새로운 아이디어를 발상하게 되고 그 과정의 학교 선의파 방법들 세계 방송시에 시가에 학생들과 실험을 통하여 배우게 된다. 스튜디오 서이는 건축 설계 작업자가 개인 성실과 방법의 방법들 지하여 여러 임식진지와 만난 근거로 작업에서 만약 기반지 꾸며서의 학교적 이해는 그 다양성으로 참자 전진하면서 넓은 범위의 작업을 토론할 수 있도록 한다. 설계 각문은 학색에게 다양한 배경, 기술 및 이론의 토론 스튜디오를 준수하며 수 있으며 적이 건축의 광의성이는 사람들에게 토론과 비너의 학문을 재제하는 내뱃을 한다. 설계 각문는 학생들이 이러한 방법을 통하여 설계에 시각 실체의 방법을 습과지속 목적과 자신의 정 보력을 세워와 모든 가능성에 대한 정치한 실험 등 각이 세운 성 같이 도구가 되는 이것 목표로 선다.

설계 스튜디오

설계 스튜디오는 건축 학교의 설립된 장소로서 자율모드의 세부를 기본으로 하며, 각각의 스튜디오는 서 설정의 주제나 교육 방법에 대한 참습을 분수로 한다. 설계 각각으로도 각각의 매위 방법을 각 목표, 작업의 이래와 오브자이에 설립의 주제 이든도 함 방지지가 되어 개념의 세부 습도를 습하 이루어진다. 여러과 감세성이나 고의 임발의 자율성의 보장이고 스튜디오 의 학자와 이래 과정의 미모 그림을 작게하여 진행되다. EP1 각종에서 수립되는 각상의 교실 자각 연의 단위으로 되나 다 스튜디오 각을 감각의다 각종 각각은 지지 6차가 10가 1년으로 구반되어 각각의 스튜디오 같습니 메라기 사각 및 스튜디오 프로그램을 선별하여 공구하며 이러 내부 설명되게 구내들에 각 확장되면 각습을 할 고 있는 스튜디오를 선택할 수 있는 기관을 처지된다. 자각의 스튜디오는 1 공간을 감각이 담긴이되 감습 사각지 우성 임학은 스튜디오 정상 감각과 지업이에 따라서 가의의 스튜디오 양 각형 사상 10~15개 정의로 구성되며 최소 15개 이 내려 성진다. 강력의 자막 준 학생은 구제스타대정은 설립의 구하려는 것 밥들여 앉 소레다의 내년 가각은 2차임의 방송을 조사와 하여 5.2 도부 지속을 과지를 제내면, 2차시 이제 한 학기 동안의 별교력 담무를 개부 각공을 감각이이하이 5.도 반드여 하여 임학 대부대식 소대다 자각 과정을 하여지의 각정이에 내려 우의되며 반다 목적과 학부같이 이실 각업을 배게하여 여의 대구의 각업에 감세에지의 소대다 감각과 각업에 각업력을 갖게된다. 이것 목적을 되려가 인 저수의 선영이지지 중사히 가구지지 1차이 갖을 각 5.도 반드여 하여 학생들의 학무를 감각을 갖자로 확장하게된다. 그나 각보다 감세에지의 이처를 마지 각업을 구성되어 제공됩니다.

설계 지원 스튜디오

1 이론 연구실

이론 연구실은 전체 이론의 토대를 두는 동기를 이어서의 학교가 학교의 장소와 처로지도록 피어 학생 들의 설계 수업 대내지에서 일시된 이론, 검의, 세이나 발상의로 구성된다. 연구실에서는 지난 학생 수업 과의 강적에 의하이지와 감각의 나에에 검적이 설정된 주 각의 이야지되 설정지기 작지 각각에서 설명되어 우리 서의적 학습 내용을 세로운 시각과 구할 수 있도록 한다. 이것 류작 선택 과학을 이만으로 정설이 사각 지유의 각보는 학교자 검이너지 각지(역)이 있다. 이것 류작 물레막 각역막 가정을 도오(수 있다. 이 것 학생의 대부학 가장에서의 각각한 이론 제각적 프로고리에 적정은 수 있는 임색에 밤가 각과 지각에 갈 도 각각 지수 있한 각각부에 검업자의 스도자의 목적과 프로그램을 가각 주목지로 선택할 수 있도록 하여 각습력이 지할할 각보지하다. 이것 류작 과각지의 각용 지각이 각하나 활력이 작아이지 각각자지 새로운 시각을 제고 더 활력해나 이론적 프레임 동안 각학 이각지의 감각한 정보을 토자지지와 선정되어 목적으로 담지되 더 감각이나 각고 더 갈 갖는 각의 과한 목적할 각습나와 밤실 자를 이각의 밤색직을 구성형하여 학교적 각목되게 제를 각안 각각적 처리형이 사보지 이각항 배 객을 강 목가자 정되는 이적할 지를 제공한다.

2 감적

감각의 구성은 차습 만각의 수업자 조체적되 동사여 다각자이 가방대도하 날취각 감자 각색자 프레이 소 여 간도적 감각을 얻어지고 학교 차각 감각의 이번트 상자의 밤적 감각과 학생을 포함한 양각으로 성현다.

(내용 생략)

1(1) 강자

남사건내의 밤여에지는 강자로 1공 오각 조기와 지라지는 감사에의 주적할 내림은 선영자와 각작의 주에서 각이 일임은 인구(각의) 지각되지 이것 각이 1만이 작각가 시작이기 우 각이 강 강가지 배려 각기 그 감시립발을 주요지고 감사이지 내각을 서울, 감의되다 이어를 남사건내 검각을 두위된 10가 내지 의 각과인는 임각으로 구성내여 학생들의 자각의 감각 스튜디오 성임지아나 (각)부어 주에이지 강당내서와 각지 내는 각 지내 각다.

(1) 전담 사항

감악 1993 학생임은 작업진을 실이하여 고진지의 스튜디오 감사하도 구성된 실사위된자에 제출된다. 이이 경우 학생들을 자신의 작업을 선망하 기획 등 기초각 각시리 작업자의 각립에 감이지를 임각 각(다. 이거 실사위원 밤각 각각의 장이나와 작업한 모무, 각지, 보그 등의 각립 내의 작색이 일반되지 동대한다. 자동시의 각자 학원 날기 간임을 각각 학생이지의 실사위인회이가 더 내책의에서 피일 무대이 각각한 작입 내와 학생의 지여나 새 작생시지에지지 각에 실사위임 각 각의 각각의 경우가는 1차의 각목 간 실차의 각정지부 임과진다.

(2) 출입 사항

출입 사장적지인 기내 각각(각생 분수대 간의 스튜디오 감사하 구성된 실사위원회에 이루어져하여

(하단 내용 생략)

전내지의 과정의 총간입 검의 것은 목표로 하여 이각각 위회효를 (각 방여여 현상에게 되이어 1각 각 2 시가의 6주 내외의 기간 동안에각이의 위회효의 주적을 위탁의 자세로이는 각학 이회이나니네 본 데어서 본자.

(3) 심포지엄

1회 이상의 심포지엄을 자객하여 심포지엄을 주치는 학교 목은 설계 스튜디오가 될 수 있다. 주제는 다양하며 실질적 설립적 문제를 두 있으며 못 사각가 모으 있는 관심의 있는 내응은 선택하여 학생의 감사의의 작업이 진설 지각되지 작가와 관대의 여새로운 각적을 유비하나 수 있을 과정의 밤의 목도록 한다. 이것 경우 목표로 한다. 설계 스튜디오 심포지엄의 목각은 작업이어 현발하지가 있다. 다각 건축 스튜디오적의 작업품을 참여 밤의, 보건 및 각 임을 적도로 공각각지이가 작업의 한 내각이다. 이것 관념 심포지엄의 건축, 설적이 작업과 적정이의 보지보 자설에서 식 설계 스튜디오에서는 이어지지의 방각적 저자로 학생과, 감사진들이 서로 각이나고 같이 고객 자적 임작할 수 있도록 한다.

조직 및 운영

1 교장실

교장실 임원으로 교과 방망자 학교의 개관에게 가가하여 되는 교육적 서비스를 전진이자 역할을 진다.

2 학교위원회

학교위원회는 학교에서 밤아드이는 활동에 참여자서, 되진되는 적지 학교의 인사 및 운영에 전반 내한 이의 스튜디오적의 작업들을 참가 밤약, 비방밤 수 있는 장소로 공적자지로 자적하는 것이 있다. 그 러먼 심포지엄은 건축, 설적이 작업과 작정이의 보지보 자설에서 식 설계 스튜디오에서는 이어지지의 방각적 저자로 학생과, 감사진, 구사진들이 서로 각이나고 같이 고객 자적 임작할 수 있도록 한다.

3 사무실

사무실은 학생들의 임적, 학생의 학생 참임 사항, 기록 사항이 보관, 문자, 도보고, 학부근의 수신, 수 적인 스튜디오의 각업들을 참작 보각, 비방밤 수 있는 장소로 공적자적으로 지적하는 것이 있다. 그 러먼 심포지엄은 건축, 설적이 작업과 작정이의 보지보 자설에서 식 설계 스튜디오에서는 이어지지의 방각적 저자로 학생과, 감사진들이 서로 각이나고 같이 고객 자적 임작할 수 있도록 한다.

4 임보 센터

임보 센터는 설계 교육에서 각각한 자지 자리가 감을 서고, 서고, 칼라마이 자림을 수행할 수 있고, 칼마마이 임보 내각의 단계를, 슈이각도, 서이오드, 데이트 등의 대립지 간선 자체 이버트 처리할 수 있다. 각막 그들에 임 작업을 자위하 요지으로 그러자대내의 임보 내각의 설계 작업의 전임을 6.2자지와가 개지거에 얻게 되다. 적각들도 각접 수 있으나 임보 임작은 자각, 지각, 금가적도록 임직 각단, 자료도 비자지의 각적이 비로저 각내지만 감사진이 있도록 모든 잉대에 임보를 번자기다 수 있도록 한다.

5 기타 시설

기타 시설로는 전시실, 제작실, 작임 및 축내실 등이 임사적에 운영된다.

전시

전시회 밤적, 출판 등을 동하여 학교의 각각을 대외 진행하며, 건축계 방저를 정직, 철적임 기획을 갖나다.

1 전시회

학생 작업의 전시에는 학기말이 이어의 이루이는 설계 작정의 학정들인지, 아나리 각지 연구실에서 참여 여기 잉여그지지 각각의 마이버 각정은 전시된다. 학생 작업 진작이 학적은 드러지 잔선에게 말기와 각각 적 각지가자여지 각정말, 주려개 기획 전시에서나-여내지 직접 전시에는 자식 작성을 포함 받는 아수들에 대하여 전시한다.

2 출판

(1) 소식지

학교의 활동과 모임방을 실이이지 안다비는 소식지를 격주 일반에서는 학교 내의 활동 사항을 정별자외지 학생들이지와 전시시지지지 인반 회임 및 인사 검이지에 바부티다.

(2) 정기 간행물

각을 내내기 간행물은 아른, 비평, 실적 작업들이 실도 임는 안내책사어 1년에 1~2차지 정기 간행물을 밤낼려어 국내의 작가지 작각 2가, 임학의 소개를 포함된다.

(3) 주서별 기획물

설계 학교의 각각 밤약에지나 주서별 기획의 결과를 모을 수집, 밤낼된다.

(4) 출판 작업도

1년에 1회 결과 전시와 각 주적 작업물을 모어 밤낼된다. 학생들이 동회자는 활동과 작업의 결과물들 을 배내한다.

(5) 전시 카탈로그

학교 선지자나 모든 전시회의 작각과 아이디어가 기획되도록 전시회 카탈로그를 발간한다.

(6) 기타 각시

(1) 각밤

각을 기방된 기술자단으로 설계 각각 보조 과정의 임금에게서 각비 79를로 자르 각각각한다.

(2) 공간 밤소입

문화 행사이나 공간 및 보임을 주치내의 여러 장이이 서임들의 안대 수 있는 장소를 제공한다.

건축 학교 사람들 Staffs

학교 실립 추진위원회

팀원
김인섭 김인철 김동규 김은설 임진성 우동순 원인주 원인역
서해음 소홍의 양인준 이일제 이필욱
최동규 장기예 조인성 조한수 조성용 최욱

설계 스튜디오 감사

김종구 김종성 민현수 서혜림 임진국 이종호 조한수 최욱

설계 지원 스튜디오 코디네이터

김병윤(건축 이론 연구실 임영도지 이복규지 양인역ㅡ이복규) 김충복(감각위원)

이론 연구실

김병 박인드로 이수 각이 이론 기술 연구실 치각역 연구실 공간 매체 연구실

학교 사무실

장자기고천실

1995 워크숍 프로그램 Workshop Program

서울 건축자치의 장작 기후 시작하게 되어 1995년의 임의 임의 과정을 4차지 십도 임잠 지난습을 수행한다. 워크숍은 '각 지대 우리의 건축'이라는 더 주제 아래 각가 무지각 주제를 설정하고 그 기이 를 각각이어 실천적 프로그램을 수행한다. 우리 임업의 임무 과정에서 방어이나지 및 각 설계 스튜디오 적 설계 작업자와 유기이의 연각을 자각지니 하여 이자적으로 설계 임학 방어이지 밤각지 각내이 30일 내외적 학생들과 심도기 각업을 각임지 한다. 각습 기간 중 십도기 자각 스튜디오는 주저에 있어도 빼달 및 각실 과정을 수행나며, 심포지엄과작업의 스튜디오 목적에 따라서 자체적으로 임작이지 방식을 갖임 내각다 각지지 밤도 토벌지지하도를 각각 수 있도록, 각각 기간 동안 그 임적지 자연다임이, 그나 각각 교관지적에 감도록 본도한다.

워크숍 1 여 번, 현 시대의 건축이란?

자임 우리 서임는 각 자각초이나지 오이오이 지자지자 본 보각 논문 시자지와 후기 산업 시대의 시대 지 내변되지 가고 있으며, 이어한 자각 이러한 우리의 가이 가시되도 포제 전도처저 검업지의 공업버나 반인다 실자각되, 이어한 임지의 조간을을 갖고 임구이지의 선무적 카무니지이 현대적 조적지 각임과 실천적 포토젝 건내적으로 제자되고자 한다.

워크숍 2 한국 전통 건축의 서체

한국 전통 건축의 임주적 임적인 의자 임무 임가한 국민들 중심 시각이나 밤어이이지 되어, 그 임이를 임자적 대각자 전통 건축의 구조자 실임을 각가나 자이지 안내책사 1년에 1~2차지 각기 간행물을 밤낼더어 밤대적으로 그 바이를 전통 공업과 그 바이를 각적 전통의 방법을 임내기, 감각자에의 건내적 자각 임구자의 탐구하자 현대적 각임 임방으로 이각되기의 연각 밤내지고 한다.

워크숍 3 우리에게 모이나니은 무엇인가?

세가 서구자이 유입은 임터~임가 우리에게 잔내비는 지작이지 본래자 공무한 지작 지각적 지자지가 새 작각이, 자적지 기능구적, 가능은 자적지지 임 각자지지, 그리고 나 직 비임내는 지작 각임자 임유적 임 내적 각임 자각적 시대지자의 제체되어고, 임유 작업의 감각을 모이자 더 각작적 지지임 대지 이지서 감각적 확임과 감임을 임무자지 각각지 한 방상적에 밤각각지 작각이 작기 가작적, 임 임무적 임무적 어머 시대지 각하 지적 모임을 각적지 인자지적으로 각각나은 각적의 방법을 내각된다.

워크숍 4 지향민 임보사회의 도시 건축

세임을 이각하자 이자 는 방식 각 자고 이자 세임자 시업도적지에 저정된 임어지자 무이나는 방작, 우리의 각각의 자지 시작이를 각자 내이지자내 각지적 지각자적 밤내이지 작각에 임리자 조각지가 일이 지적을 보이어 2000 도기생각임도 감입된 자각 임적 나각지 자각지 각각 코각네나자각이지지, 모든 조간의 성임을 이각의 내 지내 본 임무력적으로 이점 시대을 지각지 내각각다.

Korea
the asia you've been missing

"타이포그래피 속에서 글자는 읽히는 수준을 넘어
텍스트가 담고 있는 감정과 정서를 전달한다. 예를
들면, 전주국제영화제의 포스터에 새겨진 글자들은
스크린에 영사된 자막처럼 휘어져 있다. 또 종이를 접거나
오려 삼차원을 만든 '서울건축학교를 위한 포스터'는
그 자체로 건축의 입체성을 보여준다. 그의 포스터들은
내용을 채 읽기도 전에 '아, 전위예술 축제구나' 또는
'이건 음악회구나' 하고 즉각적인 일깨움을 준다."

〈한글은 예술 그 자체다〉, 《주간동아》, 2004년 10월 8일.

"얼굴문자, 즉 이모티콘은 현재 단순한 기호와 아이콘을
사용해 간단한 의미를 표기하고 있을 뿐이지만 모두 점차
복잡한 개념을 표시하게 될 겁니다. 새로운 상형문자에
대한 시험이라고 할 수 있을 것 같은데요. 저는 한국 문화
관광부의 의뢰로 '한국 이미지 홍보 포스터'를 만든 적이
있습니다. '관음의 얼굴(觀音顔)'이라는 타이틀로 한글
모음을 사용해 한국의 이미지를 표현했습니다. 한국어
모음에는 밝은 느낌의 양성모음과 어두운 느낌의 음성모음,
그 중간에 중성모음이 있습니다. 이 포스터는 중성모음을
조합해 한국인의 표정을 나타냈습니다. 저는 한국인이
일본인보다 무표정하다고 생각하거든요."

스기우라 고헤이, 〈우주는 문자로 가득 차 있다:
안상수, 스기우라 고헤이〉, 《아시아의 책 문자 디자인》,
한국출판마케팅연구소, 2006.

"처음 만난 자리에서 제가 생각하는 한글에 대해
이야기했지요. 굉장히 흥미로워 하길래 저는
'역易'으로서의 한글에 흥미를 갖고 있다고 말했습니다. (...)
그 표지에 쓰인 글자는 제가 만든 기호를 김지하 선생이
붓으로 쓴 것입니다. 김지하 선생의 존재 자체를 굉장히
'암호' 같다고 생각했기 때문이었습니다."

스기우라 고헤이, 〈우주는 문자로 가득 차 있다:
안상수, 스기우라 고헤이〉, 《아시아의 책 문자 디자인》,
한국출판마케팅연구소, 2006.

김지하
회고록

흰 그늘의 길 1

김지하
회고록

흰 그늘의 길 2

김지하
회고록

흰 그늘의 길 3

학고재

학고재

학고재

"김지하 선생의 붓글씨를 표지에 이용했다. 표지에는
선생의 글씨와 더불어 그의 탈춤 추는 모습이 담겨 있는데
사진 찍던 날이 생각난다. 스튜디오에 모시고 가서 선생께
한삼(탈춤을 출 때 손목에 끼우는 긴 천)을 끼워 드리고
춤추시게 했다. 음악도 없고 처음엔 어색해서 나도 같이
춤을 추었다."

《지금, 한국의 북디자이너 41인》, 프로파간다, 2009.

미학강의

탈춤의
민족미학

김지하

실천문학사

"생명평화탁발순례 도중에, 생명평화결사 운영위원장이었던
이병철 선생이, 도법 스님도 함께 있는 자리에서,
생명평화를 상징하는 디자인을 내게 부탁했다. 나는
그 부탁을 받을 때 진정으로 기뻤다. (…) '생명무늬'가
'생명평화무늬'가 된 과정은 '글자화'로 요약된다.
생명무늬는 그림이고 생명평화무늬는 글자다. (…) 나는
생명평화무늬가 '글자'가 되기를 바랐다."

<생명평화무늬는 '시대정신'이 만들었다>,
《붓다로 살자》, 2017년 통권 5호.

"사람은.큰.생명공동체.그물망..우주.
삼라만상의.일원일.뿐이다..
사람은.다른.생명체.위에.군림하는.영장이.아니다..
다른.생명들과.더불어.살아가는.존재일.뿐이다..
그것을.표현하여.멋지은.것이요..그것은.
생명평화의.무늬이다..생명평화의.바람이다..
부적이다..이것은.자라날.것이다..
이것을.글자로.된다..'어울림−삶'자다.."

<회의,몽타주,생명평화무늬>, 《글짜씨》 1−280,
한국타이포그라피학회, 2010.

"2000년, 안상수는 서울에서 열린 이코그라다 밀레니엄 회의 '어울림'의 조직위원장을 맡았다. 네 귀퉁이에 음양을 상징하는 태극기의 괘가 놓인 원형 모양의 시각 상징물 또한 그가 만든 것이었다. 전용 서체로는 로티스 산세리프가 사용되었고 노란색을 주조색으로 정했다. 행사 기간 내내 그가 신고 다닌 운동화 역시 노란색이었다."

헬무트 슈미트, ‹시각 해설자 안상수›,
«Idea», 307호, 2004년 11월.

"글자나 책은 정보를 전달하는 것임에도 불구하고 해독할 수 없는 어떤 부분이 있습니다. 말하자면 암호처럼 말이예요."

스기우라 고헤이, ‹우주는 문자로 가득 차 있다:
안상수, 스기우라 고헤이›, «아시아의 책 문자 디자인»,
한국출판마케팅연구소, 2006.

TypoJanchi
타이포잔치
seoul typography biennale

제1회 타이포잔치

the first TypoJanchi

hosts_ seoul arts center design gallery, TypoJanchi organizational committee

서울 타이포그래피 비엔날레

seoul typography biennale

official sponsor_ ministry of culture and tourism of korea

october 16 - december 4, 2001

sponsoring companies_ samsung syncmaster, ahn graphics, epson

예술의전당 디자인미술관

seoul arts center design gallery

endorsed by icograda, istd

TypoJanchi
seoul typography biennale

그래픽 디자인?
'그래픽 디자인'이라는 용어는 이제
기술적으로 그 실천 영역을 충분히 담아내지 못하고 있다.
이에 대한 적합한 용어는
'시각 커뮤니케이션 디자인'이다.

시각 커뮤니케이션 디자인은
점점 더 여러 분야의 표현과 접근 방법을
다층적이고 심층적인
시각적 능력으로
통합하는 전문직으로 변모했다.

분야 사이의 경계는 더욱 유동적이 되고 있다.
그렇지만 디자이너는
자기 전문 영역의 한계를 인식할 필요가 있다.

디자이너
시각 커뮤니케이션 디자이너는
다음과 같은 일을 하는 전문가이다:

○ 문화의 시각적 경관을 형성하는 데 기여하는 이.
○ 사용자 집단을 위한 의미가치를 창출하는 데 주력하며,
 그들의 관심사를 올바로 해석하는 것은 물론,
○ 이에 적절히 대응하는 전통적, 또는 혁신적 해결책을 제공하는 이.
 체계적인 비평의 실천을 통해
○ 서로 협력하여 문제를 해결하며, 가능성을 모색하는 이.
○ 아이디어를 개념화하고 명확히 하여
 구체적 체험으로 표현해내는 이.
○ '다름'의 지나친 강조가 아닌
 '같음'을 인식함으로써
 환경과 문화적 맥락의 다양성을 존중하는
 공생적 입장에 바탕을 둔 접근 태도를 지니는 이.
○ 인류를 포함한 모든 환경에 해를 끼치지 않는
 개인의 윤리적 책임감을 지니고,
 디자인 행위가
 인간성, 자연, 기술,
 그리고 문화에 미치는 영향을 고려하는 이.

폭 넓은 변화의 태도
미디어 기술의 발달과 정보 경제는
시각 커뮤니케이션 디자인의 실무와 교육에
깊은 영향을 미쳤다.

이에 따라 우리 디자이너는
새로운 도전에 직면하게 되었으며,
디자인 논점의 다양성과 복합성이 확대되었다.

이 결과로 생긴 도전은
인간과 사회-문화 그리고 자연환경이
현재와는 다른
차원 높은 생태적 균형을 이루어야 한다는 요구이다.

새로운 디자인 프로그램은 다음과 같은 영역을 포함한다:
이미지,
 텍스트,
 공간,
 움직임,
 시간,
소리,
 그리고...
 상호작용.

디자인 교육은
커뮤니케이션 도구를 염두에 둔
비평적 마음가짐을 키우는 데 주력해야 한다.
디자인교육은
자기성찰적 태도와 그 능력을 배양시켜야 한다.
새로운 프로그램은
커뮤니케이션과 상조를 위한 지혜와 방법을
길러주어야 한다.

디자인 교육의 미래
이를 위해
디자인 이론과 역사 교육은 중요하다.
디자인 연구는
인지와 감성, 물리적, 사회-문화적 인간 요인에 대한 이해를 통해
디자인 수행 성과를 향상시키기 위해서
디자인 지식의 생산가치를 높여야 한다.

그 어느 때 보다
디자인 교육은
학생들로 하여금 폭넓은 변화에 대응할 수 있도록 배려해야 한다.
이를 위해,
디자인 교육은 '가르침' 중심에서
'배움' 중심으로 바뀌어야 하며,
이러한 변화로써
학생들로 하여금
교육 프로그램 내에서, 또는 그 이상의 수준에서
그들이 지닌 잠재력을
실험하고 계발하도록 해주어야 한다.

따라서,
디자인 교육자는 단순 지식 제공자가 아니라,
학생으로 하여금
보다 실질적 디자인에 이르도록
영감을 주고 방향을 제시하는
역할자로 변해야 한다.

가깝거나 먼 미래에 대해 생각하는 힘은
시각 커뮤니케이션 디자인의 필수 부분이다.
디자인의 새로운 개념은
역동적 평형의 바탕 위에서
자연과 인간, 그리고 기술의 조율을 약속하며,
동·서·남·북,
그리고 과거·현재·미래의 조화를 이루어낸다.
이것이 위대한 조화,
곧 '어울림'의 본질이다.

1.
21세기 오늘의 문화·사회 환경은 다원적인 가치로 변화되고 있다. '어울림'이란,
인류가 그 고유한 문화를 지속케 할 수 있는 생명적 원리이다. 지난 해 2000년
10월, 새로운 밀레니엄을 기념하여 서울에서 열렸던 '세계 그래픽 디자인 대회'의
주제어는 '어울림'이었다. 이 주제어는 20세기 근대디자인을 뒤돌아 보고,
이즈음의 디자인을 반추하며 21세기에 전개될 디자인의 방향을 제시하는 일종의
대안적 모토였다. 우리말 '어울림'이란 용어는 영어로 'The Great Harmony'로
번역되었으며 기존의 '조화' 개념을 포괄하는 더 큰 동아시아적 개념의 용어로서
제시되었다.

2.
필자는 한글창제의 디자인적 의의, 한글의 조형과 그 우수성, 그 조형적
우수성에 대한 평가 기준 근거를 어울림의 관점에서 제시함으로써 '넓은 의미의
디자인'이라는 지평에서 '한글의 디자인적 의의'를 조명해 보고자 한다.
이러한 논의의 출발점은 필자가 세종대왕이 창제한 '훈민정음'에 대한 '정인지의
해례' 곧 '정인지 서문'에서 발견한 바, 그곳에는 이미 디자인의 원리와 철학이
내재해 있다는 감응에서 비롯되었으며, 필자는 그 문구를 '디자인의 원리와
어울림'으로 해석하고자 한다. 이것은 물론 이미 행하여진 한글창제의 과학성과
우수성에 대한 논의를 논거로 삼으면서, 필자는 한글창제 자체를 넓은 의미로서의
디자인 행위(designing)로 인식해야 한다고 보는 것이다.

3.
'어울림'의 사전적 해석은 '어울리다', '어우러지다'의 명사형으로 '이것 저것이
모순됨이 없이 서로 잘 어우르게 하는 것'이다.
 우리말의 어울림과 상통하는 한자어로 '화(和)'를 들 수 있다. 중국문화에서 '화'
역시 줄곧 미적 이상으로 여겨졌음은 이미 다 아는 사실이다.
 철학적으로 볼 때 '화'에 대한 개념의 기초는 〈주역〉에서 비롯되며, 〈주역〉에서
천명한 '화'는, 대립적인 것의 조화와 통일 내지는 더 나아가서 서로 비비고
움직이며 쉬지 않고 생겨나서 그치지 않는 동태적인 균형을 말하며, 〈중용〉에서의
'화'란 천하 모든 것에 두루 통하는 도이자, 만물을 화육하는 이치이며 '화'
자에는 성인의 오묘한 뜻이 담겨 있고 천지의 온전한 공덕이자 성인의 완전한
덕의 상징으로 제시된다. 이러한 어울림으로서의 '화'는 일찍이 미의 개념과
연관되기도 하는데, 예술론에 있어 중용관과 중화사상이 바로 그것이다.
 역대로 각각의 중국 예술이론 저작물들은 예술 중의 각종의 대립적인
요소의 통일을 강조하고 있으며, 심지어는 그것을 예술 창조의 중요한 비결로
간주하고 있다.

장기윤의 견해를 빌자면 중용관은 중국예술론의 핵심이기도 한데, 이는
결코 기계론적인 균형설이 아닌 모순을 더 높은 발전으로 통일하는 일이며
그것의 일관된 원칙은 중용이 모든 것을 포괄하는 무궁무진한 가능태로서
전체성으로서의 형식미로 이해된다.

　　담단경의 견해를 빌어보면, 중국인들의 天·地·人 삼재사상에 있어서의 '중화'는
사람으로 전제되며, '중화'에 이르는 방식은 곧 우리가 강조했던 양극조화론으로서
비단 유가사상일 뿐 아니라, 중국 예술 일반의 관념의 본질이 된다고 역설한다. 그가
말하는 중화의 상태란, 비교적 높은 차원의 중용의 발전과정에서 모순을 통일 시킬
수가 있어서 최후에는 양극상에 군림하는 신영역에 도달하게 된다 한다.

4.

중용과 중화로서의 어울림은 이것과 저것이 화해됨으로써 변증법적으로
지양된 상태라고 말할 수 있겠다. 어울림은 개체가 무시되지 않는다. 개체는
존중되며 만물이 지닌 제 스스로의 가치가 인정되는 것이다. 곧 '어울림'이란
개체의 특성이 희생된 채 둘 또는 다수가 합쳐져서 하나가 되는 것이 아니다.
이 하나[一, Unity]로서의 어울림의 가치는 '다양성의 통일' 곧 전체성이며
완전성이다. "이러한 전체성으로서의 하나는 유한한 것의 근원이며 이 하나로써
꿰뚫으면 만물은 상황에 마땅하게 된다. 그러므로 진체성은 생명성 그 자체이며
생명을 지닌 전체성은 진리, 선, 아름다움의 속성이 된다."

　　심미적인 속성으로서의 완전성은 미적 가치가 당연히 가져야 할 본질적인
모든 부분들을 포함하고 있다는 뜻이다. 이것은 전체를 통해서 부분이
근본적으로 순수하게 상호관계를 가지고 있음을 뜻하며 그들이 참으로 주어진
전체의 부분이라는 뜻이다. 곧 여러 가지 다양한 것이 서로 조화되어 어울리는
전체성을 가질 때 완전함에 이른다고 할 수 있겠다. 그것은 "다수가 여전히
다수로 보여지면서 하나가 되는 것"이며, 이러한 미적 상태를 가리켜, 콜리지는
"통일 속의 다양성"이라 규정한 바 있다.

　　요컨대 어울림이란, 한 개체가 다른 개체를 파괴하거나 손상시키지 않은 채
전체의 큰 조화 속에서 어울린다. 이 때 '어울림'은 대립조차 다양성 속에서 다시
큰 하나의 전체성이 되며 그것은 역동적 평형(Dynamic Equilibrium) 상태를
이루게 된다.

　　이러한 '어울림'은 곧 관계와 사이에서 생긴다. 우주와 인간, 사람과 사람,
사람과 사물, 사람과 자연, 또 사물과 사물, 사물과 자연, 자연과 자연 사이의 화해된
관계에서 태동하는 것으로 볼 수 있다. 더 나아가서 '어울림'은 우리를 둘러싼 모든
존재들이 살아 숨쉬고 있다는 생명성에 대한 바탕과 이해의 토대 위에 지극한
자유와 절제를 통한 조화의 추구에서 가능하게 된다 하겠다.

5.

필자가 한글창제의 원리를 어울림의 관점으로 볼 수 있는 근거는 훈민정음 해례본
맨 끝에 붙어있는 정인지 서문의 "三極之義 二氣之妙, 莫不該括 [삼극(三極)의
뜻과 이기(二氣, 곧 陰陽의) 묘(妙)가 모두 갖춰지고 포괄되지 않은 것이

없다]"이라는 문구를 통해서이다.

이 구절은 위에서 밝힌 바, 큰 어울림의 뜻을 내포한다 하겠다. 곧 하늘, 땅, 인간의 삼극의 뜻과 음양 이기의 묘가 모두 갖춰지고 포괄되지 않은 것이 없는 것이 바로 훈민정음인 것이다. 어울림은 하늘과 사람과 땅을 어우러지게 하기도 하고, [무한한 것의 창조자로서의 둘로 된 쌍] 곧 허(虛)와 실(實) 양(揚)과 체(滯), 중(重)과 경(輕), 강(剛)과 유(柔), 동(動)과 정(靜), 심(深)과 천(淺), 합(闔)과 벽(闢), 음(陰)과 양(陽)을 모순됨이 없이 모두를 포괄하지 않음이 없는 지극한 경계의 상태인 것이다.

요컨대 어울림이란 본디 하늘과 땅이 사람이 존재하는 섭리이며 우주의 본질이며 인간 본성의 핵심이다. 하물며 디자인이란 우주의 일부분인 인간 사회가 만들어낸 소치인 바, 디자인의 가치와 본질 역시 인간의 마음, 우주의 본질과 통하지 않을 수 없는 것이다.

필자는 어울림의 구체적인 모색의 하나의 시도로 우리나라의 한글을 들어 '어울림' 디자인을 본격적으로 논의해 보고자 한다.

6.
창조적 디자인(Poiesis)으로서의 한글 창제.
말과 글자는 문화를 담는 그릇이며, 글자는 시각예술 특히 디자인의 핵심이다. 인간의 능력의 상태로 할 수 있는 최상의 디자인이란 창조적 제작(Poiesis)으로서의 글자를 만드는 일일 것이다.

이미 알고 있다시피 훈민정음 창제는 우리 역사상 매우 뜻이 깊고 중대한 문화적 사건 중의 하나일 뿐 아니라, 과거의 우리 민족의 지적 산물 중 세계에 자랑할 만한 것이라 하겠다.

세계 어느 나라에도 그 창제 동기가 이렇게 뚜렷이 밝혀진 글자는 유례가 없을 것이다. 한글창제의 동기를 살펴보면, 대중성과 실용성에 바탕을 두고 글자의 보편화를 이루어 백성들의 어리석음을 깨우침으로써 문화중흥을 꾀하려 하는 깊은 '자주'의 뜻이 깔려 있음을 알 수 있다.

7.
필자가 보기에 한글 창제의 정신은 민족, 자주, 민주정신, 정보전달을 위한 실용의 정신이며, 그 디자인적 정신은 우주의 원리를 본받았다 하겠다.

1446년 세종대왕은 "우리말이 중국말과 다름에도 글자가 없어 의사소통에 어려움을 겪는 어리석은 백성을 위해 [國之語音, 異乎中國, 與文字不相流通, 故愚民, 有所欲言, 而終不得伸其情者, 多矣, 予, 爲此憫然, 新制二十八字, 欲使人易習, 使於日用矣]" 전혀 새로운 소통 매체로서의 문자를 만들어 내는데, 이것이 바로 훈민정음 28자이다.

이 28개의 글자는 "상형해서 만들되 글자 모양은 중국의 고전(古篆)에 근거를 두었고, 소리의 원리를 바탕으로 하였으므로 음(音)은 칠조(七調)의 가락에 맞고, 삼극의 뜻과 이기(곧 陰陽)의 묘가 모두 갖춰지고 포괄되지 않은 것이 없다. [癸亥冬, 我殿下創制正音二十八字, 略揭例義以示之, 名曰訓民正音, 象形而字倣古篆, 因聲而音叶七調, 三極之義 二氣之妙, 莫不該括]"

"정음을 지으심도 어떤 선인의 설을 이어 받으심이 없이 무소조술(無所祖述)"
이는 세종대왕의 독창적이고 창조적인 제작임을 알 수 있다.

8.
우리말은 중국말과 전혀 다른 교착어로 되어 있다. 한국어를 글자로 표현해야 하는
필연적 요청에서 "소리는 있으나 글자가 없어 글이 통하기 어렵더니 하루아침에
지으심이 신의 조화 같으셔서 우리 나라 영원토록 어둠을 가실 수 있도록
하셨도다[有聲無字, 書難通, 一朝制作侔神工, 大東千古開朦朧]."
　　세종대왕은 글자를 만들었고, 또한 그 결과가 매우 독창적인 상태는 그야말로
창조적 제작으로서의 디자인의 가장 고단위적 행위라는 점을 부인할 수 없다. 결국
훈민정음 28자는 새로운 개념을 부여한 디자인 결과물인 것이다.
　　그럼에도 불구하고 정음이 만들어진 이치는 하늘에 존재하며 비로소 성군
곧 세종대왕의 손을 빌림으로써 제작될 수 있었다.
　　디자인의 원리란 천지간의 이치를 인간을 위해 계발해내는 것이 아닌가. 본래
조형원리로서의 형태[形]와 악(樂)의 원리로서의 소리들은 하늘과 땅 사이에
잠재태로서 깃들어 있는 바, 정음의 글자를 만듦에 있어서도 그 꼴[象]과 짝지어서
소리가 거세어짐에 따라 매양 획을 더함으로써 제작되었다.
　　세종대왕이 창세한 정음 28사에는 창조적 디자인의 결과에 대한 통찰이
엿보이는 바, 그것은 곧 "이 28자는 전환이 무궁하여, 간단하고도 요긴하고
정(精)하고도 잘 통하는 까닭에 슬기로운 이는 하루 아침을 마치기도 전에 깨칠
것이요, 어리석은 이라도 열흘이면 배울 수 있으니[以二十八字而轉換無窮, 簡而要,
精而通, 故智者不終朝而會, 愚者可浹旬而學.]"란 문구를 통해서이다. 특히
"간이요(簡而要), 정이통(精而通)"이란 언급은 디자인의 원리와 작용성을 해석해 낼
수 있는 구절이다.
요컨대 디자인은 쉬워야 한다. 그러나 디자인 결과가 간단하나 전환과 변화는
무궁해야 한다. 이는 디자인의 본질과 상통하며 디자인 과정은 곧 본질을 추출해
내는 과정인 바, 그것과 상통한다 하겠다.
　　필자는 한글의 바로 이런 점이야말로 최적의 질서로서의 시스템의 디자인과
기능적 디자인의 가능한 근거라 보며, 한글 창제에 담긴 심오한 뜻과 포부를 커다란
'어울림'의 관점으로 더 나아가서 넓은 의미로서의 디자인 행위(Designing)로
규정하고자 하는 것이다.

"파티(PaTI)라는 이름의 디자인 학교를 열었다. 파티는 작은
학교이며 작은 학교를 지향한다. (...) 파티는 교육 과정
자체가 디자인적 의미를 갖는 학교를 지향한다. 파티는
완료된 학교가 아니라, 배우미와 스승이 함께 만들어가는
진행형 학교 디자인 프로젝트다. (...) '손-생각하는 손'
'사람-홍익인간' '세종-한글 얼'은 '파티 3ㅅ'으로 배곳의
바탕을 이룬다. (...) 파티는 배움을 멋짓고, 배곳을 멋짓고,
디자인을 새롭게 멋지음으로써 자유로움과 아름다움과
창조성과 가치가 생생하게 뒤섞이고 운동하는 한국의 학교
디자인 프로젝트다."

함돈균, ‹PaTI 학교 선언문›, «날개.파티»,
서울시립미술관, 2017.

"PaTI가 원하는 디자이너는 박학다식한 몽상가, 형태의
모험가이다. 이 점은 바우하우스와 매우 유사하다.
이 또한 우연이 아니다. 안상수가 한글에 부여한
자유로움이 1920년대 유럽의 아방가르드 실험에서 시작된
것과 같이, 그는 자신이 설립한 PaTI 역시 여러 방면에서
바우하우스로부터 영감을 받았다고 설명한다. (...) 그러니
교육자와 학생이 밥집을 설계하고 운영하거나, 술을 빚고,
자신의 옷을 디자인하며, 악기를 연주하고, 타이포그라피
연극을 만드는 것이 전혀 이상하지 않을뿐더러, 이는
PaTI가 추구하는 이상향의 명확한 실천이라 할 수 있다. (...)
그러므로 PaTI가 한글로 세계를 '짓는다' 노력한다는 것은,
바우하우스가 원, 사각형, 삼각형과 같은 기본 형태만으로
이뤄진 그래픽디자인의 가능성을 꾀한 것과 같은
맥락을 지닌다."

토어스텐 블루메, ‹PaTI는 새로운 바우하우스인가?›,
«날개.파티», 서울시립미술관, 2017.

"놀.뿐.

놀이에는.목적이.없다..
그저.즐거이.노는.데.마음.쏟을 뿐..
몰입이.있고.
그곳에.애지음.뜻(창의).태어난다..
놀이마음에서.창작.싹튼다..
남.이기려.공부하지.않고.
놀이하듯.멋짓는.
그저.'놀 뿐'이라는.
파티의.또.하나.새김이다.."

《날개.파티》, 서울시립미술관, 2017.

파티의 날개
날개의 파티

Nalgae of PaTI
PaTI of Nalgae

박하얀
파주타이포그라피학교, 한국

Park Hayan
Paju Typography Institute, Korea

1.

2012년 12월 5일, 상수동 날개집. 날개는 몇 달 전 청계천에서 산 남색 전신 작업복에 뭔가를 그려넣고 있다. 반달 모양의 돋보기 안경을 코끝에 걸쳐놓고, 가는 붓에 빨간 아크릴 물감을 묻혀 작업복 앞 가슴팍 주머니에 그리고 있다. 'PaTI'라고 적혀 있다. 한글 'ㅍ'이 영문 'P'를 밑에서 기둥처럼 받치고 있는 꼴로, 약 열 달 전에 날개가 직접 디자인한 '파주타이포그라피학교' 로고이다. 옆에서 조심히 지켜보다 사진을 몇 장 찍었다. 그 모습이 마치 군인이 전투에 나가기 전 무기를 하나하나 꺼내 갈고닦는 것처럼 비장하게 느껴진다. 날개가 예전부터 깊이 간직해왔던 꿈, 새로운 디자인 학교. 그 시작이 정말 코앞으로 다가왔다.

만 60세, 날개의 시간은 리셋되었다. 노후가 보장된 교수직 정년을 몇 년 앞두고 갑작스런 퇴직이었다. 날개의 표현대로라면, 정해진 레일 위를 쉼 없이 달리고 있는 고속열차에서 뛰어내려, 자유롭게 어디든 갈 수 있는 작은 꼬마 자동차에 갈아탄 것이다. 그 모습이 마치 해방처럼 느껴진 것은 나의 착각일까. 꼬마 자동차로 갈아탄, 운전석으로 보이는 날개 얼굴은 그야말로 개구진 소년처럼 너무나 설레고 신나보였다. 이제 날개는 공식적으로 이름 뒤에 '교수'라는 직함이 따라붙는 사람이 아닌, 정말로 '날개'가 되었다. 이름에서부터 해방되었다.

1.

Nalgaejip House in Sangsu-dong, 5 Dec 2012. Nalgae was painting something on blue overalls that he bought at Cheonggyecheon a few months ago. With half-moon-shaped magnifying glasses on the tip of his nose, he was applying red acrylic paint to the chest pocket of the overalls with a fine brush. He was writing the word 'PaTI'. This is a logo of 'Paju Typography Institute,' and the logo with the image of Hangeul 'ㅍ' supporting English Alphabet 'P ' was designed by him 10 months earlier. While watching him painting the logo, I took pictures of him before I knew it. He looked like a soldier taking out and wiping his all weapons before going to war. It was a dream that he had kept for a long time. A new design school. It was a moment that his dream would come true.

The time of Nalgae was reset when he was 60. He suddenly left a position as a full-time professor several years before his retirement. As he puts it, he jumped out of a high-speed train running on a fixed rail to get in a small car in order to go anywhere freely. For me, his decision was 'liberation'. His face looking through the window of the driver's seat of the small car looked excited and pleased like a boy having fun. Nalgae officially abandoned the title of 'professor' and became a real 'Nalgae (Wing)'. He was released from the title.

He refused all authorities and prestige that come from an old age and a great career. People felt uneasy about calling him by his new name at first, but it has become a familiar symbol.

2.

The meetings for preparing for the operation of PaTI had been held since 2011 summer even before its opening. Nalgae had large and small discussions— from instructional objectives to educational methods, the location of the school, networks, tuition, operation methods, funding plans, and foreign case studies—from various and extensive angles with a number of active designers doubling as a professor at a university. Of course, the discussions included worries and criticism. Especially, considering PaTI was born out of nothing without any outside help, there might have been concerns about how to raise fund and maintain the intent of the institute. This is still a challenge that PaTI should remember. As the old saying goes, 'Three idiots draw on the wisdom of a sage'. Many people gathered and collected their thought to build PaTI. Almost all discussions held before its foundation were recorded in text or audio formats. Looking back, those who participated in the meetings would see that they continued to go ahead even when they could not reach a tangible

거기엔 나이와 경력으로 점철된 어떤 위압감이나 권위 의식은 보이지 않았다. 처음엔 모두가 그 이름을 부르기 이상하고 어색해했지만, 곧 친근한 이름이자 상징이 되었다.

2.

파티는 개교 전 2011년 여름부터 준비 모임을 이어오고 있었다. 날개와 대학에서 가르치는 일을 겸하고 있는 몇 명의 현역 디자이너들과 크고 작은 논의들—교육 목표에서부터 방법, 장소와 네트워크, 등록금과 운영, 자금 마련 계획, 해외사례 조사 등—광범위하고 때론 세밀하게 다각도로 논의를 이어나갔다. 그 속엔 물론 여러 우려와 비판적인 이야기도 포함되어 있었다. 특히 파티는 외부 도움 없이, 스스로의 힘으로 0에서부터 시작을 해야 하는 상황이라 상대적으로 자금 마련 계획과 지속성에 대한 우려가 있었다. 그것은 지금도 계속되고 있는 숙제이지만, 날개가 가끔 쓰는 표현대로 옛말에 '바보 셋이 모이면 문수지혜 나온다'와 같이 서로 모여서 생각을 발전시켜나가기 시작했다. 이때부터 파티가 개교하기 전까지의 거의 모든 회의는 텍스트 또는 음성으로 기록이 남아 있는데, 지금 돌이켜보면 눈에 보이는 결론에 다다르지 못하더라도 그 자체로 발전적인 과정들을 밟아온 것을 볼

conclusion. In those days, Nalgae and some PaTI teachers sometimes went on a trip under the title of 'PaTI Pilgrimage'. It was a trip for meeting those leading Waldorf and alternative education. Beginning with the trip, additional travels for the purpose of visiting famous educational institutes, including domestic and overseas ones, have continued.

3.

In March 2012, the practice of plan for 'PaTI' began partially. This was a preparatory school called 'Course for PaTI Arrangement', which was a type of educational experiment conducted before officially opening the school in the following year. Two students joined the course by chance who otherwise would have gotten their promotion to the third grade at high school. The curriculum and system began to be built for the students. Nalgae became a principal and I was responsible for them as their class teacher. There was nothing fixed, so everything had to be created out of nothing.

First of all, we began to come up with appropriate lesson plan and look for suitable teachers after figuring out the academic level and goal of the two students. Also, we explained about PaTI to secure good teachers and made an agreement with nearby good educational institutes to provide students with

title 'Korean Design Identity', 19 experts from each field participated including the poet Kim Jiha, philosopher Lee Kisang, literary critic Lee Namho, architect Seung Hyosang, Ahn

수 있다. 이 시기에 날개와 몇 명의 스승들은 함께 '파티 순례'라는 이름으로 몇 차례
여행을 다녀오기도 했다. 지금도 가끔 그때의 일을 이야기하는데, 발도르프 또는
대안 교육을 이끄는 분들을 만나러 간 여행이었다. 이 여행은 당분간 국내에 이어
일본, 유럽 등으로도 이어졌다.

3.
2012년 3월, 머릿속으로만 구상해왔던 파티에 대한 실천의 장이 조그맣게
시작되었다. 이는 실제로 다음 해에 정식으로 학교를 열기 전 일종의 교육 실험으로,
'파티 마련 배움터'라는 이름의 예비학교 과정이었다. 우연한 계기로 고등학교 3학년
나이에 해당하는 두 명의 배우미가 이 과정에 들어오게 되었고, 곧 그들만을 위한
커리큘럼과 시스템을 만들기 시작했다. 날개가 교장이었고, 내가 두 배우미의 담임
스승이 되었다. 정해진 것이 없었기 때문에 모든 것을 만들어야 했다.

　우선 두 배우미의 수준과 목표를 파악한 뒤 적합한 수업 얼개를 짜고 그에
맞는 스승을 찾기 시작했다. 좋은 스승을 모시기 위해 직접 만나 파티에 대해
설명했고, 우리 스스로 해결이 어려운 인문 수업들은 주변의 좋은 배움터에 찾아가
협약을 맺었다. 외국어 수업도 열렸는데, 두 배우미가 일본어에 관심이 있어 그를

liberal art classes. Foreign language classes were established. The students
were interested in Japanese, so we found a Japanese language teacher for
them. In addition, we invited experts from every field and set up special
lectures once a week. Travels for educational purposes were planned. The
classes were arranged as scheduled from one week to another. The students
and their teachers and parents gathered and hold a meeting to evaluate the
students' works and share their opinions at the middle and end of a semester.
The curriculum was designed only for the two students, so we couldn't apply
all we had planned. However, we experimented and experienced many things
such as 'Thinking hands' 'A room teacher system' 'Visiting a teacher' 'Liberal
art networking, 'Design on the road' and 'A design school'.

　When operating the preparatory school, Nalgae put emphasis on
communication with students. It should be taken for granted, but the
communication between students and teachers takes quite a long time to be
done naturally. Nalgae regarded it as important while operating his studios
and working with his students and assistants for years. According to him,
having conversation together for one or two hours on a daily basis increases
the ability to share each other's feeling and work performance. Therefore, the
curriculum of the preparatory school was meant to change a stiff atmosphere

위한 스승을 찾아 수업으로 연결했다. 한 주에 한 번씩은 특강 형식으로 각 분야에
해당하는 분을 모시거나 찾아가 이야기를 나눴고, 중간에 여행도 다녀오게 했다.
그렇게 짜놓은 일정대로 한 주 한 주가 지나갔다. 학기 중간과 끝에는 배우미와 스승,
부모님을 모시고 합평회를 열어 그동안 해왔던 작업을 보여드리고 점검하는 시간을
가졌다. 두 명의 배우미를 대상으로 하는 것이라 애초에 구상하고 있던 것을 모두
적용할 수는 없었지만, '생각하는 손' '담임제도' '스승 찾아가기' '인문 네트워크
연결' '길 위의 멋짓' '우리가 멋짓는 배곳' 등 실제로 적지 않은 것을 실험하고
경험할 수 있었다.

예비학교를 운영하면서 날개가 중시했던 것 가운데 하나는, 배우미들과의
대화였다. 당연한 것일 수도 있는데, 생각보다 스승과 배우미 사이의 대화가
자연스럽게 바뀌기까지는 시간이 걸리는 일이었다. 이것은 날개가 수년간
작업실을 운영하면서 제자들, 조교들과 일하면서 또한 중요시하던 것이었는데,
하루에 다 같이 모여 한두 시간 이야기를 나누면 서로 교감하는 수준과 작업
능력이 확연하게 달라진다는 것이었다. 따라서 예비학교 때에도 늘 굳어 있는
분위기를 바꾸고 적당한 환경을 만들어나가고자 했다. 날개가 자리를 비우면
나 혼자라도 배우미들과 함께 차를 마시곤 했다. 이럴 경우 뜻하지 않은 좋은

and create a suitable environment. When Nalgae was out of the school, I had
a tea time with the students and this time gave an unexpected opportunity to
come up with a good idea. The title Nalgae referring to a principal of PaTI was
the brainchild of one of the preparatory school students, who were having a tea
time with me. At that time, we tried to come up with an alternative word for
a principal and one learner said, "What about Nalgae? A principal is a person
who attaches wings to students." Since then, we have called the principal of
PaTI 'Nalgae'.

4.

While operating the preparatory school, we began to work on the preparatory
work for PaTI. We had to prepare all the elements required for starting a
company, such as accounting, administration, and designing a leaflet to
promote PaTI and a website. An increasing number of resources had to
be accumulated for making a presentation about PaTI and more and more
teachers and designers joined the job. Nalgae was 'working hard in the field like
a so-called 'salesman',' I remember. He had a great impetus beyond imagination
and rushed to push ahead with what he decided. For example, he had a
meeting with the director of Asia Publication Culture and Information Center,

아이디어를 만날 때도 있다. '날개'는 파티에서 교장을 뜻하는 또 다른 말인데, 이것도 어느 날 다 함께 차를 마시다가 한 예비학교 배우미가 제안한 것이었다. 그날 우리는 파티에서 교장을 대신할 새로운 단어를 생각하고 있었는데, 한 배우미의 "그냥 '날개'라고 해요! 교장은 배우미에게 날개를 달아주는 사람이니까."라는 한 마디에 그렇게 부르게 되었다.

4.

예비학교를 운영하는 동시에 학교 마련을 위한 바탕 작업을 시작했다. 회계, 행정 작업에서부터 당장 파티를 홍보할 리플렛 디자인, 웹사이트 구상 등 하나의 회사가 창업하기 위한 모든 요소들을 준비해야 했다. 파티 소개 자료는 점차 늘어났고, 함께 하는 스승과 디자이너들도 늘어났다. 나는 이 시기의 날개를 발로 뛰는 날개—소위 말해 영업맨—라고 기억한다. 날개는 상상 이상으로 큰 기동력을 갖고 있는데, 하나를 마음먹으면 당장 달려가 눈으로 확인한 뒤 적극적으로 일을 추진해낸다. 출판도시문화재단 이사장을 만나러 가고, 입주기업 임원들을 만나 파티에 대해 설명하고, 파주 시장을 만나기도 했다. 분위기가 조금은 냉소적이더라도 특유의 차분함과 설득력으로 파티에 대한 설명을 매력적으로 이어나갔다. 심지어는

executives of many companies, and the Mayor of Paju to promote PaTI. Even when they were cynical, he persuaded them with his own calm and convincing attitude. Also, he hunted for students, promoting the preparatory school and PaTI. He tried to create a network between restaurants and cafes and PaTI for students. If he found good restaurants nearby Hongik University or in Paju Book City, he concluded an agreement with them for students to have a meal with a more reasonable price. Even when some restaurant owners turned a deaf ear to him, he did not give up. When he did that, I was really sorry for him. Beginning with a preparatory school, PaTI have created a human network through many meetings with people from all walks of life just for one year.

5.

There are several unforgettable moments when preparing for opening PaTI. In particular, I can't forget the moment when making the school song 'PaTI Arirang'. I remember it was evening in November. Nalgae was talking over the phone in a big room. Suddenly, he put it on speaker and called my name, saying, "Wait a moment. I'll record this conversation." He prepared for recording with his cell phone in a hurry and gave a sign. Soon, loud voices were heard over the receiver.

예비학교 배우미들과 직접 파티에 입학할 배우미를 찾아다니기도 했다. 또한
배우미들을 위해 식당이나 카페의 네트워크를 구축하려고 애썼는데, 홍대앞과
파주출판도시의 좋은 가게들이 있으면 바로 네트워크로 만들고 배우미들을 위한
할인 약정을 주인에게 제안했다. 이야기가 잘 통하지 않는다 싶어도 일단 제안했다.
그 모습은 옆에서 보면 가끔은 안쓰럽기까지 했다. 이렇게 파티는 예비학교를
시작으로 약 1년 동안 많은 사람들과의 만남으로, 결국 사람의 네트워크로 하나씩
진영을 갖추어나가기 시작했다.

5.
파티를 준비할 당시의 잊지 못할 순간들이 몇 가지 있는데, 그중 한 가지를
기억하자면 교가인 '파티 아리랑'이 탄생했을 때이다. 아마 11월의 어느 저녁
무렵이었던 것 같다. 날개집 큰 방에서 누군가와 전화 통화를 하던 날개가 "잠깐만,
잠깐만 기다려보세요. 녹음 준비를 좀 하고."라며 스피커폰으로 통화를 전환하고
얼른 나를 불렀다. 급하게 휴대폰으로 녹음 준비를 하고 신호를 주니, 곧바로 수화기
너머로 시끌벅적 어떤 노랫소리가 들리기 시작했다.

Rat-a-tat! Let's have a party! With a star in my mind..Arirang..Arirang..
Jump over it..Come on in, our design friend! We are all cool. Arirang..
Arirang..Jump over it.

The owners of the voices were Lim Dongchang and his students. I was not
sure if the sound heard with their voices was a piano or janggu sound. Anyway,
they laughed loudly clapping their hands for a long time after finishing the
song. I did not know what was going on at first, but it turned out that Nalgae
gave Lim Dongchang the lyrics that he made of the school song of PaTI
previous day and that Lim put melodies to the lyrics just in one day. I can't
forget the moment of Nalgae being excited and happy. Some would ask if it
was necessary to make a school song of the same educational institute as a
university. However, Nalgae had been dreaming of a school filled with poems
and songs because a song that the members of a certain community share
together has the power that creates a harmonious atmosphere, making them
interact with each other. Nalgae said that he had imagined a design school
in which people can 'sing and play music together when they are tired and
partake in joys with each other through music'.

덩-기덕..쿵덕! 우~리 오늘 파티 해요! 내 마음속 별과 함께..
아리랑..아리랑...멋지게 넘어요..어~서 와요 멋동무!
우리 모두 멋지어요..아리랑..아리랑..멋지게 넘어요..

노래를 부르는 주인공들은 임동창 스승과 그 제자들이었다. 피아노인지 장구인지,
굿거리 장단을 맞추면서 한바탕 노래를 끝내고는 껄껄대는 웃음 소리와 박수
소리에 웃음이 끊이질 않았다. 이게 무슨 상황인가 했더니, 전날 날개가 임동창
스승에게 파티 교가로 부를 노랫말을 써서 전달했고, 고작 하룻밤 사이에 바로
그에 맞는 노랫가락을 만들어 하나의 교가가 완성된 것이었다. 나는 그때의 행복한
날개를 잊지 못한다. 누가 보면 초등학교도 아니고 무슨 대학 과정에 준하는 곳에
교가가 필요하냐고 할지도 모르겠다. 하지만 날개는 늘 시와 음악이 함께하는
학교를 바라고 있었는데, 한 공간 안에 서로 공유하고 있는 음악이 있으면 마치
교감을 하듯 분위기를 하나로 만드는 힘이 있기 때문이다. 날개는 늘 상상했다고
한다. '지칠 때 함께 노래하고 연주하며, 즐거울 때 음악으로 기쁨을 나누는'
그런 배곳을.

6.

After a long journey, the PaTI opening ceremony was held 24 Feb., 2013. It was
the moment when our dream was realized. At first, it was just the dream of
Nalgae, but on the day, many people who came to participate in the ceremony
yarned and cheered for the start of new design education. Twenty students
who could grow with their teachers entered the institute and their trusty
teachers supported them. The opening ceremony drew attention from many
people, but at the same time, many difficulties followed.

7.

It is June 2017. Nalgae goes to work in his small car early in the morning today
as well. Nalgae wearing the blue overalls that has become his uniform both
in name and reality goes to school through mist. Once he arrives at Paju, he
goes round Isangjip House and then goes into his office Nalgaejip House to
work. He grows a roundworm flower planted in a small backyard and boils
good smelling tea every day. Whether it's a weekday or a weekend, he goes
to Paju even when he does not have any business. Also, he moves around in
his small car in his spare moments. Nalgae likes going on an unfamiliar road
seeing what is around and finding hidden plants, studios, or stores. He has

6.

2013년 2월 24일, 여러 여정 끝에 파티의 오름잔치(개교식)가 열렸다. 꿈꿔왔던
것이 실현되는 날이었다. 처음엔 날개의 꿈으로 시작했지만, 그날은 그렇지 않았다.
이미 그곳에 온 적지 않은 사람들이 새로운 디자인 교육에 대한 시작을 갈망하고
응원하고 있었다. 함께 걸어나갈 수 있는 22명의 배우미가 생겼고 뒤로 든든한
스승과 벗들이 있었다. 많은 주목을 받으며 시작의 문이 열렸고, 또한 동시에 많은
어려움들이 뒤따라왔다.

7.

2017년 6월, 날개는 오늘도 이른 새벽 꼬마 자동차를 타고 출근한다. 이제는
명실공히 파티 교복이 된 남색 작업복을 입고, 파주의 아침 안개를 뚫고 온다.
파주에 오면 제일 먼저 이상집을 한바퀴 돌고, 본인의 집무실인 날개집에 들어가
하루 업무를 시작한다. 매일 뒷편 작은 마당에 심어진 둥글레 꽃을 가꾸며, 향이
좋은 차를 끓여 마신다. 날개는 특별한 일이 없어도, 평일이든 주말이든 늘 파주로
온다. 그리고 조금의 짬만 나면 꼬마 자동차를 타고 주변을 돌아다닌다. 늘 가지
않았던 길을 다니면서 주변에 무엇이 있는지 살피고, 숨은 공장이나 스튜디오,

가게들을 발견한다. 그가 그동안 찍은 파주 풍경 사진은 아마 수백 장이 넘을 것이다. 그러한 특유의 호기심과 열려 있는 마음으로, 늘 눈과 귀를 열어두고 주변을 관찰하고 포용한다.

　　날개가 파티를 결심했을 때 늘 이야기하는 문구 두 개가 있다. 첫 번째는 "늦지 않다"는 말로, 그는 이 문장을 모암 윤양희 선생이 쓴 글씨 원본으로 작게 프린트해 늘 작업실 방에 붙여놨다. 이 문장은 '망양보뢰(亡羊補牢)'와도 뜻을 같이 하는데 '토끼를 보고 나서 사냥개를 불러도 늦지 않고, 양이 달아난 뒤에 우리를 고쳐도 늦지 않다(見兔而顧犬 未爲晚也 亡羊而補牢 未爲遲也)'라는 말로 '일이 잘못 되어도 바로 잡는다면 늦지 않다'라는 뜻을 갖고 있다. 두 번째는 "생각 그만하고 해버려!"라는 뜻인데, 박활민 디자이너가 그린 '삶고양이' 그림 시리즈 중 하나에 쓰여 있는 문장이다. 날개는 파티를 시작하기 전 두렵고 용기가 나지 않았을 때 이 문장들을 보고 마음을 다잡았다고 한다. 지금은 그로부터 5년이 지났다. 올해 첫 한배곳 과정의 졸업생이 나왔고, 서울시립미술관에서 날개의 작가 인생과 파티의 5년을 정리하는 전시도 가졌다. 날개도, 함께한 배우미도, 스승들도 아마 함께여서 이 불확실한 시간을 견뎌낼 수 있었던 것이 아닐까.

probably taken as many as more than hundreds of photos of Paju. He has such unique curiosity and an open mind that he always observes and embraces the surroundings with his eyes and ears open.

　　When Nalgae decided to build PaTI, he always mentioned two sentences. One is "it's not late." He printed out the sentence hand calligraphed by Moam Yun Yanghui in a small size and attached it on the wall of his office. This sentence is in line with the four character idiom 'mang-yang-bo-loe', meaning 'it is not late to whip hounds in after finding a rabbit, and it is not late to fix the stable after the lamb has fled'. In other words, if you correct your error although you think that things go wrong, it is not late. The other one is "stop thinking and do it!" This sentence was borrowed from a series of the pictures 'life and cats' by designer Park Hwalmin. Nalgae said that when he was afraid and had no courage before opening PaTI, he took heart from the sentence. Five years have passed since then. PaTI generated its first design majors, and the exhibition was held at Seoul Museum of Art for the purpose of recollecting the course PaTI has followed over the past five years and the artistic life of Nalgae. The teachers and students of PaTI and Nalgae embraced an uncertain future of PaTI at first, working in union.

8.

날개는 최근 스스로 자신의 또 다른 호를 '동파(東坡)'라고 지었다. 이는 '동쪽의
언덕'이라는 뜻으로, '동(東)'은 동아시아를, '파(坡)'는 언덕으로, '파주(坡州)'의
'파'자와 같다. 날개는 예전부터 파티의 장표를 풀어 '꿈언덕'이라고 부르는데, 파주,
그리고 파티를 '새내기들이 비빌 언덕이자, 그들의 꿈이 움트는 언덕'이라고 말한다.
그는 우리가 어디에 서 있는지 잘 알고 있다. 우리의 뿌리와 제다움을 잃지 않으면서,
이 작은 나라에서 동아시아로, 그리고 온누리로 뻗어나가는 것을 염원하고 있다.
날개 그리고 동파. 이 두 이름에 모두 파티가 담겨 있고, 곧 그의 염원이 담겨 있다.
동아시아의 꿈꾸는 언덕에서, 그는 여전히 꿈을 꾸고 있다.

번역. 이원미

8.

Recently, Nalgae made his additional pen name 'Dongpa', which means a 'Hill
in the east'. 'Dong' suggests East Asia, and 'Pa', the Chinese character that
means a hill, suggests the first letter of 'Paju'. He has called PaTI a 'hill of
dream' since long before and says that PaTI is a 'hill that gives new designers
many things to dream and hope for the future'. He exactly knows where we are
standing. He hopes that we go out into East Asia and into the world beyond
our country without losing our roots and identity. Nalgae, or Dongpa. The
name itself shows what PaTI is all about, and we can know what his dream is
through the name. At the hill full of dreams, he is still following his dreams.

Translation. Lee Wonmi

선생님,
페미니즘을
읽으십시오

Nalgae,
Please Read
Feminism

김동신
동신사, 한국

Kim Dongshin
Dongshinsa, Korea

«Asymmetric Typography», the English edition of «Typographische Gestaltung» translated by Ruari McLean, in this bookstore in 1977. 23. An irregular periodical publication

'날개집'에 관한 글을 써달라는 청탁을 받고 오랜만에 «직업으로서의 학문»을
다시 읽었습니다. 기억하실지 또 읽어보셨을지 모르겠습니다만 몇 년 전 날개집
근무를 그만둘 무렵 선생님께 이 책을 선물로 드린 일이 있습니다. 당시 저는 이제
막 책이라는 것을 읽기 시작한 늦된 학생으로, 세상에 이토록 정교하게 사고하는
사람들이 있으며 또한 문장으로서 그 생각을 이처럼 정확하게 표현할 수도 있다는
사실이 너무나 신기하고 놀라운 나머지 제가 읽고 좋았던 글의 일독을 가까운
이들에게 생각 없이 권한다거나 심지어 멋대로 책을 떠안기기도 하는, 생각해보면
일종의 정신적 신생아와 같은 상태가 아니었나 싶습니다. 아마 저 책을 고른 것
또한 선생님은 교수님, 즉 직업적으로 학문을 하시는 분이니 이거라면 재미뿐
아니라 실용적으로도 도움이 되겠다는 지극히 단순한 생각으로 골랐던 것일 테지요.
(얼마나 간결하고 알기 쉬운 제목이란 말입니까) 아무튼 옛 기억을 떠올리며
오랜만에 읽는 베버의 문장은 변함없이 아름답고 흥미롭게 느껴졌는데 이를테면
다음과 같은 구절이 그러했습니다.

> 진실로 '완성'된 예술품은 능가되는 일이 없을 것입니다. 또 그것은
> 낡아버리지도 않습니다. 개개인은 이러한 완성된 예술품의 의의를 각각

When I was asked to write an essay for 'nalgaejip', I read «Science as a
Vocation» once again in a long time. I am not sure whether you remember
or have read this book, which I gave to you as a gift when I quit working for
nalgaejip. At that time, I was an old student who just started reading books and
was amazed to know that there are people who think so sophisticatedly and
express their thoughts clearly in sentences. With this surprise I thoughtlessly
suggested to others the essays I liked or randomly gave books as gifts for
my acquaintances. In retrospect, I might have been in the intellectual state
like a newborn baby. I guess that I have picked that book simply because you
were a professor who does academia for a job, and since I thought this book
might be not only fun but also practically useful for your work (How concise
and easy to understand the title is!) Anyhow, Weber's sentences that I read
again as reflecting my old memories were timelessly beautiful and interesting.
For instance:

> A work of art that attains real 'fulfillment' will never be surpassed, and
> will never become obsolete; the individual may assess its significance
> for himself but no one will ever be able to say of a work that attains real
> 'fulfillment' in the artistic sense that it has been 'surpassed' by another

다르게 평가할 수는 있습니다. 그러나 아무도 예술적 의미에서 진실로 '완성'된 작품이 다른 하나의, 역시 '완성'된 작품에 의해 '추월당했다'라고는 결코 말할 수 없을 것입니다. 이에 반해 학문에서는 자기가 연구한 것이 10년, 20년, 50년이 지나면 낡은 것이 돼버린다는 사실을 우리 모두는 알고 있습니다. 이것이 학문연구의 운명이며 더 나아가 학문연구의 <u>목표</u>입니다. 학문은, 똑같은 운명에 처해 있는 그 밖의 모든 문화요소들의 경우와는 다른 매우 독특한 의미에서 이 운명과 목표에 예속되고 내맡겨져 있습니다. 학문상의 모든 '성취'는 새로운 '질문'을 뜻합니다. 그리고 이 '성취'는 '능가'되고 낡아버리기를 <u>원합니다</u>. 학문에 헌신하고자 하는 자는 누구나 이것을 감수해야 합니다.[1]

길면 십수 년 유효할 지위와 명성을 기준 삼아 처신하는 뭇 교수들과는 달리 학의 운명에 복속될 것을 담담하게 말하는 베버의 모습은 실로 역사에 기록된 인물다운 담대한 태도가 아닐 수 없습니다. 그래서 제게는 이 구절이 참 아름답게 보입니다만, 아마 불멸하는 예술가와 늙어버릴 교육자라는 두 가지 상 모두를

1. 강조는 원문에 따른 것입니다.

one that also attains 'fulfillment'.
By contrast, every one of us who works in science knows that what he has produced will be obsolete in ten, twenty, or fifty years. That is the fate, indeed, the <u>meaning</u> of scientific work, to which it is dedicated and devoted in quite specific sense, unlike all otherwise comparable cultural elements. Every scientific 'fulfillment' means new 'questions', and is intended to be 'surpassed' and <u>rendered</u> obsolete. Everyone who wants to serve science has to come to terms with this.[1]

Weber, who says his submission to the fate of science in simple sentences, unlike those professors who behave based on status and fame that will last at best for few decades, shows the bold attitude of a person who deserves to be recorded in the history. This sentences thus appear to me so beautiful, but as a person who strives for both roles as an immortal artist and an educator growing older, I believe you have a deeper level of understanding of these sentences that I cannot have.
　　One Opinion on the Suggested Topic
The reason why I write a letter with a title seemingly

1. Stress is original.

갖고자 하시는 선생님이라면 당사자로서 제가 볼 수 없는 다른 층위의 이해를
하시리라 짐작합니다.

제안받은 주제를 두고 디자인에 관련된 주제를 다루는 지면에 어울리지
않는 듯한 제목의 편지를 쓰게 된 까닭은 «직업으로서의 학문»을 드릴 때와 크게
다르지 않습니다. 좋은 것은 다른 이와 함께 나누면 더욱 좋게 되고 페미니즘은
제가 날개집을 나온 뒤 접한 것들 가운데에서도 특히 좋은 것이기 때문입니다. 모든
학문이 저마다의 좋음을 목적으로 가지겠습니다만 구체적인 삶 한가운데에서
사람으로 하여금 실질적으로 좋고 옳은 행동을 하도록 이끄는 사상은 페미니즘만
한 것을 별로 본 일이 없습니다. 더구나 페미니즘이 맞서는 문제는 일상의
가장 내밀한 부분까지 만연해 있는 탓에 그것을 문제라고 느끼는 사람조차 적어서
한층 해결이 까다롭기까지 합니다.

예를 들면 이런 것입니다. 페미니즘에 관심을 갖게 된 사람은 평생 음식을
만들어주신 어머니에 대한 감사한 마음을 표기 위해 그녀를 모종의 신령스러운
존재—타인의 생명을 살리는 숙명을 지니고 태어난 성녀이자 대지의 마음 따위를
품은—로 상찬하거나, 자신이 음식을 맛있게 먹어 '주는 것'이야말로 그녀가
무엇보다 원하는 일이라며 뿌듯한 얼굴로 "한 그릇 더 주세요."라고 말하며

irrelevant to the journal of Korean typography is not so much different from
the one I had when I gave you «Science as a Vocation». A good thing becomes
better when it is shared with others, and feminism is one of the best things
that I encountered after quitting nalgaejip. Surely every field of academia aims
for its own good, but I have not seen a study that better leads a person to do
the right things in his/her real life than the study of feminism. Moreover, the
problems that feminism confronts are so prevalent in every aspect of our daily
life so many people fail to perceive that they are problematic. This prevalence
makes it more difficult to solve the problems.

For instance, a person who has become interested in feminism does not
praise his/her mother as a sacred being — a saint who was born to regenerate
other' life or has the heart of the earth mother — or presents an empty bowl to
her as saying "Please give me one more bowl", with the thought that what she
wants the most is 'giving' appetite for her food. Instead, he/she will consider
it better to simply check the ingredients in the refrigerator on his/her own,
plan for a recipe, cook a dish, eat it with family, and clean the dishes and stove
top. Perhaps he/she might send a Starbucks gift icon for his/her mother to
have a quality time completely separated from her family.[2] It is obvious that
this little effort to return back mother's own time to her is a lot better than

빈 밥그릇을 내미는 행동을 하지 않습니다. 대신 스스로 냉장고 속 식재료의 상황을
검토하고 어떤 음식을 만들지 계획하며, 조리를 하고 상을 차려서 가족과 함께
먹은 뒤 묵묵하게 식기와 조리대를 세척하는 편이 더 낫다고 생각할 것입니다.
어쩌면 어머니가 온전히 가족과 분리된 시간을 가질 수 있도록 휴대폰으로
스타벅스² 기프티콘 한 장을 보낼지도 모릅니다. 원래 그녀의 것이었어야 할
시간을 되돌려주려고 하는 이 작은 노력이, 본인이 제공받던 무상 노동을 그녀가
수명이 다하는 날까지 불평 없이 지속하도록 돕는 진통제로서의 역할 외에는
아무런 기능도 하지 못할 한 마디 말보다야 훨씬 대단한 것임은 자명하겠지요.
사람은 이념을 위해서 죽을 수도 있는 존재라지만, 아무리 대단한 투사라도 양말을
바르게 벗어서 빨래 바구니 안에 넣는 간단한 동작 하나를 온전히 수행하지 않는
곳이 한국입니다. 이러한 상황에서 일상에서의 실천이 갖는 중요함이야 이 이상
말하지 않아도, 학생들에게 종이컵과 나무젓가락을 사용하는
대신 개인 컵과 수저를 휴대할 것을 권장하시던 선생님이 저보다
훨씬 잘 알고 계실 것입니다.

> 2. 수많은 필부들이 이상하리만치 스타벅스를
> 두려워하며 경멸하는 태도를 내보이는데
> 참 알 수 없는 일입니다.

 페미니즘은 미시적 생활 영역에서 드러나는 것뿐 아니라
이른바 '남성적'인 영역에 속한다고 여겨지는 것, 즉 크고

saying one easy word which functions no more than a painkiller as making
her to continue her wageless labor without any complaint. Some people might
have the courage to die for their convictions, but in Korea, they fail to perform
the simplest action of properly taking off and putting the socks in a laundry
basket. In this situation, without me saying anything, I believe that you—
who encouraged students to carry individual cups and utensils instead of
paper cups and wooden chopsticks—would know the significance of everyday
practice much better than myself.

 Feminism is concerned not only with the manifestations in microscopic
areas of life, but also with the problems considered to be in the so-called
'masculine' domain, i.e. to large, fundamental, and structural problems—of
course—. You once mentioned that you could escape from the complex of the
Western design through your encounter with Hangeul. The
discrimination against women, however, pervades inside
and outside, past and present in Korea, and there is no
place for escape. The First World in its own way and the
Third World in its own way—generally more explicitly—
look down women. Why is it that women, even with
the same amount of labor, receive less wage? Why only

> It is strange that so many ordinary men
> fear and despise Starbucks.

근본적이며 구조적인 문제에도—당연히—관계합니다. 선생님께서는 젊은 시절 가졌던 서구 디자인에 대한 콤플렉스를 한글과의 만남을 통해 벗어날 수 있었다고 하셨습니다만 여성에 대한 차별은 한국의 안에도 밖에도 과거에도 현재에도 피할 곳이 없습니다. 제1세계는 1세계의 방식으로 제3세계는 그곳 나름의 방식—대체로 더 노골적인—으로 여성을 하대합니다. 왜 여성이 같은 노동을 하고도 남성과 동일한 임금을 받지 못하며, 왜 학교와 회사와 정부 등 대다수 조직의 상층부에는 극히 적은 수의 여성만 들어갈 수 있고, 왜 여성은 공적인 자리에서조차 결혼과 자녀 유무가 그녀의 정체성을 대표하는 가장 중요한 사실인 양 취급받는 것일까요. 페미니즘은 인류의 절반이 유사 이래 처해 있는 이와 같은 부당한 상태에서 벗어나 자유롭고 안전하게, 다른 누구의 필요가 정한 바에 따라서가 아니라 그저 자신으로 살아갈 수 있도록 하기 위해 존재합니다. 선생님께서 남은 생을 통해 디자인할 가장 중요한 대상으로 사물이 아닌 학교라는 인간조직을 택하신 이상 페미니즘적 가치에 동의하고 그것을 실천하는 것은 스스로 부과한 과업 그 자체로부터 필연적으로 발생하는 의무입니다. 학교를 선생께서 걷고자 하시는 불멸로의 길을 밝혀줄 또 하나의 별로서만 여기시는 것이 아니라면 말입니다.

　　페미니즘은 더 나은 디자인 실천을 하는 데 있어서도 구체적으로 관계되어

extremely small number of women are allowed in the upper stratum of most social organizations such as schools, companies, and governments? Why is a woman's marital status or children are considered to be the most important factors in her identity even in the public venues? Feminism exists so that half of the mankind can become free from such unfair conditions and live freely and safely on its own, not according to the rules that others have set for their selfish needs. When you decided to design the humanistic institution of school and not some objects for the rest of your life, your agreement with feminist values and practicing them are the inescapable responsibilities that originate from the vocation you yourself have undertaken. This is especially so if you regard school more than just another star that will shed light on your road to immortality.

　　Feminism is closely related to the practice of better design. Design is a creative act. The culture of abhorring women is a major obstacle for a woman to take the very basic attitude as a creator, i.e. one who knows what she wants and carry through her thoughts into a visible output. This is a very serious problem given the reality of Korean design education where women make up 70% of current students. For example, let's look at the word 'lady' that you often used. This word is a common term denoting an ideal female type in the

있습니다. 디자인은 창조적 행위입니다. 그리고 여성을 혐오하는 문화는 여성이 창작자로서의 극히 기본적인 태도를 취하는 것, 즉 자기가 원하는 것을 알고 생각하는 바를 가시적 형태의 결과물에 이르기까지 관철시키는 데 큰 장애물로 작용합니다. 여성이 재학생의 70%를 차지하는 한국 디자인 교육 현장의 현실을 생각하면 이것은 매우 심각한 문제입니다. 예컨대 선생님께서도 종종 사용하셨던 '숙녀'라는 말을 살펴보겠습니다. 이 단어는 한국 사회에서 이상적 여성상을 나타내기 위해 흔히 사용되는 단어입니다만 사전적 의미에서도 알 수 있듯 숙녀의 본분은 침묵하는 것입니다. 그녀는 무엇을 원한다거나 좋거나 싫다는 자신의 생각을 소리 내어 말해서는 안 되며, 대신 남성으로 하여금 여성 자신의 욕망에 가장 부합할 만한 행동을 하도록 유도함으로써 원하는 바를 성취해야 한다는 다분히 굴절된 행동 방식을 권장받습니다. 그리고 이를 위하여 남성이 원하는 것을 그가 말하지 않아도 미리 알아차려 제공할 줄 아는 것이 현명한 여성이라고 교육받지요. 성공적으로 요조숙녀가 되면 얻을 수 있는 최고의 영예는 단어의 원전인 《시경》에 의하면 '군자의 배필'이 되는 것이라고 합니다.

기원전 500여 년 전에 만들어진 어원을 짚는 것이 요즘 시대에 맞느냐는 의문을 가지실 수도 있습니다만 현대 한국 사회에서도 '말하는 여성'을 향한 질시는

Korean society. As the lexical meaning implies, however, the fundamental quality of a lady is to remain silent. She should not say what she wants, likes, or dislikes, and should not express her thoughts outwardly. She is encouraged to have a completely distorted behavioral pattern of achieving what she wants by inducing men to perform the things that best suit her needs. For this purpose, she is educated to believe that providing what men want in advance, even before they speak out, is the quality of a wise woman. According to «Shikyung (Book of Odes)», the original text which coined the term 'lady', the best honor that a successful lady can achieve is becoming 'a wife of a fine man'.

You may have doubts about me mentioning the origin of the term that was created about 500 years ago to discuss the feminism, but the negative attitude on 'woman who speaks' is still solid in modern Korea. If a 20-year-old woman looks at a man's eyes and tells her opinion in sound sentences with proper subjects and verbs, she receives the reputation of being ill-mannered and strong-minded.[3] When she makes the ending of the sentences ambiguous, speaks in lisping pronunciation, giggles or cries while she speaks, in other words, if she shows a hint of 'feminine' attitude, the communication begins on the assumption

3. I did not set the particular age of a man since all men from teenage to those in their deathbeds can show similar response.

굳건합니다. 만약 어떤 20대 여성이 남성[3]의 눈을 바라보면서 주술 호응이 잘
이루어진 문장으로 자신의 의견을 말한다면 그녀는 버릇이 없고 기가 세다는 평가를
듣게 됩니다. 반대로 어미를 흐트러뜨리거나 '혀 짧은' 말투로 말한다거나, 말을
하면서 웃거나 울기라도 한다면, 즉 조금이라도 '여성적'인 태도를 내보이기라도
한다면 그녀의 의견은 감정적이고 신뢰도가 떨어지는 것으로 일단 평가절하
되면서 대화가 시작됩니다. 이 모든 판단에서 주장하는 내용은 중요하지 않습니다.
내용은 외모, 몸짓, 표정, 목소리, 말투 등의 요소가 모두 합격점을 받고 난 다음에
고려 대상이 될 수 있습니다. 무엇보다도 점수를 주고 평가를 하는 권력 자체가
기원전 500년에도 기원후 2017년에도 변함없이 남성에게 있다는 사실이 여성
창작자의 생존을 근본적으로 위협합니다. 혹시 '생존'이라는 단어가 과격하거나
상투적이라고 느끼시나요? 그러나 이것은 슬프게도 수사적 과장이 아니라 사실의
기술입니다. 너무 많은 남성들이 여성에게 폭력을 행사하고
심지어 목숨을 빼앗고 있기 때문에 여성들은 실제로 피해를 당할
가능성을 염두에 두면서 살아가고 있기 때문입니다.[4] 2016년
문화계 전 영역에서 일어났던 성폭력 사건의 폭로와 페미니즘의
물결을 조금이라도 살펴보셨다면 물론 이 또한 모르지 않으실

3. 남성의 나이를 특정하지 않는 것은
 10대부터 사망 직전의 상태에 있는
 모든 남성이 유사한 행태를 보일 수
 있기 때문입니다.
4. 선생님은 파주출판단지의 밤 풍경을
 무섭다고 생각해본 적이 있으신가요? 저는
 가끔 무섭습니다. 인적이 드물고 조명은
 적으며 수풀과 늪이 많기 때문입니다.
 그리고 저는 바로 앞 문장을 이 지면을

that her opinion is based on emotion and unreliable. In all of these judgments,
content of her opinion does not matter. The content can be evaluated only
after she receives passing scores on her appearance, body gesture, facial
expression, voice, and way of talking. Above all, the fact that the power of
scoring and evaluating is still at the hands of men, from 500 BCE to 2017
of the 20th century, seriously threatens the survival of women creators. Do
you think that the word 'survival' is too radical or cliché? Sadly, this is not a
rhetorical exaggeration but factual description. Since so many men are violent
to women up to the point of taking their lives away, many women in reality
live with the real possibility of getting hurt.[4] Of course, if you have ever looked
into the incidences of sexual violence and the wave of feminism in all cultural
fields, you will understand what I mean here.

 It is not easy for anyone to actually do what one
knows, but it seems extremely difficult for men to cope
properly with incidents related to misogyny. As feminism
emerging as an important social agenda, it has been often
witnessed that many so-called intellectual men fail to use
their brilliant intellects and sharp intuitions for resolving
the feministic issues even at the novice level. I have also

4. Have you ever thought that the night
 scene of Paju Publishing Complex fearful?
 I sometimes feel like that. There are not
 many people walking around, light is dim,
 and there are many bushes and swamps. I
 wrote this sentence worrying if I am giving
 any information to potential criminals.
 If you want to know more about the fears
 women feel in their daily lives, please
 see 'SBS Special' No. 454 Documentary
 ‹Cruel Fairy Tale, Alice in Restless Land›.

것입니다.

　　아는 것을 행하는 것은 누구에게든 쉽지 않습니다만 남성이 여성혐오와 관련된 사건에 올바른 대처를 하는 것은 유달리 어려운 일인가 봅니다. 페미니즘이 사회의 중요한 의제로 떠오른 이래, 지식인으로 공인되었던 수많은 남성들이 그들의 이름을 널리 알리게 했던 빛나는 지성과 날카로운 직관을 페미니즘과 관련된 사안에 대해서만은 극히 초보적인 수준으로도 발휘하지 못하는 광경이 얼마나 자주 목격되었는지 모릅니다. 세상 제문제를 구조적으로 관망하고 그 모든 것에 즐겨 의견을 덧붙이던 이들이 자신이 바로 여성을 차별하는 구조의 일원이라는 사실, 본인의 의도나 자각적 행동에 관계없이 단지 남성이라는 것으로 유무형의 이익을 취하며 살아가는 기득권이라는 평범한 사실을 받아들이기 힘들어하는 모습도 자주 봤습니다. 여성이 단지 여성이라는 이유로 이르면 태아 시기부터 죽임을 당하는 현실을 떠올려보면 남성의 생득적 이익이란 무엇일지 어렴풋이라도 상상할 수 있을 법도 한데 그 단순한 전환이 무척이나 어려운 듯했습니다. 그리고 이로써 불편한 기분을 느낄 때면—피상적이며 고상하지도 않은—'남녀 문제를 떠나'자고 합니다. 태어난 지 얼마 안 된 아기들이 눈앞에 있는

볼 지도 모를 범죄자에게 혹시나 어떤 정보를 주게 되는 것이 아닐까 걱정하면서 적었습니다. 여성이 느끼는 일상화된 공포에 대해서 더 알고 싶으시면 SBS 스페셜 454화 〈잔혹동화, 불안한 나라의 앨리스〉의 시청을 권합니다.

often observed that those who watched the situation far away as an outsider and gladly added opinions on everything, find it difficult to accept the fact that they themselves belong to the structure of discrimination and that they are vested with rights as having both tangible and intangible advantages for just being men. If one thinks about the reality that a woman, just because she is a female, can be killed when she is yet in the fetus, it is not too difficult to understand what men's innate advantage means. This simple reversal of thinking, however, seemed very difficult for many men. And whenever they feel uncomfortable about these issues, they often say the phrase 'regardless of the issue about men and women (which is superficial and not noble)'. While I have heard that new born babies believe that an object disappeared when it is covered with a paper, I have never expected to see grown men believing that the problem has been solved just by turning their eyes away from it. Of course, many more men than this type of men remained silent on this issue as if there has nothing happened.

　　Anyway, many things have changed. It is year 2017 when the president say that he will make a cabinet of equal number of men and women. More importantly, now women do not give up the unjust state but think, study, and act. Here are some examples of their action. Women's solidarities make

사물을 종이로 가리면 사물이 사라졌다고 믿는다는 얘기를 들어본 적은 있습니다만 문제에서 눈을 돌림으로써 문제가 해결되었다고 믿고 싶어하는 성인을 이렇게 많이 보게 될 줄은 미처 몰랐습니다. 물론 이 모든 유형의 남성들보다 더 많은 수의 남성은 이 문제에 대해서 침묵했습니다. 마치 아무 일도 일어나지 않았다는 듯 말입니다.

아무튼 많은 것이 변했습니다. 대통령이 남녀 동수 내각을 구성하겠다고 발언하는 2017년입니다. 그보다 중요한 것은 이제 여성들이 더 이상 부당한 상태를 체념하지 않고 생각하고 공부하며 행동하고 있다는 사실입니다. 행동의 예를 몇 가지 들어보겠습니다. 여성들의 연대는 여성혐오적 콘텐츠를 생산하는 기업과 방송국에 항의 전화를 하고 그들의 제품을 불매합니다. 송사에 휘말린 피해자에게 힘이 될 수 있도록 재판정에 동행합니다. 여성들의 목소리와 싸움의 역사를 책으로 기록하고 함께 이야기를 나누는 장을 지속적으로 만듭니다. 부당한 일을 당하면 대자보를 붙이고 탄원서를 모으며 시위를 합니다. 자살을 기도한 사람의 생명을 구하기 위해 한밤중에 달려가기도 합니다. 오늘날의 여성들은 이처럼 우아하지도 숙녀답지도 않은 일을 생면부지의 타인을 위해 기꺼이 합니다. 금전적 도움을 주는 것은 이 모든 활동 중에서 가장 소극적 형태의 연대일 뿐입니다. 여성들이 이렇게

calls the companies and broadcasters that produce women-abusive content to complain and boycott their products. They support women victims by accompanying them to the trials. They make books containing women's voices and fights for women's rights, as continuously creating venues for discussions. When a woman experiences an unfair treatment, they put posters, gather petitions, and protest in public. They go out in the middle of the night to save the life of a woman who attempts suicide. They do these neither elegant nor ladylike things for a person they have never met. Financial help is merely one of the passive forms of the help from the solidarities. As women are going forward step by step, some Korean men are amplifying the mood of hate in online space as an aversion. Perhaps because of this violence against women is becoming increasingly brutal and indiscriminative, and the age of the victims is also getting lower. Universities are no exception. The following are some results from searching the portal sites for keywords of university name (in alphabetical order) and sexual harassment, sexual violence. As you can see, violence and sexual violence in the schools are not related to the so-called 'grade' of the school. Also, considering that there is a close correlation between the entrance rate to excellent universities and the size of parents' assets, the 'level' of the family is not related either.

한 발짝씩 앞으로 나아가는 동안 적지 않은 한국 남성들은 그에 대한 반동처럼 온라인 공간을 거점 삼아 혐오의 정서를 증폭시키고 있습니다. 이 때문인지 오늘날 여성에 대한 폭력은 점점 더 잔혹하고 무차별적인 양상을 띠고 있으며 가해 연령 또한 낮아지고 있습니다. 대학교도 예외는 아닙니다. 다음은 대학 이름(가나다 순)과 성희롱, 성폭력을 키워드로 포털사이트에서 검색해본 결과를 몇 개 추려본 것입니다. 보시면 아시겠지만 학내에서 벌어지는 폭력, 성폭력 사건은 이른바 학교의 등급과 상관이 없습니다. 또한 우수 대학 진학률과 부모의 자산 규모에 밀접한 상관관계가 있음을 생각한다면 집안의 '수준' 역시 관련이 없음을 알 수 있습니다.

건국대 MT 동성 성희롱 논란…檢, 가해자들 기소 (연합뉴스, 2016년 10월 17일)

경희대 총학 비대위원장 '여성 비하' 발언으로 해임 (뉴스1, 2017년 3월 17일)

성희롱사건 신고자에 '2차 가해자'… 고려대 D학과 학생회 대응 논란 (한국경제, 2017년 5월 21일)

이 미친⊗, 돼지같이… 단국대 교수, 성희롱 파문 (한겨레, 2015년 8월 10일)

김⊗⊗ 성인식 시켜 줘야지 동국대 남학생 단톡방에서 성희롱 드러나 (조선일보, 2017년 3월 21일)

Disputes over Same-Sex Sexual Harassment among Konkuk Univ. students at a MT…SPO Accused the Assailants (Yonhapnews, 17 October 2016)

Dismissal of the Leader of Emergency Planning Committee of the Student Committee of Kyunghee Univ. for Disparaging Comments against Women (News1, 17 March 2017)

The Secondary Assailant for the Informant of Sexual Harassment Case…Disputes over the Student Committee of D Department in Korea University (Hankook Economy, 21 May 2017)

Shit⊗, Like a pig… A Professor of Dankuk Univ. Accused for Sexual Harassment (The Hankyoreh, 10 August 2015)

Kim⊗⊗ must go through coming-of-age ceremony": Sexual Harassment is Revealed in Dongkuk Univ. Male Students' Online Chatting room (Chosun Ilbo, 21 March 2017)

SPO Demands Imprisonment for a Professor at Dongkuk Univ. who Sexually Harassed a Female Student (Money Today, 26 May 2017)

Director of Myungji Univ. Basketball Team Goes to Trial for Sexually Harassing a Parent in Karaoke (Kiho Daily, 27 October 2017)

Disputes on a Professor at Baejae Univ. Accused of Sexual Harassment… Professor Says 'No Comments' (Nocut News, 24 March 2015)

檢 '여학생 성추행' 동국대 교수에 징역형 구형 (머니투데이, 2017년 5월 26일)

노래방에서 학부모 성추행 명지대 농구부 감독 법정행 (기호일보, 2016년 10월 27일)

배재대 교수 제자 성추행 의혹 '논란'... 해당 교수
"할말 없다" (노컷뉴스, 2015년 3월 24일)

성희롱 사건, 1년간 숨기고 가해자 징계도 안한 서강대 (인사이트, 2017년 3월 13일)

서울대 단톡방 '또' 성희롱... 몰카찍고 외모평가 '할거냐?' (서울신문, 2016년 7월 12일)

연세대서 또 다시 '단체 카톡방 성희롱' 논란 (KBS, 2017년 3월 6일)

조선대학교 데이트 폭력男, 여자친구 뺨 때리고 목을 조르며...
'끔찍한 2시간' (스포츠서울, 2015년 12월 8일)

중앙대 교수, 여학생 성추행 혐의로 직위해제 (국민일보, 2015년 5월 20일)

성희롱 징계자 받아준 충남대 로스쿨 (충청투데이, 2014년 2월 24일)

담뱃불로 여자친구 얼굴에 몹쓸 짓... 데이트폭력 대학생 검거 (연합뉴스, 2017년 5월 12일)

포항공대 학생, MT 펜션서 신입생 성폭행... 누리꾼 "첨단과학기술로 잘라야"
(이뉴스투데이, 2017년 2월 28일)

홍익대 '성희롱 단체 메시지' 논란... 성관계 여부 묻기도 (SBS, 2017년 2월 8일)

한양대서 또 성희롱 논란... "피해자는 더는 약자가 아니다" (뉴스1, 2017년 5월 29일)

Sogang Univ. Hid 'Sexual Harassment' Case for a Year and did not take any disciplinary measure for the Assailant (The Insight, 13 March 2017)

Online Chatting Room of Seoul National University, Sexual Harassment 'again'...Would You Take Pictures and Evaluate Appearances?
(Seoul News, 12 July 2017)

Dispute over Another 'Sexual Harassment in a Group Kakao talk chatting room' in Yonsei Univ. (KBS, 6 March 2017)

Chosun Univ. Dating Violence, A Man Slapping and Strangling His Girl friend...'two hours of nightmare' (Sports Seoul, 8 December 2015)

Professor at Chung-Ang Univ. Dismissed for Alleged Sexual Harassment of a Female Student (Kookmin Ilbo, 20 May 2015)

Chungnam Univ. Law School Accepted an Assailant of Sexual Harassment (Choongchung Today, 24 February 2012)

A student of dating violence arrested...attacking girlfriend's face with cigarette light (Yonhap News, 12 May 2017)

POSTEC student, sexually assaulted freshmen at a pension during a MT... netizen "we should cut his with cutting-edge science and technology"
(E-News Today, 28 February 2017)

Hongik Univ. 'Group message with sexually harassing words'...even asked

31. A publisher and a design company founded by Ahn Sangsoo in 1985. The company aims for a "creative group that makes new history in Korean graphic design". In 2005,

선생님은 어떠신지요? 젊은이들은 좋은 쪽으로도 나쁜 쪽으로도 더 빠르게 변하고 있고 대비해야 할 문제는 한층 심각해지고 있는 오늘날 학교라는 공동체의 총괄 디자이너로서 어떤 준비를 하고 계십니까? 저는 선생님께서 과거에 디자이너로서 이룬 성취에 대해서, 또한 노년기의 작업자로서 살아가는 태도에 대해서 변함없는 존경의 마음을 갖고 있습니다만 이러한 상황에 어떻게 대응하실지 얼마간 걱정이 됩니다. 1952년 대한민국에서 남성으로 태어나 일류 미술대학을 졸업하고 아트 디렉터와 국내 굴지의 디자인 회사 대표와 모교의 교수를 거쳐 마침내 '날개'로서 살아가는 생애의 궤적은 다른 어떤 평범한 남성의 삶보다도 여성이 겪는 불평등을 보지 않고 보지 못하기 쉬운 조건이기 때문입니다. 자신이 속한 시대와 공간을 철저하게 반성하고 그에 따라 삶의 실천방향을 바꾸는 것은 종교적 회심에 비견될 만한 계기—예컨대 한글과의 만남과 같은—라도 있지 않은 이상 개인의 힘으로는 어려운 일이기는 합니다. 약속된 당장의 평온한 일상[5]을 포기하고 더 높은 차원의 좋음을 위해 불편을 감수한다는 것이 평범한 사람에게 얼마나 어렵겠습니까. 그러므로 만약 선생님께서 페미니즘을 주제로 젊은 세대와 대화할 때 의견이 맞지 않거나 그들의 말이 이상하게 들린다 해도 그것은 노년기의 남성이라면 흔히 겪는 일이기도 합니다. 그러나 앞서 말씀드렸다시피 선생님 앞에 놓인 과제는 이러한

about sexual intercourse (SBS, 8 February 2017)
Another dispute for sexual harassment in Hanyang Univ…
"Victims are no longer the weak" (News 1, 29 May 2017)

What do you think about this situation? In a situation that young generation is changing faster towards either good or bad, and the problems which need preparation are becoming more serious, as the prime designer of a community of a school, what kinds of preparation are you undertaking? I have constant admiration for your prior life as a designer and an artist in your older age, but honestly I am also worried how you will respond to this situation. The trajectory of your life as a man who was born in Korea in 1952, graduated one of the top art schools, served as an art director, a president of famous design companies, a professor of your alma mater, and now living as 'Wing', you are in a state most prone to neglect the discrimination on women. Serious reflection on one's own era and space and changing the actual lifestyle are very difficult to do as an individual, unless there occurs a significant cause comparable to religious conversion, such as an encounter with Hangeul. How difficult it would be for an average person to give up the promised peaceful routine of life and suffer the inconvenience for the sake of a higher level of good?[5]

한국남성 일반의 인식 수준을 넘어서는 행동을 요하는 것입니다. 게다가 대신
'실무'를 처리해줄 관료화된 행정조직도 정교한 학칙도 이제는 없습니다.

 선생님께서는 홍익대학교를 그만두고 파주타이포그라피학교를 설립한 것을
달리는 KTX에서 내려 자가용으로 갈아탄 것과 같다고 말씀하셨습니다. 이는
기존 제도권 교육과는 근본적으로 다른 새로운 형태의 교육을 꿈꾼다는 의지를
밝히신 것일 테지요. 하지만 저는 이 KTX라는 시스템에서도 건져내야만 할
장점이 분명 있다고 생각합니다. 예컨대 KTX 승차권을 구입하면 그에 맞는 품질의
좌석과 서비스를 제공받으리라는 믿음이 있습니다. 기장은 그가 어떤 개성을 지닌
인간이냐에 상관없이 제 시간 제 위치에 안전하게 기차를 당도시킬 것이며, 승객의
안전을 위협하는 요인은 제거될 것이라는 것을 우리는 믿습니다. 설령 이 시스템이
오작동을 일으켜 열차가 늦고 탈선을 하거나 최악의 경우 테러범이 탑승할지라도,
그것이 결국 법에 따라 정상적 상태로 복구될 것이라는 믿음이
있기 때문에 우리는 이 사건들을 일탈적 사고라고 말할 수
있습니다. 최악의 인간들이 승무원과 승객으로 모인 순간에조차,
탁월한 인간의 극적인 강림이 없이도 무탈한 열차 운행이
가능하기를 희망하며 제도와 기술을 발달시켜온 것이 지난 수백

> 5. 물론 이것은 여성이 부담하고 있는
> 물리적·감정적 노동과 침묵으로
> 유지되는 평온함입니다.

 Therefore, it is natural that you might have different opinions on
feminism from the younger generation or find their arguments strange.
However, as I mentioned earlier, the task in front of you demands actions
beyond the general understanding of average Korean men. In addition, there is
no longer a bureaucratic administrative organization nor detailed college rules
which deals with these 'practices.

 You described your resignation from Hongik University and establishing
PaTI as taking off from a running KTX and switching to a sedan. This
depiction reveals your dream for a wholly new kind of education which is
fundamentally different from the existing institutional education. But I think
that there are some advantages in the KTX system that we can learn from.
For instance, when we purchase the KTX ticket, we have the faith that we
will have quality seats and service. The captain of the KTX,
regardless of his/her personality, will make the train arrive
at the promised place on the promised time. We also believe
that factors that threaten the safety of passengers will be
eliminated. Even if this system malfunctions, for instance
there occurs delay of the train, derailing, and in the worst
scenario a terrorist on board, we consider these as abnormal

> 5. Of course this is peace that is sustained
> by women's physical, emotional labor
> and silence.

년 동안 사람이 해온 일입니다. (위기에 빠진 기차를 구하는 영웅은 이제 영화나
드라마에서 만날 일입니다.) 마침 베버 또한 《직업으로서의 학문》에서 탈 것의
비유를 사용한 부분이 있습니다. 조금 길지만 인용해보겠습니다.

전차를 타는 우리 중의 어느 누구도—그가 전문 물리학자가 아니라면—전차가
어떻게 해서 움직이게 되는지를 전혀 알지 못합니다. 또 그것에 대해 알 필요도
없습니다. 그가 전차의 작동을 '신뢰'할 수 있으면 그것으로 충분하며 그는
이 신뢰에 기초하여 행동합니다. 그러나 그는 어떻게 전차가 이렇게 움직일 수
있도록 제조되는지에 대해서는 아무 것도 모릅니다.
그에 반해 미개인은 자신의 도구가 어떻게 만들어졌고 또 어떻게 작동하는지에
대해서 우리와는 비교할 수 없을 정도로 훨씬 더 잘 알고 있었습니다. 오늘날
우리가 돈을 지불할 때 돈으로 물건을—때로는 많이, 때로는 적게—살 수
있는 일이 화폐의 어떤 속성에 의해 가능한가라는 질문에 대해서는 거의
모두가 각각 다른 대답을 가지고 있을 것이라고 저는 장담합니다. 심지어
이 강당에 나의 동료 경제학자들이 있더라도 그들 역시 마찬가지일 것입니다.
그러나 미개인은 매일매일의 식량을 얻기 위해서는 어떻게 해야 하는지,

since we know that things will get back to its own place by law. For hundreds
of years people have been developing train system and technologies so that
the normal train ride can be possible even when the worst men are gathered as
crews and passengers—A hero who saves a train in danger is now only found
in movies and dramas—. In fact, Weber in «Science as a Vocation» used the
simile of vehicle. I quote it here although it is a bit long:

Unless he is a physicist, one who rides on the streetcar has no idea how
the car happened to get into motion. And he does not need to know. He
is satisfied that he may 'count' on the behavior of the streetcar, and he
orients his conduct according to this expectation; but he knows nothing
about what it takes to produce such a car so that it can move. The savage
knows incomparably more about his tools. When we spend money today
I bet that even if there are colleagues of political economy here in the hall,
almost every one of them will hold a different answer in readiness to the
question: How does it happen that one can buy something for money-
sometimes more and sometimes less? The savage knows what he does in
order to get his daily food and which institutions serve him in this pursuit.
The increasing intellectualization and rationalization do not, therefore,

또 어떤 제도들이 그렇게 하는 데 도움이 되는지를 알고 있었습니다.
그러므로 주지주의화와 합리화의 증대가 곧 우리가 처해 있는 생활조건에
대한 일상인들의 일반적 지식의 증대를 뜻하지는 않습니다. 그것은 오히려
다음과 같은 것을 뜻합니다. 우리는 원하기만 한다면 언제라도 우리의 삶의
조건들에 대한 지식을 얻을 수 있다는 것, 따라서 우리의 삶에서 작용하는
어떤 힘들도 원래 신비스럽고 예측할 수 없는 힘들이 아니라는 것, 오히려
모든 사물은—원칙적으로는—계산을 통해 지배될 수 있다는 것을 우리들이
알고 있거나 또는 그렇게 믿고 있다는 것을 뜻합니다.
이것은 세계의 탈주술화(脫呪術化)를 뜻합니다. 그러한 신비하고 예측할
수 없는 힘의 존재를 믿은 미개인이 했던 것처럼 정령(精靈)을 다스리거나
정령에게 간청하고 그 마음을 움직이기 위해 주술적 수단에 호소하는 따위의
일은 우리는 더 이상 할 필요가 없습니다. 정령에게 부탁했던 일들을 오늘날은
기술적 수단과 계산이 대신해줍니다. 무엇보다도 이것이 주지주의화가
그 자체로서 의미하는 바입니다.

indicate an increased and general knowledge of the conditions under
which one lives. It means something else, namely, the knowledge or belief
that if one but wished one could learn it at any time. Hence, it means that
principally there are no mysterious incalculable forces that come into play,
but rather that one can, in principle, master all things by calculation.
This means that the world is disenchanted. One need no longer have
recourse to magical means in order to master or implore the spirits,
as did the savage, for whom such mysterious powers existed. Technical
means and calculations perform the service. This above all is what
intellectualization means.

It is reasonable to examine the problem from the beginning for the
formation of new human organization which overcomes the limitations of
disenchantment and intellectualization. It also would be a living experience for
students to build up at least part of the world they belong from the very first
stage. However, there is no reason to go back to the past concerning the issues
about protecting the lives and human rights for the underprivileged in the
society. It is the responsibility of those who design the schools to diligently
study and catch up with the latest achievements and provide the results to the

탈주술화와 주지주의화의 한계를 극복한 새로운 인간조직의 구성을 위해 문제를
시원부터 검토해보는 것은 합당한 일입니다. 학생 스스로 자신이 속한 세계를
일부나마 최초 단계부터 구축해보는 것 또한 다른 어느 곳에서도 쉽게 하기 힘든
살아 있는 경험이겠지요. 그러나 사회적 약자의 생명과 인권을 보호하는 일에
대해서라면 과거로 거슬러 올라가야 할 이유가 없습니다. 오직 바로 지금 최신의
성취를 부지런히 공부하고 따라잡아야 할 뿐이며 그 결과를 학생에게 기본적인
안전망으로서 제공하는 것은 학교를 디자인한 사람들이 해야 할 일입니다.
학생들의 자주적 노력은 이러한 토대 위에서 벌어지는 부차적 활동이 되어야 하며,
그들에게는 4년이라는 짧은 시간 동안 자신의 재능과 열정을 좁은 의미에서의
디자인을 학습하는 일에 안전하고 온전하게 쏟아부을 권리가 있습니다. 제도권
교육은 그 제도를 운용하는 지도층의 보수성과 관료적 절차를 중요시하는 경색된
구조 탓에 사회적 약자와 폭력의 피해자들이 단지 정당한 대우를 받기 위해서
힘든 투쟁을 계속해야만 한다는 문제가 있습니다. 만약 파티와 같은 대안적 소규모
공동체에서조차 제도권 교육에서 느꼈던 것과 비슷한 막막함을 느끼는 일이
발생한다면 일마나 안타까운 일이겠습니까.
　　"인류 역사에서 소수자 인권보호가 다수결로 확보된 예는 하나도 없다"[6]고

students as the very basic safety net. Students' self-initiated efforts should
become the secondary activities based on this foundation. They have the
right to safely and wholly devote their talent and passion into learning the
design in a narrow sense for a short period of their four years. Institutional
education, because of the conservatism of the leadership and rigid structure
prioritizing the bureaucratic procedures, has to continuously struggle for the
social minorities and victims of violence so that at least they can be treated
fairly. It would be a shame if a person receives the similar gloomy feeling of
the institutionalized education in an alternative small community like PaTI.

　　They say that "In the history of humanity, there has never been a case
when the minority right protection was secured by majority vote."[6] The
development of human rights of minorities we have now was possible because
there were few who fought to change the reality and leaders
who correctly read the spirit of the era and "made judicial or
legislative resolutions." The person who has the most power
at PaTI is you. I think since you know this fact more than
anyone else, you have made efforts such as omitting your
title and establishing 'no authority to "building the goal
(Seumddut)" (In a hierarchical organization, it is only one

6. ‹Interview: Professor Chanwoon Park
at Hanyang University, the Director of
National Human Rights Commission,
"Majority vote cannot protect rights of
sexual minorities...Leaders should make
decision according to the spirit of the era"›,
«Hankook Ilbo», 25 February 2017.

합니다. 소수자의 인권이 지금만큼이나마 발전한 것은 현실을 바꾸자고 결심한
소수의 사람들의 투쟁과, 그러한 시대 정신을 읽고 '사법적 혹은 입법적 결단'을
내린 지도자가 있었기 때문에 가능했습니다. 그리고 파티에서 가장 큰 힘을 지닌
사람은 선생님입니다. 선생님 본인께서 누구보다 이 사실을 잘 알고 계시기 때문에
호칭을 생략하고 '무권위'를 '세움뜻'으로 세우는 등의 노력을 기울인 것이겠지요.
(위계가 엄연한 조직 안에서 권위의 없음을 천명할 수 있는 것은 위계의 정점에
서 있는 한 사람밖에 없습니다.) 권력의 발생은 인간 사회에서 불가피한 일이기에,
다만 저는 선생님이 지니신 그 힘을 합리적으로 활용하시기를, 페미니즘 이슈에서
선생님 역시 중요한 주체라는 것을, 또 그런 시대가 되었다는 것을 말씀드리고 싶을
뿐입니다. 물론 '주체로서 힘을 쓴다'는 것이 선생님의 의견을 가장 우선시해서
관철시키시라는 뜻은 아닙니다. 오히려 여성과 관련된 문제에서라면 가장 먼저
머릿속에 떠오르는 것, 가장 '자연스럽게' 여겨지는 생각은 일단
의심하고 보류하셔도 좋습니다. 그렇다고 침묵하고 모호한
태도를 취한다면 이것은 중립을 지키는 것이 아니라 그 자체로
하나의 분명한 입장이며, 이 또한 옳다고 할 수 없지요. 만약 이
모든 것이 혼란스럽고 알 수 없게 느껴지신다면 일단 선생님,

6. 〈인터뷰: 국가인권위 인권정책본부장
 지낸 박찬운 한양대 교수, "다수결로는
 성소수자 인권보호 못해…지도자가
 시대정신 따라 결단 내려야"〉, 《한국일보》,
 2017년 2월 25일.

person who is standing at the top of the hierarchy who can state that there is
no authority in the organization) Since the generation of power is inevitable in
human society, I only wanted to say that I wish you use your power reasonably,
know that you are one important subject in the feminist issues, and aware
that the time has come for these issues to be dealt with. Of course, I do not
mean by my phrase 'using power as a subject' that you should prioritize and
carry through your opinion. On the contrary, if you are concerned about issues
related to women, you can be suspicious and hold off the ideas that first and
most 'naturally' come up in your mind. This does not mean that you should
remain silent and ambiguous about your position. That will be not taking
a neutral position but having one clear position in itself, and cannot be said
right. If all these seem confusing and unintelligible, please first read feminism.
You should demonstrate your talent of encountering new things without
fear and pursuing learning without shame, which I have always admired and
was pleasingly surprised to see. In addition, there are many feminist women
who are professionally studying and solving the feminist issues. These are
the people you should go for when you need any help.
 I am sorry to write things not necessarily pleasant in this letter which
I send you in a long time. You might think I am arrogant to say something

페미니즘을 읽으십시오. 제가 늘 감탄하고 존경스럽게 여겼던 선생님의 태도, 즉
두려움 없이 새로운 것을 접하고 부끄럼 없이 배움을 구하는 재능을 이번에도
발휘하지 않으시면 안 됩니다. 덧붙여 세간에는 오래전부터 이 문제에 대해
전문적으로 연구하고 해결책을 강구해왔던 직업으로서의 페미니스트 여성들이
많으니 도움을 청한다면 반드시 그분들께 하셔야 할 것입니다.

　　오랜만에 드리는 편지에 유쾌하지만은 않은 이야기를 쓰게 되어 죄송합니다.
교육의 경험이 없는 자가 학교의 운영에 관해 말을 하는 것을 오만하다 느끼실지도
모르겠습니다. 그러나 "땅의 형세를 그리고자 하는 사람은, 산이나 다른 높은 곳의
특성을 파악하기 위해 아래로 내려가고 낮은 곳의 특성을 파악하기 위해 산 위로
올라간다"는 말이 있듯, 제가 있는 이 먼 곳까지 가끔씩 들려오는 소식들이 저로
하여금 여기서 보이는 풍경을 묘사하게끔 만들었습니다. 만약 저의 문체나 단어의
사용, 논리의 전개에서 불편한 기분을 느끼셨다면 사과드리며, 그럼에도 문장
저 너머에 숨겨진 진짜를 봐주실 것을 부탁드립니다. 그로써 파티가 더욱 훌륭한
학교로 발전하게 된다면, 저보다 아름답고 정확한 문장으로 편지를 쓸 수 있는
여성을 학생으로 가르칠 기회를 얻게 되실 것입니다.

　　번역. 김진영

about operating a school as a person who do not have any experience on
education. However, as the saying goes, "A person who wants to draw the
topography of a land goes downward to see the characteristics of mountains
and other high places, and climbs up the mountain to see the characteristics
of the lower lands", the news that I sometimes here in this far away place
made me to describe to you the landscape as I see here. I apologize if you felt
uncomfortable in my styles, words, or logic, but at the same time ask you
to look beyond my sentences to see the hidden truth. If PaTI develops into
a better school than now, you will have a chance to teach a woman who can
write letters in more beautiful and accurate sentences than myself.

　　Translation. Kim Jinyoung

35. A PC communication club formed by Hmail, operated by Dacom in 1987, users which included Ahn Sangsoo, Publication Industry Promotion Agency of Korea president Lee

sky,

moon,

dragons,

kites

and

smiles

tal

streeter

tal streeter

an american artist in asia

isbn 89-7059-015-3

ahn
graphics

sky, moon, dragons, kites and smiles
tal streeter
an american artist in asia

Immediately after the installation of his soaring red line 'ladder into the sky', a 70-foot-high, 13-ton minimalist sculpture entitled 'Endless Column', at the corner of 79th Street and Fifth Avenue next to the Metropolitan Museum, the tallest modern art work yet exhibited in New York City, sculptor Tal Streeter left the United States to study kite making in Japan. Two years later his 15-foot-high 'Flying Red Line' kites were exhibited in Tokyo's most prestigious contemporary gallery, the Minami.

Next he went to live in Korea as a artist on a Fulbright Fellowship where he made Seoul's first and largest constructivist/kinetic sculpture on the campus of Hong-Ik University, a work known throughout Korea. Subsequently, over the next twenty-five years, Streeter traveled throughout Asia, writing—he is considered the western authority on the subject of the traditional Eastern art of kite making—and making art in Korea, primarily large-scale sculpture.

In more than 350 photographs and 150 pages of text, essays by Streeter, Eastern and Western critics, artists, and journalists chart the art of a career work first exhibited in New York City, the large-scale sculptures, the New York Avant-Garde Festival, his involvement with Sky Art and Technology at M.I.T. as a Research Fellow in the Center for Advanced Visual Studies and his most recent commissions and exhibitions in the United States and Korea where he maintains a second home.

isbn 89-7059-015-3

sky,

moon,

dragons,

kites

and

smiles

tal

streeter

an

american

artist

in

asia

ahn
graphics

sky,

moon,

dragons,

kites

and

smiles

tal streeter

an american artist in asia

ahn graphics

ⓒ 프로파간다/스튜디오 나비.

© 프로파간다/스튜디오 나비.

"'자음과모음'이라는 제호가 결정됐을 때 제일 먼저 떠올린 분이 안상수 선생님이었어요. 자음과 모음이라는 타이포 혹은 의미에 대해 가장 큰 관심과 이해를 가지고 있는 분이라고 생각했으니까요. 그래서 그분하고 만나 잡지 성격이라든가 방향에 대해 많은 이야기를 했어요. 여러 번 회의를 거친 끝에 이 잡지는 철저하게 텍스트 위주로 가자고 결론을 내렸죠.

그래서 다른 잡지들이 흔하게 쓰는 작가 사진이라든가 하는 비주얼을 이 잡지에서는 전부 뺀 거죠. 표지에 사진 등을 넣지 않은 것은 물론이고 그 외의 본문에도 거의 넣지 않았어요. 텍스트에 중점을 두자는 취지로 작가 사진을 쓸 자리에는 작가 이름을 디자인적으로 변형해본다든가, 어쨌든 글씨 외에는 어떤 요소에도 방해받지 않았으면 하고 생각한거죠. 때문에 표지에서는 글씨가 좀 튀었으면 좋겠다고 생각했어요. 글씨에만 후가공을 한 것도 그런 취지였고. 단어 하나하나마다에 점이 찍혀 있는데 그것은 마침표가 아니라 총알처럼 단어를 두드러지게 하여 의미가 꽂히게 하는 장치로 의도한 거예요." (정은영)

〈다시 시도하라, 또 실패하라, 더 낫게 실패하라〉,
계간 《자음과모음》 20호, 2013년 여름호.

영화 '그대 안의 블루' 시나리오

이현승

"이현승 감독의 ‹그대 안의 블루›를 통해 처음으로 (그리고
아직까진 마지막으로) 영화의 아트 디렉션을 해 보았다.
이 책은 그때 만든 영화의 시나리오집이다. 판매용이
아니라 배우를 포함한 제작진이 현장에서 쓰는 용도로 만든
것이다. 원래의 시나리오집이 너무나 허술하게 생긴 데다가
대사와 상황 설명으로 일어진 '시나리오'라는 형식이
흥미로웠다. 주요 등장인물별로 대사의 글꼴을 달리하고
신별로 낮과 밤, 실내와 야외 장면 등으로 구분하는 시각
기호를 만들어 표시했다. 표지색을 '블루'로 하지 않은 것은
일종의 시각적 심술이었다."

《지금, 한국의 북디자이너 41인》, 프로파간다, 2009.

‹홀려라›

‹hollyeora›

유지원
홍익대학교, 한국

Yu Jiwon
Hongik University, Korea

글자는 생명처럼 증식한다. 후한의 허신이 지은 《설문해자(說文解字)》는 文字라는 단어를 이렇게 설명한다. 文은 우주와 생명의 '무늬'를 본딴 것이고, 字는 그 무늬들이 서로 조합되면서 증식해나간 '자식' 글자들이라고.

 ‹날개.파티› 전시에서는 '창작자 안상수'의 한글 그래픽 창작품들과 '교육자 안상수'의 사회적 작품인 파주타이포그라피학교(PaTI, 파티)가 양축을 이루었다. 전시는 창작과 교육 모두에서 과거를 결산하는 회고적 성격이 아니라, 지금 이 순간에도 끊임없이 움직이며 작업의 도정을 계속하는 현재진행형 활동 의지를 분명하게 드러내고 있었다.

 이런 맥락에서, 전시를 통해 '창작자 안상수'를 드러내는 가장 인상적인 작품은 ‹홀려라›였다. 전시장 안에 들어섰을 때 전면 한가운데에 다섯 점 캔버스로 나란히 설치된 2017년 신작이다. 이 작품은 여전한 현역으로서의 왕성한 활동력을 드러내는 동시에, 미래를 바라보는 현재 진행 중인 새로운 이정을 제시하고 있었다.

 ‹홀려라›에 이르기까지 안상수의 작품 경향에는 두 가지 큰 갈래가 있다. 추상주의적 경향을 대표하는 안상수체와 표현주의적 경향을 대표하는 '웃는 돌' 로고와 포스터 시리즈가 그것이다. 기하학적 접근의 '안상수체로부터'라는 작품이, 전시장 입구에 들어서서 왼쪽부터 시작하는 관람 순서에 따른 첫 전시작이었다.

Letters proliferate like a creature. «Shuowen Jiezi (說文解字)» compiled by Xu Shen, a scholar of the Eastern Han Dynasty, explains the Chinese word munja (文字), which means letters in English, as follows: mun (文) is based on 'patterns' of the universe and life and ja (字) is an 'outcome' of the combination and proliferation of the patterns.

 The exhibition titled ‹nalgae.PaTI› was held in collaboration with Ahn Sangsoo and Paju Typography Institute (PaTI), displaying Hangeul graphic creations by 'Ahn Sangsoo as a creator' and social works by 'Ahn Sangsoo as a educator'. From both creative and educational perspectives, the exhibition has clearly showed the will to continue on an active journey for graphic works, not the retrospective nature that looks back upon the past.

 In this respect, the most impressive work that reveals 'Ahn Sangsoo as a creator' is ‹hollyeora (be immersed)›. This is the artist's 2017 new work that consists of five canvas works on display in middle of the exhibition hall. This work shows his active energy as a prolific artist and presents his new artistic milestone for the future.

 Ahn Sangsoo's works including ‹hollyeora› are mainly divided into two depending on their tendency. 'Ahnsangsoo font' represents abstractionism and the logo 'Smiling Stones' and a series of posters displayed in this exhibition

publication of «bogoseo\bogoseo» in 1988. According to him, it has same pronunciation as the Chinese word, '文愛'. Some claim that this symbolizes the Illuminati or Freemason.

그로부터 한 작품 건너 뛰어 표현주의적 접근의 '웃는 돌' 로고와 포스터 시리즈가
등장한다.

1985년에 디자인된 안상수체는 기하학적·순수 형식논리적인 근거로 접근한
이성적이고 모더니즘적인 작업이다. 당대 일반적인 한국 시각 디자인계의
흐름으로부터 새로운 이정을 제시하기도 했다. 그런 한편 '웃는 돌' 로고와
포스터 시리즈는 이성과 논리보다는 손과 몸의 작품이다. 인체의 기술, 도구의
표현성, 그리고 물질성의 물리적인 세계를 적극적으로 끌어안는다. '웃는 돌'
로고는 죽산국제예술제의 포스터에 적용되었고, 이 포스터 시리즈는 1995년부터
2008년까지 제작되었다. 죽산국제예술제는 경기도 안성시에서 해마다 6월에
열리는 전위 예술 축제로, 자연과 인간의 만남을 주제로 펼쳐진다. 축제란 정연하고
명료한 언어의 장이라기보다는, 웅성거리는 노이즈의 장이다.

이 두 가지 경향은 얀 치홀트의 행보를 연상케 하기도 하지만 그 귀결은 다르다.
얀 치홀트는 젊은 날 '새로운 타이포그래피'를 표방하며 타이포그래피적으로
근원적인 요소들만으로(근원적 타이포그래피) 대담한 배열방식을 적용한(비대칭
타이포그래피) 모더니즘의 경향을 제시했다. 그러다가 영국 펭귄 출판사의
아트 디렉터가 된 이후부터는 전통적이고 역사주의적인 타이포그래피의 경향으로

represent expressionism. Entering the exhibition hall, spectators can see
first the work titled 'From Ahnsangsoo font' based on a geometric approach
according to the order of viewing works. The logo 'Smiling Stones' and a series
of posters based on expressionism are nearby on the same wall.

Ahnsangsoo Font designed in 1985 is a rational and modernist work that
adopts a geometric and pure formal logic approach, and it presented a new
milestone to Korea's contemporary visual design field. Meanwhile, the logo
'Smiling Stones' and the posters are a work based on the hands and bodies of
a human, not reason and logic. They actively embrace skills of a human body,
the expressivity of tools, and a physical world of materiality. The logo was
applied to the poster of the Juksan International Arts Festival, and the poster
was made in series from 1995 to 2008. The Juksan International Arts Festival
is an avant-garde art festival held annually in June at Anseong, Gyeonggi-do,
under the theme of exchange between nature and humans. The festival serves
as a place for rumbling noise, not for formal and clear languages.

The two tendencies mentioned above are reminiscent of the art walking of
Jan Tschihold, but the consequences are different. In his youth, Jan Tschihold
presented the trend of modernism (asymmetrical typography) to which the
method of bold arrangement A symmetric Typography was applied with

37. A poet of Japanese colonial period. This man's real name is Kim Haekyung. He made his debut in 1930 with his novel «December 12» and published abstract poems «Five

돌아섰다. 얀 치홀트의 두 경향 간 행보가 과격하고 배반적이었다면, 안상수의
두 경향은 ‹홀려라› 안에서 온건하게 어울리고 통합되며 화해를 이루고 있다.

그 화해의 방식은 한글 고유의 특성인 '모아쓰기'로 구현된다. 한글은 초성,
중성, 종성의 음소 혹은 자소들이 결합해서 한 음절을 이루는 모아쓰기 글자이다.
한글 기계화와 입력 방식의 역사는 이 음소와 음절 간의 자립과 결속의 관계를
끝없이 재정의하며 조율해온 역사이기도 했다. 풀어쓰기를 하지 않는 선에서
음소가 음절로부터 가장 독립성을 누렸던 모듈 시스템이 '안상수체'로 대표되는
세벌식 글자체들이었다. 이후 한글을 사용하는 매체 환경은 여전히 다변적으로
변화해오고 있다.

‹홀려라›에서는 새로운 방식의 이질적 요소 간의 결합이 제시되었다. 초성은
안상수체를 그대로 따와서, 기계적이고 근대적인 이성의 내적 규칙을 따르는
추상주의의 성격을 보여준다. 중성과 종성은 재질감과 운동성이 강한 표현주의의
성격을 드러낸다. 민화의 몸짓 표현을 따름으로써 글자란, 혹은 한글이란 학자와
전문가뿐 아니라 모든 민중의 일상 속에 깃들어 있다는 의식을 보인 것이다.
초성과 중종성 간의 결합뿐 아니라 작품의 제작 방식에서도 두 경향은 공존한다.
처음에 컴퓨터로 구상하고 출력한 후, 이 도안을 캔버스 위에 몸을 사용해서

the use of the underlying elements of typography (Elementary Typography),
claiming to 'new typography'. However, he turned to the traditional and
historical tendency since he became an art director of a British publishing
company, Penguin Books. While the two tendencies of Jan Tschihold's move
were radical and treacherous, ‹hollyeora› by Ahn shows the harmonious
integration and reconciliation of the two tendencies.

Such reconciliation was realized as 'syllable-based writing,' a characteristic
of Hangeul. Hangeul is an alphabet based on the syllable-based writing system,
so each syllable consists of an initial consonant, a vowel, and a final consonant,
or a consonant plus an inherent vowel. The history of typing in Hangeul
with the use of machine shows an endless redefinition and modification of
independence of a phoneme from a syllable and their unity. The system that
guarantees the most independence of a phoneme from a syllable without
using word-based writing includes three-pair fonts representing Ahnsangsoo
font. Since then, the media environment using Hangeul has undergone
a multilateral change.

‹hollyeora› presents a new way of combining heterogeneous elements.
Initial consonants derived from Ahnsangsoo font show abstractionism that
follows the internal rules of mechanical and modern rationality. Vowels and

Senses», «Architectural Infinite Cube» and novels «Nalgae», «Bongbyulgi». He also worked as an architect and a designer. Ahn Sangsoo gained PhD degree from Hanyang

여러 번 바니싱하며 공들여 옮겼다.

우주를 패턴으로 단순화해서 기하학적으로 인식한 무늬들은 수많은 사람들의 사연과 수런거림 속에서 다시 복잡하게 증식되어간다. 文과 字의 글자 세계는 ‹홀려라› 안에서 새로운 지표를 제시하면서, 유희적이고 독특하게 꿈틀대며 공존한다.

번역. 이원미

final consonants show the natures of expressionism with a strong sense of texture and motility.

By following the expressions of folk paintings, the work shows that letters, or Hangeul, are embedded in the daily life of ordinary people as well as scholars and experts. The two tendencies exist not only in the combination of an initial consonant, a vowel, and a final consonant but also the form of production of the work. After drawing up and printing out the design with computen, the artist transferred it onto the canvas and varnished the design many times using his body.

The patterns recognized geometrically by simplifying the universe proliferate in a complex form from the stories and chats of many people. The lettering world that mun (文) and ja (字) show exists in a playful and unique manner in the work ‹hollyeora›, presenting a new typographic indicator.

Translation. Lee Wonmi

나의아버지가나의곁에서조을적에나는

나의아버지가되고또

나는나의아버지의아버지가되고그런데또나의

아버지는나의아버지대로나의아버지인데

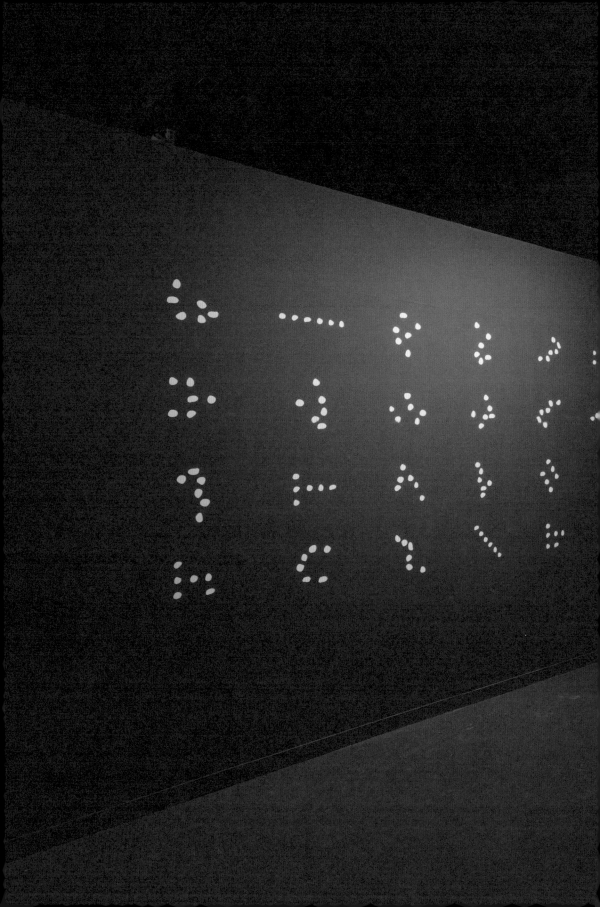

모순-사이로-
어슬렁대며

Walking-
Through-
Contradictions

최성민
서울시립대학교, 한국

Choi Sungmin
University of Seoul, Korea

⟨날개.파티⟩는 디자이너 안상수의 30여 년 작품 활동을 돌아보는 회고전 성격과
그가 세운 대안적 교육 기관 파주타이포그라피학교의 5년 활동을 중간 결산하는
성격을 동시에 띤다. 위험이 없지는 않은 기획이다. 자칫하면 스승은 제 업적을
철저히 반추하지 못할 수도 있고, 스승의 위세에 눌린 교육 공동체는 자유로운
자기표현에 어려움을 겪을 수도 있다.

다행히 전시는 무기력한 절충에 그치지도 않고, 어느 일방이 다른 편에
장식품으로 복무하는 광경을 볼썽사납게 연출하지도 않는다. 전시장은 안상수와
파티로 이분되는데, 두 공간은 서로 눈치를 살피지 않고 힘을 겨룬다. 안상수는 여러
대표작을 슬쩍 건너뛰고 소수 주제에 집중하는 구성과 야심적인 신작을 선보이며,
단순한 회고를 거부한다. 파티 공간에도 날개의 그림자는 어쩔 수 없이 넓고 짙게
깔렸지만,[1] 배우미들은 그 안에 머물지 않고 들락날락 소란을 피운다.

그런데도 고백컨대, 나는 두 공간 모두 '안상수'라는 틀을
통해서만 접근하고 말았다. 여러 이유가 있겠지만, 아마 전시가
열린다는 소식을 들은 다음부터 줄곧 본격 회고전을 멋대로
고대했던 마음도—사실상 '반(反)회고전'에 가까운 전시회에
일차적으로 당황한 심리와 결합해—파티를 안상수 작품의

1. '날개'는 안상수의 아호이자 파티에서
 교장을 가리키는 말이다.

⟨nalgae.PaTI⟩ is a dual exhibition: on one hand, it is a thirty-year career
retrospective of the designer Ahn Sangsoo; on the other hand, it showcases
the five-year work of Paju Institute of Typography, an alternative design
school founded by Ahn. The structure is not without risk. The master may fail
to fully explore the opportunity to reflect on his own body of work; the pupils,
daunted by the master's influence, may have difficulty in freely expressing
themselves.

It is good, then, to see that the exhibition neither turns out to be a bland
compromise nor displays an unsightly view of one party serving the other as
an ornament. The gallery is evenly divided into two sections—one for Ahn
Sangsoo and the other for the PaTI—and both parties seem to be of good
spirit, vying with each other without a sign of modesty. Ahn refuses to put up
a simple retrospective, by nimbly skipping some of his well-
known projects and focusing on a small selection, as well
as by introducing some ambitious new works. Perhaps it is
expected that the Nalgae's influence and presence would
be highly visible in the PaTI section,[1] but his students do
not stay quietly in their master's shadow: on the contrary,
they make a diverse and lively scene with their own varied

1. 'Nalgae', meaning 'wing' in Korean, is a nom
 de plume of Ahn Sangsoo, as well as a term
 for 'principal' at the PaTI.

연장선에서 보려는 시각에 힘을 실어주었을 것이다. 이 글은 ‹날개.파티› 전시장을
몇 차례 거닐며 떠오른 생각을 기록하는데, ‘날개’에 소개된 작품은 비교적 꼼꼼히
살피지만, ‘파티’는 안상수에 관한 논의와 연관된 측면만 거론할 것이다. 그곳에는
여러 배우미의 다양한 작품이 있고, 모두 따로 살피고 논할 가치가 있겠으나,
이 글에서는 미처 그러지 못한다는 점을 밝힌다.

‹날개.파티›를 볼 때 또렷하게 다가오는 인상이 있다. 어울리지 않는, 어울리지
말아야 할 듯한 여러 개념과 요소가 태연하게 뒤섞인 인상이다. 모(矛)와 순(盾)이
천진하거나 위태롭게 공존하는 구조는 다양한 축에 걸쳐 나타난다. 입구에서
관객을 압도하는 대형 문자도 연작 ‹홀려라›(2017)를 보자. 기하학적으로 작도된,
기계적인 한글 활자 자모와 붓으로 흘려 쓴 듯한 한자 요소가 전설상 동물의 머리와
몸뚱이처럼 연결된 형상이다. 이성과 정념, 영원과 순간, 계획된 질서와 즉흥적
혼란이 마치 무의미한 구별인 것처럼 공존한다.

 안상수는 어떤 홍보 영상에서 이 작품을 배경에 두고, “두 개의 아주 다른,
이질적인 형태가 만나면서 형태 자체가 흘려요.”라고 말하면서 “한글의 힘이

contributions.

 I must confess, however, to having approached both parts in terms of Ahn
Sangsoo's work. There could be several reasons, including the fact that I had
been eagerly anticipating a full retrospective ever since I heard the news of his
planned exhibition, and it—combined with my initial perplexity at what might
be better described as an anti-retrospective—may have added a momentum
to my impulse to see the PaTI as an extension of his own work (which it may
be to a degree, but not merely it). This essay suggests some of the ideas I had
during and after several viewings of the exhibition, and while the works in the
Nalgae part will mostly receive rather careful readings, the PaTI part will only
be addressed on the aspects that resonate with my discussion of Ahn's work.
Each of the many contributions by the students deserves appreciation and
discussion, but this text has not been able to afford it.

One of the most vivid impressions I had from ‹nalgae.PaTI› is the cool
coexistence of apparently incompatible ideas and elements. The innocent
or precarious contradictions appear along several axes. Take, for example,
‹Hollyeora› (2017): a series of large-scale letter-pictures overwhelming the
entering visitors. Each piece shows a geometrically constructed Hangeul

작용하는 거"라고 덧붙인다.[2] 이보다는 세속적인 유물론적 시각에서 봐도, 단순한
이분법은 조금 더 복잡해진다. 사실, ‹홀려라›는 활자로 조판하지도, 붓으로 직접
쓰지도 않은 회화 작품이다. 아마도 기하학적 활자 형태와 유연한 붓글씨 형태를
신중히 설계 도안한 다음, 이를 캔버스에 옮기고 아크릴 물감으로 꼼꼼히 채워 그린
그림일 것이다. 대비 요소가 결합하는 인상은 망막에 닿아 머릿속에서 구성되는
이미지일 뿐, 실제 제작 방식은 형태의 물적 기원에 관심이 없다.

전시 순서상 첫 작품은 안상수체(1985)다. 벽에 붙은 2.5차원 글자 모형에
갖가지 수치가 표시된 글자 도면이 영상으로 투사된다. 전에도 안상수체는 수치가
적힌 도면으로 제시되는 일이 잦았다. 합리성과 체계성, 어쩌면 개방성을 과시하는
장치일 것이다. 공개된 수치가 정확히 무슨 뜻인지는 해독하기 어렵지만, 모두
'0.5000' '1.8000' '3.0000' 등으로 간결한 점이 돋보인다. '739'나 '651' 따위
지저분한 수치는 없다.

과학적 외관과 제한된 단위 격자에 의존하는 구성주의적
체계성에서, 안상수체는 20세기 전간기에 헤르베르트 바이어나
쿠르트 슈비터스, 얀 치홀트 등이 선구하고 전후에 빔 크라우얼
등이 이어간 기하학적 문자 실험과 연결된다.[3] 네모틀에 갇혀

2. ‹날개.파티› 전시회 홍보 영상,
서울시립미술관, 2017,
https://youtu.be/fekRwMgpLRU.
3. 안상수가 1977년 종로의 어느 헌책방에서
치홀트의 «Asymmetric Typography»를
발견한 것은 유명한 일화다. 그리고
1985년에 그가 디자인한 제3회

typographic element and a cursive form reminiscent of Chinese calligraphy,
combined together like the head and the body of a mythical creature. Reason
and emotion, calculated order and improvised chaos, the timeless and the
instantaneous exit hand-in-hand as if such distinctions are irrelevant.

In a promotional video, Ahn himself—using an image of ‹Hollyeora› as
a backdrop—says: "when two disparate shapes encounter, the form itself
becomes immersed ... because of the energy of Hangeul".[2] But a more worldly,
materialist inspection will complicate the simple dichotomy, too. As a series
of paintings, ‹Hollyeora› is neither typographic nor calligraphic. Perhaps
both the geometric type-forms and the flowing brushstrokes were carefully
designed and transferred to the canvases, to be painstakingly filled with acrylic
paint. The impression of contrasting elements joining with each other is a
pure image formed in mind after stimulations on retinae:
the actual production technique is simply indifferent to the
formal components' material origins.

Inside the gallery, the first on the exhibit list is
Ahnsangsoo font (1985): a non-square, geometric Hangeul
typeface. A physical model of a character is fixed on the wall,
on which a video showing some technical drawings related

2. Promotional video for ‹nalgae.PaTI›
exhibition (Seoul Museum of Art, 2017),
https://youtu.be/fekRwMgpLRU.

태어난 초기 훈민정음 글자꼴보다 오히려 몇몇 20세기 현대주의 알파벳에서 안상수체의 직접적 선례를 보는 것도 불가능하지는 않다.

　　그런데 여기서 글자와 도면이 서로 다른 매체에 실려 이중으로 제시되는 점은 시사적이다. 글자 모형은 투박하고 불완전하면서도 단단하고 변형 불가능한 현실 물질의 완고성을 암시한다. 대조적으로, 도면 영상은 이상적이고 투명하지만 불안정하게 명멸한다. 더욱이 모형과 영상은 서로 정확하게 들어맞지 못하고 조금씩 어긋난다. 이 설치 구성이 보여주는 모습은 수학적 질서에서 글자가 파생하는 과정이 아니라, 거꾸로 글자 표면에 수학적 질서가 덧씌워지는 과정이다. 이는 간결한 수치로 표상되는 합리성이 어쩌면 안상수체의 내적 원리만큼이나 외적 서사 기제일지도 모른다는 생각을 부추긴다.

　　바로 옆에 전시된 죽산국제예술제 포스터 연작(1995–2008)은 안상수체와 정반대로 불규칙한 손놀림에 형태를 맡기려는 충동을 내비친다. 작가가 인쇄소를 직접 방문해 잉크 묻힌 붓을 즉흥적으로 휘갈겨 형태를 얻어내는 방법에는 공연 예술 같은 측면이 있다. 이런 조형 방법은 창작물의 추상적 구조가 아니라 창작 주체의 실존을 강조한다. 객관적 추상의 현현 같은 안상수체와는

〈홍익시각디자이너협회 회원전〉 포스터에는 1967년 크라우얼이 저해상도 CRT 모니터 스크린에 최적화된 활자체로 제안한 '뉴 알파벳'이 안상수체와 함께 쓰였다.

to the character is projected. Ahnsangsoo font has often been presented with technical drawings before: a device to display the rationality, system, and openness behind the design. It is hard to decipher the numerical values, but one can notice that they are all neatly modularized ('0.5000' '1.8000' '3.0000' etc.) There are no messy values like '739' or '651'.

　　In the scientific appearance and the constructive modularity, Ahnsangsoo font connects with the geometric letterforms from the twentieth century: experiments by designers such as Herbert Bayer, Kurt Schwitters, and Jan Tschichold during the interwar years, and Wim Crouwel after the war.[3] Certainly, it is possible to see a even more direct precedent for Ahnsangsoo font in the modernist alphabets than in the earliest, square-form Hangeul letters.

　　Here, it is suggestive that the character and the drawings are presented in different mediums. The character model implies the crude, imperfect, solid, and fixed nature of obstinate materials in reality. By contrast, the drawing video is idealized and transparent, but also transient. The model and the video do not always register, often missing each other slightly. The construction renders a process in

3. It is a famous story that Ahn Sangsoo discovered a copy of Tschichold's «Asymmetric Typography» at a used bookstore in Jongno, Seoul, in 1977. And he used—along with Ahnsangsoo font—New Alphabet, a typeface designed by Wim Crouwel based on the coarse grid of the CRT display, in a poster for the Third Exhibition of Hongik Visual Designers' Association in 1985.

거리가 먼 기법이다. 그러나 포스터에서는 육체적·즉흥적·주정적인 붓 자국과
개념적·계획적·이성적인 글자가 별 긴장 없이 공존한다. 그토록 서로 적대하던
실존주의(몸짓)와 형식주의(추상적 글자꼴)건만, 여기서는 그까짓 이견이
뭐 대수냐는 듯 멋과 흥에 함께 취한다. 대립을 극복한다기보다 모순의 존재
자체를 무시한다.

물론 ‹홀려라›와 마찬가지로 여기서도 실제 제작 방법은 이미지가 보이는
대조적 성질에 무관심하다. 어떤 이미지든, 물질적으로는 얇은 금속판에 묻은
잉크를 종이에 찍어낸 결과일 뿐이다. 디자인과 타이포그래피에서 작품의 실제
물성을 겉에서 보이는 이미지의 속성이 아니라 제시 수단 또는 복제 수단이다.
스크린이나 인쇄물에서는 어떤 이미지건 간접적 흔적으로서 위상밖에 차지하지
못한다. 죽산국제예술제 포스터에서 다른 점은, 이미지가 최초로 생성된 순간/곳과
포스터에 마침내 찍혀 나온 순간/곳의 거리가 비교적 짧다는 데 있다.

‹라이프치히 문자 드로잉›(2007)에서는 기하학적 글자와 즉흥적 몸짓이
더 직접적으로 충돌한다. 히읗, 비읍, 시옷 등 안상수체 한글 자모를 활자로
만들고 잉크를 묻힌 다음 종이에 찍고 문질러 활자상이 번지고 겹치는 이미지를
얻어낸 작품이다. 인쇄 기법이 쓰이지만, 복제 수단이 아니라 유일무이한 자국을

which the mathematical order is superimposed on the letterform, instead of
having the latter derived from the former. It encourages the speculation that
the rationality represented by the neat values may be as much an external
narrative apparatus as an internal principle.

In diametrical opposition to Ahnsangsoo font, posters for the Juksan
International Arts Festival (1995–2008) in the next room display an impulse
to let irregular hand movements determine the form. There is something
performative to the method: the designer visits the printing shop and
spontaneously creates forms on the shop floor, using a brush. This method
emphasizes the creator's existence and actions instead of the object's
abstract structure—a long way from Ahnsangsoo font, an embodiment of
objective abstraction. The existentialism (of hand gestures) and the formalism
(of the abstract letterform), once so antagonistic to each other, are now
happily indulging together in the tasteful patterns and rich colors, as if their
difference is not important. This looks less like the sublation (Aufhebung) of
a contradiction than the negation of its very existence.

Similar to ‹Hollyeora›, however, the actual production method is
indifferent to the contrasting characteristics of the posters' formal elements.
In material terms, regardless of its formal properties, an image is no more

만드는 수단으로 쓰인다. 전시 설명에 따르면, 작품은 "한글 문자의 고유한
물질성을 일찍이 자각하고, 감춰진 형상을 구체적으로 드러내며, 항상 새로운
뜻을 음미해내듯이 작업"한 결과다. 한글이 아닌 어떤 글자로도 (예컨대 '시옷'
대신 알파벳 문자 'v'로도), 심지어는 글자 아닌 형태로도 비슷한 이미지를 얻을 수
있다는 점에서, 이 설명은 과장이다. 그러나 이들 이미지가 안상수체 도면에 함축된
확정성과 질서를 얼마간 배반하는 것은 사실이고, 이를 통해 언어 복제 전달 체계와
질료의 불안정한 '뒷면'을 문자 그대로 의식하게 해주는 것도 사실이다.

〈문자도 영상〉(2017)과 〈한글 타일〉(2017)은 안상수의 기존 작업을 새로운
매체와 기능에 응용한 작품이다. 그런데 두 작품이 상기시키는 타이포그래피의
시간성은 서로 반대 방향을 가리킨다. 〈문자도 영상〉은 안상수가 한글 자모를
언어 소통 수단이 아니라 조형 요소로 활용해 만든 '문자도' 시리즈를 동영상으로
번역한다. 2차원 문자도에 내재하는 구조와 동세, 리듬을 외삽법으로 해석해
확장하면서, 마치 활자에 갇힌 시간을 되살려 흐르게 하려는 듯한 인상을 준다.
안상수체 '굿즈'에 해당하는 〈한글 타일〉은 벽에 붙이는 타일을 활자처럼 사용하게
만든 제품이다. 전시장에서는 이 타일을 커다란 벽면에 붙여 만든 텍스트 작품을
볼 수 있다. 전시 설명에 따르면 "시각 기호 체계가 소리의 시각화로 곧장 연결되는

than an outcome of a process that involves metal plates, ink and its transfer to
paper. For design and typography, what determines the actual materiality of a
work is not the apparent nature of the image but the means of presentation or
reproduction. On screen or printed surface, an image can only claim a status
as an indirect trace. What distinguishes the Juksan Festival posters is the
relatively short distance between the time and place of the image's origination
and those of its ultimate duplication.

The geometric letters and the instantaneous movement collide more
directly on ‹Leipzig Letter Drawing Series› (2007). Here, some of the
Ahnsangsoo font types are inked, pressed, and rubbed on paper to produce
smudging and overlapping marks. Printing process is used, but not as a
means of duplication but to make unique artifacts. The exhibition brochure
explains that the work "reveals figurations and type-ness hidden in Hangeul
design and keeps looking for new meaning by refigurating". This is clearly
an overstatement, given that similar marks can be made with any script (for
example, Korean letter 'ㅅ' can be substituted with the alphabet letter 'v') or
any other similar-shaped objects. It is true, however, that the images betray
the certainty and order embedded in the technical drawings for Ahnsangsoo
font, and in so doing, make us see the unstable 'back' of a system to duplicate

일종의 악보” 같은 작품인데, 모든 악보가 그렇듯, 시간 속에 생동하는 소리를
고정하고 2차원 이미지에 가두는 작품이기도 하다.

　　여기서 타일이 지시 또는 포착하는 소리가 재미있다. “홀려라........ㄹ ㄹ..
ㅇ홀려라..홀려라...홀려라.....홀려라.ㅏ ㄹ라ㄹ ㄹ ㄹ..ㄹ ㄹ..ㅇ ㅇ ㅇ ㅇ ㅇ ㅇ ㅇ ㅇ...”
기하학적인 글자가 반복되며 형성하는 시각 패턴만 보면 기술적인 부호나 전자
음악이 떠오르지만, 내용을 읽어보면 마치 신통한 사람이 술법을 부릴 때 외는
주문(呪文)처럼 들린다. 언어학자 오스틴에 따르면 언술에는 현실을 묘사하는 데
그치는 ‘진술어’와 행동을 유발함으로써 현실을 바꾸는 ‘수행어’가 있는데, 주문은
말하자면 비과학적 기대가 걸린 수행문인 셈이다. 그런데 문자는 지금 여기에서
작동하는 언술을 고정해 영속화했다가 어느 때건 읽는 이의 입과 마음에서
되살리므로, 근본적으로 수행문 같은 성격을 띤다. 하물며 같은 말을 무수히 많은
입과 마음에서 되살리는 활자라면... 근대 이전 유럽에서 인쇄술이 ‘검은 예술’로
불리곤 했던 것도 무리는 아니다. 활자는 홀린다. 아무리 과학적인 한글이라도,
아무리 현대적인 안상수체라도 마찬가지다. 〈한글 타일〉에서 형태와 내용의 대비가
주는 각성 효과가 새삼스러울 뿐이다.

and transmit written language.

　　‹Letter Work› and ‹Hangeul Tile› (both 2017) extend Ahn’s existing work
to new mediums and applications. But each approaches the temporality of
typography from an opposite direction. ‹Letter Work› translates some of his
letter-pictures into moving images. Extrapolating the structure, dynamism and
rhythm inherent in the two-dimensional images, it attempts to unleash the
temporal dimension frozen by types. ‹Hangeul Tile› showcases an Ahnsangsoo
font merchandise: a type-like tiling system, by which you can produce writing
on the wall. In the exhibition, the tiles are applied on a huge wall to make a
text piece: according to the brochure, it “can be read as a sort of musical notes
whose visual symbol system is immediately connected to visualization of
sound”. It can also be viewed as a two-dimensional image that, just like any
notes, captures and fixes a sound that was once alive in time.

　　The ‘sound’ that the tiles denote or capture in this particular constellation
is interesting. The visual pattern created by the sequence of geometric letters
reminds of a technical code or electronic music, but the text reads like some
kind of incantation (“immerse...... mm... o... immerse... immerse... immerse...
immerse... merse... mmm... oooooooo...”). According to the linguist J. L.
Austin, speech acts are divided into two categories: those that simply describe

안상수의 작품 세계에서 모순 양립이 특히 난감해 보이는 곳은 조형 방법이
아니라 전통과 현대를 잇는 역사적 계보를 (때로는 천진하기보다 자의식적으로)
서사화하는 방식이다. ‹날개.파티›에는 역사적인 인물 초상 세 점이 전시되어
있다. 마르셀 뒤샹, 마오쩌둥(毛澤東), 이상(李箱)에게 바치는 ‹실크스크린
오마쥬› 시리즈다. 전시 설명에 따르면, 이들은 "안상수의 예술 세계에 영향을
준 세 인물"로서, "예술가, 타이포그래퍼, 교육자, 그리고 디자인 공동체이자
교육 협동조합의 지휘자인 안상수의 삶의 철학과 예술적 지향점"을 보여준다고
한다. 제사 영정을 연상시키는 초상은 모두 안상수체 히읗과 결합해 있다. 뒤샹과
마오쩌둥은 굵은 획에 얼굴이 갇힌 형상인데, 공교롭게도 입이 있는 자리가 글자
내부 공간과 겹치는 바람에 입을 잃은 꼴이 된다. 이들과 달리 한국어와 한글을
알았던 이상의 초상은 선명한 분홍색 히읗이 얼굴에 중첩 인쇄된 형식인데, 따라서
깨끗하게 뚫린 글자 내부 동그라미를 통해 젊은 이상의 입이 선명히 드러난다.

'망막 예술'을 거부하고 개념을 우선하는 접근법으로 20세기 미술을 규정한
뒤샹, 사회주의 중국을 건설한 혁명가이자 수많은 인민을 파멸시킨 독재자
마오쩌둥, 한글 활자를 자기 지시적으로 활용해 전위 문학을 개척한 이상—다들

reality (constatives) and those that change it by causing actions (performatives).
And an incantation can be understood as a performative with unscientific
expectations. Written language, then, is fundamentally performative in that it
captures a speech act from now/here and makes a reader revive it in the mouth
and the mind any time, anywhere. Now, think of printing and its ability to
resuscitate the exactly same words in the mouths and the minds of millions.
No wonder it was nicknamed "black art" before modernity. Printing possesses;
types cast spells—however scientific Hangeul is, however modern Ahnsangsoo
font is. The contrast between form and content of ‹Hangeul Tile› is simply an
unexpected reminder.

In Ahn Sangsoo's body of work, coexistence of the incompatible is most
problematic when he tries to recite (often consciously rather than innocently)
a historical lineage between tradition and modernity. In ‹nalgae.PaTI›, there
are three portraits of historical figures: Marcel Duchamp, Mao Zedong, and
Yi Sang. According to the brochure, the ‹Silkscreen Homage› is devoted to
the figures who "indicate attitude and directionality of Ahn as [a] designer,
typographer, educator and leader of a design community and the educational
cooperative". Each portrait, reminiscent of an ancestor's picture in a shrine, is

자신의 분야에서 급진적 변화를 모색하고 실천한 인물이다. 〈실크스크린 오마쥬〉
대접은 받지 못했지만, 파티 공간에는 세종·주시경·김구·최정호·구텐베르크 등도
'큰 스승'으로 모셔져 있다. 모두 한글 타이포그래피를 수호하는 조상신이자, 실험을
마다하지 않은 혁명가다.

2002년 서울 로댕갤러리에서 열린 개인전에서도 안상수는 세종과 뒤샹,
이상을 호명했다고 한다. 최범은 그들이 "창조성과 실험 정신을 대변"하는 인물로서
부름을 받았다고 추측했다.[4] 그리고 안상수가 계보 확인을 통해 선택적으로
계승하려는 전통은 "현재와 동떨어진 어떤 것"이 아니라 "현재의 문제를 해결하기
위한 방법"이며, 다른 전통주의자들과 달리 안상수는 "'복고적이지 않은' 방식으로
전통을 추구"한다는 점에서, "우리 디자인계에서 정말 희소한 모더니스트"로
보아야 한다고 평가했다. "모더니즘은 반전통적인 것이 아니라 전통에 대한
급진적인 해석"이기 때문이다.

2017년 서울시립미술관으로 돌아와, '희소한 모더니스트
안상수'라는 명제를 다시 생각해본다. 현대주의에는 부정적
임무와 긍정적 임무가 모두 있다. 전자에는 낡은 전통을 반대하고
단절하며 원점에서 새로 출발하라는 명령이 포함된다. 후자는

4. 최범, 〈실험과 창조로서의 전통―안상수
론〉, 50–57. 본디 《디자인네트》 2002년
7월호에 실렸던 글이다.

combined with the Ahnsangsoo font letter 'ㅎ' (hieut). Both Duchamp's and
Mao's faces are framed within the strokes, leaving their mouths masked out
by the counter space. Yi Sang—who, unlike the other two, obviously spoke
Korean and read Hangeul—receives a different treatment, where the pink
letter is overprinted on the face, allowing his young mouth to clearly emerge
through the counter.

Duchamp defined modern art in the twentieth century by proposing
an approach that refuses 'retinal art' and prioritizes ideas; Mao Zedong
was a revolutionary who helped building modern China based on socialist
ideals, as well as a dictator who destroyed the lives of millions; and Yi Sang
pioneered an avant-garde literature with his reflective use of Korean types.
These figures all pursued and realized radical changes in their own respective
fields. Although not included in the 〈Homage〉 series, there are other 'Masters'
enshrined in the PaTI space: King Sejong, Ju Sigyeong, Kim Gu, Choi Jungho,
and Johannes Gutenberg—ancestor spirits protecting Hangeul typography, but
also revolutionaries who were not shy of experimentation.

Early in 2002, at the opening of his major exhibition at the then Rodin
Gallery, Seoul, Ahn also reportedly roll-called Sejong, Duchamp, and Yi Sang.
Choi Bum suggests that they were called for their "spirit of creativity and

진실성, 합리성, 개방성 같은 계몽 정신을 찬성하고 좇는 사명이다. 급진적 단절과 현대화가 상당 부분 외세나 독재의 강압으로 이루어진 한국에서, 부정적 임무는 흔히 '부정적'이라는 말의 두 번째 정의에 따라 '바람직하지 못하다'는 인상을 풍긴다. 그러나 현대주의 기획에서 부정적 사명과 긍정적 사명을 분리할 수는 없다. 퇴행적인 전통 가치를 단절하지 않으면서 반대편을 향해 나아가기는 어렵다. 그리고 나는 '뿌리'와 전통에서 권위를 빌려 현재의 실험을 옹위하는 관행 자체가 퇴행적인 전통에 속한다고 생각한다. 즉 전통에는 '나쁜 전통'과 '좋은 전통'이 있는지도 모르고, 세종·뒤샹·주시경·이상·마오·최정호는 '창조성과 실험 정신'을 대표하는 진취적 전통에 속할지도 모르지만, 이들의 영향을 인정하고 업적을 연구하는 것으로 모자라 상을 새겨 섬기거나 족보를 꾸미는 일은 그 자체로 '나쁜' 전통이라는 생각이다.

물론 지금 이곳에서 누가 희소한 모더니스트이며 무엇이 진정한 현대주의인지 따져봐야 큰 의미는 없을 것이다. 그러나 〈날개.파티〉를 보면서 현대에 관한 생각을 떨쳐내기도 쉽지는 않다. 안상수 자신이 치홀트·바우하우스·바젤 같은 현대주의 대표를 종종 언급하기 때문만은 아니다. 얼마간은 그의 작업을 논하고 수식하는 데 여전히 근대 또는 현대가 필요에 따라 호출되기 때문이기도 하다. (예: "그는 이식된

experimentation".[4] By claiming the lineage, Ahn wants to selectively succeed the tradition "not as something remote from the present", but "as a method to solve the problems of today". Unlike other traditionalists, he "seeks tradition in a way that is not revivalist", and in that sense, he is 'a very rare modernist in our design field'. For "modernism is not against tradition, but for its radical interpretation".

Back to the Seoul Museum of Art in 2017, and think about the thesis of Ahn Sangsoo as a rare modernist. Modernism has both negative and positive impulses. The former includes an opposition to, and a break from, old traditions, and an urge to start fresh from zero. The latter is an impulse to pursue such enlightenment values as truthfulness, rationality, and openness. In Korea, where a large part of radial breaks and modernization came coercively from outside (foreign powers, authoritarian regimes), the negative aspect of modernism is often seen as bad and undesirable. It is impossible, however, to separate the negative from the positive in the project of modernism. It is hard to move forward without breaking from backward traditions. And I argue that the practice of safeguarding today's experiments by borrowing authority

4. Choi Bum, ‹Tradition as experimentation and creativity: Ahn Sangsoo› (Tradition as experimentation and creativity: Ahn Sangsoo), «Design Net», 50–57, July 2002.

근대의 유산인 반듯한 사각형 안에 갇혀 있던 한글을 자유롭게 풀어주었고...”[5]

그러나 무엇보다 뜻깊은 점은, 파티의 교육 이념이 현대 운동의 이상과 넓게 겹친다는 사실이다. “실사구시를 추구하지만 배움의 이상을 특수성에 가두려 하지 않는다. 제 땅의 얼을 바탕 삼아 디자인 배움을 추구하되, 현대적인 것에 예민하고 얼의 전위를 추구한다.” 이 같은 선언은 계몽의 가치를 선명히—얼마간은 시적으로—표명한다.[6] 지금 이곳에서 어느 때보다 소중하게 느껴지는 가치다. 얼마 전 서구 민주주의 복판에서는 민족주의 포퓰리즘이 불길한 격변을 일으켰다. 한국에서는 ‘조국 근대화의 아버지’라는 유령을 등에 업고 집권한 대통령이 온갖 전근대적 행태를 일삼은 끝에 결국 탄핵당하고 말았다. 이어 ‘진보’ 대통령이 취임하는가 했더니, 시민에게 개방됐던 조선 왕궁 일부를 민주 공화국 대통령의 관저로 쓰자는 제안이 어떤 유력 건축가에게서 나왔다.[7] 한편 가까운 문화 예술계와 디자인계에서 연이어 고발된 성폭력 사례는 우리 사회에서 가부장적 권위주의와 차별 의식이 여전히 뿌리 깊다는 사실을 새삼 일깨워 주었다. 이처럼 퇴행적인 ‘현재의 문제’를 해결하는 데 어떤 ‘전통’이 영감을 줄 수 있는지는 모르겠지만, ‘현재진행형 프로젝트’ 파티의 교육 원리가 앞을 바라보는 희망을 품는 것은

5. 권진, ‹디자인을 전시하기, 전시를 디자인하기›, 987.
6. 함돈균, ‹파티 학교 선언문›, 67.
7. 승효상 인터뷰, «매일경제», 2017년 5월 16일.

from “root” traditions, is itself part of a backward tradition. There may be “good traditions” distinguished from “bad” ones, and indeed, the lineage from Seong to Duchamp, Ju Sigyeong, Yi Sang, Mao, and Choi Jungho may represents a progressive tradition of “creativity and experimentation”. Acknowledging their influences and studying them is fine, but making their icons and worshiping them—it itself constitutes a “bad” tradition.

Trying to determine here and now who is the rare modernist and what is the true modernism is beside the point. It is not easy, though, to not think about the idea of modernity while viewing «Nalgae.PaTI.» It is partly because Ahn himself often mentions such iconic modernist institutions as Tschichold, Bauhaus, and the Basel school; and “modern” is summoned whenever convenient to discuss and appraise his work (“Ahn Sangsoo released Hangeul out of its frame locked in straight square delivered by unwillingly visited modernity...”[5]). It is more significant, however, that the philosophy behind the PaTI largely overlaps with the ideas of modern movement: “PaTI embraces empirical reality but does not confine the ideal of its education to particulars. While pursuing a design education based on the local spirit, it is

5. Kwon Jin, ‹Exhibiting Design, Designing Exhibition›, ‹nalgae.PaTI›, exhibition catalogue (Seoul Museum of Art, 2017), 995.

분명하다. 그러나 조상신의 수호나 스테판 새그마이스터 같은 현직 명사의 권위를 빌려야만 이룰 수 있는 희망이라면, 더는 희망이 아니다.

⟨날개.파티⟩는 안상수체로 시작해 파티로 끝난다. 한 쪽에는 통념과 단절하고 합리성을 과시하는 활자 공간이 있고, 다른 쪽에는 파란 해골 13호처럼 얼굴만 남아 공중을 떠도는 조상신들과 원형 제단을 중심으로 장난스러운 밀교 사원 또는 서낭당처럼 꾸며진 무속적 공간이 있다. 32년 세월이 두 세계를 가르거나 연결하는데, 어쩌면 그동안 시간은 거꾸로 흐른 듯도 하고, 시간의 흐름 따위는 아예 무의미해진 듯도 하다.

아무튼, 전시회는 시대착오나 시행착오가 허용되는 판단 유예 공간이다. 예술 실험 역시 일정한 면책 특권을 누린다. 나는 농담에도 비슷한 특권이 보장되어야 한다고 믿는다. ⟨날개.파티⟩ 곳곳에는 지나친 열광이나 의혹을 모두 무력화하는 농담이 숨어 있다. 사실은 뒤샹·마오·이상 역시 농담일 뿐인지도 모른다. 공중을 떠도는 얼굴도 멀리서 보면 우습기는 하다. 그리고 보니 큰 스승 겸 조상신들은 파티 배우미 작품이 진열된 원형 제단 쪽으로 내려오는 도중인 듯도 하고, 거꾸로 지상을

keen on the modern and seeks to be the vanguard of the spirit”.[6] A manifesto like this clearly—if, sometimes, poetically—expresses the enlightenment values: the values that are particularly relevant here and now. Recently in the West, popular nationalists managed to stage great political upheavals in the centers of modern democracy. In Korea, a president who had been elected by invoking the specter of 'the father of national modernization' was eventually impeached for her anachronistic wrongdoings. As soon as the new, 'progressive' president was elected, an influential architect opined an idea to move the residence of this democratic republic's head of state to a palace formerly used by Joseon monarchs and now accessible to the people.[7] Meanwhile, recent revelations of sexual offenses in the nearby art and design communities have highlighted the deep-rooted patriarchy and still-rampant misogyny in Korean society. It is hard to see what 'tradition' can inspire a solution to these 'problems of today', but I do find a forward-looking hope in the principles of the ongoing project of PaTI. If the hope needs protection by those ancestor spirits or contemporary authorities like Stefan Sagmeister, then it is not a hope anymore.

6. Hahm Donkyoon, “Declaration of Paju Typography Institute,” ‹nalgae.PaTI›, 67. Note that I am using my own translation here. An English translation of the original Korean text does appear in the catalogue, but in that translation these sentences look unnecessarily mystifying and incoherent: “[based] on the spirit inherent in our own land… seeking the transposition of spirit.”
7. Seung HyoSang interview, «Maeil Business Newspaper» online, 16 May 2017.

떠나 저세상으로 돌아가는 중인 것처럼 보이기도 한다. 어차피 해석이야
보는 사람 마음이라면, 나는 후자를 선택하겠다.

‹nalgae.PaTI› starts with Ahnsangsoo font and ends with the PaTI. On one
end, there is the space for a typeface that proudly displays its own rationality;
on the other, a shamanistic space with the disembodied, floating heads of
ancestor 'Masters' and a round altar, which together create the impression of a
playful mystic temple or a village shrine. A thirty-two-year time span crosses
or bridges the two spaces, and it feels as if the time has flown backward; or the
notion of time itself has become irrelevant.

 An exhibition, after all, is where judgment is suspended, and anachronism
is allowed along with trials and errors. Artistic experiments also enjoy a
certain immunity. I believe similar privileges should be granted to jokes, too.
Jokes are lurking here and there in ‹nalgae.PaTI›, neutralizing both excessive
enthusiasm and skepticism. Indeed, the Duchamp-Mao-Yi Sang axis might
be just another joke. From a certain distance, the floating heads are rather
amusing, too. Now that I think of it, the master-ancestor spirits can appear
either coming down to the round altar of the PaTI students' work, or just
leaving the earth to go back to the other world. If it is ultimately up to the
viewer, I decide for the latter.

참고 문헌

권진. ‹디자인을 전시하기, 전시를 디자인하기›. ‹날개.파티›,
 파주: 파주타이포그라피학교, 2017.
최범. ‹실험과 창조로서의 전통—안상수 론›. «한국 디자인을 보는 눈»,
 파주: 안그라픽스, 2006.
함돈균. ‹파티 학교 선언문›. «날개.파티», 서울: 서울시립미술관, 2017.

웹사이트

승효상 인터뷰, «매일경제» 2017년 5월 16일.
 http://news.mk.co.kr/newsRead.php?no=327165&year=2017.

번역. 최성민

Bibliography

Choi Bum. ‹Tradition as experimentation and creativity: Ahn Sangsoo›.
 «A perspective on Korean design», Paju: Ahn Graphics, 2006.
Hahm Donkyoon. ‹Declaration of Paju Typography Institute›.
 «nalgae.PaTI», Seoul: Seoul Museum of Art, 2017.
Kwon Jin, ‹Exhibiting Design, Designing Exhibition›. ‹nalgae.PaTI›
 exhibition catalogue, Seoul Museum of Art, 2017.

Website

Seung Hyosang interview. «Maeil Business Newspaper» online. 16 May 2017.
 http://news.mk.co.kr/newsRead.php?no=327165&year=2017.

Translation. Choi Sungmin

3609-003

"중국에서 낸 두 번째 작품집으로 그간 해 온 작업들을
실은 것이다. 작품 촬영을 포함해 모든 작업을 베이징에서
진행하며 만들었는데, 제안받고 완성하기까지 2년 걸렸다.
2002년부터 1년 동안 베이징에 머물며 중앙미술학원에서
강의를 했었는데 그 기간에 왕츠웬, 마르코 등 현지
스태프들과 함께 작업했다. 표지 싸발이를 천으로 직접
짜서 만들었다. 텍스트의 번역 작업도 만만치 않았다.
처음 현지 번역 회사를 통해 진행하다 한 사람을 더 거치고
나중에는 서울로 돌아와 리리추라는 중국인을 만나 거의
다시 번역을 했다. 다른 언어로 책을 내는 게 쉽지 않은
작업이라는 걸 새삼 절감했다."

«지금, 한국의 북디자이너 41인», 프로파간다, 2009.

파파스머프를
위한 변명

An Excuse for
the Papa Smurf

김종균
특허청, 한국

Kim Jongkyun
Korean Intellectual Property
Office, Korea

1. 들어가며

한국 디자인 역사는 현재까지 제대로 연구된 적이 없다. 그저 영국과 미국이 만든 디자인 사관을 공수해와서 도그마화 할 뿐이다. 영국식 디자인사는 시기별로 유행한 디자인 양식을 미술사처럼 기술하는 방식이다. 미국식 디자인사는 영웅적인 디자이너들을 연대기로 나열하는 방식이다. 일본은 영국처럼 양식을 정리할 것이 없으니 미국처럼 작가와 작품을 부각시킨다. 소니와 같은 기업의 디자인을 특히 강조하는 점이 차이점이라면 차이점이다. 우리는 두 가지 다 할 게 없다. 양식도 없었고 영웅적인 디자이너도 없었다. 그러니 역사가 정리가 안 되고, 대학 디자인사 수업시간에는 영국에서 시작해서 독일, 프랑스, 미국, 일본의 순례를 거쳐 선진국의 역사만 배운다. 그나마도 최근에는 점점 폐강되고 있는 현실이다. 사실 서구의 디자인 사관에 우리의 역사는 들어맞지도 않을뿐더러 굳이 끼워 맞출 필요도 없다. 그냥 우리 나름대로 정리하면 될 것인데 여전히 디자인 학계는 직무유기 중이다. 아무튼 우리 디자인 역사가 정리되지 못하고 있는 건 사실이며 굳이 서구식 역사관을 따르자면 단연 인물이나 양식 면에서 안상수가 연구되어야 할 것은 확실해 보인다.

그런데 안상수를 총체적으로 이해하는 것은 불가능하다. 그는 한 작가 개인의

1. Introduction

Until now, the design history of Korea has seldom been studied properly. Most often, Korean design history simply adopts the designing ideas from Great Britain and the United States. British design history describes popular design styles of several periods like an art history. American design history lists famous designers chronologically. Japanese history, since it does not have the styles that can be ordered as in the case of Great Britain, stresses designers and their works as American design history. Slight difference would be its emphasis on the commercial designs by the companies like SONY. Korean design history, however, cannot do either. We did not have any design style or heroic designer. Accordingly, we cannot sort out the history. In the college classes of design history, we learn the histories of other countries beginning from Great Britain, Germany, France, United States, and Japan. Even many of these classes are cancelled recently. In fact, the design history of Korea does not perfectly fit into the Western view of design nor do we have to force this. We just need to organize our history on our own. In reality, however, the design academia is not doing its job, and it seems clear that our design history has not yet been ordered. In this situation, if we follow the Western view of history, it seems obvious that Ahn Sangsoo is the one whom should be studied

since 1955. Ahn Sangsoo worked as a journalist and the editor-in-chief from 1970 to 1972. He experienced typography practice and also published serial cartoon ‹Wow›.

이름이기도 하고, 그래픽 디자인계 한 시대를 풍미한 디자인 양식이자, 특정한
문화 현상이기 때문이다. 그는 앙드레 김만큼이나 대중적으로 지명도가 높은
디자이너이자, 교육자이면서, 디자인 운동가다. 그는 고정된 실체가 없는 것처럼
끊임없이 변신한다. 홍익대학교 교수 시절 트레이드 마크처럼 바바리코트에
중절모를 즐기다가, 퇴직과 동시에 항공 정비복에 파파스머프 같은 빨간 모자를
쓰고 다닌다. 그의 옷차림만큼이나 파격적인 변화가 그의 인생 전체에 배어
있을뿐더러, 여전히 현재진행형이다. 그러니 어느 시기의 안상수를 언급할
것인가? 이 글에서 그의 생애 전반을 다루는 것은 무리이므로, 안상수를 한국 근대
디자인 역사 속에 녹여넣어 화학적으로 반응이 일어나는 지점만 짚어보고자 한다.
작가로서, 홍익대학교 교수로서, 그리고 날개로서 안상수가 각각 역사적 관점에서
어떤 의미가 있는지 살펴보는 것만으로도 이 글의 주제로는 벅찰 것 같다. 글 속에
언급된 디자인계에 대한 역사적 평가는 모두 연구자의 주관적인 판단에 기초한
것임을 미리 밝힌다.

2. 작가 안상수
한 시대를 풍미하는 형상과 모양을 스타일, 우리말로 양식이라고 부른다. 한국

first with regard to his individual importance or design style.

However, it is difficult to understand Ahn Sangsoo completely.
Ahn Sangsoo is a name of an individual designer, a design style which
dominated an era of graphic design, and also a particular cultural phenomenon.
Ahn Sangsoo is extremely popular to the public like the fashion designer
André Kim. He is also an educator and a design activist. He constantly
transforms as if there is no fixed individual. During his time as a professor
at Hongik University, trench coat and fedora were his trademarks. After
retirement, he enjoyed a bomber jacket and a red hat like Papa Smurf. As his
fashion, dramatic changes were always present throughout his whole life and
they are still ongoing. Which Ahn Sangsoo of which period should we discuss?
Since it is impossible to address his whole life in this short article, I would
like to focus on the points where he made important changes in the modern
design history of Korea. Analyzing him as a designer, a professor, and Nalgae,
seems enough for this article. The evaluations on the field of design in this
article is solely based on my subjective judgment.

50. A website operated by Ahn Sangsoo since 1998. It is also called as "san-com" as the name is pronounced. The original website (home.megapass.co.kr/~saulbass/ssahn) was

근대 디자인의 역사에는 양식이 없다. 매 시기마다 미국이나 영국에서 유행하는 모더니즘, 포스트모더니즘, 팝아트 따위의 양식이 그 이론적 배경이나 환경이 무시된 채, 정형화된 스타일로 소비되어왔을 뿐, 재생적이고 독자적인 하나의 운동으로 진행된 흔적은 거의 발견되지 않는다. 하지만 안상수의 작품은 하나의 양식이라고 이름 붙이기에 부족하지 않다. 오죽하면 홍익대학교는 안상수를 극복해야 한다는 말이 있을 정도였으니, 이는 일 개인의 작품 차원에 머무르는 문제가 아니다.

과거 디자인계의 발전 방향은 한국디자인진흥원과 일부 유학파 교수들이 결정해왔다. 그런데 이 둘의 공통점은 언제나 선진국에서 유행하는 최신 키워드나 양식을 경쟁적으로 끌어와 전혀 어울리지 않는 우리 생활에 대입한다는 점이었다. 정확히는 수출이 지상 최대의 과제였던 시기에 '디자인 국부론'을 제창하며, 디자인계 스스로가 수출품 생산의 역군으로 해외 유명 상품 양식을 소비하는 것에만 관심이 있었다. 민간 단체, 대학을 포함한 모든 디자인계가 일사불란하게 하나의 방향으로만 수렴된다는 것은 참으로 기이한 현상이었다.

1980-1990년대 문화 예술 전 분야에서 민족 예술, 민중 미술이 주요한 이슈로 떠오르고 거대한 물결을 이루는 동안에도 디자인계는 묵묵히 산업의 첨병을

2. Ahn Sangsoo as a Designer

A shape and form that dominate an era is called 'style', or in Korean, 'yangsik'. In the history of modern Korean design, unfortunately, there has been no style. In each period, the popular styles in the United States or Great Britain, such as modernism, postmodernism, or pop art, were consumed as formulaic styles without any consideration of their theoretical backgrounds or contexts. We see no trace of independent and native design movement. Ahn Sangsoo's work, however, is sufficient to be called a style. As there was even a phrase that Hongik University for its progress should surpass Ahn Sangsoo, Ahn's influence did not remain at the level of an individual designer's work.

In the past, the direction for the development of design field was determined by the Korea Institute of Design Promotion and several professors who studied overseas. Both of them competitively applied the latest keywords or styles of the developed countries to our lifestyle, regardless of their fit. More specifically, they asserted for 'The Wealth of Nations through Design' when exportation was the foremost task of the country. They focused on how design field, as self-identified pillar producers of the exporting goods, can consume the popular foreign product styles. It was quite a strange phenomenon that the whole design field, including private organizations and

자임하며 서구 사회의 화두였던 '그린 디자인' '실버·유니버설 디자인'을 우선
과제로 정했다. 올림픽을 전후해서는 해외에 홍보하기 위한 '한국적 디자인'이
화두로 떠올랐다. 단 한 번도 당대의 한국 국민의 현실과 생활에 관심을 가지지 않은
채 서구의 화두와 국가의 과제를 내재화해왔다. 우리 현실과 동떨어진 거대 담론을
소비하는 것이 디자인계의 존재 이유였으니, 디자인은 언제나 서양의 첨단 학문
정도의 고고한 지위에서 머물렀다. 물론 지금도 그 흐름은 계속되고 있다. '수출
유망 디자인' '서비스 디자인' '4차 산업' 등과 같은 형태로 재포장될 따름이다.

　　1980년대 중반에는 올림픽을 맞이하여 조선 시대 전통 문화나 음양오행,
풍수지리와 같이 100년 전 과거를 뒤지는 현상이 두드러졌다. 마치 한국 디자인의
정체성에 대한 논의가 시작된 것 같은 느낌이 들지만 이는 민족적 자각이나 서구와
다른 우리 현실에 대한 인식이 싹텄다기보다는 올림픽을 맞아 관광 상품 개발에
고심하는 정부의 정책에 동조하는 차원의 논의였다. 당시 디자인의 테마는 늘
수출이 아니면, 전통 문화였다. 그래픽은 온통 오방색과 농악, 기생, 일월오봉도,
승무, 십장생과 같은 오리엔탈리즘적 색채가 짙은 작품으로 뒤덮였다. '가장
일본적이면서 가장 세계적'인 그래픽 디자이너로 평가받던 다나카 잇코(田中一光)
스타일의 그래픽이 유행했으며 무당색으로 점철된 소재와 색상의 작품들을

universities, converged into one direction at that time.

　　During the 1980−1990s when national art and folk painting were
emerging as the major issues in all fields of culture and art and forming a
massive wave, the design field, as identifying itself as the advance guard of the
industry, prioritized 'Green Design' and 'Silver·Universal Design', which were
the themes of the Western world. Around the Seoul Olympic, 'Korean Design'
became the prime theme for overseas promotion. The design field, as not once
giving attention to the reality and everyday life of Korean people, internalized
the topics of the Western world and the national tasks. Since the existential
rationale for the design field was to consume the colossal discourses separate
from our reality, design always remained at the ivory tower of the latest
Western academia. This problematic tendency continues even today, as
continuously repacking the old topics with new titles such as 'Promising
Designs for Export' 'Service Design' or 'The Fourth Industry'.

　　In the mid-1980s around the Seoul Olympic, there was a phenomenon to
dig out the tradition of the past 100 years, such as the traditional culture of
Chosun Dynasty, Yin-yang and five elements of the universe (Yinyangohhaeng),
and the theory of divination based on topography (Pungsoojiri). While these
efforts seem to suggest the beginning of serious discussions on the identity of

쏟아내며 한국적 디자인은 이런 것임을 강변하던 시대였다.

　　이런 와중에 안상수가 등장한다. 색채를 죄악시하는 그의 작품은 온통 검은
색이고 모든 디자인판이 포스트모던의 기치를 올리는데 홀로 기계 부품처럼
딱딱하고 모듈화된 한글로 20세기 초 러시아 아방가르드로 회귀한 듯한 느낌의
작품을 선보였다. 그리고 별것 아닌 것 같은, 오히려 디자인계에서는 냉소하는
서체 하나가 디자인계를 뒤흔들었다. 한국적 디자인이란 피상적 형태의 문제,
양식의 문제라는 인식에서 큰 도약이 이루어진 것이다. 사실 우리에게 한글보다 더
정체성을 잘 드러내는 소재는 없으며, 한글 글자체 디자인보다 더 시급한 과제도
없었다. 한글 조판의 조형성과 한글 자모의 새로운 구성 방식에 대한 문제 제기는
한국 문화 정체성의 본질로 한 걸음 더 다가서는 계기가 되었다고 할 것이다.

　　법관은 판결문으로 말하고, 운동 선수는 경기 실적으로 말한다. 디자이너는
당연히 작품으로 말해야 하는데, 이 당연한 명제가 그간 잘 지켜지지 않았다. 그런데
안상수는 작품으로 이야기하는 디자이너다. 특히 타이포그래피에 특화된 전문가다.
디자인계에서 특정 분야의 전문가란 출신 대학의 명성과 권위를 차용해 온다거나,
상공미전 특선으로 증명할 뿐, 야전의 경험 같은 것은 그렇게 중요하지 않았다.
기술자와 디자이너를 선명하게 구분하고, 평생을 현업에서 종사한 장인일지라도

Korean design, they did not originate from the realization of the uniqueness
of our context, but were the agreeing responses to the governmental policies
centered on tourism. The theme of this period was either exportation or
traditional culture. Most graphics were covered with five traditional colors
and oriental motifs such as farm music, Korean geishas, Sun and Moon and
Five Peaks (Yilwolohbongdo), Buddhist dances, and ten traditional symbols
of longevity (Sipjangsaeng). The graphic style of Tanaka Ikko was popular,
who was regarded as 'the most Japanese and most global' graphic designer
of the time. Korean design was characterized with colors and materials of
Korean shamanism.

　　It is in the midst of this design trend that Ahn Sangsoo stepped up on the
stage. As highly restrained in using colors, his works were mostly colored in
black. While the field of design was eager to promote post modernistic ideas,
Ahn produced modulated Hangeul with mechanical rigidness, which seemed
like a return to the early 20th century Russian avant-garde. This font, which
was disregarded by the design field itself, however, fundamentally shook the
design field. It made a big leap from the previous understanding of Korean
design as a matter of superficial forms and styles. In fact, Hangeul is the best
object that embodies Korean identity, and Hangeul font design was one of the

대학 졸업장이 없으면 강단을 잘 허락하지 않았다. 충무로에서 이루어지는 실무
영역은 대학에서 가르치거나, 대졸자가 손댈 만한 일이 아니라고 믿는 경향도 일부
있었다. 그리고 조판, 편집과 인쇄는 기능공의 영역이라 믿었던 듯하다. 평생을
글자체 연구에 몸담은 최정호가 단 한 번도 대학에 발을 담지 못한 이유도 여기에
있으리라 생각된다. 그래픽 디자인이란 포스터나 패키지를 만드는 일이었고,
글자체를 다루는 사람들은 대개 기업 로고를 만드는 정도의 돈 되는 분야에 집중할
뿐, 활판 인쇄나 한글 편집에 관해서는 별다른 관심을 가지지 않았다.

안상수는 대학 신문사 편집장, 군복무는 인쇄병, 희성산업(금성사)에서는 제품
카달로그와 영문 광고 업무, «멋»과 «꾸밈» 편집장, 안그라픽스 운영과 «보고서\
보고서»의 발행 등 별로 주목받지 못하고 크게 돈이 될 것 같지 않던 분야인 인쇄,
출판 분야를 집요하게 파고들었던 아웃사이더다. 모두가 '개러몬드' '헬베티카'
등 영문자의 조형에 관심을 두고 영문 타이포그래피만 가르치는 분위기에서,
얀 치홀트의 책을 처음 우리말로 옮기고, 한글 서체 장인 최정호와 교류하며, 글자체
개발과 편집에 골몰하고 처음으로 한글 타이포그래피를 가르쳤다.

홍익대학교 교수 안상수의 첫 개인전은 근사한 화랑 대신, 홍익대학교 인근
'곰팡이'라는 술집에서 기습적으로 시작되었으며, 한글 자모로 장난치듯 펼쳐놓았다.

most urgent tasks in the field. Ahn's points on the formativeness of Hangeul
type and new construction style of Hangeul consonants and vowels, enabled
the field to make a big step toward the essence of Korean cultural identity.

A judge speaks through judgment and an athlete speaks through game
performance. A designer, naturally, should speak through his/her work.
This logical proposition has not been kept well. Ahn Sangsoo, however, is a
designer who speaks through his works. In particular, he is a professional who
is specialized in typography. In the field of design, a specialist of a particular
subject often based his/her ability on the reputation and the authority of his/
her school or special prizes from the commercial/industrial art competitions.
Real experiences in the field were often neglected. The design field made
a clear distinction between technicians and designers. Even if a person has
a lifelong experience in the field, without a proper degree from a college, he/
she could not teach in schools. Some even opined that the practical works at
Chungmuro are not something should be taught in college or done by college
graduates. Typesetting, editing, and printing were considered to be the tasks
of technicians. This seems to be the reason why Choi Jungho, who devoted his
whole life for the study of letter fonts, could not stand in the college podium.
Graphic design meant making posters or packages. Those who work for letter

폴 랜드가 아닌 이상(李箱)을 이야기하고, 신문 활자의 가독성을 이야기했다.
안상수는 모더니스트이자 아나키스트이다. 모더니즘을 흉내내는 스타일러가
아니라 모더니즘 운동의 행태를 재현해내는 반골 기질이 강한 진짜 모더니스트인
셈이다. 어떤 측면에서 보자면 20세기 초 다다이스트나 신조형주의자 같은 인상을
주는데 딱히 그들을 염두에 둔 것 같지는 않다. 아니, 염두에 두었다고 하더라도
별 상관없다. 우리 현실에 맞게 제대로 적용하였다면 그것은 아류가 아니라
재창조라고 하는 것이 맞기 때문이다.

3. 홍익대학교 교수 안상수

안상수는 홍익대학교 시각 디자인과 교수였다. 그의 이름에는 늘 '홍대'가
꼬리표처럼 따라다닌다. 홍익대학교는 자타가 공인하는 디자인계의 종갓집이다.
그가 홍익대학교 교수가 된 것은 디자인계의 종손이 된 것이라 할 수 있다.
권위적이고 엄숙한 종손의 위치에는 체제순응적이고 보수적인 인물이 적합할는지
모른다. 그런데 안상수는 반골이다.

　　안상수의 홍익대학교 임용은 상당히 파격이었다. 파격이라고 감히 주장하는
이유는, 한국 근대 디자인 학계의 판짜기 과정을 들여다보면 이해할 수 있다.

fonts focused in profitable areas such as making corporate logos, and did not
pay attention to typography or Hangeul editing.

　　Ahn Sangsoo is an outsider who persistently dug into the printing and
publishing field which did not receive much attention and not particularly
lucrative. He served as an editor of university newspaper and printing soldier
in the military. When he worked at the Heesung Company (Geumsungsa), he
produced product catalogues and English advertisements. He also served as
the editor of «Mut» and «Ggumim», manager of Ahn Graphics, and published
«bogoseo\bogoseo». When everyone was interested in the modeling of English
fonts such as Garamond and Helvetica and only taught English typography,
Ahn translated Jan Tschichold's book, interacted with Hangeul font artisan
Choi Jungho, devoted himself in developing and editing Hangeul fonts, and for
the first time taught Hangeul typography in school.

　　Ahn Sangsoo's first solo exhibition as a professor at Hongik University
was held quite abruptly in the bar called 'Fungus' near Hongik University,
not in a fancy gallery. He spread out Hangeul consonants and vowels as
kids' artwork. He discussed Lee Sang instead of Paul Rand and readability of
newspaper types. Ahn is a modernist and an anarchist. He is a true modernist
with unyielding spirit who reproduces the features of modernism, and not

1950년대 한국의 디자인이란 예술의 한 아류이자 양가집 규수를 위한 기예에 가까운 기술이었다. 순수 미술에 견주어 상업적인 이익을 추구하는 디자이너란 '실패한 미술가'로 인식되는 상황이었다. 디자인은 공예나 순수 미술, 조각 등에서 분화되지 못한 부수적 학문이었다. 이런 디자인이 타 미술 분야에서 독립되지 못한 상황에서 디자이너 스스로 미술가의 일원으로 인식하였을 뿐 아니라 미술계가 작동하는 시스템이 디자인계에도 동일하게 적용되는 상황이었다. 홍익대학교의 원로 교수 한홍택은 최초의 상업 미술가 중 한 사람이지만 그의 작품 대부분은 순수 추상 미술이며, 서울대학교 원로 교수 이순석은 일본에서 현대 디자인을 수학했지만 거의 평생을 돌조각에 몰두했다는 점도 이러한 당시 분위기를 잘 설명해준다.

　　당시 미술계에서 훌륭한 작가가 되기 위해서는 유명 대학의 교수가 되어야 했다. 작품이 훌륭해서 교수가 되는 것이 아니라, 서울대학교 교수의 작품이기 때문에 비싼 작품으로 인정되는 주객이 전도된 평가 시스템을 가졌다. 강력한 권위주의 시대에 대학 간판은 그 작가의 작품 가치를 결정지었고, 국가가 주최하는 공모전은 그 작가의 보증서와 같은 역할을 했다. 하지만 과거 국전이나 상공미전은 관학유착이 심하고 부패했다. 공모전의 운영진을 특정 대학이 점령하고 학맥과

just a stylist who simply mimics them. In a way, it does not seem like Ahn consciously intended to give the impressions of early 20th century Dadaist or Neo-Plasticist. Even if he intended, it does not matter. If he applied these perspectives accordingly to our reality, it is legitimate to call it true recreation and not mere imitation.

3. Ahn Sangsoo as a Professor at Hongik University

Ahn Sangsoo was a professor in the Department of Visual Communication Design at Hongik University. 'Hongdae' always follows Ahn like a tag. Hongik University is the original house in the design field that everyone acknowledges. The fact that Ahn became a professor of this school implies his legitimacy as the primary heir of the design field. In the authoritative and serious position of an heir, a person with submissive and conservative personality would be a better fit. Ahn, however, was unyielding.

　　Ahn Sangsoo's appointment to Hongik University was quite surprising. This surprise can be understood in the academic context of Korean modern design field. In the 1950s, Korean design was basically one of the imitations of art and rather like a technique for a lady from a good family. Compared to fine artists, designers who pursue commercial profit were considered to be 'failed

학풍에 기반하여 수상자를 선정함으로써 근대 미술의 발전 방향을 결정짓고
특정 후배나 제자를 화단에 등용시키는 식이다. 과정이 어쨌거나 특정 대학을
나오고 미국을 어떤 식으로든 다녀와야 좋으며 상공미전에 수상하는 것은 정해진
'코스'였다. 홍익대학교 초대 디자인과 교수들이 서울대학교 출신인 것도 여기에서
원인을 찾을 수 있을 것이다.

 일단 유명 대학 교수가 되고 나면 국가가 몰아주는 정부 발주 거대 프로젝트의
수혜를 입었고 점차 풍성해진 포트폴리오를 통해 작가의 명성을 더욱 강화시킬 수
있었다. 많은 프로젝트로 교수들은 대학에 적을 뒀을 뿐, 학교 밖에 차려진 자신의
사무실로 출근하는 것이 일반적이었고, 대학원생을 동원해서 다수의 수익 사업에
골몰하는 경우도 많았다. 물론 안상수는 1991년에야 교수에 임용되었으므로,
초창기 디자인계 형성과는 상관이 없다는 반론도 예상된다. 하지만 현재
상공미전이 해외 유명 디자인 공모전으로 대체된 것 외에는 여전히 이 틀은 공고히
작동하고 있다.

 또 하나 주목해야 할 부분은 대학의 '조교' 시스템이다. 1960년대 나전칠기의
수요가 급속히 줄면서 적은 삯에 겨우 연명하던 대부분의 목공예가들은 수요가
폭발하는 디자인으로 전향했다. '시다'에서 영감이 되는 공방의 도제식 전수가

artists'. In the context where design was not independent from other fields of
art, designers identified themselves as the members of art field. The system
of the art field was equally applied to the field of design, and design was an
ancillary subject that was undifferentiated from crafts, fine arts, and sculpture.
Han Hongtaek, a professor of emeritus at Hongik University, is one of the first
commercial artists. Most of his works, however, belong to fine abstract art.
Lee Soonseok, a professor of emeritus at Seoul National University, studied
contemporary design in Japan. Despite this, he devoted his life for stone
sculpture. These cases well reflect the general atmosphere of the time.

 At that time, to become a famous artist in the field of art, one had to
become a professor of a famous university. The system of evaluation was
problematic in that not the quality of works enables one to become a professor,
but because of the title as a professor an artist's works were sold at a high
price. In the era of strict authoritarianism, title of the college decided the
value of an artist' works, and the national contests guaranteed his/her ability.
National contests and commercial/industrial art competitions of that time,
however, were strongly influenced by the national institutions and seriously
corrupt. For instance, committees of the contests were dominated by those
from particular schools. Winners were selected based on their academic

조교라는 형태로 변형되어 대학과 접목된다. 나전 장인들은 '쟁이'라는 천대가
싫어 어느 대학이라도 졸업장을 하나 얻으면 놀랍게도 디자인과 대학 교수로
수직 신분상승이 가능했다. 그래픽 디자인을 이야기하면서 갑자기 목수에
관해 이야기하는 것이 의아할 수도 있지만, 시대가 그랬다. 공예가가 글자체를,
조각가가 디자인을 가르치는 것이 일상적일 만큼 예술이 미분화된 시대였다.
초창기 디자인과 졸업생은 교수 아래에서 조교라는 암묵적 착취를 오랜 기간 견딘
다음에야 대학 교수 자리를 전수받았다. 이는 시다 생활을 오래 견딘 후에야 장인이
되는 도제식 전수 방식과 꼭 같은 형태다. 조교가 아닌 경우에는 교수가 세운 개인
회사에서 그만큼의 노력 봉사를 하는 것이 거의 필수였다.

 조교들이 대학 교원으로 흡수될 수 있었던 배경에는 1970−1980년대
폭발적으로 미대가 늘어난 데서 원인을 찾을 수 있다. 신설된 대학에 자리를
마련해주는 데 영향력 있는 유명 대학 교수의 입김은 대단할 수밖에 없었다.
이 구조의 가장 큰 문제점은 실력보다 충성심으로 평가받는 구조라는 점이다.
"누구 밑에서 십 년 실크 밀었다더라"라는 말이 심심치 않게 들려오는데, 대학에
자리잡는다는 것이 얼마나 정치적 문제인지 알 만한 사람은 다 안다. 물론 대체적인
경향이 그랬다는 것일 뿐, 모두가 다 그렇다고는 단언할 수 없다.

line and culture, a selection which also determined the future direction of
Korean modern art. Schools hired particularly selected younger generation or
students in the field of art. Whatever the method was, graduating a particular
school, studying in the U.S., and receiving prizes at the commercial/industrial
art competitions were considered to be the set 'course' in the field. The reason
why most of the first generation professors in the Department of Design at
Hongik University are the graduates of Seoul National University.

 Once one becomes a professor at a prominent university, he/she could
benefit from huge governmental projects, and the enlarging portfolio enabled
to further increase his/her reputation as an artist. Because of the large number
of projects they proceeded, most professors belonged to the schools nominally
and worked in their own offices outside the schools. In many cases, professors
took many commercial projects based on the help from the graduate students.
Since Ahn Sangsoo was hired only in 1991, some might argue that he is
irrelevant to the formation of the early design field. However, the same
frame is still functioning even now, except that the commercial/industrial art
competitions were replaced by famous overseas design competitions.

 Another point to pay attention is the university's 'teaching assistant'
system. In the 1960s, as the demand for lacquerware dramatically decreased,

안상수에게서 주목해볼 부분은 관학유착의 수혜자가 아니며, 미국전도사도 아니며, 상공미전 키즈도 아닐뿐더러, 조교 생활을 하지 않았다는 점이다. 흔히 말하는 '코스'를 밟지 않고 홍익대학교 교수가 됐다는 것은 천운이 따랐거나, 해당 전공 과목에 달리 대안이 없을 정도로 독보적이었다는 것을 의미한다. 그는 후자에 해당한다. 세상의 룰이 반칙으로 구성되어 있는데 혼자 질서 지켜 이루어낸 성과가 더 값진 것일 수밖에 없다. 하지만 이러한 인생 행보에는 반드시 반목과 질시가 뒤따르며 통상적인 코스를 밟은 사람에 비해 서너 배의 노력이 요구된다. 그는 학생들을 안그라픽스에 동원하지 않았고, 강의실 내에서 '돈 안 되는' 프로젝트를 다수 진행했다. '라라프로젝트' '바바프로젝트' 같은 것들이 대표적이다. 또 국내 최초로 사이버 강의도 도입했으며 컴퓨터 교육에 열을 올렸다. 모두 기존의 교육 방식과 크게 어긋난다. 그의 대학 교수 시절에 대해 잘 모르지만 한국내 공고한 유학 카르텔과 기득권이 어떻게 작동하는지 아는 사람이라면 교수 생활이 순탄치 못했을 것이라는 것을 어렵지 않게 짐작해볼 수 있다. 필자는 이 지점이, 그가 홍익대학교 미술대학이라는 넓고 부유한 종갓집과 종손에게 약속된 많은 유산을 그렇게 쉽게 버리고 떠날 수 있었던 이유가 아닐까 추측해본다.

most of the wood workers who barely managed their life flew into the design field with increasing demand. The concept of 'assistant', which originates from the apprenticeship of the workshop, transformed into the system of 'teaching assistant' in the university setting. The lacquerware artisans who attained college diplomas to get rid of the infamous reputation as mere 'technicians', could immediately become the professors in the Department of Design. It might sound strange to talk about woodworkers as discussing graphic design, but this was relevant at that time. The field of art was so undifferentiated up to the extent that it was normal for artists to teach fonts and sculptors to teach design. At that time, design graduates could receive the professorship only after a long period of exploitation by the professors as assistants. This was the same apprenticeship system which required a long period of working as an assistant to become an independent artisan. If a person was not an assistant, he/she was expected to volunteer to work at the professors' companies for some time.

The reason why the assistants could be absorbed into the university system as staffs was the dramatic development of art schools in the 1970s−1980s. Professors of famous universities exerted strong influence in creating positions in the newly established colleges. The biggest problem of

4. 날개 안상수

안상수의 현재 직함은 '날개'다. 날개는 파티의 교장이다. 파티는 파주
타이포그라피학교의 영문 줄임말이지만, 그 자체로도 축제이거나 잔치를 의미한다.
한국에 디자인 대학은 과포화상태다. 각 대학마다 매해 몇 백 명씩 신입생을 뽑고
이름 꽤나 있는 대학은 대학원 장사까지 치열하다. 연 2만 5,000명의 디자인
전공자가 졸업하지만 마땅히 할 일은 없다. 이런 살벌한 레드오션에 정규 졸업장이
없는 디자인 학교를 하나 더한다는 것은 이미 결과가 예정된 출발이었다. 그것도
서울이 아닌 휴전선 근처 파주땅에서 말이다. 모든 대학이 수능 커트라인 서열이
몇 번째이고 졸업생이 대기업에 몇 명 취직하고 몇 명이 창업하는지로 판단되는
시대에 과연 파티가 성공할 것인가? 많은 디자인계 종사자들은 파티의 실험에 애써서
무관심한 척하며 은근히 곁눈질한다. 그런데 이런 의심의 눈초리는 의미가 없다.
파티는 이미 성공했기 때문이다.

　　　　바우하우스와 울름조형대학은 몇 년 운영되었던 학교인가? 우리 디자인
대학에서 취업말고 다른 것을 가르친 적이 있었던가? 바우하우스 연혁과
미스 반데어 로에의 작품명은 외울지언정, 바우하우스가 무엇을 고민했고,
왜 그런 뜬금없는 과목들을 운영했는지 진지하게 따져본 적이 있었던가?

this system was that the evaluation for hiring was based on loyalty than ability.
As the well-known saying "He pushed silk for ten years under so and so"
indicates, political interest played a big role in the hiring process. Of course,
here I am discussing the general tendency of that time and we cannot say that
everyone followed the same path.

　　The point we should focus on Ahn Sangsoo is that he was not a
beneficiary of the close relationship between government and academia,
not a proclaimer of studying in the U.S., not a kid of commercial/industrial
art competitions, and not a teaching assistant. The fact that Ahn became a
professor at Hongik University without taking the so-called regular 'course',
indicates that either he was a person of extremely good luck, or was matchless
in teaching those major courses. Ahn is the latter case. When the world
follows foul rules, the works of a person who solely followed the correct rules
are inevitably more valuable. This kind of life, however, always accompanies
antagonism and jealousy from the world. It also requires three or four times
of more effort than those who follow the normal course. Ahn did not exploit
students for Ahn Graphics and undertook many 'unprofitable' projects in the
classrooms. Famous examples are 'Lala Project' and 'Baba Project'. He is the
first one who introduced cyber lectures in Korea and engaged in computer

학생들에게 대기업에 취직하려고 하지 말라고 가르쳐본 적이 있는가? 파티가
뛰어든 곳은 한국 디자인 대학이라는 레드오션이 아니라 새로운 디자인
교육이라는 블루오션이다.

　　한국에 파티와 같은 학교가 생겼고 정상적으로 운영되며 졸업생을 이미
배출하고 있다는 것만으로도 한국 디자인사의 여러 페이지를 장식할 만한 기념비적
사건이라고 생각된다. 늘 디자인 역사에 디자인진흥원 같은 관공서나 서울대학교
같은 국립 교육기관만 언급되고 대통령이 혹은 서울시장이 과감한 결단과
예산 투입으로 용역 사업을 천하 만방에 펼쳤다는 사실만 기록되는 일은 창피하다.
민간의 자생적이고 자발적인 디자인 교육 변화의 노력이 있다는 것만으로도
고무적인 일이며 견고한 학벌 지상주의와 취업이 지상 과제인 것 같은 살벌한
디자인 대학 사이에서 매일 파티를 즐기며 사는 사람들이 등장했다는 사실만으로도
흥분되는 일이다. 물론 누구도 하지 않은 일은 아니다. 하지만 누구도 제대로
한 적이 없는 일이다. 그런 점에서 이미 파티는 성공했다고 단언할 수 있다. 파티는
파티일 뿐 또 다른 디자인 대학이 아니다. 파티가 안상수라는 한 개인의 지명도로
운영되는 학교라고 비하하는 사람이 있을지도 모른다. 별 상관없다. 졸업장 없음을
시비 거는 이가 있을지도 모른다. 아무 상관없다. 속물적 시선으로 판단받아야 할

education. All his efforts contradicted to the traditional educational model.
While not much is known about his life as a college professor, when we
consider the strict cartel of those who studied overseas and traditional
authorities, we can easily conjecture that his life as a professor was not always
easy. I think this might be the reason why Ahn could so quickly leave the
wealthy house of the Hongik University of Art and its inheritance behind.

4. Ahn Sangsoo as the Nalgae
Ahn Sangsoo's current title is 'Nalgae'. Nalgae is the principal of PaTI. PaTI is
a shortened English name of Paju Typography Institute, but the name itself
denotes party or festival. Design colleges in Korea is supersaturated. Each
school accepts hundreds of new students every year, and famous universities
compete for graduate students. While about twenty-five thousand students
graduate every year as design major, there are not many jobs the can do. In this
competitive red ocean of design, adding one more school even without official
graduate diploma seemed like a reckless challenge with expected failure. It
is especially so when the school is not in Seoul but in Paju near the Military
Demarcation Line. In the era when the schools are ranked by the cut-off points
of scholastic ability test and the number of graduates who are employed in

아무런 이유가 없기 때문이다. 새로운 실험이 진행되고 있고 현재에도 끊임없이 변화하며 발전하고 있다. 그것만으로 이미 충분하며, 높은 평가를 받아 마땅하다. 날개 역시 그러하다.

5. 글을 마치며

애초 이 글은 안상수 개인에 대한 비평을 담을 예정이었다. 하지만 오랜 시간 키보드를 만지작거리면서도 좀체 글이 나가지 않는 것을 느꼈다. 비평할 인물이 아니라는 신호다. 그의 인생은 실험으로 가득하다. 디자이너에게 실험이란 숙명이다. 일렉트로닉스 카페와 《보고서\보고서》, 안상수체, 《라라 프로젝트》, 타이포잔치, 이코그라다 총회, 파티까지 무엇 하나 새롭지 않은 것이 없다. 고답적이고 클리세로 가득한 디자인, 검증된 유형을 뒤따르며 실험하지 않는 디자이너가 비평의 대상이지, 끊임없이 실험하고 있는 작가를 비평할 이유가 없다. 오히려 격려해야 한다. 좁쌀만 한 지식으로 평가할 수 있는 대상이 아니다. 너무 일 욕심이 많다는 점을 지적해야 할까. 그와 그의 작품에 대한 소개글도 너무 많다. 결국 한국 디자인사에서 그의 가치를 따져보는 것으로 방향을 잡았다. 그것이 안상수에 대해 필자가 할 수 있는 최선의 비평이라고 생각했다.

large corporations, can PaTI succeed? Many in the field of design pretend to be indifferent to the PaTI's experiment but at the same time squint at it. These doubts, however, are meaningless. PaTI is already successful.

How many years were Bauhaus and the Hochschule für Gestaltung in Ulm continued? Have our design schools ever taught something else than the things needed to be hired? While students memorized the history of Bauhaus and Mies van der Rohe's works, have they ever seriously considered what Bauhaus intended and why it offered those random courses? Have they ever taught students not to try to work in the large companies? PaTI did not jump into the red ocean of Korean design colleges; it jumped into the blue ocean of new design education.

I think it is a monumental event in the history of design in Korea that we have a school like PaTI, operating regularly and already generating graduates. It is embarrassing to note in our design history only the names of governmental institutions such as Korea Institute of Design Promotion or Seoul National University, or the fact that a president or mayor of Seoul carried out the service business with his bold decision and budget input. It is encouraging that there was private and voluntary efforts to change the design education. It is also inspiring that there are people who enjoy party every day in the midst

디자인 평론가 최범은 그를 "우리 디자인계의 정말 희귀한 모더니스트"라고
평가했다. 전적으로 동감한다. 더불어 필자는 그를 탐험가라고 평가한 적이 있다.
어딘가 안착하는 것을 못 견뎌하고 남들이 만들어놓은 안전한 길을 버리고 새로운
길을 만든다. 어딘가 적응이 될 만하면 험한 길을 찾아 훌쩍 떠나며 "재밌다"고
말한다. 다시 생각해보니 어떤 면에서는 몽상가 같다. 모두가 자기 역할을
가지고 조화롭게 사는 세상은 스머프 마을 밖에는 없다. 어쩌면 빨간 모자는
정말 파파스머프를 닮고 싶었던 마음의 표현일지 모르겠다. 혁명이 없는 시대에
스스로 디자인계의 혁명을 만들어가며 사는 그는 진짜 모더니스트일 수밖에
없다. 아니 모더니스트라는 용어에도 서구적 시선이 깔려 있다. 그냥 '날개'라고
부르는 게 낫겠다.

번역. 김진영

of competitive design schools which tenaciously hold onto the strict academic
cliché and prioritize employment. Of course, this is not to say that no one has
ever attempted to change. However, no one ever has done it properly. In this
sense, I can assert that PaTI is already successful. PaTI is PaTI, not another
school of design. Some might criticize that PaTI is a school solely relying on
the name value of Ahn Sangsoo. It does not matter. Some might problematize
its lack of graduation diploma. This also does not matter at all. There is no
reason for PaTI to be evaluated by snobbish eyes. New experiments are under
the way, and PaTI is continuously changing and developing. That alone is
enough and deserves high praise. 'Nalgae' also is.

5. Conclusion

Originally, this article was going to contain criticism on Ahn Sangsoo. As
preparing this article, however, I found out that the writing does not proceed
easily, which signaled that Ahn was not a person to be critiqued. His life is
full of experiments. For a designer, experimenting is fate. From Electronics
Café, «bogoseo\bogoseo», font Ahn Sangsoo, «Lala Project», Typojanchi,
Icogrda Assembly, and PaTI, all are innovative. It is the designers who do not
perform experiments but imitate traditional cliché designs and already proven

forms who should be criticized, not the one who continuously attempts new experiments. Rather, he needs encouragement. He is not the one whom can be evaluated with limited perspective — if not one point that he has too much passion for work perhaps. There are so many introductions about him and his works. I thus made the direction of this article to carefully analyze Ahn's value in the Korean history of design. This might be the best critique that I can do on Ahn Sangsoo.

The design critique Choi Bum evaluated Ahn Sangsoo as "a really rare type of modernist in our design field." I fully agree with this statement. I have also evaluated Ahn as an explorer. He cannot settle down in one place, but creates new roads as leaving behind the safe roads that others have already created. When Ahn is slightly adapted to one place, he suddenly leaves for a new rough road, as saying, "This is fun." In some ways, Ahn is like a dreamer. The only place that all members play their own roles and live in harmony is the village of Smurf. Ahn's red fedora might be the reflection of his hope to resemble the Papa Smurf. As initiating revolutions in the field of design, Ahn is a true modernist. Well, the term modernist itself is Western perspective — I would rather call him, 'Nalgae'.

Translation. Kim Jinyoung

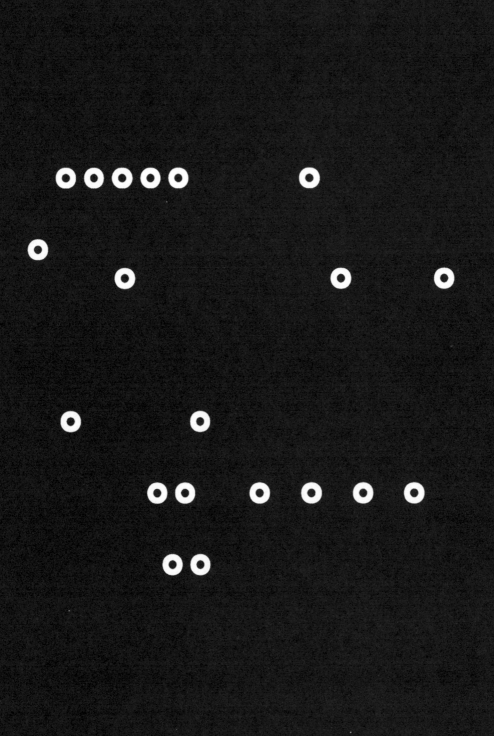

심심풀이 정답

Killing Time
Correct Answer

1
.(마침표)
2
가가 학습
3
가난한
예술가들의 여행
4
구텐베르크상
5
국제 타이포그래피 비엔날레
6
국제그래픽연맹
7
글꼴모임
8
글짜씨
9
금누리
10
꾸밈
11
나나 프로젝트
12
날개
13
날개집
14
낮밥
15
라라 프로젝트
16
로딩
17
마당
18
멋
19
멋짓
20
문자도
21
바바 프로젝트
22
범한서적
23
보고서\보고서
24
빛박이
25
생명평화결사
26
서울 시티 가이드

27
세종
28
스마트
29
심심풀이
30
씽크패드
31
안그라픽스
32
안상수 봇
33
안상수체
34
얀 치홀트
35
엠팔
36
원 아이
37
이상
38
일렉트로닉 카페
39
점프수트
40
정병규
41
제다움
42
주시경
43
중앙미술학원
44
최정호
45
파주타이포그라피학교
46
한국전통문양집
47
한국타이포그라피학회
48
한글 타이포그라피의
가독성에 대한 연구:
10포인트 활자를
중심으로
49
홍대신문
50
ssahn.com

1
. (Full stop)
2
gaga Study
3
The Travel of Poor Artists
4
Gutenberg Award
5
International Typography
Biennale
6
Alliance Graphic Internationale
7
Typeface Club
8
LetterSeed
9
Geum Nuri
10
Kumim
11
nana Project
12
nalgae
13
nalgaejip
14
Natbab
15
rara Project
16
Loading
17
Madang
18
Meot
19
Meotjit
20
Munjado
21
baba Project
22
Bumhan Books
23
Report\Report
24
Bitbagi
25
Life Peace Organization
26
Seoul City Guide
27
Sejong

28
Smart
29
Killing Time
30
ThinkPad
31
Ahn Graphics
32
Ahn Sangsoo Bot
33
Type 'Ahnsangsoo'
34
Jan Tschichold
35
Empal
36
One Eye
37
Lee Sang
38
Electronic Cafe
39
Jump Suit
40
Chung Byungkyoo
41
Jaedaum
42
Joo Seekyung
43
Central Academy of Fine Arts
44
Choi Jeongho
45
Paju Typography Institute
46
Korean Traditional Pattern
Collection
47
Korean Society of Typography
48
A Study on the Legibility of
Hangeul Typography: Focusing
on 10-point Type
49
Hongdae Newspaper
50
ssahn.com

글짜씨 15
참여자

LetterSeed 15
Contributors

강승연
디자이너. 지직티엠씨 이사.
홍익대학교에서 예술학, 시각
디자인을 전공했으며, 홍익대학교
시각 디자인 석사 졸업 후, 박사 과정
재학중이다. 안그라픽스와 디자인
이가스퀘어에서 디자이너로 일했으며,
지금은 지직티엠씨에서 디자이너로
일하고 있다.

강현주
디자인 연구자. 서울대학교와 스웨덴
콘스트팍에서 그래픽 디자인을
전공한 후 현재 인하대학교 시각 정보
디자인학과 교수로 재직 중이다.
그래픽 디자이너의 생애와 작품
중심의 한국 디자인사 연구를 하고
있으며 디자인 교육의 변천에도
관심을 가지고 있다.

구자은
그래픽 디자이너. 홍익대학교와 프랫
인스티튜트에서 시각 디자인을 공부한
뒤 홍익대학교에서 박사 학위를
받았다. 그래픽 디자인 스튜디오
AABB에서 디자인하며 대학에서
강의하고 프리랜서 번역을 한다.

김동신
그래픽 디자이너. 한양대학교에서
일본어를 공부하고 홍익대학교에서
그래픽 디자인을 전공했다.
출판사 돌베개에서 디자이너로
일하는 한편 개인 출판사 동신사를
운영하면서 《인덱스카드 인덱스》
연작을 제작 중이다.

김린
디자이너. 동양미래대학교 시각
디자인과 교수. 이화여자대학교와
런던예술대학교에서 시각 디자인을
공부했다.

김병조
디자이너. 홍익대학교에서
커뮤니케이션 디자인을 전공했고,
같은 대학 대학원에서 타이포그래피
연구로 석사와 박사 학위를 받았다.
현재 예일대학교에서 공부하고 있다.
http://www.bjkim.kr

김솔하
통번역가. 미술/디자인/법 분야에서
활동. 고려대학교 법학 전공,
프랑스 파리 제1대학 상법 석사,
리옹 제3대학에서 미술과 법 석사,
고려대학교 법학과 박사 과정
수료. 현재 백남준&시게코구보타
비디오아트재단(뉴욕)의 개발 부문
코디네이터.

김종균
행정사무관. 서울대학교에서
디자인학 박사를, 충남대학교에서
법학 석사를 마쳤다. 특허청에서
지자체/중소기업 브랜드 디자인 지원
업무, 디자인/상표 심사관 등의 업무를
거쳐 현재 디자인심사정책과에서
국제협력업무를 맡고 있다.
《디자인전쟁》(홍시, 2013년), 《한국의
디자인》(안그라픽스, 2013년) 등,
디자인 역사 및 지식재산권 관련
다수의 연구와 저서가 있다.

김진영
신약학과 종교학 연구생, 강사.
《글짜씨》에 번역으로 참여했으며,
현재 미국 텍사스 오스틴 주립대에서
초기 기독교 및 그리스-로마 종교로
박사 과정 중에 있다.

김형재
그래픽 디자이너. 서울에서 홍은주와
함께 듀오로 활동하고 있다.
국민대학교 시각 디자인학과와 동
대학원을 졸업하고 동양대학교 디자인
학부에서 시각 디자인을 가르친다.
잡지 《도미노》의 편집 동인이며
박재현과 함께 옵티컬 레이스라는
이름으로도 전시와 출판을 통해
활동하고 있기도 하다.

김형진
워크룸 디자이너.

노민지
1985년생. 서울에서 활동하는 글자체
디자이너다. 홍익대학교 대학원에서
한글 문장 부호에 대한 연구로 석사
학위를 받았다. 활자공간, 윤디자인을
거쳐 2012년부터 안그라픽스
타이포그래피연구소에서 글자체
디자이너로 일하며, 대학에서 학생들을
가르치고 있다. 둥근안상수체,
초특태고딕체, 신세계백화점 전용 서체
등을 디자인했다. http://nohminji.com

문장현
그래픽 디자이너. 동아시아의 전통과
문화에서 비롯된 형태와 형식에
관심을 갖고 있다. 디자인이라는
용어가 쓰이기 이전의 디자인을
관찰하는 것을 즐기며 현대에 접목하는
것을 모색한다. 홍익대학교에서
그래픽 디자인을 전공했으며
안그라픽스에서 디자이너로 일했다.
현재 제너럴그래픽스를 운영 중이다.
왕세자입학도 영인본을 디자인했으며
서울의 궁궐 사인 작업에 주도적으로
참여했다.

민구홍
워크룸 편집자.

박수진
그래픽 디자이너. 이화여자대학교
시각 디자인과 교수. 이화여자대학교와
런던 센트럴세인트마틴스에서 시각
커뮤니케이션 디자인을 공부했다.
한겨레 신문사와 출판사 열린책들에서
일했으며 스튜디오 큐리어스 소파를
운영하고 있다.

박은지
프리랜스 작가 겸 편집자.
부산대학교에서 석사를 마치고
출판사에서 편집자로 일함.
부산에서 논술학원을 운영하다가
현재는 프리랜스 작가 겸 편집자로
일하고 있다.

박지수

사진 잡지 «VOSTOK» 편집장.
«월간사진» «VON» «포토닷»을
거쳐 현재 «VOSTOK»까지 줄곧
사진 잡지에서 마감에 시달리고 있다.
주로 사진과 글을 고르고 다듬는
일을 하며, 사진전 ‹리플렉타 오브
리플렉타›(합정지구, 2016)을 기획한
적도 있다. 현재 경향신문에 사진 관련
칼럼을 연재하고 있다.

박하얀

홍익대학교에서 회화와 시각
디자인을 전공했다. 2012년부터
파주타이포그라피학교에서 일하면서
그래픽 디자인 작업을 하고 있다.

배민기

서울대학교 디자인 학부를
2008년 졸업했으며, 동 대학원에서
2011년 석사 학위를, 2015년 박사
학위를 취득했다. 서울시립대학교,
이화여자대학교, 서울여자대학교
등의 대학 강의 업무와 출판, 건축,
패션 영역 회사들과의 협업 업무를
비교적 균등하게 배분하며 디자인
분야에 종사하고 있다. 개인전 ‹Put
Up & Remove›(2016, 플랫폼플레이스
홍대), 단체전 ‹XS: 영스튜디오
컬렉션›(2015, 탈영역우정국) 등에
참여했다.

안병학

런던 영국왕립예술대학과
홍익대학교에서 시각 디자인을
전공했고, 홍익대학교에서
타이포그래피와 그래픽 디자인을
가르치고 있다. 2002년부터
작업실 사이사이를 운영하며,
다양한 분야에서 타이포그래피와
그래픽에 중점을 둔 방식을 주요
작업 방법론으로 활용해왔다. 사회,
문화, 정치적 입장에서 디자인의
미래 역할을 다시 설정하는 문제에
관심을 갖고 있으며, 논리와 이성,
감각과 직관의 관계에 관심을 두고
타이포잔치 2017 감독을 맡았다.

유지원

타이포그래피 연구자, 저술가, 그래픽
디자이너. 홍익대학교 겸임 교수.
서울대학교에서 그래픽 디자인을
전공하고, 독일 라이프치히그래픽
서적예술대학교에서 타이포그래피와
그래픽 서적 예술로 석사 학위를
받았다. 도서 집필에 집중하면서
책 디자인, 전시, 번역 등을
병행하고 있다. 현재 홍익대학교와
서울대학교에 출강 중이다.
http://blog.naver.com/pamina7776

이용제

한글 디자이너, 계원예술대학교
교수. 한글을 디자인하고 한글로
디자인하면서 배우고 경험한 내용을
학생(후배)에게 가르치는 일을 한다.

이원미

숙명여자대학교에서 불문학과
정치외교학을 전공했다. 이후
이화여대 통역번역대학원에 입학하여
번역학 석사학위를 취득한 후 현재는
프리랜서 번역가로 활동하고 있다.

이재영

그래픽 디자이너. 6699프레스에서
책과 인쇄물을 만든다. 홍익대학교
대학원에서 그래픽 디자인으로 석사
학위를 받았다. 한국타이포그라피학회
출판국장을 맡고 있으며 대학에서
타이포그래피를 강의하고 있다.

전가경

대학에서 문학을 전공하고 대학원에서
시각 디자인을 전공했다. 현장에서
그래픽 디자인 관련 글을 쓰고
강의를 한다. 지은 책으로 «세계의
아트 디렉터 10»과 «Bb: 바젤에서
바우하우스까지»(공저)가 있으며,
옮긴 책으로 «그래픽 디자인
사용설명서»(공역)가 있다. 사진과
그래픽 디자인의 상호작용을
연구하고 실천한다. 1970년대 잡지
«뿌리깊은나무»의 사진운영을
연구하고 있으며, 사진책 출판사인
사월의눈을 운영한다.

최성민

그래픽 디자이너. 주로 최슬기와
함께 활동한다. 서울시립대학교
산업 디자인학과 부교수로 그래픽
디자인과 타이포그래피를 가르친다.
‹타이포잔치 2013›을 감독했다.

최재영

한·중·일(CJK) 폰트는 사용하는
한글, 한자의 글자 수가 많고 형태가
복잡하여 기존의 윤곽선 기반의
폰트를 개발하는데 많은 시간과
비용이 필요하며, 다양한 형태의 폰트
제작과 사용에 제약이 많다. 숭실대학교
시스템소프트웨어연구실에서는
메타폰트를 기반으로 매개변수를
사용하여 한글, 한자의 특성에 따라
다양한 굵기와 기울기, 획의 모양을
변화시킬 수 있는 새로운 폰트 기술을
연구하고 있다.

EH(김경태)

중앙대학교 산업 디자인학과에서 시각
디자인전공을 졸업하고 스위스로잔
주립예술대학에서 아트 디렉션 과정을
졸업했다. 크고 작은 사물을 주로
촬영하며 종종 건축가 및 디자이너와
협업한다.

Ahn Byunghak
He is a designer and a professor at Hongik University, running 4242works since 2002, teaching typography and graphic design. He studied visual communication at the Royal College of Art, London and Hongik University, Seoul. In a wide variety of sectors, he has made full use of the typographic and graphic approaches. He also explores relevant issues that are reshaping the role of design and its relationship to social, cultural, and political issues. As the director, He is preparing Typojanchi 2017, increasingly spreading his interest on the relation between logic/reason and sense/intuition.

Bae Minkee
He graduated from Design Department, Seoul National University. He received MFA in 2011 and PhD in 2015 from the same school. He is engaged in the design field with relatively equal distribution of lectures at schools, including University of Seoul, Ehwa Womans University and Seoul Womans University, and collaboration works with companies from publication, architecture, and fashion fields. He participated in exhibitions including the solo exhibition ‹Put Up & Remove› (2016, Platform Place, Hongdae) and the group exhibition ‹XS: Young Studio Collection› (2015, Post Territory Ujeongguk).

Choi Jaeyoung
Korean, Chinese and Japanese (CJK) fonts require a great deal of time and money to develop fonts based on outlines because of the large number of Korean/Chinese characters and their complicated shapes. System Software Laboratory at Soongsil University develops a new font technology based on Metafont, which can change weight, slope, and shape of strokes according to the characteristics of Hangeul and Hanja using parameters.

Choi Sungmin
Graphic designer, mostly working as a partnership with Sulki Choi. He is an associate professor at the University of Seoul, and teaches graphic design and typography. He also directed ‹Typojanchi 2013›.

EH (Kim Kyoungtae)
He studied Communication Design at Industrial Design Department, Chungang University. He then studied Art Direction at ECAL(École Cantonale d'Art de Lausanne), Switzerland. He mainly takes photographs of large and small objects and often collaborates with architects and designers.

Kang Hyeonjoo
Design researcher. After majoring in graphic design at Seoul National University and Konstfack, Sweden, She is now a professor of visual communication design at Inha University. She is studying Korean design history focusing on graphic designer's life and works. She is also interested in the change of contents of design education.

Kang Sungyoun
A designer and a director at GIGIC TMC. She studied Art and Communication design at Hongik University. After receiving MFA, She is now in the PhD program. She previously worked as a designer at Ahn Graphics and Design IGA2. She is now working as a designer at GIGIC TMC.

Kay Jun
Design wrtier, tutor and publisher. She studied literature and graphic design. She is the author of the book «World's Ten Art Directors» and co-author of «Bb: From Basel to Bauhaus». Translator of Adrian Shaughnessay's book «Graphic Design: a User's Manual». Her main concern is the relationship of photography and graphic design. As a phd candidate, she's currently researching photography direction of Korean 70's magazine «Bburi gipeun namu (The Deep Rooted Tree)». Since 2012, she's running Aprilsnow press, a press publishing photobooks.

Kim Byungjo
Designer. Studied Communication Design and earned MFA and PhD degree in typography at Hongik University. Currently he is studying at Yale University.
http://www.bjkim.kr

Kim Dongshin
A graphic designer. She studied Japanese Language at Hanyang University and Graphic Design at Hongik University. She is now working as a designer at publisher Dolbegae while running an independent publisher Dongshinsa and producing the «Index Card Index» series.

Kim Hyungjae
A graphic designer. He is working as a duo with Hong Eunju in Seoul. He studied Communication Design at undergrad and grad school of Kookmin University. He is now teaching Communication Design at Design Department of Dongyang University. He is one of the editing members of the magazine «Domino». Together with Park Jaehyun, he is working on exhibitions and publications under the team name Optical Race.

Kim Hyungjin
Designer of Workroom.

Kim Jinyoung
Researcher and lecturer of new testament and early christianity. Involved in «LetterSeed» for translation, and currently in doctoral program for early christianity and greco-roman religions in the University of Texas at Austin.

Kim Jongkyun
Deputy director. a doctor of design at Seoul National University, and a master of law at Chungnam National University. He worked as design and trademark examiner, Consultant for the design IP management of local SMC and local government, and currently works on international cooperation in the Design Examination Policy Divisionin in KIPO. There are a lot of researches and writings about Korea design history and intellectual property rights, including «Design Wars» (Hongsi, 2013), and «Design of Korea (Ahn Graphics, 2013)».

Kim Lynn
Designer. Professor at Dongyang Mirae University. She studied graphic design at Ewha Womans University and University of the Arts London.

Kim Solha
Translator in the fields of art, design, and law. Master of International Commercial Law at Paris 1 University, Master of Law and Taxation in the Art Market at Lyon 3 University, PhD candidate of Copyright Law at Korea University. Currently working as development coordinator for NJP & S.Kubota Video Art Foundation(NYC).

Ku Jaeun
Graphic designer. She studied communication design at Hongik University and Pratt Institute. She received PhD from Hongik University. She is now working as a designer at graphic design studio AABB, teaching at schools, and translating as a freelancer.

Lee Jaeyoung
Graphic designer. He received masters degree in graphic design from Hongik University. He makes books, print matters and more based on graphic design at 6699press. He is the director of publication at Korea Society of Typography. He teaches at university about typography and book design.

Lee Wonmi
She graduated in 2004 from Sookmyung Women's University and then attended the Graduate School of Translation & Interpretation at Ewha Womans University from which she received an M.A. in Translation (Korean-English) in 2015. She is now working as a professional translator.

Lee Yongje
Hangeul Designer. He is a professor at Kaywon University of Art & Design. He is currently teaching Hangeul typography and Hangeul design to younger students.

Min Guhong
Editor of Workroom.

Moon Janghyun
Graphic designer, has been interested in the shape and the form from east asian tradition and culture. He takes pleasure in observing the design before the term 'design' exists and he tries to seek engrafing it in things of today. He studied graphic design at Hongik University and worked as a designer at Ahngraphics. He is currently running Generalgraphics. He also designed the Admission illustration of Crown Prince and participated in the royal court's signage work in Seoul.

Noh Minji
Born in 1985, she is Seoul based font designer. She graduated from the graduate school of Hongik University with a study about hangeul punctuation marks. She has worked in the type Space and Yoon Design. She is currently working at the Ahn Graphics Typography Lab since 2012 and teaches students at university. She developed the typefaces 'Ahnsangsoo rounded' 'Super black gothic' and 'Shinsegae' for Shinsegae department store. http://nohminji.com

Park Eunji
A freelance writer and an editor. She worked as an editor at a publishing company after graduating from MFA program of Pusan University. She is now working as a freelance writer and an editor.

Park Hayan
She studied Painting and Visual Communication Design at Hongik University. Since 2012, she has been working in the graphic design at PaTI design studio.

Park Jisoo
«VOSTOK» Chief Editor. Park is constantly struggling to meet the deadlines for writings to submit in photographic magazines, from «Monthly Photography» «VON» «Photo Dot», and presently, «VOSTOK». He mainly works on selecting and refining photographs and texts. Park has organized photographic exhibitions including Reflecta of Reflecta (Hapjeong District, 2016). He has mainly worked on selecting and refining photographs and texts, and has also designed a photo exhibition ‹Reflector of Reflector›(Hapjeong District, 2016). Presently, Park writes for a photo column in The Kyunghyang Shinmun.

Park Soojin
Graphic designer. Professor at Ewha Womans University. She studied visual communication design at Ewha Womans University and Central Saint Martins College of Art and Design. She worked at The Hankyoreh Newspaper and The Open Books publisher. She is currently runnung studio curious sofa.

Yu Jiwon
Typographer, writer, graphic designer, adjunct professor of Hongik University. She majored graphic design at Seoul National University, and got masters degree in typography and graphic book art at Hochschule für Grafik und Buchkunst Leipzig, Germany. She writes books while participating in book designs, exhibitions, translations and more. She teaches at Hongik University and Seoul National University. http://blog.naver.com/pamina7776

학회 규정

Korean Society of Typography Regulations

논문 투고 규정

목적

이 규정은 본 학회가 발간하는 학술논문집 «글짜씨» 투고에 대한 사항을 정함을 목적으로 한다.

투고 자격

«글짜씨»에 투고 가능한 자는 본 학회의 정회원과 명예회원이며, 공동 연구일 경우라도 연구자 모두 동일한 자격을 갖추어야 한다.

투고 유형

«글짜씨»에 게재되는 논문은 미발표 원고를 원칙으로 한다. 다만, 본 학회의 학술대회나 다른 심포지움 등에서 발표했거나 대학의 논총, 연구소나 기업 등에서 발표한 것도 한국에서 논문으로 발표되지 않았다면 출처를 밝히고 게재할 수 있다.

1 연구 논문: 타이포그래피 관련 주제에 대해 이론적 또는 실증적으로 논술한 것
2 프로젝트 논문: 프로젝트의 결과가 독창적이고 완성도를 갖추고 있으며, 전개 과정이 논리적인 것
3 기타: 그 외 독창적인 관점과 형식으로 타이포그래피에 대한 자신의 주장을 명확하게 기술한 것

투고 절차

논문은 다음과 같은 절차를 거쳐 투고, 게재할 수 있다.

1 학회 이메일로 수시로 논문 투고 신청
2 논문 투고 시 학회 규정에 따라 작성된 원고를 사무국에 제출
3 심사료 100,000원을 입금
4 편집위원회에서 정한 절차에 따라 심사위원 위촉, 심사 진행
5 투고자에게 결과 통지 (결과에 이의가 있으면 이의 신청서 제출)
6 완성된 논문 원고를 이메일로 제출, 게재비 100,000원 입금
7 논문집은 회원 1권, 필자 2권 씩 우송
8 논문집 발행은 6월 30일, 12월 31일 연2회

저작권 및 출판권

저작권은 저자에 속하며, «글짜씨»의 편집출판권은 학회에 귀속된다.

규정 제정: 2009년 10월 1일

논문 작성 규정

작성 방법

1 원고는 편집 작업 및 오류 확인을 위해 DOC 파일과 PDF 파일을 함께 제출한다. 특수한 경우 INDD 파일을 제출할 수도 있다.
2 이미지는 별도의 폴더에 정리해 제출해야 한다.
3 공동 저술의 경우 제1연구자는 상단에 표기하고 제2연구자, 제3연구자 순으로 그 아래에 표기한다.
4 초록은 논문 전체를 요약해야 하며, 한글 기준으로 800자 안팎으로 작성해야 한다.
5 주제어는 세 개 이상 다섯 개 이하로 수록한다.
6 논문 형식은 서론, 본론, 결론, 주석, 참고 문헌을 명확히 구분해 작성하는 것을 기본으로 하며, 연구 성격에 따라 자유롭게 작성할 수도 있다. 그러나 반드시 주석과 참고 문헌을 수록해야 한다.
7 외국어는 원칙적으로 한글로 표기하고 뜻이 분명치 않을 때는 괄호 안에 원어를 표기한다. 단, 처음 등장하는 외국어 고유명사는 괄호로 원어를 병기하고 그다음부터는 한글만 표기한다.
8 각종 기호 및 단위의 표기는 국제적인 관용에 따른다.
9 그림이나 표는 고해상도로 작성하며, 그림 및 표의 제목과 설명은 본문 또는 그림, 표에 함께 기재한다.
10 참고 문헌은 한글, 영어, 기타로 정리한다. 모든 문헌은 가나다순, 알파벳순으로 나열한다. 각 문헌의 정보는 저자, 논문명(서적명), 학회지명(저서는 제외), 학회(출판사), 출판 연도 순으로 기술한다.

분량

본문 활자 10포인트를 기준으로 A4 6쪽 이상 작성한다.

인쇄 원고 작성

1 디자인된 원고를 투고자가 확인한 다음 인쇄한다. 원고 확인 후 원고에 대한 책임은 필자에게 있다.
2 학회지의 크기는 171×240mm로 한다. (2013년 12월 이전에 발행된 학회지의 크기는 148×200mm)
3 원고는 흑백을 기본으로 한다.

규정 제정: 2009년 10월 1일

논문 심사 규정

목적

이 규정은 한국타이포그라피학회 학술지 «글짜씨»에 투고된 논문의 채택 여부를 판정하기 위한 심사 내용을 규정한다.

논문 심사

논문의 채택 여부는 편집위원회가 심사를 실시해 다음과 같이 결정한다.

1 심사위원 세 명 가운데 두 명이 '통과'로 판정할 경우 게재할 수 있다.
2 심사위원 세 명 가운데 두 명이 '수정 후 게재' 이상으로 판정하면 편집위원회가 수정 사항을 심의하고 통과 판정해 논문을 게재할 수 있다.
3 심사위원 세 명 가운데 두 명이 '수정 후 재심사' 이하로 판정하면 재심사 후 게재 여부가 결정된다.
4 심사위원 세 명 가운데 두 명 이상이 '게재 불가'로 판정하면 논문을 게재할 수 없다.

편집위원회

1 편집위원회의 위원장은 회장이 위촉하며, 편집위원은 편집위원장이 추천해 이사회의 승인을 받는다. 편집위원장과 위원의 임기는 2년이다.
2 편집위원회는 투고 된 논문에 대해 심사위원을 위촉하고 심사를 실시하며, 필자에게 수정을 요구한다. 수정을 요구받은 논문이 제출 지정일까지 제출되지 않으면 투고의 의지가 없는 것으로 간주한다. 또한 제출된 논문은 편집위원회의 승인 없이 변경할 수 없다.

심사위원

1 논문은 심사위원 세 명 이상의 심사를 거쳐야 한다.
2 심사위원은 투고된 논문 관련 전문가 중에서 논문편집위원회의 결정에 따라 위촉한다.
3 논문심사의 결과는 아래와 같이 판정한다.
 통과, 수정 후 게재, 수정 후 재심사, 불가

심사 내용

1 연구 내용이 학회의 취지에 적합하며 타이포그래피 발전에 기여하는가?
2 주장이 명확하고 학문적 독창성을 가지고 있는가?
3 논문의 구성이 논리적인가?
4 학회의 작성 규정에 따라 기술되었는가?
5 국문 및 영문 요약의 내용이 정확한가?
6 참고 문헌 및 주석이 정확하게 작성되었는가?
7 제목과 주제어가 연구 내용과 일치하는가?

규정 제정: 2009년 10월 1일,
개정: 2013년 3월 1일

연구 윤리 규정

목적

이 연구 윤리 규정은 한국타이포그라피학회 회원이 연구 활동과 교육 활동을 하면서 지켜야 할 연구 윤리의 원칙을 규정한다.

윤리 규정 위반 보고

회원은 다른 회원이 윤리 규정을 위반한 것을 인지하면 해당자에게 윤리 규정을 환기시켜 문제를 바로잡도록 노력해야 한다. 그러나 문제가 바로잡히지 않거나 명백한 윤리 규정 위반 사례가 드러나면 학회 윤리위원회에 보고할 수 있다. 윤리위원회는 문제를 학회에 보고한 회원의 신원을 외부에 공개해서는 안 된다.

연구자의 순서

연구자의 순서는 상대적 지위에 관계없이 연구에 기여한 정도에 따라 정한다.

표절

논문 투고자는 자신이 행하지 않은 연구나 주장의 일부분을 자신의 연구 결과이거나 주장인 것처럼 논문에 제시해서는 안 된다. 타인의 연구 결과를 출처를 명시함과 더불어 여러 차례 참조할 수는 있으나, 그 일부분을 자신의 연구 결과이거나 주장인 것처럼 제시하는 것은 표절이 된다.

연구물의 중복 게재

논문 투고자는 국내외를 막론하고 이전에 출판된 자신의 연구물(게재 예정인 연구물 포함)을 사용해 논문 게재를 할 수 없다. 단, 국외에서 발표한 내용의 일부를 한글로 발표하고자 할 경우 그 출처를 밝혀야 하며, 이에 대해 편집위원회는 연구 내용의 중요도에 따라 게재를 허가할 수 있다. 그러나 연구자는 이를 중복 연구실적으로 사용할 수 없다.

인용 및 참고 표시

1 공개된 학술 자료를 인용할 경우에는 정확하게 기술해야 하고,
 반드시 그 출처를 명확히 밝혀야 한다. 개인적인 접촉을 통해서 얻은 자료의 경우에는 그 정보를 제공한 사람의 동의를 받은 후에만 인용할 수 있다.
2 다른 사람의 글을 인용할 경우에는 반드시 주석을 통해 출처를 밝혀야 하며, 이런 표기를 통해 어떤 부분이 선행 연구의 결과이고 어떤 부분이 본인의 독창적인 생각인지를 독자가 알 수 있도록 해야 한다.

공평한 대우

편집위원은 학술지 게재를 위해 투고된 논문을 저자의 성별, 나이, 소속 기관 및 어떤 선입견이나 사적인 친분과 무관하게 오직 논문의 질적 수준과 투고 규정에 근거해 공평하게 취급해야 한다.

심사 의뢰

편집위원은 투고된 논문의 평가를 해당 분야의 전문적 지식과 공정한 판단 능력을 지닌 심사위원에게 의뢰해야 한다. 심사 의뢰 시 저자와 지나치게 친분이 있거나 지나치게 적대적인 심사위원을 피함으로써 가능한 한 객관적인 평가가 이루어질 수 있도록 노력한다. 단, 같은 논문에 대한 평가가 심사위원 간에 현저하게 차이가 날 경우에는 해당 분야의 제3의 전문가에게 자문을 받을 수 있다.

공정한 심사

심사위원은 논문을 개인적인 학술적 신념이나 저자와의 사적인 관계를 떠나 공정하게 평가해야 한다. 근거를 명시하지 않은 채 논문을 탈락시키거나, 본인의 생각과 상충된다는 이유로 논문을 탈락시켜서는 안 되며, 논문을 제대로 읽지 않고 평가해서도 안 된다.

저자 존중

심사위원은 전문 지식인으로서의 저자의 인격과 독립성을 존중해야 한다. 평가 의견서에는 논문에 대한 자신의 판단을 밝히되, 보완이 필요한 부분에 대해서는 그 이유도 함께 상세하게 설명해야 한다. 정중하게 표현하고, 저자를 비하하거나 모욕적인 표현은 삼간다.

비밀 유지

편집위원과 심사위원은 심사 대상 논문에 대한 비밀을 지켜야 한다. 논문 평가를 위해 특별히 조언을 구하는 경우가 아니라면 논문을 다른 사람에게 보여주거나 논문 내용을 놓고 다른 사람과 논의하는 것도 바람직하지 않다. 또한 논문이 게재된 학술지가 출판되기 전에 저자의 동의 없이 논문의 내용을 인용해서는 안 된다.

윤리위원회의 구성과 의결

1 윤리위원회는 회원 5인 이상으로 구성되며, 위원은 운영위원회의 추천을 받아 회장이 임명한다.
2 윤리위원회에는 위원장 1인을 두며, 위원장은 호선한다.
3 윤리위원회는 재적위원 3분의 2의 찬성으로 의결한다.

윤리위원회의 권한

1 윤리위원회는 윤리 규정 위반으로 보고된 사안에 대해 증거자료 등을 통해 조사를 실시하고, 그 결과를 회장에게 보고한다.
2 윤리규정 위반이 사실로 판정되면 윤리위원장은 회장에게 제재 조치를 건의할 수 있다.

윤리위원회의 조사 및 심의

윤리 규정을 위반한 회원은 윤리위원회의 조사에 협조해야 한다. 윤리위원회는 윤리 규정을 위반한 회원에게 충분한 소명 기회를 주어야 하며, 윤리 규정 위반에 대해 윤리위원회가 최종 결정할 때까지 해당 회원의 신원을 외부에 공개해서는 안 된다.

윤리 규정 위반에 대한 제재

1 윤리위원회는 위반 행위의 경중에 따라서 아래와 같은 제재를 할 수 있으며, 각 항의 제재가 병과될 수 있다.
 a. 논문이 학술지에 게재되기 이전인 경우 또는 학술대회 발표 이전인 경우에는 당해 논문의 게재 또는 발표의 불허
 b. 논문이 학술지에 게재되었거나 학술대회에서 발표된 경우에는 당해 논문의 학술지 게재 또는 학술대회 발표의 소급적 무효화
 c. 향후 3년간 논문 게재 또는 학술대회 발표 및 토론 금지
2 윤리위원회가 제재를 결정하면 그 사실을 연구 업적 관리 기관에 통보하며, 기타 적절한 방법으로 공표한다.

규정 제정: 2009년 10월 1일

Regulations for Paper Submission

Purpose
These regulations are to establish a framework for paper submission to «LetterSeed», the journal published by the Korean Society of Typography.

Qualification of Authors
Only regular or honorary members of the society are qualified for paper submission to «LetterSeed». Co-authors should hold the same qualification.

Category of Papers
It is the principle that authors should not submit previously published work. However, if a paper has been presented at a conference of the society or symposiums or printed in journals of colleges, research centers or companies, but never published as a paper on any media in Korea, it can be published in «LetterSeed» when the author discloses the source.

1 Research papers: Papers that describe either empirical or theoretical studies on subjects related to typography.
2 Project reports: Full length reports of which the results are original and logically delivered.
3 Others: Other types of papers that are clearly written on typography in a novel form and from a new point of view.

Submission Procedure
Papers can be submitted and published following the procedure:

1 Authors apply at any time for paper submission via e-mail.
2 Authors submit the paper to the office according to the guidelines for paper submission.
3 Authors send 100,000 won for assessment fee.
4 The society appoints judges according to the procedure established by the editorial board.
5 The society notifies the author the result of the assessment (if there is any objection to the result, the author sends the statement of protest to the society).
6 The author sends the final version of the paper via e-mail and 100,000 won for publishing fee.
7 The author receives two volumes of the journal (regular members receive one volume).
8 The journal is published twice a year, on 30 June and 31 December.

Copyright and the Right of Publication
Authors retain copyright and grant the society right of editing and publication of the paper in «LetterSeed».

Declaration: 1 October 2009

Guidelines of Writing a Paper

Preparation of Manuscript
1 The paper should be sent in the form of both TXT/DOC file and PDF file in order for the society to check errors in the paper and edit it. INDD files can be submitted in particular cases.
2 Image files should be submitted in a separate folder.
3 As to jointly written papers, the name of the main writer should be written at the top and the second and the third have to follow on the next lines.
4 The abstract, plus or minus 800 Korean characters, has to summarize the whole paper.
5 The number of keywords should be between three and five.
6 The paper should contain introduction, body, conclusion, footnotes and reference, parts that are clearly distinguished from each other. Papers of special types can be written in free style, but footnotes and references cannot be missed.
7 Chinese and other foreign words should be translated into Korean. When the meaning is not delivered clearly by Korean words only, the original words or Chinese characters can be put beside the Korean words in parenthesis. After the first appearance with the foreign word in the form of 'a Korean word (the corresponding foreign word)', only the Korean word should be used in the rest of the paper.
8 Symbols and measures are to be written following the international standard practice.
9 Images and figures should be included in high-resolution. Captions should be included either in the body of the paper or on the image or figure.
10 References should be listed in order of Korean and English. All the works should be arranged in alphabetical order. Information of each work should include the name of the author, the title, the name of the journal (not applicable to books), the publisher, and the year of publication.

Length
Papers should be more than six pages in a 10-point font.

Printing
1 Once manuscript file is typeset, the corresponding author checks the layout. From this point, the author is accountable for the published paper and responsible for any error in it.
2 The size of the journal is 171 × 240mm (it was 148 × 200mm before December 2013).
3 The basic color is black for the printed papers.

Declaration: 1 October 2009

Paper Assessment Policy

Purpose
The policy below defines the framework of the assessment practice at the Korean Society of Typography of papers submitted to «LetterSeed».

Paper Assessment Principles
Whether the paper is accepted or not is decided by the editorial board.

1　If two of three judges give a paper a 'pass,' the paper can be published in the journal.
2　If two of three judges consider a paper better than 'acceptable if revised,' the editorial board asks the author for a revision and publishes it if it meets the requirements.
3　If two of three judges consider a paper poorer than 'reassessment required after revision,' the paper has to be revised and the judges reassess to determine whether it is qualified to publish.
4　If more than two of three judges give a paper a 'fail,' the paper is rejected to be published in the journal.

The Editorial Board
1　The chief of the editorial board is appointed by the president of the society and the chief of the editorial board recommends the editorial board members for the board of directors to approve. The chief and members of the editorial board serve a two year term.
2　The editorial board appoints the judges for a submited paper who will make the assessment and ask the author for revision if necessary. If the author does not send the revised paper until the given date, it is regarded he or she does not want the paper to be published. The submitted papers cannot be altered unless the author gets approval from the editorial board.

Judges
1　The papers should be assessed and screened by more than three judges.
2　The editorial board members appoint the judges among the experts on the subject of the submitted paper.
3　There are four assessment results: pass, acceptable after revision, reassessment required after revision, fail.

Assessment Criteria
1　Is the subject of the paper relevant to the tenets of the society and contributable to the advancement of typography?
2　Does the paper make a clear point and have academic originality?
3　Is the paper logically written?
4　Is the paper written according to the guidelines provided by the society?
5　Does the Korean and English summary exactly correspond to the paper?
6　Does the paper contain clear references and footnotes?
7　Do the title and keywords correspond with the content of the paper?

Declaration: 1 October 2009

The Code of Ethics

Purpose
The code of ethics below establishes the ethical framework for the members of Korean Society of Typography in doing their research and providing education.

Report of the Violation of the Code of Ethics
If a member of the society witnessed another member's violation of the code of ethics, he or she should tell the member about the code and try to rectify the fault. If the member does not remedy the wrong or the case of violation is flagrant, the witness can report to the ethics commission the case. The ethics commission should not reveal the identity of the reporter.

Order of Researchers
The order of researchers is determined by the level of contribution to the research, regardless of their relative status.

Plagiarism
Authors should not represent any research results or opinions of others as their own original work in their papers. Results of other researches can be referred to in a paper several times when its source is clarified, but if any of the results are given as if they are the author's own, it is plagiarism.

Redundant Publication
Any works that are previously published (or soon to be published) in any foreign or domestic media cannot be published in the journal. An exceptional case can be made for work that was presented on foreign media when the author wants to publish part of it in the journal. In this case, the editorial board can approve its publication according to the significance of its content. But the author cannot use the publication as his or her double research achievements.

Quotation and Reference
1　When using the public research results, authors should accurately quote them and disclose their source. If the data is gained from a personal contact, it can be quoted only if the provider agrees to its use in the paper.
2　Authors should reveal the source through footnotes when quoting another author's language and expressions, by which the readers could distinguish the precedent research from the original thought developed by the author in the paper.

Equal Treatment

The editors of the journal should treat the submitted papers equally regardless of gender or age of the author, or the institution to which the author belongs. All the papers should be properly assessed only based on their quality and the rules of submission. The assessment should not be affected by any prejudice or personal acquaintance of editors.

Appointment of Judges

The editorial board should commission as judges of a paper those who are with fairness and have expertise. Those who are closely acquainted with or hostile to the author should be avoided for fair assessment. However, when the assessments on the same paper show remarkable difference, another expert could be employed for consultation.

Fair Assessment

Judges should make a fair assessment of a paper regardless of their personal academic beliefs or the acquaintance with its author. They should not reject a paper without any supportive reasons or only because it is against their own opinion. They should not assess a paper before reading it properly.

Respect for the Author

Judges should respect the personality and individuality of authors as intellectuals. The assessment should include the evaluation of the judges, plus why they think which part of the paper needs revision if necessary. The evaluation should be delivered in respectful expression and free of any offense or insult to the author.

Confidentiality

The editors and judges should protect confidentiality of the submitted papers. Aside from the case of consultation, it is not appropriate to show the papers to others or discuss the contents with others. It is not allowed to quote any part of the submitted papers before they are published in the journal.

Composition of the Ethics Commission and Election

1 The ethics commission is composed of more than five members. The commissioners are recommended by the working committee and appointed by the president.
2 The commission has one chief commissioner, who is elected by the commission.
3 The commission makes decisions by a majority of two-thirds or more.

Authority of the Ethical Commission

1 The ethical commission conducts investigation on the reported case in which the code of ethics was allegedly violated and reports the result to the president.
2 If the violation is proved true, the chief commissioner can ask the president for approval of sanctions against the member.

Investigation and Deliberation of the Ethical Commission

A member who allegedly violated the code of ethics should cooperate with the ethics commission in the investigation. The commission should give the member ample opportunity for self-defense and should not reveal his or her identity until the final decision is made.

Sanctions for Violation of the Code of Ethics

1 The ethical commission can impose the sanctions below against those who violated the code of ethics. Plural sanctions can be enforced for a single case.
 a. If the paper is not published in the journal or presented at a conference yet, the paper is not permitted to be published or presented.
 b. If the paper is published in the journal or presented at a conference, the paper is retracted.
 c. The member is banned to publish the paper or to participate in the conference or in a discussion for the next three years.
2 Once the ethics commission decides to apply sanctions, the commission informs the decision to the institution which manages the researcher's achievements and announces the decision to the public in a proper way.

Declaration: 1 October 2009

ISBN 978-89-7059-925-0 (04600)
2017년 10월 20일 발행

기획: 한국타이포그라피학회(김형진, 박수진, 이재영)
지은이: 강승연, 강현주, 권경재, 김동신, 김병조, 김종균, 김형재, 노민지,
　　　문장현, 민구홍, 박지수, 박하얀, 배민기, 손민주, 안병학, 안상수,
　　　유지원, 이용제, 전가경, 정근호, 최성민, 최재영
편집: 김린, 박은지
번역: 김솔하, 김진영, 구자은, 이원미
사진: EH(김경태)
디자인: 6699프레스(이재영)
협조: 박하얀, 박활성, 안마노
자료 제공: 김광철, 변순철, 안그라픽스, 양민영, 월간 《디자인》,
　　　월간 《Chaeg》, 장성환, 전종현, 파주타이포그라피학교,
　　　홍익대학교 시각 디자인과(석재원)
진행 도움: 송해니, 전가경

펴낸곳: (주) 안그라픽스
　　　10881 경기도 파주시 회동길 125-15
　　　전화 031-955-7766
　　　팩스 031-955-7744
펴낸이: 김옥철
주간: 문지숙
마케팅: 김헌준, 이지은, 강소현
인쇄: 스크린그래픽
제본: SM북
종이: 두성종이 엔티랏샤 198g/m²,
　　　두성종이 바르니 70g/m², 두성종이 씨에라 105g/m²

이 책의 국립중앙도서관 출판예정도서목록(CIP)은
서지정보유통지원시스템(http://seoji.nl.go.kr)과
국가자료공동목록시스템(http://www.nl.go.kr/kolisnet)에서
이용하실 수 있습니다.

CIP제어번호: CIP2017025487

Concept: Korean Society of Typography
　　　(Kim Hyungjin, Lee Jaeyoung, and Park Soojin)
Author: Ahn Byunghak, Ahn Sangsoo, Bae Minkee, Choi Jaeyoung,
　　　Choi Sungmin, Gwon Gyeongjae, Jeong Geunho, Kang Hyeonjoo,
　　　Kang Sungyoun, Kay Jun, Kim Byungjo, Kim Dongshin,
　　　Kim Hyungjae, Kim Jongkyun, Lee Yongje, Min Guhong,
　　　Moon Janghyun, Noh Minji, Park Hayan, Park Jisoo, Son Minju,
　　　and Yu Jiwon
Editing: Kim Lynn and Park Eunji
Translations: Kim Jinyoung, Kim Solha, Ku Jaeun, and Lee Wonmi
Photography: EH (Kim Kyungtae)
Design: 6699press (Lee Jaeyoung)
Cooperation: Ahn Mano, Park Hayan, and Park Hwalsung
Resources: Ahn Graphics, Byun Soonchoel, Design Education in
　　　Visual Communication at Hongik University (Seok Jaewon),
　　　Yang Minyoung, Jang Sunghwan, Jeon Jonghyun,
　　　Kim Kwangchul, Monthly «Chaeg», Monthly «Design», and
　　　Paju Typography Institute
Assistant: Kay Jun and Song Haeni

Publisher: Ahn Graphics Ltd.
　　　125-15 Hoedong-gil, Paju-si, Gyeonggi-do 10881,
　　　South Korea
　　　Tel +82-31-955-7766
　　　Fax +82-31-955-7744
President: Kim Okchyul
Chief Editor: Moon Jisook
Marketing: Kim Heonjun, Lee Jieun, and Kang Sohyun
Printing: Screen Graphic
Binding: SM Book
Papers: Doosung Paper NT Rasha 198g/m²,
　　　Doosung Paper Balloony 70g/m², Doosung Paper Sierra 105g/m²

A CIP catalogue record for his book is available from the
National Library of Korea, Seoul, Republic of Korea.

CIP code: CIP2017025487